미술의 교류
- 아시아의 조각과 공예 -

미술의 교류
- 아시아의 조각과 공예 -

김리나 지음

경인문화사

서문

　필자는 그동안 한국 불교조각을 연구하면서 인도, 서역, 중국, 일본과의 교류를 통한 비교 그리고 한국적인 변화에 대한 내용을 주요 관심사로 두었다. 기존에 출간했던 논문집인 『한국고대불교조각사연구』(1989)와 『한국고대불교조각 비교연구』(2003)는 이러한 문제의식을 갖고 썼던 불교조각사의 전문적인 성과들을 모은 것이다. 이후에도 한국 불교조각의 시대적 흐름과 특징을 비교론적 시각에서 조명하거나 구체적인 대상을 깊이 있게 관찰하여 논하는 한편, 연구의 바람직한 방향에 대해 평소 생각하던 바를 제시하기도 하였다. 이 책은 그러한 관심 속에 발표했던 여러 논문과 개설적인 글들을 수록한 것이다. 또한 중국 불교조각에 대해서는 한국과의 관계성을 염두에 두고 시대적 전개를 정리하거나, 중요하다고 판단되는 도상과 경전과의 연관성을 심도 있게 다룬 전문적 논고도 포함시켜 보았다.

　이러한 비교사적 연구는 자연히 그 범위의 확장으로 이어져서 불교조각 외에도 문화의 교류, 문양의 전파, 민족의 이동 등으로 시야를 넓히면서 동서미술의 교섭이라는 감당하기도 벅찬 분야에 한동안 관심을 쏟았다. 각 나라의 역사적 교류를 통한 미술의 만남 그리고 문양의 변화를 시각적으로 증명해 주는 미술의 다양한 양상을 찾아보고자 하였다.

　한국미술에서 옛 조각하면 대부분 불교조각을 떠올리게 되어 일반인들의 주목을 끌지 못하거나 잘 인식하지 못하는 경향이 있다. 그러나 어떠한 형태를 깎거나 빚어 만든 미술품 중에는 불교조각 외에 일반조각으로 분류할 수 있는 대상들이 많다. 예를 들어, 고분에서 출토되는 토우들, 또는 청자나 백자 중에서 인물, 동물 등의 상형도자 그리고

능묘조각도 조각의 범주에 속한다. 이러한 미술품들은 대부분 한국인의 여유있는 관찰력과 꾸밈없는 미감을 풍부하게 반영한 것으로서 엄연히 조각사의 일부로 자리매김되어야 한다. 이 책에서는 개론적이나마 한국미술에서 일반조각의 전통이라는 내용으로 포함시켜 조각사에 대한 거시적인 관점을 제시해 보았다.

이 책이 다루는 연구범위의 방대함과 내용의 다양성으로 인해 어떤 글은 개괄적인 한편, 또 어떤 글은 전문적인 접근법을 시도한 것도 있다. 논문들이 일관되고 공통된 접근방식을 보여주지 못하는 것은 필자가 너무 욕심을 낸 이유도 있지만, 해결하려는 문제가 어떤 것인가에 따라 필요하고 적합한 방법론이 무엇인지를 다각적으로 고민한 흔적으로 이해해주었으면 좋겠다. 아울러 필자가 제기한 여러 질문과 주제들이 향후 우리 미술사 연구의 범위 확대와 다양화에 조금이라도 도움이 되기를 바라는 마음이다.

이 논문집을 준비하는 데에 자료와 도판의 정리 등에 오랜 기간 시간을 내어서 수고해 준 허형욱 선생에게 진실로 고마운 마음을 전하고 싶다. 그리고 이 책을 기꺼이 출판해 준 경인문화사의 한정희 사장님과 편집자 유지혜님에게도 깊이 감사드린다.

2020년 12월
김리나

목 차

제2부
중국조각사

제3부
미술과 교류

제1부

한국조각사

동아시아 고대 불교조각의 흐름과
한국 불교조각의 변주(變奏)

Ⅰ. 머리말

아시아 문화의 발달에서 불교처럼 국제적이고 영향력이 컸던 종교문화는 별로 없었다고 해도 과언이 아니다. 인도에서 시작된 불교문화는 동쪽으로 전파되어 오면서 서역, 중국, 동남아시아를 거쳐서 한국과 일본에까지 전래되었고, 정치·경제·사회·문화 등 인간의 삶에 큰 영향을 끼쳤다. 서기전 6세기에 출현한 싯달타 태자가 구체적인 불교신앙의 예배대상으로 등장하기까지에는 몇 세기의 기간이 걸렸다. 불교가 중국에 전해지기 시작한 것은 서기 1세기경부터였으나, 예배대상으로서 불상의 등장은 그 이후였다.

한국의 불교조각은 기본적으로 중국 불교조각의 도상의 내용과 양식적인 흐름에서 그 궤를 같이한다. 경전의 전래나 신앙의 성격은 대체로 서역을 거쳐 중국에서 전래되는 내용이 주축이 되었으며 불교문화가 지역과 시대에 따라 변

이 논문의 원문은 「동아시아 고대 불교조각의 흐름에서 한국 삼국시대 불교조각의 變奏」, 『美術資料』 89(2016. 6), pp. 29–52에 수록됨. 이 글은 2015년 10월 30일 국립중앙박물관에서 개최된 고대 불교조각의 흐름 국제 심포지엄에서 기조강연으로 발표한 내용을 논문 형식으로 정리한 것이다. 한국 삼국시대 불상의 개괄적인 흐름과 특징을 중심으로 하되, 경우에 따라 중요한 연구에 대해서는 각주를 달아 보완하였다.

하게 됨에 따라 한국의 불교문화도 자연히 그 영향을 받았다. 불교신앙의 예배 대상인 불상의 표현은 중국의 지역적인 차이와 시대적인 변화에 따라 그 수용 과정에서도 차이가 보인다. 대체로 중국의 남북조 시대에는 北朝의 불교미술과 고구려가 가까웠다면, 백제는 南朝와 가까웠으며, 불교를 약간 늦게 수용한 신라는 고구려와 백제의 영향을 받으면서도 중국의 남북조와 동시에 교류를 하였다고 추측된다. 7세기 이후 신라가 통일을 이룩하기 전까지의 한국의 불교조각은 중국의 남북조를 통일한 隋의 불상과 唐 초기의 상들의 영향이 반영되었다. 그러나 한국의 불교조각은 형식이나 도상적인 면에서 중국의 상들과 비교되면서도 세부표현이 생략되거나 치밀하지 않은 조각수법에서는 중국과 구별되는 독특한 한국적인 요소를 보여준다.

II. 불교 전래 초기의 禪定印 불상

1. 뚝섬 출토 불좌상

불교가 4세기 후반에 한국의 고구려와 백제에 전래된 이후로 등장하는 초기 불상은 두 손을 앞에 모은 禪定印 불좌상의 모습으로 표현되었다. 서울의 뚝섬 근처에서 발견된 5cm 정도의 자그마한 금동불좌상은 현존하는 우리나라 불교조각의 가장 이른 예로서 5세기 초의 상이다[도1-1]. 중국에서도 초기에 나타나는 불상형은 바로 이와 같이 두 손을 앞에 모은 선정인의 불좌상으로서, 간다라 불좌상을 원류로 한다. 미국 하버드대학교 박물관에 있는 중국 河北省 石家庄 출토의 3세기 말에서 4세기 로 추정되는 상처럼 네모난 대좌의 양쪽에 두 마리의 사자

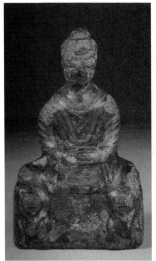
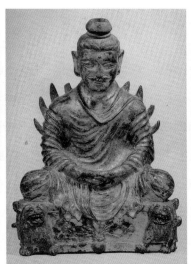
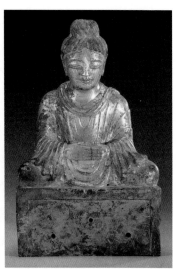

[도1-1] 금동불좌상
서울 뚝섬 출토, 삼국시대 5세기, 높이 4.9cm,
국립중앙박물관

[도1-2] 금동불좌상
중국 河北省 石家庄 출토, 3~4세기, 높이 32.0cm,
미국 하버드미술관/아서 M. 새클러박물관

[도1-3] 금동불좌상
중국 河北省 출토, 後趙 338년(建武 4년), 높이
39.3cm, 미국 샌프란시스코 아시아미술박물관

가 있고, 그 중앙에 花瓶이 있는 이 불상은 중국의 불교 수용 초기에 전해졌을 불
상형을 알려준다[도1-2]. 그리고 명문으로 연대를 알 수 있는 현존 최고의 불상인
5호16국시대 後趙의 建武 4년, 즉 338년에 제작된 금동불좌상도 이 형식을 따르
나, 얼굴 모습과 정돈된 옷주름이 좌우상칭으로 정돈된 표현에서 중국적인 변형
을 보여준다[도1-3]. 네모난 대좌의 양쪽에 사자가 정면으로 앉아있었을 것이나,
현재로는 상이 붙여졌던 흔적만 남아있다. 이러한 불좌상형은 중국적인 변형을
거쳐 4세기 후반에서 5세기에 많이 유행하였으며 한국의 불교 수용 초기에 전해
진 뚝섬 출토의 불상 역시 4세기 말에서 5세기 초에 유행한 北魏의 불좌상들과
비교된다.[1] 중국 초기 불상과의 유사성 때문에 뚝섬 출토 불상은 발견 당시 중국
불상으로 보기도 하였으나 현재는 제작기법이나 형식에 차이가 있어서 삼국시
대 불상으로 보는 견해가 일반적이다.[2]

2. 고구려 고분 벽화의 불좌상

　　선정인의 불좌상은 5세기에 그려진 고구려 고분벽화 장천 1호분 묘실의 천정 고임돌 벽화의 예불도에서도 보인다[도1-4]. 두 손을 앞에 모은 선정인의 부처가 네모난 높은 대좌 위에 앉아 있고, 사자 두 마리가 대좌 양쪽에 그려져 있으며, 그 앞에서 엎드려 예불하는 두 사람의 모습이 보인다. 일반 대중의 예배장소가 아닌 특정 개인의 墓宅 벽화에 피장자를 위한 부처의 상이 표현된 것은 기본적으로 죽은 사람의 영혼이 천상으로 올라간다는 동양의 전통적인 來世觀에 불교적 요소가 더해진 것을 뜻한다. 같은 묘실 천정의 벽화에서 연꽃 위에 그려진 남녀 두 인물의 머리는 죽은 사람이 불국정토에 왕생하는 모습을 나타내고자 한 듯하다. 그러나 마치 영혼이 천상에 환생하는 듯이 묘사되어 불교 사후관

[도1-4] 예불도　장천 1호분 전실 동쪽 벽 천정, 고구려 5세기, 중국 吉林省 集安市

[도1-5] 보살도　장천 1호분 전실 천정, 고구려 5세기, 중국 吉林省 集安市

[도1-6] 금동관음보살상
중국 河北省 출토, 北魏 453년, 높이 23.1cm,
미국 프리어갤러리

의 초기적인 단계를 보여준다. 이미 중국 3세기 古越磁의 魂甁에 붙어있는 불상
들을 보면[도2-2, 37] 역시 초기 불교에 대한 신앙은 사후세계에 대한 중국의 전
통적인 乘仙 개념과 융합되어 인식되었던 것으로 해석된다.[3] 삼국시대 초기의
선정인 불좌상은 중국 초기 불좌상의 도상이나 형식뿐만 아니라 실제 그 상징
적 의미도 함께 받아들였음을 짐작해볼 수 있다.

　불상이 표현된 장천 1호분 천장 좌우 양쪽 벽에는 보살입상이 네 구씩 그려
져 있다[도1-5]. 이는 5세기 중엽경의 고구려인들이 상상하고 있었던 불교의 정
토세계가 비교적 구체적이었음을 알려준다. 여기에 그려진 보살상들의 표현 역
시 5세기 중엽에서 후반의 중국 보살상들과 유사하다[도1-6]. 특히 머리 양쪽에
서 늘어진 띠 장식이나 가슴 위로 교차되어있는 영락장식 그리고 어깨 위로 걸

처진 천의가 몸 좌우로 흘러내린 모습이 특징적이다.

3. 禪定印 불좌상의 전통

선정인 불좌상의 전통은 백제의 초기 불상표현으로 이어진다. 현존하는 백제 불상 중에서 이른 시기인 6세기에 속하는 불좌상으로는 부여 군수리사지 출토의 납석제상이 있다[도1-7]. 이 상 역시 뚝섬 출토의 선정인 불좌상 형식에서 발전된 것으로, 대좌 양쪽에 사자상이 없어진 대신 여러 겹으로 자연스럽게 겹쳐져서 늘어진 옷주름이 대좌를 덮고 있다. 이 군수리의 불상과 비교되는 중국 불상들 중에는 南京의 棲霞寺석굴에 있는 5세기 말의 석조불좌상을 들 수 있

 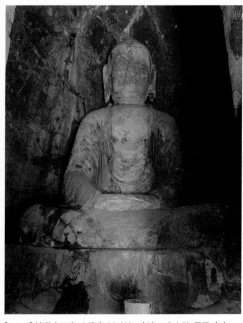

[도1-7] 납석제불좌상
충남 부여 군수리사지 출토, 백제 6세기, 높이 13.5cm, 국립중앙박물관, 보물 제329호

[도1-8] 棲霞寺石窟 大佛窟 불좌상　南濟 5세기 말, 중국 南京

다[도1-8]. 이러한 불상은 불좌상 형식의 중국적인 전개로 5세기 말에서 6세기 초 중국의 남조뿐 아니라 북조에서도 유행하였다. 그러나 군수리 불상의 옷주름 표현은 단순화되었으며 부드럽고 친근한 얼굴 표정과 긴장감이 풀어진 자세의 인간적인 모습은 백제 불상의 특징이라고 할 수 있다. 또한 6세기 고구려 평양 원오리사지에서 출토된 소조불이나 토성리에서 출토된 소조상 거푸집 역시 옷주름을 늘어뜨린 선정인 불상의 모습으로 표현되었다.[4] 6세기까지 고구려와 백제를 중심으로 선정인 불상이 하나의 전통적인 도상으로 자리잡고 그 형태가 다양하게 변용되었음을 알 수 있다.

III. 6세기 三國의 불상

1. 경주 皇龍寺址 丈六尊像

4세기 말에 불교가 우리나라에 전해지면서 고구려와 백제의 옛 수도에는 많은 절들이 세워졌다고 기록되어 있으나, 6세기 후반에 지어졌던 부여의 왕흥사지와 능산리의 사찰 유구에서는 6세기 후반의 연대를 알려주는 사리장치만 출토되었을 뿐, 그 절의 전각에 모셔졌던 불상은 발견되지 않았다. 단지 파손된 금동 광배에서 불상의 크기나 주조기술의 우수성을 짐작할 뿐이다.[5]

신라의 수도 경주에는 다행히 그 당시 불상의 규모와 모습을 추측해 볼 수 있는 유적이 있다. 불교를 527(또는 528)년에 공인한 신라의 왕실 사찰이었던 황룡사의 금당터에는 6세기 후반에 丈六의 삼존불이 서 있었던 커다란 석조 대좌가 남아있다. 그 크기로 보아 황룡사 장륙존상의 규모를 짐작할 수 있다. 이 장

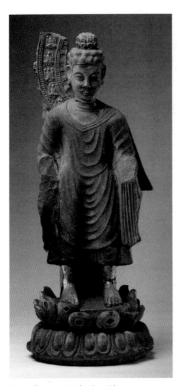

[도1-9] 석조불입상(阿育王像)
四川省 成都 西安路 출토, 梁 551년, 높이
48cm, 중국 成都市考古研究所

륙존상에 대한 『삼국유사』의 기록은, 인도의
阿育王이 상을 완성하지 못하여 삼존상 모본
과 황철과 황금을 배에 실어 보내 결국 신라의
동해안에 도착하였고 진흥왕 때인 574년에 황
룡사의 장륙존상으로 완성되었다는 것이다.[6]
이 전설같은 이야기가 우리에게 생생하게 다
가오는 이유는 현재 절터에 이 기록과 관련된
거대한 석조대좌가 실제로 남아있고 그 위에
모셔졌던 상이 13세기 몽고가 침입할 때까지
세워져 있었다는 사실 때문이다.

이 장륙존상의 모습을 상상해 볼 수 있는
예가 중국의 사천성 成都 萬佛寺址와 西安路
에서 출토된 상들 중에서 발견되었다. 인도 굽
타시대 불상의 양식을 반영하는 서안로 출토
불입상은 광배 뒷면의 명문에 남조 梁 551년
에 조성되었으며 '敬造 育王像'이라는 기록이
있다[도1-9].[7]

또한 성도 만불사지에서 北周의 560년대에 이 지방 관리가 인도의 아육왕
이 만든 상을 따라서 만들었다는 상이 발견되어[도1-10, 10a],[8] 6세기 중엽경 중국
남조 지역에서 영험이 있는 아육왕상이 일종의 瑞像으로서 예배되었던 것을 알
수 있다.[9]

특히 흥미로운 사실은 이 아육왕상에 대한 중국의 佛典 내용이 돈황석굴 제
323굴의 벽화 중에서도 발견된다는 것이다[도1-11, 11a]. 중국 東晋 시기에 인도

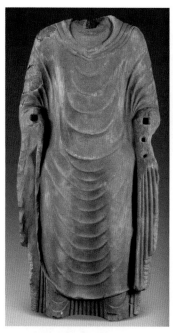

[도1-10] 석조불입상(阿育王像)
四川省 成都 萬佛寺址 출토, 北周 562~564
년, 중국 四川省博物館

[도1-10a] 석조불입상 명문 탁본

에서 온 아육왕상이 바닷가에 출현하여 움직일 수가 없었으나 長干寺라는 절의 스님이 이상을 맞이하러 가니 상이 움직였다는 것이다. 후에 아육왕상의 대좌와 광배가 바닷가에 잇달아 나타났는데, 이 장간사의 아육왕상에 딱 맞았다고 한다. 이 돈황의 그림 옆에 적힌 문구는 『集神州三寶感通錄』 등 불전의 기록과 동일하여 신라 황룡사 장륙존상에 대한 기록과 비슷한 내용의 아육왕상이 이미 중국에서 예배되고 있었음을 알려준다.[10] 신라의 불교사회가 황룡사 장륙존상과 아육왕상을 연결지어 그 영험스러움을 믿으면서 신라와 인도 불교의 인연을 강조하였던 것이다. 이는 신라의 불교가 진흥왕 때의 이야기로 국한된 것이 아니라, 인도에서 중국으로 이어지는 불교문화의 국제적인 흐름 속에서 발전하였음을 보여준다. 이 아육왕상 계통 불상형의 전통은 경주 남산 배동 삼체석불의 본존상이나 그와 같은 형식의 경북 영주 숙수사지 출토 금동불입상 계통으로 이어져서 전개되었다고 볼 수 있다.[11]

[도1-11] 長干寺 불상 발견 장면 벽화　중국 唐, 敦煌 莫高窟 제323굴 남벽

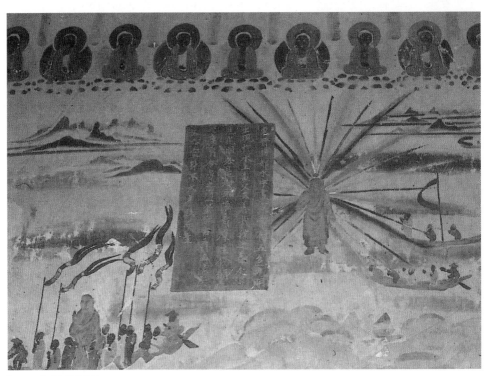

[도1-11a] 위의 벽화 세부

2. 고구려 延嘉7年銘 금동불입상과 백제의 초기 불상

　실제로 남아있는 우리나라 삼국시대의 불상 중에서 명문으로 제작지와 연대를 확인할 수 있는 매우 중요한 상이 延嘉7年己未年銘 금동불입상이다[도1-12]. 이 상의 출토지는 신라의 옛 지역인 경상남도 의령이지만, 광배 뒷면의 명문에서 이 상은 고구려 연가7년인 기미년에 평양 東寺에서 제작한 千佛 중의 하나임을 알 수 있다. 명문에 보이는 연가7년은 역사기록에서 발견되는 연호는 아니나 기미년을 기준으로 볼 때 539년이 양식적으로 가장 가능한 연대로 추정된다. 비교되는 당시의 중국 불상을 살펴보면 북위 5세기 후반기에 雲岡석굴에서 중국식으로 변화된 불상들과 그 다음 6세기 초에 같은 형식의 불상들이

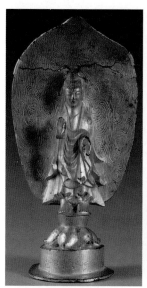

[도1-12] 연가7년명 금동불입상
경남 의령 출토, 고구려 539년, 높이
16.3cm, 국립중앙박물관, 국보 제119호

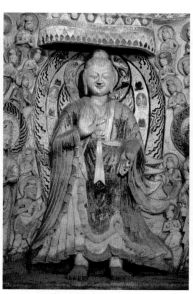

[도1-13] 雲崗石窟 제6굴 동벽 상층 불입상
北魏 5세기 후반, 중국 山西省 大同

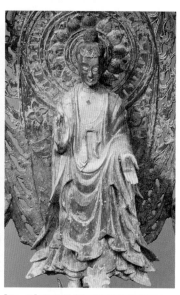

[도1-14] 금동미륵삼존불입상 중 본존불입상
중국 河北省 正定縣 출토, 北魏 6세기 초, 총 높이
59.1cm, 미국 메트로폴리탄박물관

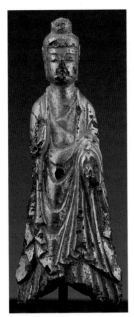

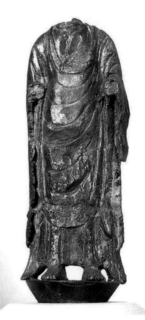

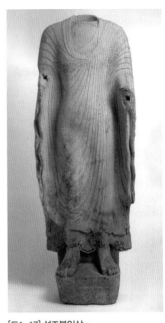

[도1-15] 금동불입상
충남 서산 보원사지 출토, 백제 6
세기, 높이 9.3cm, 국립부여박물관

[도1-16] 금동불입상
충남 부여 가탑리사지 출토, 백제 6세기 말,
높이 14.8cm, 국립부여박물관

[도1-17] 석조불입상
四川省 成都 萬佛寺址 출토, 梁 529년(中大
通 元年), 높이 1.50m, 중국 四川省博物館

유행하는 것을 알 수 있다[도1-13]. 보통 正光 연간(520~525)의 양식으로 불리는 520년대와 530년대에 유행한 불상들이 대표적이고, 뉴욕 메트로폴리탄 박물관 소장의 6세기 초 북위의 금동불상이 같은 양식 계열에 속한다[도1-14].[12] 특히 이런 북위 불상들과 연가7년명 불상의 공통점은 법의가 두 어깨를 덮고 옷자락이 옆으로 뻗쳐서 내려오며 한쪽 끝이 가슴을 가로질러 왼쪽 손목 위로 걸쳐지는, 흔히 北魏式이라 하는 착의방식을 따르고 있는 점이다.

북위의 상과 비교할 때, 고구려 불상은 광배의 자유분방한 화염문이나 연화대좌의 투박한 연판 모습에서 세련되지 않은 주조기술을 보여주지만, 조형적으로 보면 꾸밈없이 자연스러우며 강한 생동감을 느끼게 한다. 이제 중국화한 불

상의 표현에서 다시 한국적인 변모를 이룬 것을 알 수 있다.

이 연가명 불상과 비교되는 비슷한 시기의 백제의 불상으로는 충청남도 서산 보원사지에서 발견된 금동불입상이 있다[도1-15]. 이 불상은 옷주름이 몸의 중심에서 오른쪽으로 치우쳐 늘어진 것이 특징이다. 역시 백제의 초기 불상으로 충청남도 부여 가탑리 출토의 금동불입상에서도 그 전형적인 예가 보인다[도1-16]. 이러한 불상형은 중국 사천성 성도 만불사지에서 나온 양나라 529년명의 석불입상과 비교되는데[도1-17], 백제가 중국 남조와 문화적으로 특히 가까웠던 당시의 상황을 알려준다. 그리고 일본의 法隆寺[호류지] 헌납보물 중에서 제143호 삼존불의 본존과도 비교된다[도3-76].[13] 이 삼존불은 백제에서 전해졌을 것이라는 의견이 학계에서 널리 인정되고 있어서 일본의 초기 불상과 백제 그리고 중국 남조 사이의 불교문화의 연관성을 뒷받침해 준다.

3. 백제의 捧寶珠形 보살입상

백제와 중국 남조 불상과의 연관성을 보여주는 상 중에 백제에서 특히 유행했던 보살상으로는 두 손을 아래위로 하여 寶珠를 받들고 있는 봉보주보살입상을 들 수 있다. 이 보살형은 백제와 중국 남조 불상과의 연관성뿐 아니라 일본의 초기 불상과의 연관성도 보여준다.[14] 백제의 대표적인 불상인 충청남도 태안 마애삼존불의 중앙에 있는 보살상은 두 손을 가운데로 모아 둥근 보주를 들고 있는 모습이다[도1-18]. 이 보살상의 보관은 가운데가 높이 솟은 세 개의 연속된 산처럼 생겼고, 그 밑에 띠로 두른 冠帶가 머리 양쪽에서 귀밑으로 늘어졌다. 상 전체가 많이 훼손되어 보관의 형태가 자세히 보이지는 않으나, 일본의 飛鳥時代 초기 불상 중에서 奈良[나라]의 法隆寺[호류지] 寶藏殿의 금동봉보주보살

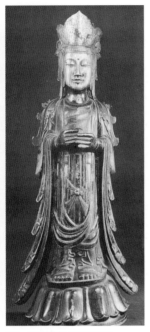

[도1-18] 태안마애삼존불 중
봉보주보살입상
백제 6세기 말, 충남 태안군,
국보 제307호

[도1-19] 금동봉보주보살입상
飛鳥時代 7세기, 높이 56.7cm, 일본 奈
良 法隆寺 寶藏殿

입상이나[도1-19] 法隆寺 헌납보물 제155호 반가사유상의 보관과 유사하여 초기 일본 불상에 반영된 백제 불상의 영향이 확인된다.[15] 이와 같이 일본에 남아있는 초기 불상을 참고해보면, 그 원류가 되었으나 현재에는 불완전하게 전하는 백제 불상 혹은 다른 삼국시대 불상의 원래 모습을 복원시키는 데도 도움을 준다.

부여 정림사지에서 출토된 소조상 중에 두 손을 앞으로 모아 보주를 든 보살상의 허리 부분 파편도 이 상이 원래는 비교적 큰 봉보주보살상이었음을 알려 준다.[16] 이 정림사지 출토의 상들은 백제가 부여로 천도한지 얼마 후인 6세기 후반의 상으로 생각된다. 봉보주보살상은 중국에서 독립된 상으로서 유행하지 않았으나, 성도 만불사지에서 출토된 양나라의 佛碑像 중에는 두 손을 아래위로 마주잡고 지물을 들고 있는 봉보주보살상의 예가 여럿 발견된다.[17] 이러한 불비상에 보이는 봉보주보살상의 모습은 백제 봉보주보살상의 도상적인 원류가 되었을 가능성이 크다.

백제의 대표적인 불상인 충남 서산 마애삼존불의 오른쪽 협시 역시 봉보주보살상이다[도1-20]. 천진한 웃음을 보여주는 백제 불상 특유의 표정을 본존불의 얼굴에서도 느낄 수 있다. 한국의 봉보주보살상은 명문으로 상의 명칭이 확인되는 예가 없으나, 일본 法隆寺의 헌납보물 제165호 辛亥年의 명문이 있는 봉

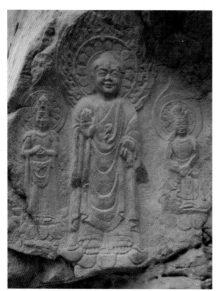

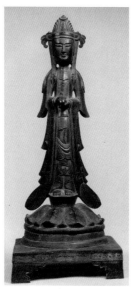

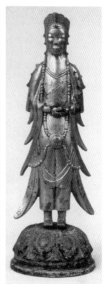

[도1-20] 서산마애삼존불
백제 7세기 초, 높이 2.80m(본존), 충남 서산군 운산면, 국
보 제84호

[도1-21] 신해년명 금동봉보주보살
입상
飛鳥時代 651년, 높이 22.4cm, 일본
東京國立博物館, 法隆寺 獻納寶物
제165호

[도1-22] 금동봉보주보살입상
경남 거창 출토, 삼국시대 7
세기 전반, 높이 22.5cm, 간
송미술관, 보물 제285호

보주보살상의 제작연대는 651년으로, 보관에 화불이 있어서 봉보주보살상이
관음보살상의 도상으로 예배되었던 것을 알려준다[도1-21]. 法隆寺의 유명한 夢
殿 목조관음상 역시 봉보주형인 것은 잘 알려진 사실이다. 이외에 거창 출토 봉
보주보살상의 한국적인 표현이나[도1-22], 일본 關山神社[세키야마진자] 소장의
백제 전래 봉보주보살상[도1-39][18] 그리고 앞의 신해년명의 보살상과 法隆寺 헌
납보물 제166, 167호인 일본의 봉보주보살상들의 비교에서[19] 백제상과의 도상
적인 공통성과 표현양식상의 차이를 느낄 수 있다.

IV. 7세기 三國의 불상

1. 半跏思惟菩薩像

삼국시대의 보살상 중에서 특히 인기가 있었던 상은 반가사유보살상이다. 크고 작은 반가사유상이 여럿 있으나, 역시 대표적인 예는 국보 제78호와 제83호의 금동반가사유상이다. 제78호 상이 중국의 상들과 비교하여 東·西魏 계통의 상들과 연결되어 전개되었다면[도1-34],[20] 제83호 상은 東魏와 北齊의 상들과 양식적으로 비교된다[도3-74].[21] 그러나 그 표현에서는 역시 한국적인 해석과 변주로 독자적인 위치를 차지하는 걸작품이다. 그중에서 제83호 상은, 경상북도 봉화 출토의 하반신만 남아있는 석조반가상과 그 유사성이 지적된다.[22] 국보 제83호 상의 제작지에 대해서는 여러 의견들이 있으나, 형식이나 양식적인 면에서 신라와의 연관성을 강하게 보여준다. 또한 신라의 이주민들과 관계가 깊었던 일본 교토 廣隆寺[고류지] 목조반가상과의[도3-75][23] 유사성은 이미 널리 알려진 사실이다.

국보 제78호 반가사유상의 국적에 대해서도 아직 확실한 해답이 없으나 필자는 조심스럽게 백제일 가능성을 제시하고자 한다.[24] 상이 쓰고 있는 日月飾 보관은 서산 마애삼존불의 봉보주 보살상에서도 보이고 백제에서 왔을 것이라는 일본의 초기 長野縣 觀松院[간쇼인]의 반가사유상에서도 보인다[도1-38]. 또한 반가상의 天衣가 몸 뒤에 길게 U형으로 늘어진 모습도 백제의 봉보주 보살상에 흔히 보이는 모습이다.[25] 그리고 이 국보 제78호는 끝이 뾰족한 목걸이와 팔찌와 팔뚝의 譬釧을 장식하는 네모난 구획에 들어간 동그란 문양장식이 특징적이다. 이와 비슷한 팔찌를 긴 국립중앙박물관에 있는 소형금동반가상이 백제계로 알려진 것이나[도1-36], 백제에서 일본에 전해진 상으로 알려진 觀松院의

동조반가상이나 新潟縣 關山神社의 금동봉보주보살입상의[도1-40] 목걸이에도 비슷한 문양장식이 보이는 것이 참고가 된다.[26]

　한편 일본의 法隆寺 헌납보물 제158호 금동반가사유상 역시 백제의 전래품으로 인정되고 있다. 이 상을 백제의 반가사유상과 비교하면, 날씬한 몸매와 섬세한 표현에서 한국적인 요소가 보인다. 반면, 일본의 상이 틀림없는 法隆寺 헌납보물 제159호나 160호 등의 금동반가사유상과 비교해 보면 두 나라 상들이 보여주는 조형감각의 차이가 확연히 구별된다.[27]

2. 다양한 金銅觀音菩薩像

　7세기에는 금동으로 제작된 비교적 소형의 보살입상들이 여럿 남아 있다. 중국의 남북조를 통일한 隋의 다양한 보살상 형식이 반영되어 한국의 보살상도 다양해지고 보관이나 영락이 화려하게 장식되면서 자비롭고 아름다운 자태로 표현되었다. 그중 출토지가 확실한 충남 공주 의당면 송정리 출토의 백제 보살입상은 머리에 쓴 보관의 중앙에 아미타의 화불이 표현되어 존명이 관음보살임을 알 수 있다[도1-23]. 이는 당시에 전래된 새로운 경전과 교리 내용에 따른 다양한 상의 종류와 신앙의 성격을 알려준다. 이 송정리 출토의 관음보살상은 오른손에 연봉오리를 치켜들고 왼손은 내려서 정병을 든 자세로 서 있으며, 천의는 무릎 위에서 교차하고 둥근 목걸이에서 한 줄로 길게 늘어진 영락은 허리 부분에서

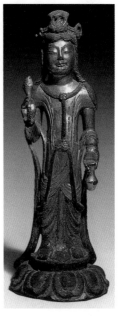

[도1-23] 금동관음보살입상
충남 공주 의당면 출토, 백제 7세기, 높이 25.0cm, 국립공주박물관, 국보 제247호

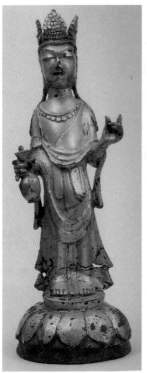
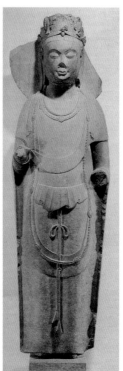
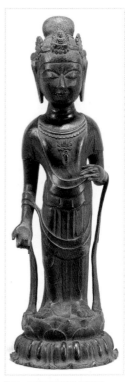

[도1-24] 금동관음보살입상
서울 삼양동 출토, 삼국시대 7세기, 높이
20.3cm, 국립중앙박물관, 국보 제127호

[도1-25] 석조관음보살입상
隋 6세기 말~7세기 초, 미국 넬
슨앳킨슨미술관

[도1-26] 금동관음보살입상
白鳳시대 7세기, 높이 32.7cm, 일
본 東京國立博物館, 法隆寺 獻納
寶物 제181호

양쪽으로 갈라져서 뒤로 돌려졌다. 이 송정리 보살상의 넓적한 얼굴에 보이는
여유있는 미소나 자연스럽게 늘어진 옷주름의 처리는 백제 불상의 특징을 보여
준다. 도상적으로는 일본 法隆寺에 있는 7세기 말의 목조六觀音像들과 비교된
다[도3-91].

　　서울 삼양동에서 출토된 금동관음보살입상 역시 7세기 삼국시대 보살상의
중요한 예로서 보관에 화불이 있어 도상적으로 관음보살임을 증명한다[도1-24].

천의를 몸에 두 번 가로질러 걸쳐 입은 모습은 새로운 도상의 보살상이 전래되었음을 알려준다. 이 삼양동 보살상은 대체로 중국 수대의 보살상들, 예컨대 미국 캔자스시의 넬슨앳킨슨미술관(Nelson Atkinson Gallery)에 소장된 수대 대리석 입상과 비교가 가능하고[도1-25], 일본의 상으로는 法隆寺 헌납보물 제181호의 금동보살상과도 형식적으로 비교된다[도1-26]. 삼양동 상의 늘어진 목걸이 장식의 크기가 고르지 않고 천의의 표현이 투박한 점 등은 주조기술이 세련되지 못한 결과로 해석할 수도 있으나, 한편으로는 세부를 생략하면서 단순하고 꾸밈없는 조형성은 중국과 일본의 상과 구별되는 생동감과 자연스러움의 결과로 이해된다.

7세기 삼국시대 금동보살입상 중에서 가장 화려하고 세련된 주조기술을 보여주는 예는 신라 지역이었던 경상북도 선산에서 출토된 2구의 금동관음보살입상이다.[28] 그중에 몸체가 길쭉한 보살상은 목걸이와 연결되어 늘어진 영락장식이 허리 위에서 교차되는 모습이 부여 규암리 출토의 백제 보살상에서 좀 더 진전된 양식으로 세부표현에 대한 관심의 증가를 보여준다[도3-89]. 보관의 중앙 부분이 높게 올라온 형태나 어깨 뒤로 늘어진 보발의 표현은 구체적이고 자연스러우며, 굴곡진 신체에 입체감이 있다. 미소 띤 얼굴과 통통하고 유연한 몸 그리고 굵고 화려한 영락장식과 허리에서 접혀진 치마 등의 뛰어난 조각수법은 이 상이 삼국시대 말기의 걸작품임을 보여준다. 기본적으로는 수대의 양식을 따르되[29] 중국상들에 보이는 복잡한 장식의 기본적인 형식을 선택하여 한국적으로 변주한 신라의 상으로 볼 수 있다.

선산에서 함께 출토된 또 다른 금동관음보살입상은 영락장식이 훨씬 더 화려하고 정교하다. 얼굴 표정은 앞의 상보다는 좀 더 엄숙하고, 곧게 선 자세는 묵직한 조형감을 준다[도1-27]. 특히 복잡한 영락장식의 표현은 수대 말의 長安派 보살상의 특징을 따르고 있어서 미국 보스턴박물관의 대형 석조보살입상과

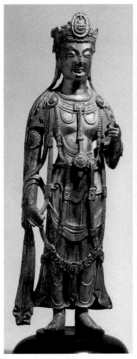

[도1-27] 금동관음보살입상
경북 구미(선산) 출토, 삼국시대 7세
기, 높이 34cm, 국립중앙박물관, 국
보 제184호

[도1-28] 석조보살입상
중국 陝西省 西安 출토, 隋代, 높이 2.49m,
미국 보스턴박물관

비교된다[도1-28]. 상의 크기에서 오는 차이일 수도 있으나 역시 중국적인 과다
한 장식성이 단순화되었고 얼굴표정의 은은한 미소는 중국의 상과 구별되는 삼
국시대 말기 신라 보살상의 특징으로 볼 수 있을 것이다.

3. 단순함과 균형감을 갖춘 금동불상

7세기에 들어오면 한국의 불상은 그 이전 시기의 불상들에 비해 옷주름 선

[도1-29] 금동불입상
경기도 양평 출토, 삼국시대 7세기 전
반, 높이 30.3cm, 국립중앙박물관, 국
보 제186호

[도1-30] 금동아미타삼존불입상
隋 597년, 높이 32.1cm, 미국 프리어갤러리

이 간략화되어 몸체의 입체감이 강조되며 불신의 비례감도 균형이 잡히고 표현
이 부드러워지는 변화가 나타난다. 태안 마애삼존불의 불상에서도 이러한 새로
운 변화를 느낄 수 있지만 서산 마애삼존불의 본존에서는 그 변화가 어느 정도
시대적 특징으로 자리잡아 가고 있다. 이 본존불은 양식적으로 중국의 6세기 후
반인 북제, 북주 또는 수대의 불상들과 비교된다. 금동불상들 중에는 강원도 횡
성에서 출토된 불입상이나 경기도 양평 출토의 불입상들이 몸체의 양감과 단
순해진 옷주름선이 서로 조화를 이루어 7세기 전반의 불상 양식을 대표한다[도
1-29].[30] 특히, 양평 출토의 금동불입상은 미국 프리어갤러리(Freer Gallery of Art)에
있는 수대 597년명 삼존상의 본존과 유사성이 지적된다[도1-30].

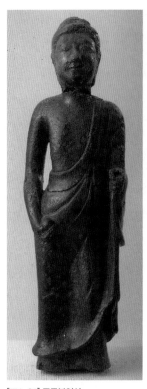

[도1-31] 금동불입상
경북 경주 황룡사지 출토, 신라 7세기
전반, 높이 22.6cm, 국립중앙박물관

7세기에 우리나라에서 유행한 상 중에는 법의를 왼쪽 어깨에 걸치고 오른쪽 어깨를 드러내는 편단우견의 착의방식과 한 손에 보주를 들고 서 있는 유형의 불상들이 있다. 특히 한쪽 다리에 힘을 빼고 몸을 휘어서 서 있는 모습은 전통적인 중국의 불상보다는 인도나 동남아시아의 불상을 따라 만든 것처럼 보인다.[31] 이 유형의 금동불상들은 현재 20구 정도가 전하는데, 출토지를 알 수 있는 상 중에는 경주 황룡사지 출토의 상이나[도1-31], 숙수사지 출토의 불상이 2구 포함되어 신라 지역에서 특히 유행했던 것으로 보인다.[32] 이러한 불상의 유행이 가능했던 배경으로는 인도 승려나 인도와 연계가 있는 경로를 통해 전래된 상황을 생각해 볼 수 있다. 특히 신라 승려 安含이 7세기 초 西域胡僧 3인을 데리고 와서 황룡사에 머물렀다는 『海東高僧傳』의 기록은 이와 같은 새로운 상의 등장 배경을 설명해 줄 수도 있을 것이다.

중국 산동성 靑州의 龍興寺址에서 1996년에 수백 점의 석조불상이 출토되었다. 그중에는 편단우견 형식에 법의가 몸에 꼭 달라붙거나 몸의 곡선을 드러내는 이국적인 분위기의 불상들이 포함되어 있고[도2-15] 또 보주를 든 불입상도 출토되었다.[33] 이 용흥사지의 불상들에 보이는 새로운 양식 전래의 배경으로는 종래의 서역을 통한 경로, 중국 남조에서 북쪽으로 전래된 경로, 아니면 바닷길로 동남아시아에서 전래되었을 가능성 등이 제기되고 있는데, 이 문제와 더불

어 우리나라와 산동 지역 불교문화와의 교류 등이 앞으로 연구해야 할 과제라고 생각한다.

4. 석조불좌상에 보이는 새로운 불상양식의 전조

삼국시대에서 통일신라시대로 넘어가는 과도기에 일어난 조각양식의 변화는 석조불상 중에서 경주 남산 장창골 출토의 석조미륵삼존불의좌상과[도1–32][34] 경북 군위 석굴의 아미타삼존불상과의[도1–33] 비교를 통해 감지할 수 있다. 7세기 중엽 경에 제작된 장창골 삼존불 본존의 묵직한 괴량감은 신라 말기 불상의 입체감을 강조한다. 의좌상 형식의 불상은 우리나라에서 크게 유행하진 않았으나 일반적으로 미륵불의 도상으로 중국에서 유행하였다. 장창골 삼존불은 우리나라에 새로운 형식의 불상이 수용되었음을 알려준다. 의좌상은 석불뿐만 아니라 금동불도 있어서 대표적인 예[도1–45]로 경북 문경 출토의 금동불의좌상이 국립대구박물관에 전한다. 장창골 삼존불의 양쪽 협시보살상의 표현은 천의가 몸 앞으로 두 번 가로질러 걸쳐지는 착의방식으로 이미 삼양동 금동보살상에서 보았던 새로운 형식이 반영되었다. 보살상들의 얼굴표현은 삼국시대 석조불에 보이는 어린아이 같은 친근함이 느껴지나, 석조라는 재료에서 오는 조각적인 표현의 한계가 엿보이고 머리와 몸체 비례의 균형감은 아직 완성된 단계에 이르지 못하고 있다.

석조불 표현의 이러한 한계성은 통일 초에 제작된 군위 삼존불에서 변화를 보여준다. 불상의 묵직한 괴량감이나 두 협시보살상이 몸 앞으로 두 번 걸쳐서 두른 천의는 삼양동의 금동보살상이나 삼국시대 말의 장창골 삼존불의 협시보살상의 계통을 잇는 한편, 알맞은 신체비례와 유연한 자세는 장창골 삼존불에

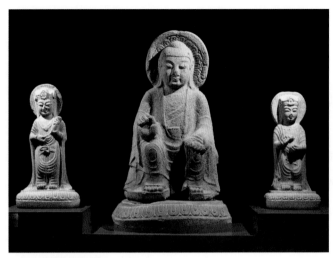

[도1-32] 석조미륵삼존불상
경주 남산 장창골 출토, 신라 7세기 중엽, 높이 160cm(본존), 국립경주박물관

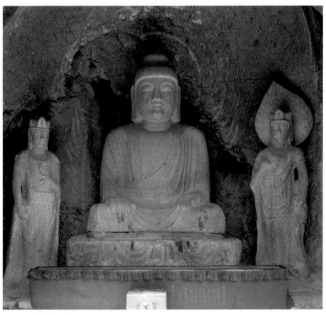

[도1-33] 군위 석굴 아미타삼존불상
통일신라 7세기 후반, 높이 2.18m(본존), 경북 군위, 국보 제109호

서 일보 진전된 양식의 표현으로 다음에 오는 통일신라 불상양식의 새로운 시작을 예고한다.

V. 맺음말

한국의 불교미술은 인도에서 시작하여 서역, 동남아시아 그리고 중국을 거쳐서 오는 국제적인 문화의 흐름 속에서 발전하였다. 2015년 국립중앙박물관에서 개최된 고대불교조각대전은 이러한 양상을 시각적으로 보여주기 위한 야심찬 기획으로서 이제까지 개최된 국내외 불교조각 전시를 놓고 볼 때, 규모뿐만 아니라 질적인 면에서도 보기 드문 성과로 평가될 수 있을 것이다. 각국의 전시품들은 서로 간의 비교를 통해서 다양한 불상들의 도상적 연관성과 표현양식의 차이점을 보여준다. 중국 불상은 치밀한 주조기법과 약간 권위적인 표현이 특징이라면, 한국 불상은 대체로 세부표현과 주조기법이 다소 미숙해 보이기는 하나 대담하며 전체적으로는 생동감이 넘친다. 특히 여유있게 미소 띤 불상의 친근한 얼굴 표정은 고대 한국인이 편안하게 느꼈던 이상적인 불상의 표현이었을 것이다. 이 고대 아시아 불교조각전의 전체적인 흐름 속에서 한국적인 미감으로 해석된 한국 불상의 독자적인 변주를 살펴봄으로써, 동아시아 불교미술의 발달에서 한국 불상이 차지하는 중요성과 높은 국제적인 위상이 확인되었다고 생각한다.

1 국립중앙박물관, 『고대불교조각대전』(2015), 도31-32. 이하 전시회에 나온 불상들은 이 전시 도록을 참고함.

2 郭東錫, 「製作技法을 통해본 三國時代 小金銅佛의 類型과 系譜」, 『佛敎美術』 11(1992), pp. 7-16; 同著, 「三國時代の金銅佛の復元的研究」, 『早稻田大學文學學術大學院 文學研究科』(2015), pp. 55-58.

3 국립중앙박물관, 앞의 책(2015), 도28-30.

4 국립중앙박물관, 위의 책(2015), 도82, 83.

5 국립중앙박물관, 앞의 책(2015), 도90.

6 金理那, 「皇龍寺의 丈六尊像과 新羅의 阿育王像系 佛像」, 『震檀學報』 46 · 47(1979.6), pp. 195-215; 同著, 『韓國古代 佛敎彫刻史 研究』(일조각, 신수판: 2015), pp. 83-110에 재수록.

7 成都市文物考古工作隊 · 成都市文物考古研究所, 「成都市西安路南朝石刻造像清理簡報」, 『文物』 11(1998), pp. 4-20. 圖11, no. H1: 4.

8 이 북주의 상은 명문의 내용이 1958년 처음 소개되어 북주 562~565년간에 제작된 것으로 알려졌다. 劉志遠 · 劉延壁, 「成都萬佛寺石刻藝術」(1958), 도판9와 설명문; 그러나 그 후 서안로에서 발견된 아육왕상의 모습이 수염이 달리고 불두의 육계 부분의 머리카락이 고사리같이 굵게 구부러져서 표현된 것이 특징이다. 이후 만불사지 출토 북주의 상은 불신의 몸체와 뒷면의 명문만이 소개되고 있다. 四川博物院, 成都文物考古研究所, 四川大学博物館編著, 『四川出土南朝佛教造像』 11(中華書局, 2013), pp. 42-43.

9 蘇鉉淑, 「政治와 瑞像, 그리고 復古: 南朝 阿育王像의 形式과 性格」, 『美術史學研究』 271 · 272(2011), pp. 261-289.

10 金理那, 「阿育王造像傳說과 敦煌壁畵」, 「蕉雨黃壽永博士古稀紀念美術史學論叢」(통문관, 1988), pp. 853-866.

11 국립중앙박물관, 앞의 책(2015), 도28-30.

12 국립중앙박물관, 위의 책(2015), 도36.

13 국립중앙박물관, 위의 책(2015), 도115; 오니시 슈야(大西修也), 「百濟石佛立像과 一光三尊形式-佳塔里廢寺址出土金銅佛立像をめぐって」, 『Museum』 315(1977. 6), pp. 22-34.

14 金理那, 「三國時代의 捧持寶珠形菩薩立像研究」, 『美術資料』 37(1985. 12), pp. 1-41; 同著, 앞의 책(신수판: 2015), pp. 111-173에 수록; 同著, 「寶珠捧持菩薩の系譜」, 日本美術全集 2; 同著, 「法隆寺から藥師寺へ- 飛鳥 奈良の建築と彫刻-」(講談社, 1990), pp. 195-200.

15 국립중앙박물관, 앞의 책(2015), 도134.

16 국립중앙박물관, 위의 책(2015), 도107 윗줄의 왼쪽 도판.

17 국립중앙박물관, 위의 책(2015), 도48 및 위의 주15 참조.

18 東京国立博物館 編集, 『特別展金銅仏: 中国・朝鮮・日本』(朝日新聞社, 1987), 圖57.

19 東京国立博物館 編集, 위의 책(1987), 圖61, 63.

20 姜友邦, 「金銅日月飾三山冠思惟像攷(上)-東魏像樣式系列의 六世紀 高句麗・百済・古新羅의 佛像彫刻樣式과 日本止利樣式의 新解釋-」, 『美術資料』 30(1982. 6), pp. 1-36; 同著, 「金銅日月飾三山冠思惟像攷(下)-東魏像樣式系列의 六世紀 高句麗・百済・古新羅의 佛像彫刻樣式과 日本止利樣式의 新解釋-」, 『美術資料』 31(1982. 12), pp. 1-21; 同著, 「金銅三山冠思惟像攷」, 『美術資料』 22(1978. 6.), pp. 1-27; 同著, 『圓融과 調和』(열화당, 1990), pp. 55-100에 재수록.

21 姜友邦, 앞의 논문(1978. 6), pp. 1-27; 同著, 앞의 책(1990), pp. 101-123 재수록.

22 국립중앙박물관, 앞의 책(2015), 도130.

23 민병찬, 「불상을 보는 법-고대 금동불의 제작 방법에 대하여」, 앞의 책(2015), 삽도3.

24 김리나, 「국보 제78호 반가사유상에 보이는 백제적百濟的 요소要所」, 『한일 국보 반가사유상의 만남』(국립중앙박물관, 2016), pp. 60-63(이 책의 pp. 38-46에 재수록).

25 주4 참조.

26 東京国立博物館 編集, 앞의 책(1987), 圖32, 57.

27 東京国立博物館 編集, 위의 책(1987), 圖41, 43.

28 국립중앙박물관, 위의 책(2015), 도100, 101.

29 국립중앙박물관, 위의 책(2015), 도45.

30 국립중앙박물관, 위의 책(2015), 도95, 96.

31 김춘실, 「삼국시대의 금동약사여래입상 연구」, 『미술자료』 36(1985. 6), pp. 1-24.

32 국립중앙박물관, 『삼국시대 불교조각』 도록(1990), 도57, 68-77; 국립중앙박물관, 앞의 책(2015), 도98, 99.

33 국립중앙박물관, 위의 책(2015), 도26.

34 국립중앙박물관, 위의 책(2015), 참고1, 도102.

국보 제78호 금동반가사유상에 보이는 백제적 요소

삼국시대 불교조각에서 반가사유상은 비교적 많은 수가 남아 있으나, 그중에 제작국을 확실히 알 수 있는 예는 드물다. 충청남도 서산 마애삼존불의 왼쪽 협시보살인 백제 반가사유상, 신라 지역에서는 경상북도 봉화 북지리 출토 석조반가사유상과 경주 송화산 기슭 출토의 석조반가사유상 정도가 출토지에 따라 확실하게 제작국을 알 수 있는 대표적인 예들이다.

우리나라 반가사유상 중에서 세계적인 걸작품으로 꼽히는 국보 제78호 상(6세기 후반 제작)과 국보 제83호 상(6세기 말에서 7세기 전반 제작)에 대해서는 아쉽게도 제작국을 정확히 알 수 있는 기록이나 출토지가 알려져 있지 않다. 중국과 일본에는 이 정도 크기의 대형 금동반가사유상이 전하지 않을 뿐만 아니라, 그 뛰어난 표현력과 우수한 주조기술에서 이 두 반가상은 자타가 공인하는 동아시아 불교조각의 걸작품이다. 그동안 이 두 반가상의 제작국으로 국보 제78호 상은 [도1-34, 34a] 고구려나 신라가 제시되었고, 제83호 상은[도3-74] 한동안 백제로 알려졌다가 근래에는 신라 작품으로 인식되고 있다.[1] 이 글에서는 국보 제78호 상의 제작국 문제에 대하여 다른 상들과의 비교를 통해서 그 특징을 좀 더 구체적

이 논문의 원문은 「국보 제78호 반가사유상에 보이는 百濟的 要素」, 『한일 국보 반가사유상의 만남』(국립중앙박물관, 2016. 5), pp. 60-63에 수록됨.

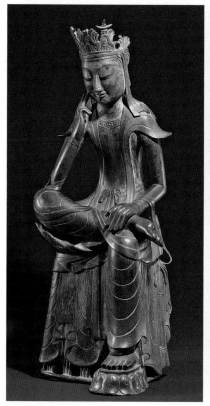

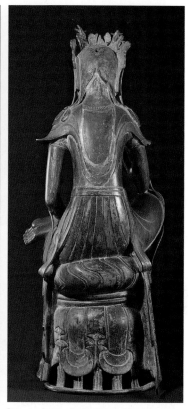

[도1-34] 금동반가사유상
삼국시대 6세기 후반, 높이 82.0cm, 국립중앙박물관, 국
보 제78호

[도1-34a] 국보 제78호 금동반가사유상의 뒷면

으로 살펴보고자 한다.[2]

국보 제78호 반가상은 얼굴 표정이 약간 엄숙하고 깊은 사색에 잠겨 있어 구도자의 정신적인 고뇌를 느끼게 하며, 예배자를 신비한 분위기로 끌어들인다. 특히 국보 제78호 반가상에 보이는 섬세한 선들의 부드러움이나 장식적인 요소들이 상 전체의 조형적인 통일성에 기여하는 점은 이 상이 국보 제83호 반가상과는 또 다른 차원의 걸작품임을 보여준다.

보관은 윗부분이 약간 파손되었으나 원래는 日月飾이었던 것으로 추정되고

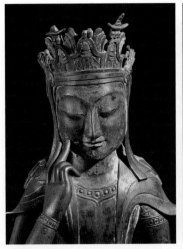

[도1-34b] 국보 제78호 금동반가사유상의 상 [도1-34c] 국보 제78호 금동반가사유상의 하
체 부분　　　　　　　　　　　　　　　　　체 부분

있다[도1-34b]. 목에는 아래쪽이 뾰족하게 늘어진 넓적한 목걸이를 착용하였는
데, 그 내부에는 여러 개의 네모난 구획으로 나누어진 칸 속에 동그란 장식문양
이 채워져 있다. 이와 동일한 장식문양은 이 상의 양쪽 손목에 찬 팔찌와 팔뚝
에 두른 臂釧 장식에서도 보인다. 이마 위에서 양쪽 귀 앞으로 늘어진 두 줄의
얇은 冠帶는 목에까지 늘어뜨려졌고, 무릎 위에서 교차되어 걸쳐진 天衣는 등
뒷면에서 U형으로 늘어진 것이 특징적이다.³ 네모난 대좌를 덮은 치마 주름은
앞면에서 서너 개의 길쭉한 U형의 곡선으로 늘어졌고, 그 위로 허리에 두른 띠
매듭의 끝이 내려뜨려져 있다[도1-34c]. 대좌 위 U형 주름의 오른쪽으로 이어지
는 맞주름은 양쪽으로 두 번 접혀서 그 갈라진 끝단이 마치 은행잎처럼 마무리
되었다. 약간 복잡한 선 위주의 저부조 기법으로 표현된 옷주름이나 천의의 표
현은 상 전체 윤곽선의 흐름을 따르면서 견고한 조형성을 보인다. 섬세하고 유
연한 곡선, 침착하고 안정되어 보이는 표현, 세부장식에까지 관심을 모아 조각
품으로서의 완성도를 높인 이 반가사유상과 동일한 수준에서 비교될 만한 중국
의 금동상을 찾아보기는 힘들다.

이 국보 제78호 반가상에서는 백제 보살상에서 보이는 몇 가지 표현 요소들이 발견된다. 일월식 보관 형식은 백제의 서산 마애삼존불 오른쪽 협시인 捧寶珠菩薩立像의 보관과 비슷하다[도1-20]. 또한 천의가 등 뒤에 길게 U형으로 늘어진 표현은 백제에서 유행한 대부분의 봉보주보살입상에서 보일 뿐 아니라, 그 영향을 받은 일본 봉보주보살입상의 전형적인 특징 중의 하나이다.[4]

충청남도 부여 부소산에서 출토된 백제의 납석제 반가상은 허리 아래 부분만 남아있으나, 대좌 위의 주름 형태가 잘 보인다[도1-35]. 서너 겹으로 길죽하게 늘어진 옷주름 형식과 그 오른쪽 위로 접혀진 맞주름의 끝단이 좌우대칭으로 마무리된 것이 특징으로, 국보 제78호 반가상에 보이는 늘어진 옷주름 처리와

[도1-35] 납석제반가사유상
충남 부여 부소산 출토, 백제 6세기, 높이 13.5cm, 국립부여박물관

유사하다. 이와 비슷한 옷주름 형식을 보여주는 좋은 예가 국립중앙박물관에 있는 소형 금동반가상으로서, 선각으로 표현된 콧수염이 특이하다[도1-36, 36a].[5] 6세기 후반 제작으로 추정되는 이 상은 역시 백제 계통의 반가상으로 분류되고 있다.[6]

일본의 초기 불교조각 중에는 백제 불상의 영향을 보여주는 예가 많으며, 부소산 출토 납석제 반가상과 유사한 예

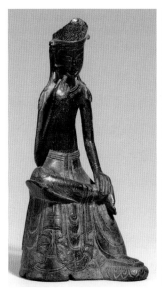

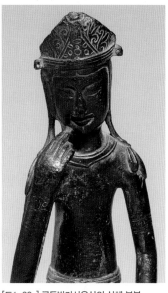

[도1-36] 금동반가사유상
삼국시대 6세기 후반, 높이 20.9cm, 국립중앙박물관

[도1-36a] 금동반가사유상의 상체 부분

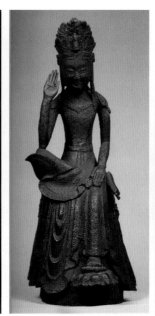

[도1-37] 동조반가사유상
백제(?), 높이 12.6cm, 일본 對馬島 淨林寺

[도1-38] 동조반가사유상
백제(?) 6세기 후반~7세기 전반, 높이 16.4cm, 일본 長野縣 觀松院

[도1-39] 예산 화전리 석조사면불 남면 불좌상
백제 6세기 후반, 높이 3.10m, 충남 예산, 보물 제794호

가 일본 對馬島 淨林寺[죠린지]에 허리 윗부분이 파손된 동조반가상이 있다[도 1-37]. 이 상은 여러 겹으로 길죽하게 늘어진 대좌 위의 주름 형태와 그 옆으로 이어져서 위쪽으로 올라온 주름의 끝마무리 표현이 부소산 반가상과 매우 유사하며, 이 淨林寺 반가상과 백제와의 관련성은 이미 지적된 바 있다.[7] 또한 淨林寺 반가상은 앞서 언급한 국립중앙박물관 소장의 소형 금동반가사유상의 대좌 위에 길게 늘어진 옷주름 처리와도 유사한 것을 알 수 있다. 이 상들과 비교되는 또 다른 상은 일본 長野縣 觀松院[간쇼인]의 동조반가상인데, 이 역시 일본에 전래된 백제계 상으로 알려져 있다[도1-38]. 특히 오른쪽 다리 밑에 위로 올려져서 접혀진 주름이나 대좌 위의 길죽한 옷주름 형태는 淨林寺 동조반가상 하

반부의 모습과 거의 같다. 그리고 觀松院 반가상의 보관 위쪽에 표현된 일월식 장식 역시 이 상이 백제계 보살상임을 알려준다.

이제까지 관찰한 백제계 상들에 보이는 대좌 위의 길죽한 옷주름 처리와 그 옆으로 맞주름을 이루면서 도드라진 형태로 접힌 옷주름은 백제 초기 반가사유상의 중요한 특징이라 할 수 있다. 이와 같은 옷주름 처리는 충청남도 예산 사면석불 남면 불좌상에서도 발견되고 있어 크게 보아 백제식 옷주름 형식의 특징이라 해도 좋을 것이다[도1-39].[8]

국보 제78호 반가상의 또 다른 특징은 목걸이에 보이는 독특한 장식요소이다. 넓적한 형태에 밑이 뾰족한 목걸이는 중국의 초기 보살상에도 보이고, 목걸이 안에 네모난 구획을 하거나 그 속에 도드라진 둥근 장식을 채운 예가 중국 산동성 靑州의 龍興寺 출토 보살상에서도 보이기는 하나,[9] 반가상으로서 비교되는 예는 없는 것 같다. 이와 비슷하게 장식된 팔찌를 낀 반가상도 중국에서는 발견되지 않는다.

앞에서 살펴 본 국립중앙박물관의 소형 금동반가사유상은 목걸이 아래쪽 끝이 역시 뾰족한 형태이다[도1-36a]. 특히 양쪽 손목의 팔찌가 金象嵌으로 표현되어 있는데, 네모난 구획 속이 조그만 원형 장식으로 채워져 있다. 팔뚝에 착용한 臂釧은 당초문으로 채워져 있다. 작은 크기의 반가상에 장식문양을 한 팔찌와 비천이 표현된 것은 국보 제78호 상과 같은 대표적인 상의 선례가 있었기 때문일 것이다. 그리고 백제 전래의 상으로 알려진 일본 觀松院 반가상도 밑이 뾰족한 목걸이의 네모난 구획 속을 둥근 장식으로 채우고 있으며[도1-38], 역시 백제 전래의 상으로 알려진 일본 新潟縣 關山神社[세키야마진자]의 금동봉보주보살입상의 목걸이에도 이와 비슷한 형태의 문양장식이 있다[도1-40, 40a]. 이러한 공통된 형식의 목걸이 표현은 백제계 보살상의 특징으로 보아도 좋을 것이다.

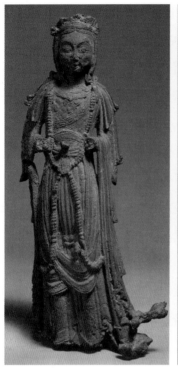

[도1-40] 금동보살입상
백제(?) 6∼7세기 전반, 높이 20.3cm, 일본 新
潟縣 關山神社

[도1-40a] 금동보살입상의 상반신 부분

　　이제까지 검토한 바와 같이 국보 제78호 반가사유상에서 보이는 백제적인
요소 중에는 백제의 봉보주보살상에 보이는 몸 뒷면에서 천의가 길게 U형으로
늘어진 모습이나 日月飾 보관을 들 수 있으며, 특히 대좌 위를 덮는 길죽하게
여러 겹으로 늘어진 옷주름 처리가 특징적이었다. 특히 목걸이와 팔찌에서 네
모난 구획에 둥근 형태의 장식문양이 채워져 있는 것은 국보 제78호 반가상에
보이는 독특한 요소로서, 백제 상으로 분류되는 소형 반가상에도 보이고 일본
에 전하는 백제계 상들인 觀松院의 반가상이나 關山神社의 봉보주보살입상에

서도 발견되는 공통되는 요소이다. 백제계 상들에 보이는 또 다른 공통된 특징으로 국보 제78호 상의 冠帶와 같은 띠 장식도 주목할 필요가 있다. 앞에서 언급한 국립중앙박물관의 소형 금동반가사유상에도 양쪽 귀 위로 둥근 고리가 돌출되어 있어 본래는 관대가 끼워졌던 것으로 보인다[도1-36]. 일본 觀松院의 반가상이나 關山神社의 봉보주보살입상에서도 같은 형식의 관대를 두른 것이 확인된다.

국보 제78호의 반가사유상에 보이는 여러 공통된 요소들이 백제계 소형 불상에서 보이는 현상은 같은 형식을 보여주는 대표적인 상이 백제에 있었고, 그 상을 기본 모델로 하여 크고 작은 비슷한 유형의 상들이 제작되었기 때문일 것이다.

국보 제78호 금동반가사유상에 보이는 백제적 요소_주

1 金元龍, 「韓國佛像의 樣式變遷」, 『思想界』(1961. 9)에서는 국보 제78호는 신라로, 제83호는 백제로 추정되었다. 姜友邦, 「金銅日月飾 三山冠思惟像攷-東魏樣式系列의 6世紀 高句麗 · 百濟 · 古新羅의 佛像彫刻樣式과 日本止利樣式의 新解析」 上 · 下, 『美術資料』 30(1982. 12), pp. 1-36, 31(1983. 12), pp. 1-21(同著, 『圓融과 調和』, 悅話堂, 1990, pp. 55-100에 재수록). 강우방은 국보 제78호는 고구려, 국보 제83호는 백제작으로 보았다. 황수영은 두 상을 다 신라작으로 보았다. 「韓國의 佛像彫刻」, 『韓國의 美』 佛像篇(中央日報社, 1979), p. 272. 2013년 10월 미국 뉴욕 메트로폴리탄박물관에서 개최된 특별전인 Silla, Korea's Golden Kingdom에 국보 제83호 반가상은 신라 작품으로 출품된 바 있으며, 2015년 국립중앙박물관의 전시 『고대불교조각대전』에서도 신라 7세기로 전시되었다.

2 필자는 이 두 금동반가사유상의 제작국을 둘러싼 논쟁과 관련하여 삼국 중에서 그 정확한 제작국을 확정하기 어렵다는 조심스러운 입장을 피력한 바 있다. 金理那, 「국보반가사유상, 제작국을 알 수 없다-한국불상 연구의 몇 가지 쟁점과 문제점-」, 『가나아트』 38(1994. 7 · 8), pp. 40-43; 동저, 「미륵반가사유상」, 『한국사 시민강좌』 23(1998), pp. 153-164. 이 상들과 관련하여 좀 더 확실하고 결정적인 자료가 나와야 제작국의 문제가 해결될 수 있겠으나, 현 단계에서는 신중론을 유지하되 상의 양식적인 면에서 합리적인 추론을 통해 하나의 가능성을 제시하고자 한다.

3 金理那, 「三國時代 佛像研究의 諸問題」, 『미술사연구』 2(1988. 6), pp. 1-11; 同著, 「미륵반가사유상」, 『한국사 시민강좌』 23(1998), pp. 153-164.

4 金理那, 「三國時代의 捧持寶珠形菩薩立像研究」, 『美術資料』 37(1985. 12), pp. 1-41(同著, 『한국고대 불교조각사 연구』(신수판), 一潮閣, 2015, pp. 111-173에 재수록; 일본어 논문은 同著, 「寶珠捧持菩薩의 系譜」, 『法隆寺から藥師寺へ』(講談社, 1990), pp. 195-200.

5 이 상의 소장품 번호는 덕수3200이며 크기는 20.9cm이다. 일본의 초기 반가사유상 중에 백제 계통으로 알려져 있는 法隆寺獻納寶物 제158호에도 콧수염이 검은 먹으로 그려진 것으로 조사되었다. 『法隆寺獻納寶物特別調查概報』 VII 金銅佛3(東京國立博物館, 1986), p. 16; 국립중앙박물관 전시도록 『고대불교조각대전』, 2015, 도 132의 도판설명 참조.

6 大西修也, 「百濟半跏像의 系譜について」, 『佛敎藝術』 158(1985), pp. 53-69.

7 鄭永鎬, 「對馬島發見百濟金銅半跏像」, 『百濟研究』 15(1984. 12), pp. 125-132; 大西修也, 「對馬淨林寺의 銅造半跏像について」, 黃壽永 · 田村圓澄 編, 『半跏思惟像의 研究』(吉川弘文館, 1985), pp. 305-326.

8 충청남도 예산 화전리 사면석불 남면 불좌상의 도판에 보이는 길죽한 옷주름 표현은 필자가 1980년도 조사 당시 파손된 부분을 붙여놓고 찍은 모습이나, 아직까지 복원되지 않고 있다.

9 『山東靑州龍興寺出土佛敎石刻造像精品』(中國歷史博物館, 1999), p. 52, 55, 78, 134, 135 등; Return of the Buddha The Qhingzhou Discoveries(London: Royal Academy of Art, 2002), pls. 10, 11, 29, 30; 『고대불교조각대전』(국립중앙박물관, 2015), 도 60, 120, 121.

통일신라 불교조각의 국제적 성격과 신라적 전개

I. 머리말

통일신라는 삼국시대 신라의 도읍이었던 경주를 계속 정치의 중심지로 하여 7세기 후반부터 300년 가까이 중국의 唐을 중심으로 이루어진 국제적인 성격의 동아시아 불교문화 발전에 적극 참여하였다. 기록에 의하면, 통일신라는 130여 회에 달하는 공식 사절단을 당에 파견하였을 뿐 아니라, 당으로 간 신라의 유학승들도 수십 명이었고, 인도로 직접 구법의 길을 떠난 승려는 10명에 이른다. 그중 7세기 후반에 이미 인도에 갔던 승려가 여러 명 있었으며, 특히 慧超는 8세기 초에 인도로 구법여행을 떠나서 다시 당으로 돌아와 780년대까지 활약한 승려로 잘 알려져 있다. 이처럼 신라의 유학승 중에는 중국에 머물면서 경전을 번역하거나 포교 활동을 하여 당 불교문화의 발전에 큰 역할을 담당한 승려도 여럿이었다. 당시 신라의 불교사회는 개방적이었으며 새로운 불교문화의 수용에도 적극적이었다.

인도 불교문화의 전성기였던 굽타시대 불교미술의 발전은 5세기부터 8세기

이 논문의 원문은 「통일신라 불교조각의 국제적 성격과 신라적 전개」, 『영원한 생명의 울림 통일신라 조각』 기획특별전 도록(국립중앙박물관, 2018. 12), pp. 284-295에 수록됨.

까지 중국 당 불교문화 발전에 원동력을 제공하였을 뿐 아니라 우리나라에까지 그 영향이 미쳤다. 따라서 통일신라시대의 불교조각은 그 어느 때보다도 국제적이었고, 서역을 거쳐 당으로부터 들어오는 불교경전의 전래와 미술은 시간적인 차이가 거의 없이 신라에 전해졌다. 일본의 경우도 삼국시대에는 우리나라를 통해서 불교문화를 수용하였으나, 7세기 후반부터 8세기에 걸친 奈良[나라]시대에는 당에 遣唐使를 직접 보냈으며 새로운 도상과 조각기술 역시 직접 받아들였다고 볼 수 있다. 또한 항해술과 선박 제조술의 발달은 당과 신라 그리고 일본을 새로운 항로로 이어주었다. 특히 9세기에는 山東반도 登州에 있는 新羅坊을 중심으로 明州, 泉州, 廣州 등지의 중국 남해연안과 한반도 서남해안 그리고 일본 北九州[기타큐슈] 지역에까지 걸친 해상활동을 통해 교역과 더불어 불교문화의 교류가 이루어졌다. 이러한 역사적인 배경에서 통일신라의 불교조각은 당시 국제적인 불교미술의 흐름을 따르면서 많은 공통점을 보여주었으며, 한편으로는 동아시아 각 나라마다 독특한 특징을 발전시켜 다양한 전통이 공존하는 국제적인 불교미술의 전성기를 이루는 데에도 큰 역할을 담당하였다.[1]

II. 7세기 후반
: 삼국시대 불상 양식의 계승과 새로운 변화

신라가 唐과 연합하여 삼국을 통일한 668년경 이미 당은 국제적이고 개방적인 불교사회를 이루고 있었다. 구법승 玄奘을 중심으로 경전의 번역사업이 황실의 후원으로 활발하게 진행되었고, 현장과 같은 구법승들이 직접 인도의 유명한 상들을 모본으로 제작하여 가져온 상들이나 圖像으로 모사되어 전래된 새로운 불

상형들이 유행하기 시작하였다.[2] 여러 명의 신라 구법승들도 인도 여행을 하였으며 중국에도 유학하여 신라의 불교사회와 미술제작을 국제적인 수준으로 끌어올렸다. 이 시대의 신라 불상들을 보면, 비록 남아있는 예들이 수적으로는 미약하나, 새로운 도상의 출현이나 표현방식에서 그전 시기의 불상과는 차별성이 보이며 당시의 인도나 당에서 유행하는 예들과 쉽게 비교가 된다.

[도1-41] 녹유사천왕상전(편을 접합하여 복원한 상태)
경북 경주 사천왕사지 출토, 통일신라 679년경, 높이 89.0cm, 국립경주박물관

통일신라 초기의 불상을 논하자면 통일 직후 백제 지역에서 조성된 오늘날 충남 연기 지방의 碑像들을 언급할 수 있다. 이들은 백제의 조각 전통이 통일신라로 이어지는 초기 예로 주목된다. 그러나 역시 삼국통일을 이룩한 문무대왕의 호국불교 의식과 연관된 경주를 중심으로 이루어진 佛事가 중요하다. 당의 힘을 빌어서 통일을 완성하였으나 신라까지 침략하려는 당을 물리치기 위하여 불교의식을 거행하고 호국사찰인 사천왕사를 지었다는 사실은 국가차원으로 이루어진 후원의 성격을 알려준다. 그리고 사찰 터에서 출토된 녹유사천왕전을 보면 당 조각의 사실적인 표현과 별로 차이가 보이지 않는 수준의 상을 제작한 것을 알 수 있다[도1-41]. 이미 알려진 두 종류의 사천왕전 형식에 최근 발견된 또 다른 반가좌 형식의 사천왕전에서 오히려 중국에는 알려져 있지 않은 새로운 도상의 사천왕상이 제작되었음을 알려주기도 한다.

신라의 또 다른 사천왕상 도상으로는 문무대왕의 원찰로 지은 감은사지의

[도1-42] 금동사리외함 사천왕상
경북 경주 감은사지 서탑 출토, 통일신라 682년경, 높이 28.0cm,
국립중앙박물관, 보물 제366호

[도1-43] 龍門石窟 奉先寺洞 천왕상
唐 675년, 중국 河南省 洛陽

동·서탑에서 발견된 두 사리함 네 면에 부착된 사천왕상이 있다[도1-42]. 감은사
는 문무왕이 죽은 후에 용이 되어 불법을 높이 받들면서 나라를 지키고자 했던
염원을 받들어 동해변의 散骨處로 알려진 대왕암이 멀리서 보이는 산기슭에 세
워졌다. 사리함의 외벽 네 면에 부착된 사천왕상들은 7세기 후반 당에서 유행하
던 사천왕상의 특징을 따르고 있다. 특히 西安 慈恩寺에 있는 현장법사의 비문
이나 龍門石窟 奉先寺洞의 입구 양쪽에 서 있는 사천왕상의 도상과 비교된다[도
1-43]. 그러나 우리나라에서 680년경 제작된 네 방향을 수호하는 사천왕상이 모
두 남아있는 것은 당시의 중국 불교조각에서도 아직 발견하기 힘든 도상이다. 중

[도1-44] 금동판삼존불상
경북 경주 월지(안압지) 출토, 통일신라 7세기 말, 높이 27.0cm, 국
립경주박물관, 보물 제1475호

[도1-45] 능지탑 소조불상편의 하체, 1970년대 능지탑 발굴 장면
강우방 논문 「능지탑 사방불 소조상의 고찰」에서 전재

국의 석굴에는 대부분 입구 좌우 양측에 사천왕상이 하나씩 조각되어 남아 있다.

　통일된 국가를 완성하고 정치적인 기반을 다지던 문무대왕은 경주에 月池
[안압지]를 만들어 인공의 못을 파고 별궁을 지어 풍류와 자연을 즐겼다. 이 월
지 터에서 출토된 유물 중에는 당시의 궁중생활을 엿볼 수 있는 많은 생활유물
들도 있지만, 다양한 종류의 불교조각들도 발견되었다. 그중에 金銅板佛이 10
구 포함되었는데, 이 중 두 구는 삼존불로 轉法輪印의 수인을 한 불좌상을 본존
으로 한다[도1-44]. 불상의 양식으로 보아 기와와 전돌에 새겨진 678년과 680년
의 명문에 따라 건물이 완성될 때와 같은 시기의 상으로 생각된다. 그리고 상들

의 도상과 양식은 바로 당시 중국뿐 아니라 일본에서도 유행하던 불상형으로 볼륨감 넘치는 조형성을 보여주는 국제양식을 따르고 있다.

경주의 狼山 서쪽 기슭에는 문무대왕 사후의 화장터였다고 전하는 陵只塔이 있다. 1970년에서 1975년에 걸쳐 이곳을 발굴했을 당시 유적의 내부 적심부에서 사방에 감실을 조성하여 소조불좌상을 안치했던 것이 확인되었다[도1-45].³ 감실의 좌우 폭이 4m 가량이나 되는 규모로 현재 국립경주박물관에 일부 옮겨진 소조상 파편들을 보면 과연 7세기 후기에 조성되었던 소조 사방불의 규모가 짐작된다. 애석하게도 나머지 소조편은 그자리에 묻어둔 채 현재와 같은 특이한 탑 구조에 12지신상을 둘렀다. 만약 이 사방불을 복원할 수 있었다면 7세기 말 신라인들의 사방불 신앙의 실체를 알 수 있었을 뿐 아니라 일본 奈良[나라] 法隆寺[호류지]의 오중탑 내부 사방에 위치한 8세기 초의 소조상들에 선행하는 중요한 자료가 되었을 것이다.

[도1-46] 금동불의좌상
경북 문경 출토, 신라 7세기 후반, 높이 13.5cm,
국립중앙박물관

경주를 중심으로 세워진 많은 탑과 사원들 그리고 불전에 모셔진 여러 종류의 불상들이 지금은 많이 사라지고 없다. 현재 남아있는 예들로 그 당시의 성행했던 불교문화를 상상하기에는 너무나 자료가 적다. 또한 여러 곳에 산재하여 소장된 불상들은 발견 장소를 모르거나 기록을 동반하지 않기 때문에 구체적인 연구성과를 얻기에는 부족한 점이 많다. 다행히 경상북도 문경에서 발견되었다는 소형 金銅佛倚坐像은 두 다리를 내리고 앉은 자세에서 7세기 후반부터 8세기의 중국과 일본에서 유행했던 도상임을 알려준다[도1-46]. 우리나라의 경우는 경주 남산의 장창골[일명 삼화령]에서 발견된 7세기 중엽의 석

조미륵삼존상이 바로 같은 자세의 불상이나[도1-32], 그 이후로는 별로 유행을 하지 않았던 듯, 남아있는 상이 거의 없다. 그러나 일본에서는 7세기 후반의 深大寺[진다이지]의 본존상을 비롯하여[도3-95] 여러 절터에서 발견된 많은 압출불이나 소조상이 알려져 있는 점에서 문경 출토의 이 금동불의좌상은 삼국시대 말에서 통일신라 초기 불상으로 이어지는 국제양식을 보여준다고 할 수 있다.[4]

700년 전후의 중요한 통일신라의 불상 중에는 경주 낭산의 북쪽 기슭 구황동에 있는 황복사지로 알려진 곳에 지금도 남아있는

[도1-47] 금제불입상
경주 九皇洞 삼층석탑 출토, 통일신라 692년 이전, 높이 13.7cm, 국립중앙박물관, 국보 제80호

[도1-48] 금제불좌상
경주 九皇洞 삼층석탑 출토, 통일신라 706년, 높이 12.5cm, 국립중앙박물관, 국보 제79호

삼층석탑에 봉안되었던 사리함 속에서 발견된 두 구의 순금제 불상이다[도1-47, 48]. 이 두 상은 7세기 말과 8세기 초에 당시 경주에서 왕실의 발원으로 제작된 불상을 대표한다. 정방형의 금동사리함 뚜껑 안쪽에 눌러서 쓴 명문에 따르면, 신문왕의 명복을 위해 692년에 신문왕비인 신목왕후와 아들 효소왕이 탑을 세웠고, 다시 이 두 분이 차례로 돌아가시자 그 아들 성덕왕이 706년에 부처의 사리와 아미타불상 1구와 그리고『무구정광다라니경』을 넣었다고 한다.[5] 세 분의 왕이 관련된 이 사리장치에서 발견된 두 불상은 당연히 당시 최고의 장인을 동

[도1-49] 금동불입상
통일신라 8세기, 높이 20.4cm, 국립중앙
박물관(동원기증품)

원하였을 것이며 700년 전후에 만들어진 신라 왕실 발원의 대표적인 불상이라 할 수 있다.

傳 황복사지 탑 출토 두 불상 중에서 입상은 아마도 처음 탑을 조성하였을 때에 넣었던 듯, 약간 굳은 얼굴 표정과 옷주름 표현에서 보수적인 요소가 남아있다. 오른손에 옷자락 끝을 들고 있는 자세나 옷주름이 연속적인 굴곡선으로 늘어진 형식은 중국보다는 인도의 불상을 연상시키나, 전체적으로 보면[도2-56] 당 초기부터 유행했던 양식 계열을 따른 것으로 본다. 돈황석굴 藏經洞에서 발견된 비단에 그린 도상 파편이나 용문석굴 봉선사동의 뒷벽에 부조된 불입상형들을 보면 7세기 후반에 특히 유행한 法衣의 형식과 유사한 것을 알 수 있다. 그리고 이와 같은 불입상 형식은 옷주름 표현이 더 자연스러워지면서 살이 붙은 둥근 얼굴과 불신의 굴곡진 몸매와 조화되어 대표적인 통일신라의 불입상 형식의 하나로 전개되었다. 이 전 황복사지 탑의 불입상 형식에서 좀 더 진전된 양식을 보여주는 상이 국립중앙박물관 소장 동원 기증품의 금동불입상이다[도1-49]. 8세기 전반기의 양식적인 특징인 이상적인 얼굴형에 넓은 가슴 그리고 가늘어진 허리의 굴곡진 몸체에 따라서 자연스럽게 사실적으로 늘어지는 옷주름 표현을 하고 있다.

전 황복사지 탑의 금제불좌상은 옷주름의 자연스러운 표현이나 통통한 얼굴 등에서 입상보다 전성기 당 조각의 사실성과 풍만함을 보여준다. 특히 이 불좌상의 수인과 같은 모습을 한 아미타불상들이 당 초기부터 유행한 것으로 보

아 성덕왕이 706년에 사리함에 넣었다는 아미타불상은 바로 이 상으로 생각된다. 일본 교토의 후지이유린칸[藤井有隣館]에 있는 당 639년명 석조불좌상이나 용문석굴에서 680년에 조성된 만불동 본존불 등 같은 도상의 불상이 7세기에서 8세기에 걸쳐 당에서 유행하였다.

III. 8세기: 전성기 불교조각의 국제성

통일신라 불교조각에서 국제성이라 하면 우선 도상과 양식적인 유사성을 들 수 있다. 불교미술이 인도로부터 전해져서 일본에 이르러서도 변하지 않는 기본적인 요소는 불교도상이 상징하는 의미가 보편성을 띠기 때문이며, 이는 기본적으로 동일한 불교교리의 내용에 근거하기 때문이다. 때로는 불교가 전해져 오는 과정에서 도상의 형성에 지역적인 특수성이 수용되는 경우도 있고 신앙적인 개별성이 가미되기도 한다. 그러나 이러한 불상을 표현하는 방식은 다양하여 신라에 오기까지 지역과 시대마다 다른 미적 기준이 반영되어 양식적 변화를 이루면서 전개된다. 불상을 신앙대상으로 예배할 때 기대하는 이상적인 형상이 나라마다 시대마다 달라지기 때문이다. 통일신라 불상의 도상이나 양식의 원류를 찾아가면 인도까지 거슬러 갈 수 있으나 직접적으로는 대부분 주변의 비슷한 시기의 중국이나 일본 상들과의 비교가 더 효과적이고 합리적인 경우가 많다. 남아있는 신라 불교조각의 연구에서 이러한 비교가 가장 설득력 있게 이루어지는 시기가 바로 8세기의 상들이다.

전성기에 도달한 8세기 통일신라의 불교미술은 동아시아 불교문화의 발달에서도 가장 개방적이고 국제적인 시대의 종교예술이다. 그 이전부터 전개되어

[도1-50] 칠불암 마애삼존불 통일신라 7세기 말, 본존 높이 2.66m, 경북 경주 남산, 국보 제312호

온 불교문화의 전통이 확립되어갔고, 중국 또는 일본 불교미술의 도상이나 양식의 전개에서 서로 공유하는 요소들이 많이 발견된다. 또한 이러한 국제양식은 이 시기 이후에 전개되는 각 나라별 독자적인 불교문화 발전의 기반을 형성하기도 하였다.

경주 시내의 남쪽에 남북으로 길게 자리잡은 남산에는 탑과 쓸쓸한 가람터만 남아 있지만, 곳곳에는 많은 불상들이 아직도 산재해 있어 한때 성행했던 신라 불교문화의 실상을 상상해 볼 수 있다. 그중에는 역사기록과 연결되는 상들도 포함되어 있어 남산이 당시 불교신앙의 수행과 조상활동의 중심지였음을 알려준다. 남산 여러 곳에 마애불이나 독립된 상으로 남아있는 불상 중에서는 동

쪽편의 정상부에 있는 七佛庵 불상군이 가장 돋보인다[도1-50]. 넓은 암벽에 항마촉지인 불좌상을 본존으로 하는 삼존불이 마애불로 조각되었고, 그 앞에 세워진 네모진 돌기둥의 각 면에는 비슷한 크기의 불좌상이 표현되었다.

삼존불의 본존상은 오른손을 무릎 밑에까지 내린 항마촉지인을 하고 양쪽의 협시보살상은 본존을 향해 몸을 약간 틀어서 한쪽 다리에 힘을 뺀 삼굴자세를 하고 있다. 보살상의 표현에서 가슴 위에 대각선으로 걸쳐입은 천의나 허리에서 치마가 한 번 접혀져 허리띠를 두른 모습은 8세기 당의 보살상에서도 보이며, 월지 출토 삼존불의 보살상보다는 좀 더 진전된 양식을 보여준다. 항마촉지인 불상을 본존으로 하는 삼존불의 형식은 중국에서도 7세기 후반부터 유행하기 시작한 새로운 도상으로, 인도 부다가야의 마하보리사[大覺寺]에 봉안되었던 항마촉지인 불상에서 유래된 것으로 추측된다. 현장이 인도에서 귀국한 후 건립된 서안 자은사의 大雁塔 부근에서 출토된 많은 소조봉헌불에서도 비슷한 도상이 발견되며, 7세기 말의 용문석굴이나 8세기 초의 서안 寶慶寺 부조상에서도 항마촉지인을 한 삼존불이 있다[도1-51].

칠불암 삼존불 본존상이나 보살상의 얼굴에서 이국적인 표정이 느껴지는 것은 새로이 전래된 불상형을 충실히 따른 결과로 생각된다. 칠불암 불상군에서 사면석불상은 네 면의 각 불상형식이 비슷하나 크기와 수인은 약간씩 다르다. 이 사면석불이 뒤쪽의 삼존불과

[도1-51] 석조삼존불
西安 寶慶寺 전래, 唐 701~704년, 높이 109.5cm, 일본 東京國立博物館

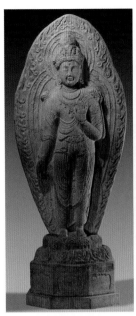

[도1-52] 석조미륵보살입상
경북 경주 외동읍 감산사지 출토, 통일신라 719년, 높이 2.7m, 국립중앙박물관, 국보 제81호

[도1-53] 석조아미타여래입상
경북 경주 외동읍 감산사지, 통일신라 719년, 높이 2.75cm, 국립중앙박물관, 국보 제82호

함께 구성되어 있는 것은 불교교리나 신앙적인 성격으로 보면 매우 의미있는 배치라고 생각된다. 조각양식으로 보면 삼존불이 사방불보다는 약간 이르게 조성된 것이 아닌가 한다. 통일신라시대의 항마촉지인 불좌상 중에 경북 군위석굴의 불상이 그 이른 예라고 본다면, 이 칠불암의 촉지인상은 편단우견의 법의에 수인의 표현이나 두 다리 사이의 부채꼴형 옷주름 표현 등에서 인도로부터 전래된 도상을 확실히 파악하고 있었다는 확신을 준다. 항마촉지인 불좌상은 이후 석굴암 본존을 비롯하여 통일신라 불좌상의 한 형식으로 자리잡게 되었다.

8세기 전기 통일신라 불상의 우수한 조각기술을 보여주는 불상의 대표적인 예 중에 경주 甘山寺 절터에서 발견된 석조 미륵보살입상과[도1-52] 아미타여래입상이 있다[도1-53]. 이 두 상의 광배 뒷면에 새겨진 긴 명문은 다음과 같은 상의 유래를 알려준다. 신라의 重阿湌 벼슬을 하였던 金志誠이 67세에 은퇴하여 감산사를 짓고 미륵보살상과 아미타불상을 봉안하였으며 부모님의 명복을 빌고 왕실과 가족들 및 일체중생의 복을 빌기 위해 불사를 하였다는 것이다.[6]

감산사 미륵보살상은 이제까지 알려져 있는 통일신라의 그 어떤 보살상보다 화려한 장식에 풍만한 조형감을 보여준다. 높은 보관을 쓰고 늘어진 장식이 달린 두 줄의 목걸이와 팔찌를 둘렀으며, 오른쪽 다리는 힘을 빼고 왼편의 허리

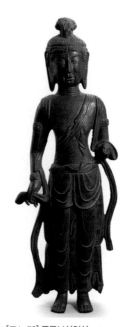

[도1-54] 석조보살입상
陝西省 西安 大明宮址 출토, 唐 8
세기 초, 높이 90.0cm, 중국 西安
碑林博物館

[도1-55] 금동보살입상
통일신라 8세기 후반, 높이 34.0cm, 부산
박물관, 국보 제200호

[도1-56] 금동보살입상
통일신라 8세기 말, 높이 54.5cm,
삼성미술관 리움, 국보 제129호

를 위로 올린 三屈의 자세로 서 있다. 그리고 왼쪽 어깨에서 대각선으로 가슴
위에 걸쳐진 천의나 허리에서 접혀진 군의 위로 허리띠를 두른 모습은 8세기
의 중국 당이나 일본 나라시대의 보살상에서도 유행하였다. 이러한 형식의 연
원은 인도 굽타시기의 보살상까지 거슬러 올라갈 수 있지만, 한편으로는 각 나
라마다 약간씩의 변화를 보여주면서 특징있는 보살상 형식을 발달시켰다. 중국
서안의 陝西碑林博物館에 있는 머리가 없어진 대리석 보살상이나[도1-54] 일본
의 法隆寺[호류지] 금당벽화에 보이는 보살상의 표현들이 바로 감산사 보살상
과 같이 당시의 유행했던 공통된 국제적인 양식의 흐름을 대변하고 있는 것이
다[도3-97]. 소형 금동보살상 중에도 기본적으로 감산사 보살상의 형식을 따르거

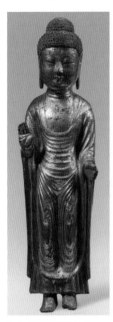

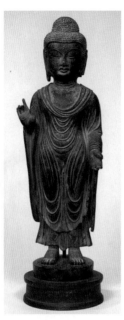

[도1-57] 금동여래입상
경북 구미(선산) 출토, 통일신라 7세기 말~8세기 초, 높이 40.3cm, 국립중앙박물관, 국보 제182호

[도1-58] 금동여래입상
통일신라 8세기, 높이 38.3cm, 일본 對馬島 海神神社

나 또는 약간씩 변형된 모습의 보살상들이 많이 남아있는데, 그중에 부산시립박물관의 금동보살입상은 우수한 예이며[도1-55]. 삼성 리움의 금동보살입상은 시대가 지나면서 발생하는 도식화의 경향을 보여준다[도1-56].

감산사 아미타불입상은 이제까지 신라 불상에서 보이지 않던 새로운 형식의 불입상이 등장한 것을 알려준다. 가장 눈에 띄는 특징은 양각으로 표현된 옷주름이 좌우 상칭으로 정리되어서 넓은 가슴, 가늘어진 허리 그리고 입체감이 강조된 다리의 굴곡에 따라 표현된 法衣의 형식이다. 이러한 법의 처리는 인도 굽타시기의 불상형식이 서역으로 그리고 다시 중국으로 전해진 과정에서 변형된 것이다. 감산사 불상은 이제까지 신라 불상에서 보이지 않던 새로운 형식의 불상 타입에 따라 제작된 것을 알 수 있고, 전래된 원형을 충실히 따르려던 의도를 보여준다.[7] 이와 비슷한 유형의 금동불입상으로는 경북 선산 출토의 상을 들 수 있다[도1-57]. 이 불상은 함께 발견된 두 보살상들이 삼국시대 신라 말기로 편년되는 것과는 다르게 통일신라의 불상으로 간주되고 있다. 크기와 재료는 서로 다르나, 옷주름 표현이 기본적으로는 감산사 불입상과 같은 형식을 따르고 있다. 제작시기에서 선후를 가리기는 어려우나 서로 비슷한 시기에 새로이 전해진 도상을 신라적인 해석에 따른 것으로 볼 수 있을 것이다. 이러한 불상형식은 이후 간략하게 줄어드는 옷주름 표현이 굴곡진 몸체와 서로 유기적인 조화를 이루면서 통일신라기의 전형

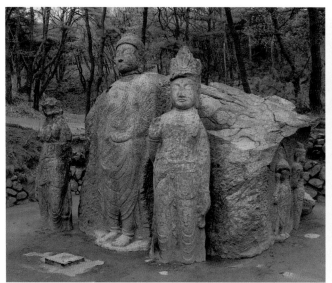

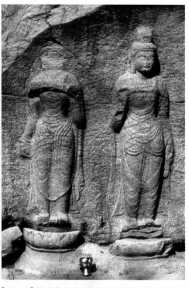

[도1-59] 굴불사지 사면석불 서면 아미타삼존불입상
통일신라 8세기 중엽, 경북 경주 소금강산, 보물 제121호

[도1-60] 굴불사지 사면석불 남면 불입상과 보살입상
통일신라 8세기 중엽, 경북 경주 소금강산, 보물 제121호

적인 불입상 형식의 하나로 전개되며 일본 對馬島[쓰시마] 海神神社[가이진진자]에 전하는 금동불입상을 비롯하여[도1-58] 많은 금동불상이 남아있다. 통일신라 후기에서 말기가 되면 이 불상 형식은 가슴 위의 옷주름 표현이나 군의 위에 둘러진 띠매듭의 추가 등 다양한 변형을 보여주면서 토착화되었다. 또한 금동불의 경우는 상 표현의 입체감이 줄어들거나 옷주름을 선각으로 표현하여 간략해지는 경향이 두드러진다. 자연히 이 단계에 이르면 중국의 예들과는 별로 비교가 되지 않는다.

8세기 중엽 경 경주에서 조성된 또 다른 불상군은 소금강산 기슭에 있는 掘佛寺址의 사면석불이다[도1-59].『삼국유사』에 경덕왕이 栢栗寺로 예불가던 중 땅 속에서 염불 소리가 나서 파보니 사면에 불상이 새겨진 돌을 발견하여 그 자

[도1-61] 굴불사지 사면석불 북면의 11
면6비관음보살입상 탁본

[도1-62] 燉煌 출토 11면6비관음도 영국 런던 브리티쉬박물관

리에 굴불사를 지었다고 기록되어 있는 바로 그 유적이다. 지금도 사면석불을
지나 산길을 올라가면 백률사에 이를 수 있어서 역사기록과 유적이 서로 부합
되어 전하는 귀중한 자료이다. 그리고 사면에 조각된 불상들의 종류나 양식적
특징은 역시 경덕왕 시대의 조각임을 뒷받침한다. 이 불상들은 사방불 정토신
앙의 유행을 알려줄 뿐 아니라 조각양식 면에서도 칠불암이나 감산사의 불상
들보다는 좀 더 진전된 단계의 특징을 보여준다.[8] 특히 남면에 조각된 불입상은
감산사 불입상의 옷주름 형식을 따르되, 불신의 입체감과 옷주름 처리가 유기
적인 조화를 잘 이룬 점에서 진전된 양식발달의 전형을 볼 수 있다[도1-60].

이 사면석불의 상 중에서 특히 관심을 끄는 상이 북면에 선각된 11면6비의 관음보살입상이다[도1-61]. 통일신라시대의 보살상 중에서 십일면관음보살상이 석굴암의 圓形 主室의 뒷벽에 조각되어 있는 것은 오래전부터 널리 알려져 왔다. 그러나 팔을 여섯 개 가진 신라의 십일면관음상은 현재까지 이 사면석불의 예가 유일하다. 관음은 자비의 보살로서 아미타불의 협시로, 또는 독립된 예배대상으로 널리 신앙되었으며, 중생제도의 역할에 따른 초월적인 능력을 상징하기 위하여 얼굴 열한 개에 손이 여섯, 여덟 또는 천 개를 가진 관음보살의 도상이 발달하였다. 이는 불교신앙의 시대적인 전개에 따라 밀교적인 성격을 포함하는 것으로 해석된다. 이 십일면관음의 얼굴에는 양쪽 귀 뒤에 보살상 머리가 하나씩 있고, 머리 위에 다섯, 그 위에 보살상 머리가 둘이 올려지고, 맨 위에는 불두가 놓여 십일면을 이룬다. 경우에 따라서는 열 개의 보살두가 본래의 큰 보살면 머리 위에 한 줄로 배열되는 경우도 있다. 굴불사지의 11면6비 관음과 유사한 도상은 중국

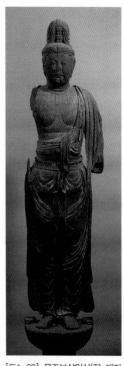

[도1-63] 목조보살입상(전 대자재왕보살입상)
奈良時代 8세기 후반, 높이 1.69m, 일본 奈良 唐招提寺

의 돈황에서도 발견되어 麻織에 그려진 관음도나 벽화에 그려진 예 등이 알려져 있다[도1-62].

굴불사지 사면석불의 보살상은 자세한 세부표현이 잘 보이진 않으나, 감산사 보살입상보다는 영락장식이 좀 더 복잡하고 몸에 걸친 천의의 표현도 여러 층단을 이루면서 늘어졌다. 이와 유사한 보살상의 표현은 일본에서는 8세기 후반 목조조각에 보이고 있어 이전부터 이어오던 두 나라 불교사회의 교류가 나라시대의 후기에도 반영되었던 것으로 생각된다[도1-63].

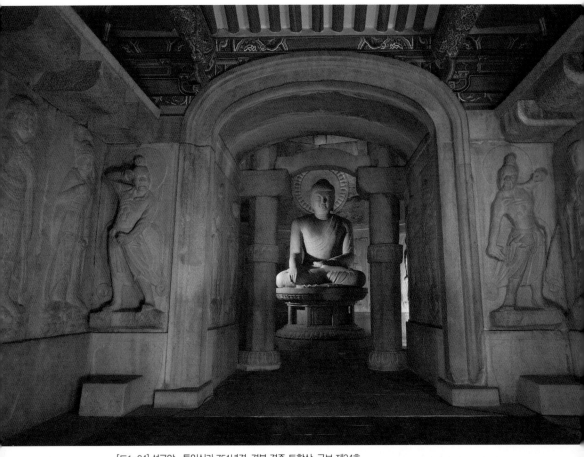

[도1-64] 석굴암 통일신라 751년경, 경북 경주 토함산, 국보 제24호

통일신라 불교미술 발전단계의 절정기는 경주 토함산 정상 가까이에 있는 석굴암 불상군으로 대표된다[도1-64]. 경덕왕 시기인 751년에 조성되기 시작하여 20여 년에 걸쳐서 완성된 석굴암은 여러 크기의 화강석을 다듬어 인공적으로 축조한 석굴이다. 인도나 중국에는 자연 암석을 파 들어가서 조성된 석굴들이 대부분이며, 석굴암처럼 인공적으로 세워진 예는 세계적으로 알려진 바가

거의 없다.

석굴암은 方形의 前室과 돔형 천장의 원형 주실로 이루어져 있으며, 주변 벽에는 다양한 도상의 부조상들이 위계질서에 따라 배치되어 불국토의 세계를 입체적으로 재현하였다. 전실에는 팔부중상과 금강역사상이 양쪽으로 배치되어 있고, 주실로 이어주는 복도 양측에는 갑옷을 입고 악귀를 밟고 서 있는 護法神인 사천왕상이 지키고 있다. 이 상들은 부처의 가르침과 불국토를 수호하는 天部의 상들이다. 연도를 지나면 원형의 주실이 나타나는데, 중앙의 본존불 주변 벽에는 천부를 대표하는 범천상과 제석천상이 입구 양쪽 벽에 있으며, 그 다음으로 문수와 보현으로 추정되는 보살상, 십대제자상들이 둘러져 있고, 부처의 뒷 벽면 중앙에는 십일면관음보살상이 고부조로 새겨져 있다. 석굴 위쪽 벽의 감실에 모셔진 보살상들을 포함하여 중앙의 부처를 향해 움직이는 듯이 서 있는 상들은 우아한 자세에 정교한 조각수법으로 표현되었으며, 특히 뒷면의 십일면관음보살상은 여러 번 겹쳐진 천의와 영락장식을 섬세하고 탁월한 조각수법으로 처리하였다. 또한 십대제자상들의 다양한 자세와 단순한 조각수법은 구도자의 진지함을 느끼게 한다.[9]

석굴암의 여러 도상들은 중국이나 일본의 예들과 비교가 가능하다. 다만, 천부상이나 보살상들과 비교되는 중국의 예들이 조각보다는 회화로 많이 남아있는 데 반해, 일본의 경우 나라 法隆寺[호류지]나 興福寺[고후쿠지]의 팔부중 조각 등이[도3-99] 도상 면에서 더 유사하다. 이는 당시 우리나라와 일본에서 서로 공통된 도상을 따라 상이 만들어졌음을 쉽게 추측할 수 있게 한다. 경우에 따라 남아있는 일본의 예가 시기적으로 앞서는 것은 석굴암 이전에 만들어진 신라의 상들이 많이 사라졌기 때문일 것이다.

주실 중앙에 위치하는 항마촉지인의 본존불은 여러 권속들에 둘러싸여 종

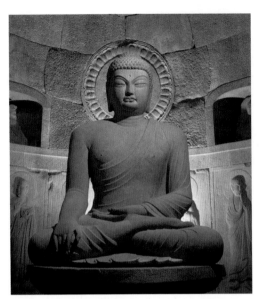

[도1-65] 석굴암 본존 석조불좌상
통일신라 751년경, 높이 3.45m, 경북 경주 토함산, 국보 제24호

교적인 위엄과 조화된 숭고한 예술미를 보여주며 통일신라기에 완성된 불교미술의 정수를 대표한다[도1-65]. 이 본존불이 취한 항마촉지인의 자세는 본래 싯달타 태자가 인도 부다가야의 보리수 밑에서 7일 동안 선정에 들어 중생고뇌의 원인과 생사윤회의 굴레에서 벗어날 수 있는 진리를 깨달은 순간에 방해하는 마귀의 유혹을 물리칠 때 취했던 자세를 상징한다. 항마촉지인의 불상 표현은 인도의 초기 불교미술부터 나타났다. 그러나 석굴암 본존불의 직접적인 모형은 보리수가 있는 부다가야의 마하보리사[大覺寺]에 모셔졌던 굽타시기의 불상에서 유래한 것으로 보인다. 당의 구법승 현장은 그의 여행기인 『大唐西域記』에서 인도에 십 수 년 머물며 부다가야를 방문했을 때 예배했던 상서로운 항마촉지인 불상에 대해 언급하고, 그 불상의 모습과 크기를 소개하였다. 놀랍게도 이 불상의 크기가 석굴암 본존불의 크기와 거의 같다는 사실이 밝혀짐에 따라, 신라의 조각가들이 그 당시 유명했던 이 인도의 상에 대해서 잘 알고 있었고 그 상을 모형으로 석굴암 본존이 조성되었음을 짐작하게 한다. 아울러 부다가야의 항마촉지인 불상은 당의 칙사인 王玄策이 모사해 가지고 왔으며, 좀더 뒷시기의 구법승 義淨이 인도에서 귀국 시에 가져온 金剛座眞容像 등과도 연관된다고 생각된다.[10]

필자가 찾아본 중국의 예 중에 석굴암 본존과 직접적으로 비교되는 예는 하북성 正定縣 廣惠寺 華塔의 728년작 대리석 불좌상으로, 자세나 불신의 비례,

그리고 결가부좌한 두 다리 사이의 부채꼴
옷주름 형식까지 유사하다[도1-66].[11] 그런데
7세기 말 중국의 용문석굴 뇌고대나 사천
지방에 나타나는 항마촉지인상은 머리 위에
보관을 쓰고 있다는 점에서 약간 차이가 있
다. 중국에서 보관을 쓴 여래형 항마촉지인
상은 菩提瑞像으로 불리고 있으며,[12] 華嚴思
想과 연관되어 해석될 수 있다. 즉, 보리수
밑에서 득도한 석가모니는 깨달음의 삼매
속에 도취되었고, 그 자리를 뜨지 않은 채

[도1-66] 석조불좌상　唐 728년, 河北省 正定縣 廣惠寺 華塔

비로자나불의 세계인 『화엄경』을 설하게 되었다는 교리적 해석에서 유래한 새
로운 불상형이라는 것이다. 통일신라의 경우에는 항마촉지인 불좌상이 석굴암
상 이후에 크게 유행하였으나 보관형은 발견되지 않고 있으며, 일본에서는 항
마촉지인 불좌상이 독립된 상으로는 별로 유행하지 않았다. 석굴암 불상을 도
상적으로 접근할 때 어느 하나의 경전에 기반을 두었다기보다는, 화엄사상이나
維摩會와도 관련이 있고, 최근에는 밀교계통의 八大菩薩曼茶羅에 근거한 도상
들이 원형 주실 상벽 불감의 상과 거의 일치되는 것으로도 해석되고 있으므로,[13]
앞으로도 더 많은 연구가 필요하다고 생각한다.

Ⅳ. 9세기의 불상: 지방으로의 확산과 토착화

경덕왕 이후 8세기 말에서 9세기의 통일신라는 경주를 중심으로 이루어지던 왕

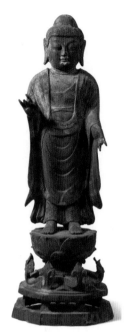
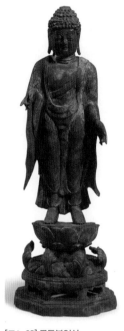

[도1-67] 금동불입상
경북 경주 월지(안압지) 출토, 통일
신라 8세기 말, 높이 35.8cm, 국립
경주박물관

[도1-68] 금동불입상
경북 경주 월지(안압지) 출토, 통일
신라 8세기 말, 높이 35.0cm, 국립
경주박물관

실 주도의 조상활동이 점차 줄어들었다. 당
역시 8세기 중엽의 안록산의 난 이후부터는
주변국가에 대한 불교미술의 영향력이 줄어
들었으며 신앙의 성격도 禪宗 불교로 변하
여 갔다. 신라 왕실세력의 쇠퇴는 지방호족
세력을 키웠고, 불상 제작활동도 지방으로
확산되었다. 그리고 이미 완성된 단계에 이
르렀던 전성기 불교미술의 기반 위에서 각
지역에서 다양하게 전개 또는 변형되면서
나름대로의 개별성있는 새로운 전통을 성립
시켜 나갔다. 따라서 이전과 같이 신라 불상
에 보이던 국제적인 요소도 자연히 감소되
었다.

통일신라기에 유행했던 불입상 형식 중
에 그 하나는 옷주름이 傳 황복사지 탑 출
토나 국립중앙박물관의 동원 기증 불입상처럼 연속된 U형으로 늘어지는 형식
이 있고, 또 다른 하나는 감산사 석조불입상이나 경북 선산 출토 금동불입상과
같이 U형으로 가슴 위에 걸쳐진 법의의 주름이 두 다리 위에서 양쪽으로 갈라
져서 좌우 대칭을 이루는 형식이 있다. 이 두 형식의 불상형은 다양한 유형으로
전개되었는데, 주로 가슴 위에 걸쳐지는 옷주름 처리에 약간씩의 변형을 보여
주면서 토착화되어갔다[도1-67, 68]. 남아있는 통일신라의 불입상들은 대부분 이
두 형식의 범주에 속하며, 통일신라 말기의 많은 소형의 금동불들은 주조기술
면에서 완성도가 떨어지는 경우도 보인다. 주로 시무외·여원인의 수인을 하였

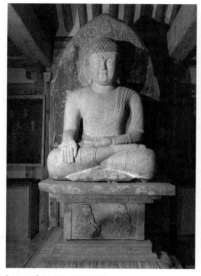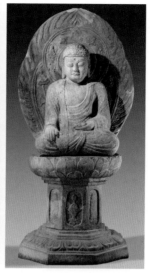

[도1-69] 청량사 석조불좌상
통일신라 8세기 말, 높이 2.85m, 경남 합천, 보물 제
265호

[도1-70] 삼릉계 석조약사불좌상
통일신라 8세기 말~9세기 초, 높이 3.40m,
경북 경주 남산, 국립중앙박물관

고, 간혹 설법인이나 藥器를 들고 서 있는 경우도 발견된다.

　불좌상의 표현에서는 석굴암 본존과 같이 항마촉지인을 한 불상 형식이 통일신라 말까지 유행하였으며 고려 초기로도 이어졌다. 그러나 석굴암 본존상이 보여준 건장한 불신의 균형잡힌 신체비례나 엄숙한 표정의 위엄성은 사라지고, 몸체나 다리 부분이 빈약해지며 얼굴표정은 신라인에게 좀 더 친숙한 인상으로 바뀌었다. 그중에는 경남 합천 청량사 석조불좌상이나[도1-69] 경북 의성 고운사 석조불좌상과 같은 예들을 들 수 있고, 국립경주박물관의 정원에 놓인 여러 구의 분황사 출토 항마촉지인 상들과 같이 머리는 잃어버렸으나 다양하게 변형된 법의 형식을 발달시켜 토착화된 불상들도 있다. 이러한 형식의 불상은 경주 남산에서도 여럿 발견되는데, 촉지인 형식의 상은 경주 이외의 여러 지역에까지

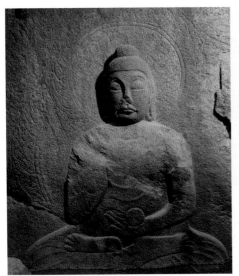

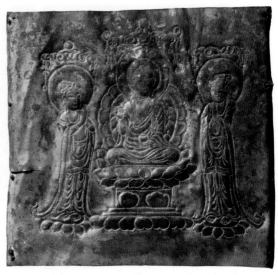

[도1-71] 굴불사지 사면석불 동면의 약사불좌상
통일신라 8세기 중엽, 경북 경주 소금강산, 보물 제121호

[도1-72] 금동사리외함의 약사삼존불상
통일신라 863년, 높이 14.2cm, 대구 동화사 비로암 삼층석탑 출토, 국립중앙
박물관

퍼져서 신라 후기 불좌상형의 한 주류를 이루었다.

통일신라기의 불상 중에는 약사불상도 많이 남아 있다. 이는 질병을 퇴치하는 데 부처에게 의지하는 대중신앙의 발달로 약사불상이 예배대상으로서 유행하였기 때문이며, 『삼국유사』에는 경덕왕 때인 755년 분황사에 거대한 약사불동상을 주조하였다는 기록이 있다. 항마촉지인을 한 불상 중에도 약기를 든 약사여래를 표현한 상이 적지 않다. 경주 남산 삼릉계에서 현재 국립중앙박물관에 옮겨진 약사불좌상이 대표적이며[도1-70] 용장계에서 국립경주박물관에 옮겨진 경우도 있다. 또한 많은 금동불입상 중에는 약기를 들고 있는 상들이 발견된다. 그런데 약사불의 표현으로 나타난 불좌상형 중에 새로운 도상으로 등장하는 예가 경주 굴불사지 사면석불의 동쪽 면에 조각된 약사불좌상이나[도1-71] 경주 남산 보리사의 석조불좌상의 광배 뒷면에 얕게 부조된 약사불좌상이다. 이

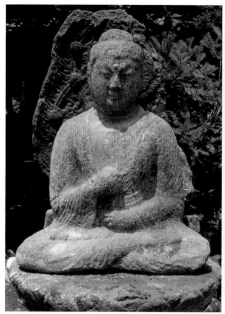
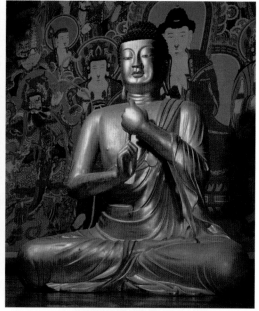

[도1-73] 석남암사 석조비로자나불좌상
통일신라 755년, 상 높이 1.08m, 경남 산청군 내원사, 국보
제233-1호

[도1-74] 불국사 금동비로자나불좌상
통일신라 8세기 후기, 높이 1.77cm, 경북 경주, 국보 제26호

경우 약기를 든 왼손을 결가부좌한 다리 위에 놓고 오른손을 시무외인의 위치
로 들어 올려서 설법인으로 손가락을 구부린 형상이다. 이와 같은 수인의 약사
불은 사방불의 하나인 남산 칠불암의 사방불에도 있으며 대구 동화사 삼층석탑
출토 금동사리외함에 표현된 선각불도 알려져 있다[도1-72]. 이러한 형식의 약사불
좌상은 남아있는 예가 많지 않으나, 경기도 광주 교리에 있는 977년명의 고려 초
기 약사불좌상으로도 이어졌다.

통일신라 후기에 새롭게 등장한 중요한 불상형은 지권인을 한 비로자나불
상이다. 왼손의 검지를 오른손으로 감싸서 잡은 이 수인은 理와 智, 부처와 중
생 또는 깨달음과 미혹함이 원래는 하나임을 상징한다. 이 수인은 정통밀교에

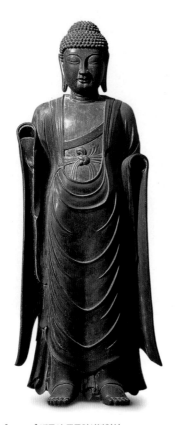

[도1-75] 백률사 금동약사불입상
통일신라 8세기 후반, 높이 1.79m, 국립경주박
물관, 국보 제28호

서 金剛界 大日如來가 취하며 이 경우에는 머리에 보관을 쓴 보살형으로 나타난다. 그러나 우리나라에서는 이 밀교도상이 별로 발달하지 않았고 9세기에는 화엄의 비로자나불로 예배되었던 것으로 이해되고 있다.[14]

현재 알려진 지권인 수인의 비로자나불상 중 가장 이른 예는 원래 지리산의 석남사에서 발견되어 현재는 경남 산청 내원사에 있는, 766년의 명문이 있는 사리함과 함께 발견된 석조비로자나불좌상이다[도1-73]. 원만한 얼굴에 부드러운 조형감이 8세기 불상의 특징을 보여주고 있으나, 상의 파손이 심하여 옷주름 형식이나 자세한 양식적 고찰은 어려운 상황이다. 그러나 아직 그 선례가 될 만한 중국의 지권인 비로자나불상은 발견되지 않고 있다.[15]

경주 불국사에는 대형의 지권인 금동비로자나불상이 아미타불좌상과 함께 모셔져 있는데, 제작연대에 대해서는 8세기 후반에서 9세기 후반에 이르기까지로 의견이 분분하다[도1-74]. 당당한 자세와 옷주름 표현은 자연스러우면서도 얼굴표정이 약간 굳은 모습에서 석굴암 본존불상과 같은 시대로 보기에는 어려울 수도 있으나, 9세기 후반까지는 내려가지 않는 중요한 상으로 생각된다. 이 두 불상은 현재 국립경주박물관에 옮겨진 백률사 전래 금동약사여래입상과 더불어[도1-75] 왕실 주도의 佛事가 영향력을 잃어가던 시기에 경주에서 제작된 중요한 상들로

서, 지금까지 소중히 예배되어 온 대표적인 대형 금동불상이다.

지권인 비로자나불상은 경주 지역에서는 알려진 예가 많지 않고 오히려 경주 이외의 여러 지방에서 발견되고 있다. 그중에 전남 장흥 보림사의 철불좌상은 왼쪽 팔뚝에 858년 武州와 長沙의 副官 金遂宗과 헌안왕의 후원으로 제작되었다는 명문이 있어, 현존하는 비로자나불상으로는 연대를 정확히 알 수 있는 예 중의 하나이다. 한편 강원도 철원 도피안사에 있는 철조비로자나불좌상은 상의 등에 주조된 긴 명문에서 거

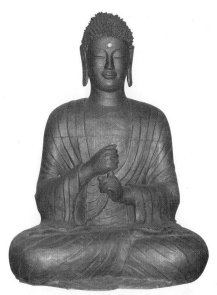

[도1-76] 도피안사 철조비로자나불좌상
통일신라 865년, 높이 91.0cm, 강원도 철원, 국보 제63호

사 1500명이 결연하여 865년에 상을 만들어 도피안사에 봉안하였다고 한다[도1-76]. 이 상들의 표현을 보면 이미 9세기에는 불상의 토착화가 많이 진전되어 얼굴형이나 옷주름 표현에서 많은 도식화가 이루어진 것을 알 수 있다. 이러한 변화는 9세기부터 불상 제작에 철을 많이 사용하게 됨에 따라 주조과정의 특성에서 오는 이유도 있었을 것이다.

대구 동화사나 경북 봉화 축서사의 석조비로자나불상은 각기 863년과 867년경에 제작된 것으로 알려져 있는데[도1-77], 이는 이 상들을 모신 불당 가까이에 있는 탑에서 출토된 사리호에 쓰여진 명문에 의한 것이다. 이 명문은 탑을 세운 연대를 말하기에 두 상들의 절대연대를 알려주는 것은 아니나 불상들은 양식적으로 보아도 사리호의 제작연대와 크게 다르지 않다는 것을 알 수 있다.

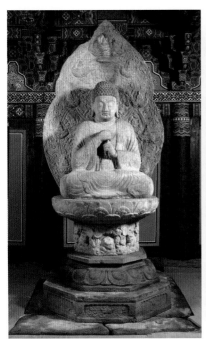

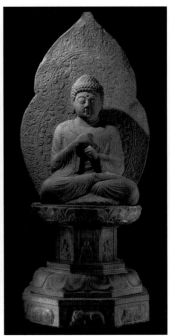

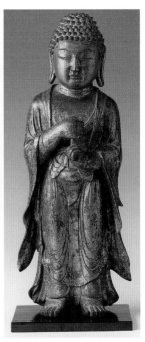

[도1-77] 석조비로자나불좌상
통일신라 863년경, 상 높이 1.29m, 대구 동화사 비로
암, 보물 제244호

[도1-78] 석조비로자나불좌상
통일신라 9세기, 높이 2.80m, 국립중앙박물관

[도1-79] 금동비로자나불입상
통일신라 9세기, 높이 52.8cm, 일본 東
京國立博物館

　　　지권인의 비로자나불상은 통일신라 후기 특히 9세기에 많이 만들어졌다. 그
중 국립중앙박물관에 소장된 석조비로자나불좌상은 광배와 대좌를 완전히 갖
춘 귀중한 예로[도1-78], 9세기 중엽의 동화사나 축서사의 비로자나불상에 비해
서는 얼굴표정이 부드럽고 옷주름의 표현도 자연스럽다. 지권인 비로자나불상은
소형의 금동불상도 몇 구 남아있는데, 입상으로 표현된 예도 있다. 특히 일본 동경
국립박물관의 구 小倉[오구라] 소장품에 있는 금동비로자나불입상은 50cm가 넘
는 비교적 큰 불상으로 얼굴이 둥글고 옷주름 표현이 약간 도식적인 점에서 9세
기의 상으로 추정된다[도1-79].

한국미술사의 전개에서 통일신라시대의 미술은 불교문화의 융성과 함께 발전하였다. 불교와 연관된 건축물은 비록 주춧돌만 그자리를 지키고 있으나, 조각, 공예 분야에서는 비교적 많은 예들이 남아있다. 불교회화 역시 사찰의 건축과 경전의 전래와 함께 활발히 제작되었을 것이나, 남아있는 예는 삼성 리움 소장의 화엄경변상도 파편을 제외하면 거의 알려진 바가 없다.

이상에서 간단히 살펴본 바와 같이 통일신라의 불교조각은 삼국시대 불교조각의 전통 위에서 출발하여 인도, 서역 및 중국에서 전해진 새로운 유형의 상들을 적극적으로 받아들이며 국제적인 불교미술을 발전시켰다. 8세기에 이르면 이러한 국제양식이 전성기에 이르러 불교미술은 완성단계에 도달하였다. 그리고 궁극적으로는 석굴암 조각과 같이 유례를 찾기 어려운 인공적인 석굴을 축조하여 독창적인 지상의 불국토를 구현하였으며 뛰어난 조각기술과 예술적인 감각으로 통일신라 불교조각의 정수를 보여주었다.

통일신라 불교조각의 발달은 인도의 굽타시대, 중국의 당, 그리고 일본 나라시대의 불교조각이 형성한 국제적인 공통분모를 공유하는 보편성을 띠었으며, 동아시아 불교미술의 발전에 고전적인 전통을 확립시켰다. 그러나 통일신라시대의 불교조각에 대한 참다운 평가는 국제적인 불교미술의 특징과 함께 통일신라의 독특한 조형성을 발전시켜 나갔다는 점에서 찾을 수 있다. 통일신라는 새로운 요소들을 적극적으로 받아들여 발전시키는 과정에서 점차 한국적 정서가 반영된 토착적인 요소를 드러내어 독립된 불상형을 이룩하였다. 이러한 전통은 고려가 건립한 후에도 당분간 지속되었다.

1 김리나, 「통일신라 불교조각에 보이는 국제적 요소」, 『新羅文化』 8(1991), pp. 69-115(同著, 『韓國古代佛敎彫刻比較硏究』, 문예출판사, 2003, pp. 317-348에 재수록); 同著, 「통일신라시대 미술의 국제적 성격」, 『統一新羅 美術의 對外交涉』(예경, 2001), pp. 9-35(同著, 『韓國古代佛敎彫刻比較硏究』, pp. 193-221에 재수록).

2 김리나, 「印度佛像의 中國傳來考-菩堤樹下 金剛座眞容像을 중심으로-」, 『韓㳓劤博士停年紀念史學論叢』(지식산업사, 1982, pp. 737-752(同著, 『韓國古代佛敎彫刻史硏究』, 一潮閣, 1989, pp. 269-290에 재수록).

3 姜友邦, 「陵旨塔 四方佛 塑造像의 考察」, 『新羅와 狼山』 신라문화제학술발표회논문집 제17집(1996), pp. 67-124(同著, 『法空과 莊嚴』 韓國古代佛敎彫刻史의 原理 II, 2000, pp. 164-183에 재수록).

4 구노 다케시(久野 健) 編, 『押出佛と塼佛』日本の美術 no. 118(至文堂, 1975); 奈良國立博物館, 『押出佛と佛像型』(1983).

5 Chewon Kim, "The Stone Pagoda of Kuhwang-ni in Korea," Artibus Asiae, vol. XIII, 1/2(1950), pp. 25-39(한글본은 金載元, 「慶州九黃洞 石塔 出土 舍利器 및 佛像」, 『韓國과 中國의 考古美術』, pp. 87-99; 李弘稙, 「慶州狼山東麓三層石塔內發見品」, 『韓國古文化論考』(乙酉文化社, 1954), pp. 37-59; 韓國古代社會硏究所 編, 『韓國古代金石文』 제3권(新羅·渤海篇)(駕洛國史蹟開發硏究院, 1992), pp. 346-350.

6 『三國遺事』 卷第3 塔像第4 南月山(亦名 甘山寺)條; 韓國古代社會硏究所 編, 『韓國古代金石文』 제3권(新羅·渤海篇)(1992), pp. 293-302.

7 金理那, 「新羅 甘山寺如來式 佛像의 衣文과 日本 佛像과의 關係」(일본어 논문), 『佛敎藝術』 110(1976), pp. 3-24(同著, 『韓國古代佛敎彫刻史硏究』, 一潮閣, 1989, pp. 206-238에 재수록).

8 金理那, 「掘佛寺址 四面石佛에 대하여」, 『震檀學報』 39(1975), pp. 43-68(同著, 『韓國古代佛敎彫刻史硏究』, 一潮閣, 1989, pp. 239-268에 재수록).

9 金理那, 「石窟庵 佛像群의 名稱과 樣式에 관하여」, 『정신문화연구』 제15권 제3호(1992. 9), pp. 4-32(동저, 『韓國古代佛敎彫刻比較硏究』, 文藝出版社, 2003, pp. 279-316에 재수록); 同著, 「統一新羅時代의 降魔觸地印佛坐像」, 『韓國古代佛敎彫刻史硏究』, pp. 337-382; 동저, 「中國의 降魔觸地印佛坐像」, 같은 책, pp. 291-336.

10 金理那, 「印度佛像의 中國傳來考」, 『韓㳓劤博士停年紀念史學論叢』(1982), pp. 737-752(同著, 『韓國古代佛敎彫刻史硏究』, pp. 269-290에 재수록); 히다 로미(肥田路美), 「唐代における佛陀伽倻金剛座眞容像の流行について」, 町田甲一先生古稀紀念會 編, 『論叢佛敎美術史』(東京: 吉川弘文館, 1986), pp. 157-186.

11 郭玲娣, 樊瑞平, 「正定廣惠寺華塔內的二尊唐開元佛白石佛造像」, 『文物』(2004年 第5期), pp. 78-85.

12 李玉珉, 「試論唐代降魔成道式裝飾佛」, 『故宮學術季刊』 第23卷 第3期(2006, 春), pp. 39-128; 雷玉華·王劍平, 「四川 菩提瑞像 硏究」, 『시각문화의 전통과 해석: 정재 김리나 교수 정년퇴임기념 미술사논문집』(예경, 2007), pp. 101-120.

13 朴亨國,「慶州石窟庵の龕內群する一試論-維摩・文殊と八大菩薩の復元を中心し-」,『佛教藝術』239(1998. 7), pp. 50-72; 배진달(배재호),「華嚴經主 十佛과 석불사 도상」,『蓮華藏世界의 圖像學』(一志社, 2009), pp. 86-97.

14 姜友邦,「韓國毘盧遮那佛像의 成立과 展開」,『美術資料』44(1989), pp. 1-66(同著,『圓融과 調和』, 열화당, 1990, pp. 427-479에 재수록). 문명대 선생은 1970년대부터 통일신라의 비로자나불상에 대한 많은 연구를 하였으며 그 논문들은 다음의 책에 재수록되어 있다. 문명대,「화엄종계 불상조각과 지권인 비로자나불상」,『한국의 불상조각』 2-圓音과 古典美 통일신라시대불교조각사연구(상)(예경, 2003), pp. 157-358.

15 西安의 安國寺址에서 발견된 밀교계의 불, 보살상과 明王은 8세기 중엽경의 상으로 추정되나 지권인의 불상은 아직 발견되지 않았다. 현재로서는 871년경에 제작된 서안 근교의 法門寺塔 사리장치의 금동함에 표현된 오방불의 주존 대일여래상이 연대를 알려주는 가장 오랜 예이다. 嗚立民・韓金科,『法門寺地宮唐曼荼羅지研究』(香港: 中國佛教文化出版有限公司, 1998).

경주 왕정골(王井谷) 석조불입상과 그 유형

I. 머리말

7세기 후반의 통일신라는 중국 唐과의 활발한 교류를 통하여 삼국시대와는 다른 차원의 국제적인 불교문화를 수용하였고 또한 동아시아 불교미술의 발달에 기여하였다. 당의 구법승 玄奘과 義淨 法師의 인도 여행과 그들이 남겨놓은 여행기록들은 그 당시 중국 불교사회에서 신선한 자극을 주었으며 새로이 전래되는 경전과 불상들, 그리고 신라 구법승들의 인도 방문은 통일신라 불교문화의 내용을 풍부히 하고 신라의 불교미술 표현에 국제적인 감각을 반영하였다.

문무대왕 사후의 화장터로 알려진 경주 陵只塔의 발굴 때에 塔址 내부에서 노출되었던 소조 사방불의 규모나 조각의 표현을 보면, 지금은 애석하게도 훼손되어 버렸지만, 신라가 통일과 더불어 빠르게 변하는 당의 불교미술을 시간적 차이가 별로 없이 수용하였던 것을 쉽게 짐작할 수 있다.[1] 통일과 더불어 새로이 전해지는 신라의 불상형에는 傳 皇福寺塔 출토의 순금제 불입상과 불좌상, 甘山寺의 미륵보살입상과 아미타여래입상, 경주 남산의 칠불암 불상군, 그

이 논문의 원문은 「慶州王井谷石彫佛立像とその類型」, 『高麗美術館研究紀要』第5號 有光敎一先生白壽記念論叢(社團法人高麗美術館, 2006. 11), pp. 283-302에 한글과 日文이 함께 수록됨.

리고 경주 굴불사지 사면석불 상들이 도상과 양식으로 새로운 형식의 유행을 알려주며, 이후에는 석굴암 상들이 전성기 통일신라의 불상 양식을 대표한다.

　이 글에서는 신라 통일 직후 경주에서 유행하였을 것으로 추측되는 새로운 불상형식의 하나를 소개하고자 한다. 현재 국립경주박물관에 전시되어 있는 경주 남산의 북쪽의 왕정골(王井谷) 절터에서 발견되었다는 석조여래입상이 대표적이며, 이전에는 이 상이 경주 金光寺址 출토로 알려지기도 했다.[2]

　국립경주박물관의 수장고에는 바로 이와 같은 유형의 석조 불상 파편 2구가 소장되어 있다. 따라서 이러한 불상형이 여러 구 남아있다는 것은, 그것도 대부분 경주지역에서 발견되는 점은, 이 형식의 불상이 통일신라시대에 들어와서 유행했을 가능성을 생각하게 한다. 또 비슷한 상이 경상북도 尙州 咸平邑 曾村里의 한 절에도 있는 것을 발견하였다. 따라서 이러한 상들이 여러 예가 남아있는 것은 결코 우연이 아니라고 생각되어 우선 같은 형식의 상들을 소개하고 정리해 볼 필요를 느끼게 되었다. 이러한 상들의 도상의 직접적인 원류나 관련된 기록, 또는 불상 양식의 정확한 계보를 아직 확실하게 세운 것은 아니나, 신라의 삼국통일과 더불어 7세기 후반의 중국에서 소개되는 새로운 불상형식이 신라의 수도 경주에서 유행하여 이와 비슷한 모습의 불상이 경주 주변에서 여러 구 만들어졌을 가능성을 추측하여 보고자 한다.

II. 새로운 불입상의 유행

1. 왕정골(王井谷) 석불입상

국립경주박물관에는 오랫동안 경주 남산 근처의 금광사지에서 출토되었다고 전하는 석조불입상이 전시되고 있는데, 후에는 이 상의 발견지가 남산 북편의 왕정골(王井谷)의 절터였다는 것이 확인되어 지금은 상의 명칭이 왕정골 여래입상으로 불리고 있다[도1-80, 80a].[3] 이 상은 전체 높이가 201cm이고, 상의 높이는 167cm이며, 어깨 폭은 60cm이다. 현재의 보존상태는 머리와 몸체를 갖추고 있

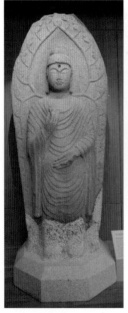

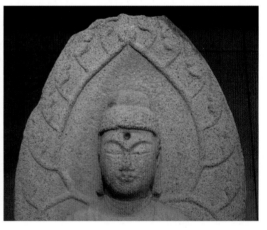

[도1-80] 석조불입상
경주 王井谷 출토, 통일신라 7세
기 후반, 총 높이 2.01m, 국립경
주박물관

[도1-80a] 얼굴 부분

으나, 다리 아래쪽 부분이 절단되어 대좌와 발 부분의 형태는 알 수 없다. 오른손은 엄지와 가운데 손가락을 붙여서 가슴 쪽으로 올렸으며 왼손은 손바닥을 바깥쪽으로 하여 배 앞쪽으로 놓았다.

일찍이 필자는 이 불상의 특이한 옷주름 형식에 관심을 가졌던 바 있다. 특히 불상의 법의가 가슴 위의 목둘레에서 내려와서 다리 밑으로 늘어진 연속의 U형 주름을 이루는 형태는 삼국시대에 유행한 U형 주름의 불상과는 달리 여러 겹의 U형 주름이 늘어진 것으로, 唐의 초기에 유행하는 인도 굽타시대의 마투라 불상 양식을 연상시키는 것으로 보았다.[4] 특히 상의 가는 허리를 강조하듯 허리 부분에서 U형 옷주름이 배 위에 얹은 손 주변으로 몰려있어서 전체적으로 물 흐르듯 이어지는 연속적인 옷주름의 흐름이 끊기는 것을 지적한 바 있다. 그리고 이러한 불규칙적인 옷주름 처리는 새롭게 소개된 인도적인 불상형의 가는 허리를 강조하기 위한 것으로 해석하여 보았다. 특히 새로이 전해진 불상 도상의 원본이 회화적일 경우, 그 상을 입체적인 조각으로 표현하는 과정의 기술적인 어려움에서 온 결과일 수도 있다는 해석을 제시하였다.[5]

2. 동국대학교박물관 석불입상

필자는 위의 왕정골 불상과 거의 같은 도상의 상이 동국대학교박물관에 소장되어 있는 것을 소개한 적이 있다[도1-8].[6] 이 상은 동국대학교박물관이 1965년 경주에서 구입한 것으로 알려져 있다. 상의 크기는 전체 높이가 120cm, 가로 폭의 넓은 곳이 57cm, 그리고 상의 어깨 폭은 30cm이다. 두 손의 위치는 경주 왕정골의 상과 반대로 바뀌었으나, 엄지와 가운데 손가락을 맞대고 서 있는 자세나, 상 주위의 광배에 테두리를 둘러가며 잎사귀 모양의 단순한 형태로 불

[도1-81] 석조불입상
경주 전래, 통일신라 7세기 후반, 상
높이 1.20m, 동국대학교박물관

[도1-81a] 오른쪽 윗부분

꽃이 꽃나무 줄기처럼 형성되어 솟아나오는 표현이 서로 같은 것을 알 수 있다[도1-81a]. 이러한 특징을 지닌 상들이 거의 동일하게 만들어진다는 것은, 당시 경주에 이같은 도상의 유명한 불상이 있어서 이를 기준으로 같은 유형의 불상이 제작되었을 가능성을 제시해준다. 동국대학교의 상은 왕정골의 상에 비해서 상의 자세가 틀에 갇혀있는 듯이 정적이고, 불상 몸체의 움직임이나 조형적인 여유가 적은 편이다.

왕정골 불상은 얼굴 부분이 잘 남아있고, 동국대학교의 불상은 다리 부분을 보존하고 있어서 두 상을 합하여 보면 이 불상 형식의 대체적인 형상을 복원할 수 있다. 옷주름 처리는 왕정골 불상의 주름이 계단식으로 딱딱한 것에 비하여, 동국대학교의 상은 석재의 차이에서 오는 결과인지는 몰라도 좀 더 부드러운 편이다. 그리고 두 다리 사이를 약간 들어가게 표현하여 입체감을 암시하려는 의도가 보인다.

III. 熊壽寺址 및 黃龍谷 출토 석불입상

1. 熊壽寺址 출토 석불입상

국립경주박물관의 수장고에는 경주 토함산 최상봉인 해발 64m 지점이며 석굴암에서 북방으로 1km 떨어져 있는 웅수사지에서 출토된 것으로 알려진 석조 불상이 보관되고 있다.[7] 한동안 석굴암에서 보관하다가 1992년에 국립경주박물관으로 옮겨졌다[도1-82, 82a].『삼국유사』卷第五 孝善第九 大城孝二世父母 神文王代條의 金大城이 불국사와 석굴암을 짓게 된 내력을 보면, 김대성이 어느날 토함산에 올라 사냥에서 곰을 잡은 뒤 꿈에 곰의 귀신이 나타나 환생하여 원한을 갚겠다고 하자, 곰의 원혼을 달래기 위해 곰을 잡았던 곳에 훗날 장수사

[도1-82] 석조불입상
경주 吐含山頂 熊壽寺址 출토, 통일신라 7세기 후반, 총 높이 1.44m, 국립경주박물관

[도1-82a] 가슴 부분

라는 절을 지었다고 알려져 있다. 그러나 『佛國寺古今創記』의 기록에는 절의 이름을 웅수사라고도 전하는데, 곰을 발견한 곳에 세운 절은 웅수사, 곰을 잡은 곳에 세운 절은 장수사라는 해석도 있다.[8]

이 웅수사지 출토 불입상은 목 부분과 다리 부분에서 가로 폭으로 잘라졌는데, 처음 발견 때부터 파손되었던 것으로 보인다. 머리에서 목 부분을 가로질러 잘라진 곳은 시멘트로 이어져 있고 옷주름이 덮인 다리 부분에서 가로질러 잘라진 부분은 예전에 붙여졌던 모양이나 현재는 다시 떨어져 있다. 이 상은 경주시문화재자료 제14호로 상의 전체 높이는 143.5cm, 너비는 46.5cm, 그리고 두께는 17.5cm이다. 불상의 크기만 따로 재어보면 불신의 높이는 120.2cm이고, 얼굴 부분은 완전히 떨어져 나갔으나 머리 높이는 22.0cm, 너비는 13.5cm이다.

이 웅수사지 상은 얼굴 부분의 떨어진 흔적이 남아있고, 늘어진 裙衣 밑으로 발이 보이지 않는 것을 제외하고는 상의 형태가 거의 완전하게 보존되어 있는 편이다. 상의 비례로 보아서 다른 상들보다는 길쭉하며, 상 주변에는 광배 표현이 생략되어 있다. 수인의 형식은 왕정골 불상과는 반대로 왼손을 가슴 위로 올려 가운데와 엄지손가락을 마주대고 있으며, 오른손은 배 위에 얹혀놓았다. 두 손 모두 몸체에 붙어 있어서 입체적인 조각 표현이 완성되기 이전의 단계인 듯 어색한 자세로 서 있으나, 원래의 손 모습으로 보아서는 설법인의 표현을 의도한 듯하다.

불상은 목에서부터 다리 밑으로 늘어진 옷주름이 여러 겹의 U형을 이루고 있으나, 허리 밑에서는 옷주름이 오른손을 중심으로 마치 동심원처럼 둥글게 퍼지다가 다시 다리 밑으로 늘어진 표현이다. 바로 앞에서 관찰했던 왕정골 불상과 같은 특징이 발견되며, 마치 가는 허리를 강조하려는 듯한 의도가 엿보인다.

이 웅수사지 상에서는 왕정골이나 동국대학교 상과 같은 광배와 화염문은 보이지 않는다. 그러나 상의 옷주름 처리 면에서는 역시 같은 불상 형식을 따르고 있음을 알 수 있다. 단, 옷주름의 표현에서 왕정골의 상이 단계적인 층단을 이루는 것에 비하여, 이 상에서는 자연스러운 파도물결처럼 부드럽게 조각되었다. 대체로 이 주름은 몇 줄의 직선적인 표현으로 정리되었으나, 동국대학교의 상에 비해서는 그 주름 폭이 넓은 편이다.

2. 黃龍谷 출토 석불입상 파편

국립경주박물관 수장고에는 왕정골 상과 같은 형식의 불상 파편이 또 하나 있다. 이 상은 머리 부분의 흔적만 약간 있고 어깨에서 허리 아래 부분까지 보존되었으나, 상 전체가 세로로 길게 두 쪽으로 갈라져 있다[도1-83]. 왼손을 가슴 위로 올리고 오른손은 허리 아래의 배 부분에 손바닥을 대고 있는 모습은 웅수사지 출토 불상과 유사하다. 상 주변에 표현된 광배는 왕정골의 불상과 같은 모습으로, 두광과 신광의 형태나 잎사귀형 화염문 표현도 매우 유사하다. 상의 전체 높이는 60.5cm, 너비는 59.5cm, 허리 부분의 두께는 22cm이다. 불상의 크기는 불신의 높이가 44.3cm, 어깨너비는 35cm이다.

[도1-83] 석조불입상 편
경주 황룡곡 출토, 통일신라 7세기 후반, 총 높이 60.5cm, 국립경주박물관

이 상은 경주에서 감포로 가는 길의 황룡동 북쪽 계곡의 산길에 절골이라는 곳에 있는 황룡사라는 절터에서 옮겨온 것으로, 1992년의 이 절터에 대한 보고서에 의하면 석조 쌍탑의 부재가 널려있었다고 한다.[9]

이 불상의 大衣 옷주름 형식을 자세히 관찰해 보면,

다른 상들이 통견으로 입혀지고 옷자락이 목둘레에서 둥글게 늘어진 것에 비하여, 이 상은 대의가 왼쪽 어깨에만 걸쳐져서 가슴 앞에서는 대각선의 주름을 이루었고, 오른쪽 어깨에는 왼쪽 어깨 뒤로 넘어온 옷자락이 오른쪽 어깨 끝에 걸쳐져 오른쪽 팔뚝 위에 수직으로 늘어뜨려져 있어 다른 상들과는 약간 다르다. 즉 왕정골 불상을 대표로 하는 불상의 형식에 작은 변형이 이루어졌다고 볼 수 있다.

Ⅳ. 尙州 咸平 曾村里 龍華寺 석불입상

경상북도 상주 함평읍 증촌리 용화사에는 통일신라시대의 항마촉지인 불좌상 한 구와 더불어 높이 148cm의 석조여래입상이 모셔져 있다[도1-84, 84a].[10] 그런데 이 상의 수인이 바로 왕정골 불입상과 연결되는 특이한 형식으로, 경주 이외의 지역에 같은 형식의 불상이 하나 더 늘어난 셈이다. 동국대학교박물관과 국립경주박물관 수장고에 있는 상들처럼 왼손을 가슴에 올리고 오른손은 배 밑으로 내려서 손바닥을 위로하였다.

이 상은 목둘레의 대의 주름이 밑으로 늘어졌는데 조각솜씨는 다른 상들에 비해서 부드러워졌으며, 주름의 표현이 약간 자연스러워진 것을 알 수 있다. 상의 제작시기를 비교해 본다면 아마도 이 증촌리의 상이 가장 후대의 것으로 생각된다.

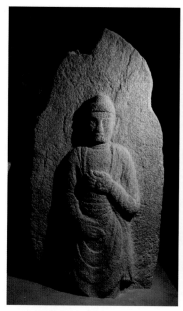

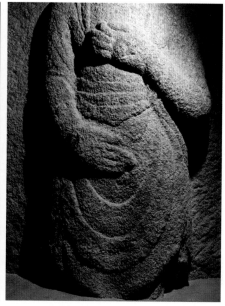

[도1-84] 용화사 석조불입상
통일신라 7~8세기, 총 높이 1.97m, 경상북도 상
주 증촌리

[도1-84a] 불신 부분

V. 왕정골 불입상 유형의 특징들

이제까지 살펴본 다섯 구의 상들에 대하여 서로 공통되는 요소들과 차이점을 비교하면 다음과 같이 정리해 볼 수 있다. 첫째, 다섯 구의 불상 중에 불상의 얼굴 부분이 잘 남아있는 상은 왕정골의 불입상과 상주 증촌리의 불입상이다. 두 불상 중에서 가장 기준이 된다고 생각되는 이러한 유형의 상은 왕정골의 상이다. 얼굴은 길쭉한 편이며 얼굴 표정에는 아직 통일신라 전성기의 불상에 보이는 여유와 위엄이 없고, 조각 표현의 특징에서 전성기 8세기 불상에 이르기 이전 단계의 상으로 보인다. 왕정골의 불상에 비해서 증촌리 불상의 얼굴은 긴장감이 풀어진 편

으로, 시대는 8세기 이후로 볼 수 있다. 둘째, 왕정골 불상의 수인을 제외하고는 모두 왼손이 가슴 쪽으로 올려져 있고 오른손은 배 위로 올려져 있는데 손가락이 구부러진 경우와 펴 있는 경우의 변화를 보여준다. 그러나 다섯 구의 상에서 공통된 점은, 허리가 다 같이 잘록하게 보이도록, 허리 아래쪽에 모여있는 대의의 옷주름은 가슴에서부터 내려오는 연속된 주름이 아니라 배 위에 놓여있는 손을 중심으로 둥그렇게 주름을 형성하여 마치 허리에서 다시 동심원의 주름이 시작되는 것처럼 보이는 점이다. 그러나 이 옷주름은 다시 두 다리 위에서 커다란 U형을 이루면서 늘어뜨려졌다.

이 불상들의 옷주름 형식의 특징으로 다리 위에 늘어진 옷주름선의 폭이 일정하지 않은 것은 아직 이 상이 새로운 도상의 수용에서 입체적인 조각으로의 전환이 서툴렀던 점을 보여준다. 상들을 서로 비교하여 보면, 왕정골 불상의 옷주름은 다른 상들에 비해서 계단식으로 더 딱딱한 단계로 처리되었고, 늘어진 대의의 주름의 끝 쪽에 있는 단의 중앙이 약간 솟아오른 형태는 두 다리 사이의 굴곡을 의도한 것으로 생각된다. 이러한 방식으로 두 다리의 입체적인 굴곡선이 표시된 것은 동국대학교박물관의 상에서도 보이나, 옷주름 단의 간격은 흐름을 방해하지 않고 자연스럽게 다리 아래로 내려뜨려졌다.

국립경주박물관 수장고에 있는 두 상은 위에서 본 불상의 형식을 따르고 있는 것이 틀림없으며, 경주의 어디엔가 이 상들의 모형이 되었던 상이 있었던 것으로 추측된다. 특히 왕정골 상과 동국대학교박물관 상 그리고 황룡곡 상들의 동일한 꽃잎 형태의 화염문과 화염문이 솟아난 광배의 테두리가 마치 나무줄기처럼 도드라지게 표현된 점, 화염의 끝부분이나 어깨 주변의 곡선에서도 서로 유사한 굴곡선을 그리는 점에서 이러한 가능성이 보인다. 이와 유사한 화염문 형상의 원류를 중국의 상에서 찾아보았으나 그 선례를 찾을 수는 없었다. 광배

의 길쭉한 타원형 형태가 혹 남인도나 동남아시아 상과 관계가 없을까도 생각
해 보았으나 연결되지 않으며, 따라서 신라적인 변형으로 이해해야 할 것이다.

VI. 맺음말

경주 지역에서 불상 대의의 옷주름
이 가슴 앞에서 U자 형으로 늘어지
는 형식의 불상으로서 처음 등장했
다고 생각되는 상은 6세기 후반의
황룡사 장륙존상이다. 그 원류로
추측할 수 있는 기록이 중국문헌에
도 보이고 또 실제로 아육왕상이라
는 명문이 있는 6세기 후반의 상이
四川省 成都 萬佛寺址나 西安路에
서 출토되어 그 예로 들 수 있다[도
1-9].[11] 그리고 인도의 아육왕이 보
낸 모형을 바탕으로 만들었다는 전
설적인 기록을 예로 든다면, 바로
이러한 成都 출토 아육왕상의 모습
과 유사한 인도의 굽타시대 마투라

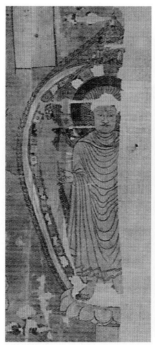

[도1-85] 燉煌 출토 불상 도상(부분)
唐 7세기 후반, 비단, 인도 뉴델리국립박
물관

[도1-86] 龍門石窟 奉先寺洞 불감 불입상
唐 672~675년, 중국 河南省 洛陽

불상이 모형이 되었을 것이다. 그리고 이러한 불상형이 삼국시대 신라에서 유행
하였다면, 아마도 그 모습은 경주 남산 배리 삼체석불의 본존이나 이와 유사한 7

세기 전반의 금동불입상들을 예로 들 수 있을 것이다.

이 왕정골 불상의 옷주름 처리는 그 다음 단계인 통일신라시대에 들어와서 유행하는 불상형식의 하나로 볼 수 있다. 그 유사한 형태는 唐代에 등장하는 불상들 중에서 찾을 수 있다. 중국의 예로 보면 돈황 출토의 도상편에 보이는 불입상이나[도1-85] 용문석굴 봉선사동의 뒷벽에 조각되어 있는 소형 불입상들과 비교될 것이며[도1-86], 시대는 7세기 후반의 예들이 모형이었을 것이다.

통일신라시대에 들어와서 이러한 U자 형의 옷주름이 등장하는 불상의 초기 예는 7세기 말의 전 皇福寺塔 출토의 사리함 속에 있었던 불입상이다[도1-47].

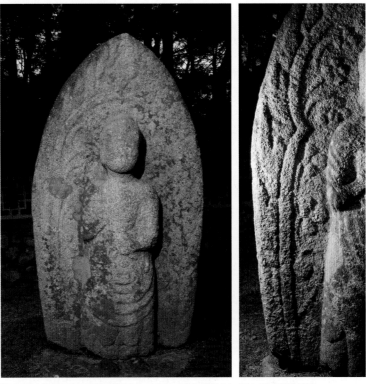

[도1-87] 석조불입상 고려 10세기, 총 높이 1.77m, 전북 남원 낙동 [도1-87a] 광배 부분

[도1-88] 삼릉계 마애선각삼존불상 통일신라 8세기, 상 높이 2.70m, 경북 경주 남산

이 상은 옷주름이 여러 겹으로 늘어진 모습에서 통일신라시대에 유행하는 불입상 형식의 초기 예로 볼 수 있다. 어떤 면에서 보면 왕정골 불상은 전 황복사탑 불입상이나[도1-47] 국립중앙박물관의 동원 기증품 금동여래입상과[도1-49] 같은 통일기의 전형적인 불상형이 성립되는 초기에 등장하였던 새로운 불상형식의 하나였다고 생각된다.

이와 같은 새로운 불상형식은 이후 통일신라 불상 중에서 입상형식을 대표하며 약간의 변형을 이루면서 발전하였다. 전라남도 南原 樂洞里 석조불입상에서 보듯이 이와 같은 형식과 수인의 불상형은 고려 초로 이어지면서 광배의 문양에 장식적인 꽃문양이 첨가되었다[도1-87, 87a]. 또한 경주 남산 삼릉곡의 마애선각불상들 중에 본존을 입상으로 하고 양쪽에 무릎을 꿇은 공양상을 협시로

한 불입상 역시 옷주름 처리나 두 손의 어색한 표현에서 이 왕정골 불상의 계보로부터 발달한 것이 아닌가 생각하게 한다[도1-88].

현전하는 통일신라의 잘 알려지지 않은 수많은 불상들의 실제 모습을 조그만 단서를 기준으로 복원해나가는 데에는 많은 추측이 따르기 마련이다. 이 왕정골 불상이 보여주는 특징있는 표현은 신라에 전해진 여러 종류의 불상형식에서 전개된 것이라고 생각된다. 혹시 이러한 상도 황룡사의 장륙존상, 또는 인도의 보리수 밑에서 깨달은 부처를 따라서 전개된 마가다국의 항마촉지인 瑞像과 같이 신라인에게 특별한 의미를 주었던 상이 아니었나 짐작하게 된다. 현존하는 상들 중에서는 웅수사지에서 발견된 상과 석굴암과 불국사의 발원자 김대성의 곰 사냥과 연관되는 『삼국유사』의 기록 외에는 어떤 연계의 가능성을 추측하기는 어렵다. 왕정골 불입상을 중심으로 보이는 유사한 불상들의 유행과 관련하여 그 전후의 신라 불상의 형식과 양식 발전의 한 면을 이해하는 데에 이 작은 연구가 어느 정도 기여하기를 바라는 바이다.

경주 왕정골(王井谷) 석조불입상과 그 유형_주

1 申榮勳,「陵只塔의 構成」,『考古美術』128(1975); 강우방,「陵只塔 사방불 소조상의 고찰」,『新羅와 狼山』신 라문화제학술발표논문집 제17집(1996), pp. 86-124(同著,『法空과 莊嚴』(悅話堂, 2000), pp. 164-183에 재 수록).

2 小場恒吉,『南山の佛蹟』(朝鮮總督府, 1930), 도판3. 그러나 그 이후 이 상의 원래 위치를 확인하는 과정에서 당시 이 상은 남산의 왕정골에서 옮겨진 것으로 수정되었다(慶州市史編纂委員會,『慶州市誌』, 1971, p. 708; 박방룡,「경주 남산 왕정곡 석조여래입상」,『박물관신문』266호, 2면).

3 윤경렬,『경주남산, 겨레의 땅, 부처님 땅』(불지사, 1993), pp. 23-27.

4 金理那,「皇龍寺의 丈六尊像과 新羅의 阿育王像系 佛像」,『震檀學報』46・47號(1979. 6), pp. 195-215(同著, 『韓國古代佛敎彫刻史研究』(一潮閣, 1989), pp. 61-84에 재수록).

5 김리나, 위의 책, pp. 76-78.

6 김리나, 위의 논문 참조, 도2-42; 동국대학교박물관,『國寶展』동국대학교 건학 100주년 기념 특별전(2006), 도판 31.

7 정영호,「吐含山頂의 破佛」,『考古美術』제3권 2-3호(통권 19, 20호)(제1-100호 合集 卷上, 1979. 12, pp. 299-300에 재수록).

8 「佛國寺古今創記」文化公報部 文化財管理局,『佛國寺 復元工事報告書』(慶州市, 1976), p. 271; 高裕燮,「金 大城」,『韓國美術文化史論叢』高裕燮全集2(서울: 通文館, 1993), p. 199.

9 국립경주문화재연구소,『年報』제3호(1992), pp. 147-173; 김원주,「황룡골(黃龍谷)이야기」,『穿古』통권 제 56호(신라문화동인회, 1993), pp. 131-132.

10 국립대구박물관,『尙州: 嶺南 文物의 결절지』기획특별전 도록(2003), p. 66.

11 金理那, 앞의 논문; 同著,「阿育王 造像 傳說과 敦煌壁畵」,『蕉雨黃壽永博士古稀紀念 美術史學論叢』(通文 館, 1988), pp. 853-866; 成都市文物考古工作隊 成都市文物考古研究所,「成都市西安路南朝石刻造像淸理 簡報」,『文物』1998年 第11期(總第510期), pp. 7-8, p. 18.

고려 불교조각의 다양성과 그 이후의 변화

I. 머리말

통일신라가 고려로 전환되면서 정치권력은 이동하였지만 불교문화는 계속해서 융성하였다. 918년 태조 왕건이 세운 고려 왕조 역시 국가가 불교를 후원함에 따라 수도인 開京을 중심으로 사찰의 건립과 조상활동이 이루어졌는데, 개경은 현재 북한 지역에 속한 개성에 해당하며 비무장지대 북쪽 인근에 위치해 있다. 불교의 무대는 과거 신라의 영역인 경주와 경상도 지역에서 한반도의 중부 지역으로 옮겨왔으며, 강원, 경기, 충청도 지역이 이에 해당된다.

고려의 조각은 앞시기의 통일신라 전통을 따르는 것으로 시작하였으나, 곧 중국에서 새롭게 등장한 왕조인 五代, 遼, 宋 등과 교류하면서 이 국가들의 불교미술의 다양한 특색들을 받아들이게 되었다. 고려 후기의 불교조각은 元朝의 몽골인들의 영향을 받아들인 티베트(漢藏) 요소로 보기도 한다. 이러한 변화

이 글은 2009년 11월 헝가리 부다페스트에서 개최된 학술 심포지엄에서 발표한 내용을 바탕으로 수정 · 보완한 것이다. 원문은 Kim Lena, "The Diversity and Transformation of Goryeo Buddhist Sculptures," *The Proceedings of the International Conference Dedicated to the Twentieth Anniversary of Diplomatic Relations between Hungary and The Republic of Korea*(1989–2009) (Eotvos Lorand University, Budapest, November 12~14, 2009), Budapest, 2010, pp. 65–76에 수록됨.

의 주된 이유가 된 원에 의한 고려의 정치적 예속은 1270년부터 시작되어 약 백년 간 지속되었다. 그래서 티베트 취향은 자연스럽게 고려의 불상에 영향을 주었으며, 특히 고려왕실과 상류층이 발원한 상들에 잘 나타난다. 그러나 이러한 티베트 불교조각의 영향을 받은 원나라 양식이 고려 후기 조각의 주류를 형성했다고 볼 수는 없다. 앞선 요와 송의 요소들이 전반적으로 여러 지역의 조각에 잔존하면서 고려적인 불교조각으로 전개되고 있었으며, 이 두 가지 전통은 함께 변용되어 고려의 불교조각 양식을 형성하였다.

II. 통일신라 조각 전통의 계승

고려 조각의 초기 그룹들 중에서 통일신라시대 석굴암 본존상의 형식적 전통을 따르는 항마촉지인 불좌상들을 가장 먼저 살펴볼 필요가 있다. 경상북도 영주 부석사의 여래좌상은 석굴암 본존상의 양식과 도상을 따른 것으로, 마포와 흙으로 만든 소조상 위에 금을 입혔다[도1-89]. 그러나 부석사의 상은 모델이 된 앞 시대의 상들이 지닌 간결한 위엄을 지니고 있지는 않다.

통일신라 하대의 형식적 계보를 잇는 철불들도 많이 있다. 경기도 광주 하사창동 절터에서 출토된 대형 철불좌상은 석굴암 본존상과 같은 위엄을 지니고 있긴 하나, 철이라는 재료의 특성상 경직된 느

[도1-89] 부석사 무량수전 소조아미타불좌상
고려 11세기경, 높이 2.78m, 경북 영주, 국보 제45호

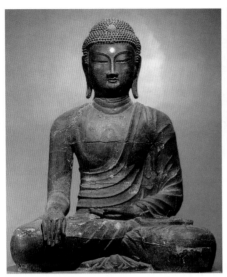

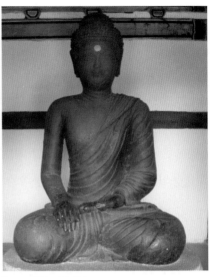

[도1-90] 철조여래좌상
경기도 광주(하남 하사창동) 출토, 고려 10세기, 높이 2.88m,
국립중앙박물관, 보물 제332호

[도1-91] 철조여래좌상
傳 개성 寂照寺址 출토, 고려 10세기, 높이 1.76m, 개성
고려박물관

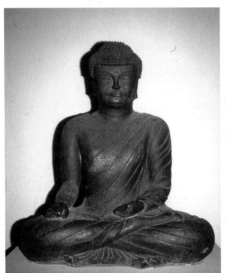

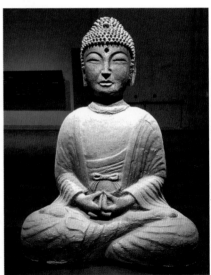

[도1-92] 철조여래좌상
강원도 원주 학성동 출토, 고려 10세기, 높이 94.1cm, 국립
춘천박물관

[도1-93] 철조아미타여래좌상
강원도 원주 학성동 출토, 고려 10세기, 높이 1.10m, 국
립중앙박물관

낌을 주며 표면 처리가 거칠다[도1-90]. 고려 초기에는 새로운 불교조각의 매체로 철불이 많이 조성되었다. 그중에 개성 적조사에 있었던 항마촉지인의 철조여래좌상은 수도 개경 지역에서도 철불이 만들어졌음을 알려준다[도1-91]. 불교미술의 새로운 중심지로 떠오른 강원도 원주 지역에서는 동일한 유형의 철불들이 여러 구 발견되었는데, 날씬한 신체, 곧은 옷주름, 좁고 긴 눈매와 돌출된 광대뼈가 특징으로 이전 시대의 양식에서 벗어난 모습이다[도1-92]. 또한 阿彌陀定印의 수인을 한 철조아미타여래좌상 역시 이러한 고려적인 상으로 변모하는 양상을 잘 보여준다[도1-93]. 원주의 철불에서는 이상적인 표현에 대한 관심은 줄어들었으나, 한국인의 얼굴에 가까운 보다 친숙한 모습으로 변화된 모습을 볼수 있다. 이와 같은 변화에서 통일신라의 형식적 특징들이 서서히 고려풍의 조

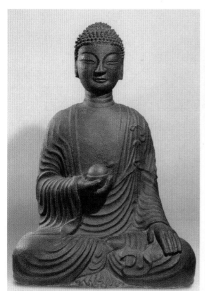

[도1-94] 철조약사여래좌상
강원도 원주 학성동 출토, 고려 10~11세기, 높이 1.09cm,
국립중앙박물관, 보물 제1873호

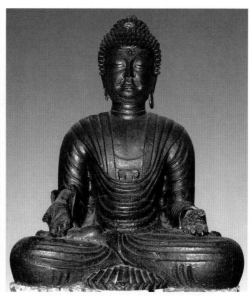

[도1-95] 단호사 철조여래좌상
고려 11~12세기, 높이 1.30m, 충북 충주, 보물 제512호

각으로 대체되어 가는 것을 알 수 있다.

　원주 학성동의 철조약사여래좌상은[도1-94], 원주의 다른 철불들과 유사한 특징들을 보여주면서도 옷주름이 다발을 이루며 밀집된 것이 특징으로, 조각가가 더 이상 전대의 규범에 얽매이지 않았다는 것을 알 수 있다. 충청북도 충주는 고려시대 초기 철불 제작의 또 다른 중심지이다. 충주 단호사나 대원사의 철불은[도1-95] 험상궂은 표정을 하고 있으며, 옷주름은 경직되고 도식화되어 엄숙하고 위엄있는 모습을 나타내고자 한 것으로 보인다. 이는 충주 철불의 한 지방적인 특징으로 해석할 수 있다.

　고려 초기에 나타나는 통일신라 하대의 전통은 전라도 남단에 위치한 해남 대흥사의 마애불에서도 볼 수 있는데, 높이가 7미터에 이르는 거대한 상이다[도

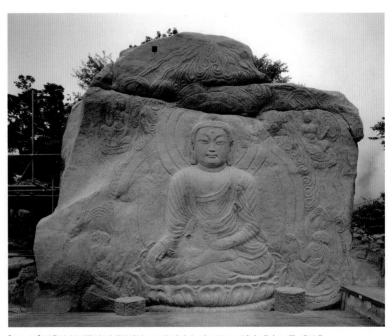

[도1-96] 대흥사 북미륵암 마애불좌상　고려 전기, 높이 4.20cm, 전남 해남, 보물 제48호

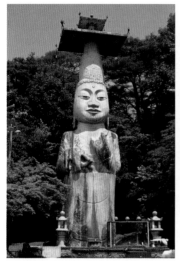

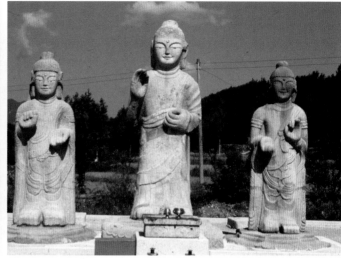

[도1-97] 관촉사 석조보살입상
고려 968년경, 높이 17.8m, 충남 논산, 국보 제323호

[도1-98] 개태사 석조삼존불상
고려 936~940년경, 본존 높이 4.15m, 충남 연산, 보물 제219호

1-96]. 당당한 신체와 둥글넓적한 얼굴과 밀집된 옷주름은 석조상에 나타난 고려 조각의 변화된 양상이다. 광배의 불꽃 주위 네 모서리에는 바람에 휘날리는 천의를 입은 네 구의 비천을 배치하여 자유로운 생동감을 준다. 이러한 예를 통해 고려 초기 조각에 유행했던 다양한 양식적 경향을 명확히 볼 수 있다.

고려 초기 충청 지역에 세워졌던 거대한 석불상들 역시 언급하지 않을 수 없는데, 대표적인 작품으로는 논산 관촉사에 세워진 18미터 높이의 보살입상과 [도1-97] 연산 개태사의 삼존불입상이다[도1-98]. 태조 왕건은 후백제를 평정한 후 그 땅 위에 개태사의 삼존불을 세우도록 하였다. 태조가 940년에 지은 개태사 창건발원문에서는 나라의 통일에 도움을 준 부처와 山神을 찬탄하고 있어, 샤머니즘적인 산신숭배와 불교신앙이 융합되었음을 보여준다. 이와 같은 거대한 석불상들은 개성 지역에 일부, 그리고 충청도 지역에 많이 남아있는데, 정통적

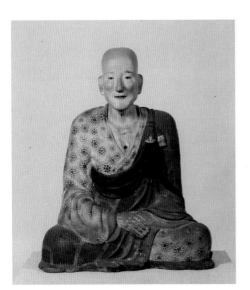

[도1-99] 해인사 건칠희랑대사좌상
고려 10세기, 높이 82.4cm, 경남 합천, 보물 제999호

인 불교 도상 혹은 양식을 단순히 따르진 않았다. 이러한 상들은 고려 초기 통합의 시기에 만들어졌기에 아마도 새로운 왕조의 팽창하는 힘을 과시하기 위한 의도를 담고 있는 것이 아닐까 한다.

고려 초기의 불교조각을 언급할 때에 빠질 수 없는 상이 해인사에 소장된 건칠희랑대사좌상이다[도1-99]. 이 상은 希朗祖師의 사망시기(930년경) 무렵인 10세기 중엽경에 조성된 것으로 추정되며 고려의 승려조각으로는 유례가 없는 우수한 상이다. 상의 앞부분은 흙 위에 건칠로 마무리하였고, 뒷면은 목재로 조성되었다. 건칠로 조각상을 조성하는 것이 신라 말에서 고려 초기에 시작된 것을 참고한다면, 새로운 재료의 불상 조성의 선구적인 예로서 매우 중요하다. 또한 희랑대사상은 얼굴의 주름 표현, 오똑한 코에 튀어나온 광대뼈, 인자한 표정이면서도 고승으로서의 위엄이 넘치는 표현이 매우 사실적이다. 실제의 모습을 보지 않고는 이렇게 살아있는 듯이 표현하기가 어려웠을 정도이므로, 현존하는 고려의 거의 유일한 초상조각이라 할 수 있다. 원래 예배대상인 불상이나 보살상은 이상적인 표현에 자비와 위엄을 동시에 갖춘 초월적 존재이기 때문에, 그 표현이 실제의 인물 모습과는 다른 것이 특징이다. 그러나 스님의 초상은 실제의 인물을 대상으로 하는 것이므로 스님의 내면적인 수행과 종교적인 정신성이 담겨있는 사실성이 그 조각의 생명이라고 할 수 있다.

Ⅲ. 遼와 宋의 영향

1. 보살상

고려 왕실은 정치적인 안정과 더불어 遼와 宋 왕조의 문화를 개방적으로 받아들였으며, 고려 불교계에 미치는 중국의 영향 역시 지속되었다. 요가 북방 변경의 위협적인 존재로 등장한 이래로, 고려는 요와 특별한 관계를 유지하면서 요로부터 불교문화를 받아들였다.

현전하는 수도 개경의 보살상 조각으로는 천마산 기슭에 위치한 관음사의 대리석 관음상 두 구를 들 수 있는데, 그중 한 구는 2006년 서울에서 전시된 바 있다[도1-100]. 이 대리석상의 정확한 제작연대는 미상이지만, 관음사의 창건은 광종 연간인 10세기 후반의 일로 기록되어 있다. 양식적으로 보아도 고려 초기에 해당된다. 화려하게 장식된 높은 보관과, 몸에 호화로운 장신구를 두른 모습은 송대의 상과 유사한 점이 있어, 중국 北宋代 大足石窟의 보살상과 비교될 만하다[도1-101].

지금의 강릉에 해당하는 明州 지역의 몇몇 석조보살상들은 고려 초기의 지역 양식

[도1-100] 관음굴 석조관음보살좌상
고려 10세기, 높이 1.20m, 개성 관음사

[도1-101] 大足石窟 北山 석조관음보살좌상
北宋, 중국 四川省 重慶

[도1-102] 석조보살좌상
강원도 강릉 한송사지 출토, 고려 10세기, 높이 92.4cm, 국립춘천박물관, 국보 제124호

[도1-103] 석조보살좌상
고려 12세기경, 높이 1.80m, 강원도 평창 월정사, 국보 제48-2호

[도1-104] 下華嚴寺 薄伽敎藏殿 불상군　遼 1038년, 중국 山西省 大同

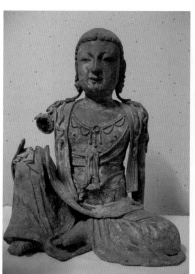
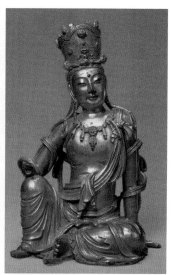

[도1-105] 금동보살윤왕좌상
경남 함양 출토, 고려 11~12세기, 높이
33.5cm, 국립중앙박물관

[도1-106] 고성사 금동보살윤왕좌상
고려 11~12세기, 높이 51.0cm, 전남 강진

[도1-107] 금동관음보살윤왕좌상
河北省 圍場縣 출토, 遼, 11세기경, 높이 18.5cm,
중국 北京 故宮博物院

을 보여준다. 이 중 가장 대표적인 상들로는 한송사지 출토 대리석제 보살상과
[도1-102] 월정사 석탑 앞에 놓여있던 화강암제 보살상을 들 수 있다[도1-103]. 五
代 조각의 통통한 양식에서 비롯된 요소들을 다소 보여주고 있으며, 원통형의
보관은 1038년경 제작된 山西省 大同 下華嚴寺의 遼代 보살상을 연상시킨다[도
1-104].

　다수의 금동제 水月觀音像들은 遼와 宋 조각의 영향을 여실히 보여준다. 그
중 국립중앙박물관 소장의 소형 금동수월관음상과[도1-105] 강진 고성사에서 출
토된 그보다 조금 큰 금동수월관음상은 모두 단순하고 부드러운 조형미를 보여
주며[도1-106], 요와 송대 조각의 우아한 분위기를 풍긴다. 또한 기품있는 輪王坐
자세, 통통한 얼굴과 정갈한 장식은 북경 고궁박물원 소장의 요대 금동관음보

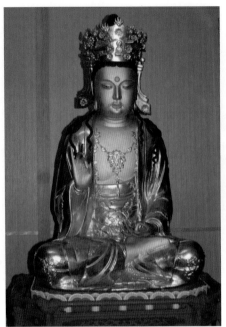

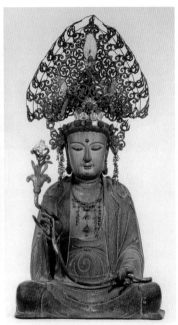

[도1-108] 봉정사 목조관음보살좌상
고려 1199년, 높이 1.04m, 경북 안동, 보물 제1620호

[도1-109] 泉湧寺 목조관음보살좌상
남송 1230년 이전, 높이 113.8cm, 일본 京都

살좌상이나[도1-107] 重慶 大足石窟 北山의 북송대 12세기 초의 관음보살좌상을 연상시킨다[도2-29].

　앞서 언급한 수월관음상들은 양식적인 면에서 요, 송과의 관계를 보여주고 있는데, 안동 봉정사의 목조보살상은 연대상으로 보아 그 영향관계에 좀 더 신빙성을 준다[도1-108]. 상 내부에서 발견된 발원문에 의하면, 이 상은 1363년과 1753년 두 차례에 걸쳐 수리되었고, 또한 觀音改金懸板에 의하면 원래의 상을 1199년에 조성하였다고 하므로 이 상이 12세기 말에 제작된 것이라 추정할 수 있다[도1-108]. 통통한 얼굴, 치켜뜬 눈, 근엄하면서 다소 심각한 표정은 1255년 이전에 조상된 일본 泉涌寺[센뉴지]의 보살상과 같은 남송대 조각과 비교된다[도1-109]. 가부좌한

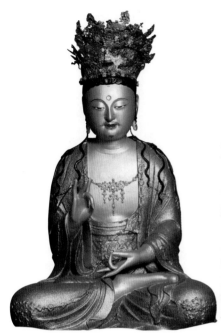

[도1-110] 보광사 목조보살좌상
고려 12세기경, 높이 1.11m, 경북 안동, 보물 제1571호

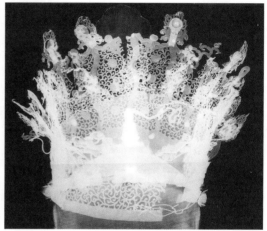

[도1-110a] 보광사 목조보살좌상의 금동보관 X선 사진

두 다리를 덮은 옷자락이 삼각형인 것 역시 송대 조각의 특징이다.

　이보다 연대가 다소 늦는 경상북도 안동의 보광사 목조보살좌상은 송대 조각의 요소들을 한국인의 얼굴을 한 고려식의 침착한 모습으로 재해석하였다[도1-110]. 특히 보관의 섬세한 투각장식에서 이 상의 제작에 많은 정성을 들인 것이 짐작된다[도1-110a]. 보광사 보살상 내부에서 발견된 腹藏物 중에는 인쇄된 오래된 불교경전들이 포함되어 있어서 더욱 더 중요성을 갖는다. 가장 연대가 오래된 다라니는 1007년, 1150년, 1166년, 1184년의 것이다. 이 보광사 보살상은 아마도 12세기 말이나 13세기 초에 만들어진 것으로 추정되기에 봉정사 보살상보다는 후대에 속한다. 뒤이은 14세기 고려 보살상의 변화된 모습을 잘 보여

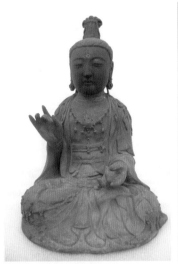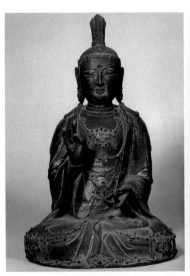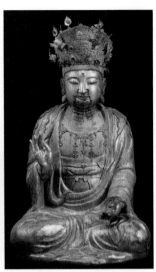

[도1-111] 서산 부석사 금동관음보살좌상
고려 1330년, 높이 50.5cm, 일본 對馬島 觀音寺 전래

[도1-112] 금동보살좌상
고려 14세기, 높이 66.5cm, 일본 普明寺(佐賀縣立博物館 기탁)

[도1-113] 건칠보살좌상
고려 14세기, 높이 1.25m, 국립중앙박물관

주는 상으로 일본 對馬島 觀音寺[간논지]에 보관되었던 1330년 작 충청남도 서산 부석사 금동보살상과[도1-111] 일본 佐賀縣 普明寺[후묘지]에 있는 고려의 금동보살좌상을 들 수 있다[도1-112]. 특히 普明寺의 금동보살상은 상의 세부표현에서 매우 세련된 모습을 보여준다. 이 그룹 외에 일본 東京의 大倉集古館 소장 건칠보살상이 있는데, 2009년 가을 국립중앙박물관에서 열린 한국박물관 개관 백주년 기념 특별전에 출품되었다. 이 보살상은 국립중앙박물관에 소장된 동일한 크기의 건칠보살상과 흡사하여 원래 한 쌍이었던 것으로 추정된다[도1-113].

2. 여래상

충청남도 서산 개심사 목조아미타여래좌상은 송대 조각의 특징들을 보여주

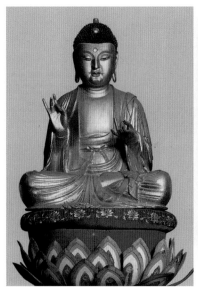

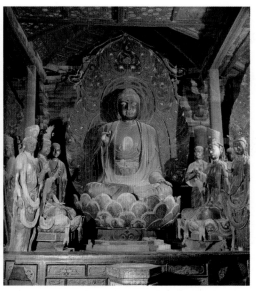

[도1-114] 개심사 목조아미타여래좌상
고려 1280년 이전, 높이 1.21m, 충남 서산, 보물 제
1619호

[도1-115] 下華嚴寺 불보살상군
遼 1038년, 중국 山西省 大同 下華嚴寺 薄伽敎藏殿

는 고려 중기의 불상 중 하나이다[도1-114]. 관례상 불상의 몸 안에 봉안되는 복
장물은 일정한 의례와 절차에 따라 납입되는데, 엑스레이 사진을 통해 복장물
이 있는 것으로 확인되었으나 사찰에서는 이 상의 복장을 개봉하기를 꺼려한
다. 그러나 이 개심사 불상의 하부에 부착된 목판에는 이 상이 1280년에 재봉안
되었음을 기록한 묵서명이 있기 때문에, 실제 상의 제작은 이보다 앞서 이루어
졌음을 알 수 있다. 당당한 자세, 통통한 얼굴, 양쪽으로 치켜뜬 눈은 모두 앞서
살펴본 일본 泉涌寺 소장 보살상과 같은 송대 조각의 양식적 특징이 남아있으
나, 그 이전으로 올라가면 11세기 遼代 下華嚴寺의 불상과도 이어질 수 있다[도
1-115]. 왼쪽 어깨와 무릎을 지나는 옷주름의 매우 자연스러운 흐름은 고려 조각
가의 우수한 표현기술을 보여준다.

[도1-116] 개운사 목조아미타여래좌상
고려 1274년 이전, 높이 115.5cm, 서울 성북구 안암동, 보물 제1649호

[도1-117] 봉림사 목조아미타여래좌상
고려 1362년 이전, 높이 88.5cm, 경기도 화성, 보물 제980호

[도1-118] 장곡사 금동약사여래좌상
고려 1346년, 높이 88.0cm, 충남 보령, 보물 제337호

개심사 불상과 같은 고려 불교조각의 계보는 고려적인 불상양식의 전개에서 선구적인 위치에 있다. 서울 안암동 개운사 목조아미타여래상은 원래 충청남도 아산 취봉사에 있던 것을 옮겨온 것으로[도1-116], 복장물 중에는 시기가 오래 된 불교전적과 묵서로 쓴 발원문 및 다양한 직물이 포함되어 있다. 1274년에 수리되었다는 복장물의 기록을 통해 실제 상의 제작은 그보다 훨씬 앞선 시기에 이루어졌을 것으로 추정된다. 앞에서 예로든 개심사 아미타여래좌상과 비교하여 왼팔 위쪽 여러 겹의 옷주름은 개심사 상의 패턴과 유사하지만, 얼굴은 그보다 덜 통통하고, 옷주름은 좀 더 간략하며, 장식띠가 없다. 이같은 계통의 불상은 경기도 화성 봉림사 아미타여래좌상으로 이어지는데[도1-117], 이 상은 기록을 통해 1362년 이전에 제작된 것으로 보인다. 아마도 14세기의 중부 지방에서 위의 목조상들을 제작한 불교조각 공방의 활동이 활발하였던 것으로 추정된다.

중부 지방에서 이러한 불상을 만든 전통은 금동상에서도 보인다. 충청남도 청양 장곡사의 약사여래좌상과[도1-118] 서산 문수사의 아미타여래좌상은 모두 1346년의 제작연대가 있는데, 문수사의 상은 1993년에 도난당했다. 그러나 다행히도 두 상 모두 발원문, 불교경전, 공양물, 직물, 복식 등 복장물들이 남아있어서 이 상들의 제작에 관한 풍부한 정보를 제공해준다. 두 상 모두 좀 더 세련되고 우아한 14세기 고려 조각을 특징짓는 양식적 표준을 보여준다. 균형잡힌 형태, 자연스러운 옷주름, 우아하고 품위있는 자세와 자비로운 얼굴표정, 그리고 넓게 드러낸 내의자락과 장식띠의 매듭은 고려 후기 불교조각의 전형적인 아름다움을 잘 나타내주고 있다.

Ⅳ. 티베트계 원대 불교미술의 영향

몽골제국은 13세기 영역을 확장하면서 고려를 수차례에 걸쳐 침공하였다. 1270년 元朝가 성립된 이후, 몽골에 저항했던 고려의 무신정권은 몰락하였고, 이후 약 백 년에 걸쳐서 원의 영향은 고려의 왕실과 고려인들의 삶 속으로 파고들었다. 고려의 왕들은 대대로 원 공주들과의 혼인을 통해 원 황실과 밀접한 정치적 유대관계를 유지하였으며, 원의 마지막 황제 順帝(재위 1333~1368)의 비 奇皇后 역시 고려 출신이었다.

원 황실이 받아들인 티베트 불교의례와 미술은 고려에 전해져서 고려 불교문화와 미술에 중대한 변화를 가져왔다. 새로운 형식의 불교미술이 고려에 소개되었으며, 티베트의 불상양식을 보여주는 상들이 나타났는데, 이는 아마도 원 황실과 친밀한 왕실 가족, 귀족 및 유력 집단들에 의한 발원일 것이다. 그들은

佛事에 열렬한 후원자가 되었으며, 절을 짓고 탑을 세우고, 상을 모시고, 범종을 주조하는 데 막대한 영향력을 행사하였다. 이러한 불사들은 현재의 개성인 수도 개경 주위와 강원도 금강산의 유명한 사찰들에 집중된 것으로 보인다.

기록에 의하면 원의 순제는 1338년 금강산 표훈사에 비를 세우는 등 활발한 보시활동을 하였다고 한다. 1343년에서 1345년 사이 순제와 기황후는 원 황제와 태자를 위하여 역시 금강산에 위치한 長安寺를 재건하고 후원하였다고 한다. 기존에 절에 있었던 일만 오천의 불상에 더하여 그들은 오백의 보살상, 한 구의 석가상과, 오십삼 아미타불, 십육나한상을 봉헌하였다고 한다. 金字와 銀字로 된 寫經들 역시 새로이 봉헌되었다. 고려와 원 황실이 연관된 이와 같은 불사에 최고의 장인들이 동원되었을 것임은 말할 것도 없다.

일반적으로 고려 보살상에 나타나는 티베트 요소들은 화려하게 장식된 높은 보관, 커다란 꽃 모양의 귀걸이와 몸에 걸친 호사스러운 보석 장신구들을 들 수 있다. 길게 치켜뜬 눈과 좁은 턱 역시 얼굴의 생김새를 특징짓는다. 불상의 머리 위에는 둥근 구슬모양의 계주가 놓인다. 가장 눈에 잘 띄는 특징은 앙련과 복련의 복층으로 이루어진 연화대좌의 모양으로, 네팔과 티베트 불상의 유행을 따른 것이다. 이렇게 새롭게 소개된 외래 요소들은 14세기 고려의 상들에 분명하게 반영되었으며 15세기 초의 조선시대 상에까지 이어졌는데, 이 한국의 상들은 그 상대가 되는 티베트 혹은 티베트계의 원대 불상들에 비해 형태가 다소 부드러워지며 장식이 단순화되었다.

티베트의 영향을 받은 고려의 상들은 일반적으로 다음과 같이 세 가지 종류로 나눌 수 있다. 티베트 요소들을 그대로 보여주는 상, 한국적 형태와 혼합된 모습을 보이는 상, 그리고 한국적 표현으로 변용된 상이다.

이러한 새로운 티베트 영향을 보여주는 가장 대표적인 상은 강원도 금강산

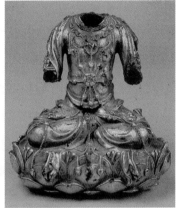

[도1-119] 금동관음보살좌상
전 강원도 금강산 회양군 장연리 출토, 고려 14세기, 높이 18.6cm, 국립중앙박물관, 보물 제 1872호

[도1-120] 금동보살좌상
고려 14세기, 높이 12.4cm, 프랑스 파리 기메박물관

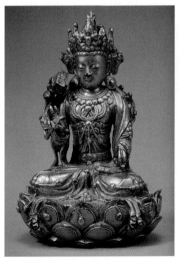

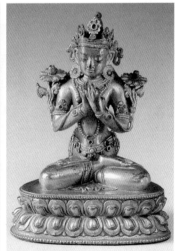

[도1-121] 금동대세지보살좌상
고려 14세기, 높이 16.0cm, 호림박물관, 보물 제 1047호

[도1-122] 금동문수보살좌상
元 1305년, 높이 20cm, 중국 北京 故宮博物院

회양에서 가져온 금동관음보살좌상으로 현재 서울 국립중앙박물관에 소장되어 있다[도1-119]. 몇 갈래로 나뉘어 위로 솟은 장식이 있는 화려하고 높은 보관, 넓은 이마와 좁은 턱의 얼굴 모습, 커다란 꽃모양 귀걸이, 몸 위를 덮은 호사스러운 보석장식 등의 특징들은 모두 이 상이 새롭게 소개된 유형을 따르고 있으며 전통적인 고려의 상들과는 다른 계통임을 나타내고 있다. 이 금강산의 보살상은 보관에 아미타불이 있기 때문에 관음보살이라 생각된다.

위의 상과 유사한 또 다른 금동보살상이 파리 기메박물관에 소장되어 있다[도1-120]. 옷차림으로 미루어 본래 한 쌍이었을 것으로 보이지만, 기메박물관의 상은 머리와 팔을 잃은 상태이기 때문에 더 이상의 비교는 불가능하다. 호림박물관 소장 금동보살상 역시 이와 같은 티베트계 양식의 새로운 외래요소를 반영하는 그룹에 속한다[도1-121]. 보관 중앙에 정병이 있어서 이 상이 대세지보살임을 알 수 있다. 호화롭게 장식된 높은 보관, 둥근 꽃모양의 귀걸이, 그리고 몸 전체를 뒤덮은 華鬘形의 영락장식 등은 모두 티베트의 영향을 받은 형식을 보여주는 분명한 특징들이다. 북경 故宮博物院 소장 元代 1305년 작 문수보살상이 이와 비교되는 매우 유사한 예이다[도1-122].

위의 세 고려 보살상들이 마치 외래의 상들을 그대로 모방한 듯이 강한 티베트 요소들을 지니고 있는 데 비해, 고려식으로 변모된 모습의 상들도 일부 전한다. 국립중앙박물관 소장 금동보살좌상은[도1-123] 한 쌍의 커다란 귀걸이를 하고 있으며 가슴 위에 화만형의 영락을 두르고 있어 확실히 티베트계 보살상 양식을 따랐음을 알 수 있다. 상의 얼굴은 눈꼬리를 치켜올린 점과, 중층의 연화대좌 역시 인도-티베트에 기원을 둔 것이다. 앞에서 예로 든 북경 고궁박물원 소장 문수보살상 및 스위스 취리히 리트베르크박물관(Rietberg Museum) 소장의 원대 陶製보살상과[도1-124] 유사점을 분명하게 볼 수 있다. 그러나 고려의 상은 엷

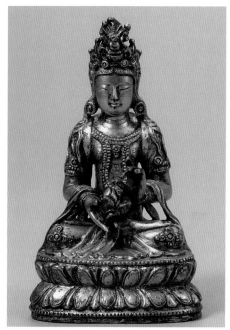
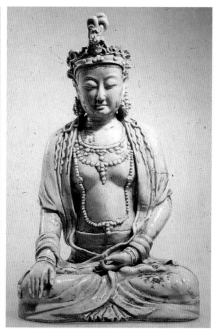

[도1-123] 금동보살좌상
고려 14세기, 높이 9.4cm, 높이 9.4cm, 국립중앙박물관(동원
기증품)

[도1-124] 도제보살좌상
元 14세기, 스위스 취리히 리트베르크박물관

은 미소를 띤 둥글고 통통한 얼굴이 다소 부드러워진 모습이다. 단순화된 형태의 꽃모양 보관, 화려함이 덜해진 장신구와 연화대좌 역시 현지화된 표현을 사용한 고려 장인의 솜씨를 나타내 준다.

다음에 소개할 두 보살상에서 보듯, 화려한 장식과 커다란 귀걸이는 고려 후기 보살상들에서 계속 사용되었다. 한쪽 무릎을 세운 윤왕좌 자세의 보살상은 티베트 전통을 충실히 따르고 있다[도1-125]. 같은 자세를 한 또다른 상은 巖座에 앉아있고, 오른쪽에는 정병을 두어 보타락가산의 관음보살을 나타내는 보편적 형식을 충실히 따랐다[도1-126]. 이 보살상에서는 티베트적 요소들이 좀 더 한국

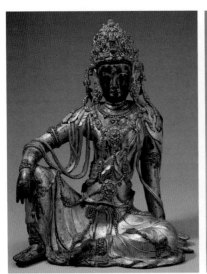

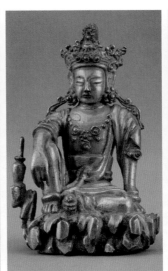

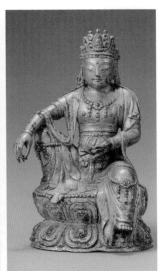

[도1-125] 금동관음보살윤왕좌상
고려 14세기, 높이 38.5cm, 국립중앙박물관

[도1-126] 금동관음보살윤왕좌상
고려 14세기, 높이 7.5cm, 삼성박물관 리움

[도1-127] 금동관음유희좌보살상
전 강원도 회양군 금강원리 출토, 고려 14
세기, 높이 11.2cm, 국립중앙박물관

화되어 표현된 것을 알 수 있는데, 이러한 모습은 조선 초기까지 이어져서 국립
중앙박물관에 소장된 한쪽 다리를 편하게 내린 보살상에 보이는 한국적인 변용
의 모습에서도 볼 수 있다[도1-127]. 장식은 단순해지고 착의법은 다양해졌으나,
중층의 연화대좌는 티베트 불상의 전통을 유지하는 모습이다.

2006년 여름, 국립중앙박물관에서 전시된 북한 평양의 조선중앙력사박물관
소장 불교조각 중에는 십일면팔비의 관음보살입상이 포함되어 있었다[도1-128].
도상이 매우 강한 티베트풍이어서 일부 학자들은 수입품일 가능성도 있다고 생
각한다. 그런데 자세히 살펴보면 이 상의 얼굴 모습은 다소 부드러워진 것을 볼
수 있으며, 한국의 불상에서 자주 보이는 거친 조각솜씨에서 이 상이 티베트 계
통의 모델을 충실히 모방한 상일 가능성도 있다고 하겠다.

고려시대의 여래상들 중에는 티베트 요소들을 보여주는 예가 많이 남아있

지 않다. 국립중앙박물관 소장의 소형 촉
지인 금동여래좌상은 한국에서 만든 것
으로 보이지만, 강한 티베트 요소들을 지
니고 있다[도1-129]. 육계 정상부의 髻珠
는 티베트계 불상의 두드러진 특징이다.
중국의 불좌상들 중에서 이와 연관된 예
를 찾는다면, 북경에서 멀지 않은 만리장
성의 居庸關 천정에 새겨진 많은 부조들
을 들 수 있는데, 제작시기는 원대 1343
년에서 1345년으로 편년된다[도1-130]. 이
거용관의 문을 설계한 사람은 티베트의
라마승으로 알려져 있다.

[도1-128] 금동십일면팔비관음보살입상
평양 서성구역 출토, 고려, 높이 20.0cm, 평양 조선중
앙력사박물관

　　금강산 내강리에서 발견된 휴대용 불
감과 함께 뒷면에 1344년의 명문을 지닌
몇 구의 금동여래좌상들이 현재 평양 조
선중앙력사박물관에 소장되어 있다. 이 상들의 형식은 다양한데, 몇몇은 원대
조각의 주류인 티베트 요소들을 보여주며, 다른 상들은 중국의 양식으로부터
변형된 모습이다.

　　고려 후기의 휴대용 불감인 천은사 금동불감에는 원래의 三佛 중 작은 불좌
상 두 구가 남아있다[도1-131]. 이 상들의 대좌 형상은 티베트상들의 요소를 보여
준다. 천은사 불감 속에 있는 불상의 표현에는 전통적인 고려조각 양식 뿐 아니
라 티베트 양식이 지속되었음을 보여준다. 후벽에는 비로자나불과 그 권속들이
타출기법으로 표현되었고, 양 측벽에는 각각 아미타불과 약사삼존불을 나타내

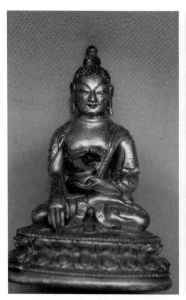

[도1-129] 금동불좌상
고려 또는 元(?) 14세기, 높이 5.8cm, 국립중앙박
물관(동원기증품)

[도1-130] 불좌상 부조　居庸關 元 1343~1345년, 중국 北京

었다. 따라서 이 세 벽의 부조는 삼불을 이룬다. 때로는 석가모니불, 아미타불, 약사불의 삼불 조합 역시 고려 후기 불교도상에 등장하며, 화엄사상의 三身佛인 경우에는 비로자나불, 석가불 그리고 노사나불이 조합을 이루며 조선시대의 사찰에 모셔지기도 했다.

　국립중앙박물관에는 이보다 잘 알려진 또 다른 불감이 있다. 조금 더 작아서 개인적 예배에 알맞은 크기이다[도1-132]. 이 불감의 지붕은 마치 청자기와 지붕을 모방한 것처럼 보인다. 내부에 모셔져 있던 불상의 일부는 현재 분실된 상태이다. 그러나 이 불감의 옛 사진에는 불감 속에 아미타, 관음, 지장의 삼존불이 있었던 것이 확인된다[도1-133]. 이 불감과 함께 구입된 소형 불상과 보살상이 현재 박물관에 함께 전시되고 있는데, 원래 이 불감에 모셔졌던 상들로 추측된

[도1-131] 천은사 금동불감과 금동불좌상 고려 14세기, 불감 높이 43.3cm, 전남 구례, 보물 제1546호

[도1-132] 금동불감 고려 14세기, 불감 높이 28.0cm, 국립중앙박물관

[도1-133] 금동불감과 금동불보살상
고려 14세기, 국립중앙박물관 유리건판사진

[도1-134] 금동불보살상
고려 14세기, 불좌상 높이 14.0cm, 국립중앙박물관

다[도1-134]. 불감의 뒷벽에는 구름 속의 佛會 장면이 표현되어 있고, 양 측벽에는 사자를 탄 문수보살과 코끼리를 탄 보현보살이 각각 打出기법으로 돋을새김 되었다. 불감 내 천정의 두 마리 새가 장식된 능화형 문양은 원대 미술에서 크게 유행했던 것이다. 門扉 안쪽에는 천의를 나부끼며 불꽃 광배를 두른 금강역사상들이 있다. 바깥쪽에는 선각으로 새긴 사천왕상과 팔금강상이 있어 불감을 수호신장들이 완전히 둘러싸고 있다.

원 황실의 불교미술 후원은 고려 왕실로도 이어져 고려 수도 개경 인근의 경천사에 1348년 다층의 대리석탑을 세웠다[도1-135]. 이 석탑은 원 황실 기황후의 측근들인 고려 관리들이 발원한 것이다. 이 탑 일층 남면 옥개석 아래에 한문과 티베트 파스파 문자로 새겨진 발원문에는 1348년에 해당하는 연대와 함께 원 황제를 위한 기원이 쓰여 있다. 또한 탑의 건립을 위해 원의 장인을 데려왔다는 기록도 새겨져 있다.

이 탑은 고려의 탑 건축에서는 새로운 모양인 열두 면을 가진 다면의 십자형

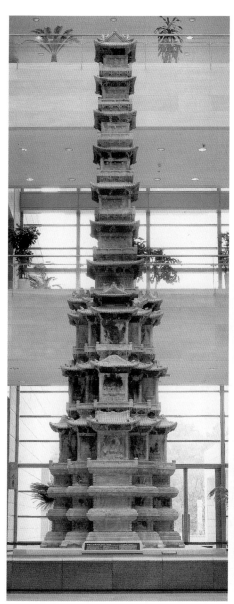

[도1-135] 경천사지 십층석탑
경기도 개풍 전래, 고려 1348년, 높이 13.5m, 국립중앙박물관, 국보 제86호

[도1-135a] 경천사지 십층석탑의 4층 탑신 남면의 보살좌상 부조

태 평면을 지닌 것이 특징이다. 이 다면체 석탑의 모든 표면에는 다양한 불교경전에 근거한 불교 도상들이 고부조로 새겨져 있다. 탑의 건립을 위해 원의 장인들이 초빙되었다는 기록이 있기는 하지만, 고려의 조각 양식 전통을 따르는 토착 장인의 솜씨가 남아있는 것으로 보아 고려의 장인들도 이 불사에 함께 참여한 것으로 생각된다. 보살상에서 보이는 신체 장식과 다층의 연화대좌는 앞서 살펴본 금강산의 금동보살상들을 연상시킨다[도1-135a]. 그러나 그 외 대부분의 상들은 그보다 앞선 시기의 고려 조각 전통에 가까운 요소들을 지니고 있다.

V. 조선 초기의 조각

고려 말기의 불교조각에 영향을 끼친 원대 불교조각의 티베트계 요소들은 15세기 조선 초기의 조각에까지 나타난다. 예를 들어 고려의 경천사탑은 조선 초기 세조의 발원으로 1467년에 세워진 원각사탑의 모델이 되었으며, 이 탑은 서울 종로 탑골공원에 아직도 남아있다[도1-136]. 두 탑을 면밀히 비교해보면, 상들의 배치는 거의 동일하지만 그 표현방식은 고부조에서 이차원의 회화적인 표현으로 바뀐 것을 알 수 있다. 이와 같은 변화는 서로 동일한 도상들인 열반 장면이나, 사자와 코끼리를 탄 문수 및 보현보살상의 모습에서 찾아볼 수 있다[도1-136a]. 이와 같이 티베트 불상양식의 잔영은 조선 초기인 15세기까지도 이어졌으나, 그 영향력은 뒤이은 시대에 형성되는 조선시대 불교조각의 새로운 전통의 대두와 더불어 서서히 퇴색되어 갔다.

고려 말의 티베트계 불상의 요소는 금강산에서 발견된 아미타삼존상들로, 현재 평양 조선중앙력사박물관에 소장되어 있으며 2006년에 서울에서 전시되

[도1-136a] 원각사지 십층석탑의 4층 탑신 서면의 불보살상 부조

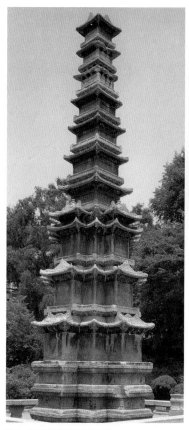

[도1-136] 원각사지 십층석탑
조선 1367년, 높이 12.0m, 서울 탑골공원, 국보 제 2호

었다. 그중 한 아미타삼존불은 1451년의 기년이 있는 백자 항아리에서 발견되었는데[도1-137], 이 상들은 한눈에 보아도 분명한 티베트 불상의 요소들을 반영하고 있으며, 明代 전기 永樂연간(1403~1423) 또는 宣德연간(1426~1435)에 만들어진 불상을 연상시킨다[도2-35]. 그러나 본존 아미타불의 협시로 지장보살과 관음보살이 보좌하는 것은 한국에서 아미타삼존의 도상으로 유행하였던 조합이다. 또 다른 금강산 발견의 아미타삼존은 이보다 조금 앞선 1429년 작으로 티베트적 요소들에서 변형되어 얼굴의 표현에서 한국인의 특징적인 모습들을 담고 있다[도1-138]. 대체로 15세기 중엽경은 고려 말에서 이어지던 티베트적인 불상 요소들이 조선적인 불상양식으로 변화되어가는 시기로 볼 수 있다.

[도1-137] 금동아미타삼존불좌상　강원도 금강군 내강리 은정골 출토, 조선 1451년, 본존불상 높이 19.0cm, 평양 조선중앙 력사박물관

[도1-138] 금동아미타삼존불좌상　강원도 금강군 내강리 금강산 향로봉 출토, 조선 1429년, 본존불상 높이 17.7cm, 평양 조 선중앙력사박물관

비슷한 도상을 전라남도 순천 매곡동 석탑에서 발견된 불감 속에 모셨던 아미타삼존에서도 볼 수 있는데[도1-139], 이 상들의 복장기록에서 1468년의 연대가 기록된 발원문이 함께 발견되었다. 이 상들은 티베트 불상의 모습이 한국적으로 변용되는 과도기적 양식을 보여준다. 1476년작인 전라남도 강진 무위사의 유명한 아미타삼존을 살펴보면[도1-140], 조선시대의 새로운 조각 전통이 확립되면서 티베트적 요소는 퇴색되었음을 알 수 있다. 한국적 변화로 바뀌어가는 과도기임을 말해준다.

　　이상과 같이 고려 후기 불교조각의 양상은 조선 초기로 이어졌다는 것을 알 수 있다. 조선 왕실에서는 공식적으로 불교를 억압하였으나, 태조, 세종, 세조와 같은 왕이나 왕실의 여인들에 의해 개인적인 차원에서는 불교에 대한 후원이 계속 이루어졌다. 왕실 발원으로 만들어진 조선 초기의 상들 중 대표적인 예로 경상북도 영주 흑석사의 목조아미타불좌상이 있다[도1-141]. 복장에서 발견된 발원문에는 1458년(세조 4년)에 해당하는 연대가 있으며, 세조의 숙부이자 태종의 둘째 아들인 효령대군 그리고 태종의 두 후궁인 의빈 권씨와 명빈 김씨가 왕족의 평안을 위하여 발원했다고 기록되어 있다. 이 상은 원래 법천사 아미타삼존의 본존으로 만들어진 것이지만 현재 협시상들은 잃어버린 상태이다. 이 흑석사 불상의 긴 몸체와 단순한 옷주름은 고려에서 형성되었던 특징들이다. 현재 국립중앙박물관에 소장된 천주사 목조아미타불좌상은 흑석사 상과 동일한 양식 그룹으로 묶을 수 있을 것이다[도1-142]. 천주사 상은 1482년 제작되었으며, 원래는 관음과 지장의 협시보살들이 있었다. 두 상 모두 육계 정상부에 계주가 있어 고려 후기에 유행한 티베트 요소들을 떠올리게 한다. 그러나 비슷한 시기인 1476년에 제작된 강진 무위사의 아미타삼존불상에서는 티베트 불상적인 요소는 사라지고 새로운 조선왕조의 조각 전통이 확립되어가고 있음을 알

[도1-139] 금동아미타삼존불좌상
전남 순천 매곡동 석탑 출토, 조선 1468년, 불감 높이 24.6cm, 본존불상 높이 12.5cm, 국립광주박물관, 보물 제
1874호

[도1-140] 무위사 극락전 목조아미타삼존불좌상　조선 1476년, 본존불상 높이 1.22m, 전남 강진, 보물 제1312호

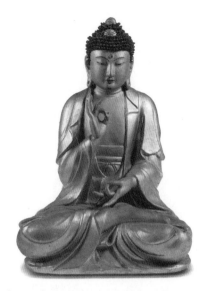
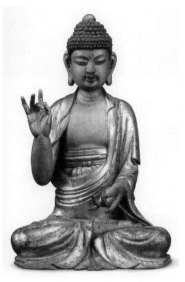

[도1-141] 法泉寺 목조아미타불좌상　조선 1458년, 높이 72.0.cm, 경북 영주 흑석사, 국보 제282호

[도1-142] 正水寺 목조아미타여래좌상　경북 경주 천주사 전래, 조선 1482년, 높이 57.3cm, 국립중앙박물관

수 있다.

　　조선 초기의 상들이 고려 후기 및 明 초기의 형식을 따른데 비하여, 조선 후기의 상들은 조선인의 감성에 맞는 좀 더 친근한 표현을 보여준다. 대체로 얼굴은 네모나고 이목구비는 線的인 표현을 보여준다. 옷주름의 표현은 매우 다양하지만, 일반적으로 상의 모습들이 경직되고 도식적인 공통점을 보이며 동일한 유행이 그 이후에도 지속된다. 이러한 관점에서 1685년 조각승 色難이 제작한 능가사 아미타삼존불을 소개하며 이 글을 맺으려 한다[도1-143]. 이 17세기의 삼존상은 중국에서는 그 비교대상을 찾을 수 없는 전형적인 조선시대의 조각 양식을 보여주는데, 이는 이 시기 한국 불교조각의 전개과정에서 확립된 조선만의 고유한 전통이라고 할 수 있다.

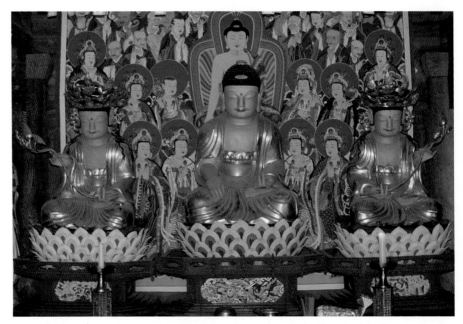

[도1-143] 色難 작, 능가사 응진당 목조아미타삼존불좌상 조선 1685년, 본존불상 높이 1.04m, 전남 고흥

고려 불교조각의 다양성과 그 이후의 변화_참고문헌 (단행본 및 논문)

• 저서

김리나 외, 『한국불교미술사』, 미진사, 2011.

정은우, 『고려후기 불교조각연구』, 문예출판사, 2007.

대흥사, 동국대학교박물관, 『大興寺 北彌勒庵 磨崖如來坐像-조사보고서-』, 2005.

『미술사연구』 29 전국학술대회 2015 특집: 장곡사 금동약사여래좌상과 복장유물, 2015, pp. 7-134.

최성은, 『고려시대 불교조각 연구』, 일조각, 2013.

_____, 『철불』 빛깔있는 책들 178, 대원사, 1995.

• 논문

김리나, 「高麗時代의 石造佛像」, 『考古美術』 166·167, 1985. 9, pp. 57-81.

김춘실, 「충남 연산 석조삼존불고- 본존상과 우협시보살상이 후대의 모작일 가능성에 대하여」, 『백제연구』 21,
 1990. 12, pp. 321-347.

문명대, 「고려 13세기 조각양식과 개운사장 축봉사 목아미타불상의 연구」, 『강좌미술사』 8, 1996, pp. 37-57.

_____, 「수국사 고려(1239년) 목아미타불좌상의 연구」, 『미술사학연구』 255, 2007. 9, pp. 35-65.

정은우, 「강진 고성사 청동관음보살좌상의 특징과 제작시기」, 『강진 고성사 청동보살좌상』, 전남도청·강진군
 청, 영산문화재연구소, 2011, pp. 90-97.

_____, 「경천사지 10층석탑과 삼세불회고」, 『미술사연구』 19, 2005, pp. 31-58(同著, 『고려후기 불교조각연
 구』, pp. 238-278에 재수록).

최선일, 「조선 후기 전라도 조각승 색난과 그 계보」, 『미술사연구』 16, 2002, pp. 137-156.

최선주, 「고려초기 관촉사 석조보살입상에 대한 연구」, 『미술사연구』 14, 2000, pp. 3-33.

_____, 「강원의 불교사상과 미술, 고려시대 불·보살상을 중심으로」, 『강원의 위대한 문화유산』, 국립춘천박
 물관, 2012, pp. 156-175.

최성은, 「고려초기 명주지방의 석조보살상에 대한 연구」, 『불교미술』 5, 1980, pp. 56-78.

_____, 「고려초기 광주철불좌상연구」, 『불교미술연구』 2, 1996. 2, pp. 27-45.

_____, 「광주철불좌상과 통일신라 도상의 계승」, 『고려시대 불교조각연구』, 일조각, 2013, pp. 59-84.

허형욱, 「전라남도 순천시 매곡동 석탑 발견 성화4년(1468)명 청동불감과 금동아미타삼존불좌상」, 『미술자
 료』 70·71, 2004, pp. 147-164.

뉴욕 메트로폴리탄 박물관의
조선시대 가섭존자상(迦葉尊者像)

I. 머리말

불상을 만들어 절에 안치할 때에는 몸속에 복장물을 넣으며, 복장기록에 의하여 상의 조성배경이나 봉안의식에 관하여 알게 되는 경우가 많다. 아울러 불상의 공양에 관계되었던 승려, 시주자나 조각승의 이름 및 연대를 밝힐 수 있는 중요한 자료가 포함됨은 물론, 함께 넣어진 경전이나 다른 복장유물을 통하여 당시 불교신앙의 성격을 이해하는 데에 도움이 되기도 한다.

불상의 복장유물에 대한 연구보고가 이제까지 별로 많은 편은 아니나, 귀중한 연대를 알려주는 중요한 상들이 몇몇 알려지게 되었으며, 그중에는 특히 고려 말과 조선 초기의 상들이 많아 아직까지 체계가 잡혀있지 않은 이 분야의 불교조각 연구에 중요한 자료를 제공하여 주고 있다.[1]

복장유물을 통해 연대를 알 수 있는 상들이 대부분 불상이나 보살상인 데 비하여, 여기서 소개하고자 하는 상은 불제자 중의 하나인 가섭존자의 상으로,

이 글의 원문은 「뉴욕 메트로폴리탄 박물관의 조선시대 迦葉尊者像」, 『美術資料』 33(1983. 12), pp. 59–65에 수록됨.

불·보살상에서 보이는 엄격하고 위엄있는 모습보다는 훨씬 인간적이고 표현의 자율성이 엿보이고 있다. 또한 복장기록에 의하여 1700년 즉 조선시대 후반에 전라남도 영암 지역의 목조조각으로 밝혀짐에 따라 조각사 연구에도 중요한 자료가 된다고 생각된다.

이 가섭존자상은 미국 뉴욕시의 메트로폴리탄 박물관의 소장품으로, 원래는 미국의 유명한 부호이며 정치가이자 대대로 동양미술의 애호가인 록펠러씨 집안의 소장품이었던 것을 1942년 애비 앨드리치 록펠러씨 부인에 의하여 뉴욕의 메트로폴리탄 박물관에 기증된 것이다(소장품 번호 42. 25. 8). 필자는 1978년 이 박물관의 한국 유물을 조사하던 중 이 상에 대해서 알게 되었으며, 특히 그 복장기록에 의하여 원래는 전라남도 頭輪山의 한 암자에 봉안되었던 석가모니불의 십대제자상 중 하나로 1700년(康熙 39년/숙종 26년)에 제작된 것을 알 수 있었다.

이 상에 대해서는 필자가 *Arts of Asia*라는 영문잡지에 이미 간단히 소개한 바도 있으나,[2] 여기서 좀더 자세히 소개하고자 한다. 그러나 여럿의 손을 거쳐서 오랫동안 전해져 오는 사이에 이 상에서 나온 복장유물의 일부는 아쉽게도 이미 손실된 것으로 보인다. 또한 필자가 실견할 때에 몇 가지 유물의 크기나 내용 조사가 자세하지 못한 것도 유감이나, 조선 후기 목조조각으로서는 매우 뛰어나고 세련된 조각기법을 보여주는 우수한 상으로 생각된다.

II. 迦葉尊者像의 현상

이 가섭존자상은[도1-144] 높이가 56cm, 둥근 밑대좌의 지름이 23cm로서 조각의 형태를 간단히 묘사하면 다음과 같다.

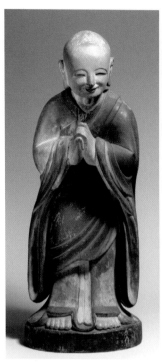

[도1-144] 목조가섭존자상
조선 1700년, 높이 56.0cm, 대좌 지름 23.0cm,
미국 메트로폴리탄박물관(42.25.8)

[도1-144a] 가섭존자상 뒷면

출가승의 모습을 한 이 상은 두 손을 가슴에 모아서 마치 합장한 것 같으나, 손가락은 모두 양쪽으로 구부려서 맞쥐고 있다. 袈裟와 長衫은 구별될 수 있게 낮은 부조로 조각되었다. 장삼은 퇴색된 푸르스름한 색에 가장자리가 붉은 단으로 칠해졌으며, 가사는 왼쪽 어깨 위로 걸쳐서 오른쪽 다리 쪽으로 대각선의 주름이 생기게 입었는데, 붉은색의 가장자리단은 녹색으로 둘려져 있다. 그러나 현재는 퇴색이 많이 되어서 약간 어두운 색조를 띤 청, 녹, 홍색이 서로 어울려 고풍스런 분위기를 자아낸다. 얼굴과 손발은 모두 흰색으로 칠해져 있다.

상의 뒷면에는 왼쪽 어깨 위로 걸친 붉은 가사가 대각선으로 가로질러 입혀졌으나, 구체적인 주름 표현은 생략되었다[도1-144a]. 몸 뒤의 머리 부분과 상체 및 하체 부분에 각각 네모난 판으로 된 뚜껑이 있어 그 속에 복장유물을 넣었던 것을 알 수 있고, 그 내부 안쪽은 매우 거칠게 파여져 있다. 원래는 복장을 머리나 상체 부분에도 따로 넣었다고 생각되나, 지금은 전부 맨 밑의 덮개를 열어서 그 속에 구겨넣어져 있다[도1-145].

[도1-145] 가섭존자상 복장유물

보통 불·보살상의 위엄있고 엄격한 표현과는 달리, 이 가섭존자상은 불제자 10인 중에서 가장 연로한 승려의 모습으로 표현된다. 이 상에서도 인자한 얼굴 표정과 자비로운 자태가 나타나 있는데, 현존하는 조선시대의 나한상들 중에서 이 상과 같이 조형적으로 균형잡히고 표현감각도 풍부하며 조각기술 역시 매우 숙달된 경지를 보여주는 우수한 상을 찾아보기는 어렵다고 생각된다.

반달형으로 구부러진 두 눈과 눈썹에 미소 띤 얼굴은 이 상이 불제자로서의 인자함과 현명함을 한층 돋보이게 하고, 튀어나온 광대뼈와 정수리가 삐죽하게

솟은 머리형은 佛道修行의 연륜과 得道의 문턱에 가까이 왔음을 암시한다.

두 손을 마주잡고 오른발을 약간 굽힌 듯이 서 있는 자세는 자연스럽게 보인다. 양쪽으로 늘어진 소매자락의 모습에서 좌우균형을 느끼게 하면서도, 왼쪽 어깨에서 대각선으로 늘어진 가사의 주름은 허리와 다리 부분에 굵게 접혀져서 상의 좌우상칭적인 구도에 변화와 운동감을 더해준다. 또한 양손과 소매주름을 둥글고 깊게 조각하고 상의 입체감을 강조함으로써, 조각가의 자연스러운 표현력과 능숙한 목조 조각수법을 잘 보여주고 있다.

Ⅲ. 腹藏物의 종류와 특징

이 상의 복장으로 나온 유물의 종류 및 그와 관련되는 내용은 다음과 같다.

1. 墨書한 두 장의 發願文 : 크기 19×4cm의 종이[도1-146a, 146b]

이 발원문 중에서 첫 장의 造像내력이 적힌 부분의 내용은 다음과 같다.

康熙三十九年庚辰三月二十九日造成
一代敎主釋迦如來尊像迦葉阿難
尊者等像及十六大阿羅漢等像奉
安于靈岩郡南面頭輪山成道奄,
願以無量此功德 普蒙一切無邊
衆 我等工盡諸檀越, 悉皆修成
無上道.
主上三殿壽萬歲 國泰民安法輪轉

[도1-146a] 복장발원문의 첫장

[도1-146b] 복장발원문의 둘째장

迦葉尊者願佛施主 李三奉兩位

李二(元?)寀[寔]

내용을 풀이하면 다음과 같다. "康熙 39년(1700년) 庚辰年 3월 29일에 一代敎主이신 석가여래존상, 가섭·아난존자 등의 상과 십육나한상을 靈岩郡 南面의 頭輪山에 있는 成道庵에 봉안한다. 원컨대 이 무량한 공덕이 모든 중생에게 두루 미치고 우리들은 布施에 정성을 다하고 모두가 無上의 道를 修成하오니 主上 三殿께서 壽萬歲하시고 國泰民安을 위한 佛法이 끊임없으소서. 가섭존자 願佛施主者 李三奉 兩位 및 李二寔." 이 글로 미루어 이 가섭존자상은 석가모니불과 십대제자 그리고 십육나한의 상들 중의 하나로, 1700년 전라남도 영암군 두륜산 즉 大芚山에 있던 成道庵에 봉안하기 위하여 만든 것임을 알 수 있다.

지금은 그곳에 大興寺가 중심사찰로 있으나, 이전에는 대둔사라 불렀으며, 특히 西山大師 休靜 이후 불교 포교의 활동이 활발히 이루어진 사찰로 알려졌다.[3]

성도암이라는 곳도 이 절의 한 암자였던 것을 알 수 있다. 1823년에 간행된 『大芚寺誌』에 의하면, "성도암은 海臨嶺 밖의 3里 되는 곳에 있으며, 절벽이 가파라서 쇠사슬로 사다리를 만들었다. 항상 禪客 5~6인이 솔잎을 먹으면서 살고 있었다."라고 기록되어 있다.[4]

발원문에는 계속하여 여러 시주자들의 이름이 적혀 있는데, 供養施主, 布施施主, 腹藏施主, 引灯施主, 明燭施主, 種種施主 그리고 材木施主로 나뉘어져 있다. 또한 발원문 두 번째 장에는 두륜산과 그 주위의 智異山, 大光山, 萬德山, 達摩山의 승려와 시주자들의 이름들이 적혀있는 바, 그중에는 행적을 알 수 있는 스님이 있으므로 간단히 소개하고자 한다.

지리산의 性聰은(1631~1700) 바로 栢庵(巖)스님으로도 불리며, 13세에 法戒를 받고 18세에 方丈山 翠徵에게 9년 동안 법을 전해받았으며, 30세부터 명산을 두루 돌아다녔다고 한다. 그의 법맥을 보면 淸虛休靜에서 浮休善修로 이어지는 다섯 번째의 제자임을 알 수 있다.[5] 이 스님의 활동지는 順天 松廣寺, 樂安의 澄光寺 그리고 河東의 雙溪寺이며, 쌍계사 神興庵에서 1700년에 입적했다고 한다. 이 1700년은 이 가섭존자상을 제작한 해로서, 공덕이 행해진 3월 29일 이후 언제인가 돌아가셨음을 짐작케 한다.

한편 두륜산 밑에 적힌 文信이란 분은 바로 이 산에 위치한 大興(苎)寺가 배출한 13大宗師 중에서 네 번째인 華嶽大宗師(1629~1707)로서 법명이 문신이다.[6] 海南, 華山 사람으로 속성은 金氏이고 어려서는 학문에 접하지 못하고 農器具商을 하였으나, 대흥사의 제2 大宗師 醉如禪師(1622~1684)의 華嚴宗旨에 대한 講論을 듣고 느낀 바 있어 불가에 귀의하여 취여대종사의 의발을 전수받아 제4대 대종사로 추대되고 있다.

善手良工에 적혀있는 사람 중에 네 번째의 秋鵬이 바로 대흥사의 제5대 雪巖大宗師(1651~1707)인지는 확실치 않으나, 만일 그렇다면 제3대 月渚大宗師(1638~1715)의 의발을 전수받은 스님이 된다. 또한 이 성도암의 불상 조성에 직접 참여한 조각가이거나 감독관이었을 가능성도 있다고 하겠다.[7]

이와 같은 대종사들의 이름이 발원문에 언급된 것을 보면, 이 조그만 가섭존자상과 함께 만들어졌을 다른 여러 목조상들의 중요성을 추측할 수 있으며, 1700년 전후에 두륜산의 대흥사와 전라도 지역의 다른 여러 사찰과의 긴밀한 관련성도 아울러 생각해볼 수 있다.

2. 漢字와 梵語로 인쇄된 木板 朱色 眞言文

大佛頂首楞嚴神呪
寶齒[篋?]眞言
六字大明王眞言
五輪種子
眞心種子
寶生佛眞言
無量壽佛眞言
毘盧遮那佛眞言

이 진언문들의 내용에서 보이는 五方佛의 명칭이나 明王·眞言같은 것을 보면, 중국 당 8세기 중엽경의 善無畏(637~741), 不空金剛(705~774) 등에 의해 수용된 밀교의 발달과 아울러 유래된 것임을 알 수 있다.[8] 우리나라에서도 신라 후기인 800년 전후에는 義琳, 慧日같은 승려의 활약으로 밀교가 어느 정도 알려졌던 것으로 추측되나,[9] 일본과 같이 진언밀교의 독립된 종파로서 발달을 보지는 못한 것 같고, 또한 이에 대한 체계적인 연구도 아직은 미진한 편이다. 그러나 신라 말부터 많은 禪宗사찰에 봉안되어 있는 智拳印을 맺은 비로자나불상의 존재나 여기저기 흩어져 소장되어 있는 금강령과 금강저같은 밀교의식구나 고려시대 후기에 성행한 밀교의식의 기록 등으로 미루어, 대체로 선종 계통의 사찰로 이어오는 우리나라 조선시대 불교에 있어서도 儀式的인 면에서는 오랫동안 밀교적 요소가 많이 혼재 수용되어 있었음을 알 수 있다.

3. 木板經典

A. 『禪源諸詮集都序』 終南山草堂寺沙門宗密述, 13장
B. 『禪源諸詮集都序叙』 常州刺史兼御史中丞裵休述, 5장

『선원제전집도서』는 禪那理行諸詮集으로도 불리며 중국 唐代 長安의 終南山 草堂寺 沙門 宗密(780~841, 號 圭峰)이 찬한 불전으로, 禪과 敎의 일치를 주장하였다.[10] 이 경전은 모두 4권으로 이루어져 있고, 『大正新修大藏經』 卷48(T.2015)에 수록되어 있다.[11] 내용은 禪門의 근원적 도리를 表詮하는 文字句偈를 모아놓았다는 의미의 題名으로, 一切衆生 本覺眞性은 선문의 本源이며, 동시에 만법의 源이며 修禪을 떠나서 불국토에 이르는 聖道의 문이 없다는 諸說을 인용한 論述이다.

여기에 叙를 첨가한 것이 『선원제전집도서서』로서 모두 5장으로 되어 있는데, 이를 쓴 裵休(797~870)는 재야불교인으로 중국 河南省 懷慶府 濟源縣 사람이며, 字는 公美라고 한다.[12] 어려서부터 經籍을 익히고 長慶年間(821~824) 중에 進士에 급제하여 太和(827~835) 初에 監察御史가 되었고, 이때 규봉 종밀에 귀의하여 불교를 배웠다.

4. 두 편의 麻織布[도1-145]

색이 많이 낡았고 그 용도는 자세히 알 수 없다.

5. 靑銅圓筒[도1-145]

지름 4cm, 길이 9cm의 통과 가운데에 긴 꼭지가 달린 뚜껑인데, 그 속에서 원형과 반원형의 청동판이 나왔다. 이와 비슷한 통으로는 無量寺 極樂殿 主佛의 복장물 속에서 나온 銀製筒이 있다.[13] 전라남도 莞島 觀音寺 목조관음보살상의 복장에서는 놋쇠로 된 통이 나왔는 바,[14] 이러한 모양의 통은 壇儀式에 필요한 공통된 복장유물임을 알 수 있다. 이 통에는 원래 오색구슬, 오색실, 오색헝겊, 五穀, 그리고 원형, 삼각형, 반원형, 사각형, 팔각형의 작은 거울 등을 넣었던 것으로 생각되나, 이 가섭존자상의 복장물에서는 일부가 분실된 것으로 보인다.

· 追記 ·

이 글을 쓸 즈음인 1983년도에는 아직 우리나라에서 조선시대의 불교조각에 대한 연구가 활발하지 않았고, 조각승, 제작에 참여한 승려, 그리고 불복장에 대한 지식도 잘 알려져 있지 않았다. 필자도 이 상의 복장발원문을 소개하였으나, 발원문 둘째 장에 기록된 善手良工의 첫 번째 수화승으로 나오는 色蘭(色難)에 대해서 별로 관심을 두지 않았고, 네 번째의 秋鵬에 대해서만 간단히 언급하였다. 그 후로 최선일 선생이 이 색난에 대해서 관심을 갖고 집중적으로 연구하여 논문을 쓴 이후(「조선후기 전라도 조각승 색난과 그 계보」, 『미술사연구』 14, 2000, pp. 35-62) 지금은 조각승 색난이 17세기 말에서 18세기 초에 전라도 지역에서 활동하며 많은 불상을 남겨놓은 사실이 잘 알려져 있다. 색난은 1680년 광주 덕림사에 있는 지장보살상을 필두로 1685년 전라남도 고흥 능가사의 아미타삼존상을 제작하였고, 1694년에는 쌍봉사에서, 1703년에는 구례 화엄사에서 불상을 만들었다. 또한 1687년에 색난이 제작한 상으로 일본 교토 고려미술관 소장 목조불감의 아미타와 관음, 세지 삼존상이 있다. 메트로폴리탄 박물관의 이 가섭존자상은 색난의 전성기 작품으로 위치지울 수 있는데, 특히 그가 제작한 고흥 능가사의 가섭존자상(1685), 화순 쌍봉사의 가섭존자상

(1694)과 매우 유사하여 주목된다. 한편, 색난이 1700년 해남 두륜산 성도암의 가섭존자상과 함께 조성한 16나한상 가운데 제1 빈두로존자상은 현재 전라남도 영암군 축성암에 나반존자상으로 모셔져 있다.

메트로폴리탄 박물관 가섭존자상의 복장발원문에서 색난의 활동과 관련해 주목되는 승려는 재목 시주인 '智異山 性聰', 즉 栢庵 性聰(1631~1700)이다. 백암 성총은 碧巖 覺性(1575~1660)의 문손으로서, 17세기 후반 벽암문중의 주도로 진행된 능가사 중창 불사의 일원으로 참여하였다. 능가사 불사에서 백암 성총은 팔상전의 化主를 맡았으며 색난은 아미타불상뿐만 아니라 無用 秀演(1651~1719)과 함께 괘불탱과 삼장탱 조성의 화주로도 활동하였다. 백암 성총과 색난의 조력관계는 1694년 서산 휴정의 후손인 華子智行이 주도하는 쌍봉사 불상 제작으로도 이어졌으며, 1698년 능가사 동종을 주성할 때에는 색난은 시주자, 백암 성총은 주요 승려로 참여하였다. 색난은 벽암 각성이 입적한 화엄사에서 불상을 조성할 때, 스스로를 '八影山 沙門'이라 하여 자신이 벽암문중의 세거사찰인 능가사 출신의 승려임을 강조하였다. 이 글을 쓴 1983년에는 발원문에서 색난의 보조자로 등장한 秋鵬을 雪巖 秋鵬(1651~1707)으로 추정하였다. 그러나 〈八影山楞伽寺事蹟碑〉(1690)에서 당시 설암 추붕은 경판 개판에 화주로 참여하고 있음이 확인되므로, 색난의 보조 조각승 추붕은 설암 추붕이 아닌 동명이인으로 수정한다(이상의 새로운 내용을 파악하는 데 도움을 준 불교문화재연구소 이용윤 연구관에게 고마움을 전한다).

가섭존자상 복장물의 명칭과 관련하여, 청동원통은 喉鈴筒이고, 원형과 반원형의 청동판은 四方鏡이다(반원형은 서방, 원형은 북방을 상징). 사방경은 방위에 맞춰 후령통의 외부에 놓인다. 원래 후령통 내부에는 五寶瓶이 안립되며, 오보병과 연결된 五色絲가 후령통 뚜껑의 긴 관인 喉穴을 뚫고나와 외부에 놓이는 오방경을 묶어 고정하게 된다. 두 편의 마직물은 후령통을 쌌던 黃梢幅子일 가능성이 있다.

* 이 글을 수정보완한 후, 메트로폴리탄박물관 가섭존자상을 근래에 조사하여 그 발원문 전문을 수록한 논문이 나온 것을 알게 되었다. 추가로 부기해 둔다. 宋殷碩, 「미술 박물관, 미술관 소장 조선시대 불상 연구」, 『미술사와 시각문화』 12(2013), pp. 306-333(가섭존자상은 pp. 320-323).

1 腹藏遺物에 관한 보고 논문은 다음과 같은 것이 있다. 閔泳珪, 「長谷寺 高麗鐵佛腹藏遺物」, 『人文科學』第 14, 15合輯(1966. 6), pp. 237-247; 文明大, 「洪城 高山寺 佛像의 腹藏調查」, 『考古美術』第9卷 第1號 通卷 90號(1968. 1), pp. 366-367; 尹武柄, 「水鐘寺 八角五層石塔內發見遺物」, 『金載元 博士 回甲記念論叢』(乙酉 文化社, 1969. 3), pp. 945-972; 鄭永鎬, 「莊陸寺 菩薩坐像과 그 腹藏發願文」, 『考古美術』128號(1975. 12), pp. 2-4; 姜仁求, 「瑞山文殊寺 金銅如來坐像腹藏遺物」, 『美術資料』第18號(1976. 6), pp. 1-18; 洪思俊, 「鴻 山無量寺極樂殿主佛腹藏品發見」, 『美術資料』第19號(1976. 12), pp. 29-31; 崔夢龍, 「莞島觀音寺 木造如來 坐像과 腹藏遺物」, 『美術資料』第20號(1977. 6), pp. 63-70.

2 Lena Kim Lee, "Buddhist Sculpture of Korea," *Arts of Asia*, Vol. 11 No. 4(July-August, 1981), pp. 96-103, fig. 17.

3 韓國佛教研究院, 『大興寺』韓國의 寺刹 10(一志社, 1977).

4 "成道庵, 在海臨嶺外三里許, 石壁斗絶, 以鐵索梯, 常有禪客五六人, 食松葉留住焉" 韓國學文獻研究所 編, 『大芚寺誌』韓國寺誌叢書第六輯(亞細亞文化社, 1980), p. 99.

5 忽滑谷快天, 『朝鮮禪教史』(東京: 春秋社, 1980), pp. 434-436. 여기에는 栢庵으로 쓰여 있으며, 韓國佛教研 究院, 『大興寺』, p. 37의 淸虛休靜에서 浮休 善修로 이어지는 系譜의 栢巖과는 같은 사람임에 틀림이 없다.

6 『大興寺』, p. 60; 『大芚寺誌』, pp. 29-30.

7 『大芚寺誌』, pp. 30-31; 『大興寺』, p. 40-41.

8 Chou I-liang, "Tantrism in China," *Harvard Journal of Asiatic Studies*, Vol. 8 No. 3-4(March, 1945), pp. 241- 332; 佐和隆研, 『密教美術論』(便利堂, 1969)(第三版).

9 朴泰華, 「新羅時代의 密教傳來考」, 『曉城趙明基博士華甲記念佛教史學論叢』(東國大學校, 1965), pp. 67-97; 鄭泰爀, 「韓國佛教의 密教的 性格에 대한 考察」, 『佛教學報』第18輯(1981), pp. 23-60; 『高麗史』「世家」卷 27~33 元宗, 忠烈王, 忠宣王條(鄭恩雨, 「高麗後期의 佛教彫刻 研究」, 『美術資料』第33號, 1983. 12 참조).

10 『望月佛教大辭典』第3卷, pp. 2593-2594.

11 『大正新修大藏經』第48卷(T.2015), pp. 397-414; 『佛書解說大辭典』第6卷(大同出版社, 1933), p. 393.

12 『望月佛教大辭典』第5卷, pp. 4177; 『舊唐書』列傳 第17卷.

13 註1의 洪思俊, 앞의 논문(1976. 12) 참조.

14 註1의 崔夢龍, 앞의 논문(1977. 6) 참조. 단, 이 글의 필자는 莞島 觀音寺의 상을 如來像이라고 하였으나, 머리를 묶은 모양과 輪王坐의 자세로 보아 菩薩像임이 틀림없다.

한국미술에서 일반조각의 전통

Ⅰ. 머리말

미술작품 중에 입체적인 형태로 표현한 것을 조각이라고 한다. 조각작품은 세 면이 두루 다 새겨진 환조가 있고, 아니면 한쪽 면이 암벽이나 나무 또는 그릇 표면에 붙은 채로 튀어나오게 표현한 부조가 있다. 또는 표면을 움푹 깎거나 새겨서 회화적인 형태로 보이는 조각품도 있다. 우리나라의 고대 미술에서 조각적인 작품을 찾아보면 역사 이전 시대의 암벽조각이나 청동기조각이 있다. 이들 대부분은 그 당시 사람들이 생활했던 배경과 밀접하게 연관되어 있다. 이러한 유물들을 통하여 古代人들의 생활방식이나 숭배대상 그리고 삶과 죽음에 대한 인식 등 문자로는 기록되지 않은 세계를 상상으로 이해할 수 있게 된다.

고대인들은 생활에서 기본적인 충족을 위하여 필요한 도구를 만들거나 희망하는 내용을 회화나 조각적인 표현으로 남겨놓았으며, 생활의 풍요로움과 자손번식의 희망 그리고 죽은 후의 평안을 위하여 의식을 거행하였다. 그리고 이와 관련된 시각적인 표현을 벽화나 조각으로 나타내었다. 고대인들의 미술품은 처음부터 순전히 미적인 감성에 의해서만 만들어졌다기보다는, 대개 필요에 의

해서 시작되었다. 또한 그 의도하는 목적이 무엇이었는지를 시각자료로 표현하였기 때문에 오늘날의 우리들은 가능한 한 그럴듯한 해석을 위해서 상상의 나래를 펼친다. 미술작품의 해석에는 시대에 따라 그 이해도가 다르지만, 선사시대처럼 문자가 없었던 시대의 미술작품에 대해서는 그 어느 때보다도 추정의 가능성을 전제로 이야기하게 되는 경우가 많다.

　역사시대에 들어와서 우리에게 남겨져 있는 조각품은 크게 두 가지 종류로 구분된다. 하나는 역시 고대로부터 이어져 오는 사람들의 生死觀을 바탕으로 제작된 거대한 무덤미술과 관련하여 그 속에 부장품으로 넣어졌던 미술품 중의 조각품들이다. 토기류, 鎭墓獸, 무덤 속에 넣어졌거나 무덤 둘레에 조각되어 무덤을 지키는 十二支神像, 그리고 石人·石獸들과 같은 상들로서, 여기서는 일반조각으로 구분하여 다루기로 하겠다. 또 다른 종류의 조각은 삼국시대부터 이어져오는 불교조각이다. 불교는 우리나라에 기원후 4세기 후기에 수용되어 오늘날까지 우리민족의 생사관과 신앙체계, 그리고 사고방식과 생활습관에 이르기까지 지대한 영향을 끼쳤다. 불교신앙에서 인과응보의 사상, 전생의 業으로부터의 해방, 깨달음의 경지에서 번뇌가 없는 정토세계로의 탄생 역시 인간의 생사관과 밀접한 연관이 있다. 이렇듯 인간의 염원은 지금보다 더 나은 곳에 태어나고 싶어하는 사후세계를 지향하고 있는데, 알반조각이나 불교조각에 담긴 기원의 내용도 궁극적으로는 같은 맥락에서 이해될 수 있을 것이다.

II. 선사시대의 조각

1. 자연환경에 어울리는 조각

선사시대의 유물 중 중요한 미술품은 토기류이다. 음식을 담기 위한 기본적인 그릇 형태에 사용하기 편리하게 손잡이를 달거나, 자연이나 내세에 대한 희망이나 두려움을 그릇 표면에 표현하거나, 또는 순전히 아름다움을 희구하는 충동에서 문양을 새기거나 그려넣었으며 손잡이의 형태를 다양하게 변화시키기도 했다. 그러나 조각적인 형태로 볼 수 있는 예는 많지 않다. 때로는 그릇의 기형 자체를 새나 인물 등으로 만들어 나름의 창작성을 발휘하였다.

선사시대에 속하는 미술 중에서 암벽에 새긴 조각이 유명하다. 암벽을 쪼아내거나 線刻으로 표현한 동물, 물고기, 인물 등은 당시의 수렵생활이나 농경생

[도1-147] 천전리 암각화 높이 2.7m, 울산광역시 울주군 두동면, 국보 제147호

[도1-148] 반구대 암각화
높이 3.0m 울산광역시 울주군 언양읍 대곡리, 국보 제285호

활을 나타낸다. 또 여러 형태의 기하학적인 문양 등은 자연숭배 등 원시신앙의 한 모습을 보여준다. 이러한 의식과 관련하여 만들어진 암벽조각이 경상남도 울주에 위치한 川前里의 太和江 상류 계곡 옆에 높고 펀펀한 암벽에서 발견된다[도1-147]. 선각으로 표현한 동심원이나 사각형, 소용돌이, 물결무늬의 여러 기하학적인 문양은 아마도 태양이나 별자리를 나타낸 것으로서, 이곳은 자연숭배의 의식을 행한 장소로 이용된 것으로 보인다. 비슷한 기하학적인 형태의 암벽조각이 경상남도 고령군의 良田里 마을에서도 발견되는데, 그 정확한 의미는 아직도 해명되지 않고 있다.

경상남도 울주의 천전리에서 얼마 떨어지지 않은 大谷里의 盤龜臺에는 좀 더 큰 규모의 암벽조각이 있다[도1-148]. 여러 마리의 크고 작은 고래가 금속 창에 맞은 모습, 새끼고래를 업고 있는(혹은 물고기를 삼켰다고도 해석하는) 모습으로 보이며, 또 그물에 걸린 물고기들, 배를 탄 사람들 등이 다양하게 나타난다. 또 사슴, 산양, 멧돼지, 호랑이 등의 동물들을 암벽 면을 약간 떼어내거나 선각으로 표현하였으며, 어떤 경우에는 마치 갈비뼈를 나타낸 듯한 투시효과를 보여준다. 이 암벽조각에서는 바다에 사는 고래들과 물고기, 육지에 사는 동물들뿐 아니라, 배를 타고 가는 어부들, 밭을 갈고 짐승들을 우리에 가두어 기르는 정착 농민들의 생활상을 보여준다.[1] 그들의 표현효과는 회화적인 성격을 띠고 있으나, 표현기법 면에서는 선을 파거나 면을 떼어낸 원시 조각기술을 보여주고 있기에 일반적으로 널

리 알려진 암각화보다는 암각조각 또는 암벽조각이라 부르는 것이 옳다고 생각
된다.

이 암벽조각의 내용 중에는 고래사냥에 청동제 화살촉을 사용한 것을 볼 수
있으며, 동물을 울타리 속에 가두어 둔 표현에서는 정착과 농경 생활을 하였
을 것이라는 추측도 가능하다. 이와 비슷한 암벽조각이 북부 유라시아, 시베리
아 아무르강 유역의 바위조각에서도 발견된다고 하니 우리나라 선사시대 사람
들의 이주 배경을 추측할 수도 있다. 또한 이 암벽조각이 있는 울주면 대곡리나
천전리의 주변환경은 깊은 산속에 수려한 풍경과 넓은 암반이 있는 곳으로서,
선사인들의 거주지와 원시신앙의 장소가 얼마나 신비감을 자아내는 분위기에
서 이루어졌나 하는 점도 알려준다.

2. 동물장식의 청동조각과 주술세계

선사시대의 후기는 석기시대에서 청동기시대로 넘어가는데, 이 시기를 대표
하는 청동기 중에 비교적 조각적인 형태의 유물이 많이 발견된다. 청동기시대
는 고조선의 후기와 겹치는 시기로, 특히 중국 遼寧省 남부의 북방계 청동기 문
화와 연관된다. 특히 비파형 동검과 같이 遼陽에서 발견되는 청동검이 충청도
지방에서도 발견되고 있다. 이 청동기문화는 고대 유라시아대륙에 걸쳐서 활동
하던 북방계 유목민족 계통의 샤머니즘 문화의 전통과도 연결되고, 또한 멀리
는 흑해 북쪽에서 시작되는 스키타이 미술과도 연관성이 있는 것으로 알려져
있다. 이 스키타이 미술 중에는 동물로 장식된 장신구가 유행하였으며, 중국 북
부의 흉노족이나 고대 요동반도 지역에서 한반도로 남하해 온 청동기 미술의
종류와 표현에도 영향을 끼쳤다고 본다.[2]

[도1-149] 청동띠고리의 말과 호랑이 조각
경북 영천 어은동 출토, 길이 15.6cm(말), 19.0cm(호랑이), 국립중앙박물관

우리나라의 청동기 유물 중에는 무기 종류나 의식에 사용하는 도구 또는 장신구가 많이 남아있다. 그중에서 허리띠고리[帶鉤]에 달린 동물 형태에서 조각적인 형상을 찾아볼 수 있다. 허리띠고리 중에는 말 또는 호랑이 모양이 조각된 것이 있는데, 특히 경상북도 영천 漁隱洞에서 출토된 청동띠고리의 말과 호랑이 조각이 대표적이다[도1-149]. 비록 말의 옆모습만이 둥근 부조로 조각되었으나, 몸과 머리의 비례가 알맞고 몸체의 굴곡이 뚜렷하고 자연스러우며 엉덩이의 입체감이 강조되어 말의 특징이 생동감있게 표현되었다. 호랑이형 띠고리는 긴 꼬리를 위로 치켜올리고 입을 벌리고 있어 맹수임을 잘 보여준다. 청동제 칼의 손잡이 끝을 장식한 한 쌍의 오리 조각들 또는 기다란 대 위에 꽂았던 장식으로 사용된 오리 형상은 비록 크기는 작지만 다양한 형태의 새 조각으로 표현되어 있다. 새는 원래 공중을 날아다니는 짐승으로 고대인들의 사고에는 이승과 저승을 연결시켜 주는 매개체로도 널리 인식되었다. 또한 독립된 조각 중에는 조그만 말 형상이나 뿔이 달린 사슴머리 조각도 있는데, 아마도 어떤 도구의 일부로 조각되었을 것이다.

청동제 동물조각의 목둘레나 몸체 또는 둥근 띠고리에 기하학적 무늬의 장식 띠가 둘려진 것은 바로 한국 청동기의 대표적 예인 多紐細文鏡을 비롯한 다른 청동기들에서도 공통적으로 보이는 문양으로, 그 기원은 북방계 유목민족의 청동기문화와 연결되고 있다. 서기전 흑해 연안과 카스피해 근처에 있던 스

키타이계 유목민족은 동쪽으로 이동하면서 시베리아 남부와 중국 북방의 塞族, 돌궐족, 흉노족 등과 접촉하여 바로 만리장성 북쪽의 내몽고 지방에 중국계 스키타이 문화인 오르도스(Ordos) 청동기 문화를 이룩하였다. 이 문화는 다시 동쪽으로 전파되어 요동반도를 거쳐 한반도의 고조선 또는 三韓文化의 기반을 형성한 것이다. 이 북방계의 청동기문화는 중국 中原 지방의 청동기문화와도 접촉이 있었으나, 우리나라에 전해지는 漢代 이전의 중국의 영향은 주로 북방루트로 전해진 청동기문화가 주류였던 것으로 이해되고 있다. 그리고 청동기 유물에 보이는 새의 형상이나 사슴 문양은 북방계 유목민 사이에 유행했던 원시무속신앙과도 연관이 있을 것이다.[3]

Ⅲ. 가야·삼국시대

1. 사후세계를 위한 토기와 토우

삼국시대의 시작은 기록상으로는 고구려가 서기전 37년, 백제는 서기전 18년, 신라는 57년으로 대략 서기 전후 1세기부터였다고 볼 수 있다. 이 시기의 조각미술 중에서 일반조각이라고 할 수 있는 예는 토기 뚜껑이나 항아리 어깨 위에 부착된 동물 또는 인물조각의 土偶들이 있는데, 대부분 사후세계에서도 생전과 같은 삶을 누리게 하기 위하여 무덤에 넣은 부장품 중에서 발견된다. 그러나 고구려의 것으로 볼 수 있는 예들이 거의 남아있지 않고, 백제의 경우는 토기는 많이 남아있으나 조각적 형태를 보이는 토제의 일반조각은 별로 없는 편이다. 토우는 가야나 고신라의 경질 토기에서 많이 보인다. 또 그릇 자체가 조각 형태를 띤 象形

토기도 있다[도1-150]. 토우들은 가야와 신라 고분에서 대부분 출토되며 손으로 간단하게 빚어서 高杯의 뚜껑이나 항아리의 어깨 위에 얹어놓은 것이 많다. 대부분 주변생활과 관련되는 인물·동물 등을 표현하였으며, 그 자세나 얼굴표정에 유머감각과 생동감이 넘친다. 특히, 경주 미추왕릉 지구에서 출토된 목이 긴 항아리의 어깨 위에 붙어있는 토우들은 개구리, 뱀, 새 등의 동물과, 가야금같은 악기를 뜯는

[도1-150] 오리모양토기
경북 경주 교동 출토, 삼국시대 신라, 높이 34.4cm, 국립경주박물관

인물 또는 남녀의 性戱 장면 등을 꾸밈없이 보여준다[도1-151, 151a]. 현재 전하는 많은 토우들은 원래의 토기에서 떨어져나온 것들로, 인물의 이목구비와 신체표현이 별로 세련되진 않았으나 남녀의 性的인 특징을 강조하였고, 악기를 연주하

[도1-151] 토우가 부착된 항아리
경북 경주 미추왕릉지구 출토, 삼국시대 신라, 높이 34.0cm, 국립경주박물관, 국보 제195호

[도1-151a] 항아리의 세부(부착된 토우)

는 인물 등의 율동적인 자세 또는 뱀이 개구리를 잡아먹는 생생한 모습 등으로 당시 고대인들의 생활상과 미적 감각을 보여준다[도1-152].

[도1-152] 개구리 잡아먹는 뱀이 부착된 토기뚜껑
경북 경주 월성로 무덤 출토, 삼국시대 신라, 지름 19.7cm, 국립경주박물관

가야나 신라 고분 출토의 土製 부장품 중에 異形土器로 불리는 토기 종류가 있다. 그중에는 인물 또는 동물 모습을 따라서 만든 상형토기가 포함되는데, 이 토기들에서 다양한 조각적인 형상이 발견된다. 특히, 경주 금령총 출토의 두 구의 기마인물형 토기는 장수와 그 부하로 보일 만큼 인물 표현

이 뛰어나고 크기나 장신구에서도 서로 차이가 난다[도1-153]. 기마인물형 토기에는 여러 종류가 있는데, 그 모습에서 당시의 馬具 종류나 그 용도 또는 인물의 복식형태를 알 수 있으며, 신라시대의 말 문화와 관련된 생활상을 알려준다. 이외에도 갑옷을 입은 기마인물상, 노를 젓는 인물과 배, 기름등잔, 가옥, 오리 등의 모습으로 만든 토기들도 있다. 특히, 무덤에 묻힌 혼들의 이동을 떠오르게 하는 수레형 토기는 고대인들의 뛰어난 상상력과 조형감각을 보여주는 것으로, 그 당시 세계 어디에서도 볼 수 없었던 창의적인 형태의 토기이다[도1-154]. 미추왕릉 지구에서 출토되었다는 神龜形 土器는 거북이와 용이 어우러진 복합적인 동물로서 신라인의 사실적인 표현력과 뛰어난 상상력을 잘 보여준다[도1-155]. 이 환상적인 신구형 토기는 거북이보다는 오히려 용에 가까우며, 고대인들의 사후세계 사상과 연관되는 瑞獸에 대한 인식을 짐작케 한다. 이러한 토기들은

[도1-153] 기마인물형 토기　경북 경주 금령총 출토, 삼국시대 신라, 높이 23.5cm, 국립중앙박물관, 국보 제191호

[도1-154] 수레형 토기　경북 경주 미추왕릉지구 출토, 삼국시대 신라, 높이 13.0cm, 국립경주박물관

[도1-155] 신구형 토기　경북 경주 미추왕릉지구 출토, 삼국시대 신라, 높이 14.0cm, 국립경주박물관, 보물 제636호

대부분 일반적인 용기와는 다르게 긴 원통의 注口가 있거나 또는 더 넓은 입구가 있다. 어떤 물체든지 들어가는 곳과 나오는 곳의 차이를 두고 있어서 무덤에 부장품으로 넣을 경우 혼의 이동경로를 염두에 두었던 것이 아닌가 추정된다.[4]

2. 치미 및 기와

古代의 궁궐이나 사찰의 지붕에 기와를 입혔으며 그 정상부 양쪽에는 鴟尾를 올렸다. 치미는 건물의 용마루 양쪽 끝에 올려지는 것으로 흔히 망새라고 부른다. 치미는 건물에 들어오는 사악한 기운을 물리치는 벽사와 안전을 갈구하는 염원에서 제작되었지만, 장식성을 더하여 권위나 위엄을 상징하기도 한다. 고대의 궁궐과 사원 건축에 치미가 본격적으로 사용된 시기는 중국의 漢代이며, 한반도에서는 삼국시대부터이다. 국립경주박물관에 전시된 대형 치미는 황룡사 터 강당 부근에서 발견된 조각들을 복원한 것으로, 전체적인 모습이 고대의 투구형태이다. 치미의 크기에 따라 건물의 규모를 알 수 있으며, 황룡사 터 출토 치미는 높이가 182cm로 워낙 커서 한 번에 구워내지 못하고 위아래 두 부분으로 나누어 만들었다[도1-156]. 몸통의 양 측면과 뒷면에는 연꽃무늬와 얼굴무늬를 따로 만들어 부착했는데, 특히 얼굴무늬 중에는 수염을 묘사한 것도 있어 아마도 남녀를 구분하여 표현했던 것으로 추정된다[도1-156a]. 찢어진 눈과 적

[도1-156] 치미　경북 경주 황룡사지 출토, 삼국시대 신라 6세기, 높이 1.82m, 국립경주박물관

[도1-156a] 치미의 세부(얼굴 새김)

[도1-157] 얼굴무늬수막새
전 경북 경주 사정동(흥륜사지 또는 영묘사지 추정) 출토, 신라 6세기, 지름 11.5cm, 국립경주박물관, 보물 제2010호

당히 빚어서 붙인 코와 입의 모습이 자연스러운 조형성을 보여준다. 이 치미는 통일신라시대의 치미와 형태가 다르고, 또한 연꽃무늬의 표현으로 보아 고신라시대에 제작된 것으로 추정된다. 거대하면서도 균형감을 잃지 않았으며, 몸통 전면에 정교한 문양을 배치하고 있어 삼국시대 치미 가운데 최대 걸작으로 평가된다.

경주 영묘사 터로 추정되는 곳에서 출토된 얼굴무늬수막새 기와는 일부가 파손되었으나 큼직한 코와 눈이나 웃는 입을 표현한 조각솜씨에서 신라인이 꾸밈없이 나타내려던 인간의 얼굴을 자연스럽게 보여준다[도1-157].

3. 백제 무령왕릉의 진묘수와 동자상

토우 형태가 아닌 독립된 조각 중에는 백제의 두 번째 도읍인 공주의 송산리에 있는 武寧王陵에서 출토된 鎭墓獸가 있다[도1-158]. 무덤 주위를 수호하기 위하여 동물조각을 배치하는 습관은 중국의 秦·漢代부터 유행하였고, 특히 남조지역의 도읍이었던 南京의 옛 왕릉묘 주변에는 지금도 사자처럼 생긴 큰 石獸들이 남아 있다. 그러나 무령왕릉의 진묘수는 묘실 내에서 玄室로 들어가는 입구의 묘지석 앞에 놓여 있었으며, 길이가 47.3cm로 비교적 소형이다. 머리에는 뿔을 금속으로 만들어 꽂았고 날개의 형태는 도드라지게 생겼는데, 실존하는

동물이라기보다는 상상의 瑞獸인 麒麟 또는 神鹿을 나타낸 것으로 생각된다. 동물의 형상에 별로 생동감이 없고 몸체의 굴곡이 사실적이진 않으나, 중량감 있고 묵직한 자세는 무덤을 수호하는 석수로서의 위엄과 역할을 잘 나타내 준다. 무령왕릉에서 발견된 석판의 명문에는 왕이 서거한 해가 525년이고 그 후 왕비와 더불어 능을 완성하는 데에 수년이 걸렸다는 사실을 참작하면,

[도1-158] 석조진묘수
충남 공주 송산리 무령왕릉 출토, 백제 525년, 높이 30.3cm,
국립공주박물관, 국보 제162호

이 석수는 6세기 초의 백제조각으로 중요하다.

이외에 무령왕릉에서는 조그만 석조인물상이 출토되었다. 두 손을 앞에 모으고 있는 동자형 조각으로 단순한 조형성이 특징적이다. 매끈한 조각솜씨나 균형잡힌 비례 면에서 독립된 인물상으로는 뛰어난 예라 할 수 있다.[5]

4. 백제대향로에 표현된 신선세계의 인물과 동물

1993년 부여 능산리의 사찰 터를 발굴 하던 중 건물 뒷편의 工房址로 보이는 곳에서 전대미문의 대형 금동향로가 발견되었다[도1-159]. 이 절은 아마도 백제왕들의 능을 관리하는 陵寺였을 것으로 추정된다. 높이 약 62cm의 이 향로는 백제의 뛰어난 공예품으로 사찰의 중요한 의식을 위해서 만들어졌을 것이나, 향로에 새겨진 다양한 조각 형태들은 불교적인 내용보다는 도교적인 성격이 강하다.[6] 둥근 보주를 부리와 목으로 받친 긴 꼬리의 봉황이 날갯짓을 하면

[도1-159] 백제금동대향로
충남 부여 능산리사지 출토, 백제 6세기 후
반, 높이 61.8cm, 국립부여박물관, 국보 제
287호

[도1-159a] 향로의 세부(뚜껑)

서 산악형 향로뚜껑의 정상을 장식하였다. 뚜껑은 4~5단의 산악 형태로 표현되었는데, 맨 윗단에는 5명의 주악인과 그 사이에 새들이 배치되었고[도1-159a], 겹겹이 있는 산에는 인물, 새, 동물, 그리고 상상 속의 기괴한 동물들과 식물들이 가득 차 있다. 가히 백제인의 상상적인 신선의 세계로 짐작된다. 그리고 표현된 인물들과 동물들의 다양한 종류나 생동감 넘치는 조각적인 표현은 백제 공장들의 뛰어난 표현력을 대표하고 있다. 仰蓮의 연판으로 둘려진 露盤에는 연판 하나하나 위에 주로 물고기나 새같은, 물과 연관있는 동물들의 부조가 장식되었다. 노반을 형성하는 연판의 줄기는 받침대를 형성하는 용의 주둥이와 연결되어 있다. 이 향로의 형태는 중국의 도교적인 발상의 博山香爐에서 발달된 것으로 보인다.

향로를 장식하는 다양한 조각품은 고대인들의 昇仙사상이 반영된 것으로 해석되며, 특히 연화형태의 노반 이외에는 불교적인 요소가 별로 발견되지 않는다. 이 향로는 그 용도를 꼭 불교적인 의식과 연결짓기보다는, 향로가 출토된 사찰이 그 주변에 있는 왕릉들의 능사로서의 역할을 하며 관련된 의식에 사용됐을 것으로 생각된다. 사찰의 목탑 유적에서 나온 석조사리함에는 탑의 연대

가 567년으로 기록되어 있고 이 능사가 사원이 세워지기 전에 이미 능묘 관리
의 역할을 했다는 의견을 참고하면, 이 향로의 제작연대 역시 6세기 중엽경으로
올라갈 가능성도 있다.

5. 부여 규암리 문양전

백제인들이 자연을 묘사하는 조각적인 표현은 사실성과 도안성을 겸비하여
표현한 백제산수화문전이 대표적이다. 부여 규암면 건물터의 바닥을 깔았던 문
양전은 봉황, 용, 연화, 산악문 등 8종류이나, 그중에 산수화문전이 대표적이다
[도-160]. 동글동글한 토산과 각이 진 암벽의 자연 묘사와 그 사이사이로 띄엄띄
엄 배치된 나무들 그리고 숲속에 가려져 있는 山寺를 방문하는 스님인 듯한 인
물표현은 가히 백제인의 관찰력과 구도상의 창의성을 돋보이게 한다. 삼국시
대 산수화의 초기 표현으로 언급되는 이 문양전의 산 위 구름 표현이나 산 아
래에 구불구불 흐르는 개울같아 보이는 것은 백
제인이 자연을 묘사하는 종합적인 관찰의 결과
물이라고 생각된다. 그 표현수법은 조각적인 부
조이면서 매우 부드러운 조형성을 보여준다. 이
문양전들이 틀을 이용하여 다량으로 생산되었다
는 사실은 당시 건물의 바닥이나 벽에 사용한 조
형부조로서 널리 알려져 보급되었을 것임을 짐작
케 한다.

[도1-160] 산수화문전　충남 부여 규암면 출토, 백제 6~7세
기, 높이 29.6cm, 국립부여박물관

Ⅳ. 통일신라시대의 일반조각

1. 사후세계를 위한 도용

고신라시대의 무덤은 그 구조가 적석목곽분이어서 부장품의 도굴이 거의 불가능하다. 이에 비해 석실 구조로 만들어진 통일신라시대의 무덤은 상당수가 내부에 부장되었던 유물이 도굴되어서 별로 알려진 것이 없으나, 일부 파손된 상태로 몇 가지 종류의 세속인물 및 동물형 陶俑들이 출토되었다. 흙으로 인물이나 동물을 빚어 구운 것을 일반적으로 도용이라고 한다. 경주의 통일신라시대 고분에서 남녀 인물용들이 출토되었을 때, 중국의 많은 도용에 비해서 크기가 작고 유약이 없는 것을 참작하여 土俑으로 부르기 시작하였으나,[7] 실제로 넓은 의미에서는 도용의 범주로 묶을 수 있다.

통일신라시대의 일반조각을 살펴보면 역시 삼국시대의 경우와 마찬가지로 고분미술과 연관된다. 고분 속에서 발견된 인물 또는 동물형 도용이나 왕릉 주변에 둘러진 십이지 동물의 부조상들 그리고 능묘 입구에 세워진 석수·석인들이 남아 있다.

1987년 경주 황성동 아파트 건립 도중에 파괴된 석실분(돌방무덤)에서 도용이 발굴되었다. 여인상의 머리는 가르마가 선명하고 머리카락은 귀

[도1-161] 토제여인상
경북 경주 황성동 무덤 출토, 신라 7세기 후반, 높이 20.3cm, 국립경주박물관

[도1-162] 토제남자상
경북 경주 황성동 무덤 출토, 신라 7세기 후반, 높이 18.0cm, 국립경주박물관

를 덮은 채 뒤통수에서 묶어 왼쪽으로 틀었다[도1-161]. 초생달같은 가는 눈과 오뚝 솟은 코가 인상적이며, 오른손은 아래로 늘어 뜨린 채 병을 쥐고 있고 왼손은 소맷자락에 가린 채 웃음 머금은 입을 살짝 가리고 있어 매우 사실적이다. 신라 여인의 수줍은 미소는 천년의 시공을 넘어 단정하고 아리따운 아름다움을 느끼게 한다. 남자상은 끝이 뾰족한 모자를 썼고 찢어진 눈과 옆으로 뻗은 수염의 표현이 胡人風의 모습이다[도1-162]. 또한 무기같은 것을 쥐고 긴 장화를 신은 무인풍의 상도 있다. 남녀의 인물상 표현이 다양하고 또 소, 말, 수레바퀴 등도 출토되어 당시의 생활상을 알려준다.

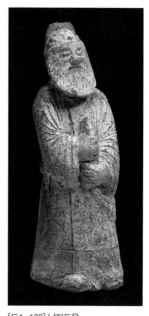

[도1-163] 남자도용
경북 경주 용강동 무덤 출토, 통일신라
8세기, 높이 17.0cm, 국립경주박물관

1986년 경주 용강동의 석실분에서 출토된 도용 중에는 여러 종류의 남자인물상들이 발견되었다. 당나라 복식과 비슷하게 입은 상류층 인물과 무술을 하는 듯한 자세의 상들이 포함되어 있으며, 크기는 대략 15~17cm 전후이다. 그중에 수염이 달린 상은 생김새가 이국적이어서 신라에 왔었을 법한 서역인이 아닌가 하는 해석도 있다 [도1-163]. 황성동의 도용이 삼국시대적인 제작수법을 반영하고 있다면, 용강동 석실분의 도용은 좀 더 인물표현의 사실감이 돋보인다. 대체로 표현방법이 자연스럽고 표면에는 채색을 하였으나 많이 탈락되었으며 유약은 사용되지 않았다.

통일신라의 도용들은 당시 중국에서 대량으로 생산된 唐三彩와 같은 중국의 도용에 비하면 그 규모가 작고 표현의 사실적인 묘사나 채색기법에서 완성도가 떨어진다. 그러나 당시의 생활상이나 복식 그리고 인물표현 연구에는 삼국시대의 토우들과 같이 매우 귀중한 자료가 된다.

2. 능묘조각

1) 능묘의 석인과 석수

통일신라의 조각 중에는 불교와 관련없는 일반조각으로서, 경주의 여러 곳에 산재해 있는 왕릉에 호석으로 둘려진 十二支神像이나 묘 입구인 神道의 양쪽에 돌로 조각하여 세운 文·武石人像 및 石獸들이 중요한 부분을 차지한다.[8]

현재 남아있는 예 중에는 성덕왕릉, 掛陵(원성왕릉으로 추정), 흥덕왕릉 주변에 있는 석상들의 조각이 가장 뛰어나다. 성덕왕릉 둘레에는 사자 4마리가 배치되어 있으나, 석인과 석수는 거의 남아있지 않다. 왕릉의 조각 중에 십이지와 석인, 석수를 다 갖춘 예는 괘릉으로서 8세기 말에서 9세기 초의 원성왕릉으로 추정되고 있다[도1-164]. 괘릉 봉분을 둘러싼 護石에는 문인 복장을 한 십이지신상

[도1-164] 괘릉 전경 통일신라 8세기 말, 경북 경주 괘릉리, 사적 제26호

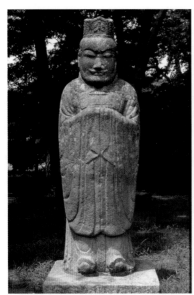

[도1-165] 괘릉 석조인물상(문인상)
높이 2.66cm, 보물 제1427호

[도1-166] 괘릉 석조인물상(무인상) 얼굴
보물 제1427호

[도1-167] 괘릉 석조사자상 높이 1.32m, 보물 제1427호

이 부조되어 있는데, 조각솜씨가 균일하게 적용되었고 부드러운 조형성을 보여준다. 능으로 향하는 신도에는 입구로부터 문·무석인상이 양쪽에 2구씩 있다[도 1-165]. 이 상들은 규모가 크고, 특히 무인상의 부리부리한 눈이나 이국적인 얼굴 윤곽과 복식은 흥덕왕릉 앞에 있는 무인상과 더불어 서역인의 얼굴을 표현한 것으로 해석되고 있다[도1-166].

신도의 양쪽으로 두 마리씩 늘어선 사자상은 변화있는 자세와 털의 자연스런 모양에서 신라 동물조각 표현의 뛰어난 기술을 보여준다[도1-167].

2) 십이지신상

경주의 傳 김유신 묘의 둘레에 호석으로 세워진 문인 복장의 십이지신상

[도1-168] 납석제십이지신상(말)
경북 경주 김유신묘 출토, 통일신라 8세기, 높이 39.2cm, 국립경주박물관

들은 우수한 예에 속하나, 왕릉이 아니라서 석인과 석수가 없으며 조성연대도 김유신(595~673)의 사후로부터 더 지난 8세기 후반으로 추정되고 있다. 또한 김유신 묘의 주변 땅 속에서 나온 蠟石[곱돌]으로 된 갑옷을 입은 십이지신상의 일부가 전한다[도1-168]. 현재 알려진 예는 말, 돼지, 토끼의 상이다. 이 상들은 불교조각의 사천왕상과 같은 갑옷을 입고 있으며, 조각솜씨가 매우 섬세하고 사실적이다.[9]

성덕왕릉 둘레의 십이지신상은 입체적으로 독립된 상이며 갑옷을 입고 있다. 상들의 비례도 알맞고 조각솜씨도 비교적 사실적이나, 국립경주박물관에 보관된 원숭이상을 제외하고는[도1-169] 대부분의 상들이 온전히 남아있지 않아서 전체적인 평가를 하기는 어렵다.

[도1-169] 석조십이지신상(원숭이)
경북 경주 성덕왕릉 출토, 통일신라 8세기, 높이
1.16m, 국립경주박물관

[도1-170] 호석의 십이지신상 부조(말)
통일신라 8세기, 높이 95.5cm, 경북 경주 김유신
묘, 사적 제21호

이와 달리 김유신 묘의 봉분 둘레에는 문신같은 평복을 입은 십이지신상들이 둘러져 있다[도1-170]. 십이지신상에서 문신과 무신의 복장은 어떤 기준으로 다르게 선택됐는지 그 차이를 알기는 어렵다. 이 상들은 하루의 24시간 중 두 시간씩을 알리고 또 한편으로는 각 방향을 상징하는데, 정남 방향의 말, 정북 방향의 쥐 등 그 배치순서가 12방향의 시간과 공간을 상징하는 신들로서 무덤수호의 의미가 있다. 남아있는 상들은 대체로 8세기 이후의 것들로, 조각솜씨가 자연스럽고 갑옷의 표현은 당시의 불교조각인 天部像을 대표하는 사천왕상과 형식 또는 양식적으로 관련이 있다. 특히, 경주 원원사지 석탑 1층 탑신석의 사천왕상과 김유신 묘 주변에서 출토된 납석제 십이지신상의 갑옷과 자세에서 유사성이 발견되어 8세기 조각양식의 전통을 이어주고 있다.

3. 기타

1) 탑과 사자상

동물 중에 사자의 표현은 여러 곳에서 보이는데, 특히 탑 주변에 있는 예로는 경주 분황사 모전석탑의 네 모서리에 있는 사자를 들 수 있다. 세부가 잘 보이지는 않으나, 엎드려 있는 자세의 표현이 자연스럽다. 다만, 제작시기가 분황사 석탑과 같은지 또는 이곳이 원래 위치였는지의 여부는 확인하기 어렵다. 경주 불국사의 다보탑에 한 마리만 남아있는 사자의 표현은 상태가 좋지는 않으나, 8세기 신라의 사자상을 대표한다고 볼 수 있다.[10] 탑의 일부로 남아있는 사자상의 경우는 네 마리의 사자가 탑신석을 받치고 있는 구례 화엄사 사사자석탑이 있다.

사자는 간혹 석등을 받치는 기둥역할을 하기도 한다. 특히, 보은 법주사 쌍사자석등의 火窓을 받치고 있는 두 마리의 사자와 현재 국립광주박물관에 있는 전라남도 광양 중흥산성 절터의 쌍사자석등의 사자 표현은 머리의 갈기나 꼬리의 털이 매우 사실적이어서 통일신라시대 동물조각의 사실성을 잘 보여준다.

2) 기와와 塼

통일신라시대에 수많은 기와집을 지으면서 지붕이나 바닥을 깔았던 기와나 塼에 표현된 문양도 조각적 표현의 예로 포함시킬 수 있다.[11] 기와 중에 鬼面瓦(獸面瓦 또는 龍面瓦로도 불림)에 표현된 괴수의 얼굴은 매우 입체적이며, 상상의 동물을 생동감 넘치게 나타낸 신라인들의 예술성이 인정된다[도1-171]. 또한 암키와나 수키와의 끝에 부조로 표현된 雙鳥, 天馬 또는 麒麟, 飛天, 사자 등의 다양한 장식무늬들은 비록 문양의 성격을 벗어나지는 못하나[도1-172], 그 표

[도1-171] 귀면와(또는 수면와)
경북 경주 월지(안압지) 출토, 통일신라 7세기, 높이 38.7cm, 국립경주박물관

[도1-172] 쌍조문 수막새
경북 경주 월지(안압지) 출토, 통일신라 7~8세기, 지름 13.1cm, 국립중앙박물관

현의 유연성과 우아함 그리고 사실적인 생동감은 전성기 신라미술의 높은 수준을 여실히 보여준다. 참고로, 비천의 표현 중에서는 경주 봉덕사의 성덕대왕신종 표면에 부조된 柄香爐를 든 공양비천상을 빼 놓을 수 없다. 전성기 통일신라시대 미술의 우아함과 섬세함 그리고 사실적 표현의 대표적인 예라고 할 수 있다.

3) 비석의 귀부 조각

통일신라시대 초기의 일반조각에 포함될 수 있는 또 다른 예는 碑石의 龜趺 조각으로서, 특히 경주의 태종무열왕비석에 남아있는 귀부의 조각적인 표현이 우수하다[도1-173]. 규모도 클 뿐만 아니라 엎드려 있는 거북의 목을 길게 뻗은 모습이 매우 사실적이고 생동감이 넘치며, 등 위에 새겨진 龜甲文 역시 섬세하게 표현되었다. 또한 비석의 위쪽에 얹혀있는 두 마리 용의 표현인 螭首 역시 균

[도1-173] 태종무열왕비석의 이수와 귀부 통일신라 7세기 후반, 귀부 길이 3.80m, 경북 경주 서악동, 국보 제25호

형있고 부드럽게 조각되었다. 그러나 엎드려 있는 거북이 석비를 받치는 역할이기 때문에 자연스러운 움직임을 표현하는 데에는 한계가 있다. 역시 7세기 후반의 뛰어난 귀부로는 경주 사천왕사지에 남아있는 2구의 귀부를 들 수 있다. 사천왕사가 완성되는 679년 전후에 제작된 것으로 추정된다. 거북이의 머리는 없어졌으나, 등에 조각된 귀갑문이나 둘레에 새겨진 당초문의 유려한 표현은 그 당시의 우수한 조각솜씨를 대변한다.

통일신라시대 후기의 귀부는 많이 전하는데, 9세기에 활동한 禪僧들의 업적을 기리는 비문들과 함께 남아있는 경우가 대부분이다. 그러나 귀부의 모습은 그 이전의 생동감이 많이 없어졌으며 세부 표현에서도 형식화가 진행되었다.

V. 고려시대

1. 조각 형태의 도자

고려시대에도 불교조각 이외에 다양한 조각적 표현의 전통이 이어졌다. 특히, 도자기로 빚어진 象形陶彫의 표현이 뛰어나며, 청자 연적, 주전자, 향로에 조각 형태로 만들어진 동물, 인물상들이 잘 알려져 있다.

상형청자 중에서 독립된 인물형으로는 불교승려의 표현이 있다. 불경을 읽

[도1-174] 청자승형좌상　고려, 높이 22.3cm, 개인소장, 국보 제173호

[도1-175] 청자원숭이모자형연적 고려, 높이 9.8cm, 간송미술관, 국보 제270호

[도1-176] 청자석류형연적 고려, 높이 7.4cm, 국립중앙박물관

는 듯 탁상에 앉아있는 나이 든 승려의 모습이 잘 형상화되었다[도1-174]. 연적 중에는 동자가 정병을 들고 앉아 있거나, 오리를 안거나, 머리에 조그만 모자를 쓰거나 머리카락을 두 개로 동여맨 어린아이의 천진한 모습을 잘 보여준다. 동물을 표현한 것 중에서는 원숭이 연적이 유명하다[도1-175]. 어미와 새끼원숭이가 한 세트를 이루는 동물조각은 가히 고려인들의 사실적인 조각솜씨를 증명한다. 또한 청자석류형연적도 빼놓을 수 없다. 출토지인 고려 수도 개경의 상류층이 사용했던 것으로 보이는데, 탐스럽게 과장된 석류를 원숭이가 얼싸안고 있고 그 벌어진 입으로 물을 따르게 되어 있다[도1-176]. 원숭이를 조각한 솜씨가 매우 사실적이고 생동감을 느끼게 한다. 동물형 연적에는 오리형도 있다. 오리의 부드럽고 유연한 형태를 잘 살렸다. 날개를 펼쳐보이는 약간의 각이 진 표현의 오리도 있다.

　　청자주전자에도 조각적인 장식을 많이 하였다. 대구 달성군 공산면에서 출

[도1-177] 청자도교인물형주전자
대구 달성군 공산면 출토, 고려, 높
이 28.0cm, 국립중앙박물관, 국보
제167호

[도1-178] 청자구룡형주전자
고려, 높이 17.3cm, 국립중앙박물관, 국보 제96호

[도1-179] 청자사자형향로
고려, 높이 21.2cm, 국립중앙박물관, 국보
제60호

토된 고려 12세기경의 청자도석인물형주전자는 두 손에 仙桃를 받쳐 든 자세, 의복의 종류, 봉황이 장식된 冠 등에서 도교의 전설에 나오는 인물로 추정된다 [도1-177]. 복숭아는 도교미술에 나오는 과일로서, 여자신선인 西王母가 중국 漢武帝에게 불로장생의 복숭아를 주었다는 이야기가 전한다. 인물의 머리 위쪽에 물을 넣는 구멍이 있는데, 뚜껑은 없어진 상태이다. 등 뒤에 손잡이가 있어서 전체적으로 주전자의 기능을 지니고 있으나, 실제로 사용되었는지는 확실치 않다. 주전자에 조각적인 표현을 한 예로서 용과 거북의 모습을 복합적으로 표현한 청자구룡형주전자가 있다[도1-178]. 청자의 오묘한 비색과 어울려 상상적인 동물의 신비감을 더해준다.

사자가 뚜껑에 앉아있는 청자향로들도 잘 알려져 있다[도1-179]. 그중에서 사자가 뚜껑의 한쪽으로 약간 빗겨나 앉아있는 예는 그릇 위의 동물의 생동감을

북돋아 준다. 향로 위에 앉아있는 동물로 기린같은 瑞獸가 표현되기도 하였다. 긴 수염과 풀잎처럼 올려진 꼬리의 모습이 고려인의 조형적 상상력을 돋보이게 한다.

2. 인장

도장도 청자로 제작되어서 원숭이 모양의 손잡이를 한 청자도장이 전한다 [도1-180]. 그러나 청동도장[靑銅印]에 비해 남아있는 예가 그리 많지는 않다. 청동도장 중에는 1146년(인종24년)에 조성된 것으로 추정되는 傳 인종 장릉 출토품도 있다[도1-181]. 불법수호의 상징적 동물인 사자 두 마리가 앞발로 보주를 받치고 서 있는 모양이다.

[도1-180] 청자원숭이형인장
고려, 높이 3.6cm, 국립중앙박물관

[도1-181] 청동사자형인장
전 인종장릉 출토, 고려 1146년경, 높이 6.8cm, 국립중앙박물관

3. 왕릉의 석물

고려시대 왕릉의 동물상과 봉분의 호석은 통일신라시대의 전통을 그대로
따르고 있으나, 전반적으로 크게 쇠퇴하였고 현재 제대로 남아있는 예도 드물
다. 다만, 14세기 후기에 恭愍王은 자신이 죽기 전에 미리 준비해 둔 壽陵인 玄
陵(1374)과 그의 왕비 魯國公主의 正陵(1365)을 꾸미면서 능침제도의 기본을 완
성하였다. 두 릉은 나란히 배치되어 있어 玄正陵으로 불린다. 고려시대의 왕릉
유적은 현정릉을 제외하면 제대로 보존되어 있는 예가 거의 없다.[12]

현정릉은 고려 왕릉으로서 규모가 클 뿐만 아니라 석물도 완벽하게 갖추고
있다. 우선 두 봉분의 양쪽에 文石人 2구와 武石人 2구가 세워져 모두 8인의 상
이 설치되어 있으며[도1-182], 능 둘레에 양과 호랑이가 번갈아가며 배치되어 능
을 지키고 있다[도1-183]. 갑옷을 입은 무석인은 신체비례도 알맞고 자세도 당당

[도1-182] 문석인과 무석인　고려 1374년, 개성 현정릉(공민왕릉)

[도1-183] 석양과 석호 고려 1374년, 개성 현정릉(공민왕릉)

[도1-184a, b] 무석인 고려 1374년, 높이 3.45∼3.50m, 개성 현정릉(공민왕릉)

[도1-185a, b] 문석인 고려 1374년, 높이 3.45m, 개성 현정릉(공민왕릉)

[도1-186] 석양과 석호 일부 고려 1374년, 개성 현정릉(공민왕릉)

하며[도1-184a, b], 문석인들은 위엄있는 표정을 하고 권위있게 보인다[도1-185a, b].
통일신라시대의 문무석인과 비교해 볼 때, 좀 더 제도적으로 규정된 복장을 입
었으며, 수호의 체계와 위계질서를 느끼게 한다. 동물 중에서 양의 모습은 비교
적 통통하여 사실적인 편이고, 호랑이는 앞발은 세워 상반신을 일으켜 앉은 모
습으로 이빨을 유난히 크게 표현하여 맹수임을 알려주고 있다[도1-186].

VI. 조선시대

1. 조각 형태의 도자

고려청자에서도 보았듯이 조선시대에도 다양한
형태의 상형도자기가 있다. 특히, 조선후기의 백
자에 鐵砂나 辰砂로 채색한 연적에 조각적인 형
태가 많이 남아있다.[13] 동물형에는 닭, 두꺼비, 사
자 등이 있는데, 웅크리고 두 눈을 크게 뜬 두꺼
비의 우툴두툴한 표면처리는 두꺼비의 특징을
잘 나타내고 있다[도1-187]. 두꺼비의 두 눈은 청
화로 크게 표현하거나, 갈색 유약으로 표면처리
를 하거나, 진사로 등을 표현하는 등 다양한 유
약의 사용을 보여준다. 닭 모양의 연적에서는 벼
슬이나 꼬리의 표현을 유약색의 변화로 차별화
함으로써 단순한 동물 표현에서 그 특징을 잘 살
려주고 있다[도1-188]. 사자형 또는 물고기형의 연
적도 많이 남아있다.

[도1-187] 백자진사채두꺼비모양연적
조선 19세기, 높이 4.8cm, 개인소장

[도1-188] 백자청화닭모양연적
조선 19세기, 높이 7.5cm, 호암미술관

조선시대의 연적 중에는 첩첩이 싸여있는 산 모양을 조각한 예들이 있는데,
靈山인 금강산을 나타낸 것으로 해석된다. 접시형태 筆洗의 중앙에 금강산을
높게 조각하고 청화와 철화로 산의 형상을 다양하게 표현하였으며, 산 속에 山
寺를 표현하고 이곳에서 수도하는 승려를 나타내기도 한다[도1-189].

조각 형태의 연적에는 과일을 소재로 한 것도 포함된다. 특히, 복숭아가 많

[도1-189] 백자청화진사금강산형필세
조선 19세기, 높이 7.0cm, 국립중앙박물관

[도1-190] 백자청화진사복숭아형연적
조선 19세기, 높이 10.5cm, 국립중앙박물관

이 있는데, 같은 복숭아에도 유약을 입히는 상태에 따라 백자연적, 복숭아 줄기
에 달려 잎을 청화로 표현한 예 또는 가지를 붉은 진사로 표현하는 등 다양한
변화를 시도하였다[도1-190].[14] 이러한 조각적인 형태의 연적들은 조선시대 도공
들의 관찰력과 사물 표현에서 자유로운 창의성을 느끼게 한다.

2. 능묘의 석수 및 석인

조선시대의 왕릉제도는 기본적으로 고려 말기 玄正陵의 능침제도를 그대로
따랐으나, 문무석인 뒤에 石馬가 새롭게 등장하였다. 태조의 健元陵에서 석조물
의 배치는 『國朝五禮儀』를 따른 것으로서, 이때 형성된 기본형식은 조선시대의
전 시대에 걸쳐 일관되게 적용되었다.

1) 석수
동물은 옛날부터 靈界와의 매개체로 이용되어 왔다. 石獸의 배치는 수호, 권

[도1-191] 경릉(소혜왕후: 인수대비) 조선 1504년, 경기도 고양시 서오릉

력의 과시, 길상 등을 바라는 목적으로 이루어졌으며, 중국과는 다른 독자적인 발전을 보이고 있다. 우선 석수가 놓인 위치가 중국과는 다르다. 중국의 경우, 神道 양측에 석수 등 석조각상을 세워놓았는데, 우리나라의 경우는 능을 수호하는 형상으로, 石虎와 石羊을 봉분을 중심으로 좌우와 뒤쪽에 번갈아 배치하였다.

통일신라시대에는 석사자를 능의 네 귀퉁이에 배치하여 2쌍이었으나, 고려에서는 석양과 석호로 바뀌어 2쌍과 4쌍으로 나타냈고, 조선시대에는 4쌍이 보통이며[도1-191], 추존된 왕릉의 경우 그 수를 반으로 줄여 일반 왕릉과 차등을 두었다.

[도1-192] 석양　장릉(원종), 조선 1627년, 경기도 김포시

[도1-193] 석호
장릉(원종), 조선 1627년, 경기도 김포시

　　배치방법에서는 석양과 석호를 교대로 위치시켰는데, 석양이 왕릉에 나타난
것은 고려 말부터였던 것으로 판단된다. 양은 희생의 상징이나 제물로도 사용
되지만, 神羊의 성격을 띠어 수호의 의미를 지니며 사악한 것을 막아준다는 뜻
으로 볼 수 있다[도1-192]. 양은 온순함, 석호는 사나움의 상징으로, 혹은 음[羊]
과 양[虎]의 기운에 대응하는 상징으로 음양의 조화를 나타내기 위한 것으로
보기도 한다[도1-193]. 석양·석호·석마는 십이지신의 하나로 양은 악귀를 막는
성격을 띠고 있고, 석호는 능을 수호하기 위한 것으로 山川林澤에서 맹수의 해
를 막는 성격을 지니는 것으로 해석되기도 한다.

　　양의 모양은 엎드려 읍을 하고 있는 자세이다. 능의 동물은 주로 수컷이지
만 西五陵과 西三陵의 석양은 암컷도 있다. 그리고 다리 사이는 주로 막혀 있으
나, 태조의 건원릉 좌측의 석양 다리는 뚫려 있다. 그 외 조선시대는 석양의 다
리 사이에 풀이 부조로 표현되어 있다. 나중에는 난초 형태가 되는데, 단순히 꽃
이 핀 풀의 형태로서 장식으로 볼 수도 있겠지만, 신양이 먹는 靈草라는 해석도

가능하다. 배치와 자세에서 석양이 서 있음으로써 수호의 느낌이 강조되고, 석호는 앉아서도 충분한 경계를 하며, 양과의 심리적인 균형을 취하여 능역의 분위기가 살벌하지 않고 안정감있게 보이게 한다. 석호는 고려 초기의 王建陵부터 나타나며 2쌍 혹은 4쌍으로 바뀌어서 조선시대에는 늘 석양과 함께 세워졌고, 석호나 석양 단독으로 세워진 경우는 없다. 공민왕릉의 석호와 석양은 머리를 하늘로 세운 동적인 자세이나, 조선시대의 상은 고개를 앞으로 빼어 엎드려 읍하고 있는 수평의 정적인 자세를 취하고 있다.

2) 문석인과 무석인

조선시대 왕릉석물 조각에서 文石人과 武石人은 매우 중요한 위치를 차지한다. 통일신라시대의 문무석인에서 시작하여 고려시대의 특이한 모자를 쓰고 있는 석인으로 이어지다가 공민왕릉에서 조선시대 석인의 기틀이 마련되었다. 조선시대의 석인 제작방법은 모형을 복제하는 것이 아니라 그림에서 시작되었기 때문에 매우 숙달된 기능을 요구하였고, 시간이 지나면서 조선 특유의 석인이 창조되었다. 특히, 정교한 세부를 표현하지 않은 문석인에서 높은 예술성을 볼 수 있다. 더구나 이들을 화강석으로 조각하여 영원성을 상징하였다. 문석인이 무석인보다 높은 곳에 배치된 이유를 문신 우위의 사상 때문으로 보지만, 무인상을 더 크고 더 공들여 조각한 것을 보면 무인의 능 수호 기능 강조가 혼합된 자연스러운 결과로 보인다. 문무석인의 크기는 대체로 사람 키보다 큰데, 이는 장엄하고 신성한 분위기를 자아내기 위한 것이다.[15]

석인상의 숫자는 신라에서는 2쌍, 고려에서는 1쌍과 2쌍이었다가, 공민왕릉에서 처음으로 4쌍이 나왔다. 그 후 일제의 침략으로 인해 조선시대의 전통은 고종의 洪陵에서 끝났지만, 오늘날에도 비슷한 유형의 상들이 장인들의 손에 의해 계

속 제작되고 있다.

조선시대 왕릉의 석인은 일견 세부표현이나 비례 면에서 기술이 부족한 것처럼 보이지만, 神像의 성격을 지닌 독창적인 조각작품이다. 양식화와 장식화의 방법을 적용하면서도 결코 사실성을 잃지 않았다. 화강석으로 대상의 고유한 질감을 전달하였으며, 야외조각의 특성인 간결성, 명확한 표현성을 통해 작지만 웅장함을 살려 고유의 무덤조각 양식을 창조하였다. 능마다 석인들의 표정이 모두 다르긴 하지만, 대체로 근엄함과 권위를 지닌 능묘조각의 성격을 잘 표현하였다. 목과 몸체의 구분이 없이 머리를 가슴에 파묻은 형태는 부러지기 쉬운 석재의 특성을 고려한 설계로, 경건과 공손함을 표현하려는 자세, 목을 덮는 公服과 甲胄의 형태적 특징, 그리고 모형이 아닌 그림을 따라 조각한 작업방법 등에서 기인한다고 본다[도1-194]. 때로는 이로 인해 어색한 경우도 있지만, 몇몇 조각작품은 오히려 능묘석물의 영원성이라는 상징성을 더 잘 살렸다.

[도1-194] 무석인
헌릉(태종), 조선 1422년, 서울시 서초구

[도1-195] 문석인
목릉(선조), 조선 1608년, 경기도 구리시 동구릉

문석인에 적용된 머리와 몸체의 비례는 조선시대 능묘조각의 특성을 더 잘 보여준다. 터무니없어 보이는 몸체의 비례는 묘사 능력의 부족이 아니라 의도적인 구성으로 보인다[도1-195]. 즉, 머리를 크게 함으로써 중압감을 더해주고, 궁극적으로는 단순한 인물의 초상조각이 아니라 '문석인'이라는 의식용 조각상의 역할을 잘 나타낸 것이다.

문석인 한 쌍은 석마를 대동한 채 侍立하고 자신의 품계

를 나타내는 笏을 들고 있다. 조선 시대 문석인은 幞頭, 袍, 帶, 笏, 靴의 형태로 백관이 착용하였던 공복을 입은 모습을 조각한 것이다. 모두 읍을 하고 있는 표정이지만, 부릅뜬 눈은 화강석의 굵은 입자로 인해 형상이 완화되어 공포감을 주진 않는다.

무석인은 전형적인 무관의 성격을 강하게 표현하기 위하여 다소 큰 얼굴과 바튼 목, 얼마간 굵어진 듯한 몸 처리와 약간 길어진 듯한 상

[도1-196] 무석인
목릉(선조), 조선 1608년, 경기도 구리시 동구릉

[도1-197] 문석인
융릉(장조: 사도세자), 조선 1789년, 경기도 화성시

반신의 처리 그리고 중요한 골격마디를 강조한 표현을 적용하였다[도1-196]. 이에 비해 온순하면서도 지혜로운 문관의 경우에는 약간 호리호리한 몸맵시에 따라 적당히 드러낸 목, 길게 흘러내린 옷주름, 무관과 대조적인 예리하고 총명한 얼굴 등을 나타내었다[도1-197]. 자신감을 보여주는 듯, 어깨를 쭉 펴고 목을 세운 채 서 있는 자세가 당당하고, 표정도 의연하다. 후기에 비해서 온화하고 부드러운 느낌도 동시에 풍기는데, 이후에는 옷자락 하나 바람에 흔들리지 않으며 곡선이 경직되거나 양식적으로 변하게 된다. 문석인이 머리에 쓴 복두는 광해군묘, 정조의 健陵, 고종의 洪陵, 순종의 裕陵에서는 梁冠으로 바뀐다.

무석인은 한 쌍의 석마를 대동한 채 서 있다. 문무석인은 초기에 단을 두어 문석인이 무석인보다 위에 위치하도록 조영되었으나, 영조대를 기점으로 단이 없어지고 같은 높이에 배치되는 변화를 보인다. 이것은 외침 등의 국난을 겪고

[도1-198] 신도의 석수들 유릉(순종), 1926년, 경기도 남양주시

난 후 무인의 지위가 조금은 향상되었음을 반영하는 것으로 해석할 수 있다. 무석인은 갑주를 입고 장검을 빼어 두 손으로 짚고 있는데, 문무석인의 의복도 시대적인 변천을 하였으되, 특히 영조대에 이르러 모든 문물의 개혁과 더불어 많은 변화가 일어났다.

조선시대 말기 고종황제는 국호를 대한제국으로 바꾸고 왕릉의 규모도 중국 황제릉의 구조를 따랐다. 따라서 고종의 홍릉과 순종의 유릉은 예전에 능을 둘러싸고 배치되었던 동물들이 아래로 내려와서 중국의 황제릉처럼 神道를 형성하면서 신도 양쪽에 한 쌍식 배치되었다[도1-198]. 그리고 능 가까이에 문무석인이 서 있으며, 그 옆으로 동물의 종류도 늘어나서 기린, 코끼리[도1-199], 사자,

[도1-199] 석기린과 石象　홍릉(고종), 1919년, 경기도 남양주시

[도1-200] 문석인과 무석인　홍릉(좌), 유릉(우), 경기도 남양주시

해태, 낙타가 추가되었고, 마지막으로 말이 등장하였다. 이전의 왕릉에 있었던
양의 배치는 생략되었다. 조각의 표현은 조선인 석수가 참여한 홍릉의 인물이

나 동물은 규격에 매인 듯이 양식적으로 솜씨가 딱딱하고 사실감이 부족하다[도 1-20]. 반면, 1926년에 조성된 순종의 유릉은 일본인 석수들이 참여하였는데, 당시 서양 조각양식의 영향을 받아서 상의 비례나 조각솜씨가 매우 사실적이다.[16]

왕릉의 석조물은 규범 속에서 민간신앙과 사상의 틀을 가지고 무덤조각의 독특한 정형화를 구축하였다. 이 정형화는 왕릉에 그치지 않고 다시 민간으로도 전승되어 500년의 세월을 넘어 현재까지 살아있는 예술로 이어지고 있다.

환조이지만 전체적으로 사각기둥의 분위기를 보여주는데, 이는 네 면에 밑그림을 그리고 조각하는 작업과정에서 형성된 조형적 특징이다. 각 면에서 보면 2차원적인 평면성을 드러내지만, 보는 각도를 바꾸면 입체로 보이는 변화가 발생한다. 이러한 사각기둥형 환조 조각의 특징은, 경직되지만 재료인 화강석의 맛을 살려 대상인 인간의 모습을 신격화하는 효과를 만들어낸다. 조각의 기교에서도 사각형의 딱딱함이 형태의 장중함을 가져오고, 화강석 입자의 거친 질감과 조화되어 엄숙하고 영속성을 느끼게 하는 색다른 조형미를 만든다. 때로는 기형적으로 큰 머리와 석공의 숙달된 기교가 어울려 큰 덩어리임에도 불구하고 아이같이 친근하며 우아한 예술작품이 탄생되기도 하였다.

3) 궁궐 석조계단의 동물조각

조선시대 궁전 중에서 가장 오래된 석물은 창경궁 명정전의 것으로 생각된다. 1483년(성종14)에 준공된 명정전은 임진왜란 때에 불탔으나, 석조물 등은 兵禍를 면하여 15세기 말의 작품으로 보고 있다. 명정전 앞의 석조계단에도 석수가 있으며, 중앙의 석계 난간 위에도 석수가 네 다리를 가진 괴수의 형태로 조각되었다. 그리고 명정전과 홍화문 사이에는 옥천교라 불리는 석교의 주두석수

[도1-201] 석난간의 석수들　조선 1860년대, 경복궁 근정전 월대

[도1-202] 석난간의 석수(호랑이)
조선 1860년대, 경복궁 근정전 월대

가 있는데, 석사자같은 동물이 조각되었다.

　조선시대 궁궐에 조성된 석수의 대표적인 예는 경복궁 근정전의 석조계단
인 月臺의 石欄干에서 볼 수 있다[도1-201, 202].[17] 경복궁은 원래 태조 때에 첫 준
공을 보았으나, 현재의 경복궁 건물은 고종 시기인 1860년대에 중건된 것이다.
근정전은 2층의 石壇 위에 축조되었고, 모두 화강석으로 석조계단이 동서남북
에 있으며, 기단 주위에 두른 돌난간, 네 귀퉁이와 계단 그리고 돌기둥에 석수들
이 배치되어 있다. 이 동물들은 동서남북을 상징하는 四神 그리고 방향 및 시간
을 상징하는 십이지로 구성되어 있다. 동물들은 웅크리고 앉아 있으며 조각솜
씨는 단순하면서도 각각의 특징을 잘 나타내고 있는데, 표현은 다소 민속적인
경향을 보여준다.

3. 동자상

동자상은 대체로 머리 위 양쪽에 둥글게 묶은 머리다발이 있는 모습이다. 전통적인 회화에서는 선비의 차 시중을 드는 모습으로 표현되었다. 동자상은 능묘의 석물로도 등장하는데, 왕릉에는 없고 왕자나 공주의 묘나 신하의 묘에 일반조각으로 구분될 수 있는 상들이 전한다. 많이 남아있진 않으나 향을 피우는 데 시중을 드는 역할의 동자상으로 대표적인 예가 선조의 후궁 인빈김씨(1555~1613)가 묻힌 順康園에 향로석의 좌우에 표현되었다[도1-203]. 동자상은 입체감있는 둥근 조형감을 주며 향을 바치기 위해 두 손으로 공손히 읍한 자세이다[도1-204]. 머리에는 雙紒가 있으며 미소를 머금은 표정으로 조각적인 생동감이 넘친다. 현전하는 조선시대 능묘 중에 동자석인이 배치되어 있는 곳은 이 순강원 뿐이나, 기록상으로는 동자석인을 세운 예가 더 있다. 16세기 전반에서 18 전반기에는 정국공신들의 묘에도 등장한다. 초기의 상은 연꽃을 든 불교적인

[도1-203] 석물과 동자석 순강원(선조 후궁 인빈김씨), 조선 18세기, 경기도 남양주시

[도1-204] 순강원의 동자석

면모를 보였으나, 후에는 도교 또는 민속적인 요소가 혼재된 동자석인으로 바뀌게 되었다. 한편 동자상은 본격적인 불교조각의 범위에 들어간다고도 생각된다. 사찰의 명부전에 十王들의 시자로 많이 등장하는 목조동자·동녀상들은 종류도 다양하고 지물들도 연화, 복숭아 등의 사실적인 표현에서 조선시대 조각사의 중요한 부문을 차지한다[도1-205].[18]

[도1-205] 목조동녀상
조선 후기, 높이 50.6cm, 국립중앙박물관

4. 민속조각

1) 잡상

조선시대 목조건물의 기와지붕 중에서 추녀마루 위에는 다양한 동물과 인물형 조각의 장식기와가 일렬로 배치되었다[도1-206]. 이 상들은 일반적으로 雜像이라 부르며, 유약을 입히지 않은 소조의 회색도기로 만들어졌고, 재액을 막아주길 기원하여 건물을 수호하는 상징적 의미를 담고 있다.[19] 흔히 서유기에 등장하는 현장법사[大唐師][도1-207], 손오공[孫行子][도1-208], 저팔계[豬八戒]를 형상화한 것도 있으나, 궁궐에서는 무인상을 앞에 두고 상상의 여러 짐승을 늘어세우는 것이 일반적이다. 건물의 격에 따라 추녀마루에 세우는 잡상은 홀수로 올리고, 경복궁 근정전에는 7개, 창덕궁 인정전에도 7개, 경회루에는 제일 많은 11개의 잡상이 있다. 상들의 표현은 사실적이라기보다는 손과 발이 길죽하게 변형되어 과장된 형태이다. 이러한 잡상의 조선시대 초기 예는 양주 회암사 터의 건물에서도 발견되었는데, 다양한 종류가 전하고 있으나 완형의 온전한 상은 드물다.[20]

[도1-206] 추녀마루의 잡상 조선 후기, 경복궁 근정전

[도1-207] 잡상(대당사)
조선 후기, 토제, 높이 37.0cm, 동아대학교박물관

[도1-208] 잡상(손행자)
조선 후기, 토제, 높이 21.2cm, 동아대학교박물관

2) 꼭두

　장례식의 상여에 부착되는 나무꼭두는 작은 조각품으로서 환조로 만들어지고 채색되었다. 나무꼭두는 상여의 중간부에 해당하는 몸체의 난간과 상부의 용마루 등에 부착되며, 망자를 호위하고 저승으로 천도하기 위한 것이다. 전통적인 장례에서는 원래 하관 이후에 상여를 소각하는데, 이 나무꼭두들은 부장물처럼 죽은 이와 함께 저승으로 가는 것으로서 순장, 부장과 같은 의미로 사용되었다.[21]

　꼭두들은 남자꼭두, 여자꼭두, 동자·동녀꼭두, 광대·재인꼭두 등 인물상 이외에도[도1-209], 騎馬꼭두, 騎虎꼭두[도1-210], 騎龍꼭두, 騎象꼭두, 騎鶴꼭두[도1-211] 등이 있고, 크기는 높이 20cm 전후이며 다양한 모습을 하고 있다. 몸체의 세부가 생략되어 입체적인 사실성은 거의 도외시되었고 화려한 색채로 인물의

[도1-209] 꼭두(才人)
조선 후기, 나무에 채색, 높이 29.0cm (우), 개인 소장

[도1-210] 꼭두(騎虎)
조선 후기, 나무에 채색, 높이 22.0cm, 개인 소장

[도1-211] 꼭두(騎鶴) 조선 후기, 나무에 채색, 높이 20.5cm, 개인 소장

특징들을 표현하였다. 대부분 차분하고 정적인 분위기를 띠고 있으나, 광대들의 표현에서는 약동하는 생명력이 발산되기도 한다. 죽음과 연관된 조각이지만, 침울하거나 슬픈 감정은 거의 드러나지 않으며 무표정한 얼굴이 대부분이다. 어떤 경우에는 오히려 익살스러운 웃음기를 보이는데, 조선시대 사람들의 죽음에 대한 낙천적인 견해가 엿보인다고 하겠다. 특히 동물을 타고 곡예하는 꼭두에서는 유머러스함과 운동감을 느낄 수 있다.

3) 탈, 장승 등

본격적인 조각품은 아니지만 경상북도 안동 지역에서 유래된 하회탈과 같은 입체감이 강한 목조 탈도 일반조각의 범주에서 살펴볼 수 있다. 대개 고려 중기부터 시작된 것으로 추정되는 하회탈은 그 이국적인 조형성으로 보아 외래 요소의 영향을 받아 형성되었을 가능성도 배제할 수 없다. 이후 조선시대에 하회탈은 별신굿 탈놀이 등에서 지배층을 풍자하는 데 사용되었다.[22] 하회탈의 종

[도1-212] 하회탈(각시)
고려 또는 조선, 경북 안동민속박물관, 국보 제121호

[도1-213] 목조장승
조선 후기, 높이 1.44~1.50m, 경기도 광주군 중부면 하번천리

[도1-214] 석조장승(하원당장군)
조선 1719년경, 높이 3.15m, 전남 나주 불회사 입구, 중요민속문화재 제11호

류는 양반, 선비, 백정, 승려, 할미, 기녀, 각시 등으로 신분과 연령이 다양한 편이며[도1-212], 과장되고 비현실적인 이목구비의 표현을 통해 대상의 전형성을 극대화한 것이 특징이다. 이와 같이 조각적 특징을 지닌 탈들은 경기도 양주 별산대놀이나 황해도 봉산탈춤 등 조선 후기 전국 곳곳에서 펼쳐졌던 민간차원의 가면극에 활용되었으며 그 전통이 지금까지도 내려오고 있다.

조선시대에는 많은 민속조각품들이 있으나, 그중에서도 대표적인 예로 지금은 거의 현장에서 사라져버린 마을 입구에 세워졌던 나무로 조각된 장승들을 들 수 있다[도1-213].[23] 여자와 남자를 구분하여 天下大將軍, 地下女將軍 등의 명칭을 새기고 부리부리한 눈매로 마을을 보호하는 역할을 했다고 생각된다. 전라북도 남원 실상사의 입구와 전라남도 나주 불회사에는 돌로 만든 장승도 남아있어 주목된다[도1-214].

제주도에는 돌하르방이라고 하여 이 지역 특유의 화산돌로 조각한 모자를

[도1-215] 돌하르방　　조선 후기, 높이 2.10m, 제주대학교 정문, 제주시도민속문화재 제2-11호

쓰고 둥근 눈망울을 부릅뜬 인물상이 있다[도1-215]. 이 상들의 유래는 불확실하나, 여러 가지로 분석해 본 결과, 예로부터 제주도에 있었던 돌 문화 위에 13세기에 침입한 몽골의 돌 문화가 결합되어 '돌하르방'이라는 새로운 형태가 재창조된 것으로 보기도 한다.[24]

돌하르방은 일종의 경계표, 禁標의 기능을 하는데, 이것은 몽골과 비슷하다. 주인없는 집에 들어가선 안 된다는 俗信이 깃들어 있는 것으로, 출입을 막는다는 의미를 지니고 있다. 또한 마을의 재난을 막아달라는 뜻도 내포하고 있어서, 고을 안에 몹쓸 병이 도는 것을 막고 전란이 일어나거나 번지는 것을 방지하기 위해 세운 것으로도 해석된다.

이상으로 우리나라의 조각물로서 일반조각을 개괄하여 보았다. 우리나라의 조각연구는 대체로 불교조각을 중심으로 연구되고 있으나, 불교 이외에도 다양한 형태의 조각적 표현이 많이 남아있다. 능묘조각에서는 엄숙함이 느껴지고 반복적인 의식의 틀에 구애받는 듯한 표현도 보이나, 때로는 해학적인 표현과 자연스러움이 우러나는 통일신라의 도용 또는 조선시대의 꼭두같은 예들도 있다. 한국미술의 조각전통은 선사시대의 암각조각으로 시작하여 인물, 동물이 다양한 매채를 통하여 표현되었다. 대부분 석조조각이 많지만, 삼국시대와 통일신라시대는 도용으로, 고려와 조선시대에는 상형도자 형태로 변형되었다. 불교조각 이외의 한국조각의 전통은 지금까지도 이어진다고 볼 수 있다. 예를 들어, 근대에 들어 많이 제작된 기념적인 목적의 인물상들에 보이는 부동자세와 근엄한 느낌의 표현 역시 능묘조각이 지닌 엄숙함이라는 과거의 조각전통을 잇는 것으로도 해석할 수 있다.

1 黃壽永, 文明大, 『盤龜臺』(동국대학교 출판부, 1984); 황수영, 문명대, 『盤龜臺岩壁彫刻』(동국대학교박물관, 1984); 황용훈, 『동북아시아의 암각화』(민음사, 1987).

2 金元龍, 「考古學에서 본 韓國 民族의 文化系統」, 『한국사』 23 총설(국사편찬위원회, 1978), pp. 29-47.

3 金暘玉, 「韓半島 靑銅器時代 文樣의 硏究 -새와 사슴모양을 중심으로-」, 『韓國考古學報』 10 · 11(1981).

4 李蘭英, 『新羅의 土偶』교양국사총서22(세종대왕기념사업회, 1976); 同著, 『土偶』(대원사, 1991).

5 文化財管理局, 『武寧王陵發掘調查報告書』(三和出版社, 1974).

6 朴景垠, 「博山香爐의 昇仙圖像 연구」, 『美術史學硏究』 225 · 226(2000. 6), pp. 67-101; 『하늘에 올리는 염원: 백제금동대향로』, 백제금동대향로발굴20주년 기념특별전(국립부여박물관 · 부여군, 2013); 전호태, 『울산 반구대암각화 연구』(한림출판사, 2013).

7 국립경주박물관, 『新羅의 土俑』(通川文化社, 1989); 李蘭英, 『土偶』(대원사, 1991); 국립경주박물관, 『新羅 土偶-신라인의 삶, 그 永遠한 現在-』(1997).

8 임영애, 「능묘조각」, 『신라의 조각과 회화』 연구총서 19(경상북도, 2016), pp. 187-209; 朴敬源, 「統一新羅 時代의 墓儀石物 石人 石獸 硏究」, 『美術史學硏究(考古美術)』 154 · 155(1982. 6), pp. 168-191.

9 姜友邦, 「新羅十二支像의 分析과 解釋」, 『佛教美術』 1(1973), pp. 25-75(同著, 『圓融과 調和』, 열화당, 1990, pp. 317-355에 재수록); 姜友邦, 「統一新羅 十二支像의 樣式的 考察」, 『美術史學硏究(考古美術)』 154 · 155(1982), pp. 117-136(앞의 책, pp. 356-381에 재수록).

10 국립경주박물관, 『新羅의 獅子』특별전 도록(2006).

11 국립경주박물관 · 경주세계문화엑스포2000 조직위원회, 『新羅瓦塼』(2000).

12 장경희, 『고려왕릉』(예맥, 2008).

13 재단법인 세계도자기엑스포, 『조선도자 500년전』 제2회 경기도 세계도자 비엔날레(2003).

14 위의 책(2003), 도판 116, 117, 118.

15 김은선, 「17세기 인, 숙종기의 왕릉조각」, 『講座 美術史』 31(2008), pp. 153-175; 김이순, 『조선왕실 원의 석물』(한국미술연구소, 2012); 同著, 「융릉과 건릉의 석물조각」, 『美術史學報』 31(2008), pp. 63-100; 김지연, 「조선왕릉 십이지신상(十二支神像)의 도상 원류와 전개과정」, 『文化財』 제42권 제4호(2009), pp. 198-221; 김이순, 「장릉과 사릉의 석물연구」, 『文化財』 제45권 제1호(2012), pp. 34-51;

16 김이순, 『대한제국 황제릉』(소와당, 2010); 국립문화재연구소 미술문화재연구실, 『조선왕릉 석물조각 사』 I, II(2016).

17 金元龍, 「朝鮮朝 石獸彫刻-서울市內 宮殿의 例(원제: 李朝石獸彫刻)」, 『鄕土서울』 12(1961. 11), pp. 43-66(『韓國美術史研究』, 一志社, 1987, pp. 231-249에 재수록).

18 국립청주박물관, 『불교동자상』 특별전 도록(2003); 유홍준 · 김희정, 『多情佛心: 조선후기 목동자전』(본태박물관, 2013).

19 국립고궁박물관, 『營建 조선궁궐을 짓다』(2016).

20 윤나영, 「고려와 조선 잡사의 도상변화 연구」, 『한국기와학회 연구발표회』 제6회(2011. 8), pp. 18-37; 회암사지박물관, 『마루장식기와: 건물의 위용과 품격을 담다』(2015).

21 *Auspicious Spirits*, New York: International Exhibitions Foundation, 1983; 호암미술관, 『조선후기 조각전』(삼성문화재단, 2001. 2).

22 안동문화연구소, 『하회탈과 하회탈춤의 미학』(사계절출판사, 1999); 박진태, 『하회별신굿탈놀이』(피아, 2006).

23 국립민속박물관, 『경북지방 장승 · 솟대 신앙』(1990).

24 정성권, 「제주도 돌하르방에 관한 연구-양식적 특징 및 조성시기를 중심으로」, 『史學志』 34(檀國史學會, 2001. 12), pp. 67-91.

한국 불교조각 연구, 어떻게 할 것인가?

I. 머리말: 한국 조각의 범위

발표자에게 주어진 제목은 '한국미술사 연구 어떻게 할 것인가'에서 불교조각 부분이었다. 물론 불교조각이 한국 조각전통의 주류를 차지하는 것은 다 아는 사실이나, 원래는 불교조각을 한국의 조각이라는 큰 범주 속에 포함시키는 것이 바람직하다고 생각한다. 한국의 전통조각하면 대부분 불교조각만을 생각하는데, 불교조각의 등장 이전에도 조각미술이 있었으며, 청동기시대의 동물조각, 고분출토의 土偶, 陶俑들은 한국의 고대 인물 또는 동물의 조각품으로 훌륭한 연구 자료가 된다. 불교 수용 이후에 불교조각이 제작되고 예배되는 시기에도 古墳의 축조는 계속되어 고분 주변에 세워진 十二支, 文武石人, 石獸 등의 능묘조각들은 당시 조각가들의 표현력과 조각솜씨를 잘 보여준다. 이러한 능묘조각은 고려시대와 조선시대에도 이어졌으며, 특히 조선시대에는 왕이 죽은 후에 왕릉 제작 일

이 논문은 2003년 10월 제1회 한국미술사 국제학술대회 "한국미술사 연구, 어떻게 할 것인가"에서 발표한 내용을 수정 · 보완한 것이다. 원문은 「한국 불교조각 연구, 어떻게 할 것인가」, 『美術史學硏究』 第242 · 243 號(2004. 3), pp. 77–104에 수록됨.

체를 관장하는 山陵都監이 설치되고 석물의 현상과 배치에 대한 자세한 도면이 남아있는 경우도 있다. 왕릉의 석인·석수들은 왕실 주도 하에 특별히 차출되었던 당시의 石造匠人들의 솜씨를 보여주는 중요한 예이다. 또한 왕궁 건축의 일부를 장식하였던 석조물도 중요하며 사찰에 있는 불상 이외에도 佛壇의 목각장식이나 동자상 또는 木魚와 같이 민속조각품으로 분류되는 예들도 조선 후기 조각의 일부로 다루어져야 한다고 생각한다.

도자기에도 조각적인 형태를 보여주는 예들이 많아서 고려시대의 상형청자에 보이는 향로의 동물상들이나 연적이나 주전자 또는 베개 등에 보이는 인물, 동물 또는 식물 형태의 조각들은 다양하고 창의적인 표현으로 象形陶磁들의 다양성을 이루었으며, 이 전통은 조선의 백자에서도 볼 수 있다.

근현대 한국조각사의 계보를 전통조각에서 찾을 때에 대부분 불교조각만을 떠올리며 연결시키려 하기 때문에 전통이 단절되는 듯한 느낌이 든다. 그러나 불교조각의 전통은 근대의 김복진 또는 권진규와 같은 작가에게 맥이 이어졌으며, 그 외에 조선시대 왕릉의 능묘조각 전통은 근대 기념조각으로 세워진 역사인물상들에 보이는 정면관의 靜的이고 권위적인 형태로 이어진다고 볼 수 있다.

본론에 들어가, 한국 불교조각 연구를 어떻게 할 것인가에 대한 내용에서는 비교연구에 대한 중요성을 강조하고, 이제까지의 연구성과와 문제점을 시대적으로 개괄하면서 앞으로의 연구방향에 대하여 언급하고자 한다.

II. 비교연구의 중요성

불교조각에서는 지속적으로 이어지는 일정한 도상의 표현들이 양식적인 변화를 일으킨다. 그 변화의 요인을 파악하여 서로 유사한 상들을 다각적인 면에서 비교 분석하고 해석하는 것이 불교조각 연구의 핵심적인 접근 방법이다. 경전의 성립과 전래, 특정 도상의 유행이나 새로운 불상의 유입경로 등은 불교문화 교류의 배경과 관련되며, 영향을 주고받았던 상들 간의 상호 유사성 또는 차별성은 비교 연구로 알 수 있다. 그리고 이를 기반으로 도상의 계승 또는 양식 변천에 대한 계보를 세울 수 있다. 따라서 관심의 대상이 되는 불상이 불교미술 발달의 흐름에서 어떠한 위치에 놓이는가를 밝히는 것은 비교연구에 의해서 가능하며, 이는 미술사학 연구의 중요한 방법의 하나이다.

한국 불교조각의 발달은 동북아시아의 불교미술이라는 큰 흐름 속에서 이해해야 한다. 그리고 한국적인 특징은 주변나라 불교조각과의 비교연구에서 그 고유성이 드러날 것이다. 한국 불교조각의 흐름은 인접한 중국의 상들과 큰 맥을 같이 한다. 그러나 중국 상들의 원형이 되었을 인도, 서역, 동남아시아 상들과의 비교연구에서 중국적인 변화를 파악해보아야 하고, 또 중국 불교조각과의 비교연구에서 한국적인 변형을 찾아보아야 한다. 이와 같이 인도에서부터 東傳해 오는 불교조각의 도상과 양식의 변천을 살펴보고, 불교신앙의 성격 또는 문화교류의 배경과 연관지어 우리나라 불교조각의 특징을 파악함으로써 한국 불교조각이 동아시아 불교미술 속에서 차지하는 국제적인 위치를 규명할 수 있는 것이다.

한국 불교조각의 연구에서 또 한편으로는 한국이 영향을 준 일본의 불교조각과의 비교연구가 필요하다. 이를 통해서도 역시 한국 불교조각의 특징과 국

제성이 부각될 것이다. 특히, 일본에 남아있는 상들 중 일본적인 조각 전통과 다른 이국적인 표현을 한 예들을 통해서, 현존하지 않는 한국 고대 불교조각 원형을 복원할 수 있을 것이다. 앞으로의 한국 불교조각의 연구는 좀 더 넓은 차원에서 객관적이고 국제적인 학문의 장으로 이끌어가야 할 것이다.

Ⅲ. 연구의 현황과 경향

현재의 한국 불교조각 연구의 상황을 시대별로 정리하면서 문제점과 개선 방향에 대한 의견을 제시하고자 한다.

1. 삼국시대의 불교조각

1) 5세기 불상의 양식

새로운 연구와 발견에는 학문적인 탐구심을 요구한다. 이미 널리 알려진 상들 중에도 숨겨진 사실이 있는지 찾으려는 노력이 필요하다. 한국불상 연구에서 5세기 보살상의 모습에 대해서는 이제까지 알려진 예가 별로 없었다. 흔히 삼국시대 보살상의 가장 이른 형식으로는 부여 군수리사지 또는 신리 출토의 금동보살입상이나 北魏系의 고구려 금동보살입상과 같이 天衣가 몸 앞에서 교차하며 목걸이는 납작하고 가운데가 뾰족한 형태가 특징인 상으로 6세기 초 북위의 보살상들과 비교된다. 그런데 5세기 禪定印 형식의 불상이 표현된 장천 1호분 천장벽화의 예불도 양쪽 벽면에는 보살입상 네 구씩이 표현되어 있다. 세부가 많이 훼손되어있으나, 자세히 보면 가슴 위에 교차하면서 표현된 것은 천

의가 아니라 영락장식이고, 주름이 잡혀 늘어진 裙衣는 허리에서 띠로 둘려진 것을 볼 수 있다. 현재 전하는 중국의 금동보살상 중에 이와 같은 형식의 가장 이른 예 중의 하나는 북위의 453년에 제작된 상으로, 대개 남아있는 상들은 5세기 후반의 연대를 갖고 있다. 따라서 장천 1호분 벽화에 나타난 보살상의 표현은 6세기의 평양 원오리나 부여 군수리 출토 보살상들에 선행하는 보살상 형식이었음을 알 수 있다. 이렇듯 이미 장천 1호분의 벽화가 알려진지 20여 년이 지났고 예불도에 대해서만 많은 관심을 보여왔으나 보살상 형식에 대해서는 별로 관심을 두지 않았던 것이다. 이미 잘 알려진 예들에서도 지금까지 미처 생각하지 못했던 사실을 찾아보려는 탐구심이 바로 적극적인 학문의 태도라고 생각한다.

한국에서 발견된 불상들의 대부분은 6세기 이후의 상들이지만, 뚝섬에서 발견된 조그만 금동불좌상은 5세기 초의 양식을 보여준다. 이 상의 도상과 양식은 중국에서도 불상 초기에 제작된 예들과 너무나 유사하여 혹 중국의 상이 아닐까 하는 의견도 있고 또한 발견된 장소가 한강유역이다보니 제작국이 고구려인지 또는 백제인지에 대한 논란도 있다. 물론 확실한 해답을 주기가 어려우나 4세기 말 불교수용초기 중국에서 고구려나 백제에 전해졌던 상은 이와 유사한 상이었을 것이라는 추측은 가능하다.

2) 삼국 불교조각의 국적과 도상 문제

고구려, 백제, 신라로 나뉘어지는 삼국시대 불교조각의 연구는 출토지가 확실하거나 명문이 있는 상들이 중심이 된다. 그러나 延嘉7年銘 금동불입상이 경상도에서 출토되었음에도 명문에 의해서 고구려 상으로 확인되었듯이 이동이 가능한 상들의 제작국이 반드시 출토지와 동일하지 않은 경우가 있다는 사실에 주목할 필요가 있다.

출토지나 명문으로써 확실한 소속을 결정하기 어려울 때에는 불상의 도상이나 양식 발달에 근거하여 접근해 볼 수도 있다. 이때에는 기록에 의한 경전의 전래나 신앙의 성격이 특정 형식의 불상을 제작하는 배경이 된다. 석가모니불, 또는 아미타신앙이 언제 유입되었고, 관련 경전이 언제 전해졌으며, 또는 미륵신앙은 언제 어떠한 성격으로 전개되었는가와 같은 사상적 배경에 대한 이해는 불상의 도상표현과 연결되는 연구이다. 그러나 삼국시대는 아직 경전 전래의 시초기이고 한정된 도상이 유행하였으며 또 도상형식이 확립되지 않은 경우가 많아서 해석에 어려움이 따른다. 충청남도 서산군 운산리와 태안에 있는 백제의 중요한 마애삼존불상은 다양한 도상의 결합으로 이루어진 특이한 예들로서 아직도 상들의 명칭에 통일된 의견이 이루어지지 않고 있다. 앞으로 경전의 전래시기와 그 내용의 올바른 해석 그리고 상의 제작시기와의 관련이 서로 연결되도록 연구해야 할 것이다.

현재까지의 연구 결과로 보아 삼국시대 불교조각에 대한 일차적인 소개의 단계는 지났다고 본다. 고구려, 백제, 신라 불교조각의 대체적인 흐름과 특징은 어느 정도 파악이 되어 있는 편으로, 이 불상들의 원류가 되었을 중국의 상들과 비교하여 도상의 의미나 양식적인 계보를 세워보는 것은 합리적이며 타당한 접근 방법이다. 그러나 현재 남아있는 예들이 많지 않고 출토지도 확실하지 않으며 특히 기록을 동반하여 제작국이나 연대를 알려주는 예가 적어서 고구려, 백제, 신라 삼국의 불상으로 확실하게 분류하는 데에 어려움이 있다. 따라서 연대기준을 설정하여 양식의 계보를 세우기에도 한계가 있으며, 또 당시에는 삼국이 서로 교류하여 도상과 양식을 공유하면서 불교조각이 발달하였다는 점도 항상 염두에 두어야 할 것이다.

삼국시대 불상의 대표격인 국보 제78호나 제83호 금동반가사유보살상의 제

작국에 대한 다양한 의견들에 대해서 불상 전문가들이 모여서 삼국 중 어느 나라의 상인지 합의를 해 보라고 하는 제안도 있다. 그러나 확실한 해답을 할 수가 없는 경우에 해답을 만드는 것 역시 논쟁의 소지를 준다. 삼국의 양식을 분명히 구별하려는 시도보다 삼국시대 불상들을 전체적으로 살펴보면서 어느 정도 차별성이 가능한지, 중국과 일본의 상들과 비교하여 어떠한 특징이 보이는지 등을 밝혀보려는 노력이 더 필요하고 중요하다고 생각한다.

3) 四川省 成都와 山東省 출토의 불상군과 한국 불상과의 관계

1960년대 중국 사천성 성도 萬佛寺址 출토의 불상과 우리나라 삼국시대 불상과 연관되는 점이 지적되었고, 특히 중국의 남조 불상이 백제를 통해 일본 조각에 준 영향이 컸다고 생각하는 일본학자들의 관심이 깊었다. 그리고 수 년 전 역시 성도의 西安路에서도 阿育王造像이라든가 捧寶珠보살상 형식의 예들이 발견되어 이 지역이 남조 불상 제작에 있어서 중요한 곳이었고, 특히 梁나라와 우리나라 백제 불상과의 비교연구에 큰 도움을 주었다.

지난 몇 년 동안 불교미술 전문가들의 관심을 집중시키고 있는 또 다른 예들은 山東省 출토의 상들이다. 십여 년 전에는 산동 諸城의 상들과 삼국의 상들과의 연관성이 지적되었는데, 최근에는 靑州 龍興寺의 석조불상군이 각광을 받고 있다. 산동성은 우리나라와 해로로 연결되는 가장 가까운 지점으로, 이 지역의 불상들과 우리나라 삼국시대 불상들과 특히 관련이 많다. 특히 수 백 점이 넘는 용흥사의 석조불상들은 중요한 연구자료이나 아직 국내에서는 많이 연구되지 않고 있다. 1996년 발견된 이래 북경에서 1998년에 대대적으로 소개되었고, 그 후 대만, 일본, 미국 유럽 등지에서도 전시되었다. 이 석상들은 일부 파손된 예들도 많으나 채색이 아직 많이 남아있으며, 6세기의 北魏에서 隋代에 이르는 남

북조시대의 양식, 서역 또는 동남아 지역의 불상양식이 반영되어 다양한 제작배경을 제시해 준다. 또한 상들의 조각 수준이 뛰어나서 중국 불교조각 연구에 산동 지역의 중요성을 대변해 준다. 특히 이 지역은 우리나라와의 문화교류에서 중요한 곳으로 한국 불상과의 비교연구에 기여하는 바가 클 것으로 생각한다.

4) 일본 불교조각과의 비교연구

삼국시대의 불상연구에서 또 다른 돌파구를 마련하여 줄 수 있는 것은 일본 불교조각에 대한 지식과 이해이다. 흔히 우리는 불교가 백제에서 일본으로 전해진 것을 강조하여 일본의 어떤 조각에 한국적인 요소가 남아있는가에 더 관심을 두어 왔다. 이러한 일본조각에 대한 연구는 현재 우리나라에 남아있는 불상만으로 증명하기 어려운 부분을 보충해 줄 수 있다. 예를 들어 태안 마애삼존불의 중앙에 있는 捧寶珠보살상과 유사한 예로 현존하는 상은 보존상태가 좋지 않은 부여 규암면 신리 출토의 조그만 금동봉보주보살상 정도이나, 한국의 영향을 받아서 제작된 일본의 초기 보살상들 중에서 法隆寺[호류지] 大寶藏殿에 있는 금동봉보주보살입상 또는 한국에서 전래되었다는 關山神社[세키야마진자]의 봉보주보살상과 같은 형식의 상에서 한국 보살상의 원형을 확인할 수 있다. 또한 국보 제83호 금동반가사유보살상과 유사한 일본 京都 廣隆寺[고류지]의 목조보살상은 역사기록과 실제 남아있는 예들과 비교해 볼 때, 신라계 일본 이주민들과의 관련이 깊다는 사실이 지적되었다. 따라서 국보 제83호 금동반가상 역시 신라계일 가능성이 큰 것을 알려준다.

삼국시대 불교조각과 일본 상과의 비교연구에서 어려운 점은 현실적으로 일본의 상들을 보기가 쉽지 않고, 또 실제로 같이 비교할 수 있는 기회를 갖는

것이 어렵다는 점이다. 그러나 일반적으로 중국불상과의 비교에 관심을 쏟는 만큼 시간과 노력을 투자한다면 큰 성과가 있을 것이다. 이런 점에서 두 나라 상들의 비교전시가 바람직하다고 생각되는데, 2003년 4월 뉴욕의 재팬 소사이어티 갤러리에서 열렸던 〈한일 초기 불교미술전〉은 한국과 일본의 초기 불교미술의 유사성을 서방 학자들에게 알렸을 뿐 아니라, 우리나라의 불교미술에 대한 새로운 인식을 국제적으로 심어주는 큰 계기가 되었다.

5) 그 밖의 연구과제와 기존자료들의 재검토

현재 이루어지고 있는 논문들 중에는 한국의 상들과 인도나 중국의 상들을 외형적인 유사성으로 비교하는 경우가 많이 있다. 그러나 당시의 문화교류와 불교전파의 과정에서 이러한 비교가 타당한가라는 문제부터 확인하는 것이 중요하다. 우리나라 삼국시대의 불교미술은 중국 남북조시대의 불교문화와 밀접하게 연관되는데, 넓은 땅의 중국은 남북으로 갈라져서 발전하고 또 동서로도 그 조각표현의 특징이 다르다. 뿐만 아니라 우리나라와 중국간의 교류에 있어서도 삼국의 문화교류 양상이 국가별로 다르다는 점이 참고되어야 할 것이다. 따라서 우리나라 삼국시대 불상들의 분류 자체가 어려운 상황에서 다양한 중국 상들과의 피상적인 유사성에만 지나치게 의존하는 비교는 피해야 하며, 또한 어떠한 유물들이 지역적으로나 역사적 배경에서 비교 가능성이 성립되는지 깊이 생각하여야 할 것이다.

연구의 또 다른 돌파구는 이미 연구된 내용에 너무 의존하거나 그대로 옮기지 말고 다시 관찰하고, 고증하며, 의문점이나 해결점을 찾아보려고 노력하는 것이다. 이러한 과정을 통해 새로운 해석이나 연구의 발전을 기대할 수 있다. 예를 들어 경주 남산 배동 삼체석불의 두 협시보살에 나타나는 조형성의 차이에

대한 해석이라든지, 고구려나 백제에 비해 불교가 늦게 공인된 신라의 경우 기존의 재래신앙과의 충돌이나 융합과정을 나타내는 초기 조각들의 사례와 다른 나라의 초기 불상들과의 차별성이라든지, 경주 남산의 상들 중에 초기 불교조각에 해당되는 상들이 어떤 새로운 관점을 제시하는지 등 다양한 의견과 해석이 필요하다.

2. 통일신라 불교조각

통일신라시대의 불교조각은 우리나라 불교미술 전성기의 상들을 대표한다. 그리고 통일신라의 상들과 비교되는 인도, 중국, 일본의 상들 역시 당시 전성기 아시아의 불교미술을 대표하며 그 속에서 통일신라의 상들이 국제적으로 차지하는 위상을 알 필요가 있다. 이제까지 통일신라 불교조각의 대표적인 예들에 대한 연구는 어느 정도 개별적으로 진행되어 왔다고 생각한다.

통일 직후의 7세기 후반과, 불교미술의 전성기인 8세기의 대표적인 상들에 대해서는 관련된 기록이나 명문들이 알려져 있어 도상의 종류도 알 수 있고, 출토지도 분명하며 풍부한 비교자료를 통한 양식의 특징도 파악되어 있는 편이다. 경주 전 皇福寺址 석탑 출토의 순금제 불상이나 감산사 석조 불·보살상, 굴불사지 사면석불, 그리고 석굴암 조상들은 모두 통일신라 불교미술 전성기의 불교조각을 대표하는 귀중한 상들로, 역사기록이나 명문을 통해서 상들이 제작되었던 배경이나 연대설정이 어느 정도 파악되어 있다. 또 이 불상들은 여래상, 보살상, 天部像 그리고 聲聞像에 이르기까지 다양한 존상에 대한 정보를 주며, 이 상들의 도상이나 양식적 특징은 8세기 신라 상들의 편년설정에 기준이 된다. 통일신라시대는 또한 중국이나 일본 상들과의 비교연구에서 가장 많은 공통점

이 발견되는 시기로, 동아시아 불교미술의 발달에서 통일신라의 미술의 중요성을 강조하여 준다.

1) 문무대왕 시기의 불상제작

7세기 후반의 대표적인 상은 신라를 통일했던 文武大王의 불교미술 후원과 관련되는 것들이 대부분이다. 경주 사천왕사지 출토의 녹유사천왕전들, 안압지(월지)의 판불들 그리고 감은사지 석탑 출토의 사리함에 부착된 사천왕상들의 도상과 양식은 같은 시기의 중국의 상들과 비교하여 시대적인 차이가 거의 없으며, 표현수법의 완성도와 신라인들의 조각기술의 발달된 수준을 보여준다. 그러나 이 시대에 塑造像을 잘 만들었다는 良志 스님이 西域人이라는 의견이나 사천왕사의 소조상뿐 아니라 감은사지 석탑 사리함의 사천왕의 모형도 양지가 제작하였을 것이라는 설과 같이, 현 단계의 자료로는 확실하게 증명하기 어려운 사실들에 지나치게 집착하여 추정하는 경향을 지적할 수 있다. 또 이에 반론을 제기하는 논문에서도 역시 추정에 근거를 두고 있음에도 너무 자기주장에 포위되어 있는 듯한 인상을 준다.

또 한 가지 지적하고 싶은 것은 문무대왕의 화장터로 추정되어 온 경주 狼山의 능지탑의 해체 당시 속에서 발견되었던 소조사방불들의 문제이다. 이 자료는 7세기 후반에 유행했었을 소조불 조상과 사방불 신앙의 연구에 큰 도움이 되었을 것이나, 좀 더 본격적으로 조사하지 않았던 것은 유감이라고 하겠다.

2) 석굴암 불상군의 도상 및 형식과 양식의 상관관계

8세기 상들 중에서도 가장 대표적인 통일신라 조각의 정수는 석굴암의 불상군이다. 석굴암에 대해서는 오래 전부터 다각적으로 연구되어 왔다. 석굴의 구

조와 비례 그리고 축조방법과 예배공간으로서의 형태에 대한 다양한 접근이 건축사적이라면, 상의 도상과 양식은 미술사적인 접근을 요한다. 불상, 보살상, 천부상 그리고 승형상들의 도상과 양식에 대하여는 중국과 일본의 상들과의 비교로 어느 정도 연구가 되어 있으나, 석굴암 본존의 명칭 즉 도상에 대한 의견에는 아직도 다양한 해석들이 존재한다. 降魔觸地印을 하고 結跏趺坐한 본존이 석가모니불이라는 의견, 또는 아미타불이라는 의견, 아니면 비로자나불이라는 의견 등이 있다. 그러나 한 가지 공통된 점은 이 의견들이 모두 본존을 화엄경 교리의 내용과 당시 신앙의 유행을 결부시키고 있는 점이다. 어떤 해석에서는 이 세 부처의 명칭이 다 가능하다는 화엄의 圓融사상을 적용시키기도 한다.

불교조각을 불교교리에만 근거하여 해석할 경우, 도상의 내용만이 강조되고 그 시대에 유행하는 형식과 양식은 유리되어 해석하게 될 위험성이 있다. 이러한 오류는 미술작품을 모르고 문헌이나 경전만을 참고로 하는 경우로, 이는 작품이 보여주는 시대적인 특징을 간과하기 때문에 일어난다. 항마촉지인 형식의 불좌상의 경우도 마찬가지이다. 이러한 형식의 불좌상이 유행하는 시기와 그 도상의 상징성이 당시 유행하는 경전의 내용과 서로 부합되는 점이 있을 때에 기록과 미술작품이 결합될 수 있다. 부처가 보리수 밑에서 해탈한 뒤 그 자리에서 침묵으로 상징되는 法身 비로자나부처의 개념을 다른 보살들이 대신해서 설법하였다는 화엄경의 유행시기와, 玄奘의 구법여행 후 7세기 후반부터 당과 신라에서 이 항마촉지인의 불상이 등장하는 사실이 결부될 때에 이 불상형식의 유행에 의미가 따르기 때문이다. 비슷한 예로, 미륵불 신앙은 불교수용 초기부터 있었으나 그 표현이 다양하고 시대에 따라 유행하는 도상이 달랐던 것도 같은 맥락에서 이해될 수 있다. 그러므로 불교교리의 정확한 이해에 따라 그 시대에 유행하는 불상의 형식이 생기고 그 시대의 양식이 어떻게 반영되며 다른 지

역의 상들과 비교되는가 하는 것을 밝혀보는 데에서 종합적인 불교조각 연구의 의미가 있다고 생각한다.

3) 지권인 비로자나불상

8세기 말에서 9세기의 통일신라시대에 유행한 불상은 智拳印을 한 여래형의 비로자나불상이다. 이 지권인의 비로자나불상 중에는 명문으로 연대를 알 수 있는 예들이 많아서 9세기의 이후의 신라 불상의 성격과 특징을 이해하는 데에 도움을 주는데, 이에 대한 개별적인 연구는 어느 정도 정리가 되어있다. 비로자나불상이 출현하는 의미는 신라 하대 불교에서 화엄교리의 영향을 생각해 볼 수 있고, 화엄의 노사나불상과 밀교의 도상적 요소를 연계짓는 것도 가능하다. 그러나 不立文字를 내세우는 禪宗사찰에서 지권인의 비로자나불상을 주 예배대상으로 봉안한 것은 우리나라의 선종에 화엄적인 성격이 수용되었던 결과로 볼 수 있으며 한국적인 특수성으로 파악된다.

지권인 비로자나불상의 표현에는 보살형과 여래형의 두 가지 도상이 있고 화엄사상, 밀교교리 그리고 선종과의 역학관계에서 대중에게 필요한 예배대상 제작에 대한 명료한 해석이 요구된다. 9세기 초 중국에서 유학하고 귀국했던 일본의 空海[구카이]에 의해 비롯된 일본의 眞言宗에서는 金剛界, 胎藏界의 양계 만다라로 대표되는 정통밀교 도상에서 보살형 비로자나불이 지권인을 결한 경우에 금강계 밀교의 法身佛인 大日如來로 인식되고 있다. 반면, 우리나라에서는 보살형 대일여래상이 별로 제작되지 않았다. 이와 관련하여 통일신라 말의 불교신앙의 성격과 불교사적 배경에 대한 연구는 당시에 유행했던 여래형 비로자나불상을 이해하는 데에 도움을 줄 것이다.

4) 후삼국과 발해 불상의 문제

최근에는 후삼국의 불교조각을 찾으려는 시도로 전라도 지역의 통일신라시대 말기의 조각을 후백제 또는 후고구려시기로 분류하는 연구도 있다. 후삼국이라고 하면 900년 초부터이나, 남아있는 유물 중에는 역사기록이나 명문으로 확인되는 예가 거의 없다는 점이 문제이다. 또한 전쟁의 와중에서 후백제가 큰 佛事를 일으켰더라도 기록과 관련되어 남아있는 상이 없으며, 제작지가 후백제 지역이라도 시기구분은 역시 9세기 말 또는 10세기 초의 통일신라로 보는 것이 옳다고 생각한다. 2003년 국립중앙박물관의 통일신라 특별전시에서 全州城이라는 명문 기와가 출품되었고, 또 전라도 光州의 武珍古城 출토 기와가 잘 알려진 통일신라의 기와와는 차별성을 보여주는 것으로 보아 이러한 지역에서 명문이 있는 불상이 나온다면 틀림없는 후백제의 상이 될 것이다.

통일신라시기에 渤海를 포함하여 연구하자는 의견이 있다. 사실 통일신라는 고구려의 영토를 다 확보하지 못하였고, 발해는 고구려의 유민들이 세운 나라이므로 발해의 문화를 고구려의 연장선상에서 이해할 필요가 있다. 그러나 발해의 유적에 대해서 너무 자료가 없고, 또한 옛 발해 지역에서 마음대로 조사할 수도 없다는 문제점이 있다. 서울대학교에는 일제강점기에 일본 학자들이 발굴했던 발해의 유물이 소장되어 있는데, 2003년 여름 東京大學校博物館에 있는 발해의 유물을 공개하여 서울대학교박물관에서 전시했던 것은 이러한 문제 해결에 어느 정도 도움을 주었다. 특히 발해의 상 중에 고식의 二佛並坐像과 같이 당나라 초기의 양식이 약간의 변형을 거쳐서 계속 유행하게 된 배경이나 신앙의 성격을 파악함으로써 발해 불교조각에 보이는 주변문화적인 보수성 짙은 성격을 이해할 수 있을 것이다. 앞으로 발해의 상들이 많이 알려지고 연구할 수 있는 자료들이 더 나오기를 기대할 뿐이다.

5) 제작기법과 재료의 중요성

불상을 만든 재료나 제작기법은 조각양식에도 영향을 주며 조각수법이나 주조기술의 수준도 알려준다. 삼국시대의 불상 표현에서 같은 시대의 석조불이 금동불보다는 양식발달 면에서 보수적인 점도 재료적인 차이에서 기인한다고 본다. 또한 일본 對馬島 黑懶[구로세] 觀音堂에 있는 8세기에 조성된 신라의 금동불좌상이 머리와 신체, 대좌를 따로 만들어 붙인 분할주조기법으로 조성되었듯이 8세기의 금동여래상 가운데는 法衣의 일부를 부분적으로 나누어 주조한 경우도 있다. 이렇게 부분적으로 주조하게 되면 대체로 좀 더 완성도있는 상을 제작할 수 있을 것이다. 그리고 9세기에 유행하는 철불과 같이 대형불일 경우에도 분리주조하는 방법과 상관이 있을 것이다. 주조기법은 양식을 형성하는 중요한 요인이 되며 8세기 소금동불의 사실적 표현의 완성도에도 영향을 주었을 것이므로 제조기술에 대한 연구를 병행하는 것이 바람직하다. 예를 들어, 통일신라의 소형 금동불들 중에 주조과정의 편의를 위해 뒷면에 뚫었던 구멍들이 점차 커진다거나, 아니면 아예 앞면 위주로 주조하고 뒤에는 광배를 끼는 꼭지만 보이는 상들은 대부분 9세기로 추정하곤 한다. 불상의 소형화 또는 재료 사용의 절약 등도 당시 불상 제작의 후원과 연관지어 생각해 볼 수 있다. 또한 신라 말 고려 초기 철불의 유행과 철의 산지와의 관계 역시 그 시대의 불상 제작 배경과 양식의 연구에 도움을 준다.

흔히 통일신라시기의 불상을 연구할 때에 남아있는 상들을 위주로 생각하기 때문에 소조상들이나 목조상들에 대한 인식이 부족한 편이다. 실제로 현재 알려진 예들도 거의 없거나 파편에 불구하다. 그러나 현존하는 예들 외에도 다양한 재료의 많은 상들이 있었다는 것은 기록을 보아서도 쉽게 추측되며, 재료에 따라서 표현상의 차이가 난다는 것도 유념할 필요가 있다. 또한 많은 고대

불교사찰은 불화나 벽화로 장엄하였을 것이므로 일본의 法隆寺[호류지] 金堂 벽화와 같은 불교회화 미술도 존재하였을 것은 당연하다. 따라서 다양한 도상과 양식의 불교미술이 있었을 것이라는 전제 하에 접근하는 것이 바람직하며, 남아있는 상들만으로 단정적인 결론을 내리는 것보다 더 많은 가능성과 폭넓은 시야를 갖춘 해석이 필요하다고 본다.

6) 한·일 조각의 비교연구

통일신라 불교조각의 발달에는 삼국시대와 마찬가지로 일본의 조각에 대한 지식과 연구가 중요하다. 한·일 불교조각에 대한 비교연구는 우리나라보다는 일본 학계에서 먼저 관심을 기울였던 분야이다. 이는 일본의 조각을 연구하는 데 선행되어야 할 과제였기 때문이기도 하다. 해방 전후, 자료소개 차원이었던 일본 학자들의 연구는 1970년대부터 점차 본격적인 관심을 보여주었으며, 80년대부터는 한·일 미술교류에 대한 학회도 열리기 시작하였고, 한·일 불교조각의 비교연구에 깊이있는 논문들이 쓰여지기 시작하였다. 이제까지 한일관계 논문들 중에서 한국어 논고의 대부분은 일본어 구사가 가능했던 세대들의 연구가 많았으며, 대체로 한국이 일본에 영향을 준 삼국시대 불상과 일본 불상과의 비교에 집중되었다. 그러나 일본에 정착한 한국계 이주민들은 몇 세대 간에 일본에 동화되면서 8세기의 일본 불교미술에도 계속 그 영향을 끼쳤으므로 그러한 요소를 구체적으로 찾아보는 일이 중요한 과제이다. 실제로 석굴암에 있는 여러 상들의 도상은 현존하는 일본의 8세기 상들과 직접적으로 비교되는 예들이 많다.

이제 21세기에 접어들면서 새로운 젊은 세대들에 의해서 계속 한·일 불교조각의 비교연구가 필요한 시기이다. 현재 일본에서도 한·일 미술에 관심이 있는

사람은 손가락을 꼽을 정도이다. 최근 한국에서 나온 한·일 미술 비교에 관한 논문이 몇 편 있으나, 자료 소개에 그치거나 이미 70년대 이후 일본어로 쓰여진 내용에서 큰 진전없이 반복되어 서술된 경향이 있다. 우선은 일본 학자들의 일본조각에 대한 성과를 잘 파악한 다음에 한국의 상들이 보여주는 유사성 또는 관련 가능성을 제시해야 한다고 생각한다. 일본측의 연구를 무시하고 우리 위주로 해석할 경우에는 학문의 객관성이 결여되거나 구체적으로 증명하기가 어려운 경우가 있어 우물 안 개구리식의 연구로 남게 될 위험성이 있다. 불교조각의 연구에서 비교연구가 중요하듯이 연구의 접근도 국제적인 수준에서 인정되고 또 새로운 의견이 수용될 수 있는 객관성 있는 사고와 해석이 필요한 때이다.

3. 고려시대의 불교조각

고려의 불교조각에 대한 연구는 삼국이나 통일신라시대의 불교조각에 비해서 늦게 시작되었으나, 최근 들어 많은 관심이 모아지고 있다. 고려가 성립되고 도읍이 開京으로 옮겨짐에 따라 불교문화의 중심도 경기도, 강원도, 충청도의 중부지방으로 이전되었고 불교조각 양식도 다양하게 발전하였다.

1) 고려 초기의 불상들

고려 초기의 불교조각 중에는 통일신라시대 불교조각의 전통을 이어주면서도 지역에 따라서 약간의 변형을 보여주는 상들이 많다. 통일신라 말기부터 등장하는 철불은 충청도 지역과 강원도에서 그 전통이 이어졌다. 특히, 강원도 원주 지역에서 제작된 철불이나 석불에서 신라의 豪族 아니면 신라와 관련된 신

홍 귀족세력의 후원에 의한 불사의 결과라고 보아도 좋을 만큼 통일신라 조각의 전통이 뚜렷이 보인다. 그리고 주변에 있는 고려의 사찰터에 있는 부도나 비석에서도 이 지역의 활발했던 불교활동을 알려준다. 강원도 홍천이나 원주 지역의 석조불상 또는 철조불상들은 통일신라의 조각 전통에 좀 더 자율적이고 새로운 장식성이 더해져서 고려 초기 양식으로의 전개를 예고한다. 이러한 신라 말 고려 초의 상들은 개별적인 연구를 통해서 알려지고는 있으나, 아직 서로 간의 연계성을 세워주지 못하고 있다. 특히 강릉 지역의 석조보살상들에서는 통일신라의 전통 위에 중국에서 새로이 전해지는 불교미술의 영향이 나타난다. 이는 통일신라의 호족세력이나 고려 초 신흥 귀족세력의 불교후원과 연관될 것으로 보여, 중부지방에서 발달하는 불교미술의 성격과 특징을 심도있게 연구할 필요가 있다.

고려 초기의 불상 중에 통일신라의 전통에서 벗어나려는 새로운 조각전통으로는 마치 고려 왕권의 강화와 불교의 위력을 과시하려는 듯 등장하는 대형의 불상들이 있다. 이러한 상들은 불상의 위용을 강조하듯 머리 위에 석판이나 세속적인 모습의 보관을 쓰기도 하고, 法衣 표현에서도 불상과 보살의 차별성이 애매해지는 등 통일신라 전통이나 중국의 영향과는 다른 새로운 고려 특유의 요소를 보여준다.

고려 초기의 불상 중에서 고려 태조가 발원을 하였던 連山 開泰寺址는 3차에 걸쳐 발굴되면서 새로운 보살두가 발견되었고, 현재의 불상 위치가 10세기 창건 당시의 원래 자리였음이 밝혀진 바 있다. 그러나 그 당시 새롭게 발견되었던 보살두의 원래 모습을 변형시켜서 현재 법당에 모셔진 것은 유감스러운 일로, 문화재의 원형 보존에 대한 관심제고와 감시체제의 개선이 필요함을 보여준다. 근래에는 오대산 월정사 탑 주위가 발굴되어 宋代의 동전이 발견되는 등

寺址의 발굴과 같은 고고학적 연구성과가 불상의 편년이나 가치 추정에 큰 도움을 주고 있다. 이러한 寺址의 발굴에서 나온 새로운 불상이나 동반자료들은 편년 추정 등에 큰 도움이 되므로 인접학문과의 연계가 중요함을 알 수 있다.

2) 새로운 양식: 중국과 비교

고려 초기의 불교조각에서 통일신라 조각 양식의 요소나 또 그 변화된 양상을 지적하기는 쉬우나, 이 시기의 외래적인 요소를 정확히 제시하기는 쉽지 않다. 고려의 등장과 비슷한 시기에 중국 북방에서 세력을 확장하였던 遼나라, 또는 北宋의 불교미술과의 관계가 있을 것이다.

기록으로 보면 고려 초기에 거란족의 요나라와는 공식사절단, 귀화인 또는 포로들, 많은 장인들이 대거 이동하였고, 불교경전과 불화도 들어왔으므로 불교조각도 전해졌을 것으로 생각된다. 그러나 중국 불교조각사에서도 요나라의 상들이 많이 남아있지 않아서 산발적으로 소개되는 정도이다. 우리나라의 상들에서도 명문으로 나타나는 현존의 예가 없으나, 요 불상의 영향이 보이는 예들은 몇 점 남아있다. 고려 초기 보살상의 높은 원통형 보관, 약간 통통해지는 조형성 등에서 중국의 五代 또는 遼, 金의 조각들과 비교가 되나, 아직 체계적인 연구는 이루어지지 못하고 있으며, 두 어깨를 덮는 착의법에 대해서도 한쪽 어깨에 걸치는 옷의 명칭이나 입는 방식에 대한 의견이 다양하다.

宋과는 공식적인 사신 교류나 비공식의 私貿易이 행해졌다. 그러나 송대의 조각들 역시 아직 체계적인 정리가 되어있지 않은 상태이므로 고려 조각과의 비교연구에 더욱 어려움이 있다. 고려시대 불교조각 연구에서 소위 중기에 해당되는 시기, 즉 12~13세기는, 정치적으로는 무신정권기에 해당하는 시기이나, 불교조각의 확실한 예가 없어 아직까지는 연구의 공백기로 남아 있다. 이 시기

는 중국이 북송에서 남송으로 교체되었고, 북방에는 금나라가 섰으며, 몽고의 흥기가 시작되는 때였다. 북송 이후 유행했던 수월관음좌상 형식의 보살상들 중에 개성의 관음굴에 있는 대리석 관음·보살상과 국립중앙박물관에 있는 금동의 수월관음상들을 들 수 있으나, 명문 또는 기록으로 연대를 알지 못하며 출토지로 확인되는 예들도 별로 없다.

이러한 상황에서 開雲寺의 목조불좌상이 주목된다. 원래는 충청남도 아산군의 鷲峰寺에 있었던 상으로 腹藏에서 1274년에 제작되었다는 기록이 있는데, 고려가 공식적으로 몽고의 영향 하에 들어간 1270년에는 아직 요와 송으로 연결되는 중국식 불상의 전통을 잇고 있음을 보여준다. 특히 이 불상은 복장물이 발견된 이른 시기의 예로서 불교신앙의 형태가 전환되는 시기적 특징을 반영해 주는 중요한 자료이기도 하다.

다음으로 元 불상과의 관계를 살펴보면, 고려 후기의 불상 중에는 티베트 계통의 라마불상 양식의 영향이 보이는 상들이 많이 발견된다. 이는 13세기 후반, 즉 1270년부터 거의 1세기 동안 고려왕실에 큰 영향력을 미쳤던 원이 티베트의 라마불교를 수용함에 따른 것으로 보인다. 이처럼 이국적인 고려 후기의 원·티베트계 불상양식은 고려인 奇皇后가 元 順帝의 비가 됨에 따라 고려왕실에서 행한 불사나 귀족들의 불교후원 등과 연관된다. 그리고 금강산에서 명문을 동반한 다수의 티베트계 불상의 요소가 보이는 소형 금동불들이 발견되었다. 고려왕실 발원의 상이나 금강산 출토의 상에 티베트계 불상 형식이 많다는 사실은 역시 그 수용 계층이 왕실이나 귀족 중심의 불사활동과 관련이 깊었음을 알려준다.

3) 전통과 새로운 양식의 공존

고려시대 후기의 상들 중에는 장곡사, 문수사 금동불상의 腹藏記에서 1346

년에 제작되었음을 알려주는 기록이 발견되었다. 명문이 있는 이 14세기 중엽의 고려 불상들에는 이미 그 시대에 유행하고 있었던 티베트계 불상의 요소가 거의 반영되지 않았다는 것이 보인다. 따라서 이 상들은 새로운 티베트계 불상의 양식보다는, 그 이전의 전통양식을 잇고 있는 것으로 해석할 수 있다. 즉 이 상들은 고려 중기의 불상들과 이어질 것이며, 따라서 그 계보는 遼 또는 북송의 상들과 친연성이 있었을 것이다. 1348년에 세워진 敬天寺 석탑의 구조나 탑신에 조각된 부조상에서는 바로 고려 말기에 유행했던 전통을 이은 보수적인 양식에 새로이 수용된 몽고의 티베트계 불상의 영향이 가미되어 혼합된 불상 양식이 발견된다.

일본 對馬島와 九州 지방에 있는 많은 불교조각들을 한자리에 모아 놓았던 1997년 10월 일본 山口縣立美術館의 〈高麗李朝の佛教美術展〉 전시회에 나온 불상들은 고려 14세기의 작품들이 많은데, 이는 1350년에 시작된 왜구의 침략이라는 역사적인 배경과 관련있다는 점에서 그 가치가 크다고 본다. 또한 이 전시도록에는 한국에 남아있지 않는 고려 초·중기의 상들도 포함되어 있는데, 중국 상들과 비교해 보면 역시 고려 전기는 요, 송과의 관련성이 있는 점을 확인할 수 있다.

고려 말에 유행하던 이 두 가지 전통은 조선조에 들어서 차차 융합되어갔다. 최근 북한의 새로운 보고자료에서 많은 금동불들이 금강산에서 출토되었다고 하는데, 명문에 의하면 대부분 조선시대 15세기 초의 상으로 소개되었다. 그 중에는 티베트계 불상의 요소가 강하게 보이는 예도 있고 또 전통적인 고려 불상의 양식과 혼합되어 나타난 경우도 있다. 앞으로 더 많은 자료의 발굴과 함께 체계적인 연구가 필요하다.

4. 조선시대의 불교조각

1) 복장 기록의 중요성

불상 연구에서 빼 놓을 수 없는 점은 복장물로서 이러한 신앙형태는 고려에서 조선시대까지 이어지고 있다. 특히 발원문은 시주자나 사찰을 비롯하여 조성연대를 알려주기 때문에 편년 추정에도 매우 중요한 기준 자료가 된다. 다만 발원문은 조성 당시만이 아니라 개금과 같은 중요한 불사가 있을 경우에도 계속 넣게 된다는 점에서 주목을 요한다. 그리고 발원문에 기록된 연대를 곧 불상의 조성연대로 볼 수 있는가에 대해서는 역시 불상의 도상과 양식 등의 분석을 통해 좀 더 총체적으로 검토되어야 한다고 본다.

조선 전기의 불상 중에도 腹藏記가 있는 경우가 간혹 있으나, 최근에는 조선 후기의 목조불상이나 소조불상들 중에 복장기록이 있는 자료들이 계속 알려지면서, 조선 중기 및 후기 불상의 편년에 큰 도움을 주고 있다. 이 상들의 대부분은 임진왜란 이후 17세기 전반에 이루어진 활발한 재건 불사와 관련이 있으며, 중국의 상들과는 비교가 쉽지 않은 조선 특유의 불상 양식을 보여준다. 불상의 복장기록을 통해서 17세기 전반의 상들로 확인되는 경우, 이 기록들은 상들의 연대와 彫刻僧들의 이름을 알려줄 뿐 아니라 그들이 활약했던 지역이나 師承 관계, 그리고 상들의 양식적 계보를 알려주는 근거가 된다. 17세기 전반에서 중엽 초에 전라도 지역에서 목조불상을 제작했던 無染, 17세기 전반 전라도 지역의 불사에 많은 활동을 한 碧巖覺性 스님, 17세기 후반에서 18세기 전반에 불상 제작 및 감독에 활약한 色難 등의 이름도 복장기록을 통해 확인된다. 앞으로 조선시대 불상의 연구에는 자료 조사와 복장기의 내용 소개가 필수적인 과제라고 생각한다.

2) 조선 전기의 불상

현재까지 알려진 조선시대 불교조각 중에 연대를 알려주는 상들을 중심으로 그 흐름을 살펴보면, 조선 초기 수종사의 탑에서 나온 금동불상군이 대표적인 예가 된다. 이 중에는 15세기 후반 금동불감의 상과, 17세기 전반의 불상군 20점이 섞여 있었는데, 17세기의 불상들은 도상이나 본격적인 양식 연구가 되어 있지 않으며 또한 다른 상들과의 연계가 어려운 상황이다. 그 외에 잘 알려져 있는 1446년의 상원사 목조문수동자상, 1458년의 黑石寺 목조아미타불좌상, 1482년의 天柱寺 목조불좌상과 1501년의 祁林寺 건칠보살좌상은 임진왜란 이전의 상들로서 중요한데, 개별적으로 소개는 된 바 있으나 조선 전기 불상의 도상적 특징이나 양식의 계보를 세울 만큼 심도있는 연구는 이루어지지 않고 있다.

조선 전기로 생각되는 보살상 중에는 고려 말에서부터 이어오는 티베트계 양식의 요소들을 반영하는 상들이 보인다. 특히 북한이 금강산에서 발견되었다고 주장하는 상들 중에도 티베트계 불상들과 연계되는 상이 있는데, 이러한 특징들을 중국의 明나라가 元의 전통을 이어 티베트계 불상을 유행시켰던 것과 연결지으려는 시도는 타당하다고 생각된다. 그러나 조선 전기의 상들과 일본의 상들을 연결시키려는 시도는 설득력이 약하다.

3) 조선 후기의 불상

조선시대 후기의 불교조각은 다른 시대에 비하여 가장 많이 전해지고 있는 편이나, 대부분 개별적으로 소개되었을 뿐 깊이있게 연구된 예들은 극히 한정되어 있다. 이러한 문제의 제일 큰 원인은 대부분의 상들이 현재 사찰에서 예배되고 있는 대상이기 때문에 자료 조사가 용이하지 않다는 점에 있다. 그러나 최

근 불상의 개금 과정에서 발견된 복장물 조사에 의하여 1635년 제작의 佛甲寺 三佛像, 1639년의 雙溪寺 三佛像과 四菩薩立像과 역시 같은 해인 1639년의 복장이 나온 修德寺의 삼세불등 1600년대의 상들이 국가문화재로 지정되고 있어 앞으로 조선 후기 불상 연구에 큰 도움을 줄 것으로 기대한다.

또한 이러한 복장 기록을 통하여 조선 후기에 유행하는 三世佛, 三身佛 등과 같이 새로운 도상들이 확인되는데, 삼세불이 유행을 했다면 그 교리적인 배경은 무엇인지 또는 불교사상사에서 볼 때 그 시대의 성격이 어떠했는지 등에 대한 연구가 필요하다고 생각된다. 이러한 연구는 조선 후기의 연대가 알려진 사찰의 목각여래설법상(후불목각탱)과 더불어 조선 불화의 도상과도 연계하여 진행할 필요가 있다.

4) 조선시대 불상의 독자성 탐구

임진왜란 이후 17세기부터 활발한 사찰 재건에 따른 불사 활동에서 제작된 조선 후기의 많은 불상들은 이 시기의 불화의 경우와 마찬가지로, 그 어느 때보다도 한국적이고 독자적 특징이 두드러진다. 임진왜란 이후에는 조선 전기에 이미 성립된 불상 양식을 그대로 답습하는 경향이 강하였다. 이 시기 불상의 연구는 중국 상과의 비교연구보다, 각 지방 조각 간의 연계성과 차이점을 발견하는 것이 중요한 과제이다. 또한 조각승들의 이동에 따라서 사승관계가 어떻게 이어지는가를 파악하는 것이 조선시대 후기 불상 양식의 계보와 특징을 이해하는 길이다.

아직까지 조선 후기의 불교조각에 대한 연구는 자료소개의 차원에 머무르고 있다. 자료들이 소개되고 비슷한 상들끼리 비교는 하나, 그 이상으로 이 자료들을 꿰어서 체계적인 양식분석과 시대적인 특징을 밝혀내는 연구는 부족하다

고 생각한다. 대부분 자료의 나열과 묘사로 소개하는 정도에 그치고 있어서, 연구가 아니라 보고서적인 성격이 강하다고 할 수 있다.

IV. 연구의 문제점과 방향 제시

이제까지 한국 불교조각사 연구에 대한 개요를 시대별로 나누어서 살펴보았고, 경우에 따라서는 연구의 문제점을 지적하였다. 다시 내용들을 종합하여 앞으로의 개선 방향을 모색하고자 몇 가지를 제안하고자 한다.

1. 불상의 형식과 양식의 문제

불교조각의 형식을 이루는 기본은 불교도상에서 출발한다. 圖像(Iconography)은 경전의 내용이나 가르침을 시각적인 형상을 빌어서 표현하는 것으로, 手印, 着衣方式, 持物, 상의 자세 등을 통해서 그 상징성이 강조된다. 따라서 경전 내용을 올바로 이해하는 것이 필수적이다. 佛典의 내용과 신앙의 성격을 이해하고 있어야 표현된 상의 의미를 파악할 수 있기 때문이다. 그러나 불교조각의 표현은 대체로 대중적이고 시각적으로 쉽게 이해되는 형상이 반복적으로 표현되는 경향이 있으므로 교리의 내용이 전부 형상화되는 것은 아니다. 때로는 교리 내용의 보편화와 신앙의 대중화에 따라 형식 표현이나 도상의 의미 또는 내용에 약간의 변형이 이루어지기도 한다.

미술품의 형식이 작품의 내용을 알려주는 기준이 된다면, 작품에 나타나는 시대적인 변화와 표현상의 특징은 양식을 통해서 파악된다. 양식은 상을 표현

하는 조각수법, 비례감, 입체감, 얼굴 표정이나 옷주름의 처리 방법이나 장식문양의 세부 표현 등으로 같은 도상 또는 형식을 보여주면서도, 시대와 지역 또는 민족 등의 변수에 따라서 그 표현이 다르게 나타난다. 표현의 차이에 따라 중국의 상, 또는 한국의 상으로 구별되거나, 시대적인 변천에 따라 삼국시대 불상 양식, 통일신라 또는 고려 불상의 양식 등으로 차별성이 나타난다. 그러므로 불상은 도상에 따라서 형식이 성립되고 의미를 파악할 수 있으며, 양식은 불상 표현에 일종의 정서적·감성적인 요소가 첨가된 것으로서 지역, 제작자, 시대에 따라서 다양하게 형성되고 변화한다. 이러한 정확한 용어의 이해는 종교조각 연구의 기본이며 문제 해결에 정확성을 준다. 가끔 양식이라는 용어로 모든 표현을 포함하여 쓰는 데에는 주의를 요한다.

2. 합리적인 비교연구

대체로 삼국시대와 통일신라시대의 불교조각에 대한 연구는 대표적인 유물을 중심으로 기본적인 연구가 어느 정도 진척되었다고 생각한다. 그러나 여전히 한국의 불상을 주변 나라의 불상들과 비교연구하여 한국적인 양식의 변형과 특징을 이해하고 동아시아 불교조각의 발달에서 한국이 차지하는 위치를 규명하려는 노력이 필요하다.

비교연구에서는 형식이나 도상의 외형적인 유사성만으로 비교하여 결론을 이끌어내는 것에 주의를 요한다. 중국의 상들이 우리나라에 영향을 끼치려면 우선 시대적으로 비슷하거나 더 앞서야 할 것이다. 또한 불교 교류사적인 면에서도 시대나 지역적으로 서로의 관련성이 성립되어 비교하는 데에 대한 적합한 이유가 성립되어야 한다. 예를 들어, 우리나라의 고려 불상과 중국 四川省 大足

石窟의 예들과 비교를 할 때에 고려와 사천 지방과의 문화교류나 한국 승려의 활동과 연관되는 사료 제시가 있을 때 비로소 그 가능성이 성립되는 것이다. 물론 직접적으로 비교가 되는 중국의 알려진 자료가 많지 않은 경우도 있으나, 비교하기 전에 연관 가능성에 대한 타당성을 증명하는 노력이 필요하다. 합리적이지 못한 비교연구는 자칫하면 설득력을 잃기 쉽다. 또는 별로 중요하지 않은 중국의 상이나, 상의 크기와 재료 면에서 비교하기가 곤란한 경우에는 설득력이 약할 수 있다.

비교연구에서는 책에 있는 도판에 의존하지 말고 해결되지 않는 유물들을 찾아 발로 뛰는 학문임을 몸소 체험하는 것도 필요하다. 여건이 허락되면, 우리나라 불교조각의 직접적인 원류가 되는 중국의 많은 비교자료를 찾아, 이미 알려진 자료들 또는 알고는 있지만 그 중요성을 발견하지 못했던 자료들을 다시 확인하여 조사한다면 더 바람직하다고 하겠다.

3. 한국 불교조각의 국제적인 위상

비교연구의 목적은 한국의 상에 대한 도상과 양식의 정확한 위치와 의미를 찾아보려는 것이다. 인도에서 일본에 이르기까지 오랫동안 아시아의 문화 발전에 큰 영향을 끼쳤던 불교문화 속에서 한국의 불교미술 특히 불교조각이 동아시아 불교조각의 발달에 어떻게 공헌하였는가 또는 그 위상은 어떻게 인식되는가 등을 밝히는 것이다. 외국의 불교미술사학계는 중국이나 일본의 불교문화와 그 특징에 많은 관심을 가지고 있고, 박물관에 소장품도 많으며, 많은 연구도 이루어졌다. 그러나 한국의 불교조각으로 일본이나 서구의 박물관에 소장되어 있는 상의 수는 손에 꼽을 정도이다. 원래 우리 문화를 해외에 알리기 위해서는

해외 학자들이 관심을 가지고 연구해주는 것이 바람직하나, 현재 우리나라의 불교조각을 연구하는 해외 학자는 극소수이다. 따라서 한국 학자들의 연구라도 해외에 알려지도록 적극적으로 소개하고 국제적인 활동에 활발히 참가할 필요가 있다.

2003년 4월 초에서 6월 말까지 뉴욕의 중심가에 있는 재팬 소사이어티 갤러리에서 열렸던 〈한일 초기 불교미술전〉은 우리나라가 해외 전시에 출품했던 미술품 중에서 불교미술만을 위한 전시회로는 처음 있는 일이었다. 잘 알려져 있지 않았던 한국의 6세기에서 9세기까지의 불교조각, 공예품 그리고 기와를 서로 연관성있는 일본의 상들과 비교전시하였을 때에 미국 내의 불교미술 애호가들이 한국미술의 독특함을 발견하고 감탄하였던 것은 그만큼 지금까지 우리미술에 대한 국제적 인식이 부족하였던 결과로 생각한다.

앞으로 점차 한국 불교미술에 대한 국제적인 관심이 증대하리라고 기대하지만, 우리나라 불교조각에 대해서도 자료 소개와 작품 묘사에 그치는 보고서 같은 연구방법에서 탈피하여 이미 국제적으로 알려진 넓은 지식과 안목을 가지고 객관성 있는 접근방법으로 소개, 연구하여야 할 것이다.

4. 다른 학문 분야와의 연계

상들의 개별적인 자료소개의 단계에서 한 걸음 더 나아가 불교조각들의 도상이나 신앙의 성격 등을 파악하려는 노력에는 불교사나 불교사상에 대한 해석과 이해가 필수적이며, 역사 또는 사회사적인 배경, 고고학적 발굴 등의 인접학문에서 불교조각의 이해와 고찰에 도움이 되는 자료를 찾는 것 등이 포함된다. 물론 피상적인 접근방식을 뛰어넘어 문제성과 연관성을 찾으려는 탐구심도 필

요하다.

간혹 불교조각뿐 아니라 도자나 회화와 같은 인접학문 분야에서도 같은 관심을 보여주는 연구와 학설이 나오고 있다는 사실에 주목할 필요가 있다. 미술사에서는 다른 학문들에서 제기된 관념적인 이론이나 문헌에 의거한 새로운 해석이 어떻게 미술작품 자체에 반영되어 있는지를 밝히는 것이 중요한 과제이다. 기록의 뒷받침이 없어도 시각적인 실체가 있다는 사실이야말로 미술사 연구의 특성이지만, 작품에 문헌의 뒷받침이 따르는 객관적이고 설득력 있는 해석이야말로 미술사 연구의 기초적인 방법론이다. 어느 역사학자의 역사기행 책에 '역사를 알면 유물이 보인다'라는 부제를 달았는데 오히려 '유물을 알면 역사가 새롭다'라는 인식을 널리 알릴 필요가 있다.

5. 적합한 용어의 사용과 개념의 명료성

미술사 서술에서 용어의 사용과 의미의 명료성에 대한 문제점을 제시하고자 한다. 삼국시대 각국의 조각 표현의 차이를 설명할 때에 백제 조각을 自然主義, 신라 조각을 抽象主義로 설명하기 시작한 것은 벌써 1960년대부터였다. 그리고 그러한 용어는 지금도 자주 사용되고 있다. 그런데 불상의 표현은 신앙대상의 경건하고 이상적인 형태를 인간의 몸체를 빌어서 표현한 것이다. 자연히 불상의 형식은 도상의 규범과 연관되므로 手印이나 옷을 걸쳐입는 방식, 자세 또는 들고 있는 지물에 따라서 상의 명칭을 알 수 있다. 그리고 얼굴 표정, 옷주름 처리방식, 조각기법의 특징 등의 양식적 요소에 따라 상의 표현에 사실성이 강하다거나 표정이 자연스럽다거나 또는 조각수법에서 입체감이 강조되었다거나 하면서 상을 묘사한다. 따라서 불상처럼 구체적인 형상이 있는 표현에서

추상주의라는 양식은 성립될 수 없다. 혹시 옷주름 처리가 딱딱하여 형식에 흐른다면 기하학적이거나 추상성이 강한 경향이 보인다는 표현을 쓸 수는 있을 것이다.

불상 표현에서 자연주의라는 용어보다는 자연적이라는 용어가 적합하다고 본다. 어떠한 主義라는 것은 하나의 양식의 조류를 지칭하는 것으로, 주의가 성립하려면 그 시대의 사상적인 또는 문화의 흐름에서 오는 정신사적인 배경이 성립되어야 할 것이다. 이러한 관점에서 보면 現實主義라는 용어 역시 부적합한 단어라고 생각한다. 대체로 현실주의라는 용어를 理想的의 반대로 쓰는 것으로 판단되는데, 미술의 흐름에서 현실주의 또는 현실적이란 용어가 과연 어떠한 표현을 말하는 것인지 이해하기 어렵다. 혹 사실적인 경향을 말한다면 이 역시 사실주의라든가 이상적 사실주의와 같은 두 개의 상반되는 개념의 단어는 주의해서 사용해야 할 것이다. 고려와 조선시대의 불상 표현에 보편적으로 쓰는 세속적이라는 용어도 역시 이상적이란 말의 반대인 인간적인 모습을 지칭하기도 한다. 그러나 하나의 용어로서 시대적인 불상의 특징을 도출하기 보다는, 양식 분석을 통해 구체적인 묘사로 설명하는 것이 바람직하다고 본다. 그 외에 단정하고 우아한 표현을 단아양식으로 부르는 것도 원래는 도자기 묘사에서 시작된 것으로 알지만, 불상양식의 대명사로 성립될 수 있는지는 생각해 보아야 할 것이다.

풍부한 형용사를 사용하려면 고전적이고 뛰어난 문장력의 문학작품을 읽으라는 이야기처럼, 미술작품을 보지 않고 묘사된 문장만으로도 상상할 수 있게 하는 미술사 논문이 기대된다. 가끔 논술의 전개과정에서 묘사에 과거 진행형을 쓰는 경우가 많은데, 이는 소설같은 데서 과거에 일어난 일을 생생하게 묘사하는 방법의 하나로 미술사 논문에서는 적합하지 않다고 본다. 불상의 法衣 표

현에서 겹쳐지고 늘어진 옷주름 묘사에 오메가(Ω)형이라는 외래어 용어는 편리는 하지만 별로 미술사적인 어감은 주지 못한다. 여러 번 겹쳐지면서 구불구불 늘어진 주름의 묘사를 더 설명적이고 실감나면서도 문학성을 지닌 형용사를 생각해 낼 필요가 있다. 역시 옷주름의 표현에서 扁平한 수법으로 조각된 표현을 平板的이라고 쓰는 경우도 명사에 억지로 '的'이라는 단어를 붙이는 어색한 표현이다. 또한 불상을 만든 재료를 지칭할 때에 국문학 전공자의 의견을 빌리면, 두 자리 단어인 금동은 그대로 쓰고 한 자리인 목불상은 목조불상으로, 철불상은 철조불상으로 부르는 것이 옳은 표기법이라고 한다.

이외에 일본인 학자들이 사용하기 시작한 용어 중에 불상의 눈두덩이 은행 열매같이 도톰하게 튀어나온 모습을 杏仁形이라고 하는 것, 보살상의 머리카락을 寶髮이라고 하거나 寶髻를 垂髮이나 髮髻라고도 하는 것 모두 일본식 표현이다. 이러한 일본식 용어는 그에 적당한 우리나라 말을 찾아내기 위해 노력하고, 적어도 용어의 통일을 도모할 필요가 있다고 본다. 이밖에도 偏袒右肩式 법의를 우견편단이라고 하는 것은 올바른 한문 용어법이 아니다.

올바르고 정확한 용어의 사용에 대한 제의는 더 많이 있을 것이고 필자 자신도 편의에 따라 또는 무의식적으로 오류를 범할 것이라고 생각한다. 그러나 필자가 강조해도 모자라는 내용 중에 약자의 사용이다. 특히 국립중앙박물관을 흔히 국박이라고 하는 습관을 스피드시대에 나타나는 언어의 유행이라 해도, 도록이나 논문에 국박 소장 또는 중앙박 소장, 경주박, 부여박 이라는 단어는 언어의 횡포라고 볼 수 있지 않을까? 그 외에도 대학교의 호칭에도 인쇄물에는 정식 명칭을 써야한다고 생각한다.

6. 학문연구의 객관적 입장

한국조각사의 연구에만 해당되는 문제는 아니지만 간혹 이미 쓰여진 논문들을 인용하거나 핵심내용을 요약하면서 새로운 고찰이나 해석없이 그대로 반복하는 경우가 있고 또 주를 다는 데에 매우 인색하여 어느 정도까지가 자기의 의견인지를 모호하게 만드는 논문들도 있다. 어떤 연구에서든지 최초로 새로운 의견을 내놓은 연구에 대한 중요성을 인정하는 것은 학문연구의 기본이며 양심적인 태도이다. 경우에 따라서 이미 그 학설이 일반화되어 누가 처음 시작했는지 모르고 계속 인용에 인용을 하는 경우도 있고, 또 이미 알려진 내용을 자기의 학설인 것처럼 쓰는 사람도 있다. 이는 학계에 그 이론의 시초가 언제 누구에게서 비롯했는지에 대한 인식이 모호해진 결과이다. 또한 어떤 학설을 인용한 다음에는 그와 관련되는 새로운 해석이나 연구가 있는 것이 바람직하다. 학문연구의 발전이라는 관점에서 보면 이미 제시된 설에 대해서 일단 의문을 품어보고 그것이 옳을 때에는 전적으로 인정하는 자세가 필요하고, 아니면 새로운 의견 제시를 보여주는 것이 진지한 연구 태도이며 그러한 연구에 발전이 따른다.

인용의 문제에서 어떤 경우에는 연구자들이 이미 발표된 논문을 그 후에 출간하는 저서에 포함시켜 수록하는 경우가 많다. 이러한 경우 그 논문을 註에 인용할 때에는 그 연구가 처음에 실렸던 간행물을 인용하고 저서에 다시 수록되었음을 알리는 것이 원칙이다. 새로운 학설이 제시되었을 때 발표연도를 알리는 것은 학문연구의 선후를 밝히는 데 도움이 될 뿐 아니라 선학들의 업적을 평가할 수 있는 기준이 되기 때문이다.

삼국시대의 불상에서 국적을 정하는 문제는 많은 연구자들의 관심거리이나,

한편으로는 애로사항이기도 하다. 특히 銘文이나 출토지가 동반되지 않을 때는 절대적인 추정이란 불가능하므로, 무리하게 또는 심증적으로 추정하였더라도 항상 변경될 수 있는 가능성을 열어놓는 것이 바람직하다. 통일신라기의 불교조각에서도 간혹 확실하게 증명하기 어려운 사실들에 지나치게 집착하여 객관성을 상실하는 경우도 있다.

근래에는 불교조각을 테마로 쓰는 입문서 내지 수필같은 책들도 많다. 이러한 책들은 한국미술의 대중화를 위하여 필요하며 또 마음 가볍게 읽을 수 있는 장점이 있다. 간혹 작가 특유의 문체나 예술적인 안목에 감탄하여 흥미를 느끼는 경우도 있다. 그러나 독자는 책의 성격을 잘 파악하여서 어느 정도까지가 객관성있는 학문의 접근 태도가 들어있는지 판단의 기준을 길러야 한다. 물론 저자가 객관적이고 학문적인 연구서와 수필문의 한계를 두어 독자들이 분별할 수 있도록 하는 것이 더 바람직하다. 간혹 문장을 쓸 때에 자기 주장에 일인칭 호칭을 하는 경우도 있는데 학구적인 논문에서는 '나'라는 단어를 피하고 삼인칭을 사용하는 것이 바람직하다.

V. 맺음말

학문에 있어서도 오랜 기간 동안의 연구경향을 보면 변화와 반복의 굴곡선이 형성된다. 마치 중국 불교조각의 발달에서 외래의 요소가 강하다가 6세기 전반에는 中國化가 이루어지고, 다시 6세기 후반에 국제적인 불교문화의 새로운 흐름이 포착되다가 다시 토착화되며, 唐에 들어와서는 7세기 후반에 다시 인도와 서역에서 들어오는 새로운 요소와 중국적인 요소가 결합하여 8세기에 불교문화의

전성기를 맞았듯이, 우리나라도 중국 불교미술의 수용과 전개에서 초기와 같이 외래의 영향이 비교적 강했던 시기 또는 한국적 특성이 두드러지는 시기 등이 반복되면서 수용과 독자성의 창출을 번갈아 하며 불교조각의 한국적인 특성을 발달시켰다.

한국 불교조각의 연구는 처음에 일본인 학자들의 연구에 의존하면서 시작되었으나, 그 후 새로운 자료의 발굴과 객관적이고 합리적인 비교연구의 기초 위에서 많은 발전을 하여 왔다. 대체로 1970년대까지가 조사 시기, 80년대가 조사와 연구의 병존 시기, 90년대의 중국 및 해외 여행 자유화에 따른 활발한 비교연구의 시기에 이르렀다고 본다면, 근래에는 이제까지 연구된 바탕에 머물며 인용과 반복이 이어지고 있는 경향이 큰 것 같아서 염려된다. 조사와 소개에 그칠 것이 아니라 심도있는 연구와 새로운 해석이 요망된다. 이러한 연구가 깊이 있게 이루어기 위해서는 알려져 있는 자료를 널리 공유하여 공동연구를 하는 것도 바람직하다. 최근 새로운 자료의 발굴 특히 임진왜란 이후 제작된 조선시대 불상 자료의 증가, 연구 인력의 확대, 활발한 해외 답사여행, 그리고 다양한 연구 방법론의 적용 등을 통해 21세기의 후학들이 한국조각사 분야의 연구에서 많은 성과를 낼 것을 기대해본다.

저서 및 도록

• 국문

姜友邦,『圓融과 調和: 韓國古代彫刻史의 原理』, 悅話堂, 1990.

_____,『法空과 莊嚴: 韓國古代彫刻史의 原理』II, 悅話堂, 2000.

강우방·곽동석·민병찬,『불교조각』, I·II, 방일영문화재단총서, 한국미의 재발견4, 솔, 2003.

국립중앙박물관,『영원한 생명의 울림, 통일신라조각』, 기획특별전 전시도록, 2008.

국사편찬위원회편,『불교미술, 상징과 염원의 세계』, 두산동아, 2007.

곽동석,『한국의 금동불』I, 동아시아 불교문화를 꽃피운 삼국시대 금동불, 다른세상, 2016.

金理那,『韓國古代佛教彫刻史研究』, 一潮閣, 1989[신수판 2015].

_____,『韓國古代佛教彫刻 比較研究』, 文藝出版社, 2003.

김리나 외,『한국불교미술사』, 미진사, 2011.

文明大,『韓國의 佛像彫刻』전4권, 예경출판사, 2003.

신라 천년의 역사와 문화 편찬위원회, 연구총서 19,『신라의 조각과 회화』경상북도문화재 연구원, 2016.

송은석,『조선후기 불교조각사』, 사회평론, 2012.

정은우,『고려후기 불교조각연구』, 문예출판사, 2007.

정은우·신은제,『고려의 성물, 불복장』, 경인문화사, 2017.

진홍섭,『韓國佛教美術』, 文藝出版社, 1998.

최선일,『17세기 조각승과 불상연구』, 한국연구총서75, (재)한국연구원, 2009.

_____,『조선후기 彫刻僧과 佛像研究』, 경인문화사, 2011.

崔聖恩,『고려시대 불교조각연구』, 일조각, 2013.

黃壽永 編著,『國寶』3 金銅佛·磨崖佛, 藝耕産業社, 1986.

_____,『國寶』4 石佛, 藝耕産業社, 1988.

_____,『韓國의 佛像』, 文藝出版社, 1989.

• 일문

松原三郎(마츠바라 사부로),『韓國金銅佛研究』, 吉川弘文館, 1985.

黃壽永·田村圓澄(다무라 엔쵸) 編,『半跏思惟像의 研究』, 吉川弘文館, 1985.

日本美術全集 第2卷,『法隆寺から藥師寺へ』-飛鳥·奈良の建築·彫刻-, 講談社, 1990.

日本美術全集 第4卷,『東大寺と平城京』, 奈良の建築·彫刻, 講談社, 1990.

朴亨國,『ヴァイローチャナ仏の 圖像學的研究』, 法藏館, 2001.

大西修也(오니시 슈야),『日韓古代彫刻史論』, 中國書店, 2002.

岩井共二(이와이 도모지)·福島恒德(후쿠시마 쓰네노리) 編輯,『高麗·李朝の佛教美術展』, 山口縣立美術館, 1997.

長崎縣教育委員會 編集,『大陸將來文物緊急調査報告書』, 1991.

• 영문

Kim, Lena, *Buddhist Sculpture of Korea*, Korean Culture Series 8, Seoul: Hollym International Corp., 2007.

Washizuka Hiromitsu, Park Youngbok and Kang Woo-bang. *Transmitting the Forms of Divinity: Early Buddhist Art from Korea and Japan*, Japan Society, New York, 2003.

논문

• 삼국시대

신라 천년의 역사와 문화 편찬위원회, 연구총서 19,『신라의 조각과 회화』, 경상북도문화재연구원, 2016(조각 부분에 통일신라 조각 포함).

곽동석,「고구려 조각의 대일교섭에 관한 연구」,『고구려美術의 對外交涉』, 예경, 1996, pp. 127-169.

金理那,「고구려 불교조각양식의 전개와 중국 불교조각」,『고구려美術의 對外交涉』, 예경, 1996, pp. 75-126.

_____,「고대 한일 미술교섭사」,『한국고대사연구』27, 2002, pp. 257-285(조각 부문에 통일신라 조각 포함).

_____,「국보 제78호 반가사유상에 보이는 百濟的 要素」,『한일 국보 반가사유상의 만남』, 국립중앙박물관, 2016, pp. 60-63.

_____,「百濟彫刻과 日本彫刻」,『百濟의 彫刻과 美術』, 公州大學校 博物館, 1992. 12. pp. 129-169.

김춘실,「백제조각의 대중교섭」,『百濟美術의 對外交涉』, 예경, 1998, pp. 77-129.

문명대,「백제불교조각의 대일교섭」,『百濟美術의 對外交涉』, 예경, 1998, pp. 131-167.

林南壽,「新羅彫刻의 對日交涉」,『新羅美術의 對外交涉』, 예경, 2000, pp. 71-100.

崔聖恩,「新羅불교조각의 對中관계」,『新羅美術의 對外交涉』, 예경, 2000, pp. 9-70.

• 통일신라시대

慶州市 新羅文化宣揚會·東國大 新羅文化研究所,『石窟庵의 新研究』新羅文化祭學術發表會論文集 21, 2000.

文明大,「新羅 大彫刻匠 良志論에 대한 새로운 해석」,『美術史學研究』232, 2001. 12, pp. 5-20.

_____,「통일신라불상조각과 당 불상조각과의 관계」,『통일신라 미술의 對外交涉』, 예경, 2001, 37-84.

오오니시 슈야(大西修也), 金大雄, 이시가와 쿄우지(石川幸二),「破損佛의 復元을 통한 日韓古代彫刻史 研究의 새로운 방법」,『미술사연구』18, 2004, pp. 123-145.

• 고려시대

李仁在, 「羅末麗初 北原京의 政治勢力 再編과 佛敎界의 動向」(제73회 한국 고대사학회 정기발표요지, 2003. 6. 14).

林玲愛, 「高麗前期 原州地域의 佛敎彫刻」, 『美術史學硏究』228·229, 2001. 3, pp. 39-63.

鄭恩雨, 「高麗前期 金銅菩薩像 硏究」, 『美術史學硏究』228·229, pp. 2001. 3, pp. 5-37.

_____, 「고려후기 불교미술의 후원자」, 『미술사연구』16, 2002, pp. 81-104.

_____, 「高麗後期 菩薩像 硏究」, 『美術史學硏究』236, 2002. 12, 97-131.

崔聖恩, 「旻天寺金銅阿彌陀佛坐像과 高麗後期 佛敎彫刻」, 『講座 美術史』17, 2001, pp. 25-45.

_____, 「高麗時代 佛敎彫刻의 對宋關係」, 『美術史學硏究』237, 2003. 3, pp. 49-73.

_____, 「高麗時代 佛敎彫刻의 對中關係」, 『고려미술의 對外交涉』, 예경, 2004, pp. 107-152.

• 조선시대

文明大, 「조선 전반기 조각의 대 중국(명)과의 교섭연구」, 한국미술사학회, 『조선 전반기 미술의 對外交涉』, 예경, 2006, pp. 131-151.

_____, 「무염파(無染派) 목불상의 조성과 설악산 신흥사 목아미타 삼존불상의 연구」, 『講座 美術史』20, 2003. 6, pp. 63-82.

文賢順, 「조선초기 보살상의 보관연구」, 『미술사연구』16, 2002, pp. 105-135.

심주완, 「壬辰倭亂 이후의 大形塑造佛像에 관한 硏究」, 『美術史學硏究』233·234, 2002. 6, pp. 95-138.

정은우, 「조선후반기조각의 대외교섭」, 한국미술사학회, 『조선 후반기 미술의 對外交涉』, 예경, 2007, pp. 173-213.

崔宣一, 「朝鮮後期 全羅道 彫刻僧 色難과 그 系譜」, 『미술사연구』14, 2000, pp. 35-62.

_____, 「日本 高麗美術館 所藏 朝鮮後期〈木彫三尊佛龕〉」, 『미술사연구』16, 2002, pp. 137-156.

崔聖恩, 「朝鮮初期 佛敎彫刻의 對外交涉」, 『講座 美術史』19, 2002. 12, pp. 41-58.

崔素林, 「黑石寺 木彫阿彌陀佛坐像 硏究 - 15世紀佛像樣式의 一理解」, 『講座 美術史』15, 2000, pp. 77-100.

• 近代시기

김이순, 「한국근대조각의 대외교섭」, 83-113. 한국미술사학회, 『근대미술의 對外交涉』, 예경, 2010, pp. 83-113.

제2부

중국조각사

중국 불상의 시대적 전개

Ⅰ. 중국의 초기 불상

인도에서 불교가 시작된 이후 서기전 2세기경부터는 연화, 보리수, 법륜, 불탑과 같은 형상으로 부처의 일생과 그 가르침을 상징하였으며, 1세기경부터는 부처가 인간의 모습으로 표현되기 시작하였다. 이 새로운 종교와 미술은 동·서 무역로인 서역을 통한 비단길과 동남아시아의 바닷길을 따라 중국으로 전파되었고 다시 한국과 일본으로 전해졌다. 이어서 각 나라마다 특징있는 불상형을 이루었으며 오랫동안 동아시아의 문화와 미술에 큰 영향과 변화를 가져오면서 서로 공통점과 차이점을 보여주는 국제적인 종교로 발전하였다.

중국에 불교가 알려진 기록 중에는 後漢의 明帝(재위 58~75년)가 꿈에 금빛 불상이 궁성 밖을 날아가는 것을 보고 佛法을 구했다는 感夢求法說이 있으나, 불교에 대한 지식은 대개 후한 말인 2세기 이후의 일이다. 외국승이 와서 설법

이 논문의 원문은 京畿道博物館 · 中國 遼寧省博物館 · 日本 神奈川縣立歷史博物館, 「중국 불상양식의 흐름」, 『한 · 중 · 일 대표 유물이 한자리에─同과 異: 遼寧省 · 神奈川縣 · 京畿道 文物展』(경기도박물관, 2002), pp. 164-172에 수록됨.

[도2-1] 佛獸鏡 중국 3세기

[도2-1a] 佛獸鏡의 세부

[도2-2] 魂瓶의 불상 중국 3세기

을 하고 불상을 조성하거나 절과 탑을 건립했다는 기록을 참고한다면, 불법이
전래된 초기부터 불상을 제작하고 예배하였던 것으로 보인다.

현존하는 유물로 보면 삼국시대 또는 西晉 3세기의 銅鏡인 佛獸鏡이나 夔鳳

鏡에 불상이나 비천의 표현이 나타나고[도2-1, 1a], 또 古越瓷의 魂瓶에도 조그만 불상들이 붙어있는 것은 새로이 전파된 불교에 대한 신앙이 재래에 알려진 신선이나 천상세계의 개념과 융합된 것으로 보인다[도2-2]. 중국 마애 불교조각의 초기 예에 해당하는 江蘇省 連雲港市 孔望山의 암벽에 조각된 불상들도 東王公, 西王母의 신선들과 혼재되어 있다[도2-3]. 또한 四川省 樂山의 麻浩崖墓 입구의 부조 불좌상은 왼손으로 옷자락을 잡고 있는 모습에서 인도의 간다라식 불상형을 따르고 있으며[도2-4], 그 표현된 위치로 보면 역시 무덤 주인공의 昇仙을 위한 것으로 짐작된다.

중국의 불상 중에서 명문이 있는 가장 이른 예는 五胡十六國의 하나인 後趙의 建武4년, 즉 338년에 제작된 금동불좌상으로서, 현재 샌프란시스코 동양박물관에 소장되어 있다[도1-3]. 네모난 대좌에 禪定印을 하고 앉아있는 모습은 인도의 쿠샨 왕조기에 유행한 초기 불좌상의 형식을 따른 것이나, 옷주름의 표현이 좌우상칭으로 처리된 점은 중국식으로 도식화된 경향을 보여준다. 한편 좀 더 자연스런 간다라 불상 양식이 보이는 초기 불상의 예는 미국 하버드대학교 포그미술관에 있는 河北省 石家庄 출토의 금동불좌상으로, 3세기 말에서 4

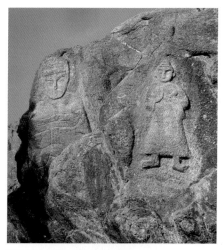

[도2-3] 孔望山 마애불상군
後漢 2세기 후반, 중국 江蘇省 連雲港

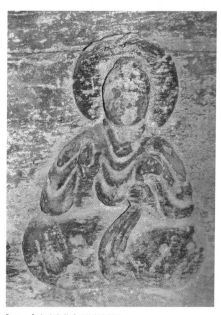

[도2-4] 麻浩崖墓室 불좌상 부조
後漢 2세기 후반, 상 높이 37.0cm, 중국 四川省 樂山

[도2-5] 금동불좌상
劉宋 451년(元嘉 28년), 높이 29.3cm, 미국 워싱턴
프리어갤러리

세기에 조성된 것으로 추정된다[도1-2]. 네모난 대좌에 두 마리의 사자가 있고, 그 중앙에 花瓶이 있는 이 불상의 형식은 불교 수용 초기에 전해졌을 인도의 불상형을 알려주며, 이후 중국적인 변형을 거쳐 4세기 후반에서 5세기에 많이 유행하였다. 우리나라에서 출토된 불상 중에서 가장 이른 예인 뚝섬 출토의 금동불좌상도 이와 같은 계보에 속하는 것이다[도1-1].

선정인 불좌상 중에는 네모난 須彌座에 앉아있는 형식이 南朝의 불상에서도 유행하였는데, 일본 永青文庫의 劉宋 元嘉14년(437)銘 불좌상과[도2-50] 미국 수도 워싱턴시의 프리어미술관에 소장되어 있는 元嘉18년(451)명 불좌상이 대표적인 남조의 예이다[도2-5]. 한편, 고구려 벽화 중에서 유일하게 불상이 표현된 集安 長川 1호 고분의 천장에 그려진 5세기 후반의 〈禮佛圖〉에 보이는 불상도 선정인 수인에 네모난 대좌형식을 보여준다[도1-5].

II. 北魏의 불상

北魏는 북부 중국을 통일하고 외래종교인 불교를 적극 후원하여 佛寺의 건립이나 대규모의 조상 활동을 통해서 왕권을 확립시키는 중요한 정치수단으로 삼았다. 甘肅省 敦煌 莫高窟은 제275동을 시작으로 北涼代부터 元代까지 수 백 개의 석굴이 조성되었다. 인도로부터 東漸된 불교문화의 교류가 서역을 통해서 계속

되는 동안 돈황은 중국 불교미술의 寶庫로서, 늦게는 西夏나 티베트의 불교문화와도 관련이 있었으며, 돈황을 통해 이루어졌던 불교문화의 흐름은 이후 천여 년 간 계속되었다. 각 시대를 대표하는 불교 사원의 건축, 벽화나 불상 그리고 典籍들을 통해서 돈황을 경유하여 왕래했던 승려들과 상인들의 활동 및 문화교류를 알 수 있다. 또한 그 지역을 통치했던 정치세력이나 신앙의 성격에 따라 달라지는 불상 표현의 시대적 변천 양식과 다양한 도상의 종류를 보여준다.

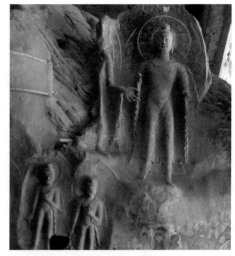

[도2-6] 炳靈寺石窟 제169굴 제7감 불입상
西秦 5세기 초 420년경, 중국 甘肅省 蘭州

甘肅省 蘭州의 炳靈寺石窟은 중국 석굴사원으로 초기인 西秦 建弘元年(420)에 속하는 명문이 있는 제169굴에는 서역식의 불입상과 좌상, 보살상, 그리고 유마문수의 대담상 등 다양한 상들이 표현되었다 [도2-6]. 또한 山西省 大同의 雲岡石窟은 沙門統 曇曜의 주청에 의해서 和平원년(460)부터 文成帝와 그의 先帝를 위해 5窟, 즉 담요5굴을 개착하면서 시작되었다. 이후 太和18년(494)에 洛陽으로 천도하기까지 20여 개의 석굴을 조성하여 5세기 후반 북위 불상의 다양한 도상과 대표적인 양식을 보여준다.

운강석굴의 불상 중에서 曇曜5窟을 포함한 480년경까지의 조상들은 인도나 서역에서 들어온 형식의 영향에 의해 성립된 것이다. 즉 둥글고 양감이 풍부한 불상이나 자유로운 자세의 천인상들의 표현은 돈황이나 그 서쪽 지방에서 많이 볼 수 있는 특징들이다. 이러한 운강 전기의 양식은 太武帝(재위 423~452)의 북량 정복 시에 돈황 지역의 포로 3만여 가구를 수도인 大同 부근으로 강제 이주시킴으로서 涼州 양식의 영향을 받았던 시대적인 배경과 관련된다. 또한 북방민

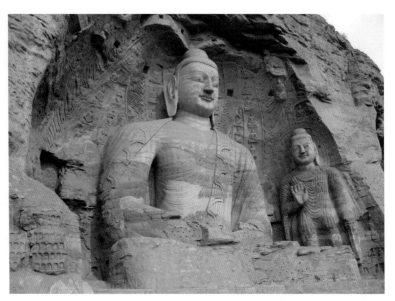

[도2-7] 雲崗石窟 제20굴 본존불좌상 北魏 460년대, 중국 山西省 大同

족의 활동적이고 개방적인 성격이 雲岡의 造窟사업에 동원되었을 조각가들에
의해 반영됨으로써 균형잡히고 건장한 모습의 불상들이 조성되게 되었다. 이러
한 역사적 사실은 서역과 인도의 조각양식이 비교적 이른 시기에 중국 동북부
지역으로 이어졌던 배경이 되는 것이다. 담요5굴 중 제20굴이나 18굴에서 볼
수 있는 通肩의 인도·서역적인 법의를 입은 상의 표현과 같이 신체적인 굴곡이
두드러지게 표현되었다[도2-7].

　　운강석굴 조각의 후기 양식을 보여주는 제5~6동과 제9~13동 불상들의 표
현에는 정면위주의 평면성이 강조되고, 종래 인도식 통견 법의에서 가슴에 띠
매듭[紳]이 있는 중국식 服制를 따랐으며, 주름처리도 규칙적이고 형식화되었
다[도2-8]. 이러한 변화는 북위의 漢民族 同化政策에 의해 한족의 의례를 따르고

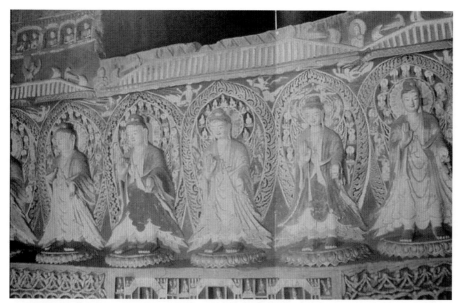

[도2-8] 雲崗石窟 제13굴 남벽 칠불입상　北魏 5세기 말, 중국 山西省 大同

太和10년(486)에 漢族式으로 복제를 개혁한 것과 관련된다고 본다. 한편 남조의 승려들이나 工人들이 북위에서 활동함에 따라 남조 불상의 착의법의 영향도 있었을 것으로 추정된다.

운강 후기에 보이는 불상양식의 변화는 太和18년(494)에 북위가 낙양으로 천도한 후에 새로이 조영되는 龍門石窟의 초기 굴인 古陽洞 불상들로 이어진다[도2-9]. 이보다 약간 후대에 조성된 賓陽洞에는 세 개의 굴이 있는데, 그중 가운데 굴은 황실발원으로 正光연간(520~524)에 완성되었으며[도2-10] 維摩文殊對談圖, 황제와 황후의 예불공양도[도2-54] 등의 다양한 도상들을 포함하고 있다. 굴의 규모나 불·보살상들의 당당한 표현과 조각적인 완성도에서 6세기 초 북위 양식을 대표한다. 또한 비슷한 경향의 불상들이 낙양 근교의 鞏縣石窟에서도

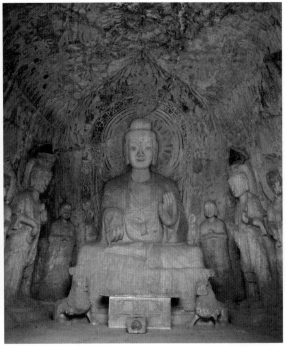

[도2-9] 龍門石窟 古陽洞 북벽 안쪽의 불감들
北魏 5세기 말, 중국 河南省 洛陽

[도2-10] 龍門石窟 賓陽中洞 본존 불좌상 北魏 523년경, 중국 河南省 洛陽

보인다. 이러한 중국화된 불상양식은 대체로 얼굴형과 佛身이 갸늘어지며 늘어진 옷자락은 몸 옆으로 뻗쳐서 예리한 조각수법을 보여주는데, 뉴욕 메트로폴리탄박물관 소장의 북위 正光연간에 제작되었다고 보는 금동불입상에서 그 특징을 알 수 있다[도2-11]. 그리고 우리나라 불상 중에서 가장 오랜 연대의 명문을 지닌 延嘉7年 己未年銘 금동불입상은 고구려의 539년에 해당되는 상으로[도1-12], 바로 이러한 6세기 전반의 중국화된 양식을 반영하는 대표적인 예이다. 東·西魏 시대에 이르면 6세기 초기의 중국화된 북위 불상양식이 계승되나, 양식적으로는 좀 부드러워지고 환미감을 보여주기 시작한다.

[도2-11] 금동불입상과 권속
北魏 6세기 초, 높이 57.0cm, 미국 뉴욕 메트로폴리
탄박물관

[도2-11a] 도2-11의 보존불입상

III. 南朝의 불상

중국적인 불상양식이 일찍부터 나타나기는 남조에서도 마찬가지이다. 그러나 남조의 상으로 알려진 예들이 많지 않고 또 北朝와 같은 대규모의 석굴사원의 조영이나 왕실 후원의 조상활동을 알려주는 예도 거의 남아있지 않다. 현존하는 남조의 불상 중에서 앞에 언급한 劉宋 元嘉14년(437)명 금동불좌상은 옷주름 표현이 좌우대칭을 이루면서 얼굴 표정이 사색적이고 조용한 분위기를 느끼게 해 준다[도2-50]. 남조 불상의 예 중에 南京의 棲霞寺 석굴의 대형 불좌상을[도1-8] 제외하면, 대부분이 1937년부터 1953년 사이에 四川省 成都 萬佛寺址에서 출토된 南

[도2-12] 석조관음보살상군
四川省 成都 萬佛寺址 출토, 梁 548년(中大同 3년), 높이 44.0cm,
중국 四川省博物館

齊와 梁의 상들로 대표된다[도2-12]. 비슷한 양식의 불상들이 근래에 성도의 西安路에서도 출토되었는데[도2-53], 6세기 전반에 사천 지역에서 造像활동이 활발하였음을 알려준다. 이 성도 출토 상들을 통하여 5세기 말부터 불상양식의 중국화가 이미 이루어지고 있었던 것을 알 수 있다. 또한 사천성 지역은 해로나 인도 동북부와 이어지는 육로로도 직접적인 교류가 이루어지고 있었던 듯, 인도와 동남아 지역의 불교조각양식을 반영하는 불상들이 다수 포함되어 있다. 그 중에서 인도의 阿育王이 만들었던 상을 조성한다는 명문이 있는 불상들은 인도 굽타시대의 마투라 조각양식을 반영하고 있다[도1-9, 10]. 한편 사천성의 불상들은 중국 남조와 특별히 가까웠던 백제의 불상들과도 연관된다. 부드러운 조형성이나 捧寶珠보살상과 같은 도상이 양국에서 함께 확인되어 백제와 남조와의 교류가 활발했음을 알려준다.

IV. 北齊·北周의 불상

6세기 후반은 북조의 北齊·北周와 남조의 梁과 陳으로 이어지다가 隋가 開皇원년(581)에 북제를, 개황9년(589)에는 남조의 진을 무너뜨리면서 중국을 통일국가로 만들었다. 이 시기 불상의 표현에는 앞 시기인 東·西魏 시대에 형성된 불상형

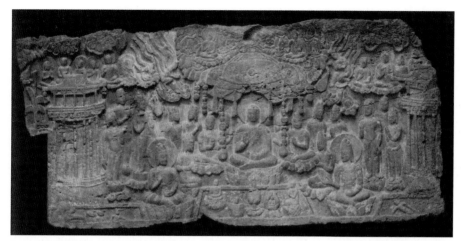

[도2-13] 南響堂山石窟 제2굴 서방아미타정토 부조 北齊 6세기 후기, 미국 워싱턴 프리어갤러리

이 이어지기도 하고, 다시 인도나 서역에서 전해지는 전성기 굽타시대의 불상양식이 반영되기도 하였다. 특히 지역에 따라 특징있는 불상형들이 새로이 등장하였다. 長安을 중심으로 만들어진 불·보살상, 山西省의 太原과 河北省의 鄴을 중심으로 발달된 상들, 하북성 曲陽縣의 대리석상들 그리고 山東省의 濟南이나 靑州 등지에서도 다양한 종류의 불상들이 새로이 발견되는 등 6세기 후반의 지역적인 특성을 보여주는 여러 계보의 불상양식이 전개되었다. 이 석굴사원의 불상들로는 산서성의 天龍山이나 南·北響堂山 등지의 조각들이 대표적이다[도2-13].

대체로 齊·周 양식이라고 하는 6세기 후반 초기의 불상양식은 그 이전 시기의 불상들보다는 얼굴과 몸체 표현에 환미감이 강조되고 조각수법이 부드러워져서 옷주

[도2-14] 석조보살입상
曲陽 修德寺址 출토, 北齊 6세기 후반, 높이 1.45m, 중국 河北博物院

[도2-15] 석조불입상
青州 龍興寺址 출토, 北齊 6세기 후반, 높이 63.0cm, 중국 山東省 青州市博物館

름 표현도 자연스럽게 보인다. 이 시대의 대표적인 불상은 1953년에 하북성 曲陽의 修德寺에서 출토된 대리석상들로, 세부표현이 단순해지고 생략되어서 신체의 양감이 강조되는 것이 특징이다[도2-14].

1996년에 발견된 山東省 青州의 龍興寺의 석조불상군 중에서 북제의 불상들은 북위와 동위의 양식을 이어주는 상들과 산동성이라는 지리적인 위치때문인지 일견 인도나 동남아시아지역 불상들과의 교류 가능성을 보여주는 상으로 구분된다. 특히 후자에 속하는 불상들은 옷주름의 처리가 단순해지고 환미감이 강조되고 있는 것이 특징이다[도2-15]. 산동 지역은 우리나라의 서해안과 가까워 일찍부터 해상교류의 근거지였으며, 6세기 후반 중국 불교조각의 이해뿐 아니라 삼국시대 우리나라 조각과의 연관성 연구에도 새로운 자료를 제시해 주었다.

V. 隋·唐의 불상

남조와 북조를 통일한 수대의 文帝(재위 581~604), 煬帝(재위 604~617)는 불교를 장려하고 오랜 전쟁에서 피폐해진 사찰들을 수리하였을 뿐 아니라 수만여 구의 불상들을 보수하거나 새로 제작하였다. 龍門石窟이나 天龍山石窟에서도 조상활동은 계속되었으나, 대표적인 석굴 造像은 산동성의 駝山[도2-16], 雲門山, 玉函山 석굴 등에서 볼 수 있다. 불상양식에서 남조와 북조의 차이가 점차 사라지기 시

작하고 서로의 양식적 교류와 융합을 거치면서 수대의 특징있는 양식을 이루거나 지역성을 띠는 상들이 출현한다. 대체로 신체표현이나 옷주름의 처리가 단순해지며, 불신의 양감이 강조되고 전체적으로 균형잡힌 비례를 보여준다. 보살상들은 한쪽 다리에 힘을 빼고 자연스러운 三屈의 자세로 서 있는 것이 특징이다.

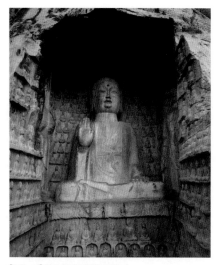

[도2-16] 駝山石窟 제3굴 불좌상
隋 6세기 말, 중국 山東省 靑州

唐代에는 수대에 이룩한 통일된 국가의 영토를 더욱 넓혀서 인도로 이어지는 서역의 안전한 교통로를 확보하였으며, 서방의 발달된 불교문화를 적극 수용하였다. 玄奘과 義淨 외에 60여 명에 달하는 많은 구법승들이나 사신들이 인도 왕래를 통하여 국제적인 불교문화를 수용하는 데 매우 적극적이었다. 현장법사가 貞觀19년(645) 인도에서 귀국할 때에 인도의 유명한 瑞像 7구를 모방하여 金銅이나 檀木으로 만들어왔고, 이후 당과 서역 및 인도와의 불교문화 교류가 활발하여 7세기 후반의 당 불교조각의 모본이 되었다.

7세기 후반을 대표하는 불상은 高宗연간인 咸亨3년(672)에서 上元2년(675) 사이에 황실 후원의 대형굴로 발원된 龍門石窟 奉先寺洞의 불상들이다[도2-17]. 본존은 『大方廣佛華嚴經』의 주존인 盧舍那佛이며[도2-17a], 좌우에 제자상, 보살상, 금강역사상과 천왕상들이 배치되어 있다. 상들은 자세가 당당하며 얼굴 표정에 위엄이 있고, 옷주름 표현 등이 사실적이면서도 절제된 조각수법을 보여주고 있어서 당 양식의 성립을 알려준다. 이외에도 용문석굴 중에서 永隆원년

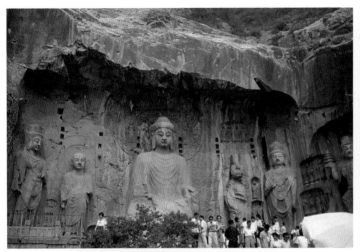

[도2-17] 龍門石窟 奉先寺洞 본존 노사나불좌상과 권속 唐 672~675년, 河南省 洛陽

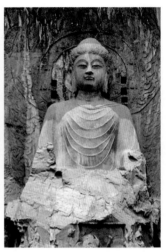

[도2-17a] 龍門 奉先寺洞 본존
唐 672~675년, 높이 20.6cm

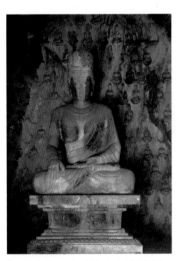

[도2-18] 龍門石窟 擂鼓臺 南洞 본존불좌상
唐 7세기 말, 높이 2.15m, 河南省 洛陽

(680)명이 있는 萬佛洞 그리고 東山에 있는 擂鼓臺三洞이나 看經寺洞의 불상들은 則天武后期(재위 684~704)에 조성된 양식을 대표한다. 특히 이 동산에는 보관을 쓴 항마촉지인의 여래좌상이 유행하였는데[도2-18], 화엄사상의 유행과 20여 년 간 인도에 머물었던 구법승 의정이 證聖원년(695) 중국으로 돌아올 때에 인도에서 가지고 왔다는 金剛座眞容像과의 연관성도 제기되고 있다.

8세기 초의 불상에는 측천무후를 위하여 승려와 고관귀족들이 長安 光宅寺의 七寶臺에 모셨었다는 寶慶寺의 부조불상군이 대표적이다. 삼존불상과 독존의 십일면관음보살상 형식으로 구분되며, 현존하는 상은 모두 32구이고 그중에는 703년, 704년 724년에 해당되는 명문이 있는 예들이 있다. 삼존불들

은 본존이 항마촉지인상, 倚坐像 그리고 아미타수인을 한 결가
부좌상의 세 가지 형식으로 나뉘는데, 이들은 당시에 유행했던
불상 형식이다[도1-51]. 상들의 균형잡힌 불신의 비례나 과장없
는 신체표현, 보살상들의 화려한 장식과 몸체의 유연한 곡선과
조화된 옷주름 처리에서 조각의 사실성과 기법의 절제성이 조
화를 이루고 있다. 또한 다수의 십일면관음보살입상의 표현 역
시 8세기 전반 당 보살상의 전형을 따르고 있다[도2-19]. 즉 불법
을 상징하는 예배대상으로서 당대의 이상적인 불상형이 8세기
전반에 완성되었다고 볼 수 있다.

　8세기 전반의 대표적인 석굴사원 조각 중에는 천룡산석굴
의 불상들이 있다. 현재 석굴은 많이 파손되었고 상들은 떼어
져서 세계 여러 곳에 분산되어 있다. 천룡산의 불상들은 용문
석굴 조각의 당 양식을 좀 더 부드럽고 사실적인 표현으로 발
전시킨 것이다. 신체의 양감
과 곡선미를 한층 강조하여
경우에 따라서는 세속적인 미
감을 느끼게 한다[도2-20]. 이러
한 특징은 이후 五代와 宋으
로 이어지는 불상양식과도 연계된다.

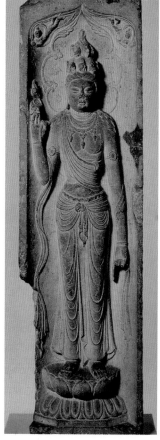

[도2-19] 석조십일면관음보살입상
西安 寶慶寺 전래, 唐 8세기 초, 높이 1.08m,
미국 워싱턴 프리어갤러리

[도2-20] 天龍山石窟 제21굴 본존불좌상
唐 8세기 전반, 미국 하버드대학교박물관

　당 후기를 대표하는 석굴조각은 역시 敦煌
이 그 전통을 이어주고 있다. 彩塑에는 사실성
이 강조되었으며, 벽면에 도회된 여러 경전들의
淨土變相圖들은 당시에 유행하였던 불교신앙

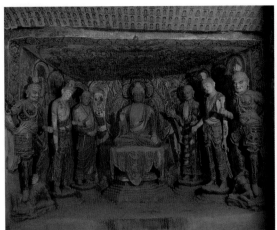
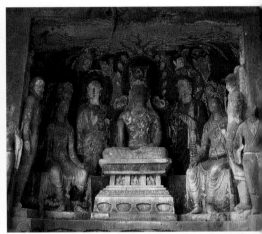

[도2-21] 莫高窟 제45굴 塑造佛像群　唐 8세기, 甘肅省 敦煌　　　　[도2-22] 蒲江 飛仙閣 제9호감 불상군　唐 8세기, 중국 四川省 廣元

의 성격과 회화 양식을 알려준다[도2-21]. 불상의 조성은 또한 사천성 지방에서
도 활발하게 진행되었다. 사천성 巴中이나 廣元 등의 석굴들에서는 당 초기부
터 조상활동이 시작되어 晩唐까지 계속되었는데[도2-22], 중국 남부와 해로로 연
결되는 인도미술과의 관련성을 보여주기도 한다. 당 말에 이르면 좀 더 중국적
인 불상양식으로 발전하여 송대 불상으로 계승된다.

VI. 遼·宋의 불상

遼·宋의 초기 불상들은 대체로 唐代의 전통을 계승한 상들이 많은 편으로, 얼굴
표현이 통통해지며 체구는 당당해진다. 대체로 11세기에 이르러 요·송의 양식이
점차 구별되기 시작하여 독창적인 특징을 지니며 발달하게 된다.

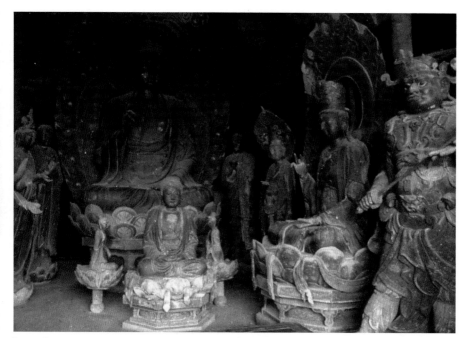

[도2-23] 下華嚴寺 薄伽敎藏殿 불상군　遼 1038년, 중국 山西省 大同

　　遼 시대의 대표적인 불상은 山西省 大同의 下華嚴寺에 있는 소조불상군으로, 기록에 의하여 重熙7년(1038)에 제작된 것을 알 수 있다[도2-23]. 원래 경권을 보관하여 薄伽敎藏이라고 불리는 전각에 과거, 현재, 미래를 대표하는 三世佛을 포함하여 29존이 모셔져 있다. 세 구의 불상이 서로 비슷한 수인에 결가부좌로 앉아있으며, 통통하고 네모난 얼굴형과 부드러운 옷주름으로 표현된 통견식의 법의 등은 당 시대와는 다른 불상형으로서, 우리나라의 고려시대 불상과도 연결된다. 특히 하화엄사의 보살상들은 높은 원통형의 보관을 쓰고 몸체가 길고 날씬하며 유연하게 휘어진 자세로 서 있다.

　　內蒙古나 遼寧省 여러 곳에는 4각이나 8각 전탑들이 많이 남아있으며, 탑신

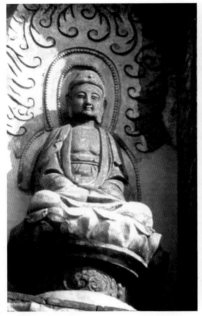
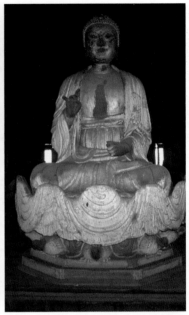

[도2-24] 遼陽白塔 불좌상 부조
遼 11세기, 중국 遼寧省 遼陽

[도2-25] 應縣木塔(佛宮寺釋迦塔) 내 불좌상
遼 1056년, 중국 山西省 朔州 應縣

부 각 면에 부조로 불상을 표현하거나 불감을 만들어 그 속에 불상을 안치하는 경우가 많다. 그중에서 탑의 건립연대를 알 수 있는 내몽고 巴林右旗의 慶州白塔(1047~1049), 遼寧省 朝陽北塔(1049), 雲接寺塔 그리고 遼陽白塔 등에 표현된 불상들은 11세기 요대의 불상양식을 대표한다[도2-24].

대동에서 가까운 應縣에는 중국에서 현존하는 가장 오래된 5층목탑이 서 있다. 탑은 淸寧2년(1056)에 건립되었다. 내부의 각 층의 佛壇에는 불상들이 모셔져 있는데, 四方佛이나 비로자나불을 팔대보살이 에워싼 구도의 상들이 포함되었고, 요나라 말기에서 金代 초기의 상으로 추정되고 있다[도2-25]. 금 시대의 불상은 요 시대의 불상 양식을 이어주면서 불상들이 비만해지는 경향이 있으나,

남아있는 예들이 많이 알려져 있진 않은 편이다.

宋代에는 수행을 위주로 하는 禪宗의 영향으로 조상활동이 그다지 활발하지 않았다. 그러나 현존하는 예를 보면, 석굴조상과 목조상이 비교적 많이 조성되었고, 그중에서도 관음보살좌상은 송대 불상을 대표하는 조각이다. 보살상들의 자세는 半跏坐, 遊戱坐, 輪王坐 등으로 다양하며, 그 당시에 불화로도 많이 그려진 補陀落迦山의 水月觀音 신앙과 연결되어 송대 관음보살상의 전형적인 자세로 자리잡게 된다[도2-26]. 특히 윤왕좌와 유희좌 자세는 陝西省 北部에 밀집되어 있는 延安 萬佛洞(1078~1083년경)이나 子長縣 北鐘山 石宮寺(1067)의 보살상들에 많이 표현되며 사천성의 安岳 석굴

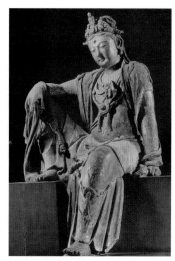

[도2-26] 목조수월관음좌상
宋 12세기, 높이 182.0cm, 미국 보스턴박물관

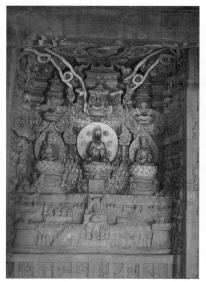

[도2-27] 大足石窟 北山 佛灣 제245호 관경변상 부조
唐 말기, 중국 四川省 重慶

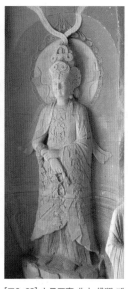

[도2-28] 大足石窟 北山 佛灣 제136호 轉輪經藏窟 관음보살입상
南宋 1146년경, 중국 四川省 重慶

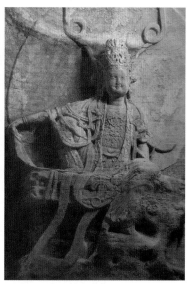

[도2-29] 大足石窟 北山 佛灣 제113호 수월관음보살상
宋代, 중국 四川省 重慶

에서도 발견된다.

송대의 석굴사원으로는 사천성 大足에 당 시대 말부터 조성되어온 北山의 불상과 寶頂山석굴의 불상들이 유명하다. 이곳에는 불교신앙이 중국적인 사상과 혼합되거나 다양한 경전들이 변상도 형태로 부조되었으며[도2-27], 얼굴표정이나 의복이 중국식으로 표현되었다[도2-28]. 또한 유희좌의 관음보살상의 우아한 자태는[도2-29] 중국화된 경전의 내용이나 표현방식에서 우리나라 고려 이후의 보살상 표현과 불교회화와도 연관성을 보여주는 경우가 많다.

Ⅶ. 元代의 불상과 그 이후

북방의 몽고족이 세운 元은 초기에 遼·金과 宋의 불상양식을 이어주었다. 즉 높은 원통형의 관을 쓴 요나라의 보살상 형식을 따르거나, 위엄이 있으면서도 귀족적인 우아함을 보여주는 요·금의 불상형의 전통 또는 송 보살상의 통통하게 살이 찐 관음보살상들의 유형을 이어주었다. 또한 옷주름 표현이 과장되었고 얼굴과 신체 표현이 풍만하여졌다. 그러나 원은 太宗 오고타이(재위 1229~1245)의 皇子의 병을 티베트 승려 八思巴가 고쳐주게 된 계기로 티베트 불교를 숭상하기 시작하였고, 13세기 후반부터는 원 황실을 중심으로 티베트 불교 의식에 따른 佛事가 활발하게 행해졌다. 원의 수도였던 북경의 白塔寺(원대에는 妙應寺로 불림)는 世祖(재위 1260~1293)에 의해 지어진 절이다. 이 절의 유명한 喇嘛白塔 안에서 원에서 淸代까지 편년되는 불상 1만 구가 나온 바 있으며, 원 세조가 八思巴를 위해 지어 바쳤다는 護國仁王寺에서 옮겨온 목조삼세불상도 있다[도2-30, 30a].

浙江省 杭州의 飛來峯에는 五代에서 元代에 걸친 불상들이 조각된 석굴이

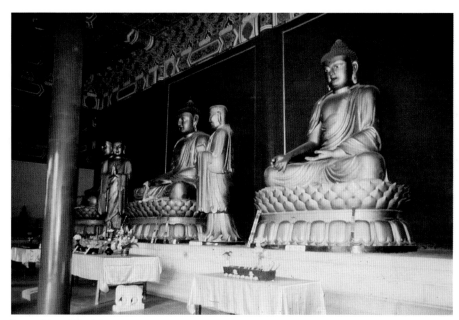

[도2-30] 목조삼세불좌상
護國仁王寺 전래, 元 13세기 후기, 중국 북경 白塔寺(妙應寺)

있으며, 특히 13세기 말의 원대 불상이 잘 알
려져 있다. 南宋 문화의 중심지였던 항주에
티베트 불상의 요소를 보여주는 존상이 조성
된 것은 새로운 왕조의 영향력이 강남 지역
에까지 미쳤음을 보여준다. 이 비래봉의 조
각은 당·송으로 이어지는 전통적인 불상양
식의 상, 새로운 티베트 불교의 영향을 받은
원 황실의 티베트계 불상 양식을 보여주는
상, 그리고 두 가지 요소를 합친 상으로 구분
된다. 특히 靑林洞 입구 암벽에 두 손을 양쪽

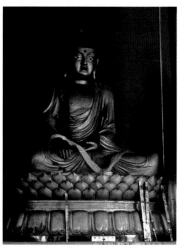

[도2-30a] 백탑사 목조삼세불좌상 중 일부

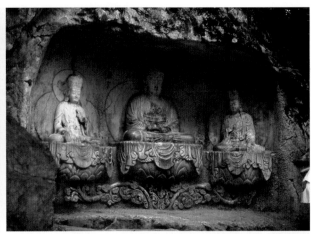

[도2-31] 飛來峰石窟 靑林洞 노사나설법도 부조
北宋 1022년, 중국 浙江省 杭州

[도2-32] 飛來峰石窟 노사나삼존불좌상　元 1282년, 중국 折江省 杭州

으로 높이 들어 설법인을 하고 좌우에 사자와 코끼리를 문수보살과 보현보살을 협시로 한 노사나불회 부조는 북송의 建興원년(1022)에 해당되는 명문이 있어서 불교도상이나 조각양식 연구에 매우 중요하다[도2-31]. 또한 비래봉의 원대 명문이 있는 상들은 至元19년(1282)에서부터 至元29년(1292)에 걸쳐 집중적으로 조성되었고, 도상으로는 비로자나삼존불, 아미타삼존불 그리고 전통적인 불상과는 완연히 구분되는 티베트 불교의 밀교 도상인 金剛薩陲菩薩, 秘密大持金剛, 金剛手菩薩 등이 조각되었다[도2-32]. 이외에도 泉州 지역에는 1290년과 1292년에 조성된 석조삼세불상 등이 있어 원·티베트계 불상 양식은 보다 광범위한 지역에서 조성되었음을 알 수 있다.

　북경에서 서북쪽으로 약 60킬로미터 떨어진 만리장성의 八達嶺 가는 길목에 위치한 居庸關의 부조상들은 원 말기의 불상양식을 대표한다. 至正3년(1343)부터 至正5년(1345)까지 조성된 것으로서, 양쪽 벽에 사천왕상과 시방불, 천불, 그리고 천장에 5개의 만다라 부조가 남아있다[도2-33, 34]. 조각은 체계적인 구성

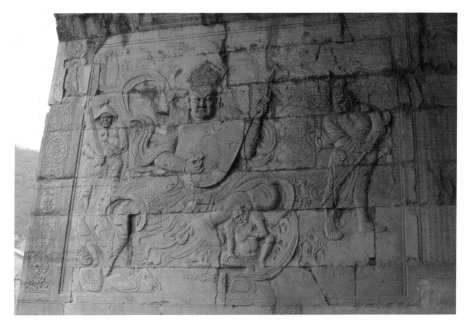

[도2-33] 居庸關 사천왕상 부조 중 지국천　元 1343~1345년, 중국 北京

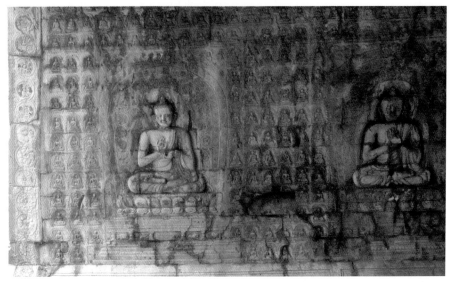

[도2-34] 居庸關 불좌상 부조　元 1343~1345년, 중국 北京

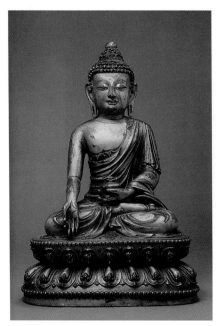

[도2-35] 금동약사불좌상
明 宣德연간(1425~1435년), 높이 32.0cm, 중국 北京 故宮博物院

과 정치한 장엄으로 되어 있으며, 새로운 도상과 상들이 들고 있는 지물 등에서 티베트 불교의 영향이 보인다.

1270년경부터 元의 영향을 받기 시작하였던 고려시대에 원을 통해 들어오는 티베트 불교의 영향을 보여주는 불상형은 대체로 14세기에 등장한다. 특히 세모진 얼굴형이 특징적이며 보살상에는 화려한 보관과 커다란 귀걸이 및 몸 치레장식을 강조한 영락장식이 나타난다. 연화대좌는 仰蓮과 伏蓮이 직접 붙어있는 형식이 유행한다. 현재 남아 있는 고려의 불상 중에 특히 금강산에서 출토된 고려 말의 불상은 티베트계 불상의 도상과 양식의 영향을 보여준다. 이와 같이 원대의 불교와 불상양식의 영향은 고려왕실 중심의 불교의식이나 귀족이 후원해 만든 조상에 많이 반영되었고, 이후 조선시대로도 이어졌다.

元 이후의 중국불상에 대한 연구는 아직 많이 진행되지는 않았으나, 崇善寺나 雙林寺 등 山西省을 중심으로 한 사찰에는 원 이후의 목조상들이 많이 남아 있으며, 요·금·송에서 이어지는 보다 전통적인 중국불상의 특징을 간직하고 있는 것을 알 수 있다. 그러나 대체로 명과 청의 황실에서 행한 불교의식은 티베트 불교의 영향이 컸으며, 상들이 더욱 정교하고 화려해지며 사실적인 경향을 보인다. 북경 故宮博物院에 소장된 많은 금동불상을 통해서 明 초기에도 티베

트 불교사회와는 밀접한 관계를 유지하였고 황실 발원 불상에는 원의 불상양식이 그대로 이어지고 있음을 알 수 있다. 특히 永樂帝(재위 1403~1424)와 宣德帝(재위 1425~1435) 때에 다량의 티베트계 불상을 황실에서 제작하였으며[도2-35], 불좌상은 거용관의 천정에 있는 불상 표현과도 유사하다. 화려한 장식이나 날씬한 몸체의 보살상들 중에는 명문이 있는 예들이 많이 남아있다. 일반적으로 명대이후에는 불교신앙이 중국적인 성격을 띠며 대중화되었으나, 종교적인 세력 확장이나 불교미술의 발전에서는 별로 중요한 위치를 차지하지 못한 것으로 여겨지고 있다. 그러나 넓은 의미에서 불교신앙과 그 미술은 아시아인의 문화발전에 끼친 영향이 지대하여 지금까지도 일상적인 생활습관과 사고방식의 공통된 문화현상으로 이어지고 있다.

國文

• 번역서

구노 미키, 최성은 옮김, 『중국의 불교미술-후한시대에서 원시대까지-』, 시공사, 2001.

배진달(배재호), 『중국의 불상』, 일지사, 2005.

_____, 『중국불상의 세계』, 경인문화사, 2018.

온위청(溫玉成)/ 裵珍達 編譯, 『中國石窟과 文化藝術』, 景仁文化社, 1996.

제켈, 디트리히(Dietrich Seckel)/ 이주형 역, 『佛敎美術』(The Art of Buddhism), 열화당 미술선서49, 1985.

崔完秀, 『佛像硏究』, 지식산업사, 1984.

• 논문

金理那, 「印度佛像의 中國傳來考」, 『韓㳓劤博士 停年紀念史學論叢』, 지식산업사, 1981, pp. 737-751(同著, 『韓
　　　　國古代佛敎彫刻史硏究』, 1989, 一潮閣, pp. 270-290에 재수록).

_____, 「降魔觸地印 佛坐像硏究」, 黃壽永 編, 『韓國佛敎美術史論』, 民族社, 1987, pp.73-110(同著, 『韓國古代
　　　　佛敎彫刻史硏究』, 1989, 一潮閣, pp. 291-336에 「中國의 降魔觸地印佛坐像」으로 재수록).

_____, 「阿育王 造像 傳說과 敦煌壁畫」, 『蕉雨黃壽永博士古稀紀念美術史學論叢』, 通文館, 1988, pp. 853-
　　　　866.

_____, 「《維摩詰經》의 螺髻梵王과 그 圖像」, 『震檀學報』 71·72, 1991, pp. 211-232.

_____, 「중국의 불상」, 『박물관 신문』, no. 105~107, 109~110, 112, 114~116, 121, 125, 129, 136(1980년 5월
　　　　부터 1982년 12월까지 부정기적으로 13회 연재).

金春實, 「中國 北齊周 및 隋代 如來立像의 展開와 特徵-특히 如來像의 服制와 관련하여」, 『美術資料』 53,
　　　　1994. 6, pp. 108-134.

리, 마릴린(Marylin Lee) 著, 文明大 譯, 「天龍山 第21石窟과 唐代碑銘의 硏究」, 『佛敎美術』 5, 1980, pp. 79-
　　　　109.

文賢順, 「明 初期 티베트식 불상의 특징과 영향」, 『미술사연구』 제13호, 1999, pp. 119-152.

裵珍達, 「龍門石窟 大萬五佛像龕硏究」, 『美術史學硏究』 217·218, 1998, 3·4. pp. 125-155.

온위청(溫玉成), 「龍門石窟에 나타난 北朝彫刻藝術」, 『美術史論壇』 제6호, 1998, pp. 145-184.

완룽춘(阮榮春), 「初期佛像傳來의 南方루트에 대한 연구」, 『미술사연구』 제10호, 1996, pp. 3-19.

李淑嬉, 「中國 四川省 川北지역 石窟의 初期密敎 造像」, 『미술사연구』 13, 1999, pp. 29- 82.

鄭恩雨, 「杭州 飛來峰의 佛敎彫刻」, 『미술사연구』 제8호, 1994, pp. 199-23.

_____, 「遼代佛像彫刻의 研究(1), (2)」, 『미술사연구』 제13호, 1999, pp. 83-118; 제14호(2000), pp. 63-97.

최경원, 「연구사자료: 北魏佛像 服制의 중국화에 대한 연구사적 고찰」, 『미술사연구』 8, 1994, pp. 251-268.

崔聖恩, 「杭州煙霞洞石窟十六羅漢像에 관한 研究」, 『美術史學研究』 190·191, 1991, pp. 161-192.

_____, 「唐末伍代 佛教彫刻의 傾向」, 『美術史學』 IV, 학연문화사, 1992, pp. 161-191.

中文

수바이(宿白), 『中國石窟寺研究』, 北京: 文物出版社, 1996.

_____ 編輯, 盛世重光 『山東青州龍興寺出土佛教石刻造像精品』, 北京: 中國歷史博物館, 中國華觀藝術品有限
公司, 山東青州市博物館, 1999.

青州市博物館 編著, 『青州龍興寺佛教造像藝術』, 濟南: 山東美術出版社, 1999.

日文

나가히로 도시오(長廣敏雄), 『雲岡と龍門石窟』, 東京: 中央公論出版社, 1978.

마츠바라 사부로(松原三郎), 『增訂中國佛教彫刻史研究』, 東京: 吉川弘文館, 1966.

_____, 『中國佛教彫刻史論』, 東京: 吉川弘文館, 1995.

미즈노 세이치(水野淸一), 『中國の彫刻』, 東京: 日本經濟新聞社, 1959.

_____, 『中國の佛教美術』, 東京: 平凡社, 1968.

英文

Howard, Angela, Li Song, Wu Hung and Yang Hong, *Chinese Sculpture*, Yale University Press, New Haven and
London, Foreign Languages Press, Beijing, 2006.

Matsubara, Saburo·Akiyama Terukazu, translated by Alexander Soper, *Arts of China-Buddhist Cave Temple*,
New Researches, Tokyo: Kodansha International, 1969.

Rhie, Marylin Martin, *Early Buddhist Art of China and Central Asia*. Leiden· Boston·Köln, Brill, vol. one, 1999,
vol. two, 2002.

Shellgrove, David L. ed., *The Image of Buddha*, Tokyo: Kodansha International/UNESCO, 1978.

Whitfield, Reoderick and Anne Farrer. *Caves of theThousand Buddhas: Chinese art from the Silk Route*, New
York: George Braziller, Inc. 1990.

중국 고대의 주요 불상과 그 양식적 특징

I. 초기의 불상(1): 3~4세기

중국에 불교가 수용된 後漢代(25~220년)부터 唐代까지 제작된 불상들의 중요한 예들을 들어가면서 상의 양식적 특징 및 중국 불교조각사에서 차지하는 중요성을 고찰해 보겠다. 아울러 우리나라 불상과의 영향관계도 함께 언급하고자 한다.

인도에서 불교가 성립된 지 500여 년이 지나서 비로소 중국에서는 불교가 전래된 기록들이 나타나기 시작한다. 그 초기 기록 중에서 유명한 것으로는 明帝 感夢求法說로서 후한의 명제(재위 58~75)가 꿈에 금빛을 한 사람이 궁전 앞에 날아가는 것을 보고서 서방(인도)에 불법을 구하러 사신을 보냈다는 전설적인 이야기가 있다. 대체로 중국에서 불교에 대한 지식은 후한 말경에는 이미 널리 알려져 있었던 듯, 기록상으로도 기원후 2세기 경부터 많이 보인다. 특히 安息國이나 月氏國에서 외래승이 와서 불교 전파에 종사하였다거나 혹은 寺塔이나

이 글은 國立中央博物館, 「中國의 佛像」, 『博物館新聞』에 1980년 5월부터 1982년 12월까지 필자가 연재한 원고를 묶어서 정리한 것이다(號數: 第105, 106, 107, 109, 110, 112, 114, 115, 116, 121, 125, 129, 136號).

[도2-36] 佛獸鏡 뒷면
중국 3세기 전반, 일본 奈良縣 南葛城郡馬見村 新山古墳
出土

[도2-36a] 불수경의 세부(불좌상)

법회에 대한 기록들을 볼 수 있다. 이러한 佛法傳來에는 반드시 불상에 대한 예배가 따르기 마련이며 조상활동도 아울러 수반되었을 것이다.

현존하는 유품으로 볼 때 불교와 관련된 상은 대체로 3세기에 접어들면서부터 나타나기 시작한다. 특히 漢代부터 三國, 晉에 걸쳐 유행한 銅鏡 뒷면의 장식 중에 神獸와 더불어 표현된 불상이나 공양천 혹은 비천을 확인할 수 있다[도2-1, 2-36, 36a]. 두 손을 앞에 모으고 연화좌에 결가부좌하였고 머리에는 肉髻와 원형의 두광이 표현되어 있는 것은 틀림없는 불상으로서 입상으로 표현된 경우도 있다. 이 거울 뒷면의 불상들은 다른 장식적인 문양과 섞여 神仙像 형태로 나타나고 하나의 독립된 존상으로서의 개념은 아직 세워지지 않은 듯하다. 특히 이들 漢末 및 三國期의 동경들이 어떤 경로를 통해서인지 일본의 고대 고분에서도 발견된다는 것은 흥미있는 일로서, 240년의 명문이 있는 것을 포함하여 대체로 3세기 후반에서 4세기 전반에 걸쳐 만들어진 것으로 추측된다.

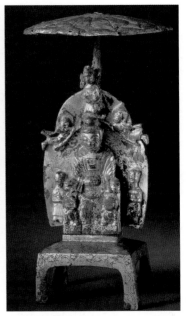

[도2-37] 靑磁魂瓶
江蘇省 吳縣 楓橋獅子山1號墓 출토, 중국
3~4세기, 높이 46.5cm, 중국 江蘇省吳縣
文物管理委員會

[도2-38] 금동불좌상
河北省 石家庄 北宋村 출토, 중국 4세기, 높이
21.5cm, 중국 河北省博物館

중국 四川省 樂山의 麻浩涯의 한 암벽에서 조각된 불좌상이 발견되었는데,
이 상 역시 漢末~三國 초(3세기 초)의 예로서, 광배가 있고 오른손은 施無畏印,
왼손은 法衣의 한쪽 끝을 잡고 있다[도2-4]. 이는 인도의 간다라 조상에서 흔히
보이는 형식으로 중국에 수용된 초기 불상형식의 중요한 예로 볼 수 있다.

불상의 모습은 磁器의 형태로도 만들어져서 중국의 초기 청자 계통인 古越
磁의 魂瓶 중에서도 볼 수 있는 바, 자기의 겉면에 부조로서 부착시킨 것도 있
고[도2-2, 37] 독립된 존상으로 구운 것도 있다.

위에 열거한 일종의 장식적인 성격에서 벗어나는 중요한 불상의 한 예로는

河北省 石家庄 北宋村 출토의 금동불좌상을 들 수 있다. 이 상은 4세기경으로 추측되는 예로서 선정인의 불좌상과 대좌와 傘蓋가 전부 청동으로 주조된 중국의 초기 불상형식의 중요한 예이다[도2-38].

이상 불교가 중국에 전래되면서부터 3~4세기에 나타나기 시작하는 초기 불상의 대표적인 예들을 통해서 불교조각의 모습을 단면이나마 살펴보았다. 즉 불교가 종래 중국인들에게 잘 알려진 유교나 도교의 사상체계 내에서 점진적으로 받아들여지는 것과 비슷하게 불상의 표현도 종래 유행하던 銅鏡이나 畵像石 혹은 도자기의 장식적인 한 요소로서 등장하기 시작하다가 차차 독립된 예배상으로 전개해 나간 것을 알 수 있다.

II. 초기의 불상(2): 五胡十六國 4세기

4세기경의 중국에서는 불교에 대한 지식이 많이 보급되고 신앙심도 널리 전파되기 시작하였으며, 불상도 하나의 독립된 예배상으로 등장하였다. 漢과 三國이 망하고 晉의 왕실이 남쪽으로 내려와 東晉을 세운 4세기 초두부터는 중국 북부와 중원지방을 북방의 胡族들이 차지하였고 왕조도 여러 번 바뀌어 이 시대에 남북의 왕조를 五胡十六國시대(316~439)라 칭한다.

漢民族과 같은 문화전통이 없는 이 북방민족들은 외래종교인 불교의 수용과정에서 매우 적극성을 띠었다. 특히 흉노족 계통인 後趙(319~352), 고구려에 불교를 전한 티벳의 氏族 계통인 前秦(354~394) 그리고 중국 서북부에 위치하였던 여러 凉 諸國 등은 불교신앙의 보급에 따르는 佛寺의 건립 및 조상활동이 왕권을 확립시키는 중요한 정치수단이었다.

당시 甘肅, 陝西, 河南, 河北에 걸쳐서 불사가 있었다고 하며, 敦煌에는 이미 千佛洞의 석굴사원이 시작되었고 많은 예배용 불상들이 만들어졌던 것으로 추측된다.

현존하는 중국 古式 불상의 대표적인 예로 미국의 보스턴 근교 하버드대학교 아서 새클러박물관 소장의 금동불좌상을 들 수 있다[도1-2]. 이 상은 높이 32cm의 비교적 큰 상으로 출토지는 앞에서 소개된 청동불좌상이 나온 河北 石家庄 지역으로 알려져 있다.

이 상은 法衣가 통견으로 양 어깨를 덮었고 두 손은 앞으로 포개어 손바닥을 위로 하는 선정인을 하고 있다. 네모난 대좌의 정면 중앙에는 공양하는 꽃을 담은 병이 있고 그 양쪽에는 사자가 보좌하는 獅子座이다. 원래 사자는 동물의 왕으로 불교미술에서는 권위의 상징이나 불법 수호의 의미로서 널리 표현된다. 대좌의 양 측면에는 比丘形의 공양자가 등과 연꽃 가지를 들고서 불상의 정면을 향하여 부조되어 있는 것이 보인다. 불상의 얼굴에는 수염이 있으며 옷주름이 도드라지게 표현되면서 자연스럽게 늘어뜨려져 있고 그 끝부분도 입체감 있게 처리된 것은 인도의 서북부 간다라 지방 불상 양식의 영향을 강하게 반영한 것이다. 이 지역은 그리스 알렉산더대왕의 동방원정 시의 동쪽 끝 지역으로 헬레니즘 문화의 영향을 받았다. 서기 1세기경부터는 쿠샨(Kushan)왕조의 통치 하에 있었으며, 이때부터 출현하는 간다라 불상에도 사실적인 표현에 중점을 둔 서방적 조각요소가 보인다. 따라서 서역을 거쳐 중국에 전래되는 초기 불상의 대표적 예인 이 새클러박물관 금동상도 간다라 불상의 영향을 받아서 이국적인 모습을 보여준다.

이 상의 약간 융기된 가슴 표현이나 탄력성있게 튀어나온 양팔과 무릎, 그리고 사자의 벌린 입과 서 있는 자세에서 생동감을 느낄 수 있는 것도 모두 간다

라 조각양식의 반영으로 볼 수 있다. 상의 머리 위에 얹힌 원형 돌기에는 초기의 肉髻에서 보듯 머릿결이 표현되어 있지 않고 구멍이 나 있는데, 이는 아마도 앞에서 소개한 청동불상과 같은 산개를 꽂았던 받침으로도 사용되지 않았나 추측된다. 또한 어깨 뒤에 있는 화염형 돌기는 불상의 몸에서 나오는 빛을 상징하는 것으로 후에는 화염광배로 대신하게 된다.

이 새클러박물관의 금동상과 비교되는 또 하나의 중요한 중국 초기불상으로 현재 샌프란시스코 아시아미술박물관에 있는 建武4年銘 금동불좌상을 들 수 있다[도1-3]. 높이 39.3cm의 이 상은 5호16국의 하나인 後趙에서 338년에 제작되었으며 현존하는 중국불상 중 紀年이 있는 상으로는 가장 오래된 예이다.

이 상의 네모난 대좌의 정면에는 세 개의 구멍이 뚫려있는데, 이는 원래 앞의 금동상에서도 보았듯이 공양화를 담은 병이나 향로가 중앙에 있고 그 양쪽에는 사자가 있었던 것으로 추측된다. 일견하여 새클러박물관의 예와 같은 형식의 불상이나, 중국화가 많이 진전되어서 좋은 대조를 이루고 있다. 얼굴에는 수염이 사라지고 法衣의 주름이 좌우대칭으로 정리되면서 간격도 일정하게 계단식으로 포개져 형식화된 과정을 보여준다. 또한 팔이나 다리의 양감이 거의 표현되지 않은 것도 중국의 초기 불상에 보이는 공통된 요소로서, 이는 불상의 사실적 표현보다는 종교적인 상징성에 더 중점을 둔 결과로 볼 수 있다.

두 손바닥을 몸쪽으로 포갠 모습도 앞서의 상과 비교되는 것으로, 진정한 의미의 선정인 표현은 아니나 재래 漢代의 도제인물상에서는 흔히 보이는 자세이다. 이는 불상의 수인에 대한 이해 부족 또는 제조상의 어려움에 의한 결과가 아닐까 생각된다.

중국을 거쳐서 들어오는 우리나라 불상형식 중에서도 초기의 예들은 바로 이러한 모습의 선정인을 한 좌상으로 한강유역 뚝섬 출토의 금동상은 5세기 초

의 중국의 전래품으로 간주되기도 한다[도1-1]. 평양 근교의 元五里寺址에서 출토된 고구려의 泥佛坐像이나 백제 軍守里寺址 출토의 납석제불좌상[도1-7] 역시 같은 계통에 넣을 수 있는 우리나라 6세기의 삼국시대 불상들이다.

Ⅲ. 雲岡石窟(1): 北魏 5세기의 曇曜5窟

중국의 불상 조성이 본격적으로 활발해지기 시작하는 것은 北魏時代(386~534)부터이다. 前秦의 땅에서 일어난 鮮卑族 계통의 拓跋族은 점차로 중국 북서부 및 중원지방의 세력을 규합하여 386년에는 북위를 세우고 439년에는 甘肅省의 北涼을 정복하여 敦煌 일대와 서역지방과도 밀접한 관계를 유지하였다.

後趙와 前秦을 거쳐 점차 세력이 확대되어 가던 불교는 이들 탁발족에 의하여 적극 신봉되었으며, 400년 전후로 불법 전파와 경전 번역사업에 공헌이 큰 구마라지바(鳩摩羅什)의 활약 등 인도 및 師子國(현재 스리랑카)과 서역승들이 건너와서 불교가 매우 융성하였다. 특히 당시의 통치자를 부처의 현신으로 간주하는 종교관과 왕권의 결탁을 통해 좀 더 적극적이고 실천적인 불교로 발전하여 갔다.

북위 太武帝 때 한동안은 도교 신봉자의 영향으로 排佛令(446~452)이 내려져 곤란을 당한 적도 있었으나, 다시 文成帝 때부터는 본격적인 造佛 및 造寺 사업을 벌였다. 그 대표적인 사업이 곧 雲岡石窟의 개착이다. 북위의 수도 山西省의 大同에서 서쪽으로 약 15km 떨어진 곳에 있는 이 운강석굴에는 모두 40여 동의 크고 작은 석굴이 있다. 그 시작은 당시 沙門統으로 영향력이 컸던 승 曇曜의 주청에 의하여 당시의 황제 문성제 자신과 先帝 4인을 위하여 5굴을 조성하게 된 것으로, 흔히 담요5굴로 불린다. 이 초기 5굴은 제16동에서 20동까지이며

대략 460년경부터 약 20년 간에 조영된 것으로 생각된다. 쉽게 사라지는 목조 건물이나 금동상보다는 더욱 영구성이 있는 석불로서 영원한 불법의 융성을 상징하며 종교와 황제권의 절대적 위치를 시위하려는 것이었다.

초기 운강의 5굴 중 최대의 상은 제19동의 불좌상으로 높이는 16.48m이다. 제20동은 천장의 벽 일부가 파손되어 본존불과 그 좌측의 불입상이 밖으로 노출되었으며[도2-7], 원래 본존 우측에도 불입상이 있었으나 파괴되었다. 결가부좌한 본존불상은 두 손을 앞에 모은 선정인을 하고 넓은 어깨와 당당한 체구에 위엄 있는 모습을 하고 있다. 얼굴은 후대에 보수를 하여 갈색의 陶製 눈동자는 遼代의 것으로 알려져 있다. 법의는 원칙적으로 왼쪽 어깨만 덮은 편단우견이나 오른쪽 어깨에도 법의의 한 끝이 약간 걸쳐져 있다. 옷주름은 넓고 납작하게 처리되어 중간에 가는 홈이 파여져 있는 형식으로서 이 당시 제작된 다른 불상에서도 흔히 보이는 기법이다.

이같은 옷주름의 처리는 본존의 좌측에 있는 불입상에서도 보이는데, 이는 인도의 간다라 불상양식이 서역을 거쳐서 오는 동안 변형된 것으로 보인다. 또는 圖像으로 된 모형이 대형 조각으로 옮겨질 때에 일어나는 현상이 아닌가도 생각된다. 이 초기 운강불상의 자유분방하면서도 볼륨감있는 조각수법은 태무제의 北凉 정복 시 돈황 지역의 포로들 3만여 가구를 동쪽 지역의 大同 부근으로 강제로 이주시켜 이 대형 석굴조성사업에 동원되었던 것으로 추측되며 이들을 통하여 서역 및 인도의 조각양식이 반영된 것으로 보인다.

운강 제20동의 이 두 불좌상과 입상은 5세기 후반에 만들어진 중국 불상형식의 대표적인 타입으로, 그중 좌상의 비슷한 예로는 이미 운강석굴 조성 이전인 太安3年(457)에 제작된 일본 白川氏 소장인 석불좌상을 들 수 있다[도2-39]. 타원형의 광배와 네모난 대좌를 갖춘 높이 41.5cm의 이 상은 복잡한 부조로 된 광

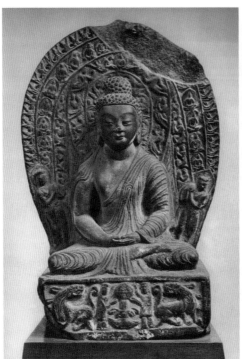

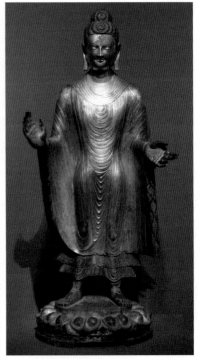

[도2-39] 석불좌상　北魏 457년, 높이 41.5cm, 일본 개인소장

[도2-40] 금동미륵불입상
전 山西省 전래, 北魏 477년 또는 486년, 높이
1.41cm, 미국 뉴욕 메트로폴리탄박물관

배형식이나 법의의 처리방법 등 서로 유사성이 깊음을 알 수 있다. 또한 입상의
비슷한 예로는 미국 뉴욕시의 메트로폴리탄박물관에 있는 높이 140.3cm의 대
형 금동불입상이다[도2-40]. 이 금동불의 두발형식, 통견의 얇은 법의 표현이나
체구의 굴곡이 강조되어 나타난 것 등은 서역을 통해 들어오는 인도 조각양식의
반영이다. 그러나 옷주름의 처리가 균제되어 있고 형식화된 것은 다시 중국화된
특징으로 볼 수 있다. 이 금동상은 북위 477년 또는 486년에 해당되는 명문이 있
으며 彌勒像이라고 기록되어 있어 북위 금동불 연구에 매우 중요한 예이다.

Ⅳ. 雲岡石窟(2): 北魏 5세기 말~6세기 초

운강석굴 조각양식은 앞에서 소개한 초기 담요5굴인 제16동에서 20동을 위시하여 제7동에서 10동까지 제1동과 2동을 포함하는 전기양식과, 제5동과 6동에서부터 두드러지는 후기양식으로 볼 수 있다. 전기의 석굴은 대체로 대불본존을 중심으로 굴이 조성되었으며 조각에 있어서도 간다라 조각에 보이는 동·서방의 여러 요소들의 영향을 받아 둥글면서도 부드러운 조각수법에 탄력성있고 양감있는 풍부한 조형양식을 보여준다. 이는 북방민족의 활동적이며 개방적인 성격을 잘 표현한다고 생각된다.

이에 반하여 운강의 후기양식이 두드러지기 시작하는 제5동과 6동, 그리고 제9동에서 13동까지와 제21동 등에는 정면 위주의 조상이 강조되고 면과 면으로 이어지는 입체적인 조형에 각이 지며 평면적이고 선적인 표현으로 바뀌는 것을 볼 수 있다. 이러한 변화는 불상의 법의 표현에서 특히 현저하다. 초기 운강석굴의 불입상에서 통견의 인도식 법의가 몸에 꼭 붙어 체구의 굴곡이 강조되며 부드러운 주름을 형성하는 데 비하여, 후기에 속하는 제6동의 남벽 상층의 불입상을[도2-41] 보면, 통견의 법의가 중국식의 上衣下裳의 服制를 따라서 입혀진 것으로 그 끝부분이 왼팔에 한번 걸쳐져서 몇 개의 규칙적인 계단식 주름을 형성하고 법의의 양끝이 넓게 펴

[도2-41] 雲岡石窟 제6동 남벽 상층 불입상
北魏 480~490년, 중국 山西省 大同

[도2-42] 금동미륵불입상
東魏 536년, 높이 61.5cm, 미국 펜실베이니아대
학교박물관

져서 내려온다. 법의의 단이 지그재그로 균일하게 정리되면서 형식화한 점이나, 내의를 맨 띠가 법의 위로 길게 늘어지고 불상의 옷주름 중심으로 표현되어 상의 입체감이 줄어들며 신체와는 분리되어 존재하는 듯한 느낌을 준다.

이러한 새로운 법의형식의 등장에는 몇 가지 해석이 있다. 그 하나는 북위가 漢民族과의 동화정책을 강화하여 漢族의 儀禮를 따르고, 孝文帝(재위 471~497) 때인 480년대 초부터는 漢代의 전통적인 朝廷百官의 복장을 따르자는 服制개혁에 의해 太和10(486)년에 황제를 비롯하여 漢服裝을 착용하게 된 역사적 사실과, 당시의 皇帝卽如來[황제는 곧 여래이다]라는 사상이 결합되어 불상의 표현에 반영되었다는 설이다.

또 다른 설은 담요5굴의 하나인 제16동에도 한족의 복식이 이미 나타나고 있어 이것을 예외적인 것으로 보기보다는, 이미 한족 계통인 南朝의 僧과 더불어 불상 제작에 종사하였던 工人들이 북위에서 활약하였다는 기록을 참작하여 이들이 운강석굴의 조영에도 참여하였던 결과로 보는 견해도 있다.

여하튼 이러한 새로운 불상형식의 운강후기 양식은 북위가 太和18년(494) 河南省 洛陽으로 천도한 후에 새로 조영되는 龍門石窟의 초기 조상양식과도 연결되는 것으로, 6세기 전반기인 북위 및 東·西魏의 많은 불입상의 형식을 대표

한다.

따라서 이와 같은 계통의 불상은 동위 天平3年(536)銘이 있는 금동여래입상에서도 볼 수 있다[도2-42]. 이 금동상은 미국 필라델피아에 있는 펜실베이니아 대학교박물관 소장으로, 균형잡힌 몸매와 섬세한 화염무늬로 표현된 배 모양의 광배, 좌우대칭으로 정돈된 법의의 주름, 그리고 단정하게 주조된 연화대좌 등에서 보듯이 6세기 전반기의 중국불상을 대표하는 우수한 작품의 하나이다.

이러한 여래입상 형식은 우리나라 삼국시대의 불상과도 관련이 되어 延嘉7年 己未年銘 금동불입상이 바로 이 계보에 속한다고 볼 수 있다[도1-12]. 이 불상은 비록 신라의 옛 땅인 경상남도 의령에서 발견되었으나 명문에 의하여 고구려불임이 확실시되는 예로서 연가라는 일명의 연호를 알려주고 있다. 이 상의 연대추정에 도움이 되는 기미년은 중국 6세기 전반기 상들의 조각양식과 비교하여 539년에 해당한다고 생각되며, 현존하는 한국의 在銘불상 중에서는 최고의 연대를 보여주는 귀중한 자료이다.

중국 불상이 단아하면서도 장식적인 경향을 보여주는 데에 비하여, 이 연가명 불상은 약간 거칠면서 투박한 기법을 보여주는데, 특히 광배에 선각된 화염문이나 법의 주름의 마무리, 그리고 연화대좌의 두꺼운 연잎에서 현저히 나타난다. 이는 대부분의 중국 조상에 보이는 조각기법의 완전성을 추구하는 경향과 대조되는 한국적 조형의 특징임을 알 수 있다.

이 한국 불상에서는 형식에 얽매이지 않는 자연스러운 분위기, 또한 세부표현은 어느 정도 생략하더라도 하나의 조각품으로서 전체적인 조화를 잃지 않으며 양감있고 입체적인 상을 표현하고 있다. 부처의 얼굴에 있어서도 중국 상에 보이는 위엄있고 권위적인 표정에 비하여, 한국의 상은 친근감이 있고 소박한 인상을 준다. 이러한 여러 요소를 겸비한 연가7년명 금동불입상은 중국의 6

세기 초기 불상의 양식을 따르면서 한국적인 표현양식의 특징을 잘 보여주고 있다.

V. 二佛幷坐像: 北朝 5세기 후반~6세기 전반

불교미술은 종교미술이기에 조형적으로 표현된 그 이면에는 항상 교리적인 내용이 담겨져 있다. 초기 불교미술 중에는 부처가 전생에 여러 가지 선행을 한 인연으로 인간으로 태어난 후 득도하게 되었다는 佛本生圖가 많이 표현되었다. 또부처의 일생 중에 일어난 중요한 사건을 여덟을 뽑아 八相圖라 하여 회화나 조각으로 묘사하였는데 그 장면 장면에는 다 교화적인 의미가 포함되어 있다. 한편, 심오한 경전의 내용은 變相圖, 曼茶羅 또는 불보살의 자세, 印契, 持物에 이르기까지 정해진 규범에 의해서 만들어지는 것으로, 이 불상들을 만들어 공양하는 것은 부처를 섬기는 공덕을 쌓아 극락왕생을 바라기도 하지만 불법의 내용을 쉽게 전달할 수 있는 효과적인 방법이기도 하다.

불교가 중국에 전래된 이후 수많은 경전이 전해져서 번역되었는데 그중에서도 『法華經』만큼 많이 읽히고 미술에 표현된 경우도 드물 것이다. 『법화경』은 몇 개의 번역본이 있으나 그중에서도 5세기 초 서역의 쿠차에서 온 구마라지바[鳩摩羅什]가 번역한 『妙法蓮華經』이 가장 많이 읽혀진 것으로 전한다.

이 법화경 미술의 대표적인 예로 二佛幷坐像이 있는데, 이는 寶塔 안에 나란히 앉아 있는 多寶佛과 釋迦佛을 표현한 것이다. 『묘법연화경』第11品 見寶塔品에 보면 석가모니불이 『법화경』을 설할 때에 땅으로부터 아름다운 장식을 한七寶塔이 솟아서 부처님 앞에 나타나 '거룩하시고 거룩하시도다. 석가모니 세

존이시여, 능히 평등한 큰 지혜로 보살을 가르치는 법이시여, 부처님께서 보호하고 생각하시는 『묘법연화경』으로 대중을 위하여 설법하시니 모두 진실이도다'하는 소리가 그 속에서 들렸다. 이때 대중들이 이상히 여기니 석가는 말하기를 이 속에는 여래의 前身의 하나인 多寶如來가 있는데, 그 부처님이 옛날 菩薩道를 행할 큰 서원을 세우기를 '내가 成佛하여 滅道한 후 법화경을 설하는 곳이 있으면 나의 탑은 이 『법화경』을 듣기 위하여 그 앞에 나타나 증명하고 거룩하다고 찬양하리라 하였다'고 하였다. 그때 모여든 중생과 보살이 모두 다보불을 보기를 원하매 석가모니불은 자신의 모든 分身佛을 시방세계에서 모이게 하고 이 娑婆世界를 청정하게 하신 후 허공 가운데에 머무르시며 칠보탑의 문을 여시니, 그 안에는 사자좌에 앉아 선정에 드신 다보여래가 '이 『법화경』을 듣기 위하여 이곳에 이르렀노라' 하였다. 그리고 다보불은 앉았던 자리 절반을 비워주며 석가모니불을 초대하매 두 부처가 나란히 앉으셨고 석가불은 계속 『묘법연화경』을 설하셨다는 내용에 따른 것이다.

이 다보·석가의 이불병좌상은 북위의 운강석굴에도 자주 보이며 금동불에도 나타난다. 즉 5세기 말기의 한 예로 일본 根津美術館에 있는 금동상은 북위 太和13年 즉 489년에 해당하는 명문이 있다[도2-43]. 두 부처가 법의를 걸친 모습은 간다라식 요소가 아직 많이 남아있는

[도2-43] 금동이불병좌상
北魏 489년, 높이 23.5cm, 일본 根津美術館

[도2-44] 금동이불병좌상
北魏 518년, 높이 27.0cm, 프랑스 파리 기메박물관

[도2-45] 석조불비상 뒷면의 이불병좌상 부조
東魏 543년, 높이 77.0cm, 미국 보스턴 가드너미술관

[도2-46] 석조이불병좌상
四川省 成都 西安中路 출토, 梁 545년, 높이
43.0cm, 중국 四川省博物館

중국 초기의 불좌상 형식에서 크게 벗어나지 않는 것을 알 수 있다. 대좌에는 연꽃가지를 든 두 공양자가 양쪽에 있으며 조각기법은 별로 세련되지는 못했으나 5세기 후반의 조각양식을 잘 반영하고 있다.

북위의 좀 더 발달된 조각양식을 보여주는 또 다른 이불병좌상으로는 파리의 기메박물관에 있는 금동불로서, 神龜元年(518)년에 해당하는 명문이 있다[도2-44]. 이 불상은 중국화된 법의를 입고 있는데, 앞이 트인 大衣의 한끝이 한쪽 팔 위에 걸쳐져 있다든가 그 속에 보이는 內衣의 띠매듭이 겉으로 늘어져 있다든가 하는 특징을 보여준다.

조각양식은 6세기 초의 북위양식의 전형적인 예로서, 佛身이 가늘고 길어지며, 예리하고 세련된 조각기법을 보여준다. 광배의 화염문이 위로 올라가는 듯한 기세이고, 대좌를 덮은 법의는 밑으로 뻗쳐서 날카로운 선으로 표현되는 등

전체적으로는 역동감있고 통일된 조화를 이루고 있다.

중국의 불상양식은 북위를 지나 東魏부터는 좀 부드러워지고 환미감을 주기 시작하는데, 동위의 石造佛碑像 뒷면에 표현된 저부조의 이불병좌상에서도 그 변화를 엿볼 수 있다. 이 석조불비상은 미국 보스턴시의 가드너미술관 소장품으로, 동위 武定元年(543)의 명문이 있다[도2-45]. 두 부처의 사이에는 연화가 묘사되었으며 불보살, 비구, 사자상은 부드럽고 흐르는 듯한 선으로 표현되었다. 자연스러운 신체비례나 자세 등에서 6세기 후반의 北齊, 北周期에 등장하는 새로운 조각양식으로의 변천을 엿볼 수 있다. 또한 이불병좌상은 남조 梁시대의 불상에도 나타나는데 예를 들어 성도시 서안중로 출토의 大同11년, 즉 545년명의 불비상에서도 볼 수 있다[도2-46]. 특히 이 이불병좌상은 남조 특유의 부드러운 조각양식과 입체적인 상들이 자연스러운 자세로 표현되었다.

이 법화경 미술은 우리나라에서도 유행을 하였으며 통일신라 불국사의 석가·다보탑의 명칭도 바로 이『법화경』견보탑품의 내용과 관련되는 것으로 널리 알려져 있다.

VI. 半跏思惟像: 北朝 5~6세기

반가사유보살상이 불교조상으로 나타나는 것은 인도 서북부의 간다라 지방에서 만들어진 2~3세기의 조각에서부터 보인다. 이들은 대부분 부조로서 본존의 옆에 표현된 다른 상들과 섞여서 한 구석에서 한쪽 다리를 올리고 앉아 오른손을 얼굴에 대고 사유하는 상으로 표현된다. 이 사유의 자세는 부처가 成道하기 이전, 중생을 고뇌로부터 구제하려는 사명을 띠고 보리심을 발하는 자세로 해석되며, 흔히

[도2-47] 太子思惟像
北魏 492년, 높이 33.0cm, 일본 大阪市立美術館

우리나라나 일본에서는 이 반가사유보살상을 미륵보살로 부르고 있다. 즉 석가모니불 입멸 56억 7천만년 후에 이 세상에 나타나서 미래의 부처가 되실 미륵보살로 생각되고 있는 것이다.

이 半跏의 思惟菩薩像은 5세기 후반의 운강석굴에도 보이는데 대부분의 交脚菩薩像의 좌우협시로 표현된다. 그러나 중국의 어느 기록이나 造像銘에 미륵상이라고 명기되어 있는 예는 찾아 볼 수 없고, 단지 太子思惟像 혹은 龍樹菩薩像으로 쓰여있는 경우는 발견되고 있다. 특히 태자사유상이라고 기록되어 있는 예 중에서 대표적인 상으로는 북위의 太和16年(492)에 甘肅省 陰密縣 郭元慶 等이 만들었다는 명문이 있는 碑像을 들 수 있는데, 반가의 자세를 한 보살상 앞에 말이 꿇어 엎드려 있는 모습을 하고 있다[도2-47]. 이는 싯달타 태자가 출가할 때 사랑하는 말 칸타카와 이별하는 장면을 묘사한 것이다. 즉 장차 부처가 되기 위한 수도고행의 첫 출발인 것이다. 이 상에 보이는 인물들과 말의 표현은 약간 어색하고 조각기법이 별로 세련되지는 않으나 기교없이 단순한 감을 풍기고 있다.

반가사유상이 용수사유상으로 기록되어 있는 경우는 이 상을 미륵보살로 간주하는 견해를 더욱 뒷받침하는 것으로서, 바로 미륵보살이 미래에 龍華樹 밑에서 성불하고 이어서 3회의 설법을 할 것이라는 교리적인 배경과도 연관이 되며, 나아가서는 미륵불 신앙 유행의 미술 작품적 근거를 마련해주는 것이다.

중국의 조상에서 반가사유보살상이 새겨진 불비상에는 흔히 나무가 함께 표현되는 경우가 많은데, 그 잎사귀는 마치 은행나뭇잎과 비슷한 것을 알 수 있

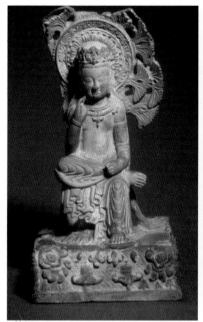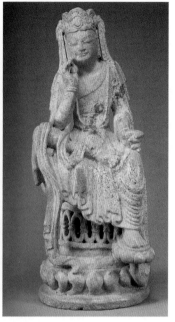

[도2-48] 반가사유보살상
北齊 6세기 후반, 높이 33.0cm, 미국 프리어갤러리

[도2-49] 반가사유보살상
北周 6세기 후반, 높이 48.2cm, 일본 소장

다. 이것이 바로 중국인들이 생각해 낸 상상적인 용화수잎이 아니었나 추측된다. 미국 워싱턴시 프리어미술관 소장의 北齊時代 대리석 반가사유상의 두광에서도 보이고 있다[도2-48].

이 북제의 반가사유상은 둥근 얼굴과 입체감있는 몸체의 표현에서 중국 6세기 후반의 조각양식을 잘 반영하고 있다. 또한 보살의 치마 주름 표현에서도 우리나라 삼국시대 반가사유상을 연상시켜주는 바, 여러모로 공통된 양식 계통에 속하는 것임을 알 수 있다.

이 북제의 상과 같은 시대의 또 다른 중국의 예로서 山西省 출토의 黃花石으로 된 반가사유보살상이 있는데, 이 상은 北周時代의 것으로 추정되고 있다[도

2-49]. 이 보살상 역시 입체적인 조각수법과 더불어 부드러운 선과 면으로 이어진 조형감각을 나타내는데, 이는 6세기 후반 북제·북주의 전형적인 조상양식을 보여준다. 특히 허리 앞쪽 부분에서 부드럽게 교차된 天衣는 보살의 어깨와 다리 밑에까지 자연스럽게 늘어져 이 시기의 조각기술이 이미 숙달된 경지에 이르고 있음을 알 수 있다.

이 반가사유상의 조상은 우리나라와 일본에까지도 큰 영향을 미치어, 우리나라는 삼국시대 6세기 후반에서 7세기 전반에 걸쳐 크게 유행을 하였다. 특히 신라의 경우는 花郞과 미륵신앙과도 결부되고 토착화되어 유행하였다고 본다.

우리나라 반가사유상의 계보는 매우 다양한 것 같으며, 가장 대표적인 예로 두 구의 커다란 금동상 걸작품이 전하고 있다. 그중 원래 덕수궁미술관에 소장되었던 국보 제83호 금동반가상의 양식은[도3-74] 앞에서 본 북제의 상과 그 계통이 비슷하다. 또 원래부터 국립박물관에 있던 국보 제78호의 금동반가상은[도1-34] 천의를 두른 모습이나 寶冠의 형식에서 앞서 본 북주의 석상과 비교될 수 있다. 그러나 이 두 구의 반가상들은 좀더 조형적으로 단순화되고 선과 면이 정리되어서 한국적 불상으로 변모되고 있는 것을 또한 알 수 있다.

일본에서는 7세기부터 반가사유상이 많이 만들어지며, 그중 특히 大阪[오사카]에 있는 野中寺[야츄지] 소장의 금동상은 명문에 彌勒像이라는 기록이 있는 유일한 예로서 반가사유상이 흔히 미륵보살상과 동일시되는 중요한 근거를 마련해주고 있다. 일본의 반가사유보살상들은 대체로 얼굴표정이 더 굳어지고 표현이 장식적인 경향을 띠는 등 일본화된 요소들을 보여준다.

이 반가사유상들을 통한 그 원형과 시대적 차이에서 오는 양식의 변화와 지역적 토착화 과정의 연구는 바로 古代 각국의 불교신앙 및 불교미술의 성격을 규명하는 데에 큰 도움이 되는 것이다.

Ⅶ. 南朝의 불상(1): 劉宋과 南齊 5세기

중국 남북조시대의 불교미술을 소개할 때에 대부분 북조의 미술에 치중하게 되고 남조는 자료의 빈곤을 탓하며 잘 소개되지 않는 편이다. 그런데 우리나라 삼국시대의 불교미술을 논할 때에 고구려는 북쪽의 육로를 통해 북조와 교류가 빈번하여 특히 북위 미술의 영향을 많이 받았고, 백제는 해로를 통하여 남조 특히 梁代의 영향을 크게 받았다고 생각된다. 실제 유물 상으로도 백제의 塼築墳에서 보이는 건축구조나 蓮花文塼에서 또는 공주 무령왕릉에서 나온 중국의 越州磁器나 五銖錢 등에서 그 연관성이 충분히 증명되고도 남음이 있다.

한편 백제로부터 일본에 전해진 불교문화도 중국의 남조 계통이 백제화된 것을 받아들였던 것으로 해석되며, 백제적인 특이한 요소나 표현상 특징의 원류를 남조 미술의 요소로 돌리는 것이 일반적인 경향이다.

남조의 불교는 대체로 북조의 적극적인 신앙태도보다는 사색적이고 학문적이었으며, 불교교리의 해석이나 미술 표현에서도 중국식으로 많이 변모한 것으로 이해되었다. 또한 북조는 漢文化를 숭앙하여 이미 5세기부터는 남조 출신의 승려나 工匠들이 북조의 불교문화 발전에 공헌한 바 컸으며, 실제 불상의 표현을 보면 이미 5세기 말부터는 남북조 불교미술에서 많은 공통점을 발견할 수 있다.

현존하는 남조의 불상 중 비교적 초기에 속하는 예로는 劉宋 元嘉14年(437)銘의 금동불좌상을 들 수 있다[도2-50]. 결가부좌하여 두 손을 앞에 모으고 법의가 좌우대

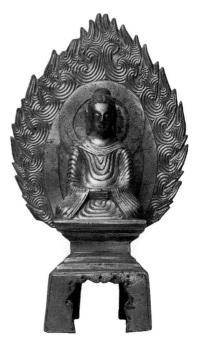

[도2-50] 금동불좌상
劉宋 437년(元嘉 14년), 높이 29.2cm, 일본 永靑文庫

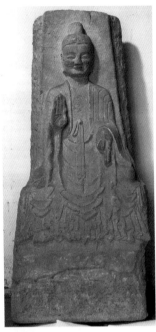

[도2-51] 석조미륵불좌상
南齊 483년(永明 元年), 높이 1.16m, 중
국 四川省博物館

[도2-52] 석조삼존불상
南齊 494년(建武 元年), 높이 45.4cm, 미국
보스턴박물관

칭으로 정리되어 표현된 것은 중국 불상 중에서도 초기에 유행하던 형식으로, 앞에서 소개하였던 後趙의 338년명 古式 금동불과 유사한 형이면서도 중국화가 많이 이루어진 것을 알 수 있다. 특히 날카로우면서도 잘 정돈된 화염문 광배, 가는 눈과 조그마한 입, 그리고 좌우대칭으로 정리된 법의, 또는 양쪽에 사자상이 없어진 須彌坐形의 대좌에서 중국식으로 변형된 불상형식을 찾아볼 수 있다.

南齊의 불상 중에서 연대명이 있는 중요한 예 중에는 현재 중국 四川省 成都의 사천성박물관에 있는 石造佛碑像을 들 수 있다[도2-51]. 이 상에는 無量壽라

는 부처의 존명과 남제 永明元年(483)에 만들었다는 명문이 있다. 웃음을 띤 넓적한 얼굴에서 우리나라 백제 불상에서도 보이는 부드러움과 친근감을 느낄 수 있다. 또한 이 불상에서 왼손의 넷째와 다섯째 손가락을 구부려 표현한 與願印은 우리나라 고구려 연가7년명 불상을 비롯한 삼국시대 초기 불상에 보이는 수인과 같은 것을 알 수 있다. 이 상이 남제에서 만들어진 즈음인 480년대는 이미 북위의 운강석굴 조영에 열을 올리던 때로서 서방의 인도적인 요소가 아직 강하게 반영되고 있었다. 그러나 이미 남조에서는 위의 불비상에서 보듯이 법의가 중국식으로 앞으로 갈라져서 길게 늘어뜨려지고, 그 속의 내의 및 이를 두른 띠매듭까지 보여주는 것은 불상 표현의 토착화가 일찍 이루어졌던 것을 알 수 있다. 또한 법의가 양 다리의 양감을 무시하면서 무릎을 덮고 대좌 밑에까지 늘어져서 여러 겹의 주름이 좌우대칭으로 정리되어 선적으로 표현된 것 역시 중국화 경향의 한 특징이라 볼 수 있다.

남제의 또 다른 명문이 있는 상으로는 미국 보스턴박물관에 있는 建武元年(494) 銘의 상을 들 수 있다[도2–52]. 본존불좌상은 부조로 된 부분의 얼굴과 손이 많이 파손되었고 양 보살과 광배의 화염문 및 대좌를 덮은 법의는 부드러운 선각으로 표현되어 있다.

이 본존불의 왼손 역시 영명원년명의 상과 같이 끝의 두 손가락을 구부린 與願印으로 당시 남조불상 표현의 한 특징으로 생각된다. 본존의 양쪽에 선각된 협시보살입상은 우리나라 부여 軍守里寺址 출토의 백제 금동보살입상과도 표현상의 많은 유사성을 발견할 수 있다[도1–7]. 특히 보관의 양쪽에서 길게 늘어진 垂飾, 양 어깨 위에 둥근 장식으로 고정시키면서 양 옆으로 약간씩 벌려져 내려오는 天衣, 또는 왼손에 들은 지물의 모양 등이 서로 닮았다.

이상의 불상에서 보듯이 남조에는 5세기 전반부터 중국화된 불상이 만들어

졌던 것을 알 수 있다. 북위는 남쪽 漢族의 문화 및 그 제도를 본받으려고 노력하여 결국 494년 山西省 平城에서 河南의 洛陽으로 옮김으로써 漢化政策에 박차를 가하였다. 따라서 운강석굴의 말기부터 반영되기 시작하던 남조의 불상양식이 용문석굴에서는 거의 중국화된 표현으로 특색을 이루게 되는 것이다. 또한 6세기에 들어서면서부터 남조와 북조의 불상형식 및 그 표현양식에서 많은 공통점을 발견할 수 있는 것도 이와 같은 남북교류의 영향으로 해석된다. 이러한 의미에서 우리나라 6세기 불상의 원류를 찾을 때에 중국에서는 이미 남북의 공통된 불상양식이 이루어지기 시작하는 단계로서, 단지 그 표현이 좀 더 부드럽고 섬세하며 환미감을 보여주는 경향이 있는 것은 남조적인 미술의 특징으로 해석될 수 있는 부분이다.

Ⅷ. 南朝의 불상(2): 梁代 6세기 전반(四川 출토품)

앞에서 소개한 남조의 유송 및 남제의 불상에서 5세기 말에는 이미 남조와 북조의 불상형식이 서로 비슷해지는 경향이 있으나, 표현양식에서는 역시 지역적 특징이 나타나고 있음을 알 수 있었다. 특히 우리나라의 백제와 중국의 남조와는 문화교류가 빈번하여 백제미술의 섬세하면서도 부드럽고 온화한 성격을 이 남조 미술의 표현양식과도 연결짓는 경향이 있음을 지적한 바 있다.

중국 남조의 불상양식을 대표하는 예로서 四川省 成都에서 출토된 많은 石造佛像群을 들 수 있는데, 이 중에는 특히 梁代의 명문을 가진 예들이 많다. 우선 양의 普通4年(523) 명의 불비상을 보면[도2–53], 중앙의 본존은 석가모니불상으로 4인의 협시보살상과 4인의 나한상이 서로 겹쳐져서 표현되었고 그 앞으로

신창과 사자상들이 배치되어 있다. 이와 같이 여러 상들이 본존을 둘러싼 듯이 보이는 복잡한 구도에서 부조상들의 입체성이 강조되고 또 상과 상 사이가 깊게 조각됨으로써 환미적인 효과를 높이고 있다. 특히 하단에 배치된 奏樂人들의 자유자재한 자세는 이 석가모니불의 권속들 모임에 생동감을 불어넣어주고 있다. 이러한 표현은 당시 북쪽의 북위 부조상에서 흔히 보이는, 일직선상 위에 정면 위주로 배치되는 상들의 딱딱하고 엄숙한 분위기와는 대조를 이룬다. 이러한 표현상의 차이는 북방의 서역을 통해 들어오는 인도미술의 변형이라기보다

[도2-53] 석조석가불비상
四川省 成都 출토, 梁 523년(普通 4年), 높이 36.0cm, 중국 四川省博物館

는, 인도조각이 남방의 동남아 지방을 거쳐 들어오는 수용과정에서 가미된 결과로 해석되고 있다.

이 성도 출토 불비상의 구도나 표현은 특히 우리나라 통일신라 초에 백제계 유민들이 만든 것으로 생각되는 충청남도 연기군(지금의 세종시) 출토의 蠟石製 佛碑像群과도 비교되는 중요한 예로 생각된다. 또한 백제 불상 중에 흔히 보이는 보주를 들고 있는 보살상의 표현이 이 불비상에서 보이고 또 다른 사천 출토의 명문이 있는(548년) 불비상에서도 보이는 것은 백제불상의 남조적인 양식 계통을 암시하는 또 하나의 중요한 요인으로 생각된다. 아울러 보주를 두 손에 쥐고 있는 보살상이 북조의 불상에서는 찾아보기 어려운 반면, 일본의 초기 불상에서 보이는 것은 일본 불교미술에 반영된 백제의 영향을 제시하여 준다.

이 梁代의 불비상에 보이는 부드럽고 환미감있는 조각양식은 당시 북위에서 유행하던 날카롭고 가늘며 평면적인 正光年間의 조상양식보다는 한 발 앞선

양식적 특징이다.

　사천성 성도 출토의 상 중에는 매우 이국적인 모습의 불상들이 여럿 포함되어 있다. 그 중에서 양대에 속하는 예로는 中大通元年(529) 명의 머리 부분이 없어진 불입상을 들 수 있다[도1-17]. 이 상의 법의는 종래 유행하던 앞이 벌어지고 내의와 띠가 보이던 것과는 달리, 법의가 양 어깨를 덮은 뒤 목에서 잠간 늘어지면서 내의는 끝에 약간만 보이고 상의 앞부분 전체를 왼쪽 가슴 부분부터 길게 늘여뜨려진 주름으로 덮고 있다. 몸에 꼭 붙게 표현된 법의는 가는 허리와 굴곡이 있는 양 다리의 모습을 드러내었는데, 이러한 표현은 새로운 외래양식이 반영된 것을 의미하며, 특히 인도의 굽타시기에서 유행하던 마투라 지방의 불상을 연상시킨다. 단지 옷주름이 계단식 기법으로 표현되었고 아랫단 끝의 접혀진 주름의 형식적인 처리에서 중국적인 조각전통이 어느 정도 이어지고 있음을 알 수 있다.

　인도의 조각상 양식을 반영하고 있는 또 다른 成都 출토의 불상 중에 유명한 예로는 '인도의 阿育王이 만들었다는 상을 모조하였다'는 명문이 있는 석조불입상을 들 수 있다[도1-10]. 이 상은 北周의 保正年間(561~565)에 益州의 총관으로 있었던 趙國公이 발원하여 만들었다. 원래 인도의 아육왕시대는 불상이 만들어지기 이전으로서, 아육왕상은 하나의 전설적인 불상이다. 중국의 여러 불교문헌에는 이 상이 홀연히 중국 땅에 나타나서 여러가지 경이로운 사건을 일으키며 또한 이를 모사하여 여러 절에서 예배하였다는 기록이 있다. 이는 또한 우리나라의 『삼국유사』에 보이는 皇龍寺의 丈六尊像의 내용과도 상통하는 것으로 당시 불교인들의 신앙심의 한 단면을 엿볼 수 있다(이 책의 pp. 300~321에 수록된 「아육왕 조상 전설과 돈황 벽화 및 성도 서안로 출토 불상」을 참조).

　이 북주의 아육왕상의 모델이 되는 원형은 역시 인도풍의 조상이 틀림없으

며, 마찬가지로 굽타시기 마투라 조각 계통의 석상이나 금동상이 아니었을까 추측된다. 법의가 목둘레에서 접혀져서 내의도 보이지 않고 가슴과 양다리에 U 자형의 좌우 대칭형주름을 연속적으로 형성하면서 흘러내리는데, 인도의 상에서 보이는 관능적인 성격을 잘 반영하고 있다. 또한 앞에서 살펴본 梁의 불입상에 비해 옷주름이 도드라지게 표현된 것도 이 상이 인도적인 조각전통을 강하게 이어받고 있다는 것을 보여준다.

이와 같은 불상형식은 唐代에 와서 좀 더 중국화되어 수용되었다. 우리나라에서는 대체로 7세기부터 시작하여 한국화가 서서히 이루어졌고 통일신라기에 들어와서 유행하는 불입상 중의 전형적인 타입의 하나가 되었다.

IX. 龍門石窟(1): 北朝 5세기 말~6세기 전반

북위의 孝文帝(재위 471~499)는 494년 오랫동안 한족문화의 중심지였던 河南省 洛陽으로 천도하고 大同의 운강석굴에 비길 만한 규모의 용문석굴 조성을 시작하였다.

용문석굴은 낙양에서 남으로 약 14km 떨어진 곳에 伊水를 끼고 있는 伊闕山의 동, 서편 석회암벽에 조영된 석굴사원으로, 이궐석굴사라고도 한다. 大窟이 28 洞이며, 石龕 785개와 小窟까지를 합치면 2천여 개소에 불상이 새겨져 있다.

이 용문석굴에는 운강석굴에서 보이지 않던 기년명문이 많이 발견되며, 그 연대로 보면 대체로 북위부터 隋·唐·五代 및 宋代까지 걸쳐서 조상활동이 이루어진 것을 알 수 있다. 그중에서도 특히 활발하였던 시기는 6세기 초의 북위시대와 7세기 중엽에서 700년 전후에 이르는 당시대이다. 또한 이들 명문의 내용

이나 공양인들의 이름을 통하여 당시에 유행하던 불상의 종류나 신앙생활의 성격 및 사회적 배경들을 알 수 있어 역사적 사료로도 매우 중요하다.

이 용문석굴의 조상을 보면 운강석굴에서 보이던 외래적 요소-즉, 인도나 서역 불상처럼 법의가 몸에 꼭 붙게 표현된 것, 양감이 강조되면서 둥글고 부드러운 조각수법 또는 상들의 자유스러운 자태-에서 벗어나 완전히 중국적으로 변형된 것을 알 수 있다. 즉 불상의 법의는 이미 운강 말기인 제6동에서도 보이던 것처럼 중국식 복장으로 앞이 트이고 내의나 띠매듭이 보이게 된다. 또한 본존을 비롯하여 협시나 주위의 飛天들은 정면관 위주로 표현되었고 장식문양도 매우 섬세해지고 예리한 조각기법을 보여준다.

용문에서 제일 먼저 시작된 굴은 古陽洞이다. 이 굴은 용문의 석굴 순서로 보면 제21동에 해당되며, 굴에 있는 石刻造像記에 의하면 495년의 명문을 최초로 하여 516년경까지 활발히 조상활동이 이루어진 것을 알 수 있다.

主壁에는 불좌상 삼존이 있으며, 그 주위에 있는 3층으로 된 여러 개의 불감 중에는 특히 交脚菩薩像이 많이 보이는데[도2-9], 이 특이한 자세의 보살상을 알반적으로 미륵보살상으로 추정한다. 높은 관을 쓰고 긴 얼굴과 가는 몸매를 특징으로 하며, 양 다리에서 늘어진 주름은 일정한 간격으로 접혀져서 도식적으로 표현되었고 예리한 조각수법을 보여주고 있다. 이 용문 초기의 고양동 불상에서는 6세기 초 북위의 조상에서 보이는 선과 면 위주의 평면적인 조형성이 두드러지게 나타나고 있다.

당시 불교의 예배 대상인 불상은 신체나 법의의 사실적이거나 자연스러운 자태보다는, 비현실적이고 인위적인 표현에서 정신적이고 종교적인 상징성을 더욱 강조한 것으로 보인다. 한편, 입가에 미소를 머금은 얼굴에서 불타의 인간적인 면과 자비심의 세계를 형상화한 듯하다.

[도2-54] 龍門石窟 賓陽洞 황제와 황후예불공양상 부조 도면　北魏 523년경, 중국 河南省 洛陽

　이 고양동에 이어서 용문석굴의 북위양식을 대표하는 대굴로 賓陽洞을 들수 있다. 이 굴은 보통 제3동을 가리키며 제2동 賓陽南洞, 제4동 賓陽北洞의 세굴이 공통된 입구로 되어있다. 처음에는 宣武帝(재위 500~515)가 돌아가신 부모孝文帝와 文昭皇太后를 위하여 勅願을 하고 후에 宮內大臣의 발원으로, 현 황제까지 위한 굴을 포함하여 523년까지 20년에 걸쳐서 조굴사업을 벌였다. 이중 빈양동은 당시에 완성된 제일 큰 굴이고 빈양북동과 남동은 미완성으로 있다가 수·당대의 조상이 첨가된 것을 굴 안과 외벽의 명문에 의하여 알 수 있다.

　이 빈양동 굴 내의 정면에는 본존좌불을 중심으로, 두 보살과 두 나한이 협시로 되어있는 오존불형식이며[도2-10], 고양동의 조상보다는 좀 더 둥근 입체감

[도2-54a] 용문석굴 빈양동 황제예불공양상 부조
미국 뉴욕 메트로폴리탄박물관

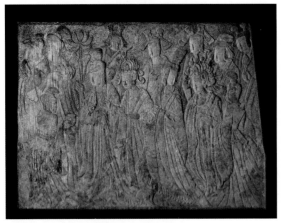

[도2-54b] 용문석굴 빈양동 황후예불공양상 부조
미국 캔자스시 넬슨앳킨슨박물관

이 난다. 뒷벽의 화염광배는 운강의 예보다 더 장엄하고 화려하며 천장에 부조된 연화문이나 비천상은 정돈되어 배치되었다. 또한 조각기술은 섬세하고 세련된 것이 특징이다.

이 빈양동의 조상 중에서 특히 유명한 예는 굴 입구의 좌우 내벽에 부조되어 있는 황제 및 황후의 禮佛供養像이다[도2-54a, 54b]. 이 두 부분은 현재 원래의 위치에서 떼어져서 미국의 캔자스시의 넬슨앳킨슨박물관과 뉴욕의 메트로폴리탄박물관에 진열되어 있어 중국의 비난을 들은 바도 있는 중요한 大 부조상이다.

그중 황후공양상은[도2-54b] 회화를 보는 것과 같이 섬세하게 묘사되어 있다. 머리에 화관을 쓴 황후는 연꽃을 쥐고 있는 시녀를 따라서 공양자의 행렬을 인도하고 있으며, 그 앞에는 香函을 든 여인이 맞이하고 있다. 부드러운 곡선으로 늘어진 옷을 입은 여인들의 길면서도 우아한 자태와, 약간의 동작이 표시된 인물이 서로 겹치게 배치된 점이나, 옆면, 뒷면, 斜面의 시점에서 묘사함으로써 한정된 공간에 깊이감을 암시하고 있다. 부조이면서도 강한 회화성을 띠고 있으며, 당시의 세속적인 궁중 여인들

의 복장이나 풍습을 알려주는 인물도라고도 할 수 있다. 현존하는 당시의 회화가 매우 귀한점을 고려하면, 東晋시대에 활약했던 顧愷之의 인물화 전통을 이어 발전되었던 6세기 초의 중요한 세속인물도의 일면을 보여준다고 하겠다.

X. 龍門石窟(2): 唐 7세기

북위가 망하고 왕조는 동·서위로 갈라졌으며 도읍은 長安과 鄴都로 각기 옮겨지고 洛陽은 전쟁터가 되었다. 근교의 용문석굴의 조상활동도 한 1세기 동안 중단되었다가 다시 계속되는 것은 初唐 때인 대략 630년 경 이후로 짐작된다.

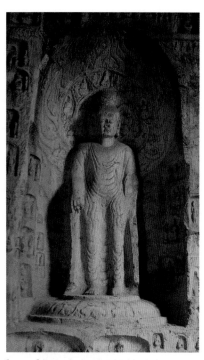

[도2-55] 龍門石窟 賓陽南洞 북벽 불감 내 불입상
唐 7세기 중엽, 중국 河南省 洛陽

용문의 빈양동과 빈양남동 사이의 암벽에 새겨져 있는 伊闕佛龕碑에 의하면, 唐 太宗의 네 번째 아들 魏王泰가 641년에 돌아가신 그의 어머니 文德皇后를 추모하여 이미 있던 舊窟을 개수하고 新窟을 팠다고 하였는데, 이 비에서 말하는 구굴은 북위 때에 미완성으로 두었던 빈양북동 제2동과 빈양남동 제4동으로 추측되고, 신굴은 제1동인 齋祓洞으로 생각되고 있다. 이 중 빈양남동에는 수대의 명문도 보이나, 대부분은 초당 때의 것이다. 특히 빈양남동 내의 북벽에 있는 한 감실에 부조된 여래입상의 모습은 이 상이 새로이 도래된 불상양식을 강하게 반영하고 있는 것을 알 수 있다[도2-55]. 이 불상이 입

은 법의는 북위 때의 용문 조상에서 보이던 앞이 터진 漢式 복장이 아니라, 통견의 인도식 법의로서 목까지 올려져서 몸둘레에서 한 번 접혀졌다. 옷주름은 여러 겹의 U형으로 늘어져서 가슴 위로 내려오다가 다리 부분에서 갈라져서 일부는 양 다리 사이로 흘러내리고, 나머지는 양 무릎 밑에서 몇 겹의 반원형을 그리면서 좌우대칭으로 정리되어 있다. 이와 같은 형식의 불상은 이미 북위 5세기 말에도 금동상이나 또는 운강의 曇曜5窟 중에서도 보인다. 이 북위의 상들은 간다라 조각양식이 그 전래과정에서 서역화되어 수용된 데 비하여, 이 용문의 상은 굽타시기 조각 양식의 바탕에 서역적인 요소가 가미된 상을 충실히 모각하고 있음을 알 수 있다. 특히 육계 밑에 髻紐가 둘려진 모습이나 머리와 이마의 경계선이 뾰족하게 된 것 등은 서역에서 출토되는 불상의 머리 모양에서 흔히 보이며, 물결처럼 처리된 법의의 주름선이 도드라진 양 다리의 굴곡을 강조하듯 표현된 것은 외래양식의 요소가 아직 강하게 남아있음을 의미한다.

이 불상의 주위에 새겨진 명문의 연대는 바로 그 옆에 있는 미륵오존상에 속하는 648년 명을 비롯하여 640~660년 사이에 해당되는 것들이어서 이 상의 제작시기도 대략 7세기 중엽경으로 추측된다. 특히 이 상의 옷주름 표현은 佛典에 석존 재세 시에 인도의 憍賞彌國(코샴비국)의 優塡王이 최초로 불상을 만들었다는 전설적인 이야기와 관련되는 불상형식을 따르고 있다. 그러므로 이 상이 唐初의 용문석굴에 다시 등장하는 것은 645년에 玄奘이 인도에서 귀국할 때 가지고 온 8구의 불상 중에 「擬憍賞彌出愛王思慕如來刻檀像眞像刻檀佛像一軀」가 포함되어 있는 것과도 관련이 있지 않을까 생각된다. 여하튼 현장의 귀국을 전후하여 새로이 전래되는 인도 및 서역 불교미술 영향의 한 예로 생각하면 틀림없을 것이다.

바로 이 용문의 상과 같은 형식의 불입상이 우리나라에서는 통일신라시대에 들어와서 많이 유행하게 되는데, 그 대표적인 유형 중에 경북 선산 출토의

금동불입상이나 감산사의 석조아미타여
래입상을 꼽을 수 있다.

용문석굴에서 보이는 조상 중에서 통
일신라시대에도 유행하는 또 다른 형식
의 불입상의 특징은 역시 인도식인 통견
의 법의가 목둘레에서 한 번 접혀져서
한쪽 끝은 어깨 뒤로 젖혀지고 옷주름
은 상 앞면 전체에 반원형을 형성하면서
내려뜨려진 것으로, 그 비슷한 예가 奉
先寺洞의 한 불감에서 보인다[도2-56]. 이
굴은 당 高宗의 勅願에 의하여 672~675
년 사이에 완성된 대굴로서, 주존인 盧
舍那佛의 後壁에 부조된 이 불상은 비록
머리 부분과 두 손이 파괴되었으나 동체
의 굴곡이 완만하며 부드러운 곡선으로

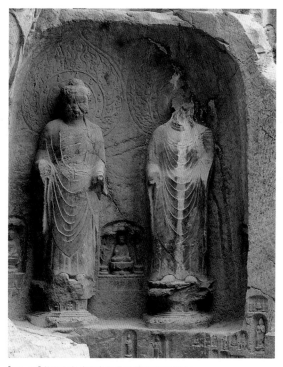

[도2-56] 龍門石窟 奉先寺洞 후벽 불감 내 불입상
唐 7세기 후반, 중국 河南省 洛陽

이어지는 법의의 주름선에서 어딘가 딱딱하면서도 균형이 잡히고 이완되지 않
은 唐初의 조각양식을 엿볼 수 있다.

이 상의 계보를 찾아보면 앞에서 살펴 본 四川省 成都 출토의 北周時代의 여
래입상과도 연결되지만, 이 성도의 상에서 보이던 인도조상의 관능적인 면은
거의 사라졌다. 간략화되고 균제되어 정리된 옷주름의 처리는 바로 외래양식이
중국적으로 변모되면서 토착화되어가는 과정을 잘 보여주고 있다.

이제까지 용문석굴의 조상 중에서 관찰한 두 가지의 불상양식은 우리나라
에서는 약간의 변형을 이루면서 더욱 토착화되었다. 대체로 옷주름의 처리가 더

단순화되면서 몸의 굴곡선과 조화되고 선의 흐름이 율동적이며 얼굴은 한국인 특유의 인상에 친근미를 띠는 전형적인 한국적 불상으로 전개된 것이 특징이다.

XI. 龍門石窟(3): 唐 7세기 후반의 奉先寺洞

당대의 용문석굴 중에서 가장 대표적인 사원은 奉先寺洞이다[도2-17]. 석굴군이 모여있는 西山의 산허리 중간지점에 자리잡고 있어 용문의 전경에서는 반드시 보이는 가장 큰 굴이다. 워낙 대규모여서인지 9구의 큰 불상들이 노천에 고부조로 표현되어 있으며 그 앞에 목조가구를 세웠던 흔적이 남아 있다.

중앙의 본존불은 상과 광배, 대좌를 합하여 약 20.6m나 되는 거대한 상이며 [도2-17a], 그 양 옆에는 나한상과 보살상이 있고, 좌우 측면에는 神將像과 金剛力士像이 각각 그 위용을 나타내고 있다.

특히 본존상이 盧舍那佛인 것은 이 상의 8각 대좌의 북면에 쓰여진 「唐高宗奉先寺大盧舍那像龕記」의 명문 내용에서 알 수 있다. 또한 이 석굴의 조영은 당 高宗의 勅願에 의한 것으로, 長安의 實際寺의 善道禪師와 法海寺의 惠暉法師가 기획하고 실제 책임은 大使 可農寺卿韋機와 몇 명의 副使들의 감독 하에 672년 4월 기공하여 675년 12월에 완성된 것을 알 수 있다. 용문의 굴 순서로 보면 제19동에 해당되나, 679년에 대불의 앞에 大奉先寺를 세워 황제가 친히 쓴 寺額을 받은 데서 봉선사라는 명칭이 유래한다.

대좌의 일부는 파손되었으나 남아있는 연판에는 불좌상이 부조되었다. 이는 『梵綱經』에 의거한 것으로 천 개의 연잎 하나하나에 석가모니불이 있어 곧 千葉千佛의 蓮華藏世界를 상징하며 이 모든 부처의 으뜸이 바로 노사나불임을 의

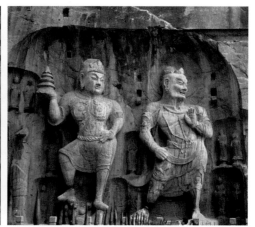

[도2-57] 龍門石窟 奉先寺洞 보살상과
제자상
唐 672~675년, 높이 17.0m, 중국 河南
省 洛陽

[도2-58] 龍門石窟 奉先寺洞 천왕상과 역사상
唐 672~675년, 높이 12.0m, 중국 河南省 洛陽

미하는 것이다. 이와 비슷한 사상은 『華嚴經』에서도 보이는데, 이들 경전의 주
존불인 法身佛 盧舍那佛이 황제의 발원에 따라 황후 武氏의 후원 아래(684~705
에 則天武后로서 통치함)에서 비교적 짧은 시일에 만들어졌다는 것은 당시 통치권
력의 절대성을 과시하는 것이며 불교와 정치의 밀접한 관련을 의미한다.

본존의 양쪽 옆에는 나한상이 있고, 그 옆에는 높이 17m의 보살상이 환조에
가깝게 표현되어 있다[도2-57]. 몸체를 약간 틀면서 자연스럽게 서 있고 몸에는
X형의 영락장식이 있으며 부드럽게 늘어진 천의와 치마의 주름은 이 보살상의
단정하면서도 유연한 자태를 한층 돋보이게 한다. 수대에 들어와서 보이는 보
살상의 여러 복합적인 양식요소는 차차 정리되며 7세기 후반에 이르러서 당대
의 초기 양식이 성립되는 과정을 보여주는 대표적인 예라 할 수 있겠다.

본존 양쪽 측면에 공양자상이 있고 그 옆에는 갑옷을 입은 신장상과 근육을
드러내면서 힘을 과시하는 금강역사상이 있다[도2-58]. 특히 왼쪽에 있는 신장상

은 邪鬼를 밟고 왼손은 허리에 대고 서 있으며, 오른손에는 佛法을 상징하는 塔을 들었는데 이는 四天王 중에서도 으뜸인 多聞天으로 북방을 수호하는 역할을 한다. 이 신장상이 입은 갑옷은 그 세부문양이 매우 섬세하면서도 정확하게 조각되었으며, 이후 당대에 만들어지는 신장상들의 기준이 되었을 것으로 추측된다.

그 옆에 서 있는 금강역사상은 흔히 佛寺나 佛聖域地의 입구 양쪽에 있으면서 불법을 보호하는 역할을 하는 수문장격의 상이다. 두 발을 딱 벌리고 서서 왼손을 올렸으며 몸의 영락장식과 옷자락이 뒤로 나부끼듯 조각되어 마치 움직이려는 듯한 자세로 보인다. 이러한 생동감있는 조각수법과 신장상 발 아래 사귀상의 표현에서 보이는 환미감, 금강역사상의 사실감이 도는 근육 표현 등은 세밀한 관찰에 따른 사실적 묘사에 치중한 결과로 당대의 불상조각에서 보이는 양식의 한 특징이라 하겠다.

이 봉선사동 조상들은 워낙 규모가 크고 거대하여 먼 거리에서 올려다보이는 구도를 의식해서인지 대체로 윗부분이 더 큰 비례로 조각되었다. 명확하면서도 짜임새있는 조각기법과 이상화된 얼굴, 당당하면서도 단정한 자세를 벗어나지 않는 표현양식은 8세기의 좀더 성숙되고 상의 신체적 구조가 강조되는 조각양식의 발달로 이어주고 있다. 특히 황제의 발원으로 3년이라는 비교적 짧은 기간에 만들어졌다는 것은 황실의 동원력 및 이에 참여한 造佛工들의 숙달된 조각기술을 증명해 준다. 이 봉선사동의 불상 양식은 이후 당대의 조상 활동에 큰 영향을 주었을 것임이 틀림없다.

우리나라 경주 감은사지 석탑에서 발견된 682년경 만들어진 금동사리함의 사천왕상과 비교하여 보면[도1-42] 상의 자세나 갑옷의 표현 등 양식상의 유사성을 발견할 수 있으며, 당시 두 나라 사이의 불상 표현에 별로 시대적인 차이가 나지 않았음도 아울러 알 수 있다.

XII. 天龍山石窟(1): 東魏 6세기 전반의 維摩·文殊問答像

중국의 석굴사원은 여러 시대에 걸쳐서 조성되어 그 수도 많거니와 규모도 크고 조상의 종류도 다양하다. 대표적인 석굴 중에는 敦煌의 千佛洞, 大同의 雲岡石窟, 洛陽의 龍門石窟이 있으며, 이어서 山西省의 太原에서 서남쪽으로 약 30리 떨어진 곳에 위치한 天龍山石窟을 들 수 있다.

태원은 동위시대의 명장인 高歡이 도읍으로 정하여 晉陽이라 불렀으며 그가 정치세력의 기반을 닦던 곳이다. 그의 아들 文宣帝가 北齊를 세우고 동남쪽의 鄴을 수도로 정함에 진양은 別都로서 정치·문화상 중요한 위치를 차지하게 되었다. 이곳에서 멀지 않은 천룡산에는 20여 개의 석굴이 있는데 북제시대부터 수대에 걸쳐서 造窟사업이 활발하였으며, 명문이 있는 유일한 굴은 수대의 584년에 조성된 제8굴이다. 그 후 한 백년 간은 활동이 없다가 다시 8세기 초부터 시작하여 당시대의 대표적인 불상들이 만들어진 것은 잘 알려진 사실이다. 유감스럽게도 이미 1920년대에 천룡산석굴 대부분의 불상들이 원래의 위치에서 떼어져서 지금은 사방으로 흩어졌으며, 미국과 유럽 및 일본의 박물관이나 개인소장품으로 남아있다.

현존하는 천룡산석굴의 조상 중에서 초기 양식을 대표하는 예는 제2굴과 3굴의 상들에서 볼 수 있다[도2-59]. 두 굴

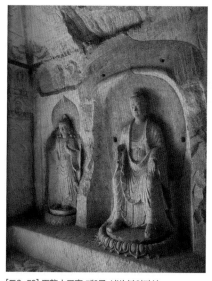

[도2-59] 天龍山石窟 제2굴 서벽 불의좌상
東魏 6세기 전반, 중국 山西省 太原

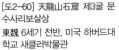

[도2-60] 天龍山石窟 제3굴 문
수사리보살상
東魏 6세기 전반, 미국 하버드대
학교 새클러박물관

[도2-61] 天龍山石窟 제3굴 유마힐거사상
東魏 6세기 전반, 일본 大阪市立美術館

은 서로 비슷한 방형구조로 이루어졌는데, 각 3면의 벽에는 龕이 있어 삼존불상을 높은 부조로 표현하였고, 그 양쪽에는 공양자, 나한상들이 낮은 부조로 새겨져 있다. 굴의 천장에는 연꽃 중심으로 사방에 비천상이 천의를 휘날리며 율동감있게 조각되었다. 이 2굴과 3굴에 속해 있는 상들은 북제시대의 조각의 특징인 환미성이나 양감이 부족하여 대체로 동위시대의 조각으로 보고 있다.

　여기 소개하는 상은 제3굴의 동벽과 서벽의 남쪽 편에서 서로 마주보는 위치에 조각된 文殊師利菩薩과 維摩詰居士의 부조상이다. 문수보살상은[도2-60] 寶珠와 天蓋로 장식된 곳에 앉아있는데 왼손에는 如意를 쥐고 오른손은 올려서 마치 이야기에 몰두한 듯한 자세이다. 두 어깨에 걸친 천의가 대각선으로 교차하면서 길게 늘어졌고 무릎 밑으로 자연스럽게 굴곡선을 이루며 흘러내린 옷주름의 표현은 부드러운 감을 주어 북위시대의 상들에서 보이는 딱딱하고 도식적

인 양식에서 벗어나고 있음을 알 수 있다.

　문수보살상과 마주앉은 유마거사는 네모난 평상 위에 앉아서 이야기를 듣고 있는데, 옷은 세속인의 모습이고 오른손에는 부채 모양의 麈尾를 들고 있다[도2-61]. 이 주미는 가는 판이나 상아 양측에 짐승의 털 특히 사슴 꼬리털로 부채 비슷하게 만들어 손잡이를 붙인 것으로, 說法講經 등에 사용하는 것이다. 원래는 먼지떨이로 쓰였으나, 중국에서는 淸談을 하는 道士들이 많이 가졌으며 후에 佛家에서는 拂子로도 사용된 듯하다. 특히 중국 불교미술에 보이는 유마상의 묘사에서 재가의 인물이 道服을 입고 앉아 이 주미를 들고 있는 것을 흔히 볼 수 있다. 거사가 앉아있는 평상 위에는 휘장이 자연스럽게 묶여져서 네 귀퉁이에 늘어졌고 옷주름은 부드럽게 처리되어 부조이면서도 회화성이 강한 것을 알 수 있다.

　이 유마상은 원래의 석굴에서 떼어지기 이전의 사진과 비교해 보면 장막 윗부분은 그 위에 있었던 반가사유상의 부조에 붙어서 떨어졌으며 평상 아랫부분도 잘려서 그 대칭이 되는 문수보살상보다는 길이가 짧아진 것을 알 수 있다.

　유마거사와 문수보살이 서로 마주앉아 대담하는 장면은 북위시대 이래로 중국의 석굴이나 불비상 및 불교벽화에 자주 보이며, 대승경전 중에서 널리 읽혔던 『維摩詰所說經』의 내용을 표현한 것이다.

　유마힐이라는 재가의 한 거사가 인도의 '바이샬리'라는 곳에 살았는데, 하루는 이 거사가 병에 걸려서 석가모니불이 그의 제자 및 여러 보살들에게 문병 갈 것을 권하는 장면으로부터 이 경의 주요 내용이 설해진다. 거사는 본래 깊은 지혜와 심원한 佛法에 통달하여 모두 문병 가기를 주저하였으나, 보살 중의 으뜸이며 지혜 제일의 문수사리가 대표로 가게 되자 다른 보살, 제자, 天人들도 모두 따라나섰다.

여러 보살들과 유마거사 사이에는 불교의 깊은 이치에 대하여 대담이 오고 가게 되었는데, 세상의 모든 현상은 대립이 아닌 하나로서 절대적인 차별과 상대적인 차별을 부정하는 내용에 대하여 토론이 벌어졌다. 각 보살들은 제각기 나름대로 모든 法이 둘이 아니며 절대 평등한 이치, 즉 不二法門에 대하여 설명하였다. 마침내 문수보살이 '不二의 妙理란 모든 것을 표현하지 않는 데 있고, 질문과 대답을 떠난 것에 있다'라고 하며 유마거사의 의견을 물으니 거사는 오직 默然無言이었다. 이에 문수보살은 감탄하면서 '참으로 훌륭하도다. 다만 문자도 언어도 전혀 없는 것이 바로 절대 평등한 경지에 드는 것이다'라 하여 그 모인 청중이 모두 불이법문의 경지에 들고 진리를 깨닫게 되었다는 내용이다. 이 유마거사가 취한 침묵을 흔히 維摩의 一黙이 万雷와도 같다고 표현한다.

번뇌가 바로 보리이며 생사가 즉 열반이라는 불이법문의 깊은 이치가 佛道의 근본이 되는 法相이며 대승불교의 空 사상과도 연관이 되는 내용으로, 부처가 아닌 재가의 인물에 의하여 설하여졌다는 점에서도 매우 의의가 있다.

우리나라의 경우, 경주 석굴암 주실의 벽 위에 있는 불감에서 문수보살과 유마거사가 마주보고 있는 부조상이 있다. 아마도 현존하는 한국의 고대 불상 중에서는 거의 유일한 예가 아닌가 생각된다.

XIII. 天龍山石窟(2): 隋·唐代

천룡산석굴의 불상 중 동위시대에 속하는 제3동의 유마거사 및 문수보살의 문답상에 이어서 이번에는 수대와 당대의 상을 살펴보고자 한다.

천룡산석굴 중에서 유일하게 명문으로 연대를 알 수 있는 굴은 제8동으로

[도2-62a,b] 天龍山石窟 제8굴 입구 금강역사상　隋 584년, 일본 藤井有隣館

입구 동쪽 바깥벽에 수의 開皇4년, 즉 584년에 해당되는 기록이 있다. 특히 이 굴의 입구 양측에는 부조로 표현된 금강역사상이 무서운 얼굴을 하고 한 손에는 금강저를 들고 서 있는데, 이는 중생의 번뇌도 끊을 수 있는 지혜와 힘을 주는 상징적인 무기이다[도2-62a,b]. 이 금강역사상은 佛聖域地의 입구를 지키는 수문장의 역할을 한다. 우리나라 절에 가보면 여러 개의 문을 지나게 되는데, 제일 먼저 맞이하게 되는 상이 이 금강역사상으로 문 양쪽에 벽화나 조각으로 표현된 것을 볼 수 있다.

　　경주 분황사 모전석탑의 감실입구 양쪽에 부조 된 4쌍의 금강역사상은 신라의 선덕여왕 때인 634년에 완성된 것으로, 바로 이 천룡산석굴 8동의 금강역사상과 양식적인 면에서 비교가 된다. 몸을 약간 비틀고 두 손을 옆으로 젖히며 방어적인 태세로 서 있는 모습에서, 이 상을 제작한 조각가가 주어진 석재와 제한된 공간 속에서 상의 동세를 나타내기 위하여 노력한 것을 엿볼 수 있다. 또

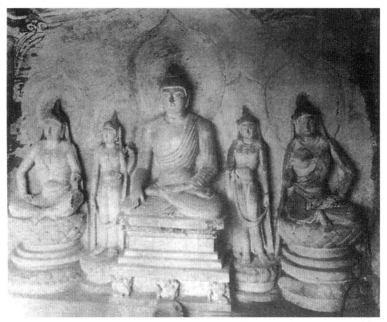

[도2-63] 天龍山石窟 제18굴 북서벽 오존불좌상　唐 8세기 전반, 중국 山西省 太原

한 상이 환조에 가깝게 조각되었고 성난 얼굴표정과 넓은 어깨, 둥근 손과 팔뚝, 그리고 자연스러운 천의의 매듭 모양이나 부드럽게 늘어진 주름 묘사에서 사실성이 강조된 조각수법을 볼 수 있다. 이러한 표현은 더욱 발전하여 당 조각양식의 기반을 이루게 되었다.

이 천룡산석굴은 隋末 이후 한 백 년 동안은 조상활동이 거의 없었던 듯 하고, 당대 8세기 초에 와서야 다시 조상활동이 시작되었다. 특히 이때에 천룡산석굴의 불상을 공양한 사람은 그 지역을 관할하던 珦장군으로 백제계 인물이었으며, 그 부인 역시 백제가 망한 후 당에 간 黑齒常之장군의 딸인 것으로 밝혀졌다. 이들이 황폐해져 있던 天龍寺를 방문한 것이 706년이고 그 후 1년이 넘게

걸려 석굴에 三世佛像을 조성·헌납하였다고 하나 그 정확한 위치는 확실하지 않다. 그러나 그 후 천룡산에는 造佛활동이 다시 활발해졌던 모양으로 당대의 석굴조각으로서는 8세기 전반기 양식을 대표하는 중요한 불상군을 이루고 있다.

대체로 당대에 속하는 천룡산석굴의 불상은 어깨가 넓고 얼굴이 둥글며 약간 통통한 편으로, 불신의 묘사에도 풍만한 감이 넘친다. 특히 보살상들은 가슴, 허리, 배의 윤곽이 강조되면서 허리에서 유연하게 굽혀진 三屈의 자세로 특징지워지며 법의나 천의도 몸에 밀착되어 매우 육감적인 느낌을 주고 있다. 이러한 요소는 당대 전성기 양식의 극치에 도달한 후의 불상이나 보살상 표현에서 사실성이 강조되면서도 약간 세속화되는 경향을 보여주는 것이 아닌가 생각된다.

천룡산 제18동에서 보이는 오존상에서도[도2-63] 법의나 천의가 불·보살상 신체의 굴곡선을 강조하면서 꼭 붙어 묘사되었고, 어깨에서 늘어져 팔에 걸쳐지거나 가슴에 드리운 천의의 부드러운 주름은 매우 여성적인 조형감각을 보여준다. 특히 이 18굴의 본존 불좌상이 편단우견의 법의나 결가부좌하고 촉지인의 수인을 하고 있는 모습은 우리나라 경주 석굴암의 본존을 연상시킨다. 양 다리 사이에 모아진 부채꼴 모양으로 퍼진 주름의 처리 또한 서로 유사하다. 그러나 석굴암 본존에서 보이는 근엄하면서도 자비스런 표정, 장중한 조형감은 이 천룡산의 예에서는 별로 강조되지 않았고 긴장감이 약간 풀어지는 듯한 느낌이 든다.

당 8세기 중반에 일어난 安綠山의 난 이후에는 중앙의 정치적인 세력도 약화되고, 불상 조성에도 대규모의 석굴사원은 敦煌 이외에 별로 발달하지 않았다. 이러한 면에서 당대 8세기의 석굴사원 조각으로서 가장 대표적인 예가 이 천룡산석굴의 彫像群이라 하겠다.

아육왕(阿育王) 조상 전설과 돈황 벽화 및 성도(成都) 서안로(西安路) 출토 불상

I. 머리말

인도에서 시작된 불교가 서역이나 남방 해로를 통해 중국에 전해지고 또 많은 불상들이 예배대상으로 조성되면서, 이와 관련되는 여러 영험스러운 이야기나 정성어린 佛心에 감응하여 일어나는 기적적인 사건들이 佛典에 많이 수록되었다. 『삼국유사』의 불교 관계의 기록 중에도 이러한 성격의 靈驗譚이 많이 포함되어 있으며, 그중에서도 皇龍寺 丈六尊像의 내용이 대표적이다.[1] 이 기록에 의하면 신라 황룡사의 금당에 모셔졌던 삼존불상은, 원래 인도의 阿育王이 배에 실어 보낸 黃銅과 鐵 그리고 금동삼존불 모형이 南海 여러 나라를 거쳐 결국 신라의 동해안에 도착하자 진흥왕이 그것을 가지고 성공적으로 주조하였다고 한다.

이 논문의 앞부분은 필자의 蕉雨黃壽永博士古稀紀念論叢刊行委員會 編, 「阿育王造像傳說과 敦煌壁畵」, 『蕉雨黃壽永博士古稀紀念 美術史學論叢』(通文館, 1988), pp. 853–866을 기본으로 한다. 그 후 필자의 신라 황룡사 장륙존상 논문의 논지를 뒷받침하는 자료인 阿育王이라는 명문을 지닌 여래입상이 1995년 四川省 成都 西安路에서 발견되어 다음의 논문들에서 간단히 소개한 바 있다. 「신라 불교조각의 국제적 성격」, 『2007 신라학 국제학술대회 논문집—세계 속의 신라, 신라 속의 세계—』제1집(경주시 · 신라문화유산조사단, 2008), pp. 99–100; 「고대 삼국의 불상」, 『博物館紀要』 21(단국대학교 석주선기념박물관, 2006. 12), pp. 43–47. 이 내용들을 전반부에 이어서 추가하여 중국의 아육왕상에 대해 종합적으로 정리한 것이다.

위의 내용은 두 나라 왕의 연대적인 차이로 보나, 상과 재료가 배로 보내졌다는 내용 자체로 보나 다분히 전설적이지만, 그러한 기록을 믿었던 신라인의 의식 속에는 이렇게 영험이 깃든 불상이 불교의 근원지인 인도에서 유래한다는 사고방식과 함께 신라는 원래 佛緣이 깊은 불국토라는 인식이 담겨져 있는 것이다.

이 아육왕상에 대한 전설은 중국의 기록에서도 보인다. 이미 東晉시대에 이 상이 기적적으로 발견되었다는 내용이 『高僧傳』이나 『集神州三寶感通錄』, 『廣弘明集』 등에 포함되어 있다.[2] 위의 중국 기록들에 나타나는 아육왕상 출현과 그 신앙에 대한 내용은 대략 두 가지로 분류된다. 그중의 하나는 丹陽의 尹高悝라는 사람이 양자강 어귀에서 상을 발견하여 長干寺에 모셨는데 그 상에 쓰여진 梵書에 의하여 아육왕의 넷째 딸이 만들었다는 것이 확인됐다는 내용으로, 후에 蓮華座와 佛光이 따로 발견되어 상에 끼웠더니 꼭 맞았다는 이야기이다. 또 다른 내용은 荊州 지방 江陵의 長沙寺에 모셔진 상으로 이 절의 스님 曇翼의 감응에 따라 나타났다는 것이다. 이 상들은 그 후 역사적으로 전개되는 그 지방의 여러 사건과도 밀접하게 관련되면서 당나라 초기까지 예배된 것을 알 수 있다.

위의 내용에서 상이 발견되고 모셔진 장소가 하나는 양자강 상류의 荊州 지방(지금의 湖北省)이고 또 다른 하나는 바다에 가까운 양자강 어귀로서 모두 다 물가인 점을 알 수 있고, 상이 전래되는 경로도 남쪽의 해로와 관련이 있는 것은 황룡사 상의 경우와도 비슷하다.[3]

四川省 成都 萬佛寺址에서는 北周시대의 562~564년경의 상이 발견되었는데, 이 상에는 "……造阿育王像"이라는 명문이 있어 당시 중국인에게 알려진 阿育王瑞像의 대략의 모습이 통견의 법의에 U形의 옷주름을 한 입상이었음을 알 수 있다[도1-10].[4] 또한 敦煌 제323굴의 벽화에서도 이 아육왕상에 대한 불전 기

[도2-64] 莫高窟 제323굴 남벽 상부　唐 7세기 후반, 중국 甘肅省 燉煌

록의 일부를 도해한 장면이 발견되고 있다[도2-64]. 이러한 아육왕서상을 구체적으로 묘사했다는 것은 당시의 많은 중국인들이 이 전설을 진실로 믿으면서 조각이나 회화로 표현하고 예배했음을 알려준다.

　이 논문에서는 이 아육왕상에 대한 대표적인 중국 불전의 내용을 해석하고 돈황벽화에 보이는 장면과 그 명문을 확인하여 봄으로써 불교신앙에서 강조되는 종교적인 영험과 기적 그리고 그에 따르는 신앙형태를 이해하고자 한다. 나아가 이러한 노력을 통해 황룡사 장륙존상의 기록뿐 아니라 비슷한 많은 불교 설화들이 의미하는 그 당시 사람들의 불교에 대한 인식과 불교문화가 꽃필 수 있었던 정신적인 바탕을 찾아볼 수 있을 것이다.

II. 佛典에 보이는 阿育王像傳

阿育王像傳이 실려 있는 불전 중에 『高僧傳』은 梁代의 慧皎가 518년에 찬한 것

이고, 『集神州三寶感通錄』과 『廣弘明集』은 당의 道宣이 麟德元年(664)경에 찬한 기록으로 각기 두 가지 내용이 비슷하게 실려 있다. 그러나 그중 『집신주삼보감통록』의 기록이 가장 자세하고 시대도 唐初까지 넓게 다루고 있으므로 다음의 두 節에서 그 내용을 그대로 번역하여 소개한다.

1. 東晉楊都金像出渚緣[5]

東晉 成帝 咸和(326~334) 중에 丹陽의 尹高悝라는 사람이 대궐에서 돌아올 때에 매번 張侯橋 어귀에서 이상한 빛이 나타나는 것을 보고 아전을 시켜 찾게 하여 金像 一軀를 얻었는데, 서역에서 예전에 만든 것으로 광배와 대좌는 없었다. 高悝는 수레에서 내려 상을 싣고 長干港口에 이르렀는데 소가 더 이상 가지 않았다. 悝가 끌고 가는 사람에게 멈추게 하고 소가 가는대로 두었더니 지름길로 長干寺에 갔다. 그리하여 이 상을 모시니 楊都(建業, 지금의 南京)에 사람들이 모여들어 예배하며 佛法을 깨닫는 자가 아주 많았는데, 상이 밤중이 되면 반드시 금빛을 발했다.

일 년 남짓이 지나 臨海縣의 어부인 張侯世는 海上에 金銅蓮花臺座가 붉은 빛을 내며 떠가는 것을 보고 이에 배를 타고 가까이 접근하여 가져와 윗사람께 올렸다. 황제가 상의 발에 맞는가를 시험해 보도록 하니 과연 부합되었다.

후에 서역의 다섯 승려가 있었는데 悝에게 말하기를 "天竺을 돌아다닐 때에 아육왕이 만든 상을 얻었는데 鄴에 이르러 亂을 만나 물가에 숨겨두었다. 그 후 왕이 가서 다시 찾아보았으나 숨긴 장소를 모르게 됐다. 요즈음 왕이 꿈에 江東에 가니 高悝라는 사람이 상을 얻어 阿育王寺에 있다고 하기에 멀리 와서 한 번 예배하고자 한다."라고 하였다. 悝가 절에 데리고 가니 다섯 승려가 상을 보고 기뻐서 눈물을 흘렸고 상이 그들을 위해 빛을 발하여 堂內와 둘러있는 승려의 모습을 비추었다. 승려가 말하기를 "이 상은 원래 圓光이 있었는데 지금은 먼 곳에 있으니 역시 찾는 것이 당연하다."라고 하며 절에 머물러 공양하였다.

동진 成安元年(371)에 이르러 南海交州의 合浦에서 진주를 캐던 董宗之는 매번 바다 밑에서 어떤 빛이 물 위로 오는 것을 보고 그것을 찾아 광배를 얻게 되었고 이 사실을 임금에게 알렸다. 簡文帝는 명령으로 그 상에 맞춰보게 하였는데, 구멍과 광배가 딱 맞아 들어가고 색이 틀리지 않았다. 40여 년 동안 동서의 상서로운 감응이 광배와 대좌를 두루 갖추

게 하였다.

　이 상의 연화대좌에 서역의 글이 쓰여있었는데 사람들 대부분은 그것을 알지 못하나 오직 三藏法師 求那跋摩가 "이것은 옛날 梵書이다."라고 말했다. 이 상은 아육왕의 넷째 딸이 만든 것이었다. 이때 瓦官寺의 沙門 慧邃가 모사하고자 하였으나 절의 주지승이 항상 금색이 훼손될까 두려워하여 邃에게 말하기를 "만약 佛이 빛을 발하게 하고 몸을 돌려 서쪽으로 향하게 할 수 있다면 나는 관여하지 않겠다."라고 하였다. 邃가 지성으로 기원하던 중 밤중에 이상한 소리가 들려 佛殿을 열고 상을 보니 크게 광명을 발하며 자리를 바꾸어 서쪽을 향하고 있었다. 이에 그 상을 묘사하도록 허락하였으니 모사한 수십 구가 전하여져 널리 유포되었다.

　梁 武帝(502~549) 때에 광배 위에 七樂天과 두 보살을 덧붙여 만들었다.

　陳 永定2년(558)에 王琳이 병사를 강 어귀에 주둔시키고 장차 金陵(지금의 南京, 당시 陳의 도읍)으로 향하려 하니 무제는 물을 거슬러 올라가도록 하였다. 군대가 일어날 때 상이 스스로 몸을 움직여 안정시키기를 못했다. 이 일이 진언되자 황제가 그것을 조사해 보니 사실이었다. 갑자기 칼과 창의 날이 교차하기 전에 王琳의 무리들을 해산하여 뿔뿔이 북쪽으로 도망가니 마침내 上流는 평정되었다. 고로 상이 모습을 움직여서 그것을 표현한 것이다.

　진 天嘉(560~565) 중에 동남쪽에서 병사가 일어나니 황제가 상 앞에서 흉악한 무리를 물리쳐 달라고 기원하였다. 말을 마치자 빛이 계단과 집을 비추었고 오래지 않아 東陽의 閩越이 모두 평정되었다. 沙門 慧曉가 長干寺를 통솔하였는데 그의 行化가 미치는 곳은 일이 마치 바람이 움직이는 것 같았다. (상을 위하여) 2층 누각을 지었는데 장식한 것이 아주 기묘하였고 그곳에 올라가서 보면 시야가 훌륭하였다.

　진 至德(583)의 초에 네모난 대좌를 만들어 상에 끼웠다. 晉으로부터 陳에 이르는 王代에 걸쳐 王과 신하들이 와서 공경하지 않는 사람이 없었다. 가뭄이 있을 때는 상을 청하여 宮內에 들어올 때에 帝王의 수레에 실었다. 상 위에 기름을 칠한 천으로 덮었는데 이는 승려들이 비가 내리기를 기원하는 도중에 비가 쏟아지게 되어 항상 날씨에 바라는 바에는 잘못되는 일이 없었기 때문이다.

　진의 國運이 다하여 訛謠가 널리 들려오고 禎明2년(588)에 상이 저절로 서쪽으로 움직여서 곧바로 놓았으나 다시 돌아왔다. 이러한 사실을 임금께 아뢰니, 임금은 太極殿에 드시어 齋를 올리고 道를 行하였다. 그 상에는 이미 七寶冠이 있었는데 珠玉으로 장식하니 무게가 3斤이고 위에는 비단두건을 씌웠다. 새벽이 되어서 보관은 상의 손에 걸려있고 비단

두건은 아직도 머리에 씌어졌다. 황제가 그것을 돕고 향을 피워 기원하여 말하기를 "만약 나라에 불상사가 있다면 다시 보관이 벗겨져 재앙의 조짐을 보여주게 될 것이다."라고 하였다. 이에 관을 머리에 다시 씌웠는데 그 다음날 머리에서 벗겨져서 어제처럼 걸려 있었으므로 君臣이 실색을 하였다. 隋가 陳을 멸함에 이르러 온 나라 전부가 머리에 아무것도 쓰지 않고 묶여서 서쪽으로 옮겨진 것은 상에서 이미 나타난 바와 같다.

隋高(隋를 세운 임금, 文帝)가 그것을 들고 대궐로 모셔오게 하여 공양하였는데 임금이 계속 옆에 서 있었다. 칙령을 내려 말하기를 "짐이 늙으면 오래 서 있을 수 없을 것이니 右司로 하여금 좌상을 만들도록 하는 것이 가능한가?" 하였다. 그 서 있는 본래의 상과 같이 만들어서 大興善寺로 보내었다. 상이 殿에 도달하였으나 커서 남쪽을 향하게 놓을 수 없어 북면에 설치하였는데, 다음날에 이르니 정면에 처해 있었다. 사람들이 그것을 이상하게 여겨 다시 북쪽으로 옮겼으나 다음날에 다시 처음과 같이 남쪽에 있었다. 사람들이 모두 뉘우쳐 경솔하게 다룬 것을 사죄하였다. 그 상은 지금도 있으며 모사된 그림으로 많이 볼 수 있다.

2. 東晉荊州金像遠降緣[6]

東晉의 穆帝 때의 永和6년(347) 2월 8일 밤 荊州城 북쪽에 상이 나타났는데, 크기가 7尺 5寸(약 228cm)이고 광배와 대좌를 합하여 1丈 1尺(약 334cm)이었다. 모두 이 상이 어디에서 왔는지 몰랐다. 처음 永和5년(346) 廣州의 客商이 배에서 짐을 내린 날 밤 누가 배에 탔는데 놀라서 찾아보아도 보이지는 않았다. 배가 무거워져서 더 싣지 못하고 이 놀라운 일을 헤아릴 수가 없었다. 배가 가는데 다른 배보다 항상 먼저 달려 渚宮(江陵縣에 있었던 楚의 別宮)에 다다라서 물가에 정박했다. 밤중에 또 사람이 배에서 내려 언덕으로 오르는 것을 알았는데 배가 가벼워지고 상이 모습을 보였으며 그 이전에는 아직 때가 되지 않았음을 알았다.

大司馬 桓溫이 西陜지방(지금의 河南省 陜縣)을 다스렸는데, 자기 자신이 예배하고 고을 사람들도 동요되어 여러 절의 스님과 대중들이 서로 다투어 맞아들이려 하였으나 도무지 움직이지 않았다.

長沙의 太守인 江陵의 滕畯(滕合이라고도 함)이라는 사람이 있었는데, 永和2년(343)에 집을 희사하여 절을 짓고 고을 이름을 따서 長沙寺라 하고 道安法師가 襄川의 綜領인

것을 받들어 감독하고 보호할 것을 청하였다. 도안이 제자 曇翼에게 말하기를 "荊, 楚의 백성이 처음으로 佛法을 믿고자 하는데 그 아름다움을 이룰 자가 네가 아니면 누구리오. 네가 그 일을 하여라."라고 하니 翼이 錫을 메고 남쪽으로 가서 이루기를 1년이 지났다. 절은 비록 있으나 모셔진 상이 없었다. 매일 탄식하여 "育王寺像이 인연을 따라 흘러왔는데 지성이 모자라 전해지지 않는다."고 하였다. 그때 荊州城에 상이 왔음을 듣고 曇翼이 감탄하여 "그 상이 원래 바라던 바로서 반드시 長沙寺에 와야 한다. 오로지 마음으로써 기대하는 것이 가능하며 힘으로는 이룰 수 없다."고 말했다. 曇翼이 향을 사르고 예배하며 청하여 제자 3人이 상을 받드니 가볍게 들려 절에 모셔왔고 道俗이 모두 기뻐하였다 한다.

晋 簡文帝 咸安2년(372)에 처음 연화대좌를 주조하였다.

孝文帝 太元中(376~396), 殷仲堪이 刺史가 되었는데 상이 한밤중에 절의 西門으로 나감에 순찰하던 자가 물어도 대답이 없어 칼로 쳤고 금속소리가 나서 보니 상이었다. 칼로 친 가슴의 상처가 겉에 나타났다.

카슈미르 禪師인 僧伽難陀(sanghananda)가 있었는데, 多識博觀하였으며 蜀에서 荊에 와서 절에 들러 상을 예방하고 탄식하고 오래 울었다. 翼이 그 이유를 물으니 "근래 天竺에서 이 상을 잃어버렸는데 어찌 멀리 이 땅에 와 있는가."라고 답했다. 생각해보니 그곳에서 잃어버린 날과 찾은 날이 같았다. 그리고 광배를 자세히 살펴보니 梵文에 "아육왕이 만들었다."고 되어 있었다. 이 명문이 있음을 듣고서 더욱 공경하게 되었다. 曇翼이 병이 들어 거의 죽게 되었다. 상의 광배가 홀연히 없어졌는데, 이때 曇翼의 염원이 감응을 이루어 나타난 것이다.

翼이 말하기를 "부처가 그런 모습을 보여주는 것은 병 때문에 절대로 상실해서는 안 된다. 광배가 다른 지방에 간 것은 다시 佛事를 위한 것이다." 열흘이 되어서 그는 죽었다. 후에 스님들은 그 광배에 따라서 다시 주조했다.

지금의 상은 宋 孝武帝(454~464) 때의 상으로 크게 빛을 발했는데, 江東에 불법이 매우 성하던 때였다.

明帝 大始(466~471) 末에 상이 눈물을 흘렸는데 明帝가 죽었다. 그 계승자는 난폭하고 방자하였으며 곧 宋이 齊에 의해서 바뀌는 변혁이 있었다. 荊州刺史 沈悠之는 처음에는 法을 믿지 않았으며 僧史를 가려내서 長沙의 한 절의 승려 천여 명 중 환속을 당한 자가 수백 인이 되었다. 많은 사람들이 두려워서 어른과 아이들이 슬피 울었다. 상이 땀을 흘린 지 5일이 되었는데도 그치지 않았다. 그 소문이 들려오자 절의 大德인 玄暢法師를 불러 상이 땀을 흘리는 이유를 물었다. 暢이 말하기를 "성스러운 것은 먼 것을 말하지 않고 깊은 뜻이

있어 통하지 않는 것이 없다. 과거, 미래, 현재의 부처가 서로서로 생각하니 이제 부처가 모든 다른 부처를 생각하는 것이 아니겠습니까? 檀越(沈悠之)에게 청하건대 不信의 마음을 없애주시오. 그때문에 이러한 반응이 있었던 것이다."하였다. 이에 묻기를 "어느 경전에서 나온 말이냐?"함에 "『無量壽經』에서 나온 것이다." 하였다. 沈悠之는 그 경전을 구해서 그 내용을 찾고 기뻐하며 즉시 僧尼를 가려내는 것을 중지하였다.

齊 永元2년(500)에 군대를 진정시킨 蕭穎冑는 梁高(梁을 세운 武帝)와 함께 荊州刺史 南康王 寶融이 뜻을 일으킬 때에 상이 殿 밖으로 나가 계단을 내려가려고 하였다. 두 승려가 이를 보고 놀라서 큰 소리로 부르니 이에 돌아서 殿으로 들어갔다. 3년(501)에 蕭穎冑가 죽고 寶融 역시 廢하고 高祖에게 행운이 돌아갔다.

梁 天鑒(502~517) 末에 절의 주지인 道嶽과 한 俗人이 같이 탑 주변을 깨끗이 하느라 바빠서 예배할 틈이 없었다. 탑문을 여니 상이 龕을 돌면서 道를 行하는 것을 보고 嶽이 비밀히 예배를 하고 그 말이 새지 않도록 했다. 후에 법당의 문을 크게 열었을 때에 상이 역시 전과 같이 대좌에 앉아 있었다.

梁 鄱陽王이 荊州를 위하여 누누이 청하여 城에 들어와서 큰 공덕을 세웠다. 병이 걸려서 이를 맞이하였는데도 일어나지 못하고 며칠 후에 죽었다. 高祖가 옛날에 荊州에 있을 때 여러 번 사람을 보내어 맞이할 것을 진실로 간청하였으나 끝내 이루지 못하였다.

大通4년(532) 3월 白馬寺의 僧璡과 主書인 何思를 보내어 향과 꽃으로 진심으로 공양하니 밤중에 상이 빛을 발하여 使臣들이 가는 곳을 따라 가는 것 같았다. 그 다음날 아침 사신들이 여러 번 알현하고 간청하여 상을 보내주게 되었다. 四衆이 戀慕하여 보내서 강가에 이르렀다. 23일이 되어 상이 金陵에 머무르니 都에서 18리 떨어진 곳으로 황제가 친히 나와 맞이하였다. 길에서 법이 발하는 것이 계속 이어졌고 道俗人들이 일찍이 없었던 일로 경탄하였다. 殿에 머무는 사이(一說에는 中興寺에 머물렀음) 3일 동안은 정성을 다하여 공양하였고 無遮大齋를 열었다. 27일에는 상이 大通門으로 나와 同泰寺에 들어갔는데 그 날 밤 상이 크게 빛을 발하였다.

同泰寺에 칙령을 내려 大殿 동북쪽에 殿 三間과 두 廈를 세우고 瑞像을 안치하기 위하여 대좌에 七寶장식과 휘장을 둘렀다. 또 금동보살 2구를 만들었다. 산을 쌓고 연못을 파고 귀한 나무, 怪石이 있고 殿의 양 계단 좌우에 높은 다리 난간을 세웠다. 또 용량 30斛의 銅鑊 1쌍을 시주하고 2층 누각의 세 面에 구슬을 둘렀다.

中大同2년(547) 3월 황제가 同泰寺에 들러 會를 設하고 강의를 열었는데 여러 殿에 들러 해질녘에야 비로소 瑞像殿에 도착하였다. 황제가 계단에 오르자 상이 빛을 크게 발하며

대나무 숲과 산수에 비추어 금색이 났다. 이 빛은 半夜가 되도록 그치지 않아 同泰寺에 불이 나게 되고 堂房이 모두 없어졌으나 오직 상이 있는 殿만이 남아 있었다.

太清2년(548) 상이 많은 땀을 흘리고 候景의 亂이 일어났다.

大寶3년(558) 賊이 평정되었고 長沙寺 승려 法敬 등이 상을 맞이하여 江陵에 다시 와서 本寺에 모시게 되었다.

後梁[7] 大定2년(561) 상이 땀을 흘리고 그 다음해 2월 中宗宣帝가 죽었다.

天保3년(後梁 564) 長沙寺에 오랫동안 큰 화재가 일어나 절이 온통 환하였고 연기와 불꽃에 싸였는데 瑞像을 구하고자 하였으나 움직일 수가 없었다. 이 상은 반드시 百人이 들어야 하는데 이 날에는 6人이 곧 일으켰다.

後梁 天保15년(576) 明帝가 像을 궁내로 모셔와서 참회의 예를 올리고 感通하기를 바랐다.

後梁 天保23년(583) 明帝가 죽고 뒤를 이은 蕭琮이 仁壽宮으로 상을 옮겼는데 또 많은 땀을 흘렸다.

廣運2년(587)에 梁國이 망하고 隋 開皇7年(587) 長沙寺 승려 法籍 등이 이 상을 다시 맞이하여 절로 옮겼다.

開皇15년(595) 黔州刺史 田宗顯이 절에 와서 예배하니 상이 빛을 발하였다. 公이 북쪽에 大殿 13칸을 짓고 東과 西에 夾殿 7칸을 짓기로 발원하였다. 荊州의 상류지방 5천여 리쯤에 있는 재목을 운반하는데, 베어진 나무를 운반할 때 강에 흘러놓으니 그 나무가 자연히 흘러 荊州의 강변에 도달하였다. 풍랑에도 불구하고 하나도 멀리 가지 않았다. 이를 건져 집을 지었는데 기둥의 지름이 3尺, 초석의 넓이가 8尺, 역시 종래와 견줄 수 없었다. 大殿에는 향나무로 두르고 그 안에는 13寶로 장식한 휘장이 金寶로 장엄되었다. 서까래 천정에 이르기까지 寶花를 늘어놓고 넓고 화려함이 극치에 달하니 천하제일이었다.

大業12년(616) 瑞像이 여러 번 땀을 흘렸다. 그 해에 朱粲이 모든 州를 파괴하고 약탈하였다. 荊邑에 이르러서는 寺內에 영위하였다. 大殿이 높아 城안이 내려다보이니 적들이 殿 위로 올라가서 화살을 쏘아댔다. 성 안을 수비하는 사람이 이를 걱정하여 밤중에 불화살을 가지고 殿을 불살랐다. 성 안의 道俗人들은 瑞像이 없어지는 것을 슬퍼하였는데, 그 날 밤 아무도 모르게 상이 성을 넘어 들어와 寶光寺 門 밖에 섰다. 날이 밝은 후 상이 있음을 보고 성안이 모두 기뻐하였다. 賊들이 간 후에 상을 자세히 보니 타지도 않았고 재도 묻지 않았다. 이제 그 殿이 다시 세워졌다. 僞梁(南朝梁)의 蕭銑과 僞宋의 王 楊道生 등이 절에 와서 예배하니 상이 많은 땀을 흘렸는데 몸과 머리에 비가 흐르는 것 같더니 하루가 지

[도2-64a] 阿育王像出現圖(그림 상부 왼쪽)

나도록 그치질 않았다.

9월에 唐 병사들이 蜀으로부터 내려왔다. 20일째 되는 날 절의 승려 法通이 唐에 의해 장차 통일될 것을 알고 한 가지 상서로움을 希求하여 상을 돌면서 道를 行하였다. 그 밤에 빛이 발하며 堂 가득히 밝았다. 25일째 되는 날 광채가 점점 없어졌다. 그 날 趙郡王과 병사들이 入城하였는데 이 역시 경사스런 행차와 같았기 때문에 빛을 환하게 비추어서 좋은 징조임을 알렸다. 한 여름 달에 그 宰(趙郡王)의 정성이 응답을 받았다(임금이 되다).

唐 貞觀6년(632) 심하게 가물어서 都督 應國公이 像을 맞이하여 齋를 세우고 7일 동안 道를 行하였으며 관료들이 상 앞에 늘어서서는 一心으로 觀佛하였다. 한참이 지나 구름이 사방에 퍼지면서 甘雨가 세차게 흘러내렸다. 그 해 마침내 都督의 지위에 오르니 황금을 주어 다시 瑞像에 금을 입히고 수레와 幡花로 장식하고 의식의 도구를 갖추었다. 지금은 江陵의 長沙寺에서 볼 수 있다.

이제까지 좀 장황하나 중국의 아육왕상이 전해지는 경위와 이 상이 唐初에까지 예배되면서 일어나는 여러 가지 기적적인 사건들을 살펴보았다. 그리고 당시의 불교인들의 신앙심 속에 차지하는 아육왕상의 비중이 매우 컸음을 알 수 있었다. 이 아육왕상이 땀을 흘리거나 이상한 행동을 할 때에는 임금이 죽거나 정권이 바뀌는 경우가 많았으며 좋은 일이 있을 때에는 빛을 발하였는데, 황룡사의 장륙상이 땀을 흘려 발목을 적신 다음 해에 진흥왕이 죽었다는 내용과도 유사점이 발견된다. 이와 같이 사실이라고는 믿기 어려운 종교적인 영험이나 기적이 강조되어 나타나는 설화는 이외에도 무수히 많으며, 이를 진실로 믿었던 당시의 불교신앙의 형태를 이해하는 데에서 그 당시의 중국과 우리나라의 불교미술 제작의 배경과 원동력을 알 수 있을 것이다.

Ⅲ. 敦煌 제323굴 벽화의 阿育王像 出現図

이제까지 살펴본 佛典의 내용과 돈황 제323굴 벽화에 그려진 아육왕상 출현의 도상은 어떠한 관계가 있는지 알아보고자 한다.

아육왕상에 관한 벽화내용이 돈황에 대한 책에 소개된 것을 필자가 처음 발견하기로는 『敦煌への道』라는 책이었는데, 이 책은 제323굴 남쪽벽의 내용을 〈아쇼카왕 金像出現傳説圖〉로 소개하고 있다.[8] 그 후 1981년부터 나오기 시작한 돈황미술의 본격적인 출판물인 『敦煌莫高窟』第三卷과,[9] 『文物』 1983년 6월호에 소개된 자료를 통하여 좀 더 자세하게 알게 되었다.[10]

즉 이 323굴의 남쪽벽은 上·下部로 나뉘어서 하부에는 여러 구의 독립된 보살입상이 일렬로 표현되었고, 그 윗부분에는 불교 전파와 관련되는 故事, 緣起,

奇跡譚 등이 그려졌는데, 그중의 한 부분에 이 阿育王像의 출현 내용이 포함되어 있다.

1) 아육왕상 출현과 관련되는 장면은 세 부분으로 나뉘어져 있는데, 그중에 첫 번째 장면은 광채가 빛나는 불상이 나타나고[도2-64a] 다시 배에 실려 운반되는 모습과 사람들과 짐승들이 바삐 물가로 마중가는 장면이 묘사되어 있다[도2-64b].

[도2-64b] 물가로 마중가는 사람들(그림 하부 중앙 왼쪽)

빛이 나는 상의 왼편에는 장방형의 갈색 바탕에 약간 연한 색으로 쓰여진 명문이 있는데, 잘 보이지는 않으나 그 내용은 다음과 같다.[11]

"東晉의 楊都의 물 속에 밤낮으로 오색 빛이 있어 물 위로 나타났는데, 어부가 말하기를 '기쁘도다. 우리의 善友가 광명을 보게 되었으니 이는 반드시 여래가 오셔서 중생을 제

도하는 것이다.'라고 하였다. 오랫동안 찾기를 발원하여 그 뜻을 헤아려 그것을 찾게 한 것이니 옛 金銅阿育王像 1구를 얻었다. 그 몸체의 크기가 丈六이고 오래지 않아 대좌도 도달하였다."

"東晉楊都水中晝夜常有五色光明
出現於水上魚父云善哉我之善友得
見光明必是如來濟育群生發願尋
久度旨令尋之得一金銅古育王像長
丈六空身不久趺而至"

이 내용에서 언급한 楊都는 당시 晉의 도읍 建康 또는 金陵을 말하는 것으로 앞에서 처음에 소개한 「東晉楊都金像出渚緣」에서의 양도의 長干寺에 모셔진 상의 내력과 유사한 것을 알 수 있다.

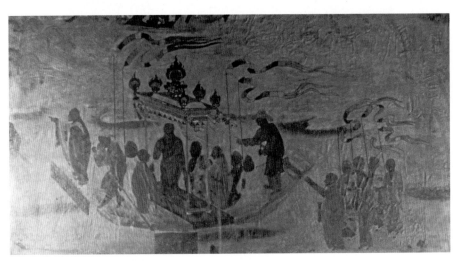

[도2-64c] 燉煌 莫高窟 제323굴 남벽
阿育王像 傳說圖 일부, 唐 7세기 후반, 51.0×94.0cm, 미국 하버드대학교 박물관, 아서 새클러(Arthur Sackler) 미술관 소장(No. 1924.41). 1923년도 포그(Fogg)의 중국탐험

이 벽 화면의 왼쪽 일부에 네모나게 흰 자국으로 남아있는 부분은[도2-64] 벽면이 떼어져서 현재 미국 하버드대학교의 박물관에 소장되어 있으며 그 부분에는 불상이 배에 실려서 오는 장면이 그려져 있다[도2-64c].

2) 불상이 나타나는 표현의 오른쪽 부분에는 빛이 나는 화려한 대좌가 그려져 있으며, 대좌의 옆에는 아래와 같은 설명이 쓰여 있다[도2-64d].

[도2-64d] 海面에 떠오른 연화좌(그림 상부 중앙)

[도2-64e] 바닷가에서 발견된 광배(그림 상부 오른쪽)

"동진 때 바다 위에 하나의 금동불 대좌가 떠 있었는데 빛이 났다. 배로 가까이 다가가
이를 얻어 돌아와서 楊都에 이르렀다. 이것은 곧 阿育王像의 대좌로서 그 상에 맞춰보니
상과 딱 맞았다. 그 상이 지금 楊都의 西靈寺에서 공양되고 있다."

"東晋海中浮一金銅佛趺有光舟人
接得還至楊都乃是育王像趺.
勘之宛然符合. 其像見在楊
都西靈寺供養"

이 설명 중에는 발견한 사람이나 장소에 대한 언급이 없으나, 앞의 문헌에서 張侯世가 발견한 대좌의 내용과 같은 것을 알 수 있다. 단지 이 상이 楊都의 西靈寺에서 공양되고 있다고 하나, 기록에 보이는 長干寺와의 관계는 확인할 수가 없다. 혹 이 상이 그려진 唐시대에는 西靈寺로 옮겨졌는지도 모른다.

3) 다시 이 대좌가 그려진 벽면의 오른쪽에는 寶珠形 광배가 빛을 발하고 있으며, 오른쪽 성곽의 밖에서는 사람들이 놀라는 장면이 묘사되어 있다[도2-64e]. 광배의 아래쪽에 쓰여진 내용에는 몇 개의 缺字가 있으나, 바로 첫 번째의「東晋楊都金像出渚緣」내용의 장소와 동일하게 東晋時 交州 合浦에서 발견된 광배의 내용이 적혀 있는데 그 전문은 다음과 같다.

"동진시대에 交州 合浦의 물속에서 오색 빛이 나타났다. 그때에 道俗人들이 비추는 곳에 발원하니 모두……세상의 善友가 여래의 오색 빛을 보게되었다고 말했다. 감응이 나타난 때에 그것을 찾으니 오색 빛이 고운 부처의 광배를 얻었다. 그것과 상을 맞춰보니 곧 楊都 育王의 광배였다."

"東晋時交州合浦水中有五色光
現, 其時道俗等照所發願皆　□
□□□世之善友得見如來五色光
現應時尋之得一佛光　五色勘之
乃□楊都育王之光"

Ⅳ. 成都 西安路 출토 阿育王像

이상으로 『삼국유사』의 황룡사에 관한 기록과 관련하여, 중국에서는 인도의 아육왕이 만들었다는 상이 중국에 왔다는 전설은 이미 오래 전부터 중국의 문헌에도 전해져 왔다는 것을 소개하였다. 그리고 경주 황룡사 장륙존상의 모습을 추측하는 과정에서 중국 四川省의 成都 萬佛寺址에서 출토된 북주의 석조불입상에 "北周保定二年~五年益州總官柱國趙國公超敬造阿育王造像一軀像"이라는 명문이 있어서 이 상이 바로 인도의 아육왕이 만들었던 불상을 따라 만들었다는 사실을 알게 되었다[도1-10, 10a]. 이 북주의 562~564년간에 益州(지금의 사천성 지역)의 總官이 제작한 불상의 佛衣 형식은 목 둘레에서 둥글게 접혀지면서 불신의 앞쪽으로 여러 겹의 U형 옷주름이 길게 늘어지는 특징을 보여준다. 이러한 상은 대체로 인도 굽타시대의 마투라 지역에서 만들어진 불상 양식을 따른 것이다. 그리고 아마도 이와 비슷한 형식의 불상이 황룡사 상의 모형이었을 것으로 필자가 제시한 바 있다. 이러한 형식의 불상들은 중국의 수 또는 당대로 이어진다. 또 최근에 소개된 山東省의 靑州 龍興寺에서 발견된 석조불상들 중에 매우 인도적인 모습의 불상들이 포함되어 있는 것을 보면, 그러한 이국적인 불상들이 6세기 말 신라에 전해졌을 가능성이 매우 크다고 생각된다.

돈황석굴 제323굴에는 중국의 佛典 기록에 보이는 아육왕이 만든 상에 대한 내용을 명문과 함께 그려진 벽화의 내용을 앞의 장에서 간단히 소개하였다. 이 돈황의 그림은 당시대의 것이나 이러한 이야기가 중국의 불전에 기록되어 당시대에까지 널리 알려지고 아육왕이 만들었다는 영험있는 상이 예배되었다는 기록과 회화의 내용은, 황룡사 장륙존상이 인도의 아육왕이 보냈다는 모형을 따라서 만들어졌다는 『삼국유사』의 기록이 우연이 아니었음을 알려준다.

필자가 황룡사의 금당에 있었다는 장륙의 불상에 대한 형상을 추정할 당시에는 국내에서 이 인도나 중국의 아육왕상에 대한 연구가 알려져 있지 않았던 때로, 매우 대담한 추측이었다는 의견을 듣기도 했다. 그러나 중국에도 이와 비슷한 기록이 있고 또 관련된 조각이나 회화가 있는 예를 알았기 때문에 필자는 한편으로 그러한 추측이 틀리지 않을 것이라는 희망을 가지고 있었다. 그런데 1995년 중국에서 또 다른 예의 명문이 있는 아육왕상이 출토되었는데 명문을 수반하는 四川省 成都市 萬佛寺址 출토 북주의 상과 같이 역시 四川省 成都市 西安路의 지하에서 발견된 불상군 중에 아육왕상의 명문이 있는 상이 포함되어 있었다.

1998년 중화인민공화국 수립 50주년을 기념하기 위하여 北京의 歷史博物館에서 열렸던 전시회에서 필자는 이 상을 처음으로 실견하였다. 이미 알려진 아육왕상과 같은 형식의 불입상에 太淸5年, 즉 梁의 551년의 명문이 있는 것을 발견하고 다시 한 번 아육왕상 형식을 뒷받침할 수 있는 예가 추가된 것을 알게 되어서 매우 기뻤던 기억이 난다[도2-65a,b].[12] 成都의 西安路에서 발견된 이 상은 2000년 가을 일본에서 열렸던 世界文明大展의 中國文明展에서도 전시되었다.[13] 또 같은 시기에 일본 東京國立博物館에서 전시된 〈中國國寶展〉에서 성도 서안로의 아육왕상과 비슷한 형식의 佛頭와 佛身이 여러 구 포함되어 있었으며 전시회 도록에서도 그 연관성이 지적되었다.[14] 그리고 바로 이 불상형식이 6세기 중엽경에 중국 남조에서 유행했던 것을 다시금 확인할 수 있었다.

成都의 西安路에서 발견된 아육왕상은 높이가 48cm이며, 얼굴에는 콧수염이 표현되어 있고 나발은 육계에는 굵게 나선형으로 돌려져있으며 머리 부분은 큼직하고 둥글게 융기된 형태로 표현되었다. 머리 뒤쪽의 두광은 일부만 남아있어 정면에는 많은 화불들이 그 가장자리를 장식하였으며, 광배의 뒤쪽에

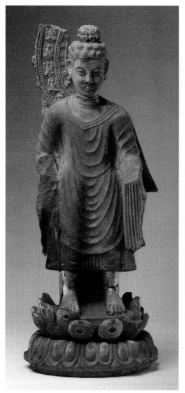

[도2-65a] 석조아육왕상(앞면)
四川省 成都 西安路 출토, 梁 551년, 높이 48.5cm,
중국 成都文物考古研究所

[도2-65b] 석조아육왕상(뒷면)

는 중국식 옷을 입은 공양자상 세 명이 표현되어있고, 광배의 정면과 발은 금색으로 칠해졌다. 이 상의 대좌 뒷면과 양쪽 측면으로 이어서 명문이 있는데[도2-65c],

太淸五年/九月三十日/佛弟子杜僧逸爲亡兒李/佛施敬造育王像供養/願存亡眷屬
在所生(處)/値佛聞法早悟无生亡/□ 因緣及六道含令普/同斯誓謹/□[15]

[도2-65c] 석조아육왕상 대좌 뒷면의 명문 탁본

이 명문은 梁 太淸 5(551)년 9월 3일에 불제자인 杜僧逸이 죽은 아이를 위하여 育王像 즉 아육왕상을 만들고 공양하며 소원을 빌었다는 내용을 담고 있다. 이 명문에서 육왕상을 만들었다는 의미를 해석하자면, 아육왕의 초상을 만들었다는 의미도 될 수 있다. 상을 자세히 살펴보면 얼굴에 수염이 달린 것이 불상이 아니라 인간의 얼굴을 표현한 것이 아닌가 하는 생각도 든다. 그러나 한편 간다라의 초기 불상 중에는 얼굴에 수염이 있는 불상의 예가 알려져 있으며, 여러 佛典에서 언급된 바와 같이 전설적인 아육왕이 만든 불상으로 해석하는 것이 맞을 것이다.[16]

V. 맺음말

이제까지 아육왕이 만들었다는 상이 중국에 전해지고 예배되는 기록에 대한 내용을 자세히 알아보았다. 그리고 상, 광배, 대좌가 발견되는 곳이 모두 강이나 바다와 관련되는 것으로 보아 이 傳 阿育王像이 바닷길로 통하여 중국에 전해졌다는 가정을 세워볼 수도 있다. 또한 이 설화의 주제가 되는 상이 실제로 북제나 북주시대의 석조상으로 만들어지고 唐代에는 돈황벽화에도 나타나는 것을 알았다. 중국인이 생각하는 阿育王이 만든 상의 모습이 成都 西安路에서 발견된 梁 太淸

5년(551)의 상이나 萬佛寺址의 북주의 상과 같은 통견의 법의에 인도 굽타풍의 양식이 강한 모습으로 계속 조성되었는지 혹은 시대에 따라서 변모되었는지 정확히 알기는 어렵다. 단지 학자들은 그와 비슷한 형태의 불상을 편의상 阿育王像式 불상형으로 부르며 불입상 형식의 한 기준으로 삼고 있는 것이다. 그리고 신라에서도 동해의 울주 지방으로 전해진 아육왕상의 전통이 황룡사 상으로 이어지면서 하나의 유행하는 불상형식을 이룬 것이다.

돈황 제323굴에 묘사된 불상의 모습을 자세히 보면, 불상의 옷주름이 여러 겹의 U형으로 몸 앞에 늘어져 있는 것은 앞서의 梁과 北周의 상과 유사하나, 어깨에 걸친 법의는 편단우견인 것으로 보인다. 혹 唐代에 와서 중국인이 묘사한 아육왕상의 불상형이 변한 것인지 혹은 앞서 설명된 두 종류의 불전 내용과 관련되어 제작된 불상형이 처음부터 약간 달랐는지에 대해서는 단지 추측만이 가능할 뿐이다.

이제까지 살펴본 내용에서 깊고 정성어린 불심의 인연으로 기적이 일어나거나 몇 배의 보상을 받을 수 있다는 불교 특유의 사고방식과 그 영험담을 간직한 瑞像은 나라와 시대를 초월하여 계속 이어져 숭배되었다. 또한 국가와 왕실뿐 아니라 일반 불교인들의 정신적인 지주가 될 만큼 護國佛敎的인 성격을 내포하여 신앙되었다.

불상을 제작하고 佛堂을 건립하면서 장엄을 더하기 위하여 장식을 하게 된다. 서상으로 추앙되는 상은 그림이나 조각으로 계속 모작되고 유포되는 과정에서 불교미술이 발달하는 것이며, 불교신앙이 더욱 깊어지면서 法燈이 이어지는 것이다. 비록 여기에 소개한 아육왕상의 전설과 상의 유래는 그 비슷한 내용의 佛傳 중의 하나에 불과하나, 이를 통하여 당시의 불교의식과 佛寺건축 그리고 불상 제작의 배경은 물론 당시 불교사회의 분위기까지 알 수 있으며, 오늘날

전하는 많은 불상들이 간직하고 있는 영험의 세계를 좀 더 쉽게 상상해 볼 수도 있을 것이다.

아육왕(阿育王) 조상 전설과 돈황 벽화 및 성도(成都) 서안로(西安路) 출토 불상_주

1 『三國遺事』卷第三 塔像第四 皇龍寺丈六條.

2 『高僧傳』(T.50, no.2059, pp. 355c-356a);『廣弘明集』(T.52, no.2103, p. 202b);『集神州三寶感通錄』(T.52, no.2106, pp. 414a-416b). 이외에『法苑珠林』에서도 언급되고 있다(T.53, no.4122, p. 392c).

3 이 皇龍寺의 丈六尊像의 기록과 중국의 기록 및 그 불상과의 관계에 대하여 다음의 논문을 참조. 金理那, 「皇龍寺의 丈六尊像과 新羅의 阿育王像系 佛像」,『震檀學報』46·47(1979. 6), pp. 196-215(同著,『韓國古代佛教彫刻史研究』, 一潮閣, 1989, pp. 61-84에 재수록).

4 이 像이 처음 발표된 책은 劉志遠·劉延壁,『成都萬佛寺石刻藝術』(中國古典藝術出版社, 1958), 도판 8.

5 『集神州三寶感通錄』卷中(T.52, no.2106, p. 414); 이 내용의 번역에는 다음의 책이 참고가 되었다.『國譯一切經』護教部V, pp. 90-95; Alexander C. Soper, "Literary Evidence for Early Buddhist Art in China. II. Pseudo-foreign Images," *Artibus Asiae* Vol. XVI, 1/2(1953), pp. 83-92. 이 부분은 후에 *Literary Evidence for Early Buddhist Art in China: Artibus Asiae Supplementum* XIX (1969), pp. 8-12에 포함됨. 번역문에 나오는 지역이나 역사적 배경 및 人物에 관하여서도 Soper의 위의 책을 참고할 것.

6 『集神州三寶感通錄』卷中(T.52, no.2106, pp. 415-416);『國譯一切經』護教部 V, pp. 100-110; A. Soper, 前揭 논문, pp. 92-110, 앞의 책, pp. 23-28.

7 梁이 망한 후 荊州 지방은 陳의 연호를 쓰지 않고 계속 後梁의 연호를 쓰다가 廣運2년(587)에 망한 후 隋에 병합된 것을 알 수 있다.

8 石嘉福(사진), 鄧健吳(글),『敦煌への道』(日本放送出版協會, 1978), pp. 116-117 도판.

9 敦煌文物研究所 編,『中國石窟』敦煌莫高窟 第三卷 (平凡社, 1981), 도판 64, 66 및 pp. 253-255 도판 설명.

10 史葦湘,「劉隆訶與敦煌莫高窟」,『文物』1983年 第6期, p. 8.

11 이 銘文의 정확한 판독은 敦煌文物研究所 編, 앞의 책, 도판 64, 66의 설명에 소개되었다.

12 中國文物局, 中國歷史博物館, 中國革命博物館 編輯,『國之瑰宝』, 中國文物事業五十年 1949-1999(朝華出版社, 1999), 도판 190.

13 『世界四大文明 中國文明展』(NHK, 2000), 圖 100.

14 『中國國寶展』圖錄 (東京國立博物館, 2000), pp. 259-262, 도판 113, 114.

15 成都市文物考古工作隊·成都市文物考古研究所,「成都市西安路南朝石刻造像淸理簡報」,『文物』1998年 第11期, pp. 4-20, 圖 11, no. H1: 4.

16 蘇鉉淑 선생은 중국 南朝에서 특히 瑞像으로 예배했던 아육왕상에 대한 일련의 연구에서 문헌적인 자료를 제시하고 아육왕상 신앙과 정치와의 연관성을 조명하였으며 중국 남조와 신라와의 교류의 가능성을 제시하였다. 소현숙, 「중국 위진남북조시대 '瑞像' 숭배와 그 地域性」,『中國史研究』제55집(2008. 8), pp. 15-49;「위진 남북조시대 아육왕상 전승과 숭배」,『불교미술사학』11(2011. 3); 동저,「政治와 瑞像, 그리고 復古: 南朝 阿育王像의 形式과 性格」,『美術史學研究』271·272(2011. 12), pp. 261-289.

중국 사천성(四川省) 성도(成都) 출토
양대(梁代) 불비상(佛碑像) 측면의 신장상 고찰

I. 머리말

중국 불교조각사 연구에서 남북조시대는 주로 북조의 영역에 해당하는 지역에 남아 있는 불교미술들이 주를 이룬다. 특히 북위 황실의 적극적인 불교미술 후원에 따라 雲岡이나 龍門 같은 대규모의 석굴사원들이 북쪽 지역에 있기 때문이기도 하다. 한편 남조 지역의 宋·齊·梁·陳 시기에 해당되는 불교미술 중에는 대규모 석굴이 남경의 棲霞寺 정도로 알려져 있고, 현존하는 예들은 소형의 금동불 몇 구가 대표적이다. 남조의 불상 연구에 큰 계기를 마련한 것은 1950년대에 四川省 成都의 萬佛寺址에서 여러 구의 碑像과 불상들이 발견되어 간단한 소개책이 나오고부터이다.[1] 그리고 이 발견은 당시 뉴욕대학에서 불교미술을 가르치던 알렉산더 소퍼(Alexander Soper) 교수의 관심을 끌어서 중국 남조미술이 북조에 끼친 영향에 대한 유명한 논문이 나오게 되었다.[2] 또한 일본의 고단샤(講談社)에서 출판한 세계미술소개 시리즈 중에 『中國美術』 II 에도 성도 만불사지 출토의 불상

이 논문의 원문은 「中國 四川省 成都 出土 梁代 碑像 側面의 神將像 고찰」, 『미술사연구』 제22호(2008. 12), pp. 7-26에 수록됨.

이 몇 예가 소개되었고,[3] 바로 이 책이 그 후 영어로 번역되어 나오고서부터 외국 학자들의 관심의 대상이 되었다.

이후 1990년에 성도의 商業街에서 공사 중에 기와와 석조불비상 9존을 발견하였는데, 만불사지의 불상들과 양식적으로 유사하며 그중에는 齊 建武2년(495)과 梁 天監10년(511)의 명문이 있는 상이 포함되었다.[4] 또다시 1995년에는 성도의 西安路에서 역시 성도 지역 특유의 불상양식을 보여주는 비상들이 발견되면서[5] 이 성도 출토의 상들은 이제 6세기의 불상양식 연구에서 남조 양식을 대변하는 특징있는 상들로 자리매김하게 되었다. 이때 우리나라는 삼국시대로 특히 백제와 중국 남조는 밀접한 문화교류를 하였으며 백제를 포함한 삼국시대 불상의 발달과의 연관성이 지적되고 있다.

일찍이 필자는 경주 황룡사지의 장륙존상에 대한 연구에서 중국에도 아육왕상을 만들었다는 전설적인 이야기가 전해오며 실제로 아육왕상과 관련되는 北周의 상이 이 만불사지에서 출토되었던 예를 소개한 바 있다. 그 후 1995년 역시 성도의 서안로에서 출토된 불입상 중에 양 大淸5년(551)의 명문과 함께 아육왕상의 명문이 있는 것을 北京 歷史博物館 전시에서 보았고, 앞서의 연구를 뒷받침하는 새로운 자료를 발견하고 매우 기뻤던 기억이 새롭다.[6]

1995년 필자가 成都에 있는 四川省博物館을 방문하였을 때, 이 중요한 만불사지의 불상들을 볼 수 없다는 박물관측의 첫 반응에 크게 실망하였으나, 끈기와 교섭으로 결국은 책자에 소개된 불상들이 조그만 방에 가득히 놓여있는 것을 실견하였던 감격을 아직도 잊지 못한다. 사진을 찍지는 못하였으나, 당시 박물관에서 제공한 엽서 크기의 사진자료들을 구입하였는데, 자료들 중에는 몇몇 비상들의 옆면 상들을 보여주고 있어서 오랫동안 귀중하게 간직하고 있었다. 그 후 일본에서 열렸던 〈中國國寶展〉과 〈四川省古代文物展〉에서 성도 출토의 대표적

인 비상들이 전시되었으며, 비상 옆면의 상들의 위치와 특징을 확인할 기회가 주어졌다.[7] 그러나 이 옆면의 상들이 도록에는 수록되지 않았다.

성도에서 발견된 남조의 梁시대 불상이나 비상들의 독특한 표현은 많은 연구자들의 관심을 끌었으며, 특히 비상의 뒷면에 그려진 회화적인 표현이 『법화경』 신앙에 따른 정토세계에 대한 것이라는 연구도 국내에서 발표된 바 있다.[8] 이 지역 불교미술의 발전에는 동남아시아 지역과의 교류가 어느 정도의 역할을 하였던 것으로 짐작된다. 그리고 5세기 말 북위의 漢化政策은 6세기에 들어서 북부 지역 불상의 양식적 변화에 남쪽의 불상양식이 어느 정도 영향을 주었다는 것은 잘 알려진 사실이다.

이 비상들의 옆면에 조각된 다양한 신장상들에 대해 언젠가 소개하고자 생각한지 오래되었으며, 2002년에 출판된 『中國寺觀雕塑全集』 제1권의 도판에 이 비상들이 소개되었는데, 측면의 상들을 보여주는 도판들이 서로 바뀐 것을 발견하였다. 이 글에서는 이를 바로잡기도 하는 한편, 成都 출토의 불비상들 중 그 측면에 표현된 여러 형태의 신장상들의 모습을 소개하고 그 표현의 특이성에 대해서 살펴보고자 한다.

II. 성도 萬佛寺址 출토의 碑像

1. 梁 普通4년(523)명 釋迦文佛 碑像[도2-66a~d]

이 비상은 해외에 여러 번 전시되었던 상으로, 윗부분이 깨어져서 광배 위의 끝 부분은 알 수가 없다. 앞면에는 시무외인과 여원인의 수인을 하고 서 있는 불입

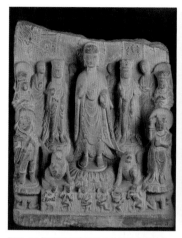
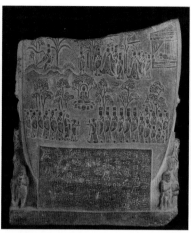

[도2-66a] 梁 523년(普通 4년) 釋迦文佛碑像 　　[도2-66b] 뒷면 　　　　　　　　　　　　　　[도2-66c] 우측면
四川省 成都 萬佛寺址 출토, 중국 四川省博物館

상을 중심으로 그 양쪽에 두 협시보살상이 연화대좌 위에 서 있다[도2-66a]. 본존
불과 보살상의 뒤쪽 사이에 두 명의 비구상이 양쪽에 서 있으며, 양쪽 가장자리
에는 두 손을 아래위로 하여 둥그런 지물을 들고 있는 보살입상이 협시하고 있
다. 앞쪽 본존불의 연화대좌 양쪽 옆에는 두 마리의 사자상이 고개를 들고 앉아
있고, 그 양쪽 옆으로 부처의 왼쪽에는 오른손에 보탑을 들고 있는 天王像이, 오
른쪽에는 어깨에 망토 같은 것을 걸쳐 입은 천왕상이 엎드려 웅크린 인물상이
받치고 있는 연화대좌 위에 서 있다. 오른쪽 신장상의 얼굴은 파손되어 잘 보이
지 않는다. 이 비상의 표현에는 환미감이 넘치고 부드러운 조형성과 입체적인 조
각수법이 강조되었으며, 특히 눈길을 끄는 부분은 맨 아랫단에 여섯 명의 奏樂人
들이 각기 악기를 들고 자유분방한 자세로 춤추는 듯이 연주를 하는 모습이다.
이러한 주악인들의 표현은 북방의 碑像이나 석굴에서는 보기 어려운, 성도의 비
상들에만 보이는 특징 중 하나이다.

비상의 뒷면에는 대체로 아래위 이중의 단으로 구성되어 있고, 윗부분에는 부처의 일생과 관련된 이야기를 표현한 것으로 보인다[도2-66b]. 그리고 그 밑부분에는 양쪽의 나무들 사이에 부처가 앉아 있고, 그 양 옆으로 잎이 무성한 나무가 비교적 사실적으로 표현되었다. 그 밑으로는 양쪽에 향로를 든 인물을 선두로 남녀 공양인물들이 마주보며 늘어서 있다. 인물들의 묘사에서 기다란 신체에 긴 치마를 입고 있는 표현은 바로 5~6세기의 顧愷之風 인물화의 특징을 보여준다. 그 밑에 있는 명문에는 康勝이 釋迦文石像을 만들었다고 하였다. 뒷면 명문의 양쪽 끝에는 키가 작은 동자형의 力士가 하나는 길고 하나는 짧은 금강저처럼 생긴 무기를 두 손으로 들고 서 있는 모습이 보인다.

이 비상 옆면의 상은 아직 소개가 된 적이 없으나, 1995년 成都 박물관 방문 때에 구입한 사진에 의하면 보관을 쓰고 목에까지 올려 입은 숄을 두르고 합장을 한 반가좌상이 표현되어 있다[도2-66c]. 이 상은 웅크려서 엎드린 인물형 위에 앉아있는데, 그 모습은 정면에 보이는 天王像의 연화좌 밑에 보이는 웅크린 인물형과 유사하다. 이 비상의 옆면 반가좌상은 『中國寺觀雕塑全集』의 第1卷 早期寺觀造像에 도판으로 소개되지 않고 오히려 다른 비상의 옆면에 있는 상이 잘못 들어와 있다.[9] 다행이 이 책에서 도판의 설명문에는 비상 양쪽 옆에 각기 반가부좌한 천왕상이 엎드린 역사의 등 위에 앉아있다고 설명한 것으로 보아 다른쪽 측면에도 같은 반가좌상이 있음을 알려준다.

2. 梁 普通6년(525)명 釋迦佛坐像 碑像[도2-67a~c]

이 비상의 전면에는 불좌상이 시무외·여원인을 하고 있으나 목 부분 이상과 불상의 왼쪽 부분이 깨어졌고 본존불의 오른쪽에 비구 2인과 보살 2인이 확인

된다[도2-67a]. 아마도 본존의 왼쪽에도 같은 종류의 협시상들이 대칭구도를 이루었을 것이다. 본존의 법의에서 늘어진 주름은 중국화된 5세기 초의 구불구불하게 접혀진 2단의 주름을 보여주며, 비상의 양쪽에는 금강저를 든 금강역사상이 서 있다. 본존불의 대좌 밑으로 한 발을 들고 몸체를 뒤로 젖히고 있는 사자가 양쪽에 있는데, 그 자세가 너무도 자연스럽고 입체적이다. 사자 앞에는 난쟁이같이 키가 작은 사자몰이꾼이 표현되었는데, 한쪽 손을 들어올리고 춤을 추는 듯이 생동감이 넘쳐 보인다.

비상의 뒷면은 공양자상들이 양쪽으로 늘어섰으나, 깨어진 왼쪽 부분은 알수가 없다[도2-67b]. 오른쪽에는 둥근 쟁반의 공양물을 든 동자와 비구를 선두로 다섯 명의 여자 공양인들이 서 있다. 그 밑에 있는 명문은 잘 보이지 않으나 普通6년(525)에 석가석상을 만들었다고 기록한 것이 확인된다. 비상의 오른쪽 측면에는 신장상이 두건을 쓰고 어깨에 숄을 두르고서 밑부분이 울퉁불퉁한 긴 방망이를 들고 서 있다[도2-67c]. 인물의 복식은 짧은 바지와 같은 인도식의 도티

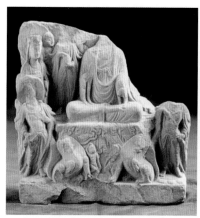

[도2-67a] 梁 525년(普通 6년) 佛坐像碑像
四川省 成都 萬佛寺址 출토, 중국 四川省博物館

[도2-67b] 뒷면

[도2-67c] 우측면

를 두르고 얼굴 모습은 중국인이 아닌 남방의 인물형이다. 다른 쪽의 상은 허리 위가 파손이 되었으나, 뒷면의 사진으로 보아 비슷한 형태의 상이 역시 긴 방망 이를 들고 서 있는 것으로 보인다.

이 普通6년의 비상 역시 상들의 자세나 표정이 자연스럽고 조각표현에 환미 감이 넘치는 것이 당시 북위의 상들에서 보이는 정면 위주의 딱딱한 자세나 권 위적인 표현과는 많은 차이를 보여준다.

3. 梁 中大通5년(533)명 釋迦文佛碑像[도2-68a~d]

이 불비상은 본존불의 머리를 비롯하여 그 위의 광배 부분이 파손되어 없어 졌다[도2-68a]. 상들의 표현은 앞에 소개한 普通4년명의 불비상과 도상적으로 유 사하다. 시무외·여원인의 불입상이 본존으로 서 있고 양쪽에는 4보살상과 4비 구의 상이 협시하고 있는데, 공간의 깊이를 느끼게 하는 배치법이나 상들의 자

◀ [도2-68a] 梁 533년(中大通 5년) 釋迦文佛碑像　四川省 成都 萬佛寺址 출토, 중국 四川省博物館
▶ [도2-68b] 뒷면

연스러운 자세 역시 다른 만
불사 출토의 비상들과 유사
하다. 본존의 연화대좌 양쪽
으로는 사자가 정면을 향하고
있는데, 목에는 화려하게 늘
어진 장식을 하였고 각기 양
쪽에 다양한 자세의 키 작은
사자몰이 인물상이 표현되었
다. 비상의 양쪽 가장자리 맨
앞에 있는 신장상은 착의법에
서 금강역사상으로 보이는데,

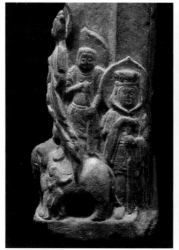

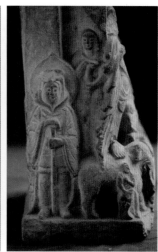

[도2-68c] 좌측면 [도2-68d] 우측면

코끼리를 타고 서 있다. 그리고 두 코끼리 사이에는 얕은 부조의 공양승려상들
이 중앙의 향로를 향하여 마주 보고 서 있다.

　비상의 뒷면에는 부처의 설법도가 있으며 주변이 산과 나무로 둘러싸여 있
다[도2-68b]. 부처의 밑으로는 연화대좌에 놓인 향로를 중심으로 크고 작은 인물
들이 마주 서서 공양하고 있는데, 대부분 아이들과 여인들로 보인다. 상의 명문
이 하단을 차지하나, 자세히 보이지는 않고 中大通5년에 上官 法光이 죽은 누이
를 위해서 釋迦文佛을 만들었다는 것이 확인된다. 명문이 쓰여진 공간 옆에는
긴 방망이를 든 신장상이 표현되었는데, 앞의 普通6년(525)명 비상의 옆면에 있
던 상과 유사하다.

　비상의 옆면에는 바닥까지 닿는 긴 칼을 두 손으로 세워잡고 서 있는 天王像
이 있다[도2-68c, d]. 보주형 광배에 높은 관을 쓰고 높은 옷깃이 목 주변을 둘러
싼 옷을 입었는데, 당시 이 지역에서 유행한 사천왕 복식을 따랐거나 아니면 전

통적인 무장의 복식을 원형으로 삼았던 것이 아닌가 한다. 앞서 普通4년명 비상의 옆면에 있던 두 손 모아 합장하고 반가좌로 앉아있던 상과 복식 면에서 유사하다. 이 천왕상과 비상의 정면에 있는 금강역사상 사이에 또 긴 방망이를 든 神像이 보주형 두광을 하고 서 있는데, 도상적으로 어떤 상을 나타낸 것인지 확인하기가 어렵다. 금강역사상과는 다른 도상임이 틀림없으므로 편의상 神王이라는 용어로 부르고자 한다. 비상의 정면 양쪽에 있는 금강역사상이 밟고 서 있는 코끼리 옆에는 키가 작은 조그만 인물이 측면으로 조각되어 있다. 아마도 코끼리를 모는 사람으로 생각되는데, 서 있는 자세에 생동감이 넘친다.

이 비상 옆면의 천왕상이 『中國寺觀雕塑全集』第1卷에는 다음에 고찰할 梁 中大同3년(548)명 비상의 측면에 있는 상들로 잘못 소개되었다.[10]

4. 梁 中大同3년(548)명 觀音菩薩碑像[도2-69a~e]

中大同3년인 548년의 명문이 있고 관음보살상을 본존으로 하는 이 비상은 앞의 普通4년명 불비상과 더불어 성도 만불사지 출토의 불교조각 중에서 가장 널리 소개되었으며, 미국, 일본 등지의 해외 전시에도 여러 번 포함되었다. 본존으로 표현된 관음보살상은 다른 상들보다 약간 크게 강조되었고, 가장 뒷면에 위치한 비구들, 협시보살상들, 앞줄의 금강역사상과 사자들의 자연스러운 자세나 부드러운 조형감 그리고 상들의 배치와 표현에서 깊이감과 환미감이 넘치는 것이 특징이다[도2-69a]. 특히 정면의 맨 앞줄에서 악기를 연주하는 8명의 伎樂像들이 흥에 겨워 다양한 자세로 춤을 추는 듯한 표현은 유머감각이 넘치고 전체 상들에게 생동감을 준다. 이러한 표현은 역시 같이 출토된 다른 상들에서도 공통적으로 보이던 요소로, 성도 출토 梁代 불상양식의 한 특징을 이룬다.

비상의 뒷면은 일부 파손된 부분이 있기는
하나, 다른 상들과 비슷하게 중앙에 불좌상이 있
고 그 양쪽에 파초같이 보이는 나무가 있으며
그 밑으로 공양상들이 양쪽에서 마주 보고 서
있다[도2-69b, c]. 부처와 공양자상들은 구불구불
한 산악 표현의 윗부분에 배치된 것으로 보아
天上의 정토에서 설법하는 부처를 나타낸 것으
로 생각된다.

명문에 쓰여진 中大同3년은 실제로는 太淸2
년에 해당되며, 발원자인 비구(니?) 愛秦이 자신
의 죽은 형제와 현세부모를 위한 것임을 알 수
있다. 명문 중에는 관세음상과 明王, 天遊神을

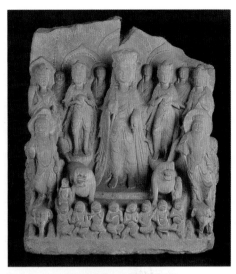

[도2-69a] 梁 548년(中大同 3년) 觀音菩薩碑像
四川省 成都 萬佛寺址 출토, 중국 四川省博物館

표현하였다고 하는데, 그중의 하나가 바로 이 비상의 양쪽 면에 조각된 긴 장대

[도2-69b] 뒷면

[도2-69c] 뒷면 탁본

[도2-69d] 좌측면　　　　　　　　　　　　　　　[도2-69e] 우측면

를 들고 서 있는 눈이 튀어나온 상으로 생각된다[도2-69d, e]. 머리 표현은 관을 쓴
것이 아니라 곱슬머리를 나타낸 듯하며, 이 비상의 뒷면 조각의 도판을 보면 이
두 상의 옆면이 양쪽에 보이고 머리형태를 알 수 있는데도 불구하고 『中國寺觀
雕塑全集』의 第1卷에는 사천왕상이 있는 것으로 잘못 소개되었다.[11] 이 상의 표
현을 보면 마치 동남아 지역의 사람을 표현한 듯하며 불교도상으로 보면 금강
역사의 표현에 가까운데, 이미 정면에 전통적이 도상의 금강역사상이 있기 때
문에 혹시 명문에 언급된 天遊神이 아닌가 생각하게 한다.

Ⅲ. 成都 西安路 출토 碑像

1995년에 成都의 서안(南)로의 한 상업거리에서 많은 불상군이 발견되었는데, 그 중 아육왕상의 명문이 있는 梁 太淸5년(551)명의 불상은[도2-65] 필자가 이미 소개 했던 황룡사 장륙존상과 관련된 아육왕상식 불상의 형식을 따르고 있어서 매우 중요하다.[12] 이 서안로의 발견품 중에는 역시 수 점의 碑像들이 포함되어 있는데, 그 조각수법이 이미 알려진 만불사지의 梁代 불상들과 양식이나 도상 면에서 매우 유사하다. 따라서 이 두 곳에서 발견된 불상들은 성도를 중심으로 발전하였던 양대 불상들을 이해하는 데에 중요한 자료가 된다.[13] 그중에서 비상의 측면에 있는 상이 소개된 자료를 2점 선택하여 소개하고자 한다.

1. 梁大同11년(545)銘 釋迦多寶二佛竝坐像 비상[도2-70a~d]

이 비상은 이불병좌상으로 『법화경』의 견보탑품에 도상적 근거를 둔다. 두 부처 즉 석가불과 다보불 좌상으로 수인은 시무외인·여원인으로 보이나, 비상의 왼쪽 상은 오른손 손가락이 구부려졌고 왼손은 무릎 위에 내리고 있다[도 2-70a, b]. 비상은 거의 파손이 없으며 불상들의 몸체에는 금색이 아직도 남아있다. 두 불좌상 사이에는 보살상을 합하여 좌우 두 구씩의 협시보살상이 있고, 그 중의 보살상 3구는 두 손을 마주하여 둥근 물체를 받들고 있다. 필자는 백제시기에 특히 유행했던 捧寶珠보살상의 연원을 이 성도의 상들과 연관지어 고찰했던 바가 있다.[14] 성도의 보살상이 든 지물이 보주가 아닐 수도 있으나 두 손으로 둥근 지물을 아래위로 받들고 서 있는 보살상들의 자세는 앞에서 고찰했던 비상들에서 빠지지 않고 등장하는 것을 알았다. 역시 이 당시 남조 梁시대에 유행

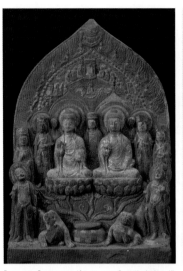

[도2-70a] 梁 545년(大同 11년) 釋迦多寶二佛 [도2-70b] 도면
竝坐像碑像
四川省 成都 西安路 출토, 높이 40.3cm, 중국 四
川省博物館

했던 보살상형식의 특징을 보여주고 있음이 틀림없다. 석가다보불상은 밑에서
올라오는 굵은 연줄기 위의 연화대좌에 앉아있으며 사자 두 마리와 금강역사상
이 수호하고 있다.

　비상의 뒷면에는 비교적 단순한 구도의 부처 설법장면이 있다[도2-70c]. 상단
중앙에는 산악이 표현되었고 그 양쪽에서 옷자락을 휘날리며 내려오는 飛天이
표현되었다.[15] 그리고 그 밑으로는 역시 산과 나무 밑에 5인과 6인의 비구가 앉
아 있다. 부처의 아래쪽에는 공양상들이 양쪽으로 4인씩 마주보고 있는데, 머리
장식이나 크기로 보아 남녀와 아이들을 표현한 듯하다. 그 밑에 선각되어 있는
명문은 발원자 張元이 돌아가신 부모님을 위하여 석가·다보불을 만들고 이 공
덕으로 권속들 모두에게 부처님의 가호를 비는 내용이다.

　이 비상의 측면에 있는 상은 왼쪽에 있는 상만 도판으로 확인할 수 있다[도

[도2-70c] 뒷면 [도2-70d] 좌측면

2-70d]. 짧은 치마를 입고 서 있는 인물의 형상은 앞에서 보았던 긴 방망이를 들고 있는 상들과도 유사하나, 이 상은 두 손의 자세만 비슷하고 아무 것도 들고 있지 않다. 비상의 반대쪽 옆면에 있는 상의 도판은 없으나, 도면에서 기다란 검을 두 손으로 잡고 있는 상으로 표현되었다. 머리에는 관을 쓴 것 같지는 않고 이미 앞에서 보았던 만불사지의 梁 大同3년(548) 비상의 옆면에 있는 상과 비슷하다. 이 비상의 뒷면 도판을 자세히 보면 오른쪽에는 또 다른 상이 함께 보이는데 이전에도 보았던 긴 몽둥이를 들고 있는 상이 더 추가되어 있는 것 같다. 이러한 상들은 중국의 불교 수용 이전부터 있었던 어떤 토착적인 수호상들이 불교에 수용되어 나타난 것이 아닌가 한다. 마치 인도의 쿠샨조 마투라 불상에

서 보이던 토착신인 약사상이 나중에 사천왕이나 금강역사상으로 전개되었던 것과도 유사한 현상일 것이다.

2. 梁 三佛坐像 碑像[도2-71a~d]

서안로에서 출토된 이 三佛坐像 碑像은 크게 상하 부분으로 나뉘며 세 부처가 밑에서 올라온 굵은 줄기 위에 핀 연화대좌 위에 앉아 있다[도2-71a, b]. 삼불이 함께 있는 경우는 이 시대의 상으로는 드문 도상이다. 가운데의 불상은 시무외인·여원인이고, 양쪽에 있는 상들은 둥근 지물을 결가부좌의 중앙에 놓고 있는데, 藥器일 가능성이 크다. 불상들의 사이사이에는 비구와 보살상이 있으나 윗부분이 깨어져서 잘 보이지 않는다. 비상의 아래 부분에는 연꽃이 올라오는 큰 항아리가 있고, 그 양쪽에 있는 사자의 표현은 하나는 구부리고 다른 하나는 앉아서 위를 올려다보는 자세로 금방이라도 움직일 듯한 동작을 보여준다. 그리고 그 양쪽, 비상의 가장자리에 몸체를 뒤로 젖힌 금강역사상이 있어 碑像에 표현된 불국토를 지키고 있는 듯 하다.

비상의 뒷면에는 얕은 부조로 유마힐거사와 문수보살의 대담도가 있고, 주변의 청중 중에 사리불과 천녀의 문답을 보여주듯이 중앙에 놓인 향로를 중심으로 마주하여 배치되어 있다[도2-71c]. 이 유마문수의 대담상은 구도가 단순하며, 당시에 남조 지역에서 널리 읽혔던 『유마힐경』의 유행을 알려준다.

비상의 측면상으로는 오른쪽에 있는 신장상의 도판만이 소개되었는데, 옷깃이 목까지 올라오고 허리 밑에까지 드리운 반코트의 옷을 입은 천왕상이다[도2-71d]. 왼쪽의 신장상은 도면으로만 대략적인 모습을 확인할 수 있는데, 冠을 쓰고 있는 천왕상이 아닌가 한다. 이 천왕상들은 앞서 만불사지 출토의 中大通5년(533)

[도2-71a] 梁 三佛坐像碑像
四川省 成都 西安路 출토, 중국 四川省博物館

[도2-71b] 도면

[도2-71c] 뒷면

[도2-71d] 우측면

명 釋迦文佛碑像의 옆면에 깃이 올라온 복식을 한 천왕상의 도상과 유사하다.

IV. 비상 측면에 보이는 신장상들의 종류와 특징

이상으로 成都 출토의 비상들에서 측면 상들의 모습이 확인되는 예들 중 도판을 구할 수 있는 여섯 예를 살펴보았다. 대부분의 비상들은 정면에 天衣를 X형으로 몸에 걸쳐 입은 금강역사상들이 표현되어 있으나, 필자는 옆면에 있는 상들만 대상으로 하였다. 비상의 옆면에 있는 상들의 종류는 다양하며 대체로 세 가지로 나누어 볼 수 있다. 그 하나는 옷깃이 올라간 갑옷 종류의 복식을 입은 천왕상이고, 금강역사상처럼 보이지만 장대같이 기다란 방망이에 밑부분이 울퉁불퉁한 무기를 든 역사상들은 神王으로 구분될 수 있으며, 머리가 곱슬거리고 역시 긴 장대같은 것을 든 상으로 명문에서 말하는 天遊神으로 추정되는 상이다(〈표 1〉 참조). 그리고 力士像과 유사한 모습이나 키가 작은 소형의 상들이 있었다. 그런데 좋은 도판으로 확인이 되는 상들 외에 중국 논문들에 실린 비상들 중 옆면의 상들이 소개된 예들도 역시 앞에서 본 긴 방망이를 든 역사상들이 한쪽 다리를 들거나 두 손으로 지물은 쥐고 있는 모습이 대부분이었다. 그중 두 예는 성도시 상업가와 서안로에서 출토된 비상들로, 명문이 없어서 정확한 연대는 없으나 梁代의 다른 비상들과 비슷한 도상에 같은 양식 계통을 따르고 있다. 그리고 비상의 옆면에 있는 상을 중국 보고서에서는 神王으로 보았다.[16] 그중 한 비상의 옆면 도면에는 이제까지 보았던 신장형에 밑부분이 고르지 않은 긴 방망이를 들고 있는 상이 표현되었다. 또한 도판으로 소개되지는 않았으나 四川大學校博物館에 있는 두 개의 비상 중에 梁 中大通4년(532)명 석가상비상과 太淸3년(549)명의 석가

쌍신불상 비상이 있는데, 그 옆면에도 역시 긴 방망이를 든 신왕상들이 있는 것이 보고되었다.[17] 또한 성도 만불사지에서 출토된 비상의 밑부분만 있는 파편 중에는 양쪽 옆면에 神王이 있다고 보고서에 도판으로 소개되었는데,[18] 우측면의 상은 보관을 썼고 긴 방망이의 밑부분이 울퉁불퉁한 무기이며, 비상의 왼쪽 상은 둥그런 고리가 끝에 달린 칼을 잡고 있는 듯 하며 수염이 덥수룩하게 달려있다. 그러나 더 이상의 관찰은 도판상으로 불가능하였다.

〈표 1〉 비상 측면에 표현된 신장상의 종류

	출토지 및 소장처	碑像 명칭	신왕 (긴방망이)	천왕 (입상)	천왕 (반가좌상)	천유신	소 역사 (소형)
도2-66a~c	만불사지 출토 (사천성박물관)	普通4년(523)명 釋迦文佛像			○		○ 양쪽 1인
도2-67a~c		普通6년(525)명 佛坐像	○				
도2-68a~d		中大通5년(533)명 釋迦文佛像		○			○ 양쪽 2인
도2-69a~e		中大同3년(548)명 觀音菩薩像				○	
도2-70a~d	서안로 출토 (사천성박물관)	大同11년(545)명 釋迦多寶二佛竝坐像	○				
도2-71a~d		梁 三佛坐像		○			
『文物』2001년 10期 張·雷 논문의 도 9,15	상업가 출토 (사천성박물관)	90CST5-7	○ 오른쪽				
『文物』2001년 10期, 張·雷 논문의 도18, 23		90CST5-9	○ 왼쪽				
『文物』2001년 10期 霍巍 논문의 도 1, 4, 5	사천대학박물관	梁 中大通4년(532)명 釋迦像	○				
『文物』2001년 10期 霍巍 논문의 도 2, 3, 6, 7		梁 太淸3년(549)명 釋迦双身像	○				

이 사천 지역의 비상들의 측면에 있는 신장상들은 북조 지역의 불상이나 석굴에 있는 신장상들과 연관되거나 또는 무덤의 부장품에 보이는 역사나 신장형의 수호상들과도 연결되는 것으로 생각되어 전통적인 漢文化의 성격이 강했던 南朝 문화의 요소가 불교미술에 수용된 것이 아닌가 추측되기도 한다. 그러나 상들의 자연스러운 자세나 얼굴형에서는 동남아적인 요소도 보인다. 이러한 요소들이 직접 사천성 지역으로 전해진 것인지, 아니면 南京을 통해서 成都 지역에 들어온 것인지 전래경로에도 많은 해석이 있으나, 아직 단정하여 결론짓기는 어려운 상황이다. 당시의 불교전래의 경로를 생각해보면, 남경을 거치지 않고 사천 지방과 직접 교류했던 사실이 역사적으로 알려져 있으므로[19] 성도의 상들이 보여주는 특징있는 표현과 연결짓는 것도 불가능한 일은 아니다. 단지 이러한 가능성을 증명해 줄 선행하는 동남아 지역의 상들이 남아있지 않은 것이 문제이다.

V. 맺음말

成都의 碑像들이 보여주는 개성있는 표현에 대해서는 이미 많이 논의되어 왔다. 이 글을 쓰게 된 동기 중에는 이 비상들이 해외에 전시된 적이 있어도 측면의 상들은 도판으로 소개되지 않았으며 또한 잘못 소개되어 있어서 바로잡아 보고자 하는 의도도 있다. 그리고 우리나라 삼국시대에 특히 백제와 중국 南朝의 밀접한 문화교류 양상을 이해하는 데에도 도움이 될 것으로 추정된다. 확실히 당시 북방의 불교조상들과는 다른 계통의 조형감각이 남조 불교미술에 반영되었음을 알 수 있고, 우리나라의 백제 불상에 보이는 부드러움이나 捧寶珠보살상 도상과의 연관성

[도2-72] 천왕상
南朝 6세기, 四川省 成都 萬佛寺址 출
토, 높이 1.08m, 중국 四川省博物館

[도2-73] 法隆寺 金堂 四天王像
飛鳥시대 7세기 중엽, 높이 1.43m, 일본 奈
良 法隆寺

도 보이기 때문이다. 더 나아가서 남조의 상들과 백제 그리고 일본의 아스카(飛
鳥) 불교미술의 연관성을 잇는 상이 碑像의 측면에 보이는 천왕 도상이다.

성도의 만불사지 출토 상 중에는 독립된 상으로 천왕상이 포함되었는데, 그
모습은 목까지 올라오는 높은 깃과 두 어깨를 덮는 숄을 두르고 가슴 앞에 매듭
을 짓고 있으며 다리 위로 올라오는 반코트에 주름잡혀 늘어진 긴 치마를 입고
있다[도2-72]. 이 사천왕상은 바로 앞에서 고찰했던 中大通5년(533)명 釋迦文佛碑
像의 옆면에 있는 상과 같은 도상임을 알 수 있다[도2-68c, d]. 그런데 우리나라 백

제에서 불교를 전해받고 초기 불교미술에서도 큰 영향은 입은 일본의 奈良 호류지(法隆寺)의 金堂 내부에 있는 사천왕상의 도상이 바로 이 만불사지의 천왕상과 유사한 것을 알 수 있다[도2-73]. 우리나라에는 삼국시대로 올라가는 신장상들이 거의 전하지 않고 특히 일본의 法隆寺 金堂의 사천왕상의 원류가 될 만한 상은 남아있지 않다. 그러나 백제가 일본에 불교를 전해주고, 또 일본에는 봉보주보살상과 같이 중국 남조의 상과 백제 그리고 일본의 초기 불교미술을 연결 짓는 상들이 남아있는 것으로 보아, 성도의 비상이나 천왕상 같은 예들이 옛 백제의 땅에서 출토되기를 기대해 본다.

· 追記 ·

사천성 성도 만불사지 출토 석조천왕상이나 일본 法隆寺 금당 목조사천왕상과 유사한 형식의 도상은 삼국시대 신라의 황룡사 9층목탑 심초석에 넣어졌던 청동사리기 외함에 선각된 신장상들에서도 보인다[참고도판 1]. 이 청동사리기 외함은 본래 4개의 판으로 구성되어 있었으나 현재는 국립중앙박물관에 잔편의 형태로 보관되어 있다. 청동판 하나의 너비는 약 26cm이고 각각의 판에 갑옷을 입고 무기를 든 2명의 신장입상이 선각되어 있다[참고도판 2]. 이 청동사리기 외함은 황룡사 9층목탑 건립 당시인 645년에 납입된 것으로 추정되는데, 최근 국립경주박물관이 개최한 황룡사 특별전에 처음으로 출품되어 실물을 확인할 수 있었다(국립경주박물관,『皇龍寺』특별전 도록, 2018, pp. 98-107).『삼국유사』나「皇龍寺九層木塔刹柱本記」등의 기록에 따르면, 백제 장인인 阿非知가 신라 황룡사 9층목탑의 건립을 주도했다고 하므로 이 천왕상 도상이 백제와 관련되었을 가능성도 생각해볼 수 있을 것이다.

참고도판 1. 황룡사 9층목탑 청동사리기 외함(북면)에 선각된 신장상의 일부

참고도판 2. 도면 전체(國立文化財硏究所, 『皇龍寺 發掘調査報告書』, 文化財管理局, 1984, p. 353)

중국 사천성(四川省) 성도(成都) 출토 양대(梁代) 불비상(佛碑像) 측면의 신장상 고찰_주

1 劉志遠・劉廷壁, 『成都萬佛寺石刻藝術』 四川省博物館藏品專集(中國古典藝術出版社, 1958).

2 Alexander Soper, "South Chinese Influence on the Buddhist Art of the Six Dynasties Period," *Bulletin of the Museum of Far Eastern Antiquities*, No. 32(1960), pp. 47-112.

3 闇吻儒・秋山光和・松原三郎, 『世界美術大系』 第9卷 中國美術II(講談社, 1964), 특히 pp. 173~179의 도판.

4 張肯馬・雷玉華, 「成都市商業街南朝石刻造像」, 『文物』 2001年 第10期, pp. 4-18.

5 成都市文物考古工作隊・成都市文物考古研究所, 「成都市西安路南朝石刻造像清理簡報」, 『文物』 1998年 第11期, pp. 4-20.

6 金理那, 「皇龍寺의 丈六尊像과 新羅의 阿育王佛系佛像」, 『震檀學報』 第46・47號(1979. 6), pp. 195-215(『韓國古代佛敎彫刻史 研究』(一潮閣, 1989), pp. 61-84에 재수록); 同著, 「阿育王造像傳說과 敦煌壁畵」, 『蕉雨黃壽永博士古稀紀念美術史學論叢』(通文館, 1988. 6), pp. 853-866(이 책의 pp. 300~321에 재수록).

7 『中國四川省古代文物展-三國志のふるさと、遙かなる大地の遺宝-』(山梨縣立考古博物館, 2000), 도판 87~89 참조. 87-523, 88-548; 『中國國寶展』(東京國立博物館, 2000), 도판 112~122 참조. 『中國美の十字路展』(大廣, 2005-2006), 도 151-153 참조. 이 전시는 우리나라에도 왔으나 만불사지의 불상은 포함되지 않았다.

8 김혜원, 「중국 초기정토 표현에 대한 고찰-사천성 성도 발견 조상을 중심으로-」, 『미술사연구』 제17호(2003), pp. 3-29.

9 中國寺觀雕塑全集編輯委員會 編, 『中國寺觀雕塑全集』 第1卷, 金維諾 主編, 早期寺觀造像(黑龍江美術出版社, 2002), 도판 22~23. 이 도판의 상은 같은 책에 있는 梁 中大同3년(548) 비상의 옆면에 있는 상이며 도판 38에서 이 옆면 상들의 형태가 확인된다.

10 中國寺觀雕塑全集編輯委員會 編, 『中國寺觀雕塑全集』 第1卷, 도판 39-40.

11 주 8 참조.

12 주 6번 참조. 이 서안로의 아육왕상 명문의 불상은 성도 출토의 상들이 인도불상의 양식적 계보를 따르고 있으며 황룡사 장륙존상과 관련되는 아육왕상에 대한 기록과 상이 중국에도 전하고 있다는 것을 알려주는 중요한 예이다.

13 주 4참조.

14 金理那, 「三國時代의 捧持寶珠形菩薩立像 研究」, 『美術資料』 37(1985. 12), pp. 1-41(『韓國古代佛敎彫刻史研究』, pp. 85-143에 재수록).

15 주 4번 참조.

16 주 4번 참조.

17 霍巍, 『四川大學校博物館收藏的兩尊南朝石刻造像』, 『文物』 2001年 第10期, pp. 39-44.

18 이 상은 맨 처음의 도록 劉志遠 · 劉廷璧,『成都萬佛寺址石刻藝術』의 도판 26에 상의 정면이 소개되었
　고, 神王의 소개는 袁曙光,「四川省博物館藏萬佛寺石刻造像整理簡報」,『文物』2001年 第10期, 도 26-27
　에 있다.

19 北京大學南亞硏究所 編,『中國載籍中南亞史料匯篇』上(上海古籍出版社, 1994), pp. 165-171.

『유마힐경(維摩詰經)』의 나계범왕(螺髻梵王)과 그 도상

I. 머리말

중국 불교조각사의 흐름에서 6세기에 들어오면 그 이전 시대의 조각양식에 보이던 인도나 서역적인 요소는 차차 사라지고 중국화의 경향이 본격적으로 나타난다. 雲岡에 이어 龍門, 鞏縣, 天龍山 등지에서 석굴사원이 조성되고 이 굴들에 대한 역사기록이나 굴 내의 龕室像의 옆 또는 佛碑像에 쓰여진 명문은 석굴 및 불상제작의 배경과 연대를 알려주며 아울러 불상양식 연구에 중요한 편년자료가 된다. 또한 불상의 명칭과 그 圖像을 통하여 당시에 널리 예배되었던 존상의 종류나 많이 읽혀졌던 경전의 내용까지도 추측할 수 있어 불교사 연구에도 중요한 자료가 된다.

중국의 불상연구에서 필자가 오랫동안 관심을 가져왔던 문제 중의 하나는 불비상이나 석굴사원의 불상표현 중에 七尊佛像의 등장과 그 도상의 의미이다. 특히 칠존불상의 표현은 6세기 초 북위의 불비상에 보이기 시작하고 北齊·北

이 논문의 원문은 「《維摩詰經》의 螺髻梵王과 그 圖像」, 『震檀學報』 第71·72號(1991. 12), pp. 211-232에 수록되었고, 이후 다음과 같이 일본어와 중국어로도 번역되었다. 「六世紀中國七尊像について―『維摩經』の螺髻梵王とその圖像―」, 『佛敎藝術』 第219號 (1995. 3), pp. 40-55; 「關于六世紀中國七尊像中的螺髻梵王之硏究」, 『敦煌硏究』 1998年 第2期(總第56期), pp. 72-79.

周시대에 걸쳐서 많이 나타난다.

불상의 조상에서 三尊佛에는 본존불의 좌우협시로 흔히 보살상이 포함되고, 五尊佛에는 협시보살상 이외에 比丘形의 나한상이 양쪽 끝에 첨가된다. 칠존불의 경우에는 이 두 종류의 협시 외에 소라처럼 생긴 머리 형태를 한 협시상이 등장하는 것을 알 수 있다. 그 위치는 일정하지 않아 나한과 보살 사이에 있거나 혹은 가장자리에 서기도 하며 때로는 부처가 있는 불감 밖에 있기도 한다. 옷은 대부분 비구형으로 입었고 수인은 두 손을 모아 합장을 한 경우가 많다.

이 논문에서는 이 소라형태의 머리를 한 상이 누구를 나타내는가 하는 문제를 다루고자 한다. 일설에는 이 특이한 형식의 상을 緣覺像으로 보아『法華經』의 會三歸一의 사상에 연결시키고 있다. 즉, 깨달음에 이르는 단계로서 대중들의 수준에 맞게 聲聞乘, 緣覺乘, 그리고 菩薩乘 등 각기 다른 수레를 이용하여 결국 하나의 목표인 佛一乘으로 이르게 한다는『법화경』중「譬喩品」의 내용과 결부시켜, 이 소라형태의 머리를 한 상을 연각으로 추정하는 것이다.

그러나 한편 이 칠존불비상 중에는 이 소라형 머리의 협시상에 梵王이라는 명문이 있는 것이 발견되어 주목된다. 따라서 본고에서는 이 명문에 근거하여 문제의 상 형식이 범왕을 나타냈다는 것을 밝히고자 한다. 이 논증에는 경전상 범왕이라는 상의 어원과 용례, 그리고 조각으로 나타난 도상형식에 대한 고찰이 포함될 것이다.

II. 七尊佛形式의 등장과 緣覺像說

소라형의 머리를 한 협시를 포함하는 칠존상은 6세기의 불비상 중에서 필자는

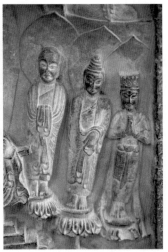

[도2-74] 석조불비상
北齊 551년, 스위스 취리히 리트베르크박물관(RCH
116)

[도2-74a] 석조불비상 중앙 왼쪽

[도2-74b] 석조불비상 중앙 오른쪽

20예 가까이를 발견하였다.[1] 그중에서 보존상태가 양호한 스위스 취리히의 리트
베르크 박물관 소장의 北齊 551년명 석조불비상을 우선 자세히 살펴보기로 하겠
다[도2-74].[2]

이 비상의 위쪽에는 용이 꼬리를 맞대고 좌우에 웅크린 螭首가 있고, 그 중
앙의 조그만 龕 속에 樹下 半跏思惟像이 보인다. 이수 밑의 主龕에는 상들이 크
게 상·중·하의 3단으로 구분되어 조각되었다. 향해서 오른쪽 상단에는 塵尾를
든 維摩詰居士가 장막 아래 평상 위에 앉아 있고 그 반대편 왼쪽에는 文殊菩薩
이 연화대좌 위에 앉아 있어 『維摩詰經』 중의 유마·문수 대담 장면을 나타낸 것

을 알 수 있다. 두 상의 사이에는 여러 명의 比丘와 동자처럼 머리를 두 쪽으로 올린 여인상이 보이는데, 이 역시 『유마힐경』의 「觀衆生品」에 나오는 天女와 舍利子와의 대담 내용과 관련이 있는 것으로 추측된다. 감 중앙에는 시무외·여원인의 불좌상을 본존으로 그 좌우에는 각각 바깥쪽으로부터 보관을 쓴 보살, 소라형의 머리를 한 문제의 상, 그리고 나한이 협시로 배치되어 있다[도2-74a,b]. 감 하단에는 연꽃잎들이 솟아있어 연못을 나타낸 것을 알 수 있

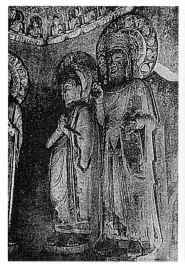

[도2-75] 北響堂山石窟 南洞 서벽
北齊 6세기 후반(『支那佛敎史蹟』 III, 85)

[도2-76] 梵王像, 響堂山石窟
北齊 6세기 후반, 석회암, 높이 1.07m, 미국 샌프란시스코 아시아미술박물관

는데, 중앙에 조그만 侏儒가 향로를 받들고 있다. 그 좌우에는 사자로 보이는 짐승과 상체를 벗은 力士形의 인물상이 각각 표현되어 있다.

　이 칠존상의 권속 중에 보이는 소라형 머리의 상의 명칭에 대해서는 이미 언급한 바와 같이 緣覺이라는 설이 비교적 일찍부터 제시되어 왔다. 대부분 北齊 시대에 조성된 響堂山石窟에 대한 1937년 刊 조사보고서에서 水野淸一과 長廣敏雄은 南響堂山石窟(河北省 磁縣) 제6동의 좌벽과 7동의 후벽에 보이는 칠존불상과 北響堂山(河南省 武安縣) 南洞 3벽에 보이는 칠존상 중의 소라형 머리의 상들을 모두 연각이라고 부르고 있다[도2-75].[3] 그리고 역시 이 향당산석굴에서 가져온 것으로 알려진 소라형 머리에 합장을 하고 서 있는 상이 샌프란시스코 동양미술박물관에 있다[도2-76].[4]

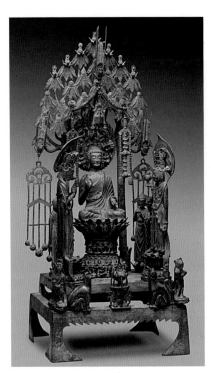

[도2-77] 청동아미타칠존불상
隋 593년, 높이 77.0cm, 미국 보스턴박물관

앞에서 이미 언급한 바와 같이 緣覺은 『법화경』 중 佛一乘으로 歸一하는 三乘의 하나이다. 보살은 위로 菩提心을 구하고 밑으로는 衆生敎化에 힘쓰는 大乘的인 존재인 데 비해, 小乘的 존재인 聲聞은 불법을 듣고 깨달음을 위하여 정진하며 연각은 부처의 도움이 없이 홀로 수행하여 깨달음을 얻고 홀로 그것을 즐긴다. 연각은 獨覺 또는 辟支佛이라고도 부르며 原語로는 프라티예카 붓다(Pratyeka buddha)라고 한다. 그러나 이 연각의 머리모습이 소라형이라는 도상적인 근거에 대하여는 명문은 물론이고 경전에도 언급이 없다.

소라형 머리의 상이 緣覺이라는 의견을 향당산석굴의 상에서 처음 제시한 학자로 생각되는 水野淸一은 보스턴박물관 소장의 수대 593년명의 금동아미타불상군에 보이는 세 쌍의 협시 중에 맨 뒤쪽에 있는 소라형 머리의 상을 역시 연각으로 부르고 있다[도2-77].[5] 그리고 같은 의견이 데이비슨(Leroy Davidson)에 의해서도 제시되었다.[6] 그는 덧붙여 예일대학교박물관에 있는 북제 570년명 불비상 상단의 감실 밖에 있는 소라형 머리의 상을 역시 연각이라 부르고 있다.[7] 이 소라형 머리를 한 상은 불상의 협시로뿐 아니라 독립된 상으로도 표현되는데 이제까지 대부분의 학자들은 이 형식의 상이 연각을 나타낸다는 의견을 따르는 것을 알 수 있다.[8]

Ⅲ. 碑像銘文에 보이는 梵王

이 소라형 머리의 상을 명문에서 梵王이라고 부르는 碑像이 몇 예가 발견되어 그 명칭 추정에 다른 가능성을 제시해 주고 있다.

시카고 아트인스티튜트 미술관에 있는 높이 3m가 넘는 큰 비상은 그 명문에 의해 西魏의 大統17년, 즉 551년에 제작된 것임을 알 수 있다[도2-78].[9] 이 비상의 앞뒷면에는 여러 개의 조그만 龕이 있어 각기 삼존상, 오존상, 칠존상이 표현되어 있고, 뒷면에는 열반상도 포함되어 있다. 이 조그만 龕室들 중 碑의 앞면 위에서 첫 번째 단 왼쪽 감 속에는 오존불좌상이 있는데, 협시로 소라형 머리의 상과 나한상이 보인다[도2-78a]. 또한 이 비상의 맨 아랫단에 있는 큰 감실에는 칠존불상이 보인다[도2-78b]. 중앙에는 시무외·여원인의 본존불좌상, 그 양 옆에는 각각 비구상, 보살상, 그리고 편단우견의 옷에 합장을 한 상이 새겨져 있다. 이 마지막 편단우견 상은 머리 부분이 모두 깨어져 잘 알 수가 없으나, 그 손상된 흔적이나 상의 자세 및 옷의 모습 등으로 보아 앞에 보았던 같은 碑面의 오존불의 소라형 머리의 상과 똑같은 형식의 도상임을 알 수 있다. 이 칠존상의 위쪽에는 광배 양쪽으로 다섯 명의 비구상들이 나열되어 있고, 그 왼쪽 끝에는 麈尾를 든 유마힐상이, 오른쪽 끝에는 문수보살상이 새겨져 있다. 칠존상의 밑에 향로, 사자, 공양자, 금강역사상 등이 있는 것은 앞서 고찰한 리트베르크 박물관 소장의 북제 불비상에 보이는 상들의 배치와 매우 유사하다.

[도2-78] 석조불비상
西魏 551년, 336.0× 98.0×22.0cm, 미국 시카고 아트인스티튜트

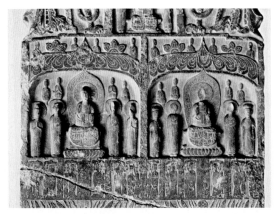

[도2-78a] 석조불비상 상단부

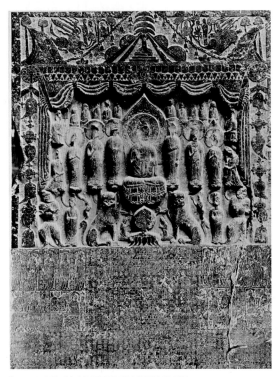

[도2-78b] 석조불비상 하단부 감실 칠존상 및 명문

이 불비상 제작에 관한 碑文은 감실 밑부분에 새겨져 있는데, 중앙에는 주 명문이 있고 그 양쪽에는 공양인물상이 선각되었으며 각 인물상의 옆에는 위의 감실의 협시상에 해당되는 명칭과 供養主의 이름이 기록되었다. 그리고 이 碑像 제작에 참여한 나머지 比丘, 唯那, 邑師, 邑子들의 이름들이 그 밑에 열거되어 있다.

바로 이 협시상들의 명칭과 공양주가 있는 명문을 살펴보면, 부처의 오른쪽으로부터 '迦葉主', '菩薩主', '梵王主', '思惟主'라고 쓰여 있고[도2-78c], 그 반대편인 부처의 왼쪽으로는 처음의 '阿難主'를 제외하고는 오른쪽과 대칭되게 '菩薩主', '梵王主', '思惟主'의 순서로 기록되어 있다[도2-78d]. 이 명칭들은 바로 위쪽의 감실 속의 협시상들을 지칭하는 것으로 나한상과 보살상 다음의 세 번째 상이 '梵王'이라는 것을 명문으로 알려주는 중요한 자료이다.[10] 유감스럽게도 이 범왕에 해당되는 세 번째 협시상은 머리가 파손되어 뽀족한 끝 외에는 소라 형태인지 확인할 수 없으나, 그 윗단의 왼쪽 감실의

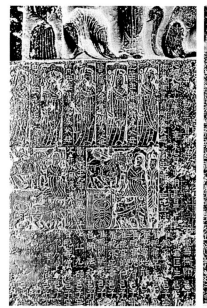

[도2-78c] 석조불비상 하단부 명문 윗부분 오른쪽 　　[도2-78d] 석조불비상 상단부 명문 윗부분 왼쪽

오존형 불상의 협시 중에 꼭 같은 자세와 옷을 입은 상과 비교하여 동일형의 상
이라는 것은 이미 지적한 바 있다[도2-78a].

　불상의 협시 중에 이 소라 형태의 머리를 한 상을 梵王이라 지칭하는 또 다
른 명문이 山西省 安邑縣에 있는 불비상에서도 발견된다. 이 특이한 협시상이
三乘 중의 緣覺일 것이라는 의견을 낸 바 있는 水野淸一은 『山西古蹟志』라는
조사보고서에서 安邑縣 興國寺에 있는 '邑州兆州勅使滾顯儁'의 造像인 四面石
碑에서 칠존불의 나한상과 보살상 협시 옆에 합장을 하고 있는 상 옆에 '梵王'
이라는 명문이 있음을 소개하였다.[11] 그리고 역시 같은 절에 있는 '王墨郎二妻張
李等 造像'의 碑像에도 보살상 옆에 합장을 하고 있는 상이 梵王이라 기록되어
있음을 지적하고 있다.[12] 水野淸一은 이 梵王에 대한 명문을 소개한 후 '이것으

로 보아 魏·周代에 나타난 많은 七尊像은 모두 羅漢·梵王·菩薩이라고 불러야 하지 않을까?'라는 의견을 개진하고 있다.[13]

Ⅳ. 『維摩詰經』에 보이는 螺髻梵王

이제까지 칠존불상의 협시 중 비구형의 옷에 소라형 머리를 하고 합장한 상이 명문에 의해 梵王으로 불리고 있는 예를 시카고에 있는 西魏代 碑像과 山西省에 있는 두 비상에서 확인할 수 있었다. 이러한 범왕의 도상에 어떤 경전적 근거가 있는 것인지의 문제가 주목된다.

梵王(Bhahmā)이란 梵天王 또는 大梵天으로도 불리우며 불교의 세계관에 있어서 欲界, 色界, 無色界의 3界 28天 중 색계 初禪天의 主로서 이미 인도에서는 불교 성립 이전부터 브라만교에서 세계와 일체중생을 생성하는 神으로 숭배되었다. 부처가 태어날 때에도 옆에서 보좌하였고 成道 후 대중들에게 설법하기를 勸請하는 등 불교에서 두드러지는 역할을 한 天部의 가장 대표적인 신이다.[14] 이 범왕은 원시경전에서부터 佛典 속에 널리 나타나며 대승경전에서도 자주 언급되어 불설법 시 佛弟子, 菩薩, 天部神衆, 그 밖의 大衆들과 함께 자리하여 佛法을 찬양하고 法義를 문답하며 때로는 악한 중생을 항복시키는 등 경전에 따라 그 역할이 다양하다.

그러나 이 중에서도, 범왕을 협시로 포함하는 칠존상이 조각된 대부분의 비상에 유마·문수의 대담 장면이 함께 표현된 것은, 이 梵王圖像과 『維摩經』 사이의 관계를 고려해 보게 한다.

『유마경』은 『법화경』, 『반야경』 등과 더불어 가장 널리 읽혀진 대승경전의

하나로, 2세기 말에서부터 모두 7회 번역된 것으로 알려졌으나 현재는 그중 세 종류만 전한다. 현존 3本은 두 번째 번역본인 吳의 支謙 譯(223~253년), 여섯 번째 번역본인 인도에서 온 鳩摩羅什 譯(406년), 그리고 일곱 번째인 唐의 玄奘 譯(貞觀年間)인데, 구마라집의 역본이 가장 널리 읽혀졌다고 한다.[15]

이『유마경』의 첫장인「佛國品」에 梵王이 등장한다. 이 장면은 바이샬리(毘耶離)國의 菴羅樹 동산에 삼만 이천의 보살들, 尸棄梵王을 비롯한 일만의 梵天王이 四天下로부터 佛法을 들으러 오고 또 일만 이천 天帝(帝釋) 및 八部衆들, 比丘·比丘尼 및 優婆塞·優婆夷의 四部大衆과 寶積을 포함한 500명의 長者들이 부처의 설법을 듣기 위해 모인 법회이다.[16]

이 법회에서 불국토의 淸淨에 대한 담론이 펼쳐지는데, 부처는 마음이 청정한 사람은 불국토의 깨끗함을 안다는 내용을 설한다. 이때 제자 舍利弗이 속으로 '만약 보살의 마음이 깨끗하면 부처님의 나라도 깨끗해진다고 한다면 世尊께서 보살이었을 당시는 마음이 깨끗하지 않았으므로 지금의 이 부처님 나라가 이처럼 깨끗하지 않은 것일까?'라는 의문을 갖는다.[17] 이때 부처는 사리불의 생각을 알고 말하였다.

"사리불이여 어떻게 생각하는가, 저 해와 달은 깨끗하지 못해서 장님이 그것을 보지 못하는가?"

라고 물으니 舍利弗이 대답하기를,

"아닙니다. 세존이시여, 그것은 장님의 허물이지 달의 허물이 아닙니다."

라고 하였다. 다시 부처가,

"이와 같이 중생의 허물로 인해서 부처님의 나라가 깨끗하게 장엄되어 있는 것을 보지 못할 뿐이지 부처님의 나라가 깨끗하지 못해서가 아니니라. 그러므로 사리불이여 여래의 허물을 책망할 것이 아니라 깨끗한 부처님의 나라를 그대가 보지 못함이로다."

그때 螺髻梵王이 사리불에게 말하였다.

"부처님의 나라가 깨끗하지 못하다는 생각은 하지 마십시오. 왜냐하면 내가 보기에는 석가모니 부처님의 나라는 깨끗하기가 마치 自在天宮과도 같습니다."

사리불이 말했다.

"내가 보기에는 이 나라는 언덕과 험한 구덩이와 가시밭, 모래, 자갈, 흙, 돌 그리고 온 갖 산과 더러운 악으로 가득 차 있습니다."

이때 螺髻梵王이 말했다.

"그대의 마음에 高下가 있어 부처님의 지혜에 의지하지 않음으로 이 나라를 보고 깨끗 하지 못하다고 하는 것입니다. 사리불이여, 보살은 모든 중생을 한결같이 평등하게 대하여 深心역시 淸淨합니다. 그러므로 부처님의 지혜에 의하면 능히 부처님의 나라가 깨끗함을 볼 수 있는 것입니다."

위의 대화는 바로 佛國土의 淸淨이 마음에 있음을 강조하는 내용으로 이 「佛國品」의 핵심교리이다. 그리고 이 談論 중에 舍利弗과 螺髻梵王의 등장은 그 내용에 더욱 극적인 효과를 주고 있다.

『維摩經』의 「佛國品」에 등장하는 '螺髻梵王'에 대하여 몇 가지 한역본과 『法華經』의 번역본을 참고하여 그 명칭의 어원을 살펴보고자 한다.

鳩摩羅什은 이 梵王의 명칭을 번역할 때에 처음에는 尸棄梵王이라고 하였 고 다음에 사리불과의 대담 시에는 螺髻梵王이라 하였다. 그런데 시기범왕은 구마라집 역의 『법화경』에도 보인다. 그 「序品」에서 부처의 설법을 듣기 위해 모인 阿羅漢, 菩薩, 그리고 帝釋天, 四天王, 自在天 등의 권속들이 함께 있을 때 裟婆世界主 梵天王 尸棄大梵 光明大梵 등이 권속 일만 이천의 天子들과 함께 있었다고 하였다.[18]

이 『법화경』을 영문으로 번역한 케른(H. Kern)이나 허빗츠(Leon Hurvitz)는 尸棄 梵王을 모두 Brahma Sikhin으로 부르고 있다.[19] 따라서 『법화경』의 산스크리트 語本(梵本)이 현존하는 것을 고려한다면, 尸棄는 결국 Sikhin의 音譯인 것을 알

수 있다. 그리고 케른은 娑婆世界主 梵天王과 尸棄大梵은 결국 同一神으로 설명하고 있다.[20] 한편 『유마경』을 불어로 번역한 라모트(Etienne Lamotte) 역시 이 梵王들을 모두 동일하게 Brahma Sikhin으로 단정하고, 이는 色界의 主, 大梵天王, 즉 Brahma Sahapati(娑婆世界의 主)라고 설명하여 이 梵王들이 결국 동일함을 알 수 있다.[21]

구마라집 역의 『유마경』보다 시대적으로 이른 支謙 역본에서는 梵王이 「佛國品」에 처음 등장할 때에 婆羅門이 모두 編髮을 하였다고 하였고, 사리불과 담론할 때에는 編髻梵志라고 부르고 있다.[22] 그러나 그 후 당의 玄奘 역본에는 이 梵王이 처음 등장할 때나 사리불과의 담론에서나 모두 持髻梵王이라고 부르고 있다.[23] 이와 같이 Sikhin 梵王의 명칭에 대한 漢譯者들의 이해에 조금씩 차이가 있었음을 알 수 있다.

그렇다면 Sikhin의 원래 의미는 무엇일까? Sikhin은 머리 위에 틀어올려진 상투같은 것으로, 頂髻라고 하며 또 불(火)의 의미도 가지고 있다고 한다.[24] 즉, 大梵王이 Sikhin이라고 불리는 것은 그가 火光의 황홀한 힘으로 欲界의 정열을 소멸시킨다는 뜻에서 유래한다고 한다.[25]

이제까지의 여러 번역서에 나타나는 명칭에서 Brahma Sikhin은 音譯인 尸棄에서 意譯인 編髮, 螺髻, 持髻로 해석되었던 것을 알 수 있고, 이 중에서 구마라집은 머리 형태가 소라형이라고 이해하고 있었던 것을 반영하고 있다. 그러나 구마라집은 「佛國品」에서 처음에는 尸棄로 쓰고 다음 사리불과 담론할 때는 螺髻로 번역하여 그 도상을 구체적으로 소라형 머리형상으로 인식하고 있으나, 현장은 후에 이를 持髻라고 번역하여 원래의 Sikhin에는 소라형이라는 뜻이 없다는 것을 암시해 주는 듯하다.

이상으로 螺髻라는 의미가 Sikhin의 어원에 포함되어 있는 것 같지는 않으나,

구마라집은 螺髻梵王이라는 구체적 명칭을 사용함으로써 이 범왕의 머리가 소라형으로 올려졌을 것이라는 상상을 하게 되었다.[26] 따라서 이 명칭과 연관되는 梵王의 도상이, 특히 6세기의 불교조각에 나타나는 것은 매우 흥미있는 사실로서 경전의 유행과 조각가의 상상력, 그리고 새로운 도상의 출현과의 관계를 생각해 보게 한다.

V. 碑像銘文에 보이는 螺髻梵王과 그 圖像

이제까지의 고찰에서 칠존불상의 협시로 나타나는 소라형 머리의 梵王이 維摩詰經典에 보이는 '螺髻梵王'과 관계가 있을 것이라는 추측을 해 보았다. 그런데 바로 이 명칭과 도상이 합치되는 예가 샌프란시스코 동양미술박물관에 있는 北魏代 碑像에서 발견된다. 533년에 해당하는 연대의 명문이 있는 이 비상은 정면에 삼존불입상이 있고[도2-79a], 뒷면 위쪽에는 낮은 부조로『유마경』에 근거한 장면이, 아래쪽에는 여러 공양자상의 조각과 그 이름이 銘刻되었다[도2-79b].[27] 그리고 이 碑像 제작과 관련되는 主銘文은 뒷면 맨 밑단에 새겨져 있다.

『유마경』내용의 표현은 뒷면 위쪽에 상하 2단으로 구성되었다. 상단에는 중앙에 불좌상이 있고 그 좌우에 각기 두 장면과 이를 설명하는 명문이 그 옆에 있으나 마멸이 심해 완전히 판독하기는 매우 어렵다[도2-79c,d]. 우선, 윗단 맨 오른쪽을 살펴보면 모자를 쓴 인물이 童子가 받치고 있는 傘蓋 아래에 서서 또 다른 다른 인물과 마주 서 있다. 그 옆에는,

「此是諸大國往來聽法時」

[도2-79a] 석조삼존불비상
北魏 533년, 미국 샌프란시스코 아시아미
술박물관(W. 22, 2, 533)

[도2-79b] 석조불비상 뒷면

라고 비교적 똑똑히 읽을 수가 있어, 부처의 설법을 들으러 여러 대중들이 모이는 것을 나타냄을 알려준다.

　그 다음의 장면은 유마힐이 塵尾를 들고 중앙의 부처를 향해서 앉아 있는데, 그 옆의 명문은 희미하나마

　　「此是維摩詰口病方口」

로 읽을 수 있어 아마도 病中의 維摩詰居士를 가리키는 내용으로 보인다.

[도2-79c] 석조불비상 윗부분의 維摩詰經 내용

그 다음 부처의 오른쪽에 있는 명문은,

「此是文殊舍利問病ロ維摩詰時」

라고 되어 있고 그 옆에 부처를 향해서 앉아있는 인물 좌상은 바로 문수보살로 유마힐거사의 병문안을 갔다는 내용인 것 같다[도2-79d].

　부처의 오른쪽 끝의 마지막 장면은 머리가 뾰족하고 비스듬하게 螺髻形으로 올려진 모자같은 것을 쓴 인물이 두 손을 들어 比丘形의 인물과 마주서서 이야

[도2-79d] 석조불비상 윗부분 왼쪽　梵王·舍利佛 談論 장면(좌)과 文殊師利菩薩像(우)

기를 나누고 있는데 그 옆에는,

　□髻梵王語舍利弗我見
「此是□釋迦牟尼佛土淸淨□

으로 읽을 수 있는 명문이 있다. 이 중에서 '髻'자는 '結'자 같이도 보이나 결국
은 螺髻梵王을 가리키는 것 같고, 둘째 줄에서 '加'자가 어렴풋하나 '佛土'가 잘
보이는 것으로 보아『維摩經』의「佛國品」내용 중에서의 문구를 쓴 것으로 추정

된다.[28] 사리불에게 석가모니 佛土가 청정하다는 것을 알 수 있다고 말하는 장면에서 인용했음을 알려준다. 그리고 바로 머리가 소라형으로 뾰족한 상이 螺髻梵王임을 확인시켜준다.

이제까지 소라형 머리를 가진 상의 도상적 의미에 대하여 실제의 예와 명문, 그리고 경전상의 명칭을 고찰하여 본 바, 이 상이 梵王이며 특히 『유마경』의 유행과 관련이 있음을 알았다. 그리고 샌프란시스코에 있는 북위 533년명 碑像에 보이는 '螺髻梵王'은 구마라집 역본에 나타나는 Sikhin 梵王의 명칭에서 유래한 것으로, 이 경전의 유행과 도상과의 연관관계를 입증해 주는 유력한 증거이다.[29]

VI. 맺음말

北魏에서 東·西魏를 거쳐 北齊·北周 및 隋代에까지 보이는 이 소라형 머리의 梵王이 대부분 維摩詰·文殊菩薩의 對談장면과 함께 七尊佛 형식으로 표현되는 것은 『維摩經』의 제1장 「佛國品」에 묘사된 법회에 불법을 들으러 온 부처의 권속과 대중들을 나타낸 것이며, 이 때에 佛國土의 清淨에 대한 談論에 중요한 역할을 한 범왕이 부각되어 칠존형식에 포함된 것으로 생각된다.

불교 도상의 종류에서 부처, 즉 여래상의 권속은 菩薩, 天, 聲聞으로 구분짓는데, 이때에 천부를 대표하는 神이 칠존불 형식에서는 바로 梵王인 것이다. 경전 속에서 범왕은 하나가 아닌 일만 명이 넘는 梵天을 거느리며 釋迦牟尼佛土의 三千大天世界를 칭하는 娑婆世界의 主로 군림하고, 보살과 나한과 함께 天部神을 대표하는 부처의 협시로서 표현된 것이다.[30]

6세기 중국의 碑像에 표현되는 칠존 형식에서 이 소라형 머리의 상이 三乘

[도2-80] 梵王像
麥積山石窟 제85굴, 北魏 6세기 전반,
중국 甘肅省 天水

[도2-81] 梵王像(왼쪽)
麥積山石窟 제101호굴, 北魏 6세기 전반, 중국 甘肅
省 天水

중의 하나인 緣覺 또는 辟支佛이라는 종래의 설은 大乘的 견지에서 볼 때에 연
각의 역할이 크게 강조될 성격은 아니라고 생각된다. 오히려 불교의 欲界·色
界·無色界의 三界 중에서 색계 初禪天으로 시작되는 梵界를 대표하고 우주생
성의 신이며 불교수호의 역할을 담당하는 天部의 梵王이 다른 권속을 대표하는
보살상과 나한상과 함께 장엄된 불국토의 법회에서 설법을 듣고 담론에 참여하
여 교리의 내용을 한층 강조하는 역할을 담당하고 있는 것이다.

현존하는 碑像이나 석굴조상에서 이 소라형 머리의 梵王이 반드시 칠존 형식
에만 등장하는 것은 아니다. 비상의 경우에는 불감의 밖에 서 있거나 합장의 자세
로 서 있는 경우도 있고, 석굴사원의 경우 6세기 전반경의 麥積山石窟에서는 홀로
서 있거나 보살과 함께 합장의 자세로 서 있는 여러 예가 발견된다[도2-80, 81]. 옷은

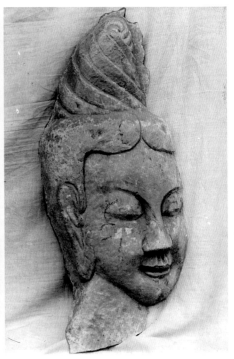

[도2-82] 梵王像과 반가사유상
龍門石窟 제24동 石窟寺(皇甫公窟), 北魏 527년, 중국 河南省 洛陽

[도2-82a] 나계범왕상의 머리 부분
미국 캔자스시티 넬슨앳킨슨박물관

대체로 比丘形이며, 맥적산석굴에 대한 보고서에서는 梵王으로 불리지는 않고 比丘, 比丘尼 또는 공양상, 보살상 등 책에 따라 다양하게 설명되고 있다.[31]

용문석굴에는 제24동 石窟寺의 서벽과 북벽 사이에 이 소라형 머리의 상이 있었다[도2-82].[32] 그러나 이 상은 1935년도의 조사 이후 언제인가 파손되어 현재는 머리가 떼어진 상태로 남아있어[도2-82a] 원래 소라형의 머리였던 것을 알 수 없게 되었다.[33] 미국 캔자스시티의 넬슨앳킨슨박물관에는 떼어진 나계상의 머리 사진이 있는데 바로 이 석굴사의 상으로 추정된다. 지금 이 굴을 皇甫公窟로 부르는 이유는 북위 527년에 皇甫公家에서 발원조성했다는 기록이 있기 때문

[도2-83] 梵王像
龍門石窟 제25동 路洞 문 입구, 北魏 6세기
전반, 중국 河南省 洛陽

[도2-84] 목조불감의 나계범왕상(중앙 상단 양쪽)
唐 7~8세기, 불감 높이 23.1cm, 일본 和歌山縣 金剛峯寺

이다. 이 머리가 떼어진 상은 두 손으로 연꽃줄기를 들고 서 있는데 공양보살상으로 설명되고 있으며,[34] 현재로서 알려진 梵王像 중에서는 조성연대가 가장 이른 예라고 볼 수 있다. 용문석굴에서 알려진 또 다른 북위의 예로 제25동 路洞에서 문 입구의 왼쪽에 소라형 머리의 상이 보이는데 연꽃을 든 공양상으로 불리고 있다[도2-83].[35]

이제까지 고찰한 梵王의 도상과 명칭에서 Sikhin을 번역할 때에 音譯인 尸棄에서 意譯인 編髮, 다시 螺髮이라고 부른 鳩摩羅什의 해석에서 그 형태가 소라형 상임은 쉽게 상상할 수 있었다. 이 경전의 유행과 6세기에 들어서서 중국화가 가속되는 불교미술 양식의 전개에 있어 범왕도상의 모형을 인도나 서역의

전래품에 의거하였다기 보다는, 漢譯된 경전 내용을 근거로 螺髻梵王이 조성되어 유행했을 것이라는 추측이 가능해지는 것이다. 그리고 다시 7세기 중엽의 玄奘이 이를 持髻라고 번역한 것은 원래의 梵語 의미에 충실하였던 것으로 생각되고, 이 소라형 머리의 범왕상도 유행에서 차차 사라지는 것이 아닌가 한다.

불교미술의 전개에서 梵天은 인도의 쿠샨시대에 마투라나 간다라 불상에 帝釋天과 함께 등장하며 이미 불교 이전부터 있던 브라만교의 神으로 부처탄생이나 佛成道 때에 옆에서 보좌하거나 설법을 권청하는 등 부처의 권속으로 수용되었다. 그러나 이때에 머리 형태가 소라형이었다는 특징은 별로 알려져 있지 않다.

불교미술의 東傳 이래 중국에서도 이 두 梵·帝釋 二天이 초기 불교미술 도상에 등장했을 것으로 짐작되나, 별로 두드러지게 나타나는 예가 보이지 않는다. 일본의 金剛峯寺[곤고부지] 소장의 檀木諸尊佛龕(枕本尊)은 空海[구카이]가 당으로부터 가져왔던 것으로[도2-84], 제작시기는 초당기로 추정되고 있다. 이 불감 중앙의 본존불의 권속들 중에 맨 위쪽 양 옆으로 합장을 한 나계형의 상이 있고 일반적으로 緣覺상을 표현했다고 설명되고 있으나,[36] 필자는 이 상도 역시 부처를 보좌하면서 천부를 대표하는 범왕을 나타낸 것으로 본다. 즉 6세기 도상의 전통이 계승되고 있는 중요한 예로 이해하고자 한다. 따라서 이제까지 고찰한 소라형 머리의 梵王像이 6세기의 중국 碑像이나 석굴조각에 보이는 것은 이들 天部像들의 위치나 역할에 대한 이해가 깊어짐에 따라 그 造形에 대한 구체적인 인식을 반영하는 것으로 보인다.

현존하는 우리나라의 불비상으로는 충청남도 燕岐郡 출토의 7세기 후반 예들이 있으나, 螺髻梵王의 상은 보이지 않는다. 그중에 碑岩寺 출토의 己丑銘 불비상에 보이는 七尊像은 양쪽에 금강역사상이 포함되어 있다.[37]

8세기 중엽 이후 조성된 석굴암의 불상 중에는 梵天과 帝釋天이 있고,[38] 일

본에서도 天平期의 상으로는 法隆寺[호류지] 및 東大寺[도다이지]에 전하는 梵·帝釋 二天의 상이 유명하다.[39] 그러나 이 8세기의 상들에는 소라형 머리가 보이지 않고, 또 양식적으로 비교할 수 있는 唐代의 상들은 별로 알려진 바가 없다.

이상으로 고찰한 바와 같이 중국의 나계범왕상의 도상은 6세기에 일시적으로 유행한 것으로 보이나 7세기 중엽경에는 현장의 새로운 경전해석 등에 따라서 점차 자취를 감추게 되었다. 따라서 앞에서 고찰한 중국의 소라형 머리를 한 범왕상의 도상이 일시적인 유행이었는지, 후에 天部를 대표하는 梵天, 帝釋天의 二天으로 발전하였는지는 앞으로의 연구과제로 남아있는 것이다.

· 追記 ·

이 논문이 중국어로 번역되어 외국학계에 소개된 후(「關于六世紀中國七尊像中的螺髻梵王之研究」, 『敦煌研究』 1998년 第2期, pp. 72-79), 필자의 나계범왕설에 동조하는 연구성과가 다음과 같이 중국에서 출간되었다. 張林堂, 孫迪 編著, 「響堂山石窟大螺髻造像考略」, 『響堂山石窟-流失海外石刻造像研究』(北京: 外文出版社, 2004), pp. 45-74. 이 글은 중국의 석굴사원과 불비상에 조각된 나계형 상들을 "大螺髻造像"이라고 지칭하며 다양한 실례를 풍부히 수록하고 있어 좋은 참고가 된다. 이 글에서는 『法華經』에 근거한 緣覺설과 필자의 나계범왕설을 자세히 소개하고, 법화경 계통의 연각설은 조상발원문에 확실한 증거가 없는 반면, 필자의 나계범왕설은 조상발원문에 "범왕"임을 명시한 상당수의 예들을 통해 뒷받침된다고 서술하였다. 특히, 나계형 머리의 상이 '梵王'이라는 명문을 지닌 또 다른 예로서 일본 京都大學校 文學部가 소장한 北齊 武平3年(572) 佛碑像의 뒷면에 새겨진 오존상의 발원문을 추가로 분석하여 제시함으로써[마츠바라 사부로(松原三郎), 『中國佛教彫刻史論』(吉川弘文館, 1995), 圖470ab], 필자의 논지를 뒷받침하고 있다.

또한 독일 쾰른 동아시아미술관(Museum für Ostasiatische Kunst, Köln)에서 2009년 10월 17일부터 2010년 1월 10일까지 열렸던 특별전의 도록인 *The Heart of*

*Enlightenment: Buddhist Art in China 550-600*에 중국 사회과학원 고고연구소의 연구원인 허리췬(何利群)과 독일 학자 페트라 로슈(Petra Rösch)가 쓴 「北齊 佛敎彫刻의 양식과 도상」(Style and Iconography in the Buddhist Imagery of the Northern Qi Dynasty)에서도 6세기 후반에 활발히 제작된 나계형의 머리를 지닌 이 특정 도상이 나계범왕일 가능성이 높음을 필자의 중국어 논문을 인용하면서 자세히 서술하고 있다. 이 도록은 모든 원고가 독일어와 영어로 함께 실려 있어서, 중국을 비롯하여 유럽과 미국에서도 필자의 학설이 소개되어 받아들여졌음을 확인하게 해 준다(Liqun He·Petra Rösch, "Style and Iconography in the Buddhist Imagery of the Northern Qi Dynasty," in *The Heart of Enlightenment: Buddhist Art in China 550-600*, edited by Museum of East Asian Art Cologne and the research project Buddhist Stone Inscriptions in China of the Heidelberg Academy of Sciences and Humanities (Cologne, Germany: Museum für Ostasiatische Kunst Köln, 2009), p. 44. [독일 쾰른 전시의 도록에 필자의 이 논문 내용이 소개된 것은 하정민 박사를 통해 알게 되었고 그 도움을 받아 추기에 싣는다. 고마운 마음을 전한다. 필자의 나계범왕에 대한 해석이 구미권 학계에도 널리 알려진 것을 매우 고무적으로 생각한다].

1 七尊像 표현 중에 머리가 소라형의 협시상을 보여주는 碑像의 예는 여러 책에 도판으로 있으나, 대표적인
 것으로는 다음을 참고할 것. Osvald Sirén, *Chinese Sculpture from the Fifth to the Fourteenth Century*, 4
 vols.(London: Ernest Benn, Ltd., 1925), 도판 233~235, 247B, 248A, 257~259, 287A, 288A, 289A, B; Edouard
 Chavannes "SiX monuments de la Sculputure Chinoise," *Ars Asiatica* II (Bruxelles et Paris, 1914), pp. 13-19;
 G.B. Gorden, "A Fine Chinese Stella in the Museum," *The Museum Journal* (University of Pennsylvania, 1923,
 March), pp. 27-33. 이외에 註 4, 5도 참고할 것.

2 이 碑像에 대한 소개와 銘文에 대하여는 다음을 참고할 것. Stafan Balázs, "Die Inschriften der Sammlung
 Baron Eduard von der Heydt," *Ostasiatischen' Zeitchrift* 20(1934), pp. 19-24; Osvald Sirén, *Chinese Sculpture
 in der von der Heydt Collection* (Museum Rietberg Zurich, 1959), pp. 74-78. 銘文에 의해 이 碑像의 發願은
 4월 8일 南兗州 지방(지금의 山東省 남쪽 江蘇省 지역)에서 전에 馬龍驤將軍이었던 比丘法陰이며(이름은
 不明) 나머지 供養人들의 이름은 모두 顔氏인 것을 알 수 있다.

3 미즈노 세이치(水野淸一) · 나가히로 도시오(長廣敏雄), 『響堂山石窟』(東方文化學院京都研究所, 1937),
 pp. 35-46, 59-63, 94. 도판 46: 도키와 타이죠(常盤大定) · 세키노 타다시(關野貞), 『支那佛敎史蹟』 III (東
 京: 1926~38), pp. 85~86. 이 도판의 설명에는 緣覺이라는 내용이 없고, 보살도 아니고 나한도 아니나 보살
 에 더 가깝다고 하였다.

4 이 상은 Alexander Soper에 의해 Pratyeka Buddha 즉 緣覺으로 소개되고 있다. "Chinese Sculptures," *Apollo*
 Vol. LXXXIV No. 54(Aug. 1966), p. 106, fig. 5.; René-Yvon Lefebvred'Argencé, ed. in charge. *Chinese,
 Korean and Japanese Sculpture in the Avery Brundage Collection* (Kodansha International, 1974), 도판 64.

5 미즈노 세이치(水野淸一), 『中國の彫刻』(日本經濟新聞社, 1960), p. 44 및 52, 도판 124. 이 책에서는 이외에
 도 미국 캔자스市 넬슨미술관 소장 西魏의 五尊佛碑像(535~540년, 도판 52~53)와 펜실베이니아대학교박
 물관 소장의 北齊 551년 碑像에도 소라형 머리를 한 상이 보인다(도판 56).

6 J. Leroy Davidson, *The Lotus Sutra in Chinese Art* (Yale University Press, 1954), p. 61.

7 위의 책 도판 5~7 외에도, 도판 9~10(보스턴박물관 소장, 530년경 추정) 도판 21(보스턴박물관 소장,
 560~570년 추정)에 소라형 머리의 像이 보인다.

8 예를 들어 Hugo Munsterberg, *Chinese Buddhist Bronze* (Rutland, Vermont and Tokyo: Charles E. Tuttle
 Company, 1967), 도판 105 a, b.의 설명.

9 C.F. Kelly "A Chinese Buddhist Monuments of the Sixth Century A.D.," *Bulletin of the Art Institutte of Chicago*,
 Vol. XXI., No.2(1927. Feb), pp. 18-29.

10 위 논문의 Kelly 역시 銘文 판독에서 이 상이 Brahma(梵天, 梵王)임을 확인하고 있다. p. 28 참조.

11 미즈노 세이치(水野淸一) · 히비노 타케오(日比野丈夫), 『山西古蹟志』(京都大學人文科學硏究所硏究報告
 書, 1956), p. 108 및 도판 56의 152.

12 위의 책, p. 111 및 도판 56의 153.

13 위의 책, pp. 108-109. 水野는 이러한 의견을 제시하면서도 이 책의 다른 부분에서 七尊의 설명이나 拓本에서 辟支佛의 설명에는 종래대로 緣覺像을 의미한다고 하여(p. 107, p. 113) 銘文에서 발견한 梵王像과의 관련을 짓지 못하고 있다.

14 『望月佛教大辭典』卷4, pp. 3426-3430. 「大梵天」項; 『Hobogirin(法寶義林)』Ⅱ, p. 113. 「Bon(梵)」項.

15 支謙의 번역본은 「維摩詰經」, 鳩摩羅什의 것은 「維摩詰所說經」이고, 玄奘本은 「說無垢稱經」으로 『大正新脩大藏經』卷14에 全文이 있다(T.14, no.474, 475, 476). 한글번역본은 여럿 있으나 崔熙武 譯, 『維摩詰所說經』(東國譯經院, 1973)과 睦楨培 譯註, 『維摩經』三星文化文庫 150(三星美術文化財團, 1981)이 대표적이다.

16 "復有萬梵天王尸棄等 從餘四天下來詣佛所而聽 復有萬二千天帝亦從四天下來在會坐……"『大正新修大藏經』(T.14, no.475, p. 537中).

17 "爾時舍利弗 承佛威神作是念 若菩薩心淨則佛土淨者 我世尊本爲菩薩時意豈不淨 而是佛土淨若此 佛知其念卽告之言 於意云何 日月豈不淨耶 而盲者不見 對曰不也 世尊 是盲者過非日月咎 舍利弗 衆生罪故不見如來 佛土嚴淨 非如來咎 舍利弗 我此土淨而汝不見 爾時螺髻梵王語舍利弗 勿作是意謂此佛土以爲不淨 所以者何 我見釋迦牟尼佛土淸淨 譬如自在天宮 舍利弗言 我見此土丘陵坑坎荊蕀沙礫 土石諸山穢惡充滿 螺髻梵言 仁者心有高下 不依佛慧故 見此土爲不淨耳 舍利弗 菩薩於一切衆生悉皆平等 深心淸淨 依佛知慧則能見此佛土淸淨於……"『大正新修大藏經』(T.14, no.475, p. 538下). 본문의 인용문은 위의 내용을 번역한 睦楨培 譯註本, 『維摩經』, pp. 25-28을 참고하였음.

18 鳩摩羅什 譯, 「妙法蓮華經」, 『大正新修大藏經』(T.9, no.262, p. 2上). 번역본에는 李法華 譯, 『묘법연화경』(靈山法華寺出版部, 1961/1979(9판)) 등이 있다.

19 H. Kern, trans. *Saddharma Pundarīka or the Lotus of the true Law* (New York: Dover Publications, Inc., 1963), p. 5; Leon Hurvitz, trans. *Scripture of the Lotus Blossom of the Fine Dharma* (New York: Columbia University, 1976), p. 2.

20 Kern, 위의 책, p. 5의 註 1과 2의 설명.

21 Etienne Lamotte, *L'Enseignement de Vimalakīrti, Institut Orientaliste* (Louvain, 1962), p. 102, pp. 120-121.

22 a) "復有萬婆羅門 皆如編髮等 從四方 境界內詣佛所而聽法 一切諸天各與其衆 俱來會聚此 彼天帝萬二千釋從四方來"(『大正新修大藏經』T.14, p. 519中).
 b) "舍利弗 我佛國淨汝又未見 編髮梵志謂舍利佛言 惟賢者莫呼是佛國以爲不淨 我見釋迦文佛國嚴淨 譬如彼淸明天宮 舍利佛言 我見此中亦有難粱 其大陸地則有黑山石沙穢惡充滿 編髮答曰 賢者以聞雜惡之意 不捨淨慧視佛國耳 當如菩薩等意淸淨倚佛知慧 是以見佛國皆淸淨"(위의 책, p. 520下).

23 "復有萬梵持髻梵王而爲上首 從本無憂四大洲界爲慾□禮供養世尊及聽法故 來在會坐, 復有萬二千天帝各從餘方 四大洲界(위의 책, T.14, no.476, p. 558中).
 "爾時持髻梵王於舍利子 勿作是意謂此佛土爲不嚴淨 所以者何, 如是佛土嚴極嚴淨舍利子言 大梵天王 今此佛土嚴淨云何 持髻梵言 唯舍利子 譬如他化自在天宮有無量寶功德 我見世尊釋迦牟尼佛土嚴淨"(위의 책, p.

560上).

24 "尸棄者 火災頂則初禪主 火災尖頂故 光明者二禪主小光·無量光·極光淨天主故 等表三禪主也 然大船若 伍百十云堪忽界主持髻梵王故 尸棄者頂髻也 則持戒梵王尸堪忽界主 梵王之別名 光明是餘禪主「妙法蓮華 經玄賛」卷第二本, 窺基 著,『大正新修大藏經』(T.34, no.1723, p. 675下).

25 Lamotte, 앞의 책, p. 102, 주 35 참조;『望月佛教大辭典』卷2, p. 1747, 尸棄大梵頂,『Hobogirin(法寶義林)』, pp. 115-116.

26 鳩摩羅什의 螺髻梵王이라는 명칭은 이 漢譯本에 근거한 Idumi[Izumi]의 英譯에 Sikhin 梵王을 Sanka-cuda 라고 하였는데, 이는 산스크리트語로 貝首의 뜻을 갖는다. Hokei Idumi[Izumi], "Vimalakirti's Discourse on Emancipation," The Eastern Buddhist, Vol. III, No. 1(April-June, 1924), pp. 64-65.

27 이 碑像은 간단히 소개된 바 있으나, 圖像的인 연구는 시도되지 않았다. René-Yvone Lefebvred'Argencé, ed. in charge. 앞의 책(註 4), pp. 88-90.

28 註17에서 밑줄 친 부분이 이 銘文과 同一한 것을 알 수 있다.

29 소라형 머리를 한 상에 대한 언급은 없으나, 이 시대의 維摩居士와 文殊菩薩像의 표현에 대한 논문으로 다 음을 참고할 것. Emma C. Bunker, "Early Chinese Representation of Vimalakiriti," Artibus Asiae Vol. XXX, 1(1968), pp. 28-52.

30 『大方等大集經』第55에는 娑婆世界의 主 大梵天王은 佛을 향해서 合掌하고 大陀羅尼로서 모든 惡龍 및 惡 鬼神을 항복시키고 國土를 護持하고 모든 惡衆生을 遮障한다고 한다(『望月佛教大辭典』卷4, p. 3428上 재 인용).

31 麥積山石窟에는 제64, 85, 90, 101, 121, 122 및 154洞에 보인다. 나도리 요오노스케(名取洋之助),『麥積山 石窟』(東京: 1954), 도판 63, 80, 94: 天水麥積山石窟藝術研究所 編,『中國石窟』麥積山石窟(東京: 平凡社, 1987), 도판 67, 75, 80, 82, 85.

32 水野清一·長廣敏雄,『龍門石窟の研究』(東京: 左右寶刊行會, 1943(1941년 初版)), p. 111의 삽도106.

33 龍門文物保管所, 北京大學考古系 編,『中國石窟』龍門石窟(平凡社, 1987), 도판 193, 194.

34 馬世長,「龍門皇甫公窟」, 위의 책, pp. 235-252.

35 위의 책, 도판 225.

36 이 불감에 대한 논문은 여러 편이 알려져 있다. 마츠모토 에이치(松本榮一),「金剛峯寺枕本尊說」,『國 華』489(1931), pp. 43-51; 다나베 사부로스케(田邊三郎助),「檀佛龕について-金剛峯寺木造諸尊佛龕を中 心として-」,『佛教藝術』57(1965), pp. 27-39; 이토 시로(伊東史郎),「金剛峯寺諸尊佛龕(枕本尊について」, 『國華』1111(1990), pp. 5-28.

37 黃壽永,「忠南燕岐石像調査」,『韓國의 佛像』(文藝出版社, 1989), pp. 233-272. 특히 pp. 248-252 참조; 黃壽永 編著,『國寶』4 石佛(藝耕産業社, 1988), 도판 31.

38 黃壽永,『石窟庵』(藝耕産業社, 1989), 도판 46~52.

39 미즈노 게이자부로(水野敬三郎) 外 二人 編,『東大寺と平城京: 奈良의 建築·彫刻』日本美術全集 第4卷(講談社, 1990), 칼라도판 6, 8, 9, 23, 24, 88 및 89.

제3부

미술과 교류

동서양의 만남과 미술의 교류

I. 머리말

미술사연구회 주최의 2009년 추계 국제학술대회인 〈미술의 동서교류〉는 대체로 항해술의 발달과 해상무역이 활발히 이루어지는 16세기 이후의 여러 미술 장르에 나타나는 교류에 관한 내용들이 중심이었다. 필자는 그 이전 시기의 교류 양상을 개략적으로 소개하여 흐름을 이해하는 데 도움이 되고자 발표한 기조강연의 내용을 여기에 소개하고자 한다. 긴 세월에 걸쳐서 일어난 東西間 미술교류의 구체적인 상황을 파악한다는 것은 거의 불가능에 가까우나, 잘 모를수록 더 단순하고 또 용감해지는 경향이 있고 또 많은 보충이 필요할 것으로 알면서도 동서 미술의 교류에 대해서 한 번 정리해보는 것은 매우 의미있는 일이라고 생각된다. 특히 동양과 서양이라는 개념과 그 경계가 시대에 따라 달라지고 또 관련되는 역사적 배경에 따라 동서양의 만남이 확대되어가는 과정을 파악하여 미술의 동서교류를 이해해보고자 한다.

이 글은 2009년 10월 10일 미술사연구회가 주최한 국제학술대회인 〈미술의 동서교류〉의 기조강연 내용을 바탕으로 작성하였다. 원문은 「동서양의 만남과 미술의 교류」, 『미술사연구』 제23호(2009. 12), pp. 7-28 에 수록됨.

미술을 통한 동서의 교류는 오래 전부터 다양한 형태로 이루어졌다. 고대 유라시아 대륙을 동서로 횡단하였던 유목민족들의 動物意匠 미술로부터 시작하여, 알렉산더대왕의 동방원정에 이어 간다라 불교미술이 등장하고, 이 불교문화가 실크로드를 통하여 동쪽으로 전파되었다. 그리고 불교미술의 東傳과 더불어 동-서로 이어지는 隊商貿易이 성행한 결과, 중국 長安에서 지중해 지역까지 비단길로 연결되었다. 7세기에 이슬람 세력이 등장하면서 옛 알렉산더대왕이 지배했던 넓은 지역이 대부분 이슬람 문화권에 들어갔지만, 동서간의 교류는 계속되었다. 이 이슬람 세력이 확장되어 기독교 성지 예루살렘을 함락시키면서 유럽의 십자군 운동이 일어난 것도 동서 문화의 교류에 기여한 바 크다. 이후 칭기즈칸의 서아시아 지역과 동유럽 정벌은 동서 문화 교류의 폭을 한층 더 넓히는 계기가 되었다. 그리고 이슬람인들의 해상항로에 대한 경험과 발달된 지식은 동서 문물의 교류를 더욱 활발하게 만드는 원동력이 되었다. '서방'이라는 개념은 종래의 서역이라는 테두리를 넘어서서 이슬람 문화권과 유럽으로 한층 더 확대되었다. 이어서 신대륙의 발견, 세계를 일주할 수 있는 항해기술의 발달과 항로의 개척은, 유럽대륙과 동양의 만남을 더욱 촉진시켰다. 16세기 明 말부터 淸代에 걸쳐 유럽의 예수회 신부들이 중국과 일본을 왕래하면서 동양에 기독교신앙을 전파하였으며, 이후 회화, 건축, 도자, 공예품에 이르기까지 다양한 장르의 미술에 동서의 상호 영향이 반영되기 시작하였다. 서양의 회화가 중국과 일본에 유입되어 큰 영향을 끼쳤고, 중국과 일본의 미술이 유럽 취향으로 번안되어 시누아저리, 자포니즘으로 유럽 세계를 풍미하였다.

II. 북방 유목민족의 초원의 길

동서 미술의 교류는 역사적인 사건과 밀접하게 연관되어 있다. 유라시아 대륙을 넘나들며 활약한 유목민족의 미술처럼 고대인들의 신앙이나 경외의 대상이었던 동물의 형상이 주요 모티프였던 시기는 역사적으로 보면 東과 西라는 경계가 아직 확립되지 않은 단계로 볼 수 있다. 그 당시는 지금과 같은 국가의 경계나 민족의 개념이 명확하지 않은 시기였던 것이다. 당시 유목인들의 생활과 밀접하게 관련된 동물들의 형상은 말, 사슴, 독수리, 호랑이 등이며, 대부분 이 동물 주제들을 金으로 표현하여 장신구의 일종으로 사용하였다. 이 동물의장 미술은 북방 유라시아 대륙의 초원지대인 시베리아를 거쳐 북부 중국의 유목민족들의 미술에 영향을 주었고, 이는 우리나라 청동기시대의 帶鉤 같은 유물에 표현된 말이나 호랑이의 장식으로 이어졌다. 또한 이후에도 북방 유목민족과의 연결고리가 우리나라로 이어졌다는 것은 우리나라의 고대 고분미술에서 확인된다.

III. 비단길과 해상로

東과 西의 미술 교류가 처음으로 크게 이루어지게 되는 중요한 역사적인 사건은 마케도니아의 알렉산더대왕의 동방원정이었다. 그가 이집트, 시리아, 페르시아, 박트리아 지역에 이르는 넓은 지역을 통치하게 되면서 각 지역에 헬레니즘 문화가 일어났다[도3-1]. 알렉산더대왕으로 인해 개통된 교통로가 지중해와 파미르 고원을 넘어 중국으로 이어지게 되는 배경에는 漢 武帝의 서역 경략과 영토확장 그리고 張騫의 활약이 있었다. 서기전 138년 장건이 대월지국 즉 박트리아에 파

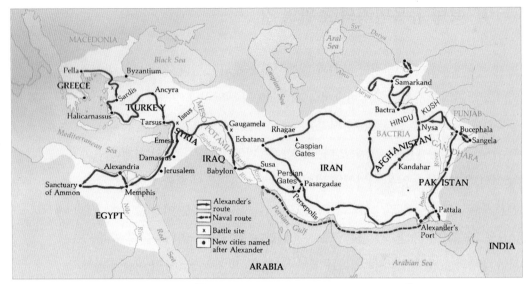

[도3-1] 알렉산더 대왕의 동방원정과 헬레니즘 문화(출처: John E. Vollmer et al., *Silk Road · China Ships*, p. 6)

견되었던 역사적 사건을 계기로, 중국에서 지중해로 연결되는 교역로인 비단길
이 성립되었다. 또한 아프가니스탄 북부와 파키스탄 서북부에서는 인도의 불교
미술과 혼합되어 간다라 미술이 등장하였다. 그리스·로마의 사실적인 미술전통
에 불교미술의 도상이 수용된 간다라 불교미술은 이후 인도 불교미술의 전개뿐
아니라 서역과 중국 불교미술의 발달에도 큰 영향을 끼쳤다. 또한 헬레니즘 미술
은 불교조각에 보이듯 동서의 결합에서 오는 사실적이면서도 신비감 넘치는 표
현에서뿐 아니라, 공예미술의 형태와 문양의 전개, 그리고 제작기법에까지도 그
영향을 끼쳤다.

　　인도의 불교미술이 서역의 각 지역을 거쳐 중국에 전해지는 경로는 다시 서
쪽으로 지중해와 로마로 연장되면서 중국의 칠기와 도자를 비롯하여 보석, 금,
유리 등 다양한 물품의 교역이 이루어졌다. 특히 중국의 비단은 로마의 귀족들

에게도 인기있는 품목이었다고 하며, 중국은 페르가나의 汗血馬를 선호하였다. 이때의 서방은 지중해 연안인 시리아의 안티오크로 이어져서 그리스와 로마에 닿았는데, 그 길목에 있던 서아시아와 이란을 중국에서는 역시 서역의 범주에 넣어서 이해했다. 당시에 동서 교류의 서방 종착역은 로마였다. 또한 특기할 만한 사건은, 북방 흉노족이 서방으로 대거 이동하여 북부아시아와 유럽 지역에서 일어난 정치적 혼란이다. 그 무렵 중국에서는 北魏가 성립되었고 북방 에프탈족의 서역 지역 경략 등으로 인해 미술 표현에서는 여러 요소들이 혼재하여 표현되었다.

불교미술이 서역로를 통해 중국과 한반도에 활발히 전해지는 4세기에서 7세기에 서아시아의 이란은 사산 왕조가 지배하였는데, 이때의 서방은 비잔틴 문화의 중심지인 이스탄불로 이어졌다. 이 시기의 서아시아 미술은 아직 이슬람 종교가 등장하기 이전 단계로서 'pre-Islamic art'로 불린다. 서역로를 통한 중계무역의 대열에는 터키족을 비롯하여 이란인, 소그드인 등 다양한 종족이 참여하였으며, 그중에서도 아랄해 지역에 있던 소그드국 상인들의 활약이 돋보였다. 교역품으로는 직물, 양털, 향수, 금은, 유리제품, 보석 등이 주요 품목이었다. 소그드국은 이란 문화권에 속하였는데, 중계무역뿐 아니라 금속공예품 제작에서도 뛰어난 기량을 발휘하였다. 특히 소그드인들은 중국 돈황을 포함한 감숙 지역, 서안, 태원 등지에 머물면서 외국인 집단거주지를 형성하였으며, 商主의 역할을 하는 薩保(薩甫, 薩寶)라는 관직을 부여받아 무역과 상인들의 관리를 맡기도 하였다.

중국에 거주했던 소그드인들의 생활과 장례문화를 알려주는 石槨이 최근 여러 예가 발견되어 당시 중국 사회의 개방적이고 국제적인 면모를 알려준다. 이미 보스턴, 쾰른, 파리 등에 그들의 이국적인 석각부조와 석문이 알려져 있었

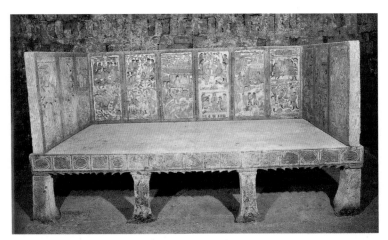

[도3-2] 安伽墓 石榻　北周 579년, 중국 陝西省 西安 출토

으나, 지난 수 년 간 발굴조사를 통하여 더욱 자세한 내용들을 파악할 수 있게
되었다. 현재 부분적으로 남아있는 예를 포함하여 모두 10여 종의 석곽묘가 알
려져 있는데, 시대는 6세기 후반에서 7세기 초에 해당된다. 그중에 완전하게 원
형을 보전하고 기록을 동반하여 석관 주인공의 이름이 알려진 예로는 2000년
서안에서 발견된 安伽墓의 석곽이 있는데, 그 연대는 北周 시기인 579년이다[도
3-2]. 또 다른 예는 서안의 井上村에서 2003년에 발견된 史君이라는 이름의 薩
保의 석관이 있다. 소그드 문자와 한문이 섞인 석관의 기록에 의하면, 그는 북주
시기 감숙성 涼州의 살보였으며 86세 때인 579년에 죽었고, 그의 부인 康氏는
580년에 죽었다고 한다. 또한 산서성 태안에서 발견된 虞弘의 대리석 석곽은 수
대인 593년에 제작된 것이다[도3-3]. 그는 터키계의 서역인으로 중국의 북제, 북
주, 수대에 활동하였고 북주시대에는 檢校薩保府의 살보로서 서역으로부터 이
주한 식민취락의 관리 일을 맡은 것을 알 수 있다. 이외에 일본 미호박물관에도

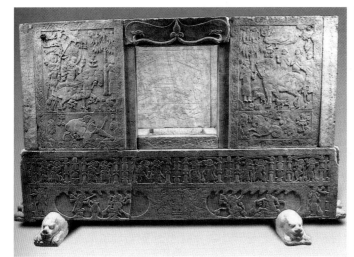

[도3-3] 虞弘墓 石槨　隋 593년, 중국 山西省 太原 출토

[도3-4] 소그드인의 石槨
北齊 6세기 후반, 일본 미호박물관

비슷한 내용을 보여주는 석곽 일부가 알려져 있다[도3-4]. 이 석곽들에 표현된 부조조각이나 관련 명문에서 이들이 拜火敎인 조로아스터교를 믿었으며 날개달린 神官, 배화단의 성스러운 불을 다룰 때 마스크를 한 사관이 장례의식을 하는 모습, 그들의 생활상인 사냥 장면, 연회장에서 角杯로 불멸을 기원하는 식물성 음료인 하오마(haoma)를 마시는 장면, 서역인의 빙글빙글 도는 춤인 胡旋舞 등 소그드, 터키, 인도 계통의 복장을 입은 중국인들과 섞여 사는 모습에서 6세기 후반 중국사회에서 활동한 외국상인들의 실제 생활상과 장례문화를 알 수 있다. 이 석곽의 존재는 당시 중국의 개방적이고 국제적인 사회상을 알려주고, 교역문물을 통해서 뿐 아니라 지역사회에서 공존하여 살아가는 외국인들을 통해 동서 간 교류의 한 면을 생생하게 보여준다.

IV. 대상무역과 구법승

비단길을 통한 동서의 교역은 唐시대에 이르러 더욱 활발하게 전개된다. 당 태종의 서역 경략 이후 7세기 후반에는 투르판 지역의 高昌왕국, 서역 남로의 호탄, 그리고 더 서쪽의 소그드인의 康國 등이 당의 정치적 영향권에 들어가면서 서역의 여행은 더욱 안전해졌고, 많은 구법승들과 사신들 그리고 무역상인들이 이 길로 빈번하게 왕래하였다. 불교를 통한 중국과 서방과의 교류가 2세기경에 시작된 이래, 끊임없이 인도나 서역의 승려들이 서역길을 통해 왕래하였으며, 이들에 의해 새로운 경전과 불상들이 전래되었다. 400년 전후에 해로로 인도에 갔다가 육로로 귀국한 法顯을 비롯하여 7세기에는 이미 60여 명에 달하는 중국의 구법승들의 이름이 알려져 있다. 그중에 왕복 육로를 이용한 玄奘법사는 『大唐西域記』란 여행기록을 남겼으며, 왕복 해로로 여행한 義淨스님이 쓴 『大唐西域求法高僧傳』에는 7세기에 인도로 갔던 우리나라 구법승들도 포함되어 있다. 이러한 여행기록은 그 당시 불교사회에 대해 많은 정보를 알려주며, 8세기 초에 신라의 혜초스님이 여행하고 남긴 『往五天竺國傳』의 일부가 지금도 전해지고 있다.

唐시대의 국제적이고 개방적인 사회는 불교미술의 발달에도 공통된 도상과 양식의 계보를 보여준다. 당의 영토 확장에 공헌이 컸던 태종이 궁정화가 閻立本에게 서방의 사신들을 그림으로 그리라고 주문했다는데, 현재 알려진 30개국에 가까운 외국 사신들의 모습은 그때부터 알려져 오던 모사본으로 생각된다[도 3-5a,b]. 이를 통해 이미 당시대에 다양한 외국인들의 모습과 복식의 특징을 파악하고 있었던 것을 알 수 있다. 중국의 무덤에서 출토되는 인물도용 중에 胡人을 나타내는 도용들이 남북조시대부터 나타났으며, 당시대에는 多彩釉의 당삼채 胡人도용들로 보아 이 외국인들이 중국의 여러 계층의 사회 일원으로 종사

[도3-5a,b] 閻立本 〈王會圖〉 부분, 唐, 비단에 채색, 28.1×238.1cm, 대만 國立故宮博物院

하였던 것을 알 수 있다. 도용들의 복식이나 얼굴 모습에서 이란인, 유대인, 소그드인, 터키인, 위구르인, 동남아시아인 등의 특징을 파악할 수 있다. 또한 서안의 근교에 있는 당 고종의 무덤인 乾陵 입구에도 수십 명에 달하는 외국 조문사절단의 조각이 서 있는 것으로 보아 국제적으로 영향력이 컸던 당 왕실의 위상을 알 수 있다. 당 장회태자의 묘실 연도에 그려진 외국사신 중에 포함된 鳥羽冠을 쓴 우리나라 사신의 모습이 돈황석굴의 여러 벽화에도 나타날 뿐 아니라 멀리 사마르칸트의 아프라시압 궁전벽화에도 표현되어 있어 당시 동서의 문화교류에 참여하였던 고대 한국인의 활동상도 알려준다.

　唐시대의 동서 교류의 실상은 金銀器와 같은 교역품에 보이는 서아시아적 기형, 또는 연속된 아라베스크의 넝쿨문양 등에서 볼 수 있다. 특히 일본 奈良의 正倉院[쇼소인]에 남아있는 금속기나 비파와 같이 진귀한 공예품들은 대부분 서역이나 중국에서 전해진 수입품이다. 그중에 사하리라고 부르는 금속그릇, 신라의 먹, 소형 카펫트인 花氈 등이 신라에서 구입해 갔거나 선물로 보내진 것들이다. 正倉院 유물 중에는 또한 우리나라의 안압지(월지)에서 발견된 초 심지를 자르는 금동가위와 유사한 예도 있고, 유리제품에서도 연관성이 입증된다. 正倉

院에서 발견된 문서에 의하면, 신라는 일본 奈良 황실이나 귀족들의 주문품을 받아서 교역품을 구해주는 역할도 한 것을 알 수 있다. 이러한 정황으로 보아 唐시대 실크로드의 동쪽 종착역은 신라를 거쳐서 일본의 나라로 연결되고 있었다.

V. 이슬람 세력의 성장, 몽고의 서방진출, 해상무역

7세기 초 마호메트가 일으킨 이슬람교가 빠르게 확장되어 서아시아에서는 이슬람 왕국들이 세워지기 시작했다[도3-6]. 661년에 다마스커스를 수도로 우마이야 왕조(Umayyad dynasty)가 세워졌으나, 750년 바그다드의 아바스 왕조(Abbasid dynasty, 750~1258)에 밀려서 일부는 스페인 남부로 가서 이슬람 문화를 계승하였으며, 이집트에는 이슬람의 파티마 왕조(Fatimid dynasty, 909~1171) 왕조가 있었다. 이슬람 문화는 한때 알렉산더대왕이 정복했던 넓은 지역으로 확대되었고, 바그다드는 동

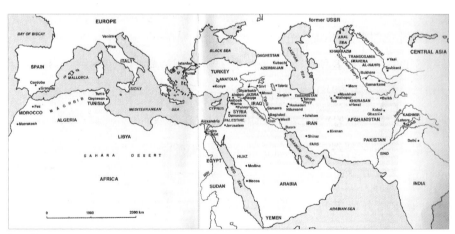

[도3-6] 이슬람 세력의 성장과 해상무역

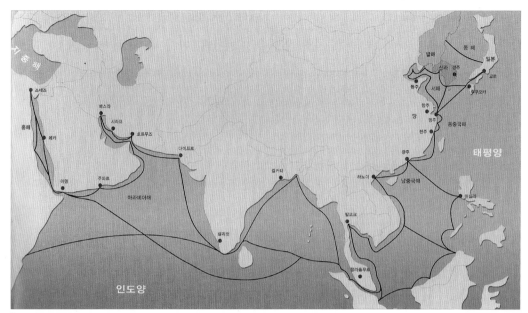

[도3-7] 해상무역의 증가, 8~9세기경

서 교역의 중심지로 자리 잡아갔다. 영토확장과 개방정책으로 문화의 절정기에 이르렀던 8세기의 당은 751년 高仙芝가 이끄는 군대가 파미르고원 서쪽의 탈라스에서 이슬람의 연합군에게 패한 이후부터 육지를 통한 실크로드의 무역에서 주도적 역할을 잃게 되었다. 이때 중국의 제지기술이 이슬람 문화권에 처음으로 알려져, 이 전쟁을 한편으로 '종이의 전쟁'이라고 부르기도 한다. 당은 안록산의 난 이후로 중앙의 정치적인 영향력도 약화되었고 국제적인 위상도 많이 떨어졌다. 그러나 동서 지역의 무역은 계속되었으며, 변한 점이 있다면 종래의 육로의 비단길에서 인도양을 통한 바닷길의 이용이 빈번해졌다는 것이고 교역량은 오히려 늘어났다[도3-7]. 이때의 상인들은 대부분 이슬람교도였는데, 그들은 단단한 종교적인 조직체계를 토대로 정치세력의 교체와는 상관없이 상업활동을 계속하

[도3-8] 아스트롤라베
10세기, 쿠웨이트 국립박물관

였다. 이 이슬람 상인들이 주로 해로를 이용한 결과 항해술의 발달을 가져왔다. 이미 10세기에 아랍인들이 발명한 아스트롤라베(astrolabe)라는 측량장치는 천문 관측과 시간 측정을 가능하게 하여 항로 측정뿐 아니라 이슬람 교도들의 예배시간까지도 알려주었다[도3-8].

아바스 왕조는 唐과 직접 교역하였는데, 페르시아만, 인도양 그리고 동남아시아를 거쳐서 중국 남부 항구로 와서 교역을 하였다. 교역품 중 중국도자는 이슬람 국가에게 전해진 중요한 선물이었으며 이란, 시리아 등에서 당삼채를 모방한 도자들이 생산되었다. 그리고 비단, 카펫, 보석, 향료 등이 주요 교역품목이 되었다. 당시 바그다드에서 거래되던 각국의 무역품을 예로 들어보면, 아르메니아의 말안장, 카펫, 오만국의 진주, 이란 이스파한의 꿀, 소금, 사프란, 향, 종이, 이집트의 당나귀, 예멘의 모직 양탄자인 毛氈, 검은 매, 인도의 루비와 코코넛 등이 있었다.

동서 문화의 만남에서 이슬람 세력이 확장되어가던 시기의 중요한 역사적인 사건은, 1055년에 아바스 왕조를 무너뜨린 셀주크 투르크 왕조가 기독교의 성지 예루살렘을 1071년에 침략한 이후 13세기 말까지 8차에 걸쳐 성지회복을 위한 십자군 운동이 일어난 것이다. 이 십자군 운동으로 이슬람 문화권과 중세 유럽 기독교 문화권의 만남이 일어났다[도3-9]. 십자군 운동은 유럽에 새로운 활기를 불어넣었다. 동양의 이국적인 문물에 대한 관심은 향신료, 직물, 카펫, 보석, 향수 등에 대한 애호로 나타났고, 당시 이슬람인들의 공예기술, 종이제작기술, 연속 꽃무늬의 아라베스크 문양, 수학, 과학지식 등이 유럽에 영향을 주어 동서의 문물교역이 고대 로마시대에 못지않게 활발히 이루어졌다. 미국 워싱턴

[도3-9] 십자군의 주요 경로와 십자군 국가(출처: http://100.naver.com/100.nhn?docid=103473)

디시의 프리어갤러리에 소장된 13세기 중엽의 금속편병에는 아랍의 전형적인 금속새김과 상감기술로 성모자상을 포함한 예수의 탄생, 세 동방박사의 경배 등 예수의 일생과 관계되는 기독교 도상이 표현되었고, 페르시아의 쿠픽(kufic) 문자, 아랍문자, 그리고 나스히 체(naskhi 體)로 된 축복문이 쓰여 있다[도3-10]. 이 편

[도3-10] 金屬扁甁의 〈예수의 일생〉
시리아, 13세기 중엽, 미국 워싱턴 프리어갤러리

병은 시리아산의 13세기 중엽 유물로 추정되는데, 바로 이슬람과 기독교의 만남에서 오는 미술교류를 보여주는 중요한 예이다. 이제 동서 미술교류의 서쪽 종착역은 유럽으로 확대되어 1330년경의 조토의 성모자상에서 성모마리아가 입은 옷은 티라즈(Tiraz) 직물로 당시 이슬람 세계에서는 가장 값이 나갔으며 옷 깃의 금색테두리에는 아랍어를 흉내낸 명문을 넣어 고귀한 지위를 표현하고 聖 地를 상기시키는 의미가 있다고 한다[도3-11]. 그리고 성모마리아의 광배 둘레에 표현된 반복되는 기하학적인 문양 역시 이슬람 미술에 흔히 나타나는 장식이다 [도3-12].

십자군 운동에 따른 동서의 만남이 유럽과 이슬람 문화권과의 교류였다면, 같은 시기 동쪽에서는 몽고 칭기즈칸의 서방경략에 따라 이슬람과 중국문화권 의 만남이 있었다[도3-13]. 13세기 초 몽고에 등장한 칭기즈칸은 서방으로 정복 활동을 펼쳐 1220년부터 아프가니스탄, 사마르칸트, 북부이란을 정복해나갔다. 1227년 칭기즈칸을 승계한 아들 오고타이는 이란을 정복하였고, 이어서 러시 아, 헝가리, 루마니아 등의 동부유럽을 정벌하였다. 칭기즈칸의 손자인 훌라구 는 1258년에 바그다드에 입성하였다. 13세기 중엽 몽고는 이슬람 지역의 대부 분을 장악하였으며, 쿠빌라이칸은 이후 북중국을 통일하여 1270년 元제국을 세 우고 아랍인, 티베트인 등 이민족을 漢族보다 우대하는 정책을 펴나갔다. 십자 군 운동으로 유럽과 이슬람 세계가 연결되었고 거의 같은 시기에 몽고와 이슬 람지역이 연결되면서, 동서 교류의 범위는 더욱 확장되었다. 십자군 운동이 끝 나갈 무렵인 1241년 로마의 이노센트 4세는 몽고에 외교사절단을 보냈다. 그리 고 몇몇 기독교 사절단의 중국 방문이 이어지면서 중국에 대한 유럽인들의 인 식이 차츰 변화되었다. 이 시기에 가장 모험적인 사건은 베니스의 상인 마르코 폴로의 중국 방문이었다[도3-14]. 마르코 폴로가 중국에 도착한 것이 1266년으로

[도3-11] 조토, 〈성모자상〉

1320~1330년, 패널 위에 템페라, 85.5×62.0cm, 미국
워싱턴 국립미술관

[도3-12] 금속장신구　쿠웨이트 국립박물관

[도3-13] 몽고의 서방진출(출처: 국립중앙박물관, 『알타이 문명전』, 도39)

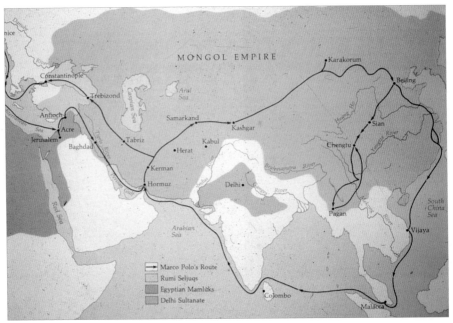

[도3-14] 마르코 폴로의 여정 13세기 후반(출처: John E. Vollmer et al., *Silk Road · China Ships*, p. 84)

이후 17년간 중국땅을 여행한 후 중국의 공주를 데리고 남쪽 항구 廣州를 떠나 페르시아 상선을 타고 해로를 이용하여 귀국길에 올랐다. 그리고 자신의 여행 경험을 『동방견문록』이라는 기록으로 남겼다.

항해술이 발달하고 해상교역이 활발해지면서 중국과 아랍 문화권의 문물교류는 더욱 확장되어 아라비아 반도, 지중해와 아프리카로 이어져서 직접·간접적으로 유럽에 연결되었다. 또한 모로코의 지식인으로 1325~1354년 사이에 활약한 탐험가이자 법관인 이븐 바투타가 유럽, 아프리카에서 인도양을 지나 중국으로 항해한 것이 1341년이고, 다마스커스로 귀국한 해는 1348년이었다[도 3-15]. 해양항로의 발달을 보여주는 예로 이미 唐시대의 중국도자 파편들이 오만 해안지역과 이집트 카이로의 푸스타트 유적에서도 발견된 바 있다. 이때의

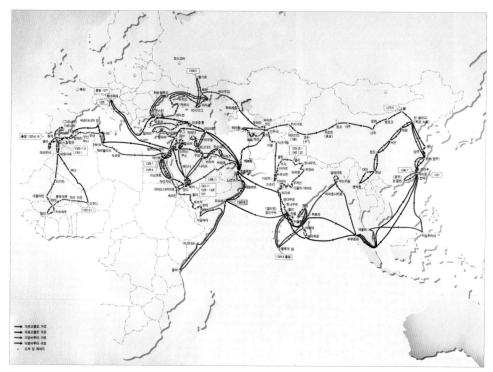

[도3-15] 이븐 바투타의 여행로　1325~1354년(출처: 이븐 바투타, 정수일 역주, 『이븐 바투타 여행기』 2)

해상항로는 동쪽으로는 일본까지 이어져서 중국 남쪽의 寧波를 떠나 일본으로 향하던 무역선이 한반도 서남해안의 신안 앞바다에서 좌초되어 수많은 元代 도자기, 금속기, 동전 등이 발견되었으며 그 하한연대는 1330년경이다. 중국도자가 당시 해로를 통해 일본으로 수출되는 상황에서 우리나라의 서해안을 경유지로 한 것을 알려주는 좋은 예이다.

　이란의 아르다빌 궁전이나 터키 이스탄불의 토카피 궁전에는 귀중한 중국의 청자와 청화백자가 소장되어 있다. 연속적인 아랍 특유의 넝쿨문양이 중국적인 문양과 함께 다채롭게 전개되어 화려한 장식효과를 주었다. 이슬람 금속

[도3-16] 페르시아 銀器

[도3-17] 明代 靑畫白磁
중국 北京 故宮博物院

[도3-18] 아랍문 중국 수출도자
明 正德年間(1506〜1521)(출처: John
Carswell, *Blue & White*, eh160a, b)

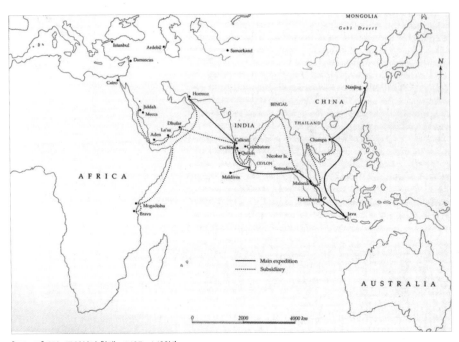

[도3-19] 鄭和 무역선의 항해　1405〜1433년

[도3-20] 샤나마 세밀화　이란, 1444년경

[도3-21] 이란 청화도기
16세기, 캐나다 토론토 로열온타리오박물관

[도3-22] 터키 이즈닉도기　16세기

기의 형태와 유사한 중국도자가 제작되거나[도3-16, 17] 梵字나 아랍문자를 쓴 주문 도자들이 생산되었으며[도3-18], 새로운 문양대의 배치나 구성을 한 이국 취향의 청화백자들이 수출용으로 생산되었다. 이러한 중국의 해상활동 중에서 특기할만한 사건은, 明나라 초에 鄭和라는 황실의 사신이 이끄는 대규모의 무역 상선이 1405년에서 1433년 사이에 7회에 걸쳐서 아랍과 아프리카 지역을 왕래하면서 활발한 무역활동을 한 것이다[도3-19]. 상선을 여러 척 거느리고 항해하였으며 선원이 2800명에 이른 경우도 있었다고 한다. 이들은 명황실의 이국적 취향과 필요를 충족시키기 위해 상거래를 했는데, 이때의 교역품으로는 중국도자 이외에 농산물, 비단, 칠기, 카펫, 진주, 향료, 상아, 거북등, 약, 보석 등을 꼽을 수 있다. 이란의 세밀화에서는 당시 중국도자의 수입과 실생활에서의 사용을 엿볼 수 있다[도3-20]. 그리고 차차로 중국도자를 모방한 예들이 이란이나 터키에서 자체적으로 생산되었는데, 이즈닉도기가 그 대표적인 한 예이다[도3-21, 3-22].

[도3-23] 조반니 벨리니, 〈신들의 향연〉 세부
1514~1529년, 캔버스에 유채, 170.2×188.0cm, 미국 워싱
턴 국립미술관

[도3-24] 로렌초 로토, 〈조반니 델라볼타와 그의 가족〉
1547년, 캔버스에 유채, 104.5×138.0cm, 영국 런던 국립미술관

16세기에 들어서면서 이제 동서의 교류는 유럽의 서양과 중국, 일본의 동양
으로 이어졌다. 16세기 초 이탈리아의 화가 조반니 벨리니의 그림 〈신들의 향
연〉(1514~1529)에서도 청화백자가 여럿 보인다[도3-23]. 그리고 로렌조 로토가
1547년에 그린 조반니 델라볼타와 그의 가족의 초상화에는 터키산 카펫이 탁자
위를 덮고 있다[도3-24]. 이와 같이 유럽에서 동양에 대한 관심이 증대되는 것과
비례하여 바닷길의 개척과 항해기술의 발달이 이어졌다.

VI. 대항해시대

동서의 해상무역이 아랍 문화권의 항해기술과 해상활동의 발달에 힘입은 바 크
며, 또 무역의 발달이 도시의 발전과 활발한 상업활동을 가능케 하면서 유럽의
여러 나라들이 다투어 해상으로 진출하는 대항로의 시대가 개막되었다[도3-25].

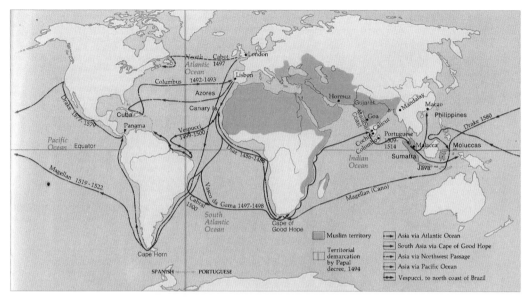

[도3-25] 대항해시대의 개막(출처: John E. Vollmer et al., *Silk Roads · China Ships*, p. 103)

1453년 오스만 투르크가 들어서면서 지중해 동쪽으로 통과하기 어려워지자, 유럽에서 아프리카의 희망봉을 지나 인도양으로 가거나, 마젤란과 같이 태평양을 지나서 세계일주를 하는 등, 15세기 말에서 16세기 초에 동서로의 해로가 열리면서 세계일주가 가능해졌다. 특히 포르투갈과 스페인을 선두로 동서의 항해와 탐험이 시작되었으나, 16세기부터는 영국, 네덜란드 등이 주도권을 잡기 시작하였다. 이로부터 동서 교류의 종착역은 한정된 지역 간의 교류가 아닌, 그야말로 지속적이고 광범위한 동양과 서양의 상호 만남이 되었다.

유럽 북부에서 일어난 종교개혁의 여파로 마테오 리치(1582년 마카오 도착, 1601년 북경)를 선두로 한 예수회 신부들이 16세기 중엽부터 동양 전도를 시도하여 중국과 일본에 기독교가 전파되었다. 선교사들이 성경의 내용을 판화로 그려(1635~1637) 포교하면서 원근과 명암으로 대표되는 본격적인 서양화가 중국

[도3-26] 위: 〈天主降生言行紀像〉 1635년, 목판화/ 아래; 1593년, 동판화, 앤트워프에서 발간

[도3–27] 南蠻屛風의 일부 일본 16세기 말~17세기 초, 각폭 높이 182.0cm, 東京 산토리미술관

에서 판화로 모사되기 시작했다[도3–26]. 한편 일본에서는 포르투갈의 프란시스 자비에르 신부가 나가사키를 중심으로 기독교를 전하였는데(1542), 서양 그림을 모사하거나 포르투갈의 상인들과 신부들을 그린 일본 특유의 南蠻미술이 등장하면서 본격적으로 서양화를 수용하였다[도3–27]. 이제 비로소 유럽으로 대표되는 서양과 아시아인 동양의 만남이 이루어진 것이다.

이후 활발한 상업활동이 이루어져 유럽에 수출을 관장하는 동인도회사가 인도나 일본에 설립되어 중국이나 일본의 무역도자가 서양에 수출되었고, 서양문물이 동양에 유입되었다. 일본의 수출도자 중 청화백자접시에 V.O.C.라는 글씨

[도3-28] 봉황문청화백자접시(이마리자기)
일본 江戸時代 17세기, 지름 41.0cm, 東京 出光美術館

[도3-29] 네덜란드연합 동인도회사(V.O.C.)가 새겨진 석판
1795년, 스리랑카 국립박물관

[도3-30] 시누아즈리 도자 영국 18세기

가 쓰여있는 것은 바로 이 네덜란드연합 동인도회사(Vereennichde Oost Indische Compagnie)의 약자이다[도3-28]. 그리고 흥미롭게도 스리랑카의 수도 콜롬보에 있는 국립박물관에 바로 이 V.O.C.라는 글자가 부조된 석판 두 개가 전시되어 있다[도3-29]. 그중 하나에 1795년의 연도가 표기되어 있어서 당시 콜롬보에 동인도회사 무역선의 정착지가 있었던 것을 알려준다. 18세기 유럽에서는 도자, 건축, 공예 등의 중국풍 미술인 시누아저리가 유행하였으며[도3-30], 다시 19세기에는 일본 취향의 자포니즘 미술이 발달하였다.

이탈리아의 예수회 신부로 1715년 북경에 온 郎世寧(Giuseppe Castiligone, 1688~1766)이 건륭황제(1736~1796) 때에 서양식 건축으로 설계한 동판화로 알려진 圓明園 건물 중에는 분수의 십이지상 조각이 있었다[도3-31]. 이것들은 서양

[도3-31] 圓明園 十二支神像 파리 크리스티 옥션

의 사실적인 조각양식으로 표현된 점에서 동-서양의 신비한 조화를 느낄 수 있다. 그러나 1860년 제2차 아편전쟁 때 영국과 프랑스의 연합군에 의해 파괴된 원명원 분수의(기계장치로 설계된 분수는 Benoist 신부가 한 것으로 알려짐) 청동십이지 동물 머리 두 점이 2009년 봄 파리의 크리스티 옥션에 나타났을 때 본국으로 돌려달라는 중국 측의 요구와 옥션에서 구입하기로 낙찰을 한 중국인이 낙찰대금을 의도적으로 지불하지 않았던 에피소드는 미술품 수집과정에서 일어나는 동서의 만남과 충돌 그리고 현대적인 갈등을 함께 보여준다.

VII. 맺음말

이제까지의 내용에서 동서양의 만남이 이루어지게 되는 중요한 역사적 사건들과 지리적 경계는 다음과 같이 간단히 정리해 볼 수 있으며, 이로 인해 파생되는 동서미술의 교류 양상은 다양하게 전개되었음을 알 수 있다.

 1. 북방 유목민족의 초원의 길

 2. 비단길과 해상로: 서기전 2세기~8세기
 ⅰ 알렉산더대왕의 동방원정
 ⅱ 장건의 비단길
 ⅲ 대상무역과 구법승

 3. 이슬람세력의 성장, 몽고의 서방진출, 해상무역: 8세기 이후
 ⅰ 십자군 운동
 ⅱ 몽고의 서방경략
 ⅲ 마르코 폴로, 이븐 바투타의 여행
 ⅳ 정화의 무역상선

 4. 대항해시대: 16세기 이후
 ⅰ 해상항로의 개척과 세계일주
 ⅱ 기독교의 동양전파와 서양문물의 전래
 ⅲ 유럽의 시누아저리, 자포니즘 미술

 동양과 서양이라는 개념과 지리적 경계는 시대에 따라 변하였다. 또한 역사적인 사건과 연결되어, 육로와 해로 등 다양한 교통로가 개척되었고 이 길을 따라 동양과 서양의 만남이 역사 이래 끊임없이 지속되었다. 동서양의 만남은 서

로에게 자극과 영감을 주면서 미술의 변화와 발전을 가져왔다. 수많은 시련과 장애를 극복하고 성취한 동서 미술의 교류는 오늘날까지 끊임없이 이어져 미술의 새로운 시대를 열었다. 이제는 동서의 경계를 넘어서 미술의 글로벌리즘 (globalism)의 단계에 이르렀다고 생각한다.

당시의 사람들이 세계 문화발전에 기여한 만큼 그들이 이루어낸 성과를 제대로 이해하고 평가해야 할 것으로 생각하는 의미에서 미술사연구회의 귀중한 발표들이 한국미술사학계의 학문적 시야의 지평을 넓히고 앞으로의 연구에 큰 자극제가 되기를 기대한다.

동서양의 만남과 미술의 교류_참고문헌

• 동서미술교류 관련 일반 문헌

국립제주박물관 편, 『항해와 표류의 역사』, 하멜 제주도 표착 350주년, 솔 출판사, 2003.

국립해양유물전시관 · (재)해상왕장보고기념사업회, 『新羅人 張保皐: 바닷길에 펼친 교류와 평화』, 2005.

이성시, 김창석 옮김, 『동아시아의 왕권과 교역』, 청년사, 1999.

정수일, 『고대문명교류사』, 사계절, 2001.

이븐 바투타, 정수일 역주, 『이븐 바투타 여행기』 1, 2권, 창작과 비평사, 2001.

Laing, Ellen Johnston, et.al., "China and the West," *Bulletin of the Asia Institutue*, New Series/ Vo. 5, 1991, pp. 107-199.

Atil, Esin, W.T. Chase and Paul Jett, *Islamic Metalwork in the Freer Gallery of Art*, Freer Gallery of Art, Washington D.C., 1985.

Carswell, John, Blue & White: *Chinese Porcelain around the World*, Chicago: Art Media Resources Ltd., 2000.

Levathes, Louise, *When China Ruled the Seas: The Treasure Fleet of the Dragon Throne, 1405-1433*, New York, Oxford, Oxford University Press, 1994.

Sullivan, Michael, *The Meeting of Eastern and Western Art*, Berkeley, Los Angeles, London, University of California Press, 1989.

Vollmer, John E., E. J. Keall and E. Nagai-Berthrong, *Silk Roads · China Ships*, Royal Ontario Museum, Toronto, Ontario, 1983.

Whitfield, Susan and Ursula Sims Williams, *The Silk Road: Trade, Travel, War, and Faith*, Serincida Publications, Inc. pp. 114-117.

• 소그드인들의 활동과 석곽 관계 문헌

Arakawa, Masaharu, Sogdian merchants and Chinese Han merchants during the Tang Dynasty, *Les Sogdiens en Chine*, Etudes Thematiques 17, Paris, Ecole francaise d'Extreme-Orient, 2005, pp. 231-242.

Juliano, Annette L. and Judith A Lerner, "The Miho Couch Revisted in Light of Recent Discoveries," *Orientations* Vol. 32. No. 8, 2001, pp. 54-61.

Juliano, Annette L. and Judith A Lerner, ed., *Monks and Merchants Silk Road Treasures from North west China*, New York: Harry N. Abrams Inc. with Asia Society, 2001.

Leidy, Denise Patry, "Female Musicians(Excavated from the tomb(dated 592) of Yu Hong)", James C. Watt, et at., *China: Dawn of a Golden Age, 200-750 AD*, New York: Metropolitan Museum of Art, 2004, pp. 282-283.

Litvinsky, B. A., *History of Civilizations of Central Asia*, vol. III, The Crossroads of Civilizations: A.D. 250 to 750, Paris: UNESCO publishing, 1966.

Marshak, Boris I. "The Sarcophagus of Sabao Yu Hong, a Head of the Foreign Merchants(592-98), *Orientations*, Oct. 2004, pp. 57-65.

Marshak, Boris I., James C. Y. Watt, "Sarcophagus(Excavated from the tomb(dated 592) of Yu Hong)", James C. Watt, et at., *China: Dawn of a Golden Age, 200-750 AD*, New York: Metropolitan Museum of Art, 2004, pp. 276-281.

Miho Museum South Wing, Miho Museum, 1997, pp. 247-255.

Rong, Xinjiang(榮新江), "The Migrations and Settlements of the Sogdians in the Northern Dynasties, Sui and Tang," *China Archaeology and Art Digest*, vol. IV, no. 1 (Zoroastrianism in China), December 2000, pp. 117-163.

_____, The Illustrative Sequence on An Jia's Screen: A Depiction of the Daily Life of a Sabao, *Orientations* Vol. 34, No. 2, Feb, 2003, pp. 32-65.

_____, *Sabao* and *Sabo*: On the Problem of the Leader of Sogdian Colonies during the Northern Dynasties, Sui and Tang Period," Paper presented to *Crossing the Boders of China: A Conference on Cross-cultral interactions in Honor of Professor Victor H. Mair*, Dec. 2003. Univ. of Penn, Philadelphia, pp. 1-12

_____, "Sabao or Sabo: Sogdian Caravan Leaders in the Wall-Paintings in Buddhist Caves," *Les Sogdiens en Chine, Etudes Thematiques* 17, Paris, Ecole francaise d'Extreme-Orient, 2005, pp. 207-230.

Scaglia, Gustina, "Central Asians on a Northern Ch'i Gate Shrine," *Artibus Asiae* Vol. XXI, No. 1 1958, pp. 9-28.

姜伯勤, 『中國祆教藝術史研究』, 三聯書店, 2004.

太原市文物考古研究所 編, 『隋代虞弘墓』, 北京: 文物出版社, 2005.

능화문(菱花文)의 동서교류

I. 머리말

터키 이스탄불의 토카피박물관(Tokapi Sarayi)에는 중국에서 가져온 많은 도자기들이 소장되어 있는데, 대부분 元시대에서 明, 淸시대의 도자들로 특히 청자와 청화백자들이 많다. 이 도자기들은 당시 이슬람문화권에 전해진 선물의 일부이거나 대표적인 무역품목의 하나였다. 특히 토카피박물관에 있는 중국도자 중에는 기형이나 도자 표면에 문양의 띠로 구획을 하는 점 등 서아시아 지역의 금속공예품과 비교되는 예들이 많다. 또한 청화백자의 문양에도 이슬람 문양의 특징적인 연속 아라베스크 꽃무늬를 연상시키거나, 새로운 형태의 화려한 모란당초문 또는 화조문 등이 등장한다. 이로 보아 이슬람문화권에서 도자를 수입할 때에 자신들이 선호하는 문양을 넣도록 주문하였거나, 또는 중국에서도 그들의 취향에 맞게 이국적인 문양을 선택하여 장식한 수출 도자를 제작하였던 것을 알 수 있다.

이 논문은 토카피박물관에 소장되어 있는 元代 청화백자의 문양 중에서 특히 주목되는 菱花文에 대한 관심에서 비롯되었다[도3–53, 54]. 이 문양은 중국의 도자기뿐 아니라 文樣博, 칠기 또는 금속기에도 보이며, 우리나라 고려시대의

이 논문의 원문은 「菱花文의 東西交流」, 『美術史學硏究』 第242 · 243號(2004. 9), pp. 63–93에 수록됨.

도자나 금속공예에도 나타나고 있다. 그리고 이와 유사한 문양이 이슬람문화권에 전해진 청화백자뿐 아니라 그 지역의 금속공예품에도 보이는 것을 발견하고 몽고의 서방경략 이후 이 문양을 통해서 알 수 있는 동서문화의 교류 또는 미술의 상호 연관성 내지 영향관계를 알아보고자 하는 의도에서 연구를 시작하였다.

漢代 張騫의 서역 여행 이후 육로와 해로를 통하여 이루어진 동서 무역의 교류에서 도자기는 중요한 무역 상품이었다. 唐三彩를 포함한 宋·元代의 도자 파편은 멀리 지중해 지역이나, 이집트의 푸스타트,[1] 이라크의 사마라,[2] 오만의 살랄라 등지에서 출토되었다.[3] 특히 13세기 중엽 몽고가 아랍 지역을 정복하고 이슬람 문화권과의 활발한 문물교류가 이루어지게 됨에 따라 두 지역 간의 문화와 미술에 끼친 상호 영향관계에서 도자미술의 교류는 동·서의 도자사 발달에 중요한 역할을 담당하였다.

관심의 초점인 이 능화문을 중국에서는 曲折文이라고도 부르는데, 이 논문에서 다루고자 하는 능화문은 주로 12曲으로, 마름모꼴의 사방의 끝이 바깥쪽으로 뾰족한 형태이고 그 네 꼭지 사이에 안쪽으로 들어간 곡면이 둘이 있어 모두 12곡능화형을 이룬 것을 말한다. 그러나 이 12곡은 네 꼭지가 뾰족한 것은 같으나 8곡, 16곡 또는 20곡으로 변형된 예들도 있다. 필자는 이 능화문이 이슬람문화권에서 시작되었을 것이라는 생각으로 사산조 이란의 8曲長杯와 같은 금은제의 능화형 접시들과 연결시켜 보았으나[도3-32], 곡선면이 완만하게 모두 안쪽으로만 굽은 형태는 이 논문에서 다루는 사방이 뾰

[도3-32] 능화형접시 도금은기
唐 8세기, 8.2×17.3×4.8cm, 스위스 취리히 피에르 울드리 소장

[도3-33] 은제능화형접시
傳 陝西省 西安 근처 출토, 唐 877년(?) 또는 北宋 10세기, 11.7×21.5×3.7cm,
영국 런던 브리티시박물관

족한 능화문과는 직접적으로 연결하기에 무리가 있어 보인다.

현재 전하는 중국의 금은기 중에 전형적인 12曲菱花形의 은제접시가 영국 브리티시박물관에 소장되어 있다[도3-33]. 이 접시는 西安의 북쪽에서 나온 일괄유물 중의 하나로, 唐의 877년의 연대가 있는 은기와 함께 포함되었다고 하는 보고도 있으나,[4] 양식이나 형태로 보아 박물관 측에서는 북송대 10세기의 유물로 간주하고 있다.[5] 또한 형태나 양식으로 보아서 10세기 말에서 11세기 초로 편년하여 遼와 연결시키는 의견도 있다.[6] 능화형 은제접시의 중앙에 두 마리의 앵무새가 도드라지게 타출기법으로 장식되었고 주변에는 넝쿨무늬가 둘려있으며 바탕이 魚子文기법으로 채워져 있는 점은 당나라 금은기의 장식전통을 보여준다. 비슷한 형태의 다른 금속기는 아직 알려진 바가 없으나, 은기에 이와 같은 타출기법으로 주 문양을 표현하고 바탕을 어자문기법으로 채워 넣는 것은 당 금은기의 특징으로 북방 遼시대의 금은기나 송대의 공예품에서도 발견되어 당의 수공업기술의 전통이 이어지는 것으로 해석된다.

역사적으로도 遼가 흥기하는 10세기 초에는 수 십 만의 漢族 장인들이 요나라에 잡혀가거나 투항하여 수공업기술을 전하였다고 한다.[7] 현존하는 예로 보아서는 사산조 이란기의 8曲菱花形 銀器나 이를 모방한 당의 금은기에서 이 금속접시처럼 곡면의 사방이 뾰족한 12곡능화형의 직접적인 원형을 찾아보려는 노력은 무리인 것 같으며, 그 시원은 오히려 중국의 북방 요, 또는 요와 가까웠

던 북송 그리고 금의 지역에서 시작한 것으로 보인다. 요대의 三彩나 금대의 철화도자에서 비슷한 예들이 발견되며, 여러 가지 식물 또는 동물문의 畵窓으로도 다양하게 응용되었던 것을 알 수 있다. 한국의 고려에서도 12세기를 넘지 않는 순청자나 은입사 금속기에 이 능화문 장식이 보이고 있는 사실이 주목되며, 그 유래를 중국과 연관시킨다면 역시 고려 초에는 요, 금, 그리고 북송과의 관계를 생각하게 된다. 특히 정치·문화적으로 교류가 잦았던 요와의 연관성이 깊을 것이라는 추측을 하게 된다. 중국의 도자 중에서 이 문양이 남송시대의 공예품에서는 별로 보이지 않고 그 전통은 북방 몽고의 원대로 이어져서 아랍문화권으로 전파되었던 것 역시 중국의 북방문화권에서 유행했던 문양임을 알려준다.

능화문양의 원류나 그 형태의 특별한 상징성을 확실히 밝히는 것은 매우 어려운 문제이다. 또한 그 의미를 파악하려는 노력이 무의미할지도 모른다. 이슬람 미술사의 대 학자인 올레그 그라바(Oleg Grabar)는 문양에 대한 정의에서 문양은 궁극적으로 즐거움을 주기 위한 것이므로 그 표현에 반드시 주제가 있어야 되는 것이 아니라면서 그 기원과 의미의 상징성을 찾는 노력에 대해 부정적인 의견을 표명한 바도 있다.[8] 그럼에도 문양의 기원과 형태의 변천에 관심을 갖게 되는 것은 역시 미술사 연구의 방법과 해석의 한 과정으로 생각되기 때문이다.

문양의 발전과 동서 교류에서 唐草文이나 連珠文은 멀리는 그리스에서부터 또는 서아시아의 사산조 이란의 미술에서 시작하여 실크로드를 따라 서역의 궁전이나 무덤벽화 또는 석굴벽화의 장식문으로 나타났다. 또 도자기, 금속기, 직물 문양 등을 통해 고대 중국, 한국 그리고 일본으로 전해졌던 것처럼 이 능화문도 육로나 해로를 통해 이슬람문화권과 동아시아 미술을 연결시켜주는 국제적인 문양의 하나였다고 볼 수 있다.

II. 遼·北宋·金 미술에 보이는 능화문

1. 도자의 능화문

중국 공예품에서 타원형의 능화문이 가장 많이 보이는 예는 도자기이며, 이 문양이 그려진 가장 이른 예들은 遼나 金의 三彩, 鐵彩의 도자에서 발견된다. 요대의 삼채도자 중에 12곡은 아니나 8곡능화문으로 가장 이른 예로는 요녕성박물관을 비롯하여 내몽고문물고고연구소 등 여러 곳에 전해지고 있는 11세기 후반의 능화형 三彩印花牧丹長盤들이다[도3-34].[9] 그리고 요대의 삼채도자 중에는 능화문의 반쪽 형태인 如意頭文形의[10] 벼루가 여럿 있는데, 이 중에 내몽고박물관에 있는 삼채벼루에는 거란문자의 墨書가 있다고 한다.[11] 이와 같이 여러 곡절의 여의두문이 특히 요대에 유행하였던 모양으로 최근 알려진 요대 陳國公主墓(1018년)에서 출토된 도금된 銀冠이나 銀枕面도 여의두 형태로 되어 있다.[12]

본격적인 능화문이 나타나는 삼채도자 중에는 河南省 濟源縣에서 1976년

[도3-34] 三彩印花牧丹文八曲長盤
遼 11세기 후반, 중국 遼寧省博物館

[도3-35] 高士聽琴圖三彩枕
河南省 濟源縣 출토, 北宋 또는 遼, 23.0×63.0×16.0cm, 중국 河南省博物館

에 출토된 三彩枕 중에 高士聽琴圖가 능화문의 畵窓 속에 표현된 예가 있다[도3-35].[13] 이 유물을 북송시대 전기로 보고 있으나, 삼채도자의 제작지는 唐三彩 전통을 계승했던 요나라였을 가능성이 크다. 당시 요는 중국 북방의 넓은 지역을 통치하였고, 정치적·군사적으로 북송에게는 위협적인 존재였다. 요의 동쪽, 송의 서북방에 있는 西夏(1032~1227)와 더불어 女眞의 金(1115~1234)이 등장한 후에도 이 북방세력은 송을 압박하는 한편, 서역과 서아시아를 이어주는 문화교류의 실세로서 크게 활동하였다.

[도3-36] 褐釉彩陽刻花瓶
遼河 伊金霍洛旗 출토, 西夏 12~13세기

옛 西夏의 땅이었던 서북 오르도스 지역 寧河의 伊金霍洛旗에서 발견된 褐釉彩의 병에는 陽刻의 12곡능화문양이 표현되었다[도3-36]. 문양의 형태나 흑갈색유의 박지기법으로 보아 북송의 磁州窯 계통의 도자로, 약간 투박한 표현방식에서 지방도자의 특징을 보여준다.[14] 또한 감숙성 武威의 탑 출토품에도 비슷한 자주요 계통의 도자에서도 능화문이 보이는데, 그중에는 서하의 光定4(1214)년의 묵서가 있는 도자가 포함되어 있는 것으로 보아 이 문양이 서하에서 유행했음을 알려준다.[15]

河北省 觀臺는 북송 자주요 도자 제작의 중심지로 특히 북송 말에서 金代에 가장 활발히 제작하였다. 자주요 도자 중에는 화분이나 병의 표면에 黑褐釉의 양각 능화문이 새겨져 있고 그 속에 초화문 장식을 담은 예들이 보고되었는데,[16] 앞서 본 서하의 흑유채 병과 유사하다. 또한 金시대의 자주요 鐵畵도자 중에는 陶枕이 다량으로 전하는데, 대부분 鐵繪로 표현한 능화문을 양쪽으로 길게 벌려서 그 중간의 공간에 산수인물화를 그려 넣은 화창으로 사용하였다. 특히 張

家造, 王家造, 또는 李家造라는 명문을 넣어서 제작한 家門의 성씨를 밝힌 경우도 있다.[17] 이와 같이 도자기에 능화문으로 장식하거나 이와 연관된 여의두문 형태를 응용한 예가 남송시대의 도자 중에서 발견되었다는 경우가 없는 것으로 보아, 이는 원대 이전에 이미 요, 서하, 금의 중국 북방 지역에서 유행했음을 알 수 있다.

2. 金代 塼築墓의 벽돌문

능화문은 金시대 전축묘의 벽돌문양에도 나타난다. 河南省 武陟縣의 금대 묘실의 내부 벽을 쌓았던 벽돌에는 인물이나 동물 또는 식물 등의 문양을 얕은 부조로 장식한 것이 있는데, 이를 雕塼이라 부른다. 그중에는 능화문이 사슴이나 모란문을 표현하는 화창으로 사용된 예가 많다. 이 조전을 사용한 금대의 묘에서 거란의 문자가 발견되었다는 사실은 역시 이 문양이 중국의 북방 문

[도3-37] 능화문 속의 동식물문 畵塼 탁본 金 13세기, 山西長治李村溝壁畵墓

화권에서 유행하였음을 뒷받침한다.[18] 산서성에 있는 금시대의 묘에서도 벽돌로 축조된 묘들이 많으며, 묘실의 벽돌면에 12곡능화형 화창을 조각하고 그 속에 화려한 동물과 식물문을 낮은 부조로 조각하여 장식하는 것이 유행하였다[도 3–37].[19]

3. 직물의 如意頭文과 雲肩文

菱花文의 반쪽 형상에 가까운 문양으로 如意頭文이 있다. 이 여의두는 원래 불교와 관련된 문양으로 불교의식이나 보살의 지물로 사용되는 길다란 如意의 끝에 붙어있는 장식이며 9세기 중엽 唐의 法門寺 탑 地宮에서 나온 여의두의 모습이 그 전형적인 형태이다.[20] 원래 여의두문은 간단히 세 번의 둥근 曲折을 가졌던 형태이나, 문양의 조합이나 발달과정에서 차차 여러 곡절을 가진 곡선적인 능화의 반쪽 형태로 변형되어 제작된 모습을 앞서 언급한 遼의 삼채벼루에서 보았다. 그리고 이 여의두문은 중국이나 한국 도자기의 어깨 또는 밑 부분의 가장자리를 화려하게 장식하는 데에도 많이 등장하는데, 이 역시 관습적으로 여의두문으로 불리고 있다. 특히 元시대 이후의 청화백자에는 12곡능화문같이 조합되어 장식문으로 크게 유행하였다.

여의두형 문양이 복식의 사방으로 연결되게 배치되어서 어깨 위에 걸쳐 몸의 앞과 뒤 그리고 두 어깨 위에 곡절된 문양으로 나타나는 경우에 雲肩文이라고 부르는데, 그 하나의 형태는 역시 여의두문에서 발달된 것이다. 이 운견문 형식의 복식은 唐이나 요에서 유행했으며 매우 장식적이고 화려한 효과를 준다. 이 운견문 복식은 불교조각에도 표현되었는데, 산서성에 있는 唐代의 南禪寺(782)와 佛光寺(857)의 보살상과 사천왕의 복식과 五代 중국 북방에 위치한 北漢

의 鎭國寺(963) 萬佛殿의 협시좌상의 복식에서 보이고,[21] 또 요대의 대표적인 불상인 大同 下華嚴寺 보살상에도 나타난다.[22] 복식 위에 운견문의 덧옷을 걸쳐 입는 것은 북방민족들의 의상이었다고 하며, 이 문양을 사방으로 펼쳤을 때의 형상은 우주의 상징으로 인식되었고 이 옷을 입는 사람은 우주의 하늘 위로 솟아오른다는 의미로 해석하였다고 한다.[23]

雲肩이 일반 복식에서 유행하는 것은 금, 원대 이후로 여겨진다. 서역 지역에서 발견된 비단직물들 중에는 용, 구름, 새들로 엮어진 문양이 운견문 장식으로 엮어진 예들이 있으며, 이러한 직물들은 동서 무역교류의 중요한 품목으로 서역의 위구르족이 이 지역을 통치하면서 활발하게 유통되었다고 한다.[24] 중국의 비단은 동서 무역의 주요 품목이었으며, 동부 이란 지역에서 출토된 직물 중에 11세기에서 13세기 중엽에 걸쳐서 제작되었을 것으로 추정되는 화려한 비단의 파편 중에서도 운견문이 발견된다.[25] 중국적이면서도 복잡한 배치의 동물과 넝쿨무늬로 장식된 운견문 복식은 위구르족이 활약하였던 서역의 동부와 북부 이란의 쿠라잔, 헤라트 등지로 흘러간 중국의 직물이었으며, 북방의 요나 금 그리고 몽고와의 교류와 연결되어 유행한 문양인 것을 알려준다.

운견문이 있는 비단은 교역문물로 멀리 서역과 서아시아 지방으로 연결되었고, 여러 곡절로 꺾여진 두 운견문이 합쳐지면 능화문양이 형성되는 것은 이 능화문이 중국 북방에서 형성되어 유행할 수 있었던 충분한 배경을 성립시킨다. 이러한 관점을 뒷받침하는 흥미로운 유물 중에 서하 지역의 寧夏賀蘭縣拜寺의 口双塔에서 나온 비단이 있다. 비단 위에 장식된 능화문은 타원형은 아니지만 정방형에 가까운 20曲능화문 속에 모란문이 배치되었고 가장자리에 동자들이 초화문과 같이 표현된 것은 고려자기의 문양을 연상시킨다[도3-38].[26] 이와 같이 독립된 능화문은 서하의 직물에서도 보이는데, 몽고가 서쪽으로 진출하기

[도3-38] 동물문과 운견문이 있는 비단직물
西域 출토, 56.0×23.5cm, 미국 개인소장(*When Silk was Gold*, p. 80, fig. 18)

[도3-39] 능화문이 있는 印花絹
遼河賀蘭縣 拜寺口雙塔 출토, 西夏 12~13세기

전까지 중국 서북부에 위치하며 동서를 잇는 활발한 교역에 참여했던 서하 역시 이 능화문의 발달과 유행에 어느 정도 기여하였다고 생각된다[도3-39].

12곡능화문의 반쪽 형태인 여러 曲의 여의두 문양이 언제, 어디에서 중국도자에 등장하는가 하는 문제는 여의두문의 양쪽 부분을 합친 12곡능화문의 기원과 형성에도 관계가 있을 것이다. 요대의 삼채도자와 같은 유물에 여의두문이 보이는 것은 당 문화의 전통을 이어주면서 또한 지리적으로나 문화적으로도 중국의 북방문화에 속하는 거란의 요에서 이 문양을 선호한 것으로 생각되며, 서하와 금에서는 이미 본격적인 12곡능화가 유행한 것을 알았다. 그리고 원대에 제작된 청화백자에서는 12곡능화문과 여러 곡의 여의두문이 조합되어 화려한

장식문양의 화창으로 널리 유행한 것으로 보아 두 문양의 발달과 조합은 역시 중국의 북방지역에서 이루어졌으며 몽고의 팽창과 서방경략을 계기로 널리 퍼지게 되었을 것으로 추정된다.

III. 고려공예품에 보이는 능화문

1. 青磁

고려청자에도 음각 또는 상감의 기법을 이용하여 능화문이 나타난다. 이 능화문은 중국의 경우와 마찬가지로 대부분 畵窓의 역할을 하여 그 속에 동물 또는 식물문의 장식으로 채워졌다. 고려시대의 12세기로 볼 수 있는 순청자에 이 능화문이 나타난다는 것은 그보다 약간 이른 시기에 이미 중국에서 특히 서하, 북송 그리고 금시대에 이 문양이 유행했던 사실과도 연결될 수 있을 것이다.

익산 미륵사지에서 출토된 청자베개에는 길다란 능화문 화창에 연화문이 음각으로 표현되어 있다[도3-40].[28] 유약의 상태나 문양의 특징을 12세기 초로 볼 수 있는데, 능화문이 있는 청자로는 이른 예에 속한다. 국립중앙박물관에 있는 〈백자상감모란버드나무무늬 매병〉은 백자의 몸체를 여섯 개의 골로 나누고 청자흙으로 능화창을 만들어 모란, 갈대, 버들 등을 흑백으로 상감하였다[도3-41]. 순청자 참외형주전자에도 이와 같이 8개의 골을 형성하여 능화문을 음각한 예가 있다. 능화문은 또한 투각으로도 표현되었는데, 잘 알려

[도3-40] 青磁陰刻連花折枝文枕
미륵사지 출토, 고려 12세기 초, 길이 28.0cm, 국립익산박물관

[도3-41] 백자상감모란버드나무무늬매병
고려 12~13세기, 높이 28.8cm, 국립중앙박물관

[도3-42] 青磁透刻唐草文盒
고려 12세기, 14.8×21.8cm, 일본 東京國立博物館

진 예로는 일본 東京國立博物館 소장 〈青磁透刻唐草文盒〉의 뚜껑에 있는 능화 문으로 그 안에는 역시 투각의 모란문을 담고 있다[도3-42].

청자의 상감기법이 크게 유행하기 전 단계에 등장하였다고 생각되는 堆花 기법으로 표현된 능화문도 있다. 2001년 세계도자문명전에 소개되었던 김낙준 씨의 소장품 중에 〈青磁堆花菱花如意頭文梅瓶〉은 병의 몸통에 네 개의 능화문 이 흑백 두 줄의 白土와 赭土로 대담하게 그려져 있고, 그 속에는 자토로 둘려진 백색의 草花文이 표현되었다[도3-43].[29] 특히 어깨 부분에 둘려진 여의두문과 능 화문이 어울린 비슷한 문양의 구성이 원대의 청화백자에 등장하기 전 이미 12 세기의 고려청자에 보인다는 것은 특기할 만하다. 또한 이 매병에 보이는 여의 두문은 흔히 청자 어깨의 목둘레에 둘려지는 여의두와는[30] 다르게 더 복잡하고

[도3-43] 靑磁堆花菱花如意頭文梅瓶
고려 12세기, 높이 32.0cm, 김낙준 소장

[도3-44] 靑磁象嵌雲鶴文童子竹文梅瓶
고려 13세기, 높이 33.5cm, 미국 시카고미술관

화려한 모습으로, 오히려 唐末과 遼代의 복식에 보이는 운견문 형태와 더 가까운 점이 지적된다.

순청자 뿐만 아니라 상감청자에도 이 능화문 장식이 여러 기형에 보이는데, 바로 앞에서 관찰한 퇴화문 장식과 유사한 형태의 능화문이 운학문 매병의 상감기법으로도 나타난다. 시카고미술관에 있는 〈靑磁象嵌雲鶴紋童子竹文梅瓶〉에는[31] 능화창 속에 대나무와 동자가 표현된 매우 회화적인 장식을 보여준다[도3-44]. 또한 국립중앙박물관에 있는 〈白瓷象嵌牡丹文梅瓶〉은 백자에 청자태토를 넣어 몸체 여섯 곳에 능화창을 만든 후, 그 속에 모란, 갈대, 포류수금문 등을 흑상감 혹은 백상감으로 장식한 희귀한 예로 능화문의 유행을 알려준다.[32] 역시 국립중앙박물관 소장의 청자상감베개에는 능화창 속에 모란문이 장식되었고 베개의 양 끝에 있는 구멍도 능화의 테두리로 두르고 있다.[33] 능화문 속의 장

식들은 더욱 복잡하고 화려해졌으
며, 일본 大阪市立東洋陶磁美術館 소
장 〈靑磁象嵌雙鳳文箱〉의 예처럼 능
화 속에 圓形文이 들어가서 한 쌍의
봉황이 표현되어 있는 경우도 있다[도
3-45].[34] 청자에 상감을 한 기법이 늦
어도 12세기 중엽으로 올라갈 수 있
음을 참고한다면, 능화문의 표현이

[도3-45] 靑磁象嵌雙鳳文箱 윗면　고려 12~13세기, 15.0×
22.0×7.8cm, 일본 大阪市立東洋陶磁美術館

고려에서 12세기 후반에는 유행하였던 것으로 생각된다.

상감청자에서 능화문양은 陶板의 장식으로도 많이 등장한다. 국립중앙박물
관에 있는 잘 알려진 상감모란문 도판은 그중에도 매우 장식적이고 화려한 예
로 꼽을 수 있다.[35] 그리고 이화여자대학교 박물관이 발굴하여 소장하게 된 전
라북도 扶安의 柳川里 가마터에서 발견된 도판들은 대부분 12세기 말에서 13세
기의 예들로, 복원이 가능한 도판 17점을 관찰해보면, 대부분 국화, 모란, 雲鶴,

[도3-46] 靑磁象嵌牧丹菊花文四角陶板
고려 13세기, 22.5×30.6×0.3cm, 선문대학교박물관

[도3-47] 靑磁象嵌牧丹文陶板
고려 12세기 중엽, 30.5×40.3cm, 일본 大阪市立東洋陶磁美
術館

龍文을 상감기법으로 표현하고, 배경은 波文으로 채워져 있다.[36] 이외에 선문대학교박물관에도 비슷한 도판이 있으며[도3-46],[37] 일본 大阪市立東洋陶磁美術館의 安宅 소장품 중에도 두 점이 있는데, 그중의 하나인 〈靑磁象嵌牧丹文陶板〉은 능화의 한 변마다 곡형이 더 있어서 모두 16곡으로 표현되었고, 능화 속의 모란문 장식은 배경을 검게 역상감한 기법이 특기할 만하다[도3-47].[38] 이 도판들은 건축물 내부의 벽을 장식하는 內粧用으로 사용하였다고 생각되며, 도판을 서로 연결하였을 때 연속적이고 화려한 벽 문양을 이루었음을 상상할 수 있다.[39] 특히 중국 금대에 능화문이 벽돌이기는 하지만 묘실의 벽면을 장식했던 것과도 좋은 비교가 된다. 이제까지 고찰한 바와 같이 이 능화문이 고려의 순청자에서 상감청자로도 이어지면서 장식문양으로 계속 나타나는 것은 이 문양의 유행이 중국의 元代보다는 더 일찍 고려의 도자에서 크게 유행하였다는 사실을 알려주는 것이다.

2. 金屬淨瓶

고려자기의 기형이나 문양과 서로 유사한 공예품 중에는 금속기가 있으며 그중에도 정병은 그 형태나 문양에서 상호 관련이 깊다. 청자에 많이 보이는 12곡능화문이 많지는 않으나 역시 고려의 은입사 정병에도 보인다. 영국 런던의 빅토리아 앤드 앨버트 박물관 소장의 정병에는 은입사기법으로 윤곽을 한 능화문 속에 버드나무와 동자가 표현되어 있다[도3-48].[40] 이 문양은 앞서 보았던 시카고박물관에 있는 상감청자의 능화문 속에 대나무와 동자가 있는 문양과도 비교되는 한편, 능화와 정병의 어깨 부분에 여의두 7형의 은입사 장식과 조화를 이루는 것은 이미 앞에서 관찰한 김낙준 소장의 〈청자퇴화능화여의두문매병〉

의 구성과도 유사함이 보인다. 이 정병의 연대를 고려 전기인 12세기 경으로 본다면 순청자의 능화문 유행과 상감기법 사용의 초기시기와도 같은 시대의 작품일 것으로 추측된다. 아울러 고려의 공예장인들이 문양과 기형에서 서로의 자료들을 공유하였을 것이라는 추측을 더욱 뒷받침한다.

[도3-48] 銀入絲菱花文淨瓶
고려 12세기, 높이 25.0cm, 영국 런던 빅토리아 앤드 앨버트 박물관

3. 칠기 및 기타

능화문의 화창 속에 표현되는 문양은 고려 전반기의 청자나 정병에서는 대부분 국화, 모란 등 초화문인 경우가 많았으나, 시대가 내려갈수록 중국의 영향을 받아서인지 공작, 봉황 또는 용과 같이 더 중국적이고 상서로운 문양의 창으로 많이 나타났다. 이러한 변화는 도자기 외에 다른 종류의 공예품에서 발견된다.

특히 경전을 넣는 고려 經箱에는 나전으로 장식된 예가 많이 알려져 있으나, 칠기로 된 경상의 표면을 긁거나 새겨서 금니로 칠하거나 상감하는 鎗金기법을 사용하여 능화문을 표현한 예들도 있다. 일본의 京都府 大崎町 寶積寺[호사쿠지]에 있는 〈黑漆双鸞双鳳孔雀花卉文鎗金經箱〉에는 상자의 윗면과 옆면에 12곡능화문이 있고 윗면 화창에는 봉황 두 마리가 옆면에는 공작새 두 마리가 구름 사이로 여유있게 날고 있다[도3-49]. 이 상자에는 至元31(1294)년 명이 있는 紺紙銀字寫經을 넣었는데 경전 말미의 발원자 이름에서 고려의 사경임을 알 수 있었다.[41] 그리고 이 사경을 넣었던 경상 역시 경전의 제작시기와 비슷한 시기

[도3-49] 黑漆雙鸞雙鳳孔雀花卉文鎗金經箱　고려 13세기 말~14세기, 일본 京都 大崎町 寶積寺

의 고려제로 추정되고 있다.[42] 그리고 漆經箱에 鎗金기법으로 장식한 예는 중국 원대의 예가 여럿 있으나 같은 기법으로 장식된 고려의 경상으로는 현존 유일의 예로 알려져 있다. 고려불화 중에는 금색으로 표현된 능화문양이 있는 경상이 표현되어 있는데, 일본 神奈川縣 鎌倉市 圓覺寺[엔가쿠지]에 있는 고려시대 불화 〈地藏菩薩圖〉에 무독귀왕이 들고 있는 상자를 자세히 보면, 뚜껑 부분과 옆면에 능화문이 그려져 있고 금색으로 표현된 것으로 보아 칠기에 쟁금기법을 사용한 것으로 추정된다[도3-50].[43]

능화문 속에 용이나 봉황이 나타나는 경우는 14세기로 고려의 殿閣形 금동불감의 내부 천장에도 보인다. 국립중앙박물관에 있는 금동불감 내부 벽에 표현된 불상은 고려 말 14세기의 불상양식을 보여주는데, 도드라진 타출기법으로 표현되었으며 천장에는 능화문 속에 황룡이 장식되었다.[44] 이 불감과 거의 동일한 구조이면서 크기가 약간 큰 금동불감이 전라남도 구례의 泉隱寺에도 있는데, 이 불감에는 천장에 능화문이 있으며 봉황 두 마리가 표현되어 있다[도3-51].

[도3-50] 圓覺寺 地藏菩薩圖 부분
고려 14세기, 일본 神奈川縣 鎌倉市 圓覺寺

[도3-51] 金銅佛龕 천장의 쌍봉황문
고려 14세기, 전라남도 求禮 泉隱寺

이로 보아 이제 이 문양은 단순한 동식물의 장식적인 단계를 넘어서 권위와 위엄을 상징하는 龍鳳의 瑞文을 담는 화창으로 자리잡아 가는 것을 알 수 있다.

고려에는 나전칠기가 많이 알려져 있으며 그중에도 능화형이 보인다. 특히 뉴욕 메트로폴리탄박물관의 어빙 소장품 중에는 고려 말과 조선 초로 생각되는 능화형 쟁반이 있으며[도3-52], 또 긴 다리가 있는 책상

[도3-52] 능화형 칠기쟁반
고려 또는 조선 초 14~15세기, 44.0×30.4cm, 미국 뉴욕 메트로폴리탄박물관

의 윗면 장식에서도 보인다.⁴⁵ 쟁반의 경우 능화의 형태가 약간 통통한 것이 책상의 윗면에 표현된 길죽한 능화형과는 약간 다르며, 그 속에 표현된 꽃의 형태도 쟁반에는 모란당초문이나 책상의 경우 꽃잎이 세 쪽이 있는 넝쿨형이다. 칠기쟁반의 능화형은 고려청자와 원의 청화백자에 보이는 형태와 유사하고, 능화의 안과 밖을 채우는 당초문 역시 당시 나전칠기에 보이는 고려적인 전통을 따

르고 있다.

청자나 나전칠기의 문양으로 고려시대에 이 능화형이 유행하는 것과 더불어 금속장식판으로 木棺에 부착하였던 경우도 있는데, 그중에 天人棺裝飾 능형판이 전해지며 그 속에는 아름다운 비천의 형상이 먹선과 채색으로 그려져 있다.[46] 또 다른 관장식의 일부는 24곡의 능형판 속에 여의두문으로 둘러싸인 원형장식이 있고 그 속에는 봉황새가 표현되었으며 주변에는 연속적인 당초문 줄기로 투각되었다.[47] 고려에는 이 능화형 문양이 하나의 문양으로 널리 유행했던 듯, 조그만 칼집에도 타출기법으로 표현되었다. 그중 국립중앙박물관과 국립전주박물관에 있는 〈銀製鍍金打出花鳥文裝칼집〉에는 장도의 형태에 맞게 능화의 뾰족한 부분을 생략하면서 그 속에는 도안화된 雙鳥文이 보인다.[48]

고려시대 청자뿐만 아니라 기타 공예품의 새로운 장식문양으로 유행하였던 고려의 능화형 문양과 비교되는 중국의 예들은, 남송 이전의 중국 북방 지역 나라 공예품들과의 연관성이 제시되었다. 이 능화문의 문양이 요, 서하, 금대의 도자나 금속기, 직물 그리고 雕博墓의 건축장식으로도 응용된 것을 참조한다면, 자연히 그 영향은 고려의 공예품에도 나타나게 되는 것이다. 그리고 중국 북방의 군림자로 등장하는 몽고족의 元代 미술로 이어지고 더 나아가서는 몽고가 정복한 이슬람 문화권의 공예미술과의 연관성이 예견된다.

IV. 元·明代 청화백자와 칠기의 능화문

원대의 청화백자 중에 능화문장식이 크게 유행하는 대표적인 예들이 이스탄불의 토카피 궁전에 소장된 청화백자들 중에서 보인다는 내용은 이미 언급한 바

있다. 이 도자들은 중국에서 수입하였거나 선물로 받은 것으로 龍泉窯의 청자나 景德鎭의 청화백자들이 주류를 이루며,[49] 특히 청화백자는 다양하고 화려한 무늬로 장식되었다. 그중에는 이슬람 지역 제작 특유의 그릇형태를 따르거나 아랍문자가 쓰인 경우도 포함된다.[50] 이는 13세기 전반에 몽고가 이슬람 지역을 정복한이후 더욱 활발해진 무역교류에 따른 결과이다. 특히 중국은 이슬람문화권에서오래전부터 사용하였던 코발트 안료를 수입하여 14세기부터는 청화백자를 화려하게 장식하였으며, 이후 중국도자 문양표현의 획기적인 발전에 지대한 영향을주었다.

현재 정확한 연대가 있는 가장 이른 청화백자는 런던의 퍼시벌 데이비드 재단 소장에 있는 〈青花雲龍文雙耳瓶〉으로 목 부분에 元 至正11년(1351)의 명문이있다.[51] 따라서 청화로 장식된 중국의 도자들은 일반적으로 14세기로 보고 있으므로 고려청자에 보이는 능화문의 등장은 이보다 훨씬 앞서는 것이며 문양장식의 내용도 더 단순한 것을 알 수 있다. 중국의 경덕진에서 화려한 문양의 청화백자가 등장하는 배경에 대하여 劉新園은 13세기 말에서 14세기 전반 중국의 북방지역인들이 강남으로 이주하였고 특히 북방 磁州窯系의 畵花工들이 경덕진의 陶工에게 청화로 장식하는 방식을 가르쳐 주었다고 추측하였는데, 이는이 지역 인구의 증감에 대한 기록과 경덕진에서 출토된 자주요 도자의 파편으로도 뒷받침된다.[52] 그리고 이러한 청화백자는 이슬람문화권 상인들의 주문과요구에 의해서 이루어졌다고 해석하였다.[53] 이와 같은 관점은 토카피에 있는 원대 청화백자에 보이는 새로운 문양의 등장이나 서아시아적인 요소를 설명할 수있으며, 또한 서하나 요·금대의 자주요계 도자에 보이는 능화문이 원의 청화백자 문양으로 이어지는 현상을 이해시킬 수 있다고 생각한다.

이스탄불 토카피 궁전에 있는 원대의 청화백자 중에 12곡능화문이 장식된

[도3-53] 청화백자 蓮池水禽葡萄瓜朝顔芭蕉
文八角梅瓶
元 14세기 후반, 높이 40.8cm, 터키 이스탄불
토카피 박물관

[도3-54] 청화백자 草蟲獸文八角瓢形瓶
元 14세기 후반, 높이 60.6cm, 터키 이스탄불
토카피 박물관

예들은 경덕진요에서 제작된 14세기 중반의 도자로 그 대표적인 예 중의 하나
인 〈蓮池水禽葡萄瓜朝顔芭蕉文八角梅瓶〉은 어깨 부분 상단과 아래 부분 하단
에 네 개씩의 여의두문과 몸체에 있는 네 방향의 12곡능화문 화창이 엇갈리게
배치되어 있다[도3-53]. 상단의 여의두문 속에는 菊唐草文이 표현되었고 능화문
창에는 연못에 오리와 연꽃 등이 화려하면서도 복잡하게 그려져 있다. 화창들
이 있는 사이의 공간을 연속적으로 이어지는 당초문으로 메우고 있는 것은 중
국적이라기보다는 이슬람인의 취향이 반영된 것으로 볼 수 있다.

능화문이 있는 또 다른 청화백자의 예는, 〈草蟲獸文八角瓢形瓶〉으로, 하단
몸체 부분의 사방에 능화형이 배치되고 그 속에는 나팔꽃, 대나무, 국화, 개구리
도마뱀 등으로 채워져 있다[도3-54]. 이 표형병은 위 아래로 4단의 연판문으로 둘

려지고 그 속에는 초화, 모란 외에 이 시대의 청화에 많이 등장하는 八寶의 표현으로 채 워졌다. 또한 원대의 청화백자 에 표현된 능화문의 형태는 대 체로 고려의 능화문보다는 가 로 폭이 짧아져서 통통한 형상 으로 변한 것을 알 수 있다. 원 대에 이 능화형 장식이 다시 유행하는 배경에는 북방의 문

[도3-55] 鎗金漆經箱　元 1315년, 일본 廣島 淨土寺 光明坊

화전통을 잇는 몽고인들의 취향에 따른 것으로 생각된다.

　능화문의 유행은 원대의 도자기에서 뿐 아니라 칠기에도 보인다. 고려의 보 적사 흑칠경상과 같이 쟁금기법을 이용하여 장식한 원대의 경상이 여럿 알려 져 있고, 그중에 일본 廣島 淨土寺 光明坊[고묘보]에 있는 〈鎗金漆經箱〉은 元代 1315년에 제작하였다는 명문이 있어서 유명하다[도3-55].[54] 이 경상의 표면에 있 는 16곡능화문 속의 공작새 두 마리가 도안화된 구름 속에 표현되어 있는데, 고 려 보적사의 예보다 좀 더 복잡하게 화창 속을 가득하게 채우고 있는 점은 앞서 본 구례 泉隱寺의 고려시대 금동불감 천정에 나타난 능화문 속의 봉황문 표현 과 매우 유사하다.

　천은사 불감의 내벽에 보이는 능화와 봉황의 형태는 중국 원대 칠기상자에 도 유사한 예가 있다. 예를 들어, 일본 京都의 大德寺[다이토쿠지]에도 〈鎗金漆 經函〉의 옆면에 능화문 장식이 있고 그 속에 봉황새 두 마리가 서로 마주보게 표현되어 있는 것으로 보아 중국과 한국의 불교 관계 미술품에도 이 문양이 널

[도3-56] 鎗金漆經函
元 14세기 25.3×22.3×39.8cm, 일본 京都 大德寺

리 유행한 것을 알 수 있다[도3-56]. 능화문은 가로길이가 짧아진 형태로 당시의 14세기 청화백자에 보이는 능화문들과도 유사하다. 이 大德寺 경칠함의 제작연대는 14세기 전반으로, 1315년의 〈淨土寺 鏹金漆經箱〉보다는 시대가 다소 늦다고 판단된다.

이와 비슷한 예로 〈鳳凰文鎗金經箱〉이 일본의 妙蓮寺에 있는데, 원의 13세기로 알려져 있다.[55] 상자의 윗면에 16곡의 능화문이 금니를 嵌入한 기법으로 표현되었는데, 그 속에 봉황 두마리와 구름문이 있고 사방 옆에는 능화의 반쪽이 밑으로 열려 있다. 그런데 이 경상의 능화의 변이 16곡인 점은 일본 安宅 소장의 〈靑磁象嵌牧丹文陶板〉이 16곡이었던 점과도 비교된다.

능화문에 용과 봉황 등의 瑞文들이 쌍으로 등장하여 유행하는 것은 원나라부터로 생각되며 이후 명·청시대에 장식문양으로 크게 유행하였다. 명의 洪武연간(1368~1397)부터 시작하여 황실 주도 하에 유포된 용문양은 봉황문과 결합되어 永樂연간(1403~1424)에서 宣德연간(1426~1435)의 공예품에 특히 유행하였다. 그리고 선덕연간부터는 차차로 그 문양이 좀 더 중국적인 취향으로 바뀌었다. 그 대표적인 예로 영국의 빅토리아 앤드 앨버트 박물관 소장품이 있는데, 책상과 탁자 윗면에 구름 속에서 노니는 화려하고 율동적인 용봉문이 능화문의 화창 속에 정교하게 조각된 경우이다[도3-57].[56] 이제 청화백자의 능화 속에는 요

[도3-57] 상감채색 책상
明 宣德年間(1426~1435), 넓이 42.0cm, 영국 런던 빅토리아 앤드 앨버트 박물관

와 금 또는 원대에 흔히 보이던 화조나 연꽃무늬보다는 좀 더 중국적인 용과 봉황의 문양들로 채워지는 변화가 보인다.

토카피박물관의 瓢形청화백자병에서도 보았듯이, 능화문 외에도 원의 청화백자에 나타나는 새로운 문양 중에 서아시아의 장식문양과의 연관성을 보여주는 요소가 여럿 있다. 특히 도자장식에 구획을 지어서 문양대를 형성하는 것이나, 도자의 가장자리를 장식하는 길죽한 연판문의 테두리 장식은 이슬람의 도자나 금속기에서 아랍문자를 연속적으로 이어지게 길게 장식하는 것에서 비롯되었을 것이라는 해석은 이미 제시된 바 있다.[57] 이미 10세기의 전통적인 이란의 미나이 채색도기의 가장자리에도 이렇게 길죽한 문자장식이 보인다. 그리고 13세기의 각종 금속공예품에도 나타나는데 글자는 알라신을 찬양하는 내용으

[도3-58] 금속대야
이란 동부지역 출토, 13세기 중엽~말기, 지름 34.0cm, 높이 8.0cm, 영국 런던 빅토리아 앤드 앨버트 박물관

로 銅器의 주변에 은으로 길죽하게 상감하여 언뜻 보면 연판문 형상으로 보인다 [도3-58]. 중국 청화백자의 길죽한 연판문 장식은 그 형태만 차용하고 그 속은 여러 가지 장식문이나 八寶의 형태로 채워서 중국적으로 응용되었으며, 이후 명·청대에는 청화백자의 연판문 장식에 다양한 변화를 주면서 유행하였다. 한국에서도 고려의 상감청자나 은입사 향완 중에서 이와 비슷한 문양이 유행하였고 조선시대의 분청과 청화백자의 문양으로도 나타난다.

V. 이슬람 금속기의 능화문과 중국의 영향

몽고와 서아시아 지역의 역사를 더듬어 가면 몽고의 칭기즈칸이 서아시아 지역에 진출하기 시작한 것은 13세기 초부터로, 西遼와 부카라, 사마르칸트 등 동부 이란과 접하고 있었던 나라들을 1218년과 1219년에 차례로 함락시키고 이어서 아프가니스탄과 이란 지역을 점령한 후 몽고에 귀환한 것이 1225년이다. 그리고 1228년에는 遼의 서부에 있던 西夏를 복속시켰다. 제2차 원정은 1235년에 시작하여 이번에는 러시아와 동유럽을 점령하였으며, 제3차 정벌 때는 칭기즈칸의 손자 훌라구가 1258년에 이라크의 바그다드를, 1260년에는 시리아의 다마스커스를 함락하였다.[58] 따라서 몽고는 1271년 원 제국을 세우기 이전에 이미 서역과

[도3-59] 블라카스 주전자
이라크 모술 지방, 은과 황동으로 상
감, 1232년, 높이 30.4cm, 영국 런던
빅토리아 앤드 앨버트 박물관

[도3-59a] 세부

서아시아, 러시아 및 동부유럽과 터키의 지역에 이르는 방대한 영토에 그 영향을 미쳤다. 원은 이러한 서쪽의 이민족 이른바 色目人들을 우대해서 아랍의 학자, 군인, 기능공들이 내조하여 서방의 예술과 과학기술을 전하였고, 이슬람지역과는 비단, 도자 등 문물의 교역이 육로나 해로를 통해 활발하게 이루어졌다.

이란에는 이미 사산조 시기부터 금속기에 타출, 금은상감 등의 기법을 이용하여 다양한 문양이 장식되었는데, 그중에서 능화문과 유사한 형태는 13세기 전반부터 등장한다. 특히 연대가 알려진 블라카스(Blacas) 주전자는 이라크 북부의 모술(Mosul) 공방에서 1232년에 만들어진 것으로, 인물이 있는 능화창은 타원형이라기보다는 원형에 가깝고 또 안쪽으로만 꺾인 능화형이다[도3-59, 59a].[59] 이란 서부에서 제작된 역시 13세기 전반 주전자의 은상감 문양에는 사방이 밖으로 꺾인 통통한 12곡의 능화형 화창이 표현되어 있다[도3-60].[60] 이 주전자 문양의 세밀한 분석에서 전통적인 이슬람 문양과 새로운 요소들이 함께 보이고 있다고 하며, 시기는 몽고가 이 지역에 들어온지 20~30년이 지난 후의 제작으로

추정하고 있다.[61] 여기에서 보이는 능화형은 마치 서하와 금시대의 자주요 계통의 흑갈유 양각 문양으로 나타난 능화문을 연상시킨다. 이러한 서아시아의 금속기 문양은 이미 유행하고 있던 문양과 새로이 동쪽에서 전해지는 문양과의 만남에서 오는 변화로 생각된다. 그리고 중국 14세기 원의 청화백자에 나타나는 능화형은 그 이전의 중국도자나 칠기 또는 고려의 청자문양에 보이는 능화문보다 세로길이가 짧아져서 더 통통하게 변하였다. 이는 역시 몽고의 서아시아 침략이후 그곳에서 나름대로 유행하고 있던 금속기 능화문양과의 교류에서 오는 결과로 생각하면 어떨까 한다.

[도3-60] 금속주전자
이란 서부, 13세기 전반, 높이 43.7cm, 영국 런던 빅토리아 앤드 앨버트 박물관

15세기에도 계속하여 아랍인들의 전통과 취향에 맞는 통통한 능화문양이 만들어져서 금속촛대 받침이나 쟁반 등을 장식했는데, 그 형태는 연속적이고 길쭉한 부분 두 곳에서만 뾰족하게 표현되었다. 런던의 빅토리아 앤드 알버트 박물관에 있는 두 점의 금속기는 1496~1497년경 이란 동북부의 코라잔 제작으로 알려져 있는데, 그중 촛대에는 양쪽이 뾰족한 12곡의 능화창 속에 중국적인 문양의 요소인 연꽃과 물고기를 도식적으로 표현하였다. 서아시아 전통에서 연꽃은 빛 그리고 물고기는 분수 또는 연못을 상징한다고 한다.[62] 같은 시기의 또 다른 금속접시에 있는 세 개의 능화문은 역시 양쪽 끝만 뾰족한 16곡 형태로 그 속은 장식적으로 변형된 연꽃문양으로 채워졌고 능화문의 주변에는 도식화된 구름문양이 있다[도3-61].[63] 이 도안적인 구름문

양을 중국식 구름문양으로 부르는데, 이슬람 미술에서 몽고와의 교류 이후 새로이 나타나는 장식문양으로 이슬람의 15~16세기 세밀화에 자주 보인다 [도3-62].[64]

능화문은 14세기와 15세기 이후 중국과 이슬람 문화권의 금속기, 도자기, 직물, 칠기, 건축물 등을 장식하는 데 널리 응용되었다. 능화문에 장식적인 효과를 주기 위하여 곡면의 수가 증가하기도 하고 기물의 형태와 주변문양의 조화를 높이기 위해 길어지거나 넓어졌으며, 특히 이슬람 미술에서는 곡면의 양쪽만 뾰족해지는 경향이 보이기도 한다. 이 문양이 이슬람문화권에 보편적인 유행을 가져오게 된 배경에는 서아시아와 몽고 元과의 교류뿐 아니라, 우즈베키스탄 지역에 14세기 후반에서 15세기에 큰 세력을 누렸던 티무르제국의 역할도 매우 중요하다. 티무르왕조는 사마르칸트를 중심으로 터키와 이란 지역과 몽고 그리고 다시 인도의 무갈제국을 이어주면서 원 문화의 영향을 크게 받았으며, 또 동서 문화 교류의 중심 역할을 담당하였다. 이슬람 문화권에서 수입하거나 사용하였던 중국의 청화백자는 15세기나 16세기 이란이나 지금의 사마르칸트를 중심으로 융성하였던 티무르제국의 세밀화 그림에도 나타나듯이 당시 도자무역의 실상을 잘 설명해 준다.

[도3-61] 금속접시
이란 동북부 호라산(Khorasan), 1496년 7월~1497년 8월, 지름 18.9cm, 영국 런던 빅토리아 앤드 앨버트 박물관

[도3-62] 샤나마왕의 연회도
이란 티무르 왕조, 1444년경, 37.5×27.5cm, 미국 클리블랜드박물관

VI. 맺음말

이상으로 중국의 북방 지역에서 나타나기 시작한 능화문양이 다양한 재료와 형태로 등장하여, 도자, 묘실의 벽돌조각, 칠기, 금속기 등에 표현된 것을 살펴보았다. 그리고 중국 북방지역의 요, 서하, 금에 이르는 동서 문물의 교류와 13세기 몽고의 서방경략에 따른 이슬람문화권과의 접촉이 이 문양의 유행을 가져왔다고 볼 수 있으며, 12세기의 고려청자에도 등장하는 것 역시 중국 북방의 요, 금, 서하 및 북송과의 밀접한 교류에 의한 영향으로 보았다.

14세기에 등장하는 원의 청화백자에서 능화문이 유행하기 이전에 이미 서아시아 지역에 운견문이나 능화문이 있는 직물이 전해졌던 것으로 보인다. 또 이란과 이라크의 금속기에도 능화에 가까운 문양이 13세기의 전반에 등장하였는데, 13세기에 이 지역을 정복하고 통치하였던 몽고의 영향으로 이슬람문화권의 금속공예에 은상감기법으로 나타나는 비슷한 형태의 능화문과 혼합되어 좀 더 중국적인 요소를 수용하였던 것으로 보인다. 그러나 점차 능형의 형태가 양쪽만 뾰족하고 굴곡이 많아지는 형태로 변하였으며 금속기뿐 아니라 직물 또는 코란성서의 책 표지장식으로도 응용되었다.

중국이나 고려의 능화문은 가로로 길죽한 형상이 먼저 유행하였고 점차 통통해지거나 그 속에 들어가는 장식문양의 내용과 형태가 변하면서 도자뿐 아니라, 금속기, 칠기, 직물 등에서 草花, 동물문, 기하학적인 문양, 산수인물문, 또는 龍鳳의 瑞文 등의 화창 역할을 하였다. 또한 명대의 청화백자, 칠기 등에서도 유행하여 장식문으로 보편화되었다.

한국에서 조선시대는 능화문이 나전칠기의 문양으로는 지속적으로 나타나지만, 도자기의 경우 여의두 형태는 간혹 보이나 12곡능화문은 조선 전기에는

별로 유행을 하지 않았던 것 같다. 그러나 18세기 이후에는 능화문이 크고 8곡으로 단순해진 형태로 표현되어, 산수화의 畵窓으로 등장하면서 명맥이 이어진다.

　이상으로 우리나라의 공예품에 보이는 문양과 장식 연구에서 있어 그 원류와 발달과정의 시야를 넓혀 생각해보려는 의도에서 12곡능화문의 발달과 전개를 통한 동서 문화 교류의 일면을 고찰해 보았다. 능화문의 시원과 변천 그리고 각 지역에서의 발달과 전개는 이미 잘 알려져 있는 연화문, 연주문, 당초문들과 같이 동서 미술의 교류 연구에 중요한 자료가 된다. 그리고 능화문의 시원을 찾아보는 과정에서 북방의 요, 금, 서하의 미술에서 보이는 능화문과 고려청자와의 연관성, 경덕진 청화백자의 이슬람문화권으로의 전래와 그곳의 금속공예미술에 보이는 중국의 영향 등을 통해서 고대 東西 아시아 미술의 활발한 교류와 새로운 문양에 대한 호기심과 적극적인 수용의 양상을 알 수 있었다.

1 小山富士夫, 「エジプトフォスタット出土の中國陶磁片について」, 『陶磁の東西交流』(出光美術館, 1984), pp. 73-83; 三上次男, 「中世中國とエジプト-フスタート遺蹟出土の中國陶磁を中心として-」, 『陶磁の東西交流』(出光美術館, 1984), pp. 84-99.

2 Jessica Rawson, M. Tite and M.J. Hughes, "The Export of Tang *Sancai* Wares: Some Recent Research," *Transactions of the Oriental Ceramic Society* (1987-1988), pp. 39-59.

3 오만 지역에서 발견된 중국의 도자 파편들은 아직 발표된 바 없으나, 오만의 수도 머스캇트에 있는 국립박물관에는 오만의 동남부 해안 지역에서 발견된 중국도자의 파편들이 전시되어 있다.

4 後藤守一, 「大博物館所藏の唐代金銀器」, 『考古學雜誌』 第20卷 第3號(1930), pp. 194-204; 齊東方, 『唐代金銀器研究』(中國社會科學出版社, 1999), p. 62; Bo. Gyllensvard, "T'ang Gold and Silver," *Bulletin of the Museum of Far Eastern Antiquities*, No. 29 (1957). pl. 22.

5 Jessica Rawson, *Chinese Ornament: The Lotus and the Dragon* (London: British Museum Publications Limited, 1984), fig. 83.

6 Margaret Medley, *Metalwork and Chinese Ceramics* (Percival David Foundation of Chinese Art, SOAS University of London, 1972), p. 9.

7 張國慶, 「契丹族文化對漢族影向芻論」, 『北方文物』1997年 4期, pp. 44-53; 金渭顯, 「契丹對宋遼 金人投歸 的受容策」, 『史學志』 6(1982) pp. 507-522.

8 Oleg Grabar, *The Mediation of Ornament*, Bollingen Series XXXV · 38 (Princeton University Press, 1992), p. 37.

9 中國歷史博物館 · 內蒙古自治區文化廳編輯, 『契丹王朝-內蒙古遼代, 文物精華』(2002), p. 297의 도판. 이외 에도 三彩印花蝶文長盤(安宅 coll.) 다양한 꽃문양의 접시가 전한다. 『世界陶磁全集』13 遼 · 金 · 元(小學館, 1981), p. 8.

10 원래 如意란 『維摩詰經』의 維摩詰 · 文殊 대담에서 文殊菩薩이 손에 들었던 持物로, 이 여의에 끝부분 형태를 따서 여의두라 한다. 여의두 형태는 둥근 곡면이 세 개 있으며, 일본의 法隆寺에 있는 예가 그중 이른 시대에 속한다. 이와 비슷한 문양이 도자기의 장식으로 나타나기 시작하면서 유사한 문양을 일반적으로 如意頭文이라고 부르는데, 곡면이 여러 개로 늘어나서 더 장식적으로 보이는 여의두문이 元시대에 유행하였다. 주 19 참조.

11 Adam T. Kessler, *Empires Beyond the Great Wall: The Heritage of Genghis Khan* (Natural Museum of Los Angeles County, 1993), p. 102의 fig. 64 설명문: 中國歷史博物館 · 內蒙古自治區文化廳編輯, 앞의 도록, pp. 302-307의 도판.

12 中國歷史博物館 · 內蒙古自治區文化廳編輯, 위의 도록, pp. 36-37, 40-4,1 45의 도판: 內蒙古自治區文, 物考古研究所 · 哲里木盟博物館, 『遼陣國公主墓』(文物出版社, 1993) 彩版 X,1,2; 도판 XVIII,3; 도 23, 42.

13 衛平复,「兩件宋f三彩枕」,『文物』1981年 第1期, pp. 81-82; 嗚詩池,「略述中國枕」(下),『中國文物世界』 159(1998. 11), 도판 60.

14 Adam T. Kessler, 앞의 책, fig. 82.

15 韓小忙 · 孫昌盛 · 陳悅新,『西夏美術史』(文物出版社, 2001), p. 200, 215-218, 도 57(p. 204), 63(p. 217), 彩版 108, 110, 114.

16 北京大學考古學系 外,『觀臺磁州窯址』(文物出版社, 1997), 도 139, 152, 154, 156, 도판 88(2).

17 吳詩池,「略述中國枕」(下),『中國文物世界』, pp. 87-88, 도 69-70, 71.

18 河南省博物館,「河南武陟縣小董金代雕磚墓」,『文物』(1979. 2), pp. 74-78.

19 王秀生,「山西長治李村溝壁畵墓清理」,『考古』1965年 第7期, pp. 352-356, 도 4; Jan Wirgin, "Sung Ceramic Designs," *Bulletin of the Museum oif Far Eastern Antiquities*, No. 42 (Stockholm, 1970), fig. 39b 1-4;: 臨夏回族自治州博物館,「甘肅臨夏金代磚雕墓」,『文物』1994年 第12期, pp. 46-53.

20 法門寺博物館編,『法門寺』(陝西: 旅遊出版社, 1994), p. 153의 도판.

21 中國佛敎文化硏究所 · 山西省文物局編,『山西佛敎彩塑』(中國佛敎協會 · 香港寶蓮禪寺, 1991), 도판 2-4.

22 위의 책, 도판 6-8.

23 Schuyler Camman, "Cloud Collar Motif," *Art Bulletin* (1951), pp. 1-9. 이러한 해석을 증명하기는 어려우나, 이 문양으로 장식한 복식은 원 제국 이전의 몽고족들도 입었으며, 그 상징성은 티벳 불교의 라마승들의 복식으로도 이어지고 四方개념이 중요시되는 만다라 형상에도 남아있다고 한다.

24 James C. Y. Watt, and Anne E. Wardwell, *When Silk Was Gold: Central Asian and Chinese Textiles*, The Metropolitan Museum of Art(1997).

25 위의 책, figs. 12, 26-28; Marjorie Williams, "Dragons, Porcelains and Demons," *Orientations*, Vol.17(Aug, 1986), p. 27.

26 韓小忙 · 孫昌盛 · 陳悅新, 앞의 책, pp. 234-235, 彩版 121. 이 세부 도판의 원래 비단의 모습이 寧夏回族自治區文物管理委員會辦公室 賀蘭縣文化局拜,「寧夏賀蘭縣拜寺口双塔勘測維修簡報」,『文物』1991年 第8期, pp. 14-26의 圖 27에 흑백으로 있으나 불분명하여 잘 보이지 않는다.

27 만일 브리티시박물관의 12곡능화 은제접시와(도3-33) 河南省博物館의 삼채베개가(도3-35) 遼代라면, 능화문은 요대부터라 것을 확실하게 주장할 수 있다.

28 전라북도 익산지구 문화유적지관리사업소,『미륵사지유물전시관』(1997), p. 69의 도판 〈磁陰刻蓮花折枝文枕〉.

29 세계도자엑스포 · 경기도,『세계도자문명전/동양』(2001), 도판 83.

30 崔淳雨 編著,『國寶 3 青磁-土器』(예경산업사, 1983), 도판 34, 36-41, 47-49.

31 한국국제교류재단,『해외소장 한국문화재』5, 1996, p. 257.

32 崔淳雨 編著,『國寶 3 青磁·土器』, 도판 106.

33 위의 책, 도판 84; 국립중앙박물관,『高麗青瓷名品特別展』(1989), 도판 190. 이 베개의 양 끝에 있는 능화 문은 마름모 형태가 아니고 정방형에 가까우며, 이미 이와 유사한 형태가 요나라의 비단 문양에도 나타난 바 있다. 도판 8과 주 26 참조.

34 林屋晴杉,『安宅コレクション東洋陶磁名品圖錄 高麗』(日本經濟新聞社, 1980), 도판 26; *The Radiance of Jade and the Clarity of Water: Korean Ceramics from the Ataka Collection*, The Art Institute of Chicago (New York: Hudson Hills Press, 1991), pl. 20.

35 국립중앙박물관,『高麗青瓷名品』, 도판 257.

36 弓民純,「高麗青磁陶板」,『考古美術』145(1980. 3), pp. 24-36.

37 『鮮文大學校博物館 名品圖錄』I 陶瓷器篇(선문대학교출판부, 1998), 도판 82.

38 林屋晴杉,『安宅コレクション東洋陶磁名品圖錄 高麗』, 도판 27.

39 조정현,「한국의 건축도예」, 세계도자 엑스포 심포지엄(2001), pp. 204-212.

40 Victoria and Albert Museum, *Korean Art and Design* (1992), pl. 46.

41 特別展『高麗佛畵』(大和文華館, 1978), pp. 81-82.

42 林進,「高麗經箱についての二, 三の問題-特に高麗粧飾經との關係について」,『佛敎藝術』138(1981. 9), pp. 50-52. 이 논문에서는 경상의 연대를 14세기 전반으로 추정하였으나, 2004년 5월 초 京都國立博物 館의 칠기 전시실에서 실견하였으며 그 설명문에는 경전의 연대와 같은 시기의 고려 작일 가능성이 있다 고 하였다.

43 菊竹淳一·鄭于澤,『高麗時代의 佛畵』(시공사, 1997), 도판 109.

44 호암갤러리,『大高麗國寶展』(1995), 도판 170.

45 James C. Watt and Barbara Brennen Ford, *East Asian Lacquer: The Florence and Herbert Irving Collection* (The Metropolitan Museum of Art, 1991), 도판, 152, 153.

46 호암갤러리,『大高麗國寶展』(1995), 도판 279-280.

47 위의 도록, 도판 278.

48 위의 도록, 도판 234-235.

49 John Alexander Pope, *Fourteenth-Centry Blue-and White: A Group of Chinese Porcelains in the Topkapu Sarayi Musezi, Istanbul* (Washingon, D. C., 1952); Soame Jenyns, "The Chinese Porcelains in the Tokapu Saray, Istanbul," *Transactions of the Oriental Ceramic Society*, vol. 36 (1964-65 1965-66), pp. 43-72.

50 Basil Gray, "The Export of Chinese Porcelain to the Islamic World: Some Reflections on Its Significance for Islamic Art before 1400," *Transactions of the Oriental Ceramic Society*, 41(1975-7), pp. 131-62; Margaret, Medley, "Chinese Ceramics and Islamic Design," *The Westward Influence of the Chinese Arts*, ed. by William Watson. Colloquies on Art and Archeology in Asia, no. 3, London, 1974, pp. 1-10.

51 『世界陶磁全集』13 遼 · 金 · 元, 도판 49, 50. 원대의 중국도자에서 청화안료의 사용 연대에 대하여 참고되는 자료는 1323년의 竹竿을 포함한 신안앞바다에서 건진 중국도자유물 중에 청화백자가 없다는 사실이다. 따라서 현재로서는 중국에서 청화의 사용이 1351년에 가까운 14세기 전반일 것으로 추정되고 있다.

52 劉新園, 「元代窯事小考(1)」, 『陶說』351(1982. 6), pp. 22-28; (2), 352(1982. 7), pp. 34-42.

53 위의 논문(2), pp. 36-37.

54 이 경합은 널리 알려져 있으며 문양의 세부와 鎗金기법에 대해서는 다음에 소개되었다. John Figges, "A Group of Decorated acquer Caskets of the Yuaqn Dynasty," *Transactions of the Oriental Ceramic Society*, vol. 36 (1964-65 1965-66), pp. 39-42: Harry M. Garner *Ryukyu Lacquer*, Monograph series No. 1(Percival David Foundation of Chinese Art, SOAS, University of London, 1972), pp. 16-22, Pl. 12.

55 이 역시 寶積寺의 經箱과 같이 2004년 5월 京都의 京都國立博物館의 칠기 전시실에서 실견한 바 있다.

56 Margaret Medely, "Imperial Patronage and Early Ming Porcelain," *Transactons of the Oriental Ceramic Society*, Vol 55 (1990-1991), pp. 29-42. fig. 5, 6.

57 Basil Gray, "The Influence of Near Eastern Metalwork on Chinese Ceramics," *Transactons of the Oriental Ceramic Society*, 18(1940-41), pp. 47-60, p. 3 of Medley' article pl 3) Assadullah Souren Melikian-Chirvani, *Islamic Metalwork from the Iranian World 8th-18th Centuries*, Victoria and Albert Museum Catalogue (London: Her Majesty's Stationary Office, 1982), pp. 190-191.

58 몽고는 여러 번에 걸쳐 서방을 征略하였는데, 그 처음이 1219년 사마르칸트, 이란의 북부 호라즘으로 진격하여 바그다드와 동남러시아 지역까지 점령하고 7년 후에 돌아왔다. 2차 원정은 오고타이 통치기(1235~1241)로서 모스크바와 동부 유럽까지 진출하였다. 3차 西征 때는 바그다드까지 가서 압바스 왕조를 멸망시키고(1258) 시리아의 다마스커스까지 진출하였다. 貝塚茂樹, 李龍範 編譯, 『中國의 歷史(中)』(中央新書, 中央日報, 東洋放送, 1980), pp. 216-229.

59 Rachel Ward, *Islamic Metalwork* (British Museum Press, 1993), pls. 24, 59, 60.

60 Assadullah Souren Melikian-Chirvani, 앞의 책, no. 75, 75 D-E(pp. 169-173).

61 위의 책, p. 172.

62 위의 책, fig. 63(p. 241).

63 위의 책, 도판 no. 110(pp. 250-252).

64 Ernst J. Grube, *Muslim Miniature Paintings from the XIII Century*(Venezia: Neri Pozza Editore, 1962), pls. 34A-B; Basil Gray, *Persian Painting*(Genenva: Skira, London: Macmillan, 1997), pls.1, 2.

당(唐) 미술에 보이는 조우관식(鳥羽冠飾)의 고구려인

I. 머리말: 鳥羽冠의 고구려 복식

중국 문헌에 보이는 고대 우리나라에 대한 기록은 歷代 正史인『史記』의 朝鮮列傳을 비롯하여『漢書』朝鮮傳 또는『三國志』魏書 東夷傳 등에 언급되어 우리나라에 남아있는 역사기록보다 더 오랜 문헌으로서 당시의 정치, 외교, 지리, 문화, 풍속 등의 중요한 자료를 제공하여 준다.[1] 특히 조선인들의 풍습과 복식에 대한 기록 중 고구려인의 복식에서 官帽에 새 깃털을 꽂는 것이 특징이라는 내용이 여러 기록에 반복되어 있는 것을 보면 당시의 중국인들에게는 널리 알려졌던 풍습인 것 같다.

깃털을 꽂은 고구려인의 관모에 대해 중국정사에 처음으로 나타나는 기록은『魏書』의「列傳」高句麗條에 "…머리에 折風巾을 쓰는데 그 모양이 弁(고깔)과 흡사하고 巾의 모서리에 새의 깃을 꽂는데 貴賤에 따라 차이가 있다…"라는

이 논문은「唐美術에 보이는 鳥羽冠飾의 高句麗人」,『李基白先生古稀紀念 韓國史學論叢』(上) 古代篇 · 高麗時代篇(一潮閣, 1994), pp. 503-524에 수록된 원고를 바탕으로 하고, 그 이후에 나온 새로운 자료와 연구를 더하여 보완한 것이다.

내용이 있고,[2] 『周書』에는 "… 남자는 소매가 긴 적삼에 통이 넓은 바지를 입고, 흰 가죽 띠와 누런 가죽신을 신는다. 그들의 冠은 骨蘇라고 부르는데 대부분 자주색 비단으로 만들었고 金銀으로 얼기설기 장식하였다. 벼슬이 있는 사람은 그 위에 새의 깃 두 개를 꽂아 뚜렷하게 차이를 나타낸다…"로 되어 있다.[3] 이외에 『北史』, 『隋書』, 『舊唐書』, 『新唐書』에도 계속 비슷한 내용이 기록되어 있으며,[4] 이러한 중국 기록을 근거로 金富軾의 『三國史記』「雜志」의 色服條에도 같은 내용이 적혀 있다.[5]

고구려인의 조우관에 대해서는 이미 이용범 선생의 논문에서 새 깃을 머리에 꽂는 풍습이 북방계 유목민족의 새 숭앙과 관련된다는 해석이 오래 전에 발표된 바 있고,[6] 또 복식사 관계 논저에도 자주 언급되는 내용이다.[7] 실제로 고구려의 雙楹塚이나 舞踊塚 등의 고분벽화에 보이는 고구려인 복식의 조우관에

[도3-63a] 쌍영총 벽화 모사도(인물)　[도3-63b] 쌍영총 벽화편(기마인물)
고구려 5세기 후반, 높이 44.0cm, 국립중앙박물관

[도3-64] 章懷太子墓 외국사신도 중의 한국사신(오른쪽에서 두 번째)
唐 706년, 중국 陝西省 西安

대해서는 이미 널리 알려져 있어 새삼 반복하여 언급할 필요가 없다고 본다[도 3-63a,b]. 백제의 경우 『周書』나 『北史』에 보면 백제의 의복은 고구려와 대략 같은데 朝會와 拜禮와 祭祀 같은 때에는 관 양측에 날개를 붙이지만 군사에는 그러하지 않는다고 하였다.[8] 신라도 조우관이 금관의 일부로 발견되고 있으나, 이는 역시 북방계 문화와 관련되는 고구려의 영향에 의한 것이다.

중국 唐代의 묘실벽화 중 西安 교외에 있는 章懷太子墓 내부 연도의 벽에 그려진 〈禮賓圖〉의 외국사신들 중에 두 개의 새 깃털을 冠飾으로 꽂은 인물은 우리나라의 사신으로 해석되어 이미 오래 전부터 학자들의 관심을 끌어왔다[도 3-64].[9] 이 太子墓는 高宗과 則天武后의 둘째아들인 李賢의 묘로 무후의 왕위 찬탈 시 어린 나이에 죽은 懿德太子(李重潤)와 永泰公主의 묘와 함께 706년경에 새로 크게 축조한 것이다. 원래 조우관을 쓴 관모형식은 고구려인 복식의 특징으로 알려져 있으나, 이때는 이미 고구려가 망한 후가 되므로, 당시의 외교관계로

[도3-65a,b] 아프라시압 宮殿址 제1호실 西壁 벽화 使節圖 중의 鳥羽冠의 인물도와 도면
7세기 후반~8세기 전반, 우즈베키스탄 사마르칸트

보아서는 통일신라의 사신일 것으로 추정되어 왔다.[10] 그러나 이 신라의 사신이 실제로 장회태자의 사망 시에 조문사절로 온 역사적 사실에 근거하여 표현된 것인지는 확실하지 않다.

비슷한 조우관을 쓴 우리나라 사신의 표현이 또한 舊소련의 우즈베크공화국 사마르칸트市 부근 아프라시압 臺地에 있는 궁전유적의 제1호실 西壁벽화의 使節圖에서도 발견되었다[도 3-65a,b].[11] 이 지역은 옛 소그디아국으로, 수·당대에는 康國으로 알려졌으며, 동서 실크로드의 길목에 있는 상업의 중심지였다. 唐 高宗의 永徽연간(650~655)에 당시 이 지역을 통치했던 소그드 왕국의 와르흐만(Varkhman, 拂呼縵) 왕이 康居都督으로 임명되었다고 하는데,[12] 묘 벽화에는 소그드어로 쓰여진 명문에 "우나시族의 와르흐만왕에 4마리의 鵝鳥..."의 명문이 보인다고 한다.[13] 따라서 이 벽화의 연대는 7세기 후반에서 이슬람의 아랍군에 점령되어 손상을 입었던 712년 이전의 시기로 볼 수 있을 것이다. 특히 이

벽화의 내용은 와르흐만왕의 개인 저택에 그려진 그림으로 서부 토카리안 지역의 쟈간니아(Chagania), 서역의 高昌 혹은 중국, 그리고 인도의 사절단 등 외국사절단이 온 것을 맞이하는 장면으로 해석되고, 또한 종교적 행사, 신들의 세계 등 왕의 업적 및 왕위의 권위를 기리는 내용으로 그려졌으며, 시기는 7세기 중엽으로 보고 있다.

소련의 보고서에서는 목둘레가 둥그런 圓領의 웃옷을 입고 긴 環頭刀를 차고 모자에 두 개의 새 깃털을 꽂은 조우관을 쓴 두 사람을 한국인으로 보았으며, 김원용 선생은 章懷太子墓 벽화의 경우와 같이 신라인일 것으로 추정하였으나 고구려인일 수도 있다는 가능성을 배제하지는 않았다.[14] 이 궁전벽화에 대하여 자세히 소개한 일본의 아나자와(穴澤和光)씨는 벽화에 보이는 唐人들의 복식이 7세기 중엽 전후에서 측천무후 이전 시기로서 조우관의 사신은 수대에 서역의 돌궐에게 사신을 보낸 이후 계속 서역 지역과 깊은 관계를 유지했을 고구려인일 가능성이 크다는 의견을 제시하였다.[15] 한편, 노태돈 교수도 對唐 전쟁의 절박한 상황에서 내륙 아시아의 국가들과 동맹을 추구하던 고구려의 사신일 것으로 추정하였다.[16]

장회태자묘 벽화에서 깃털을 꽂은 인물의 표현이 묘 주인공과 관련된 특정한 사건에 파견된 고구려인이었는지 아니면 당시 중국인들에게 인식되었던 한국인이 고구려인의 특징있는 복식으로 대표되었던 것인지는 확실하게 설명하기 어려운 문제이다. 그러나 역사적 배경으로 보나 중국 기록에 나타나는 고구려인의 복식에 대한 지식으로 보나 또는 중국미술에 소개되는 조우관 인물들의 표현과 명문에서 신라보다는 고구려인으로 묘사한 것이 더욱 확실하게 되었다.[17]

II. 敦煌壁畵의 鳥羽冠을 쓴 高句麗人

唐代 회화미술에서 현존하는 작품이 많지 않은 중에도 敦煌의 벽화는 당시의 불교신앙의 내용과 성격을 전해 줄 뿐 아니라, 산수화·인물화 등 일반회화의 발달사적인 의미에서도 매우 중요한 자료를 제공해 주고 있다. 특히 이 벽화에 그려진 인물들은 불교 내용에 따른 인물 표현뿐 아니라 예배공양자들의 모습에서 그 당시의 복식이나 풍속 등을 알려주는 중요한 역사적 자료로도 이용되고 있다.

돈황의 벽화 중에 조우관을 쓴 외국사신의 표현으로 현재까지 여러 예가 발견되고 있으나 가장 대표적인 예 둘을 소개하고자 한다. 그중 하나는 제220굴로서 내부 벽화의 내용을 보면, 남벽에 아미타정토와 북벽에 약사정토가 있고, 동벽의 문 위에는 세 구의 불상과 협시보살상들이 묘사되었는데,[18] 이 북벽과 동벽 중앙의 倚坐像 本尊佛 밑에 貞觀 16년 즉 642년에 공양 제작한 석굴임을 알려주는 명문이 있다.[19] 바로 이 굴의 동벽 문 입구의 좌우 남북면에는 維摩經變相圖가 있는데, 왼쪽에 그려진 문수보살상이 마주 보이는 오른쪽의 유마힐거사의 병문안을 와서 佛法에 대하여 談問을 하는 장면을 그린 것이다. 특히 왼쪽 문수보살상의 밑부분에 唐황제의 초상과 신하들의 예불공양도가 있고, 오른쪽에는 다양한 복식의 외국사신들이 표현되었는데 그중에 鳥羽冠飾의 인물이 발견된다[도3-66a,b]. 사신들의 맨 앞에 공양물을 쟁반에 얹어 머리에 이고 있는 키가 작은 사람을 선두로, 허리에서 무릎까지 오는 짧은 바지를 입고 연꽃을 들고 있는 두 사람, 그 뒤에 긴 胡服을 입은 사람, 그리고 그 뒤쪽에 머리에 기다란 깃털이 두 개가 올라와 있는 조우관을 쓴 인물이 보인다. 이 특이한 관모의 형태는 자세히 보이지 않으나 넓은 쪽의 옷깃이 있는 푸른색의 웃옷에 통바지를 입고 두 손은 앞으로 모으고 있는 인물의 모습은 바로 章懷太子墓의 羨道壁에 표현된

[도3-66a] 燉煌 莫高窟 제220굴 동벽 유마문수대담 장면의 우측면 외국사신도　唐 642년

[도3-66b] 외국사신도 중 鳥羽冠의 인물(왼쪽에서 세 번째)

조우관의 사신 모습과 유사하다. 옷깃이 둥근 曲領이 아닌 右衽형인 것도 동일하게 보인다.

이 외국 사신들의 표현은 아마도 『維摩詰經』의 「問疾品」에서 문수보살이 유마거사를 문병할 때 諸王들이 같이 참석하였다는 내용과 관련될 것으로 이 벽화에서는 실제로 그 제왕들의 모델을 唐 황제와 주변 국가들의 왕이나 사신들로 묘사한 것으로 보이고, 돈황석굴의 도록에는 당의 蕃王들이 표현된 것으로 설명되고 있다.[20] 따라서 이 굴에서 당 황제나 외국사신들의 표현은 모두 다 같이 유마·문수의 대화에서 불국토의 청정이나 不二法門의 설법을 들으러 온 청중으로서 부처에게 공양을 하고 불법에 귀의하는 의미로 해석해야 할 것이다.

당은 貞觀연간(627~649)에 서역의 여러 나라들을 복속시켜 가장 넓은 영토로 확장시켰으며 당제국의 天下觀이 성립되는 시기이다. 『歷代名畵記』에 보면 주변의 외국 사신들이 내조함에 당 태종이 당시의 궁정화가로 활약한 閻立本(600~673)에게 이들을 그리게 했다고 하는 기록이 있는데[21] 이 220굴에서 처음으로 이전의 돈황 維摩經變相圖와는 다르게 외국 사신들의 모습이 개성있게 나타나는 것도 이 기록과 연관지어 볼 수 있다고 생각한다. 이 220굴의 유마·문수 대담도는 돈황 제420, 314, 380굴 등에 보이는 수대의 유마경변상도보다는 훨씬 더 복잡한 구도로,[22] 당 초기 유마경변상도로는 대표적인 예이며, 인물의 표현수법이 섬세하고 생동감이 넘친다. 특히 면류관을 쓰고 붉은 옷을 입고 서 있는 황제와 보스턴박물관 소장의 傳 閻立本의 「歷代帝王圖卷」 중 특히 隋文帝의 면류관을 쓴 황제 그림과 비교해 보면, 복식과 관모 표현에서 유사한 것을 알 수 있다. 염립본이 활약하던 시기인 642년에 그려진 이 돈황벽화의 인물도는 따라서 당시의 인물화 연구에 매우 귀중한 회화자료가 되는 셈이다.[23]

『宣和畵譜』에 보이는 염립본의 작품 목록 중에는 維摩像 두 점을 그렸다는

기록도 보이는데[24] 염립본의 활동시기로 보아서도 바로 이 돈황벽화의 유마변상도에 보이는 구도나 황제예불도의 인물 표현과도 무관하지 않다고 생각되며, 이 벽화의 그림과 같은 새로운 도상이 그 당시 성립된 것이 아닌가 추측된다.

章懷太子墓에 보이는 조우관을 쓴 외국사신의 또 다른 예가 돈황석굴 제335굴의 북쪽벽의 유마경변상도에서도 발견된다[도3-67]. 이 굴은 앞서 642년 작의 제220굴보다는 제작연대가 좀 늦어서 동벽 문 위에 측천무후기 垂拱2년(686)의 供養題記가 남아 있다.[25] 굴의 북벽 전체 동일 벽면 상에서 유마힐과 문수가 對問하고 있는 이 장면은 유마경변상도를 묘사한 막고굴의 벽화 중에서 최대의 규모라고 한다.

공양자들 중에 머리에 깃을 꽂은 두 인물상은 벽 우측에 표현된 유마힐거사가 앉아 있는 평상의 바로 아래쪽에 있는데, 여러 명의 번왕들 중 맨 위쪽에 보인다[도3-67a]. 한 사람은 고개를 왼쪽으로 돌려서 그 앞쪽에 역시 조우관을 쓰고 고개를 쳐들고 있는 사람과 대화를 나누는 듯하다. 두 개의 깃이 위로 꽂힌 모자는 머리 위에서 넓은 띠 위에 얹혀져 있고, 이 띠는 귀 양 옆으로 내려와 턱 밑에서 끈처럼 묶여 고정시켜졌다. 대체로 그림의 상태가 어둡고 잘 보이지 않으나 바로 장회태자묘에 보이는 조우관을 쓴 인물의 모습과 매우 유사하다.

돈황벽화의 유마경변상도에 조우관을 쓴 인물이 220굴에 등장하는 것은 이미 敦煌文物研究所의 段文杰이 지적한 바 있으며,[26] 이 335굴에 보이는 두 인물에 대해서도 권영필 선생이 언급한 바 있다.[27] 이 335굴은 220굴의 그림보다는 더 복잡하면서도 구도나 인물배치가 유사하고 구체적이나 세부표현에서는 약간 형식화된 것을 보면, 이 변상도의 기본구도로 동일한 원본이 이미 7세기 전반에 있었거나 642년 작인 제220굴의 구도를 모본으로 약간 변형하여 그린 것

[도3-67] 燉煌 莫高窟 제335굴 북벽 維摩經變相圖의 維摩像 및 외국사신도　唐 686년

[도3-67a] 외국사신도 중 조우관의 인물들

이 아닌가 추정된다.

335굴의 제작연대가 686년이라고 할 때에 이 인물들이 한국에서 온 사신이라면 당시의 역사적 배경으로 보아 고구려가 이미 망했으므로 신라인으로 해석될 수도 있을 것이다. 그러나 이 도상이 만약 이미 존재했던 220굴의 유마경변상도를 답습·모사한 것이라면, 이 인물은 고구려인의 표현이 될 것이다. 이 외국인들의 모습은 당 황제와 함께 주변 왕국을 대표하여 다 같이 공양자의 위치에 그려진 것이며, 또 제작연대는 고구려가 이미 망한 후라도 조우관의 인물은 중국인이 일반적으로 생각하는 한국인을 대표하여 나타낸 것일 것이다. 중국 唐의 蕃王들의 하나로 신라국인이 돈황벽화에 등장하는 것은 의심스러우며, 또는 여러 中國正史에 기록되어 있는 고구려인의 특징있는 조우관이 신라인의 복장으로도 중국에 알려져 있었는지를 확인하기 어려운 일이다. 특히 장회태자묘에 그려진 소위 신라의 사신이 실제의 역사적 사건에 근거한 것인지 분명하지도 않고, 오히려 고구려나 신라인이라는 구체적인 구분보다는 중국인의 인식 속에 알려진, 또는 이미 7세기 중엽경 돈황벽화에 그려진 조우관의 고구려인처럼 당시의 한국인을 대표하여 표현된 것으로 해석하는 것이 더 타당하다고 본다. 또한 필자는 2003년 돈황석굴에서 있었던 학술모임 때 332굴의 북벽에도[도3-68] 335굴의 유마·문수대담도와 거의 같은 구조와 도상의 벽화가 그려진 것을 보았으나, 채

[도3-68] 燉煌 莫高窟 제332굴 북벽

색도판으로는 소개된 바가 없는 것 같고 간단한 도면이 알려져 있을 뿐이다.[28]

Ⅲ. 臺北 國立故宮博物院 所藏 두루마리 그림에 그려진 高句麗人

돈황의 벽화에 보이는 조우관의 사신이 고구려인인 것을 더욱 확실히 해주는 두루마리 그림이 대만의 대북 국립고궁박물원에 있다. 1995년에 공개된 두 그림 중에 〈唐閻立本王會圖〉(이하 〈王會圖〉로 약칭)는 비단에 채색본 그림으로 중국에 온 26명의 외국사신들이 나라이름과 함께 그려져 있으며, 〈南唐顧德謙模梁元帝蕃客入朝圖〉(이하 〈蕃客入朝圖〉로 약칭)은 線描本으로 31개국의 외국사신을 그린 것이다.[29] 이 두 그림에는 외국사신들과 함께 우리나라의 고구려, 백제, 신라 사신의 모습이 포함되어 있는데, 그중에 오로지 고구려 사신만이 머리에 조우관을 쓰고 있다.[30] 〈왕회도〉에는 고구려 사신이 붉은색의 우임의 도포를 입고 붉은 밑단이 둘러진 초록색의 헐렁한 바지를 입었으며 머리에는 끈으로 매어진 모자 위에 새 깃털이 꽂혀 있다[도3-69, 69a]. 한편 〈번객입조도〉는 고구려 사신이 선묘로만 묘사되었는데, 역시 두개의 새 깃털이 꽂혀 있는 모자를 쓰고 있다[도3-70]. 특히 이 두 그림이 중요한 것은 이 인물들의 옆에 高(句)麗國으로 기록되어 있어 바로 조우관식의 인물이 고구려인임을 확인시켜 주기 때문이다.

이 그림들의 제작연대를 정확하게 말하기는 어려우나, 예부터 전해오는 〈梁職貢圖〉를 토대로 그린 모사본인 점은 틀림없으며 남경박물관에 있는 〈양직공도〉와도 같은 원본을 기준으로 모사한 것으로 추정되고 있다. 미술품의 모사본이라도 경우에 따라서는 없어진 원본을 복원해 볼 수 있다는 점에서 중요한 자료라고 할

[도3-69] 傳〈閻立本王會圖〉, 臺灣 國立故宮博物院

[도3-69a] 전 〈염립본왕회도〉 중 고구려 사신(오른쪽에서 세 번째)

[도3-70] 〈南唐顧德謙模梁元帝蕃客入朝圖〉의 고구려 사신(왼쪽에서 첫 번째) 臺灣 國立故宮博物院

수 있는데, 〈왕회도〉는 唐 7세기 후반경의 작품으로, 〈번객입조도〉는 南唐의 10세기 그림으로 추정되고 있다. 돈황벽화에도 비슷한 모습의 외국 사신들이 그려지는 것으로 보아 이 모본의 전통이 오랫동안 이어졌다고 생각된다. 돈황에서 유독 조우관의 고구려 사신만이 표현된 것은 고구려가 망한 후에도 한국을 대표하는 이미지로서 고구려인이 중국인들에게 인식되어진 결과인 것이다.

Ⅳ. 西安 출토 〈都管七箇國六瓣銀盒〉에 표현된 高句麗人

唐의 장회태자 묘실벽화의 외국사신들 중에서 또 돈황벽화의 유마경변상도의 공양자 중에서, 그리고 사마르칸트 아프라시압 궁전벽화에 보이는 조우관의 인물이 고구려인일 것이라는 해석을 결정적으로 뒷받침하는 것이 대북 고궁박물원에 있는 두루마리 그림 속의 고구려 인이라면, 당의 은제공예품에 표현된 명문과 조우관의 고구려복식으로 중국미술에 확산된 고구려인의 모습을 볼 수 있다. 西安市 文物園林局 소장품인 조그만 銀盒은 높이 5cm, 폭 7.5cm, 무게 121g으로 1979년 서안시의 현재 交通大學 지역에서 출토되었다. 1984년『考古與文物』에 〈都管七箇國六瓣銀盒〉으로 소개되었고,[31] 1992년 일본에서 '長安の秘寶'라는 순회전시를 통해 처음으로 해외에 출품된 바도 있다[도3-71].[32] 이 은합은 뚜껑에 鳥羽冠飾의 인물이 표현되었고 그 옆에 '高麗國'이라는 명문이 쓰여 있어 머리에 새 깃을 꽂은 인물들의 국적을 알려주는 중요한 자료이다[도3-71a].[33]

6개의 타원형이 꽃잎처럼 붙어서 구성된 6瓣花形의 盒子로서 뚜껑 중앙에는 각 변이 안으로 휘어진 6각의 공간과 6개 花瓣의 도합 7개의 공간 속에 각기 특징있게 표현된 인물들이 약간 도드라지게 조각되었다. 각기 기다란 직사

[도3-71] 都管七箇國六瓣銀盒
1979년 西安市交通大學 출토, 唐 7세기 후반~8세기 초, 중국 西安市文物園林局

[도3-71a] 세부(고려국)

각형 공간 속에 각 나라의 명칭인 '婆羅門國', '土蕃國', '疏勒國', '高麗國', '白拓
□國', '烏蠻國', 그리고 중앙에 '崑崙王國'의 총 7개국 이름이 선각되었으며, 바
탕은 조그만 魚子文으로 가득 채워져 있다. 이 나라들은 7세기에 당제국의 주변
에 위치하여 당의 정치적 영향을 받았던 지역으로, 실제로 뚜껑 중앙 한쪽 구석
에 '都管七箇國', 또 조금 떨어져서 '將來'라는 명문이 있음으로써 역시 이러한
추측을 뒷받침해 준다. 즉 당이 주변 都護府의 성격으로 관할하던 7개국이라는
의미로서 7세기의 서역경략과 영토확장 시기에 당의 영향력 하에 있었던 주변
의 蕃國 성격의 나라를 의미하는 것으로 해석된다. 당 태종과 고종의 시기는 당
의 영토확장의 절정기로 당의 영역은 방대하여 서역의 끝 疏勒(Kashgar)에 安西
都護府를, 동북부 營州지방에 營州都督府를, 우리나라에는 평양에 안동도호부
를 두었다가 요동으로 옮기는 등 천하제국으로서의 규모를 이루었다.

　구체적으로 이 은합뚜껑의 6瓣과 중앙의 도합 7개의 공간에 표현된 각국의
명칭과 그 나라 인물표현을 살펴보면 다음과 같다. 우선 중앙의 '都管七箇國'이
명시된 6각형 공간에 코끼리를 탄 인물이 낮은 부조로 표현되었고, 그 뒤로 긴
장대 위에 傘蓋를 높이 쳐들고 따라가는 인물, 코끼리의 위와 아래쪽에 한 명씩
그리고 앞쪽에 앉아있는 인물이 한 명으로 총 6인의 인물이 표현되어 있다. 더
운 나라의 사람인 듯 복식은 모두 허리 아래쪽을 가리는 옷을 입고 있는데, 이
인물들의 왼쪽 위에 '崑崙王國'이라는 명문이 있다. 곤륜이라 하면 서역 남쪽 히
말라야 산맥 서쪽의 崑崙산맥을 떠올리나, 실제로 崑崙國은 중국 西戎의 하나
였고 살갗이 검은 민족을 지칭하는 것으로『舊唐書』권197 南蠻傳에 "… 林邑
이남에 있는 머리가 곱슬거리고 몸이 검은 사람을 일반적으로 崑崙人이라 하였
다" 한다.[34] 대체로 南海諸國을 막연히 말하여 南洋지역에 널리 흩어진 말레이
족을 지칭하는 것으로, 獅子國(지금의 스리랑카)과 廣東 사이에 조그만 해상왕국

을 당대에 형성하였던 것으로 추측된다.[35]

곤륜왕국의 코끼리 앞쪽의 타원형 花瓣 속에는 '高麗國'이라는 명문이 보인다. 모두 5명의 인물이 표현되어 있는데, 머리에 토끼의 귀같이 생긴 두 개의 길쭉한 깃 장식이 꽂혀 있는 것으로 보아 고대 고구려인의 복식인 조우관식임이 틀림없다. 왼쪽에 약간 크게 표현된 인물이 앉아있고 그 앞에 정면, 측면관의 자세로 4인이 둘러서서 회의를 하고 있는 듯한데, 5인이 모두 조우관을 쓰고 넓은 소매가 달린 긴 옷을 입었고 신발을 신고 있다.

중국의 기록 중에 고구려의 복식에 대하여 소개하는 경우, 소매가 긴 옷에 통이 넓은 바지를 그리고 가죽띠와 가죽신을 신었다고 하며 거의 대부분 머리에 새의 날개를 꽂은 관을 썼다는 기록이 있음을 앞서 언급한 바 있다. 『周書』나 『北史』를 보면 백제에서도 고구려와 비슷하게 입고 새 깃을 꽂은 관을 朝拜와 제사할 때에 썼다는 기록이 보인다.[36] 또 신라 금관의 內冠에도 새 깃같은 모양이 달린 금제장식이 있으나 이 모두 원류는 고구려를 통해서 전해진 것이다.

'高句麗'의 오른쪽 화판에는 '白拓口國'이라는 나라 이름이 보인다. 두 사람이 표현되어 있는데, 왼쪽에는 넓은 다각형의 돗자리 같은 데에 한 노인이 앉아 있고, 오른쪽에는 동자가 물건을 헌납하고 있다. 이 나라는 세 번째 글자가 확인이 되지 않는 상태라서 어느 지역의 나라인지 현재로서는 알 수가 없으나, 당시에 있었던 白題國이라는 나라와 연결되는지도 모르겠다.[37]

그 다음 오른쪽 화판 공간에는 '鳥蠻國'이라는 나라 이름이 있는데, 왼쪽에는 배낭을 맨 사람과 함께 2인이 서 있고 머리 위에는 상투같은 것을 얹었으며, 오른쪽에는 3인이 서서 손님을 맞이하는 것 같다. 鳥蠻은 남방의 蠻人인 南詔의 별종이라고 하며, 대체로 지금의 베트남 서북부나 미얀마의 동부 지역에 있었던 나라를 가리키는 것으로 알려졌다.[38]

그 다음 오른쪽 둥근 화판에는 '婆羅門國'이라 하여 인도를 가리키는 것으로 생각되는데, 왼쪽에는 禪杖을 잡고 가사를 입은 승려가 서 있고, 오른쪽에는 두 사람이 무언가 서로 대화를 하는 듯하다. 양쪽 사람들의 중간에는 입이 좁고 배가 불룩한 긴 병이 있고, 병 입구에 무언가 긴 것이 꽂혀 있는데 어떤 종교의식을 행하고 있는 듯 싶다.

다음 오른쪽의 둥근 공간에는 '土蕃國' 즉 吐蕃, 지금의 티베트로, 네 발을 뻗고 달리는 커다란 야크 한 마리를 두 사람이 뒤에서 끌고 있는데, 西藏 高原의 野牲을 나타내는 것 같다. 이 토번국은 태종 이후 唐 공주와의 혼인관계를 맺으며 당과는 특별한 우호관계를 유지했던 나라이다.

마지막으로 오른쪽 옆에는 '疏勒國'이라고 선각되어 있는데, 바로 당태종의 서역경략 후 서쪽 끝의 요새지인 카슈가르로서 안서도호부를 두었던 곳이다. 오른쪽의 두 사람이 긴 칼을 잡고 서 있고 왼쪽에는 한 사람이 칼을 쥐고 또 한 사람은 활을 잡고 서 있는데, 서역인의 尙武정신을 강조하고 있다.

이 은합이 발견된 곳은 서안의 현 교통대학 부근이나, 원래는 옛 興慶宮터였다고 하여 이 유물은 향료나 약재를 넣었던 황실의 물건이었을 것으로 추정된 바 있다. 그러나 그 발견 장소가 홍경궁 앞 都政坊의 767년에 창건된 宝應寺터로 확인되어 이 은제합뚜껑에 표현된 내용을 사리분배도로 해석하는 견해도 있다.[39]

일본에서 있었던 〈長安の秘寶〉 전시에서 또 다른 예의 조우관을 쓴 고구려인이 표현된 당의 공예품이 소개되었다. 1990년 陝西省 藍田縣 蔡栒村 唐 法池寺遺址 부근에서 출토된 세 변이 모두 33cm 크기의 白玉製 正方形 舍利容器로, 한쪽 측면에 두 개의 깃털을 머리에 꽂은 두 사람이 다른 외국사신들과 함께 앉아있는 모습으로 표현되어 있다[도3-72, 72a].[40] 도록의 설명에서 이 조우관의 고

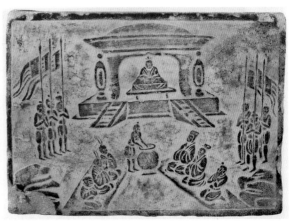

[도3-72] 白玉製 正方形 舍利容器
陝西省 藍田縣 蔡栯村 唐法池寺遺址 부근 출토, 唐 7세기
후반(?)

[도3-72a] 세부

구려인이 보이는 장면을 高僧說法圖라고 하였는데, 둥근 지붕이 있는 건물 속에 고승이 앉아 있고, 그 앞에는 머리에 상투를 하고 짧은 바지를 입은 노인이 커다란 항아리에서 무엇인가를 꺼내고 있다(필자가 생각하기에는 舍利分配圖로 보면 좋을 듯 하다). 그 앞 양쪽으로 세 사람씩 앉아 있는데, 왼쪽에는 조우관식의 고구려인으로 생각되는 두 사람과 그 옆에 키가 작은 서역인(또는 곤륜인)이 보이며, 그 반대편에는 모자를 쓴 두 사람과, 수염이 달린 노인이 한 줄로 앉아 있다.[41] 이 외국의 빈객들은 큰 항아리에서 꺼낸 사리를 받는 장면으로 생각된다. 이 사리분배 장면의 오른쪽 면에 있는 舍利送迎圖는 사리를 화려한 들것에 실어서 호송하는 장면, 그 오른쪽의 葬式圖는 깊은 산중에 사리를 매장하는 장면, 그리고 다음의 迎式圖는 당왕조 변경의 요새에서 사리를 맞이하는 장면이 얕은 부조로 조각되었다.

　　西面 石刻畵의 양식으로 보아 唐 초기의 작품으로 보고 있으며, 이 사리용기에서 보이는 외국 인물들은 앞에서 본 은합의 인물들과 유사한 면도 보여 역시

[도3-73] 석제함　唐 乾元연간(758~760년), 일본 京都 泉屋博古館

조우관의 인물은 고구려인이고 당의 황실에서는 주변 蕃國의 하나로 생각하여 사리를 분배받는 장면의 인물 중에 포함시킨 것이라 생각된다.

　일본 京都의 泉屋博古館[센오쿠하쿠코칸]에는 금동관형 사리용기를 넣었던 장방형의 석제함이 뚜껑과 밑부분으로 있는데, 그 정면 밑부분에 乾元孝義皇帝 八國王等이라는 명문이 있고 네 면을 둘러가며 각면 양쪽에 각국의 사신들이 표현되어 있다[도3-73].[42] 그중에 머리에 조우관을 쓴 고구려 사신 3명이 표현된

것을 보면 당시에는 사리분배도에 고구려인이 포함되는 것이 일반화되었던 것으로 추측된다. 건원은 당 숙종의 연호이며 758~759년으로 이 석함은 8세기 중엽경에 제작된 것이다.

V. '小高句麗國'의 존재

앞에서도 언급했듯이 고구려는 멸망한 후에도 唐 황실의 지배를 받으며 遼東 지역에서 9세기 초 발해에 병합될 때까지 존재했다는 사실이 중국 기록에 있다. 『舊唐書』에는 고구려인에 대한 기록이 측천무후기까지 기록되어 있으나[43] 『新唐書』는 그보다 훨씬 더 자세하여 고구려가 망한 후에도 요동 지역에 高(句)麗라는 나라가 9세기 초에 渤海에 합쳐질 때까지 당 주변의 蕃國의 역할을 했었던 사실을 알려주고 있다.[44] 『삼국사기』에도 高(句)麗條의 마지막에 중국의 『新唐書』에서 보이는 것과 같은 내용이 보인다.[45]

따라서 당 미술에 나타나는 조우관의 인물 표현은 天下 중심의 唐 朝廷에 朝貢해오는 한국인의 모델을 고구려인에서 구했을 가능성에 대하여 고찰해 보고자 한다.

고구려가 668년에 멸망한 후 유민들은 대체로 여섯 지역으로 흩어졌는데, 신라에 흡수된 사람, 발해 건국과 함께 발해인이 된 사람, 일본에 간 사람, 唐 內地로 이주되어 여러 곳에 흩어지게 된 사람, 그리고 요동 지방에 있던 집단과 몽고 지방의 유목민 사회로 투합된 사람 등인데, 특히 이 논제와 관련있는 사람들은 요동 방면의 고구려인이다.[46]

당은 고구려 멸망 후 평양에 안동도호부를 설치하고 신라까지 다스리려고

하였으나, 신라가 수륙 양면에서 완강히 대항하였다. 요동 지방에 있던 고구려 유민들도 부흥운동을 일으켜 수차례 당이 원정군을 파견하였다. 그러나 요동의 부흥군은 당과 신라의 연합군에게 패하고 다시 당은 신라와 충돌하여 완전히 평양에서 요동 지방으로 옮겨간 것이 676년이다. 요동 지역에서는 676년 이후 고구려인 자치의 폭이 넓어지고 정치적·행정적 비중이 커졌으나, 근본적으로 확고한 당의 지배력 밑에 있었다.

당은 이 지역의 고구려유민을 다스리기 위하여 677년(儀鳳2)에는 高藏(보장왕)을 遼東都督으로 삼아 朝鮮王에 봉하고, 앞서 669년 당의 內地로 이주시켰던 유민을 요동으로 귀환시켰다. 이 요동도독은 安東都護府에 속하며, 당의 지방관이라기보다는 당의 羈縻下에 있는 피복속민 집단의 수장에게 주는 칭호로서 안동도호부 속에는 都督府와 州가 있고 도독은 토착민을 수령으로 하였으며 고장은 사실상 고구려유민의 상징적 대표로 임하였다. 이와 같이 당은 고구려유민들을 회유하는 한편 지배체제를 유지하려고 노력하였으나, 보장왕이 말갈과 서로 내통하는 것이 발각되어 686년에는 보장왕의 손자인 高寶元을 조선왕으로 임명하고, 다시 698년에는 忠誠國王으로 삼아 요동의 고구려유민을 거느리고자 하였으나 여의치 않았다. 그러나 당은 고구려의 왕족을 내세워 예의적인 예우를 해주어 장안에 거주시킴으로써 요동을 간접적으로 통제하였다.

안동도호부는 다시 안동도독부로 격하되어 보장왕의 아들 高德武를 699년에 안동도독에 임명하였는데 이 시기를 일본학자 히노 카이자부로(日野開三郞)는 高氏 왕통의 '小高句麗'의 건국으로 보고 있다.[47] 오랫동안의 혼란 후에 요동 지방이 당과 698년에 건국한 발해의 완충지대가 됨으로써 소고구려국의 건국이 가능했다고 보고 있다.[48] 당은 또 백제유민을 다스리는 熊津都督府를 요동의 建安城 지역에 두어 백제태자 夫餘隆을 熊津都督帶方群王에 임명하였으나, 고구려

에 의탁하고 있다가 682년에 죽었다고 한다.[49]

고구려의 존재를 알려주는 또 다른 기록 중에는 725년 당 현종이 행한 태산에서의 封禪에 고려 조선왕이 백제 대빙왕과 함께 內臣之蕃으로 참석하였다는 내용이 있다.[50] 이 기록은 고려가 당 영역 내에 거주하고 지방과의 통제를 받으며 羈縻州 형태의 服屬異族 집단이었음을 의미한다. 이에 비해 같은 기록에서 돌궐, 일본, 신라는 朝獻之國으로 불리웠는데, 이는 당의 영향력을 받으나 당의 영역 밖에서 직접 지배를 받지 않았음을 의미하는 것으로 해석된다.

唐 元和(806~821) 말에 고려가 사자를 보내 樂工을 바쳤다는 『신당서』의 마지막 기록은[51] 『삼국사기』에 818년의 일로 기록되어 있으며,[52] 이는 고구려의 유민들로 이루어진 이 '소고구려'가 한동안 요동 지방을 지배하여 半독립적인 세력을 9세기 초까지 유지하면서 唐과 高(句)麗와의 조공관계가 계속되고 있었음을 알려준다. 그러나 발해의 제10대 宣王인 大仁秀(재위 818~830) 때에 소고구려는 발해에 병합되고 말았다.

다시 말하여 당 조정에는 686년부터 高寶元을 고려 조선군왕으로, 699년에는 고덕무를 안동도독으로 삼아 고구려유민을 대표하고 고구려 왕실의 자손에게 예의적인 대우를 하였으나, 실제로는 장안에 거주케 함으로써 요동을 원거리에서 통제하고 있었던 것이다. 노태돈 교수의 해석을 빌어 본 당시 고구려의 번국으로서의 위치는 "…京師[長安]에 居留된 이러한 類의 왕손들은 唐의 帝國 유지에 이용되어지기도 하였다. 즉 대외적으로는 주변의 異民族王朝와의 외교 관계에서 제국의 위엄과 관용의 과시에, 대내적으로는 많은 蕃屬國을 거느리고 있는 天子로서의 덕을 지닌 황제임을 당의 臣民에게 나타나 보이어 唐王朝의 지배체제를 굳히는데 소요되어지는 儀禮用이기도 하였다."[53]라는 설명이 매우 적절하다고 느껴진다.

VI. 맺음말

이제까지의 고찰에서 당 황실에는 고구려가 복속민족으로 7세기 말에서 9세기 초까지 존속하였고, 중국 여러 지역에 흩어져 있던 고구려유민들도 감숙 지역에서는 團結兵으로 활약하여 高仙芝같은 장군을 배출하였다. 요동 지방에 있던 고구려민은 주변의 契丹, 突厥, 靺鞨 등과의 복잡한 관계를 유지하였으며, 동쪽에서는 발해를 건국하는 등 그 활약이 컸던 것을 알 수 있다.

이제 鳥羽冠의 인물도에 대하여 다시 생각해 볼 때에 이미 642년의 돈황 제220굴에서는 당 황제와 함께 등장하는 주변의 강했던 隣國 고구려인의 표현으로 생각할 수 있으며, 그와 비슷한 내용과 구도의 제335굴의 인물도 고구려인일 가능성이 크다고 본다. 만약 시대적으로 이 굴의 제작시기인 686년이 고구려가 망한 후이더라도 그림을 그린 사람이 고구려가 망했다는 사실을 반영할 만큼 역사인식이나 시대개념에 정확하였다기보다는 이 벽화 그림이 그 앞 시기의 도상과 유사한 점으로 보아, 일단 이미 알려진 도상을 따랐을 가능성이 크다.

고구려가 망한 후에도 요동 지역에는 唐의 蕃國으로 존재하던 고구려가 당 황실에서 舊王朝의 후손들을 임명 통치하는 방식으로 9세기 초에까지 계속되었다. 이러한 역사적 사실로 볼 때 당 황제를 둘러싼 주변국들의 인물 표현에 고구려인이 포함될 가능성이 크다. 특히 西安 宮城址 출토 銀盒의 뚜껑에 都管 七箇國과 각 나라 이름의 명문에서도 보듯이 조우관의 인물이 고구려인인 점이 확인되었고, 또 고구려가 당시의 도호부나 도독부에 속하는 당의 번국 속에 포함되어 있는 것을 알았다.

니시타니(西谷 正) 교수는 이 은합과 章懷太子墓의 사신이 渤海人일 것이라는 의견을 제시한 바 있으나,[54] 결국 이 설도 발해인을 구성한 고구려인을 의미

하는 것에서 나온 추정임을 알 수 있다. 그리고 『舊唐書』, 『新唐書』에는 고구려와 발해가 별도로 기록되어 있으며 또 발해 초기에는 당과의 관계가 소원했던 반면, 이 은합의 제작시기가 8세기경이고 또 京都의 泉屋博古館에 있는 금동 관형 사리용기를 넣었던 8세기 중엽의 장방형 석제함에 역시 조우관의 인물이 당 주변국의 사신으로 그려졌던 것을 보면 중국미술에 나타난 鳥羽冠飾의 인물도는 고구려인을 표현한 것이 틀림없다고 생각한다. 이러한 해석은 대북의 國立故宮博物院에 있는 〈王會圖〉와 〈蕃國入朝圖〉의 두루마리 그림에서도 확실하게 뒷받침되고 있다.

당(唐) 미술에 보이는 조우관식(鳥羽冠飾)의 고구려인_주

1 중국문헌에 보이는 한국 관계 기록은 다음을 참고할 것. 國史編纂委員會, 『國譯 中國正史 朝鮮傳』(國史編纂委員會, 1986); 李民壽 譯, 『朝鮮傳』(探究堂, 1974); 高柄翊, 「中國正史의 外國列傳」, 『東亞交涉史의 硏究』(서울대학교출판부, 1970), pp. 1-47.

2 "… 頭著折風, 其形如弁, 旁揷鳥羽, 貴賤有差…"(『魏書』 卷100 列傳 第88 高句麗條).

3 "… 丈夫衣袖衫, 大口袴, 白韋帶, 黃革履, 其冠曰骨蘇, 多以紫羅爲之, 雜以金銀爲飾. 其有官品者, 又揷二鳥羽於其上, 以顯異之…"(『周書』 卷49 列傳 第41 異域 上 高麗條).

4 "… 人皆頭著折風, 形如弁, 士人加揷二鳥羽, 貴者, 其冠曰蘇骨"(참고 『周書』의 骨蘇가 이 기록에는 蘇骨이라 하였음). "多用羅爲之, 飾以金銀…"(『北史』 卷94 列傳 第82 高句麗條). "… 人皆皮冠, 使大加揷鳥羽, 貴者冠用紫羅, 飾以金銀…"(『隋書』 卷81 列傳 第46 東夷傳 高麗條). "…官之貴者, 靑羅爲冠 次以緋羅, 揷二鳥羽, 及金銀爲飾…"(『舊唐書』 卷199上 列傳 第149 上 東夷傳 高麗條). "…大臣靑羅冠 次絳羅ㄴㄴ, 珥兩鳥羽, 金銀雜釦…"(『新唐書』 卷220 列傳 第145 東夷傳 高麗條). 이외에 『通典』 卷146 樂5에도 "高麗樂工人 紫羅帽飾以鳥羽"이라 있다.

5 "… 高麗人 皆頭折風 形如弁 士人加揷二鳥羽…"『三國史記』 卷33 雜誌2 色服條.

6 李龍範, 「高句麗人의 鳥羽揷冠에 대하여」, 『東國史學』 4(1956), pp. 1-30.

7 이 관계의 문헌은 여럿이 있겠으나 참고로 다음의 책을 들어본다. 沈載完·李殷昌, 『韓國의 冠帽』(영남대학교 신라가야연구소, 1972); 李殷昌, 『한국복식의 역사-고대편-』 교양국서총서29(세종대왕기념사업회, 1978), pp. 166-216; 尹世英, 「韓國古代冠帽考」, 『韓國考古學報』 9(1980), pp. 23-24.

8 "… 其衣服 男子略同於高麗 若朝拜祭祀其冠兩廂加翅…"(『周書』 卷49 列傳 第41, 異域 上 百濟條). "… 其飮食衣服 與高麗略同若朝鮮 若朝拜祭祀 其冠兩廂加翅戎事則不…"(『北史』 卷94 列傳 第82 百濟條). 『三國史記』 卷33 雜志2 色服條(이병도 譯註本, 1977, p. 517).

9 金元龍, 「唐 李賢墓 壁畵의 新羅使節에 對하여」, 『考古美術』 제123·124호(1974), pp. 17-21.

10 김원용, 위의 논문.

11 원래 이 벽화는 우즈베크 科學아카데미의 러시아어 보고서가 있으나(L.I. Al'baum, *Zhivopis' Afrasiaba*, Tashkent, 1975) 필자는 未見으로 다음의 논문을 참고하였다. 穴澤和光·馬目順一, 「アフラシャブ都城址出土の壁畵にみられる朝鮮人使節について」, 『朝鮮學報』 第80輯(1976. 7), pp. 1-36; Boris Marshak, "Le programme iconographique des peintures de la ≪Salle des ambassadeurs≫ a Afrasiab(Samarkand)," *Arts Asiatiques*, Tome XLLX, 1994, pp. 5-20; Frantz Grenet, "The 7th-centruy AD 'Ambassadors' painting' at Samarkand," *Mural Paintings of the Silk Road, Cultural Exchanges Between East and West*, Proceedings of the 29th Annual International Symposium on the Conservation and Restoration of Cultural Porperty, National Research Institutue for Cultural Properties, Tokyo, January 2006, ed. by Yamauchi, Kazuya, Yoko Taniguchi and Tomoko Uno, London: Archetype Publications Ltd. 2007, pp. 9-19.

12 『新唐書』, 西域傳 下 康條.

13 穴澤和光·馬末順一, 앞의 논문.

14 金元龍, 「사마르칸트 아프라시압宮殿壁畵의 使節圖」, 『考古美術』 제129·130호(1976), pp. 162-167; 김선생은 이 논문에서 신라사절로 보았으나 다음의 논문 「古代韓國과 西域」, 『美術資料』 34(1984), pp. 1-5에서는 고구려인일 가능성이 큰 것으로 보았다.

15 穴澤和光·馬本順一, 앞의 논문, pp. 30-32.

16 盧太敦, 「高句麗·渤海人과 內陸아시아 住民과의 交涉에 관한 一考察」, 『大東文化研究』 제23집(1989), pp. 235-245, 특히 pp. 244-245; 노태돈, 『예빈도에 보인 고구려』 서울대학교 한국학 모노그래프 1(서울대학교 출판부, 2003).

17 이 논문을 처음 썼던 1994년에는 아직 고구려인일 것이라는 결정적인 자료가 부족했으나, 1995년에 공개된 臺灣 故宮博物院의 두루마리 그림 소개 이후 조우관의 인물이 고구려인임이 확실하게 되었다.

18 敦黃文物研究所編, 『中國石窟』 敦煌莫高窟3(平凡社, 1981), 도판 21-34.

19 위의 책, 도판 30 및 32와 pp. 246- 247의 도판 30과 32의 설명.

20 『中國石窟』 敦煌莫高窟3, 도판 34의 설명.

21 張彦遠, 『歷代名畵記』 卷第9 唐朝 上 '立德弟立本'條.

22 敦煌文物研究所 編, 『中國石窟』 敦煌莫高窟2(平凡社, 1981), 도판 68·69, 135·136, 188·189.

23 이 굴의 제왕도와 염립본 그림과의 비교는 이미 여러 학자들이 지적한 바 있으며(Max Loehr, *The Great Painters of China*, Harper & Row, 1980, pp. 32-36), 우리나라에서는 권영필 선생의 논문에서 언급되었다(權寧弼, 「敦煌畵研究方法試探」, 『美術史學』 IV, 1992, pp. 93-124, 특히 pp. 111-112, 115-116 참조).

24 『宣和畵譜』 卷1, '閻立本' 條.

25 『中國石窟』 敦煌莫高窟 3, 도판 58-60 및 pp. 251-252의 도판설명.

26 段文杰, 「莫高窟唐代藝術中的服飾」, 『敦煌石窟藝術論集』(甘肅人民出版社, 1988), pp. 273-317 특히 pp. 294-295 참조.

27 權寧弼, 「敦煌畵研究方法試探」, pp. 115-116.

28 이 굴에는 盛歷元年(698)에 해당되는 명문이 있다(敦煌研究院 編, 『敦煌石窟內容總錄』(文物出版社, 1996), pl. 136; 敦煌研究院 主編, 『敦煌石窟全集』 7, 賀世哲 主編, 『法華經畵卷』(上海世紀出版集團·上海人民出版社, 2000), p. 197의 도해 참고. 이외에도 돈황 제103, 138, 159굴 등에 維摩·文殊變相圖가 있으나 조우관의 사신은 보이지 않는다.

29 深津行德, 「臺灣故宮博物院藏梁職貢圖模本について」, 『學習院大學東洋文化研究所調查研究報告』 No. 44(1999. 3), pp. 41-99.

30 이 그림에 대해서는 필자가 다음의 논문에 간단히 소개한 바 있다. 김리나, 「통일신라미술의 국제성」, 사단법인한국미술사학회, 『통일신라미술의 대외교섭』(예경, 2001), pp. 11-14(같은 내용이 同著, 『韓國古代佛教彫刻比較研究』, 2003, pp. 194-197에 재수록). 그리고 역사와 복식사의 측면에서 쓴 다음의 논문이 발

표되었다. 金鍾完, 「梁職工圖의 성립 배경」, 『魏晉隋唐史硏究』 제8집(2001), pp. 29-67: 이진민 · 만윤자 · 조우현, 「王會圖와 蕃客入朝圖에 묘사된 삼국사신의 복식연구」, 『복식』 vol. 51. no. 3(2001. 5), pp. 155-170.

31 張達宏 · 王辰启, 「西安市文管會收藏的几件文物」, 『考古與文物』 1984年 第4期(總第24期), pp. 22-26.

32 필자는 鈴本靖民 교수가 보내준 圖錄인 『シルクロードの都: 長安の秘寶』(セゾン美術館 · 日本經濟新聞社, 1992)에서 이 은합의 존재를 알게 되었다. 이 유물은 陝西省博物館, 『隋唐文化』(學林出版社, 1993), pp. 170-171, 도판 8에도 소개되었고, 이 논문을 준비하는 기간에 이 은합과 章懷太子墓의 사신도에 대하여 다음과 같은 일본어 논문이 발표되었다. 西谷正, 「唐章懷太子李賢墓の禮賓圖おめぐって」, 『兒島隆人先生喜壽記念論叢』(古文化論叢, 1991), pp. 766-782; 田中一美, 「都管七箇國盒の圖像とその用途」, 『佛敎藝術』 210號(1993. 10), pp. 15-30. 田中氏는 이 은합의 출토지를 옛 興慶宮 앞 道政坊의 寶應寺터로 추정하고 이 은합을 이 절의 창건연대인 767년 이후에 제작된 사리기로 보았다.

33 中國 正史에는 高句麗를 高麗와 혼용하여 쓰는 경우가 있는데, 『南齊書』, 『周書』, 『舊唐書』, 『新唐書』 등에는 高麗로 기록되어 있다(국사편찬위원회, 『中國正史朝鮮傳』 譯註 2, 1988, p. 259 참조).

34 "… 林邑(古城) 以南 卷髮黑身 通號崑崙…"(『舊唐書』 卷197 南蠻傳); 『大漢和辞典』 卷4, p. 270, 崑崙條.

35 다음의 책에서도 곤륜족에 대한 간단한 소개가 있다. Edward H. Schafer, *The Golden Peaches of Samarkand* (Berkeley and Los Angeles: University of California Press, 1963), pp. 45-47.

36 "… 其衣服 男子略同於高麗 若朝拜祭祀其冠兩廂加翅…"(『周書』 卷49 列傳 第41, 異域 上 居濟條). "… 其飮食衣服 與高麗略同若朝鮮略朝祭祀 其冠兩廂加翅 戎事則佛…" 『北史』 卷94; 『三國史記』 卷33 雜志 第2 色服條(李丙燾, 譯註本, 1977, p. 517).

37 白拓?國이라는 나라는 확인하지 못하였으나, 〈왕회도〉와 〈번객입조도〉에는 白題國의 국명이 있으며 흉노계통의 나라로 알려져 있다. 주 29의 深津行德의 논문 참조.

38 『舊唐書』 卷197 列傳 第147, 南蠻 西南蠻條. 『新唐書』 卷222 上 列傳 第147 上, 南蠻上, 南詔上條.

39 田中一美, 「都管七箇國盒の圖像とその用途」, 『佛敎藝術』 210號(1993. 9), pp. 15-30; Kazumi Tanaka, "The Iconography Incised on the Covered Receptacles of Silver, Known as Tsukan Shichikakoku ginkgo, and the Range of Its Use," *Bukkyo Geijutsu*, No. 210 (september 1993), pp. 15-30.

40 『シルクロードの都 長安の秘寶』, p. 107의 도판 98 및 설명. 이 석합은 다음의 전시도록에도 소개되었음. 東京都美術館, 『唐の女帝 · 則天武后とその時代展』, 1998, 도판 34.

41 위의 책의 도판 설명에는 日本人도 있는 것으로 설명하였는데, 어느 사람을 지칭하는지 모르겠다.

42 外山 潔, 「館藏舍利容器について(上)」, 『泉屋博古館紀要』 第8卷(1992), pp. 101-120; (下) 第10卷, pp. 90-133; 奈良國立博物館, 『佛舍利と宝珠-釋迦お慕う心』 *Ultimate Sanctuaries: The Aesthetics of Buddhist Relic Worship* (2001), pl. 14.

43 『舊唐書』 卷199 上 列傳 第149 上 東夷 高麗傳.

44 『新唐書』 卷220 列傳 第145 東夷 高麗傳.

45 중국의 기록을 근거로 같은 내용이 보인다. 『三國史記』 卷22 「高句麗本紀」 第10 寶藏王 下(李丙燾, 譯註

本, 乙酉文化社, 1977, pp. 346-347).

46 盧太敦, 「高句麗流民史硏究」, 『韓佑劤博士停年紀念史學論叢』(知識産業社, 1981), pp. 79-108.

47 小高句麗라는 명칭은 역사에 나오는 이름은 아니나, 원래의 고구려국과 후대의 고려국과 구분하기 위하여 일본의 日野開三郎씨가 붙인 명칭으로 우리나라 학계에서도 통용되고 있다. 日野開三郎은 小高句麗에 대한 연구를 『史淵』 63號(1954)에 싣기 시작하여 109號(1972)까지 연재하였으며, 후에 한 권의 책으로 출판되었다.(日野開三郎, 『小高句麗の硏究』, 三一書房, 1984, 제8권). 이 소고구려에 대하여는 일반적으로 잘 알려져 있지는 않으나, 한국에서의 연구는 주 16의 盧太敦 교수의 논문 외에 李基白 · 李基東, 『韓國史講座』 古代篇(一朝閣, 1982), pp. 301-306에 간단히 소개되었다(한국정신문화연구원편, 『한국민족대백과사전』 12, pp. 644-645, 소고구려條 참조).

48 주16 盧太敦의 논문과 同著, 「渤海 建國의 背景」, 『大邱史學』 19집(1981), pp. 1-29. 그러나 日野開三郎과는 다르게 盧太敦 교수는 소고구려의 건국을 당시 안록산의 난 이후로 보고 있다.

49 『資治通鑑』 卷202 儀鳳3年 10月條. 『舊唐書』 卷199 上 列傳 第149 上 東夷 百濟. 『新唐書』, 百濟傳.

50 『舊唐書』 卷23 禮儀3 開元13年 11月條.

51 "… 至元和末, 遣使者獻樂工云" 『新唐書』 卷220 列傳 第145 東夷 高麗條의 맨 마지막.

52 『三國史記』 卷22 「高句麗本紀」 第10 寶藏王 下(李丙燾, 譯註本, p. 348).

53 盧太敦, 「高句麗流民史硏究」, p. 95(주 45 참조).

54 西谷 正, 「唐 · 章懷太子李賢墓の禮賓圖をめぐって」, pp. 766-782(주 32 참조).

고대 한일 미술 교섭사

I. 머리말

古代 韓日 미술의 교섭사는 고고학 분야에서 다룰 수 있는 고분 출토의 금속제 유물과 토기류를 제외하면 불교와 관련된 미술이 그 대표적인 연구대상이 된다. 시대적으로 보면 한국은 삼국과 통일신라시대의 미술, 일본은 飛鳥[아스카], 白鳳[하쿠호], 그리고 天平[덴표]미술을 포함하게 된다. 따라서 연구의 대상은 불교조각, 공예, 불교회화이며 자연히 이것들을 봉안하였던 불교건축도 중요하다. 그러나 건축에 대한 교섭은 이 분야의 전문가에게 일임하기로 하고 건축형 구조의 厨子에 그려진 회화를 간단히 고찰하기로 하겠다. 고분벽화로는 한국계 이주민들이 있었던 明日香 지방의 高松塚[다카마쓰즈카] 벽화와 고구려 고분벽화를 비교하는 것이 가능하고, 또 최근에는 같은 지역에서 발견된 기토라고분의 벽화가 관심을 끌고 있다. 공예미술로는 경주 月池(雁鴨池) 출토 유물과 奈良 東大寺[도다이지]의 寶庫인 正倉院[쇼소인] 소장의 유물을 빼놓을 수 없을 것이다.

고대 한일 관계에서 미술의 교섭사는 대개 두 단계로 나누어 볼 수 있다. 그 첫 단계 때는 불교문화가 인도에서 중국을 거쳐 한국에 수용되고 다시 538(552)

이 논문의 원문은 「고대 한일 미술 교섭사」, 『韓國古代史硏究』 27(2002. 9), pp. 257-308에 수록됨.

년 일본으로 東傳되어 가는 흐름이었으므로, 미술의 상호교섭이라기보다는 한반도에서 일본으로 전파될 때의 영향이란 차원에서 이해하게 되는 점이다. 두 번째 단계인 7세기 후반과 8세기는 이미 오래 전부터 일본에 정착한 한반도의 이주민들(일본학자들이 소위 歸化人 또는 渡來人으로 부르는 한국계 정착인들)들의 계속적인 활동과, 삼국통일에 따른 한반도의 혼란으로 일본에 건너가서 새로이 정착하는 流民들의 역할을 파악하여 한반도 문화와 어떠한 연계성이 이루어졌는가 하는 점이다. 또한 당시 동아시아 문화발전의 중심 역할을 했던 중국 唐의 불교문화를 동시에 수용한 한·일 두 나라가 각자의 미술 전통 속에 당 미술을 어떻게 소화해서 새로운 미술의 전통을 발달시키며 또 상호 연결이 되는가를 고찰하는 점도 중요하다. 그리고 두 나라 미술에 보이는 국제적인 보편성과 특수성을 파악하기 위해 세 나라 미술을 연결하여 비교하는 것도 교섭사 연구에서 의미가 있다. 그 후 9세기가 되면 통일신라와 平安시대 미술은 내용과 표현 면에서 차이를 보여주면서 각각 특징있는 성격의 미술로 전개되어 두 나라 간 교섭사적인 연구의 중요성이 줄어들게 된다.

고대 한국과 일본의 문화적 교류가 빈번했음은 역사기록을 통해서 알 수 있고, 특히 불교문화의 교류는 기록에 보이는 불상의 전래 또는 승려들의 왕래 활동 그리고 불교경전의 전래 등을 통해서 당시 불교미술의 교류 상황을 미루어 추정하게 한다. 실제로 그 교류를 뒷받침할 수 있는 유물이 구체적으로 남아있거나 명문이 있으면 더 없이 중요한 자료가 될 수 있다. 그러나 이러한 전래 상황을 알려주는 기록은 있되 이를 증명해주는 자료는 현재 많지 않으며, 연구 경향도 대부분 서로의 유사성을 지적하거나 영향관계의 가능성을 추정만 하는 단계에 머무르고 있는 실정이다.

II. 불교조각

백제의 聖王이 538년(혹은 552년) 일본에 釋迦佛金銅像 1軀, 幡蓋, 經論을 보냄으로써 일본의 불교문화가 시작되었다. 그 이후로도 562년에 일본의 和藥使主가 백제에서 불상을 직접 가져가고, 584년에는 鹿深臣이 미륵석상을, 또 같은 해에 佐伯連이 불상 1구를 가져가서 司馬達等과 蘇我馬子가 佛殿을 지어 그 불상을 모셨다고 한다.[1] 또한 588년에는 백제의 瓦博士, 寺工, 畵工 등이 가서 蘇我馬子의 후원 아래 일본 최초의 절인 法興寺[호코지] 즉 飛鳥寺[아스카데라]를 지어 596년에 완공하였다고 한다. 일본의 많은 승려들이 백제에 유학을 한 후 귀국하여 일본의 사찰에 머물렀다. 백제의 慧聰, 고구려의 慧慈는 法興寺에 머물렀고 慧慈는 聖德太子의 스승이 되어 일본으로의 불교 전파에 크게 영향을 주었다. 또한 蘇我馬子가 飛鳥寺의 刹柱를 세울 때 百濟服을 입었다든지, 바다를 건너 백제에서 온 목재로 百濟工匠이 관음상을 제작하였다는 기록 등은 일본의 불교 수용 초기에 백제의 불교사회가 주요한 역할을 하였음을 잘 알려준다.

현재 일본에 남아있는 飛鳥 불교조각 중에서 한국으로부터 전해졌다고 보는 상들은 대체로 두 종류로 분류된다. 하나는 한국에서 갔다는 것이 기록상으로 남아있는 경우이고, 또 다른 하나는 양식이나 기법, 기타의 근거를 토대로 한국에서 전해졌을 것으로 추정되는 상들이다. 한편, 일본에서 제작된 상들 중에서도 한국 불상의 영향이 강한 상들은 두 가지 경우로 나누어 생각해 볼 수 있다. 그중 하나는 일본에 정착한 한국계 집단에 의해서 한국계 조각가가 제작하여 한국적인 특성이 많이 반영되었다고 보는 상이고, 또 다른 하나는 형식상 한국의 상들과 비교는 되나 양식표현 면에서 일본화가 진전되어 일본적인 특징을 더 많이 보여주는 상들이다.

7세기 후반 신라가 삼국을 통일한 후, 두 나라 미술의 양상은 달라져서 한반도에서의 일방적인 영향만으로는 설명되지 않는 경우가 많아진다. 이는 동아시아 불교문화의 중심지로 큰 영향을 끼친 중국 唐과의 문화교류에 따른 영향이 등장하기 때문이다. 통일신라는 삼국 말기부터 당과 밀접한 관계를 유지하였을 뿐 아니라 일본 역시 당에 직접 遣唐使를 보내고 당의 문물을 받아들였기 때문이다. 이에 따라 일본학계에서는 7세기 후반 일본조각에 보이는 새로운 요소들을 소위 白鳳[하쿠호]양식이라 규정하고,[2] 그 특징을 당과의 직접적인 교류의 결과로 해석하는 경향이 크다. 그러나 역사기록에 보면 7세기 후반에도 삼국의 流民들이 대거 일본으로 건너가는 상황이 일어났다. 신라가 당을 물리치고 강력한 통일체제를 이룩하는 정치적 변동이 발생하자, 한때 백제 부흥운동을 도왔던 일본은 당보다는 통일신라와 일시적이나마 더 빈번한 사신교류를 유지하였다. 따라서 일본 白鳳조각에 보이는 새로운 요소의 등장에는 당시 일본미술계에 잔재해 있던 삼국시대 이주민과 그 후손들의 계속적인 활동에 이어서, 새로이 건너간 유민들의 영향이 있었을 것이다. 그리고 당을 중심으로 발전한 전성기 8세기 불교문화는 통일신라와 일본의 奈良[나라]시대 미술에서 그 어느 때보다 국제적인 미술의 공통적인 요소가 많이 발견된다. 그러한 예들을 구체적으로 파악하는 것과 더불어 당 미술과의 연관성을 이해하는 것이 그 당시 한일 불교미술 교류의 실상을 알려주리라고 생각한다.

1. 한국에서 전해진 불상들

일본에 남아있는 상들 중에 한국에서 제작되어 전해졌다고 인정되는 불상들은 별로 많지 않은 편이다. 또한 기록이나 명문에 의하여 인정되는 상은 거의

없으며, 대부분은 기록을 근거로 추정하거나 양식비교를 통해 확인해보는 경우이다. 우선 이러한 분류에 해당되는 상들을 선택하여 고찰해보고자 한다.

1) 廣隆寺 목조반가사유상

현존하는 불상 중에서 한일 간의 영향관계를 증명해주는 두 나라 불상의 白眉는 한국의 국보 제83호인 금동반가사유상과[도3–74] 일본의 국보 제1호인 京都 廣隆寺[고류지]의 목조반가사유상이다[도3–75]. 廣隆寺에 대한 기록은 『日本書紀』와 890년 편찬된 『廣隆寺資財交替實錄帳』 등에 있는데, 이에 의하면 원래 603년 秦河勝[하타노가와카쓰]이 聖德太子로부터 불상을 하사받아 蜂岡寺[하치오카데라]를 세웠다고 한다. 또 623년 新羅 任那 사신이 佛像과 金塔, 灌頂幡을 가져왔는데 그중에 불상을 葛野秦寺[가쓰노하타데라] 즉 지금의 廣隆寺에 모셨다는 기록이 있다. 그리고 793년에는 檀越이 같은 秦氏였던 蜂岡寺와 秦寺[하타데라]가 합병하여 지금의 廣隆寺가 되었다는 것이다.[3]

이 두 상에 대해서 관심을 두기 시작한 일본 학자들은 廣隆寺 반가상의 연대 추정, 제작지 등에 대한 연구를 하였고, 1951년 이 반가상의 재료가 일본에서는 불상제작에 잘 사용되지 않는 赤松이라는 연구 이후,[4] 대체로 1960년부터는

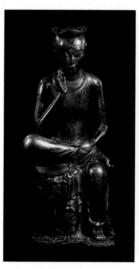

[도3–74] 금동반가사유상
삼국시대 6세기 말~7세기 전반, 높이 93.5cm, 국립중앙박물관, 국보 제83호

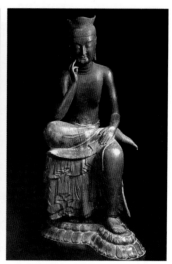

[도3–75] 목조반가사유상
삼국시대 7세기 전반, 높이 1.23m, 일본 京都 廣隆寺

이 상의 한국 전래설이 대두되기 시작하였다.[5] 이러한 추정에는 廣隆寺 상과 유사한 우리의 국보 제83호 금동반가상이 관련되었고 따라서 이 상의 국적문제가 중요하게 대두되었다. 한국 학자들 간에도 국보 제83호 상이 백제 또는 신라의 상이라는 의견이 엇갈리고 있으나, 근래에는 대체로 신라의 상 쪽으로 기울어졌다.[6] 그러한 근거로는 花郎徒와 연결되는 집단적인 미륵신앙의 유행이 신라에 있었다는 점, 현재 이 금동상과 가장 유사한 형태의 석조반가상 하반부가 발견된 경상북도 奉化 物野面 北支里가 신라 영역이었다는 점, 그리고 廣隆寺를 세운 秦河勝이 신라의 歸化人으로서 계속 신라와 교류가 이어졌다는 점 등이 주요한 요인으로 지적되었다.[7]

2) 法隆寺 獻納寶物 중의 한국전래상

한일 불교조각의 관계사를 연구하는 데에 중요한 또 다른 유물은 현재 東京國立博物館의 寶物館에 진열되어 있는 法隆寺[호류지] 獻納寶物이다. 이 중에 48体佛로 불리는 금동불상들은 일본 불교수용 초기의 금동불상을 대표하는 중요한 유물로서 한국의 상들과 도상, 양식, 주조기법 등을 연구할 때 자주 비교된다.[8] 특히 그중에는 한국에서 전래된 것으로 여겨지는 상들이 여러 구 포함되어 있다. 그러나 그 근거가 되는 확실한 기록은 거의 없고, 주로 양식과 기법적인 면에서 추정되고 있다.

法隆寺 獻納寶物의 48体佛 중에 한국에서 제작되었다고 인정되는 상들은 6세기 말에서 7세기 초의 상들인 法隆寺 獻納寶物 제143호 금동삼존불[도3-76], 제151호 금동불입상[도3-77], 제158호 금동반가사유상[도3-78] 그리고 594년(推古 2)으로 추정되는 제196호 甲寅年王延孫銘金銅光背[도3-79], 4점 정도라는 점에는 별로 이견이 없는 듯 싶다. 이 중에서 제143호 상과 제151호 상은 양식적인

[도3-76] 금동삼존불입상
삼국시대 6세기 말~7세기 전반, 본존 높이
28.1cm, 일본 東京國立博物館, 法隆寺 獻納
寶物 제143호

[도3-77] 금동불입상
삼국시대 6세기 후반, 높이 33.5cm, 일본 東
京國立博物館, 法隆寺 獻納寶物 제151호

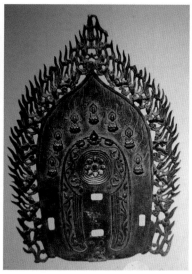

[도3-78] 금동반가사유상
삼국시대 6~7세기, 높이 20.4cm,
일본 東京國立博物館, 法隆寺 獻納
寶物 제158호

[도3-79] 甲寅年 王延孫銘 금동광배
삼국시대 594년 추정, 높이 31.0cm, 일본 東京國立
博物館, 法隆寺 獻納寶物 제196호

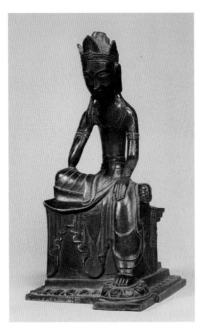

[도3-80] 丙寅年銘 금동반가사유상
삼국시대 606년 또는 666년, 높이 38.8cm, 일본 東京
國立博物館, 法隆寺 獻納寶物 제156호

면에서, 제158호 상은 양식과 주조기법에서 도금의 색깔과 주조할 때에 생기는 많은 氣泡에서, 제196호 광배는 명문과 양식적인 면에서 한국으로부터 전해진 것으로 이해되고 있다.

특히 제196호 甲寅年銘金銅光背에는 갑인년인 594년에 王延孫이 제작하였다는 기록이 있으나, 삼국 중 어느 나라인지는 밝혀져 있지 않다. 1960년에 態谷宣夫가 이 상의 조각솜씨가 뛰어나고 北魏 요소가 강한 것으로 보아 삼국 중에서 북위의 영향을 가장 많이 받았던 고구려의 상으로 추정한 바 있다.[9] 그 후 우리나라의 불상연구에서 항상 백제와 중국 南朝의 연관성을 주장하는 吉村怜은 발원자 왕씨도 王仁과 같이 백제인일 가능성이 크다고 보았다.[10] 그리고 제156호 丙寅年銘 반가사유상은[도3-80] 한국의 상일 가능성이 크며, 만일 한국에서 전래된 상이라면 606년, 혹 일본이 제작국이라면 666년의 상으로 볼 수 있다.

위에 언급된 상들의 한국 삼국과의 연관성은 오래 전부터 제시되어 왔다. 연구의 초기 단계에서는 막연히 삼국시대의 불상으로 설명되어 왔으나, 최근 일본학자들의 연구를 보면 종래의 조선 삼국시대라고 하였던 예들을 백제 전래의 상이라고 하여 그 추정의 범위를 좁혀보고 있다.[11]

3) 飛鳥불상 중의 삼국전래상

앞에서 언급한 法隆寺 獻納寶物의 상들 외에도 한국에서 전해진 것으로 제시되는 금동불상의 예가 몇 점 더 알려져 있다. 특히 충청남도 瑞山이나 泰安의 마애삼존불에 보이고 백제에서 유행했던 捧寶珠菩薩像이[도1-18, 20] 일본에서도 많이 제작되었다.[12] 그중에 일본 新潟 關山神社[세키야마진자]의 금동봉보주보살상은[도1-40] 형식상 法隆寺 夢殿의 救世觀音과 비교되면서도 실제로 그 표현상에 보이는 차이에서 삼국시대의 상으로 설명되어 왔고 최근에는 백제로부터 전해진 상으로 제시되고 있다.

이 봉보주보살상과 양식적으로 유사한 長野의 觀松院[간쇼인] 금동반가사유상[도1-38] 그리고 對馬島 淨林寺[죠린지]에 있는 금동반가사유상 하반부는[도1-37] 상들의 얼굴표정, 옷주름 처리 등의 세부묘사에서 역시 삼국에서 전래되었다고 보며, 그중 백제가 가장 가능성이 크다고 보고 있다.[13] 이러한 한국계 불상들에 대한 연구가 본격적으로 이루어지기 시작한 것은 1970년대 이후이며, 일본에서는 '한국계 도래상'에서 삼국시대 그중에서 백제 또는 신라라는 국명이 구체적으로 제시된 것은 1990년대 이후에 와서이다.

이외에도 보살상 중에 宮城의 船形山神社[후나가타야마진자]의 금동보살입상

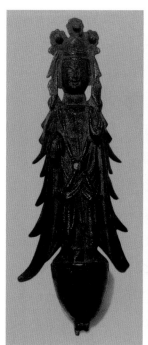

[도3-81] 금동보살입상
삼국시대 6세기 후반, 높이 15.0cm, 일본 宮城縣 黑川郡 船形山神社

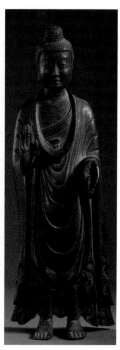

[도3-82] 금동불입상
삼국시대 7세기 전반, 높이 28.2cm, 일본 山形縣 大日坊

은 一光三尊佛의 협시로서 일본에 전하는 보살형으로는 가장 오랜 예로 꼽히고 [도3-81], 花冠 형식의 머리장식이나 끝이 뾰족한 목걸이가 백제의 초기보살상들과 비교되어 한국에서 전해진 상으로 생각된다. 이러한 백제계 보살상들과 비슷한 얼굴을 한 여래입상 중에 山形 大日坊[다이니치보]의 금동불입상은 얼굴 표정이나 주조기법 면에서 한국으로부터 전해진 것으로 보고 있다[도3-82].[14]

2. 한국의 영향이 보이는 일본 불상

1) 명문으로 확인되는 法隆寺 소장 銅版造像記

일본에서 제작된 것은 틀림없으나 명문으로 보아 백제의 왕족이 발원하여 상을 만든 것이 확실한 유물이 法隆寺 소장의 銅版이다 [도3-83]. 크기가 23.1×5.0cm의 긴 동판에 線刻의 造像記가 있으며, 그 내용은 당시의 대표적 사찰이었던 法隆寺(角鳥大寺)의 德聰, 王寺였던 放光寺(片岡王寺: 奈良縣 北葛城群 王寺町 王寺小學校 부근)의 令弁, 그리고 飛鳥寺의 弁聰 등 세 명의 法師가 부모를 위해 694년 발원하여 관세음보살상을 만들었다는 것을 알려준다.[15] 이들은 일본에서 王姓을 받았는데, 아마도 백제 의자왕의 王子 豊의 아우인 善光의 아들이었을 것으로 추정된다. 상은 없어졌으나 백제왕실의 후손에 의해 백제계 양식의 불

[도3-83] 銅版造像記
白鳳시대 694년, 길이 23.1cm, 일본 奈良 法隆寺

상이 만들어졌을 것으로 추정되며, 이 동판은 상 광배의 뒤쪽에 꽂았던 것으로 추측된다. 특히 당시의 대사찰이었던 飛鳥寺나 法隆寺에 백제왕실의 후손이 法師로 있었다는 사실은 주목할 만하다. 만일 상이 남아있었다면 이 상은 백제보살상의 전통을 이어주면서도 당시의 시대양식이었던 白鳳조각의 특징을 간직하였을 것으로 추측된다.

2) 양식적으로 관련되는 일본불상

고대 일본의 불상 중에서 도상이나 양식적으로 한국 불상들과의 관련성을 보여주는 상들을 크게 두 종류로 나누어 볼 때, 그 하나는 한국 불상 표현의 특징을 강하게 지니는 상들로서 法隆寺의 百濟觀音같은 예를 들 수 있다. 아마도 한국에서 건너간 이주민들의 1세대나 2세대의 조각가가 만들었다고 생각되는 상들이다. 또 다른 하나는 한국의 상들과 비교는 되지만, 이미 감각적으로는 일본화가 이루어진 상들로서, 일본에 귀화한 한국계 3세대인 止利佛師가 제작한 法隆寺 金堂의 석가삼존상 같은 예이다. 후자의 경우는 상들의 도상이나 착의법은 한국 상들과 비교가 잘 이루어지나, 양식으로 보면 일본적인 새로운 표현의 시원이 보인다.

① 法隆寺 百濟觀音

한일 불교조각의 연구에서 廣隆寺 반가사유상만큼 관심을 끄는 상이 法隆寺에 있는 木造百濟觀音像이다[도3-84]. 같은 절에 있는 止利양식의 夢殿觀音(救世觀音)과 크기는 거의 같으나, 그 표현양식은 전혀 다른 조형성을 띠고 있어서 이미 대륙과의 관련성 또는 이국적인 요소를 보여주는 상으로 지적되어 왔다. 부드러운 조형감각, 우아한 곡선, 그리고 충청남도 서산 마애삼존불상에서[도1-20]

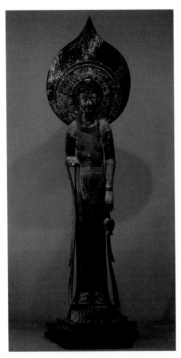

[도3-84] 목조관음보살입상(백제관음)
삼국시대 7세기, 높이 2.11m, 일본 奈良 法隆
寺 百濟觀音堂

느껴지는 자비롭게 미소짓는 얼굴표정은 바로 한국적인 불상형에서 보이는 특징이다.

이 백제관음상에 대한 기록은 江戶[에도] 시대에 처음으로 등장하여 존명은 虛空藏菩薩이며 백제에서 왔다고 하였다.[16] 그러나 이 상이 원래부터 法隆寺에 있었던 것은 아니며 그 주변의 어떤 절에서 옮겨온 것으로 추정된다. 상의 재료는 일본 불상에 많이 쓰이는 樟木[구스노키]여서 실제로 이 상이 백제에서 전해졌다는 의견은 자료적인 측면에서는 뒷받침되지 않는다.

따라서 이 상의 제작지는 대체로 일본으로 보고 있으나, 양식적 측면에서 보면 아마도 한국계 이주민의 제1세대 조각가가 제작한 것으로 추정해 볼 수 있다.[17] 만일 7세기에 백제의 목조조각으로 현존하는 예가 있다면 바로 이 百濟觀音의 모습과 크게 다르지 않았을 것이다. 충청남도 서산 마애삼존불상의 얼굴에 보이는 따뜻한 미소와 자비로운 표정이 주는 백제적인 상의 특징이 이 백제관음에서 느껴진다.

② 法隆寺 金堂 釋迦三尊像과 같은 계통의 금동불

馬具를 제작하였던 鞍部 출신이며 백제계 도래인 司馬達等의 3代 후예인 司馬鞍首止利佛師가 제작하였다는 이 금동삼존불상은 확실하게 연대가 알려진 일본의 불상 중에서 가장 오래된 것이며 또 걸작품 중의 하나이다[도3-85]. 623

년 聖德太子 사후에 완성된 이 금동삼존불상은 시무외인·여원인 형식의 불좌상으로, 불교 수용 초기 일본의 止利樣式 불상들을 대표한다.

상의 광배는 한국의 益山 蓮洞里 석조불 광배와 비교되고, 2단의 겹쳐진 주름으로 덮인 裳懸座는 부여 軍守里 출토의 납석제 불좌상과 비교되며, 두 협시의 높은 보관 형태는 충남 태안 마애삼존불의 봉보주보살상과[도1-18] 비교되는 등 형식적으로는 서로 유사한 점이 지적되어 왔다.[18] 그러나 止利양식 불상에 보이는 굳은 얼굴표정과 딱딱한 옷주름의 날카로운 조각수법, 그리고 정교하게 마무리된 주조기법 등에서 이미 일본화의 특징이 발견되고 있다. 비슷한 변화는 法隆寺에 남아있는 금동봉보주보살상에서도 보이는데, 이 상은 도상적으로는 한국의 상

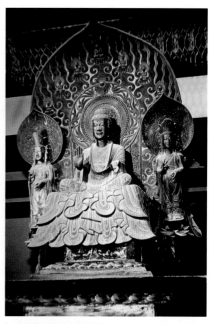

[도3-85] 금동석가삼존불상
飛鳥시대 623년, 본존 높이 87.5cm, 일본 奈良 法隆寺 金堂

들과 비교되나 양식에서는 일본적인 불상으로 변하고 있음을 알 수 있다. 두 가지 성격의 불상들은 飛鳥시대에는 동시에 유행하였으나, 점차 그 차이가 좁혀지면서 7세기 후반부터는 새로운 양식을 형성하여 갔다고 볼 수 있다.

도상이나 기본 형식이 한국의 상과 연관되면서도 일본적 요소가 두드러지는 상 중에는 전형적인 止利양식을 따르는 상들이 있고, 또 法隆寺 獻納寶物의 48体佛像 중에도 같은 종류의 상들이 포함된다. 그중에 제149호 여래입상의[도 3-86] 착의형식은 중국의 北魏式 불상이나 이와 유사한 서산 마애삼존불의 본존과는 약간 다른 독자적인 옷주름 형식을 보여준다. 또한 제150호 불입상과[도 3-87] 長崎 明星院[묘죠인]의 금동불입상[19] 등은 중국 北齊式 불상형식을 따르는

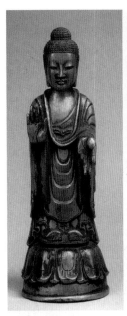

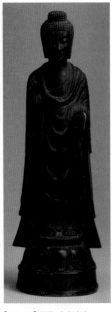

한국의 상들과 비교가 되면서도 명상적인 얼굴 표정이나 정리된 옷주름 표현에서는 일본상 특유의 특징이 나타난다.

이와 유사한 표현의 차이는 봉보주보살상 중에서도 보인다. 法隆寺 獻納寶物 제165호 辛亥年명 보살상이나[도1-21] 제166호 상[20] 등이 도상적으로는 한국의 상들과 비교가 되나, 양식적으로는 차이가 있다. 또한 제181호 금동보살입상도[도1-26] 도상적으로는 삼양동 출토 보살입상과 비교될 수 있으나[도1-24], 이미 표현상으로는 일본상에서 보이는 엄숙한 얼굴표정과 딱딱함이 보이고 형식화된 옷주름표현이나 매끄러운 주조기술 등에서 차이가 나타난다. 이러한 차이는 한국 불상이 중국의 영향을 받

[도3-86] 금동여래입상
飛鳥시대 7세기 전반, 높이 34.1cm, 일본 東京國立博物館, 法隆寺 獻納寶物 제149호

[도3-87] 금동여래입상
飛鳥시대 7세기 중엽, 높이 33.8cm, 일본 東京國立博物館, 法隆寺 獻納寶物 제150호

아서 도상이나 형식 면에서 비교가 가능하면서도 표현양식에서는 차차 한국적으로 변하여 달라지며 지역성을 보여주듯이, 일본의 불상도 차차 일본적인 요소를 반영하며 제작되어 간 것과 같은 경우라고 볼 수 있다.

法隆寺에 있는 여러 점의 금동불 중에는 衣文장식의 표현에서 특징있는 기법이 보이는데, 특히 옷자락 가장자리의 두드러진 곳에 두 개의 둥근 점을 이어주는 독특한 장식을 複連点文이라고 부른다.[21] 이와 같은 장식을 가하는 기법의 사용은 당시의 불상뿐만 아니라 공주 무령왕릉 출토의 銅托銀盞에도 보이고 있어, 앞으로는 양식과 함께 제작기법의 측면에서도 교류에 대한 연구가 필요하다고 본다.

3. 국제양식을 공유하는 상들

1) 국제적 양식 유행의 역사적 배경

飛鳥조각에서 白鳳조각으로의 양식적 변화에 대하여 일본학자들은 일본이 중국에 遣唐使를 보내기 시작하면서 중국 불교미술과의 직접적인 교류의 영향으로 해석하는 경향이 많다. 일본 불상의 새로운 변화는 물론 대규모 견당사 파견에 따른 중국과의 문화교류와도 관련이 있겠으나, 한편으로는 일본에 정착한 한국계 이주민들과 그 후손들의 계속되는 활동도 있었을 것이고, 또 한반도에서 삼국통일의 여파로 일본에 건너간 유민들의 역할도 영향을 주었다고 생각된다.

일본은 660년 백제가 망한 후 663년 백제지원군을 보내 나당 연합군과의 전투에서 패하였고, 그 후 신라가 삼국을 통일하는 668년부터 7차 견당사를 파견하는 702년까지 양국의 정치적인 관계는 미묘한 상황에 있었다. 그러나 이때 일본은 신라에 10(13)회, 신라는 23(28)회에 걸쳐 사신을 교류하였다. 또한 일본의 유학승 24명 중에 14명이 신라에 왔었으며, 觀常(成), 雲觀 등 기록으로 확실한 승려만 15명에 이른다. 이들은 귀국 후 일본불교계의 중추적인 역할을 맡았는데, 가령 觀常은 685년 遣新羅使 高向麻呂를 따라 귀국하여 후일 大僧都가 되었고, 689년 신라에서 귀국하여 律師를 지낸 觀智도 모두 신라 學問僧 출신이다.[22]

일본에 건너간 유민들 중에 684년에는 백제에서 23명, 690년에는 50명의 신라 승려가 포함되어 있었다. 이렇게 건너간 유민들은 일본 불교문화의 발전뿐만 아니라 易, 寫經, 의약, 중국문학, 음악, 공예품 제작 등에 종사하면서 우대를 받았다.[23] 그러나 이들의 행적을 찾기가 어려운 이유 중의 하나는 일본에서 새로운 일본 姓氏를 부여받아 일본인으로 동화되어 갔다는 점에 있다. 예를 들어

신라승 行心의 아들로 미술과 易에 뛰어났던 隆觀은 國看連이라는 이름으로 귀화하였고, 백제의 유민 吉太尙은 의약과 도서에 종사하였는데 724년에 吉田連이라는 이름으로 일본에 귀화하였다. 대체로 이 귀화인들의 이름 끝에는 連이 붙는 것을 알 수 있다.[24]

통일신라에서 일본으로 불상이 전해진 것은 688년과 689년의 기록에서 보이나,[25] 현재 남아있는 상과 연결되지는 않는다. 그리고 7~8세기에 제작되는 일본 불상들이 비록 당 조각과 더불어 공통된 국제적인 조각양식을 공유하고 있더라도 실제로는 奈良의 주요 造寺司에서 활동하던 조각가들이 참여하였을 것이므로, 당시 奈良에 있었던 절과 한국과의 관계를 간단히 살펴보고자 한다.[26]

일본의 불교 수용 초기에 蘇我氏의 후원으로 백제계 기술자가 건너가서 세운 飛鳥寺는 法興寺 또는 元興寺[간고지]로도 알려졌으며, 백제 불교사회와의 연관이 계속 이어졌다. 백제계 승려 觀勒은 602년 일본에 가서 624년에 승정이 되었고, 고구려 승려 道證은 628년 당에 갔다가 629년에 일본에 가서 역시 元興寺에 머물렀다. 또한 중국에 갔던 고구려 승려 慧灌은 625년 일본에 가서 645년에 승정이 되어 672년까지 元興寺에 있었으며, 다시 685년에 완성된 當麻寺로 옮겨가서 三論宗의 시조로 추앙되었다. 한편 元興寺의 法相宗 승려 道昭(629~700)는 백제계 승려였고, 신라승 智鳳 역시 元興寺 義淵의 스승이었다. 義淵은 703년부터 728년까지 僧正을 지냈으며, 玄昉과 백제계 승려 行基(670~749, 745에 大僧正)와 東大寺 良弁(689~773)의 스승이었다.

특히 신라유학승 審祥이 740년 東大寺 金鐘道場(지금의 法華堂)에서 화엄경을 설한 후 奈良 사회에서 화엄종이 유행한 것은 널리 알려져 있다. 東大寺의 盧舍那大佛을 성공적으로 주조한 國君麻呂가 백제계 후손이라는 점에서도 귀화계 조각가들의 활약을 추측할 수 있다. 8세기 奈良에서 활발한 조불사업에 참여했

던 사원의 공방인 造藥師寺司, 造興福寺司, 造大安寺司, 造東大寺司 등은 그 이전부터 활약해오던 귀화계의 造佛工을 많이 흡수하였을 것이다. 따라서 奈良의 元興寺나 唐招提寺[도쇼다이지] 등의 조불활동과도 서로 연관성을 가졌을 것이고, 당의 불교사회, 귀화인 집단 또는 신라 불교사회와도 교류를 유지하면서 조상활동을 하였으므로 불상의 국제적인 양식이 성립할 수 있었다고 본다.[27]

2) 삼국 말 통일 초의 불상과 白鳳조각

7세기 후반 통일신라기의 불상은 삼국의 통일에 따른 각 지역의 조각 전통이 합쳐지고, 당과의 관계가 긴밀해졌으며, 또한 서역 및 인도 지역과의 불교문화 교류가 활발해져서 불상의 도상과 양식에도 새로운 요소가 등장하기 시작하였다. 일본 역시 이 시기에는 당과의 직접적인 문화교류가 시작되면서 古式의 飛鳥시대 조각양식에서 벗어나 좀 더 이상적인 佛顔의 불상이 형성되었으며, 신체비례에서는 균형미가 보이고 섬세한 조각솜씨의 白鳳양식이라는 특징있는 불상양식이 성립되었다.

白鳳조각에 새로이 나타나기 시작하는 요소는 한국의 삼국시대 말에서 통일신라 초기의 불상들과 비교된다. 예를 들어 일본 島根의 鰐淵寺[가쿠엔지] 금동관음보살입상은[도3-88] 부여 규암리 출토 보살상이나[도3-89] 경상북도 善山 출토의 금동관음보살입상과[도3-90] 비교가 된다. 특히 이 鰐淵寺 상의 명문에는 壬辰年 즉 692년에 우리나라와 교류가 잦았던 出雲國에서 제작되었다는 기록이 있다.[28] 시대로 보면 백제와 고구려가 망한 후 일본에서 제작된 것이나, 얼굴 표정이 사색적이면서도 이상화된 점과 장식성이 많아진 것은 白鳳양식의 요소로 볼 수 있다. 法隆寺에 있는 6구의 목조건칠 관음보살입상들은[도3-91] 무릎 위쪽에서 天衣가 교차되는 방식이나 허리 부분에서 영락장식이 갈라져 내려오는

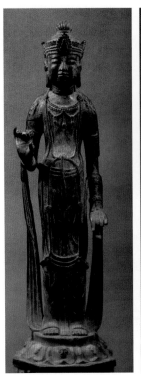
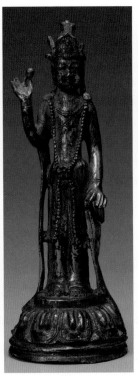
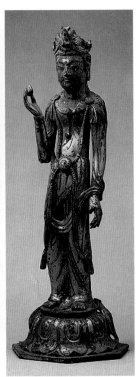

[도3-88] 금동관음보살입상
白鳳시대 692년, 높이 79.8cm, 일본
島根縣 鰐淵寺

[도3-89] 금동관음보살입상
충남 부여 규암리 출토, 백제 7세기,
높이 21.1cm, 국립부여박물관, 국보
제293호

[도3-90] 금동관음보살입상
경북 구미(선산) 출토, 신라 7세기, 높
이 32.0cm, 국립대구박물관, 국보 제
183호

모습, 그리고 목걸이를 걸친 형태에서 백제 7세기의 公州 儀堂面 출토 금동관음
보살입상과[도3-92] 도상적으로 유사하다. 다만, 조각양식 면에서는 일본식 감각
이 약간 반영되었다고 볼 수 있다.

경상북도 팔공산 軍威석굴 아미타삼존상의[도1-33] 본존상 얼굴에 보이는 약
간 네모난 얼굴, 옆으로 길게 올라간 눈매, 허리를 약간 휘어 자연스럽게 서 있는
보살상들의 자세 또는 균형잡힌 신체비례 등은 일본 白鳳조각들과 비교가 된다.
특히 白鳳조각의 대표적인 불상으로 685년에 완성된 山田寺[야마다데라] 금동

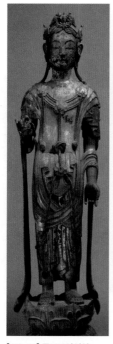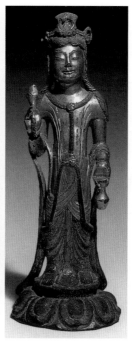

[도3-91] 목조보살입상
白鳳시대 7세기, 높이 86.9cm,
일본 奈良 法隆寺

[도3-92] 금동관음보살입상
충남 공주 의당면 출토, 백제 7세
기, 높이 25.0cm, 국립공주박물관,
국보 제247호

불두와[도3-93] 군위석굴 불상의 얼굴이 유사하다고 할 수 있고, 또는 鶴林寺[가쿠린지] 금동보살입상[도3-94] 등의 섬세해진 조각수법이나 자세도 군위에서 시작되는 통일신라 보살상의 양식과 비교해 볼 수 있다. 또한 深大寺[진다이지]의 金銅佛倚坐像은[도3-95] 경주 남산 삼화령 삼존불의좌상에서 보이던 삼국시대 신라의 양식에서[도1-32] 통일 이후 당과 교류를 통해 들어온 새 요소를 가미한 양식을 지닌 경상북도 문경 출토의 금동불의좌상과도[도1-46] 비교가 가능하다.

이와 같이 白鳳조각양식에 보이는 새로운 요소들은 일본화의 경향을 보여주는 한편, 삼국 말기와 통일신라 초기의 불상들과도 공통점을 지닌다. 이러한

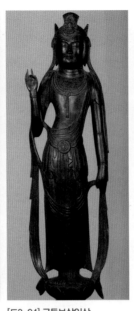
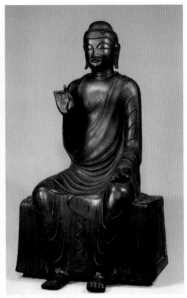

[도3-93] 山田寺 금동불두
白鳳시대 685년, 높이 98.3cm, 일본 奈良 興福寺

[도3-94] 금동보살입상
白鳳시대 7세기 후반, 높이 83.0cm,
일본 兵庫縣 鶴林寺

[도3-95] 금동불의좌상
白鳳시대 7세기 후반, 높이 60.6cm, 일본 東京 深大寺

현상은 삼국시대 조각양식의 전통이 이어지면서도 중국 당 양식의 영향을 받은 신라조각의 새로운 요소가 7세기 후반에 특별히 활발해졌던 신라와 일본의 교류를 통해 일본조각에 반영된 결과로 해석된다. 그러나 대체로 일본의 白鳳 불상은 신라의 상에 비해 좀 더 섬세해지고 주조기술에서는 완성도가 높은 편 이며 얼굴표현은 더 사색적으로 변하면서 차차 일본적인 표현을 나타내기 시작 하였다.

3) 雁鴨池(月池) 板佛과 일본의 押出佛 또는 塼佛

경주 안압지(월지) 출토의 塼들 중에는 680년, 기와 파편 중에는 679년에 해 당되는 명문이 있어서 안압지 金銅板佛像의[도1-44] 제작연대는 680년을 전후한

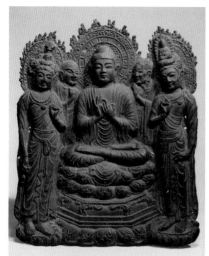

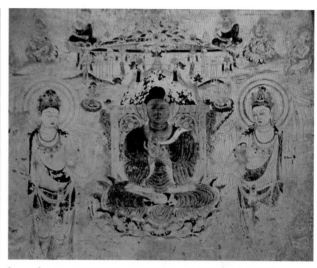

[도3-96] 금동아미타五尊押出佛
白鳳시대 7세기 말, 높이 39.0cm, 일본 東京國立博物
館, 法隆寺 獻納寶物 제198호

[도3-97] 法隆寺 金堂 제6호벽 아미타삼존불도　일본 奈良시대 8세기 전반

시기로 보고 있다. 일본 法隆寺 獻納寶物 중이나 唐招提寺 소장품 중에는 같은
형식의 설법인 아미타押出佛이 여럿 전하고[도3-96], 또 비슷한 도상의 塼佛이
當麻寺[다이마데라], 橘寺[다치바나데라] 등에 남아있는데, 이들은 바로 안압지
에서 출토된 삼존판불과[도1-44] 양식적으로도 비교된다.[29]

　　인도에서부터 유행하는 이 설법인 도상은 중국, 한국, 일본에서 모두 유행하
였고, 틀로 생산하는 제작방법과 양식적인 면에서도 공통점을 찾을 수 있다. 불
상의 형식이나 연화좌의 장식문양은 法隆寺 금당벽화 중 제6호 벽화인 阿彌陀
淨土의 본존과도 비교된다[도3-97]. 둥글고 통통하게 살찐 얼굴, 넓은 어깨, 가슴
과 두 다리의 강조된 볼륨감이 특징적이다. 특히 늘어진 옷의 넓고 좁은 간격을
자연스럽게 표현한 사실적인 주름처리와 높고 낮은 2중의 飜波式 즉 물결식 조
각수법은 佛衣의 입체감을 강조해준다. 法隆寺 금당 제6호 벽화 본존상은 신체

와 불의 표현에 음영법을 사용하여 그 효과를 높여주었고, 안압지 불상의 볼륨
감있는 조형감각과 서로 상통하여 당시의 국제적인 유행 양식을 따랐음을 알
수 있다.[30]

4) 甘山寺 보살상과 橘夫人厨子扉 佛菩薩像

719년 감산사의 석조아미타불입상과 함께 제작된 감산사 미륵보살입상은[도
1-52] 통일신라 8세기 전반의 보살상 양식을 대표하는 상으로서, 당과 8세기 일
본의 보살상들과도 많은 공통점을 보여준다.[31] 특히 이 감산사 보살상과 일본
橘夫人厨子의 扉에 붉은색으로 그려진 여러 보살입상의[도3-117] 표현 역시 8
세기에 유행한 불상들의 국제적인 양식의 유행을 확인시켜준다. 이러한 신라
와 일본의 8세기 보살상들과 비교되는 당의 조각으로는 西安 碑林에 있는 대리
석 보살상의 토르소나[도1-54][32] 미국 록펠러가 소장의 중국 하북성 출토 대리석
상을 들 수 있다.

5) 신라의 팔부중상과 法隆寺 五重塔 및 興福寺의 八部衆像

法隆寺 五重塔 내부의 사방면에 표현된 소조불상군은 그 당시 당을 중심으
로 유행했던 전형적인 국제적 불상양식의 특징을 보여준다.[33] 특히 四面의 상
중에는 유마·문수대담상이나 팔부중상 등이 있는데, 이것들은 석굴암 원형주
실 상부의 불감이나 통일신라 석탑의 기단부에 조각된 팔부중상과 도상적으
로 비교가 된다[도3-98]. 또한 奈良 興福寺[고후쿠지]는 황실의 藤原氏가 후원하
는 절로서 720년에 중금당, 726년에 동금당과 오중탑을 건립하였고, 734년에는
서금당을 짓고 여러 불상을 제작하여 안치하였다. 현재는 乾漆의 팔부중상과[도
3-99] 십대제자상의 일부가 남아있으며[도3-100] 석굴암의 조상들과 비교가 된다.

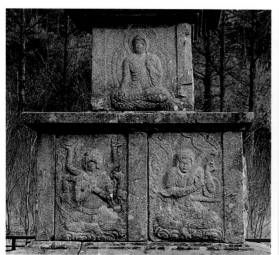

[도3-98] 삼층석탑 기단 팔부중상(아수라, 건달바)
통일신라 9세기 전기, 강원도 양양 陳田寺址, 국보 제122호

[도3-99] 건칠팔부중상 중 아수라
奈良시대 734년경, 높이 1.53m, 일본 奈良
興福寺

[도3-100] 건칠십대제자상
奈良시대 734년경, 높이
1.50m, 일본 奈良 興福寺

이 상들은 751~774년에 제작된 석굴암의 상들보다 시기적으로는 이르나, 8세기에 근본적으로 비슷한 도상이 한일 간에 존재하였음을 알려준다.

6) 石窟庵의 四天王 및 梵天, 帝釋天像들과 正倉院 圖像

석굴암의 降魔觸地印 본존불과 비교되는 일본의 불상은 알려진 것이 없다. 또한 이 촉지인 형식의 불상이 일본에서 유행하지 않은 것은 두 나라의 불교미술 교류에서는 특기할 만한 현상이다. 석굴암 주실 벽 주위의 제자상이나 위계질서에 따라 배치된 護法神像들은 8세기 일본의 사천왕이나 범천, 제석천의 도상 중 東大寺나 正倉院의 불교도상에서도 유사한 예가 보인다.[34] 또한 法隆寺에 있는 소조 범천, 제석천상 역시 보관의 형태나 옷주름 표현에서 석굴암의 상들과 비교된다.[35] 이러한 상들의 유사성에서 특별히 두 나라만의 연관성을 증명하

는 구체적인 문헌자료는 없으나, 당시 일본으로 갔던 승려 등의 활동, 신라 경전의 전래와 신라 유학승들의 활동 등에서 충분히 그 가능성이 있다고 볼 수 있다.[36]

7) 통일신라의 불·보살상과 東大寺와 唐招提寺 佛像

지금까지 살펴본 8세기 불상의 고찰은 국제적 양식의 유행과 통일신라의 연관성 또는 한국계 이주민들 역할의 가능성으로 추정한 것에 치우친 감이 있다. 그러나 예를 들어 다음의 東大寺[도다이지] 관련 자료를 참고한다면, 8세기에도 계속되었던 한국과의 연관성을 어느 정도 강조하여도 설득력과 타당성이 있다고 생각한다.

東大寺 大佛인 盧舍那佛이 백제계의 후손 國君麻呂(國中連公麻呂)가 성공적으

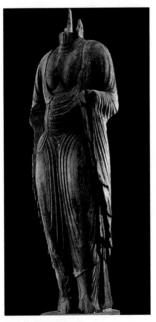

[도3-101] 목조불입상
奈良시대 8세기 후반 또는 平安시대 9세기 초, 높이 1.54m, 일본 奈良 唐招提寺

로 주조했다는 사실은 잘 알려져 있다. 752년에는 신라 왕자 金泰廉, 大使 金暄, 送王子使 金弼言 등 700여 명이 7척의 배로 도착하여 東大寺 大佛과 大安寺[다이안지]에 가서 예불하였고 당시의 국제무역에서 교량 역할을 하였다. 대불 제작에 사용된 구리는 豊前國香春에서 신라계 후예인 赤梁氏들이 제공하였고, 金은 749년 陸娛國司의 백제 왕실의 후손인 敬福이 헌상했다고 한다. 大佛 완성 후 東大寺 七堂伽藍의 완성은 783년 전후인데, 그 중심인물의 大工匠은 猪名部百世로서 그는 목조기술의 전통을 계승한 신라계의 이주민이라고 한다. 또한 東大寺 三月堂(法華堂)에 봉안된 不空羂索觀音立像의 보관에 있는 化佛의 형식이 통일

신라시대에 유행한 불입상과 같은 점이나, 이 관음상의 치마에 표현된 飜波式 주름이 신라의 조각양식과 연관이 있는 점은 이미 오래 전에 필자가 논문으로 발표한 바 있다.[37]

일본에서는 8세기 중엽을 지나서 奈良 唐招提寺[도쇼다이지]를 중심으로 목조불상이 제작되어 유행하였다. 唐招提寺는 754년 律宗을 세운 중국 승려 鑑眞과 함께 일본에 간 佛師들의 활동에 따른 새로운 영향으로 해석되고 있다. 그러나 이 절의 목조불상들에서 보이는 도상이나 조각양식은[도3-101] 이미 신라에서도 유행하고 있던 요소로, 경주 掘佛寺址 사면석불의 불·보살상들이나[도1-60] 통일신라 후기의 예들과 비교가 된다.[38] 실제로 목조불상 제작에 참여했던 불사들 중에는 당시 奈良의 여러 절의 공방에서 활동하였던 한국계 이주민 계통의 조각가들이 포함되었을 가능성이 크다.[39]

III. 공예미술

한일 고대사의 밀접한 관련 속에서 공예미술 분야의 교섭도 매우 활발했던 것으로 보인다. 6세기 중엽 백제로부터 일본에 불교가 전해질 때, 불상과 함께 불경, 불사리 그리고 여러 기물이 함께 전해졌을 것은 불교 전래에 관한 기록들이 보이는 『日本書紀』, 『上宮法王帝說』, 『元興寺緣起』 등의 사료를 통하여 추정된다.[40] 또한 『日本書紀』 推古天皇 31年(623年)條에는 신라가 불상, 金塔, 사리, 大灌頂幡 등을 전해주었다는 기록이 있어, 한국의 불교공예품이 일본에 전해진 것을 알 수 있다. 불교 관계 물품에는 불상이나 불경, 불사리장엄구 등의 불교의식에 관련된 것뿐 아니라 승려들이 사용하는 일상생활 器皿이 포함되는 것도 있으므로 당시

폭넓은 공예품의 교류를 짐작하기는 어렵지 않다. 단지 기록이나 현존유물의 명문으로 확인되는 예가 적기 때문에 추정에 그치는 경우가 많다.

奈良의 東大寺 正倉院[쇼소인]은 당시 황실에 있었던 많은 공예품들이 756년을 하한으로 절에 헌납된 寶庫이다.[41] 이 正倉院 소장품은 보관상태가 매우 양호하고 문헌기록이 현존하며 신라의 영향을 살펴볼 수 있는 다수의 유물이 포함되어 있기 때문에 당시 한일미술의 교류를 알려주는 중요한 자료들이다. 특히 正倉院에는 8세기 중엽 일본이 통일신라의 물품을 사기 위해 조정에 제출했던 문서의 단편들인 『買新羅物解』가 보존되어 있다. 여기에는 당시 황실과 귀족층이 신라를 통해서 구입했던 다량의 물품목록이 있으며, 대략 30여 점에 달하는 문서가 알려져 있다.[42] 또한 752년 東大寺 大佛 開眼供養會의 개최 즈음 700여 명에 달하는 대규모의 신라 사절단이 방문한 기록이 있어,[43] 당시 신라와 일본의 교역이 국가적인 관례 속에서 전개되었음을 알려준다.

1. 正倉院 유물 중의 신라 전래품

1) 佐波理製 器皿

正倉院에는 접시, 대접, 숟가락, 加盤, 合字, 瓶 등 여러 종류의 佐波理 容器가 다수 전한다[도3-102].[44] 佐波理란 구리(銅), 주석, 납의 합금으로, 고대 일본에서 사용된 사하리(さはり)라는 용어가 신라에서 유래하였다는 점이 대체로 인정되어 '사발'이라는 본래 그릇의 형태를 호칭하는 것이나, 일본에 전해진 뒤에는 재질을 뜻하는 용어로 변했다고 보는 것이다.[45]

正倉院 佐波理加盤 가운데 그릇에 부착된 문서의 단편이 발견되었는데,[46] 신라의 관등, 계량단위가 보이고 吏讀가 사용된 것이 확인되었다[도3-103]. 또한 사

[도3-102] 佐波理加盤 용기 일본 奈良 東大寺 正倉院 [도3-103] 佐波理加盤 부속문서 일본 奈良 東大寺 正倉院

용하지 않은 채로 전해진 佐波理匙에서도 먹의 흔적이 있는 유사한 종이가 발견되었다. 이러한 신라의 고문서가 그릇을 포장할 때 충격방지용으로 재활용된 사실이 확인되면서, 佐波理 제품이 신라에서 제작되었다는 견해를 뒷받침해주는 중요한 근거가 되었다. 이외에도 그릇 중에 '爲水乃末'이라고 새겨진 예가 있는데, 신라의 인명인 '爲水'와 官等인 奈麻(17관등 가운데 11등)를 의미하므로 원래 신라 관인의 소유였을 가능성도 제시된 바 있다.[47]

2) 金銅가위

正倉院에 소장된 청동가위와[도3-104] 비슷한 형식의 가위가 안압지(월지)에서 출토되어 주목된 바 있다. 안압지 청동가위는 구름모양의 손잡이와 당초문이 선각되어 있으며, 날 부분에는 둥근 모양의 동판이 달려있어 등잔의 심지절단용으로 사용되었던 것으로 보인다[도3-105]. 正倉院 소장의 가위는 비록 문양은 없으나 날 부분의 동판이 있어 안압지 가위와 매우 유사한 형태를 보여준다. 그러나 正倉院 가위의 날 부분에서 떨어져 나간 금속구가 발견되면서, 안압

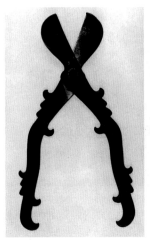
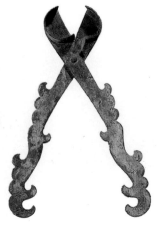

[도3-104] 청동가위
길이 22.6cm, 일본 奈良 東大寺 正倉院

[도3-105] 청동가위
통일신라 8세기, 경주 月池(안압지) 출토, 길이 25.5cm, 국립경주박물관, 보물 제1844호

지 출토 금동가위와 마찬가지로 正倉院 가위가 등잔의 심지절단용이었으며, 통일신라에서 수입한 물품이었을 것으로 추정되었다. 『買新羅物解』에는 일본이 신라에서 촛대를 구입한 사실이 기록되었는데, 금동가위가 촛대와 함께 세트로 전해졌을 가능성도 매우 큰 것으로 보인다.[48]

3) 毛氈

모전은 양털을 압축해서 만든 것으로, 단색의 깔개를 色氈, 문양을 넣은 것은 花氈이라고 하며, 正倉院에 50여 점이 전한다. 모전은 서역이나 중국에서 들여온 것으로 인식되고 있으며, 그중에서 색전과 화전 각 1점에 삼베를 잘라 만든 네모난 조각에 먹으로 글씨를 쓰고 실로 꿰매어 단단히 붙여놓은 것이 발견되었다[도3-106].

이 布記의 묵서는 각기 31자, 13자의 한자로 기록되어 있어서 주목된다. 그

런데 문장은 중국식 한문이나 일본의 万葉仮名이 아니며, 비록 완벽한 해석은 이루어지지 않았지만 신라어로 쓰여진 신라문서라는 것이 확인되었다.[49] 따라서 2점의 모전은 신라에서 간 것으로 볼 수 있다.

[도3-106] 正倉院 色氈과 花氈의 布記

4) 기타

正倉院 문서『種種藥帳』에는 新羅羊脂란 藥名이 보이는데, 이를 신라에서 들여올 때 신라제의 그릇에 담아 가져왔을 것으로 추측할 수 있다. 또한 正倉院 中倉에는 현재 15자루의 먹이 전한다. 그 가운데 新羅楊家上墨, 新羅武家上墨이라고 양각된 두 점은 신라의 楊家와 武家의 전문 공인집단이 만든 양질의 먹이란 의미로 해석된다. 이밖에『國家珍寶帳』에는 金鏤新羅琴에 대한 기록이 있지만 원래 있던 신라금이 823년 대출된 후, 代替 반납되었기 때문에 현전하는 正倉院의 琴이 기록에 있는 신라금은 아닌 것으로 생각된다.

2. 통일신라의 공예품들과 유사한 예들

正倉院 유물 중에는 신라에서 전래된 물품이라는 명확한 기록은 없지만 당시의 역사적 상황과 유물의 양식적 특징, 또는 주변 문헌자료의 해석을 통해 한국의 영향이 짙게 반영된 예를 찾아볼 수 있다. 그 대표적인 예는 다음과 같다.

1) 銅鏡

신라사절에게 일본이 구입한 물품 가운데 동경은 많은 수를 차지한다. 특히 螺鈿鏡은 형태와 문양이 매우 비슷한 예가 국내에 전하고 있지만, 9점의 正倉院 나전경 대부분은 唐과의 영향관계에만 집중하여 연구되어 왔다. 그러나 삼성미술관 리움 소장 나전경(金東鉉 蒐集品)의[도3-107] 문양과 배열, 사용된 재료 등이 正倉院 나전경과[도3-108] 별다른 차이를 보이지 않는 반면, 중국의 나전경은 유사한 예가 거의 없다.[50] 또한 고려시대로 이어지는 수준높은 나전기법의 발전을 볼 때, 正倉院 나전경과 신라와의 관계에 대한 세밀한 논의가 요구된다. 이외에도 다수의 동경에 사용된 문양이 신라에서 주로 선호되었던 連珠文, 寶相華文, 咋鳥文, 雙鳥文 등이라는 측면과 근래 활발하게 이루어지고 있는 성분조사 등을 바탕으로 양국의 영향관계와 나아가 당과의 국제적인 연관성을 조명해 볼 필요가 있다.

[도3-107] 螺鈿花文銅鏡
통일신라 8~9세기, 지름 18.6cm, 삼성미술관 리움, 국보 제140호

[도3-108] 螺鈿花文銅鏡
지름 27.2cm, 일본 奈良 東大寺 正倉院

2) 柄香爐, 塔型盒

불교의식구의 하나인 병향로는 입 주위가 밖으로 구부러진 高杯形 몸체에 긴 손잡이가 달려있는 것으로, 正倉院에는 네 개의 獅子鎭柄香爐와 한 개의 鵲尾形柄香爐가 전하고, 法隆寺 헌납보물에도 작미형병향로 등이 있다[도3-109, 110]. 正倉院 작미형병향로에 대해서 일본의 학자는 唐이나 奈良시대의 작품으로 결론짓고 있으나,[51] 석굴암 제자상 중의 하나가 들고 서 있는 병향로를 참고하면[도3-111] 한국과의 연관성에 대한 가능성도 검토의 여지가 있다. 또한 우리

[도3-109] 金銅鵲尾形柄香爐
法隆寺 獻納寶物 제280호, 飛鳥시대 7세기, 길이 39.0cm, 일본 東京國立博物館

[도3-110] 金銅獅子鎭柄香爐
法隆寺 獻納寶物 제282호, 奈良시대 8세기 후반, 길이 38.5cm, 일본 東京國立博物館

[도3-111] 석굴암 제자상 세부(병향로) 통일신라 751년경

[도3-112] 금동사자진병향로
통일신라 8~9세기, 길이 42.0cm, 삼성미술관 리움

나라의 삼성미술관 리움 소장 金銅獅子鎭柄香爐와도 비교 연구가 필요하다[도 3-112].

중국 唐代 승려 神會(684~758)의 무덤에서 병향로와 함께 출토된 塔型盒의 예와 法隆寺 玉蟲厨子에 묘사된 舍利供養圖, 그리고 국립경주박물관의 성덕대왕신종에 부조된 병향로와 합의 예를 볼 때, 탑형합이 香盒으로 향로와 함께 사용되었을 가능성이 있다. 이러한 합의 형태는 正倉院과 法隆寺 유물 가운데 다수가 현전하고 있으며, 우리나라에도 출토지는 알 수 없지만 호림박물관과 삼성미술관 리움에 유사한 예가 소장되어 있다. 모두 舍利容器로 추정되어 왔지만 향합으로 轉用되었을 가능성이 크며, 양국 공통으로 나타나는 기형 중의 하나이다.[52]

3) 漆器

안압지에서 금이나 은으로 문양을 장식하는 平脫기법이 사용된 칠기편이 발견되기 전까지, 正倉院에 소장된 평탈칠기들은 중국 당나라와의 직접적인 영향 아래 발전된 것으로 보았다. 그러나 백제 의자왕(재위 641~660) 때 만들어져 일본으로 전해졌다는 銀平脫合子가 일본에 현존하는 것으로 보아, 평탈기법이 백제에서도 사용되었다는 점이 인정된다.[53] 그리고 안압지 출토품 가운데 漆器花瓣形장식과 漆器竹形장식에 평탈기법을 사용한 예가 알려지면서, 한일간 칠공예의 영향관계를 주목하게 되었다.[54]

일본에서는 平脫과 平文이란 용어가 혼용되고 있는데, 이에 대해 평탈은 唐名이고 평문은 日本名이라는 주장이 제기되기도 하였다.[55] 그러나 우리나라『삼국사기』器用의 '四頭品 이하의 신분은 金銀, 鍮石, 朱裏, 平文物의 사용을 금한다.'는 기록을 볼 때, 평문이란 金銀平脫을 뜻하는 것이므로 평문이라는 용어가 신

[도3-113] 平脫鏡
통일신라 8~9세기, 지름 18.2cm, 국립중앙박물관

[도3-114] 平脫鏡
지름 28.5cm, 일본 奈良 東大寺 正倉院

라에서 기인한다고 볼 수도 있을 것이다.[56]

또한 국립중앙박물관에 소장되어 있는 평탈경 2점(東垣 蒐集品·李元淳 蒐集品)은 평탈기법이 금속기에 응용된 것으로[도3-113] 正倉院 평탈경과[도3-114] 비교될 수 있는 자료이다.

4) 기타

正倉院의 紺琉璃杯와[도3-115] 경상북도 칠곡 松林寺 塼塔 출토 사리기의 유리잔은[도3-116] 그 형태와 잔 표면에 부착된 원형 장식에서 오래 전부터 유사성이 지적되어 왔다. 정창원 유리잔은 서역이나 서아시아의 수입품으로 여겨지고 있으나, 송림사 유리잔은 약간 녹색으로 제작지가 확실하게 알려져 있지는 않다. 송림사 탑이 7세기 후반에 유행했던 塼塔인 점, 사리기의 天蓋와 감은사 서탑 사리구의 寶蓋와 유사한 점을 참고한다면, 송림사의 유리잔은 正倉院의 예보다는 제작시기가 이르다고 볼 수 있다.

[도3-115] 紺琉璃杯
높이 11.2cm, 일본 奈良 東大寺 正倉院

[도3-116] 사리장엄구의 유리잔
경북 칠곡 송림사 전탑 출토, 높이 7.0cm, 국립
대구박물관, 보물 제325호

　　두 유리잔이 비슷하다는 점 외에는 관련성에 대한 확실한 단서가 없다. 다만, 이러한 유사성은 당시 신라, 일본, 그리고 당과 서역 또는 서아시아 나라들과의 국제적이고 개방적인 교역관계를 알려주는 것들이다. 正倉院에 있는 『買新羅物解』문서에서 보듯이 일본에서 다량의 물품을 주문한 것을 참고한다면, 신라가 신라제품뿐 아니라 당을 통한 중계무역에도 적극적인 역할을 한 것이 아닌가 추측된다.

Ⅳ. 회화미술 교섭

고대 한일 미술 교섭에서 회화 부분에 대해서도 많은 일본학자들의 연구가 있었으며, 우리나라 학자로는 안휘준 선생의 연구가 잘 알려져 있다.[57] 『日本書紀』에 보면, 일본에서 활약했던 삼국의 화가 중에 백제의 因斯羅我가 이미 463년에 陶

器, 말 안장과 織物 기술자 및 통역사들과 함께 보내졌다고 한다. 불교가 본격적으로 전해지는 6세기부터는 白加, 阿佐太子를 비롯하여 百濟氏姓을 가진 화가 집단이 9세기까지 활약하였고, 고구려의 曇徵이나 加西溢 등은 7세기부터 그리고 신라계는 조금 늦게 일본에 건너가서 활약한 것이 기록에 보인다.[58] 그러나 일본의 고대 회화작품 중에 한국에서 전해진 유물로 확실히 알려졌거나 한국의 화가가 직접 가서 그렸다는 작품은 현재 남아있는 예가 없다고 볼 수 있다.

한일 회화 교섭사의 주요 연구대상 중에서 삼국시대 회화와 연관되는 예는 法隆寺에 있는 天壽國曼茶羅繡帳, 玉蟲厨子, 奈良縣 明日香村의 高松塚 벽화와 최근에 알려지기 시작한 그 근처의 기토라古墳의 벽화 등이 있다. 통일신라시대의 회화로는 삼성미술관 리움에 있는 華嚴經變相圖 파편을[도3-121] 제외하면 남아있는 예가 거의 없어서 비교하기 어렵다. 그러나 불교도상이나 양식적인 면에서는 法隆寺의 금당벽화나, 橘夫人厨子, 東大寺 大佛의 금동연판대좌에 새겨진 蓮華藏世界의 선각불화[도3-120] 등과 비교가 가능하다.

불교조각의 경우와 마찬가지로 한일 회화 교섭에 있어서도 삼국시대는 한국에서 영향이 일본으로 가는 시기이고, 통일신라기는 서로 간 비교는 가능하나 반드시 한국으로부터 일방적인 영향이라기보다는 당 미술과도 공통점이 많이 보여서 국제적 요소가 두드러지는 것이 특징이다. 다만 대부분 그 원류는 중국에 있을지라도 한국의 예들과 직접적인 비교가 가능한 경우가 많다. 이것은 바로 일본에 정착한 한국계 畵師集團의 역할이 중요한 위치를 차지하면서 계속하여 한국과 유대관계를 유지하였기 때문으로 해석된다.

1. 삼국시대와 飛鳥時代 회화 교류

1) 天壽國曼荼羅繡帳

法隆寺와 가까운 中宮寺[주구지]에 있는 天壽國曼荼羅繡帳은 622년(推古 30)
2월 22일에 사망한 聖德太子를 추모하고 극락왕생을 염원하여 그의 妃인 橘大
郎女이 推古天皇의 허락을 얻어 비단에 수를 놓아 제작한 것이다[도3-117]. 이 繡
帳의 밑그림을 그린 東漢末賢과 漢奴加己利는 가야계의 인물이고, 高麗加西溢
은 고구려계 인물로 추정되며, 감독지도를 담당했던 令者는 椋部秦久麻였음이
명문에 의해 확인되었다.[59] 이 수장은 본래 두 장으로서, 처음 성덕태자 사후에

[도3-117] 天壽國曼荼羅繡帳 잔편　飛鳥시대 622년경, 일본 奈良 中宮寺

제작된 飛鳥시대의 것을 古繡帳이라 하고, 鎌倉[가마쿠라]시대에 새롭게 寫繡한 것을 新繡帳이라고 하는데,[60] 후대 中宮寺의 화재로 인해 잔편화된 것이 현재는 함께 섞여있다. 아미타정토를 표현한 이 수장의 내용은 기록을 통해 어느 정도 원래의 모습을 추측할 수 있는데, 천수국만다라수장의 두 장 모두 하부에는 성덕태자 생전의 지상에서의 모습, 상부에는 그가 사후에 향한 내세 또는 천상의 정토세계가 묘사된 것으로 추측된다.

이 수장에 묘사된 주름치마 위에 가사를 입고 있는 승려의 복식과 수직 주름치마를 입은 여인들의 복식은 고구려의 무용총, 쌍영총, 수산리 벽화고분 등에 보이는 인물의 표현과 널리 비교되고 있다. 그 외에도 연꽃, 토끼와 월계수가 있는 月象, 飛雲文 등은 대체로 고구려 후기의 고분에 그려진 예들과 유사하다.

한편 백제적인 요소를 찾는다면, 부여 규암면 산수문전에 보이는 건물형 표현[종루 지붕은 횡으로 겹치듯 꺾인 모습으로 단을 이루며 포개지는 겹지붕, 즉 輾葺(시코로부키)로 불림], 또는 귀갑문 등에서 7세기 전반 飛鳥미술에 반영된 고구려와 백제의 영향을 지적할 수 있을 것이다. 그러나 좀 더 확실하게 비교될 수 있는 자료에는 한계가 있다.

2) 玉蟲厨子

法隆寺에는 불상을 봉안한 궁전형의 소형 건축물로 玉蟲厨子와 橘夫人厨子가 있는데, 747년에 작성된 『法隆寺伽藍緣起幷流記資財帳』의 '宮殿像貳具 一具金泥押出千佛像 一具金泥銅像'이라는 유물에 해당하는 것으로, 天平시대부터는 法隆寺 金堂에 소장되어 온 것을 알 수 있다. 기록에 보이는 '金泥押出千佛像'은 玉蟲厨子로, '金泥銅像'은 橘夫人厨子인 것으로 해석되고 있다.[61]

옥충주자는 그 명칭에서 알 수 있듯이 厨子의 모서리를 透金장식으로 두르

고 그 밑에 玉蟲(비단벌레)의 날개를 깔아서 화려함을 강조시킨 기법을 사용한 것으로, 이미 신라의 고분출토품에서도 동일기법의 말 안장 등이 발견되어 그 관련성이 지적되었다. 또한 이 厨子의 수미좌와 궁전부에 그려진 회화에서 삼국과의 관련성이 논의되고 있다.

須彌座 앞면에 그려진 供養圖 도상을 사리공양으로 보기도 하나 上原和는 밑에서 순서대로 財物, 焚香, 散花공양으로 보거나,[62] 吉村怜은 무령왕릉 頭枕과 같은 蓮花化生으로 보는 해석이 있으나,[63] 같은 구도나 양식을 보여주는 도상이 한국의 유물로 남아있는 예는 없다.

안휘준 교수는 玉蟲厨子 공양도의 비구가 입고 있는 반점무늬 가사가 쌍영총의 예불도에 보이는 승려의 것과 유사하고, 飛雲文과 연화문 역시 진파리 1호분이나 강서대묘를 비롯한 고구려 후기 고분벽화와 유사하다고 지적하였다.[64] 그러나 무릎을 꿇고 마주보는 두 승려에 의한 분향공양 장면은 백제계 조각전통을 잇는 7세기 후반 조각품인 燕岐郡 碑巖寺 발견 반가사유 佛碑像(국립청주박물관 소장) 정면의 하단에서 보이는 예들과도 비교된다.

수미좌 좌우면에 부처의 전생인 本生譚을 그린 捨身飼虎圖나 施身聞偈圖에 보이는 산악의 형태나 인물 표현에서 고구려 회화와의 친연성이 강조된 바 있다.[65] 대나무 표현의 가느다란 잎의 형태가 익산 미륵사지 출토 백제 벽화편의 몰골법으로 그려진 대나무와 유사하다는 지적도 있다.[66] 뒷면의 須彌山圖는 불교의 우주관을 도해한 것으로서 이미 불교이론에 대한 이해가 깊었던 것을 알려주고, 三足烏의 日象 및 토끼가 있는 月象, 樓閣, 飛天, 飛雲, 瑞鳥, 飛鳥仙人像 등 천상세계의 묘사는 고구려 고분벽화에서 흔히 볼 수 있는 요소들이다. 인간세계와 천상의 두 세계를 잇는 두 마리 용의 표현은 백제금동대향로의 구조와도 비교될 수 있다.

玉蟲厨子의 제작국과 제작시기에 대해서는 고구려 또는 백제와의 연관설이 대두되고 있다. 백제설에는 주자의 건축양식에서 또는 수미좌 角柱의 가장자리에 독특한 문양의 금동제 투각장식과 부여 능산리 고분 출토의 금동투조 보관금구, 금동제 관장식 등에 보이는 형태와 유사하다는 점 등이 제기되었다.[67] 그리고 이 주자의 재료로 본체를 일본의 檜木[히노키], 부분적으로 樟木[구스노키]를 쓴 점에서는 일반적으로 일본제로 인식되고 있다. 따라서 아마도 일본에 있던 삼국의 이주민 또는 그 후손이 제작하였을 것이라는 설이 제일 폭넓게 받아들여지고 있다. 제작시기에 대해서는 여러 견해가 있으나, 대체로 650년 전후로 볼 수 있다.

3) 高松塚과 기토라古墳벽화

1970년 奈良縣 明日香村에서 발견된 高松塚[다카마쓰즈카] 고분과 그 남쪽으로 1km 정도 떨어진 곳에서 발견된 기토라古墳은 석관식 석실묘벽에 그림이 그려져 있으며, 구조적으로는 부여 능산리 고분군의 석실묘와 연관이 있는 것으로 보고 있다. 이 고분의 제작시기에 대해서는 여러 의견이 있으나, 대략 7세기 말에서 8세기 초로 생각되고 있다.

高松塚 벽화에 그려진 청룡백호 등의 四神圖, 日月象과 남녀인물의 표현에서 고구려벽화와의 연관성은 오래 전부터 제기되어 왔다[도3-118].[68] 그러나 그 표현양식에 중국 8세기 초 西安 근교의 永泰公主墓에서 보이는 唐의 인물표현의 특징도 반영되었다는 점에서 일본이 당의 영향을 받기

[도3-118] 高松塚 벽화
7세기 말~8세기 초, 일본 奈良縣 明日香村

시작하는 7세기 후반 이후로 추측되었고, 8세기 초까지로 보는 의견도 있다.[69]

기토라古墳에서는 천장에 북두칠성 등의 별자리가 그려져 있는 것이 1998년과 2001년 3월에 발견되었고, 지난 12월에는 사방의 벽에 四神이 그려진 것이 확인되었으며, 다시 최근에는 사신의 아래쪽에 12지신상의 벽화가 그려진 것이 널리 알려졌다.

이 벽화 표현에는 고구려와의 연관성도 보이나, 당의 영향도 큰 점에서 陝西省 咸陽에 있는 唐의 蘇定方墓(667년) 그림의 화풍과 연결된다고 한다.[70] 일본 학자들도 이 벽화들을 중국벽화와 연결하려는 경향이 있어서, 도상의 변화 면에서는 고구려와 연관을 지으면서도 실제로는 소정방묘, 기토라古墳, 高松塚, 藥師寺 약사여래상의 대좌, 正倉院 十二支八卦圓鏡으로 진전되었다고 본다.

[도3-119] 橘夫人厨子 扉繪의 보살도
奈良시대 730년경, 일본 奈良 法隆寺 大寶藏殿

2. 통일신라와 奈良時代 회화미술 비교

1) 橘夫人厨子扉繪

法隆寺에 있는 또 다른 주자인 橘夫人厨子는 7세기 말 궁정의 女官으로 큰 세력을 누렸고 후에 葛城王과 光明皇后의 어머니로 733년에 사망한 橘三千代의 念持佛을 모신 것으로 알려졌다. 이 주자에는 7세기 후반 白鳳 양식의 아미타삼존불이 있으나, 厨子의 佛龕部 扉繪의 안팎에 그려진 불·보살과[도3-119] 사천왕의 표현은 8세기 초에 유행한 불상양식을 대표한다. 통일신라의 감산사 보살상 형식과 유사하며, 같은 시대에 당을 중심으로 유행했던 균형잡히고 이상화된 불상양식을 보여주어,

일본 8세기 전반의 法隆寺 벽화와 더불어 天平시대 회화를 대표한다고 할 수 있다.

2) 法隆寺 金堂壁畵

고구려의 담징이 벽화를 그렸다는 본래의 法隆寺는 670년에 벼락으로 인해 전소되었으며, 그 후 원래의 위치에서 옮겨져 재건되었다. 재건시기에 관해서도 天武年間(673~686)부터 공사가 시작되었다는 설과, 持統年間(687~696)에 이루어 졌다는 설이 엇갈리고 있으나, 늦어도 711년까지는 금당, 오층탑, 中門이 완성 되었던 것으로 추정된다. 수리 중이었던 금당은 1949년 1월 26일 아침에 발생한 화재로 인해 內陣 위쪽 小壁에 그려진 비천상들을 제외하고는 모두 손상 되었다. 현재는 화재 이전에 모사해 두었던 자료를 통해서 주로 연구가 이루 어졌고, 몇 년 전에는 다시 네 벽면의 12부분의 四方정토와 여러 보살상들을 모두 복원하였다.

이 벽면들을 外陣이라고 하며 東 석가정토, 西 아미타정토[도3-97], 北東 약사 정토, 北西 미륵정토(이상 추정), 기타 보살상 등이 그려져 있었다. 또한 금당 중 앙부에 있는 수미단의 내진이라고 지칭되는 20개의 작은 벽면들에는 각각 비천 들이 그려져 있었는데, 이들의 일부는 본래의 모습을 지닌 유일한 원작들로 전 해오고 있다.[71]

금당벽화의 제작시기에 대해서는 7세기 후반, 8세기 초, 8세기 전반 등의 여 러 설이 제기되어 왔으나, 현재는 持統期(687~696) 경 제작설이 주류가 되고 있 다. 法隆寺 금당벽화에 보이는 국제적 성격은 인도, 중앙아시아, 중국 初唐期 미 술의 제 요소를 흡수하여 발달시킨 것으로, 신라 때의 불교벽화로 남아있는 예 가 없는 상태에서 당시 경주의 많은 사찰에 그려졌을 불교벽화의 면모를 미루

어 잠작하게 한다. 견당사의 파견이 중단되었던 7세기 후반 당시 일본이 어떻게 초당기 중국 미술의 영향을 받았는가에 대해서는 아직까지 구체적인 해명이 이루어지지 않고 있으나,[72] 여기에 7세기 후반 일본문화 전반에 끼친 한국 이주민들의 활동, 한국에서 간 새로운 유민들의 이동 등과 연결시켜 볼 수 있을 것이다.

法隆寺 금당벽화에 대한 일본인의 연구 중에는 부분적으로 한국과의 관련성을 언급한 견해들도 있다. 春山武松은 持統期에 착수되어 711년(和銅 4)에는 작업이 마무리된 것으로 보고, 6세기에 일본에 간 고구려계 黃文畵師 집단과의 연관성을 제시하였다.[73] 黃文連本實은 7세기 후반에 견당사를 따라 당에 가서 佛足跡圖를 그려 돌아온 것으로 유명하며, 그 후에도 황문화사들은 7세기 초부터 8세기에 걸쳐 황실의 繪事에 크게 기여한 사례들로 보아 일본 황실과 조정에 관련된 작업에 깊이 관여했을 것으로 추정되나,[74] 法隆寺와 구체적으로 연관되는 기록은 없다.

染織史的인 고찰을 통해 그림 속에 묘사된 불보살상들의 布帛을 면밀히 관찰하여 錦織文이 唐에서 일본으로 전해진 시기를 구체적으로 밝힌 연구에 의하면, 벽화에 그려진 錦文은 天武, 持統期에 통일신라로부터 전해진 緋錦을 위주로 하고, 일부는 페르시아계 錦을 모방한 武周 前期(670~690)에 관영공방에서 제작된 緯錦으로 확인된다고 하였다.[75] 이에 따라 벽화 제작연대의 상한을 680년대로 제시한 것은 신선한 제안으로 볼 수 있고, 한국의 직물 연구에도 도움을 줄 것으로 기대된다. 보다 발전된 무주기 말기의 錦은 704년 일본으로 돌아가는 제7차 견당사에 의해 일본에 다수 수입되었고, 이를 계기로 일본에서는 8세기 이후인 和銅(708~714), 養老(717~723) 연간 무렵부터 새로운 종류의 직물제작이 활발히 이루어지기 시작하는 것이 사료에서 확인된다고 하므로, 금당벽화의 제작연대 하한은 和銅, 養老期보다 이전으로 추정하였다. 일반적으로 이 벽화의

제작연대는 711년경으로 보고 있다.

3) 東大寺 大佛 蓮瓣毛刻蓮花藏圖像과 삼성미술관 리움 華嚴經變相圖

현재 東大寺 大佛殿에 모셔진 불상은 후대인 鎌倉시대의 작품이기는 하지만, 대불이 앉아 있는 연화대좌의 각 연판에 새겨진 불국토 표현은 8세기 중엽 天平 불교회화의 중요한 예이다[도3-120]. 통일신라의 작품으로 이와 비교될 수 있는 예는 단편적이나마 삼성미술관 리움 소장의 華嚴經變相圖를 들 수 있다[도3-121]. 서로 비교하기에 크기는 다르지만, 통통한 보살상들의 얼굴표현, 불·보살상들의 볼륨감있는 몸체나 옷자락 표현의 유려한 선 등에서 당시 두 나라 불교회화가 공유했던 공통된 도상과 양식을 알 수 있다.

[도3-120] 盧舍那大佛 대좌 蓮瓣의 선각불화 부분
奈良시대 8세기 중엽, 일본 奈良 東大寺 大佛殿

[도3-121] 華嚴經變相圖 부분
통일신라 8세기 중엽, 삼성미술관 리움, 국보 제196호

IV. 맺음말

이상에서 고찰해 본 한일 미술 교섭사는 필자의 전문분야인 불교조각에 치중한 감이 있다. 따라서 공예나 회화를 더 보완하든지 아니면 생략하는 것이 형평상 어울리는 것 같으나, 그래도 연구자들의 참고를 위하여 이미 학회에서 발표했던 내용을 약간 수정하여 정리해 보았다. 앞으로는 더 많은 일본의 기록을 조사·발굴하여 고대 한일 불교사회와 불교미술의 상호교류에 대한 연구에 좀 더 많은 노력을 기울여야 할 것이다. 다양한 방면의 문헌자료와 남아있는 유물의 연관성을 규명하여 당시 문화교류의 상황과 미술교섭의 실상을 구체적으로 밝히는 것이 한일 미술 교류사 연구의 과제라고 생각한다.

고대 한일 미술 교섭사_주

1 한일 불교조각의 교류에 관해서는 단편적인 논문이 많으나 그중 대표적인 논저들로는 다음을 들 수 있다. 松原三郎,「四十八佛-그 系譜について-」,『古美術』19(1967), pp. 29-58; 同著,「飛鳥白鳳佛と朝鮮三國期의 佛像-飛鳥白鳳佛源流考として-」,『美術史』68(1968), pp. 144-163; 同著,「飛鳥白鳳佛源流考(一~四)」,『國華』931(1971), pp. 9-20, 同 932, pp. 33-44, 同 933, pp. 5-14, 同 935, pp. 31-41; 久野健,『古代朝鮮佛と飛鳥佛』(東出版, 1979); 毛利久,『佛像東漸-朝鮮と日本の古代彫刻』法藏選書20(法藏館, 1983)에 수록된 여러 논문들이 도움이 된다.

2 고대 일본조각사의 시대구분에는 여러 의견이 있어서 학자에 따라서는 白鳳조각을 인정하지 않고 7세기 후반의 전반을 飛鳥 후기로 보고 白鳳조각을 奈良 전기로 넣는 의견도 있다. 이러한 의견은 金森遵,「白鳳彫刻私年」,『美術研究』, 125(1942); 小林剛,『日本彫刻』(創元社, 1952), 그리고 水野敬三郎,「飛鳥時代의 彫刻」,『法隆寺から藥師寺へ』日本美術全集2(講談社, 1990), pp. 146-154로 이어진다. 이 문제에 대해서는 毛利久,「白鳳彫刻의 新羅的 要素」,『韓日古代文化交涉史硏究』(洪淳昶 · 田村圓澄 編)(乙酉文化社, 1974), pp. 145-160 참조.

3 林南壽,「廣隆寺創立移轉-二軀의 半跏思惟像의 製作背景と安置場所-」早稻田大學校大學院文學硏究科 美術史學專攻 博士學位請求論文(2001).

4 小原二郎,「上代彫刻의 材料史的考察」,『佛敎藝術』13(1951).

5 毛利久,「廣隆寺寶冠彌勒像と新羅樣式의 流入」,『白初洪淳昶博士還曆紀念史學論叢』(螢雪出版社, 1977)(同著,『佛像東漸』, 法藏館, 1983, pp. 136-151에 재수록).

6 岩崎和子,「廣隆寺彌勒은、朝鮮渡來か」,『寧樂美術의 爭點』(グラフ社, 1984), pp. 139-163; 同著,「廣隆寺寶冠彌勒に關する二 · 三의 考察」,『半跏思惟像의 硏究』(吉川弘文館, 1985), pp. 197-227.

7 국보 제83호 반가상에 대한 연구사는 다음의 논문에서 자세히 다루어졌다. 鄭恩雨,「일본의 국보 1호인 廣隆寺의 木造半跏像은 한반도에서 건너간 것인가」,『美術史論壇』2(1995), pp. 415-442.

8 法隆寺 獻納寶物에 대한 논저나 도록이 매우 많으나, 여기서는 東京國立博物館 특별전 도록인『金銅佛』(中國 · 日本 · 韓國), 1988을 주로 참고하였다.

9 態谷宣夫,「甲寅銘王延孫造光背考」,『美術研究』209(1960), pp. 223-224.

10 吉村怜,「法隆寺獻納御物王延孫造光背考」,『佛敎藝術』190(1990), pp. 11-24.

11 『法隆寺から藥師寺へ』日本美術全集2(講談社, 1990), pp. 206-208. 이 책의 도판 29~38은 일본에 있는 한국 전래의 상 10구를 보여주며 그중에 8구가 백제계로 소개되었다. 도판 설명은 일본에서 한국불상 연구의 권위자인 大西修也가 집필하였다.

12 金理那,「三國時代의 捧持寶珠形菩薩立像 硏究 -百濟와 日本의 像을 중심으로-」,『美術資料』37(1985. 12), pp. 1-41(同著,『韓國古代佛敎彫刻史硏究』, 一潮閣, 1989, pp. 85-143에 재수록); 同著,「捧持寶珠菩薩의 系譜」,『法隆寺から藥師寺へ』日本美術全集2(講談社, 1990), pp. 195-200.

13 大西修也,「對馬淨林寺の銅造半跏像について」(田村圓澄·黃壽永 編),『半跏思惟像の研究』(吉川弘文館, 1985), pp. 305-326; 同著,「百濟半跏像の系譜について」,『佛教藝術』158(1985), pp. 53-69; 鄭永鎬,「對馬島發見百濟金銅半跏像」,『百濟研究』15(1984), pp. 125-132.

14 足柄을 사용하여 全一鑄로 되어 있으며 주조시에 型持로 銅釘을 사용하는 방법이 일본의 상과는 다르다고 한다.『法隆寺から藥師寺へ』日本美術全集2(講談社, 1990), 도판 31의 설명.

15 甲五年三月十八日 角鳥大寺德聰法師片岡王令弁法師
 飛鳥寺 法師三僧所生父母報恩敬奉觀世音菩薩
 像依此小善根令得无生法忍乃至六道四生衆生俱成正覺
 族大原博士百濟在王此土王姓
 [奈良文化財硏究所編,『飛鳥·白鳳の在銘金銅佛』, 飛鳥資料館, 1976. 資料 No. 9 銅版造像記, 圖版 43, p. 84, 112].

16 東京國立博物館,『特別展: 百濟觀音』(1988), p. 95.

17 久野健·辻本米三郎,『法隆寺 夢殿觀音と百濟觀音』奈良の寺5(岩波書店, 1973).

18 大西修也,「釋迦三尊像の源流」,『法隆寺から藥師寺へ』日本美術全集2(講談社, 1990), pp. 164-170; 金理那, 주12의 논문과「百濟彫刻과 日本彫刻」,『百濟의 彫刻과 美術』(공주대학교박물관·충청남도), pp. 129-169.

19 東京國立博物館,『金銅佛』(1988), 도판 27.

20 위의 도록, 도판 61.

21 中野政樹,「日本の魚子文-受容と展開-」,『Museum』393(1983), pp. 4-16; 李蘭暎,『韓國古代金屬工藝硏究』(一志社, 1992), p. 204; 加島勝,「武寧王陵金工品과 法隆寺獻納寶物」,『武寧王陵과 東亞細亞文化』무령왕릉 발굴 30주년 기념 국제학술대회(國立扶餘文化財硏究所·國立公州博物館, 2001), pp. 209-221.

22 7세기 후반 한일교섭사에 대한 연구로는 鈴木靖民의『古代對外關係史の研究』(吉川弘文館, 1985)가 대표적이며, 특히 pp. 111-179에서 통일신라와 일본과의 관계를 다루었다. 그 외 한국어 논문으로는 다음을 참고하였다. 洪淳昶,「7~8세기에 있어서의 新羅와 日本과의 관계」,『韓日古代文化交涉史研究』(乙酉文化社, 1974); 同著,「統一新羅의 對日本關係研究」,『國史館論叢』31(1992); 申瀅植,「統一新羅의 對日關係」,『統一新羅史의 研究』(三知院, 1990). 또한 한일관계 연구의 문제점을 다룬 글로는 崔在錫,『統一新羅 渤海와 日本의 關係』(一志社, 1993) 특히 pp. 130-173을 참고할 것.

23 金理那,「新羅 甘山寺如來式 佛像의 衣文과 日本 佛像과의 關係」,『韓國古代佛教彫刻史研究』(一潮閣, 1989), p. 236.

24 井上光貞,「王仁の後裔氏族と其の佛教」,『史學雜誌』54(1943), pp. 917-987.

25 『日本書紀』持統 2年 2月條 및 持統 3年 正月條.

26 한일관계의 역사와 불교사에 대한 연구는 井上秀雄·上田正昭,『日本と朝鮮の二千年』1(神話時代~近世)(太平出版社, 1976)(第12刷)와 井上薫,『奈良朝佛教史の研究』(吉川弘文館, 1966(第4刷 1993))을 참고하였다. 본문의 불교사적인 배경을 다룬 부분에서 각주는 생략한다.

27 金理那, 「日本 奈良彫刻과 신라조각의 비교 고찰」, 『日本 美術에 나타난 韓國的 要素의 再照明』, 한국정신
문화연구원 제5회 학술세미나, 1995(同著, 「奈良時代와 統一新羅時代 佛敎彫刻의 比較」, 『韓國古代佛敎彫
刻比較硏究』, 문예출판사, 2003, pp. 241-278에 재수록).

28 奈良文化財硏究所 編, 『飛鳥・白鳳의 在銘金銅佛』(飛鳥資料館, 1976), 資料 No. 8 觀音菩薩立像, pp. 83-
84, 111-112.

29 姜友邦, 「雁鴨池出土佛像」, 『雁鴨池報告書』(文化財管理局文化財硏究所, 1978), pp. 259-281(同著, 『圓
融과 調和』, 悅話堂, 1990, pp. 202-248에 재수록); 秦弘燮, 「雁鴨池 出土 金銅板佛」, 『考古美術』154・155
合(1982), pp. 1-16(同著, 『新羅・高麗時代美術文化』, 一志社, 1997, pp. 268-301에 재수록).

30 金理那, 「統一新羅 佛敎彫刻에 보이는 國際的 要素」, 『新羅文化』 8(1991), pp. 69-115(同著, 『韓國古代佛
敎彫刻比較硏究』, 문예출판사, 2003, pp. 317-348에 재수록).

31 秋山光和・辻本米三郎, 『法隆寺玉蟲厨子와 橘夫人厨子』 奈良의 寺6(岩波書店. 1975), 도판 12-16, 37-48.

32 矢代幸雄, 「唐代彫刻三種」, 『美術硏究』 29(1934), pp. 1-13.

33 西川新次, 『法隆寺五重塔의 塑像』(二玄社, 1966).

34 金理那, 「石窟庵 佛像群의 名稱과 樣式에 관하여」, 『정신문화연구』 제15권 제3호(1992), pp. 3-32(同著, 『
韓國古代佛敎彫刻比較硏究』, 문예출판사, 2003, pp. 279-316에 재수록).

35 최근의 연구 중에 석굴암의 범천, 제석천상 부조상과 일본 상들과의 비교에 도움이 되는 다음의 논문이 참
고가 된다. 허형욱, 「석굴암 梵天・帝釋天像 도상의 기원과 성립」, 『美術史學硏究』 第246・247號(2005. 9),
pp. 5-46.

36 石田茂作, 『寫經より見たる奈良朝佛敎의 硏究』(東洋文庫, 1930). 石田茂作은 이미 오래 전의 연구에서 8세
기 일본에서는 원효를 비롯한 많은 신라승들의 불전들이 사경되었다는 발표를 하였다. 신라승들은 일본
의 경전뿐 아니라 奈良의 六大宗派 성립에도 많은 공헌을 하였다. 崔在錫, 「寫經을 통해 본 8세기의 韓・
日 불교관계」, 『亞細亞硏究』 39-2(1996), pp. 284-303.

37 金理那, 「新羅甘山寺如來式佛像의 衣文과 日本佛像との 關係」, 『佛敎藝術』 110(1976), pp. 3-24(同著, 『韓
國古代彫刻史硏究』, 一潮閣, 1989, pp. 206-238에 한글로 재수록).

38 金理那, 「慶州掘佛寺址의 四面石佛에 대하여」, 『震檀學報』 39(1975), pp. 45-68(동저, 앞의 책, 1989, pp.
206-238에 재수록).

39 鷲塚泰光, 「唐招提寺의 美術과 歷史」, 鷲塚泰光 總監修 『國寶鑑眞和尙展』 唐招提寺金堂大修理記念展(東京
都美術館, 2001), p. 29.

40 河田貞, 「韓日古代佛敎工藝의 諸相」, 『佛敎美術』 13(1996), pp. 121-127.

41 正倉院 물품이 기재되어 있는 『東大寺獻物帳』을 통해 유물의 入品 당시 상황을 추정할 수 있다. 모두 5종
의 〈國家珍寶帳〉, 〈種種藥帳〉, 〈屛風花氈帳〉, 〈大小王眞跡帳〉, 〈藤原氏眞跡屛風帳〉 등으로 이루어져 있으
며, 특히 〈國家珍寶帳〉은 756년 聖武帝 崩御時 光明皇后가 東大寺에 헌납한 愛用品 634점의 품목을 열거
한 것으로 獻物帳 가운데 중심을 이룬다.

42 東野治之, 「鳥毛立女屛風下貼文書의 硏究」, 『史林』 第57卷 6號(1974) (同著, 『正倉院文書と木簡의 硏究』,

塙書房, 1977, pp. 298-347에 재수록); 同著, 「正倉院文書からみた新羅文物」, 『日本のなかの朝鮮文化』 47(1980)(同著, 『遣唐使と正倉院』, 岩波書店, 1992, pp. 117-130에 재수록).

43 『續日本記』卷18 孝謙天皇 天平勝寶 4年 閏3月條 및 6月條.

44 中野政樹, 「正倉院寶物の佐波理加盤鋺」, 『Museum』 368(1981), pp. 19-24; 同著, 「正倉院寶物の匙と加盤 · 鋺」, 『佛教藝術』 200(1992), pp. 76-93; 橋詰文之, 「正倉院の佐波理」, 『古代文化』 51(1999), pp. 42-48.

45 鈴木靖民, 「正倉院の新羅文物」, 『古代對外關係史の研究』(吉川弘文館, 1985), pp. 417-432.

46 鈴木靖民, 「正倉院佐波理加盤付屬文書の基礎的研究」, 『朝鮮學報』 85(1977)(同著, 『古代對外關係史の研究』, 吉川弘文館, 1985, pp. 364-416에 재수록). 佐波理加盤 48세트 436개 중의 네 번째 그릇에 부착된 문서로서 1933년에 발견, 1976년에 공개되었다. 닥종이(29×13/5cm)에 지명, 신라관등, 계량단위 등 지방에서 올라온 공진물을 월별로 집계한 장부이다.

47 李成市, 김창석 옮김, 『동아시아의 왕권과 교역 -신라 · 발해와 정창원 보물-』(청년사, 1999), pp. 25-37.

48 鈴木靖民, 앞의 논문, p. 427.

49 a. 花氈의 묵서내용: 紫草娘宅紫稱毛一 念物糸乃綿乃得 追亏 今綿十伍斤小 長七尺廣三尺四寸(초랑댁이 (대가로) 자색의 색전을 한 장 염물을 계 혹은 면 15근으로 길이는 7자 넓이 3자 4촌 크기를 얻을 수 있도록)
b. 色氈의 묵서내용: 行卷韓舍價花氈一 念物得追亏((김)행권 한사가 댓가로 화전을 한 장 염물(백)을 얻을 수 있도록) (위의 논문 및 李成市, 앞의 책, pp. 115).

50 채해정, 「新羅의 金屬 및 漆工藝品 技法과 文樣 研究」, 『미술사연구』 15(2001), pp. 62-66.

51 加島勝, 「正倉院寶物의 鵲尾形柄香爐」, 『佛教藝術』 200(1992), pp. 32-50.

52 李蘭暎, 「奈良 正倉院에 보이는 新羅文物」, 『中齊張忠植博士華甲紀念論叢』 歷史學篇 上(檀國大學校出版部, 1992), pp. 645-646; 阪田宗彦, 「正倉院寶物의 塔鋺形合子」, 『佛教藝術』 200(1992), pp. 52-66.

53 『國家珍寶帳』에는 백제 의자왕이 일본 內大臣에게 厨子를 주었다는 기록이 있는데, 현재 厨子는 없어졌지만 納物이었던 바둑돌을 담은 合字 4점이 正倉院 北倉에 보관되어 있다.

54 최근 신라의 평탈 유물에 대한 좋은 연구가 참고된다. 신숙, 「통일신라 평탈공예 연구」, 『美術史學研究』 第242 · 243號(2004. 9), pp. 29-61.

55 溝口三郎, 「平脫と平文」, 『Museum』 103(1959), pp. 25-28.

56 李宗碩, 「統一新羅期의 平脫遺物 數例」, 『黃壽永博士古稀紀念美術史學論叢』(1988), pp. 607-623.

57 安輝濬, 「三國時代 繪畫의 日本傳播」, 『國史館論叢』 10(1989), pp. 153-226.

58 直木孝次郎, 「畵師氏族と古代の繪畫」, 朝鮮文化史篇, 『日本文化と朝鮮』 1集(新人物往來社, 1973), pp. 171-181.

59 京都 知恩院 소장의 『上宮聖德法王帝說』이라는 천수국수장 명문에는 이 수장이 이루어지게 된 경위 및 배경을 적은 후에 "畵者 東漢末賢 高麗加西溢 又漢奴加己利 令者 椋部秦久麻"라고 밝혀져 있다. 이 繡帳에 대해서는 일본학자들의 많은 연구가 있다. 대표적으로는 大橋一章, 「天壽國繡帳의 原形」, 『佛教藝術』 117(1978), pp. 49-111. 安輝濬, 위의 논문의 참고문헌을 참조할 것.

60 1275년에 완성된 新繡帳의 제작에 관여했던 인물들 이름은 「天壽國新曼茶羅裏書」에 의해 확인되는데, 글씨는 阿闍梨定觀, 그림은 法眼良智, 자수는 藤井國吉과 그의 아들 國守, 安國이 각각 맡았다. 이 신수장의 제작자들은 모두 13세기의 일본인들로서 삼국계 인물들은 아니지만, 그 내용과 양식은 고수장의 것을 비교적 충실하게 따르면서 鎌倉시대의 새로운 요소들일 가능성이 있을 것으로 추정되었다(안휘준, 위의 논문, p. 161).

61 秋山光和·辻本米三郎, 『法隆寺玉蟲廚子と橘夫人廚子』 奈良の寺 6(岩波書店, 1975), p. 2.

62 上原和, 「玉蟲廚子問題の再檢討 續編 -戰後發見の高句麗壁畵古墳と玉蟲廚子」, 『佛敎藝術』86(1972), pp. 1-15; 同著, 「高句麗繪畵の日本へ汲ふ影響 -蓮花草文表現に見た古代中·朝·日關係-」, 『佛敎藝術』215(1994), pp. 75-103.

63 片岡直樹, 「玉蟲廚子」, 『法隆寺美術-論爭の視点』(グラフ社, 1998), pp. 260-262.

64 안휘준, 앞의 논문, p. 174.

65 안휘준, 앞의 논문, pp. 175-176.

66 李成美, 「百濟時代 書畵의 對外交涉」, 『百濟美術의 對外交涉』(예경, 1998), pp. 196-197. 『日本書紀』卷21에 의하면, 588년(威德王35) 3월에 백제에서 사신과 함께 승려 惠摠, 令斤, 惠宴 등을 보내 불사리를 가져갔고, 聆照律師 등 여섯 명의 승려와 寺工 太良末太, 文賈吉子, 鑪盤博士 將德白昧淳, 瓦博士 4人, 畵工 白加 등이 함께 갔으며, 이때에 金堂의 本樣도 가져갔다고 기록되어 있어서 백제와 일본의 회화교섭이 계속 밀접한 관계를 유지했음을 알 수 있다.

67 金廷禧, 「玉蟲廚子 本生圖의 佛敎史的考察 -玉蟲廚子의 繪畵와 三國時代 繪畵-」, 『講座美術史』16(2001), pp. 111-157.

68 有光敎一, 「高松塚古墳と高句麗壁畵墳: 四神圖の比較」, 『佛敎藝術』87(1972), pp. 64-72. 『佛敎藝術』87에는 高松塚에 관한 특집논문이 10편 실려있어 좋은 참고가 된다.

69 町田章, 「唐代壁畵墓高松塚古墳」, 『古代東アジアアの裝飾墳: 高松塚古墳の源流を求めて』(同朋社, 1987), pp. 129-145.

70 東潮, 「古代東アジアの鬼神と四神圖像」, 『道敎と東アジア文化』 國際日本文化硏究センタ シンポシウム (2000), pp. 121-132.

71 肥田路美, 「金堂壁畵」, 『法隆寺美術-論爭の視點』(グラフ社, 1998), p. 310.

72 肥田路美, 위의 논문, p. 326.

73 春山武松, 『法隆寺壁畵』(朝日新聞社, 1947)(肥田路美, 위의 논문, p. 322에서 재인용).

74 안휘준, 앞의 논문, p. 159.

75 太田英藏, 「法隆寺壁畵の錦文とその年代」, 『法隆寺金堂建築及び壁畵の文樣硏究』(美術硏究所, 1953)(肥田路美, 앞의 논문, pp. 322-323에서 재인용).

고려시대의 사신십이생초삽십육금경
(四神十二生肖三十六禽鏡)

　　우리나라의 청동거울 즉 銅鏡 가운데 현재 가장 많이 전하고 있는 거울은 고려시대에 제작된 것이다. 이 동경들의 형태는 圓形이 대부분이나, 方形과 花形 또는 稜形도 있으며, 간혹 손잡이가 달린 柄鏡이나 매달아 걸어놓는 懸鏡도 발견된다.

　　동경의 뒷면에는 여러 종류의 문양이 부조되거나 명문이 새겨져 있는데, 이러한 명문의 내용이나 문양의 성격 그리고 주조 상태 등은 수입된 舶載鏡인지 고려에서 모작한 倣製鏡인지 또는 高麗鏡에만 보이는 독특한 형태인지를 밝힐 수 있는 중요한 단서가 되기도 한다. 그리고 거울 뒷면에 표현된 여러 종류의 문양이나 문자들은 당시 고려인들의 사유방식과 밀착되어 제작되었거나 수용되었기 때문에 이 내용을 해석하여 그 의미를 살펴보는 것은 동경 자체의 특징은 물론 당시 고려인들의 생활상이나 사상적인 면을 이해하는 데에도 적지 않은 도움이 된다. 가령 새나 꽃과 같이 단순히 장식적인 문양이 시문된 경우도 있지만, 龍文이나 魚文과 같은 동물 표현에서 동양적인 상징성이 강조되기도

이 논문의 원문은 「高麗時代의 四神十二生肖36禽鏡」, 『三佛金元龍敎授停年退任紀念論叢』(一志社, 1987. 8), pp. 5-21에 수록됨.

하고, 또 산수, 인물, 누각의 표현은 神仙思想을 반영하여 고려시대 회화적 표현의 한 특징을 보여준다. 또는 四神, 十二生肖, 八卦 및 二十八宿의 표현에 나타나는 五行思想과 天文에 대한 지식은 고대인의 우주와 자연에 대한 관심을 이해하는 데에 큰 도움이 된다. 그리고 불교적인 내용의 문자나 불교도상이 표현된 경우 당시 불교신앙의 성격이나 불화 표현의 특징을 알 수 있을 뿐 아니라, 고려동경에 보이는 문양의 주제를 풍부하게 하여 주기도 한다.

여기에 소개하고자 하는 고려시대의 동경은 고대 동양인들의 宇宙觀을 상징적으로 나타내어 우주의 순리와 법칙을 이해하고, 그 나름대로 합리적인 사고의 체계를 보여주는 동양 특유의 陰陽五行 사상과 주역의 팔괘의 변화를 표현하고 있다. 그리고 십이지와 이와 관련되는 36禽獸의 형상이 표현되었으며, 또 우리의 일상생활과 밀접한 관련이 있는 자연현상의 24절기가 문자로 표시된 거울이다. 중국에서 동경의 뒷면 문양에 이러한 오행사상을 바탕으로 한 우주관적 인식이 등장하는 시기는 대체로 周代 말기부터이나, 漢代에 이르러서는 본격적으로 유행하며 四神鏡이나 方格規矩鏡(T.L.V. 鏡)과 같은 예로서 구체화되었다. 그리고 八卦, 十干, 十二支, 二十八宿에 대한 형상이나 문자를 포함하는 동경은 唐代에 이르러 어느 정도 정립된 것으로 보인다.[1]

앞으로 고찰하고자 하는 이 高麗鏡은 정확하게는 사신, 팔괘, 십간, 십이지, 36금, 24기경이라고 부를 수 있으며, 국립중앙박물관에는 3개나 전해지고 있고, 이미 『朝鮮古蹟圖譜』와 이난영씨의 『韓國의 銅鏡』에 도판으로 소개된 바도 있다.[2] 이와 똑같은 거울은 숭전대학교 박물관 등 여러 곳에도 더 있는데 보존상태에만 약간의 차이가 있을 뿐, 문양의 형태나 내용은 마치 동일한 鑄型에 의하여 제작된 듯 거의 같은 것을 알 수 있다. 이러한 동일형의 고려경은 素文鏡이나 다른 鏡에서도 보이지만 아직 그 주조공방이나 지역은 알려져 있지 않다. 이

[도3-122] 銅鏡　고려시대, 지름 18.0cm, 미국 뉴욕 메트로폴리탄박물관

小考에서 관찰할 고려경은 미국 뉴욕의 메트로폴리탄 박물관에 있는 예와 사진을 참고로 하였다[도3-122].

지름 18cm 가량의 이 동경 뒷면의 중앙 부분에는 손잡이를 다는 鈕가 있는데, 그 형상은 마치 엎드려 있는 동물의 모습처럼 보인다. 이 중앙의 圓形을 중심으로 뒷면 전체가 4개의 도드라진 선으로 구획되어 4단의 층을 형성하고 있다.

중앙의 원형 속에는 손잡이를 중심으로 사방을 상징하는 四神이 부조되어 있다. 동측의 龍에서 시작하여 시계가 돌아가는 방향으로 보면 남측의 朱雀, 서측의 虎, 북측의 玄武로 이어지고 있다. 동경의 문양에 사신의 형상이 본격적으로 나타나는 시기는 漢代부터로 畵像磚이나 벽화에도 보이고, 우리나라에서는 고구려의 고분벽화에도 사신이 나타나는데, 초기에는 천장 부분에, 후에는 주실의 네 벽에 표현되는 것은 잘 알려져 있다.

사신이 표현된 다음 층에는 약간 좁은 간격으로 구획이 되어 있고, 六甲 중의 天干인 十干과 伏羲氏가 지었다고 하는 『周易』의 八卦가 도드라진 선으로 번갈아가며 표시되었다. 北과 東의 사이에 있는 ☶(艮)에서부터 ☳(震) ☴(巽) ☲(离) ☷(坤) ☱(兌) ☰(乾)의 순서로 시계가는 방향으로 돌려져 있으며, 그 사이사이에 십간의 글자가 보인다. ☷과 ☶의 사이의 甲으로부터 시작하여 乙·丙·丁의 순으로 돌다가 중간의 戊와 己가 빠지고 다시 庚·辛·壬·癸의 글자가 쓰여 있다. 이 중에서 戊·己가 생략된 것은 十干을 五方으로 배치할 때에 중앙에 속하는 이 두 글자는 거울의 중앙부에 위치하는 것으로 풀이된 듯하다. 글자의 형태는 고대 중국의 鐘鼎文에 나오는 篆書體로서 印章이나 동경 등에는 후대까지도 흔히 보이고 있다.

두 번째 층의 둘레에는 十二地支를 상징하는 12生肖의 신장상이 표현되었

〈표 1〉 時刻, 方位 및 干支表

는데, 모두 긴 창 또는 곡괭이같은 것을 들고 왼쪽을 향하여 서 있는 모습이다.
얼굴의 세부는 분명히 보이지는 않으나, 뱀과 돼지의 형상은 어느 정도 그 특징
을 확인할 수 있다. 四方 四神의 방향에 기준하여 12支像을 시계가는 방향으로
배치하여 보면 대체로 그 형상이 비슷하게 보인다(〈표 1〉 참고).

〈표 2〉 高麗鏡에 나타난 상징

四宮	四神	八卦十干	12支	36 禽			24氣
				A. 五行大義	B. 琅琊大醉編	C. 止觀	
東	青龍	甲 ☳(震) 乙 ☴(巽) 丙 ☲(離) 丁 ☷(坤) 庚 ☱(兌) 辛 ☰(乾) 壬 ☵(坎) 癸 ☶(艮)	寅卯辰	狸 豹 虎 / 蝟 兎 貉 / 龍 蛟 魚	虎 豹 貆 / 兎 狐 貉 / 龍 蛟 虬	猩 豹 虎 / 狐 兎 貉 / 龍 蛟 魚	驚蟄 雨水 立春 春分 清明 穀雨
南	朱雀		巳午未	鱔 蚓 蛇 / 鹿 獐 馬 / 羊 鷹 雁	蛇 蚓 蛐蟮 / 馬 鹿 獐 / 羊 犴 羚	蟬 鯉 蛇 / 鹿 馬 麇 / 羊 雁 鷹	立夏 小滿 芒種 夏至 小暑 大暑
西	白虎		申酉戌	猫 猿 猴 / 雉 雞 烏 / 狗 狼 豺	猿 猴 扰 / 雞 雉 烏 / 狗 狼 豺	抗 猿 猴 / 烏 雞 雉 / 狗 狼 豺	立秋 處暑 白露 秋分 寒露 霜降
北	玄武		亥子丑	豕 蜼 猪 / 燕 鼠 蝠 / 牛 蟹 鱉	豚 貐 蒿猪 / 鼠 蝙 燕 / 水牛黃牛 兕牛	豕 貐 猪 / 猫 鼠 伏翼 / 牛 蟹 鱉	立冬 小雪 大雪 冬至 小寒 大寒

이 거울 뒷면의 문양 중에서 가장 복잡하고 또 확인하기 어려운 부분은 세 번째 층으로, 즉 끝에서 두 번째 단에 표현된 여러 동물의 형상이다. 이 동물들의 모습을 잘 살펴보면 몇 가지의 종류는 확인이 되나 대체로 그 표현 상태가 불분명하여 확실한 명칭을 알아내기 매우 어렵다. 혹시 28宿의 동물형이 아닌가 하는 생각이 들기도 하나, 실제 동물의 숫자는 30종류를 넘어서 36禽獸를 나

타낸 것임을 알 수 있다.

『中文大辭典』의 36禽 항에 보면 術數家가 새나 짐승을 12時에 분배하여 36금이라 하고 이에 맞추어 점을 친다고 하였으며, 또 佛家에서는 각 12시에 해당되는 짐승들이 나타나서 坐禪行을 하는 자를 괴롭힌다는 의미도 있다고 한다.[3] 이와 같이 짐승들을 방위와 시간에 따라 배열하는 것은 위로는 하늘의 별에 따르고 밑으로는 금수의 年命을 따르는 것으로, 그 동물 배치의 순서나 36금이 쓰여 있는「五行大義」나「琅邪大醉編」등에 따라 약간씩 다른 것을 알 수 있다(〈표 2〉).[4]

우선 36禽 중에서 북방에 배치된 9종류의 동물의 이름을 보면 12지 중의 亥에 해당되는 동물로는 豕(돼지)·蜼(원숭이 종류)·猪(멧돼지)가 있으나, 蜼는 貐(검붉고 작은 원숭이) 또는 㺄(검은 소)로 쓰여지기도 하는 것을 알 수 있다. 거울 뒷면에 표현된 두 마리 돼지의 형상은 확실히 알 수 있으나, 나머지 동물의 명칭과 형상은 분명하게 확인되지는 않는다. 다음의 子에 해당하는 동물 燕(제비)·鼠(쥐)·蝠(박쥐)은 그 형상이 비슷하게 보인다. 丑生에는 牛(소)·蟹(게)·鼇(자라)로 분류되는데, 거울 뒷면에 표현된 모습의 순서는 자라, 소, 게의 순서로 바뀌었으며, 특히 게의 모습은 분명하게 알아볼 수 있다.

동방의 9종류의 동물은 寅에 해당하는 狸(또는 貍[삵괭이])·豹(표범)·虎(호랑이)가 있고, 卯에는 蝟(고슴도치 또는 狐[여우])·兎(토끼)·貉(담비)로 되어 있다. 거울 뒷면의 동물 모습을 보면 호랑이 계통의 동물이 세 마리 보인다. 그 다음의 귀가 긴 토끼류는 분명히 알아볼 수 있고, 마지막에는 고슴도치 대신에 꼬리 긴 여우가 표현된 것을 알 수 있다. 그리고 辰에 해당하는 동물은 龍(용)·蛟(이무기)·魚(물고기 또는 뿔이 있는 용의 새끼인 虬)로 표현되나, 이 거울에서는 물고기가 처음에 오고, 용, 이무기의 순서로 배치된 것으로 보인다.

남방에 해당하는 동물 중에는 巳에 鱔(두렁허리)·蚓(지렁이)·蛇(뱀)가 있으며, 거울에 표현된 모습 중에는 가재와 같은 것이 보이나, 그것이 鱔의 대신인지는 확실하지 않다. 다음에 午에 해당하는 짐승에는 鹿(사슴)·獐(노루)·馬(말)가 있는데, 실제의 표현에는 노루와 말이 바뀌어 나타난 것 같다. 그리고 未에 해당하는 羊(양)·鷹(매)·雁(기러기)의 형상은 순서는 바뀌었으나, 뚜렷이 알아볼 수 있을 정도로 표현되어 있다.

끝으로 서방에 해당하는 동물 중 申生에는 猫(고양이)·猿(원숭이)·猴(원숭이)가 있으나, 실제 표현에는 세 마리 모두 비슷한 원숭이 형상으로 보인다. 닭 종류에 해당하는 酉에는 雉(꿩)·雞(닭)·烏(까마귀)의 순서로 그 형태를 알아볼 수 있으나, 꿩과 까마귀는 바뀌어 배치된 것을 알 수 있다. 마지막으로 戌의 종류에는 狗(개)·狼(이리)·豺(늑대)로 구분되는데, 거울의 표현에는 서로 비슷하게 생긴 세 마리 개 형상의 동물로 나타나 있다.

이제까지 살펴본 36禽이 거울의 뒷면에 표현된 형상을 보면, 그 순서가 바뀐 경우는 있어도 대체로 그 명칭과 부합되고 있으며, 현 상태에서 좀 더 구체적으로 확인하기는 거의 불가능하다고 본다.

중국에서는 이와 비슷한 거울이 이미 唐代에 만들어졌다. 『金索』에 실린 두 종류의 唐 28宿鏡을 보면 대체로 그 짐승들의 형상이나 명칭을 어느 정도 비교 확인해 볼 수 있다. 唐시대의 28수경의 한 예를 자세히 관찰하여 보면(唐鏡 A라 부름), 앞서 본 고려경과 거의 유사하게 구획이 지어졌으며, 중앙의 사신으로부터 시작하여 팔괘, 십이지의 순서와 표현이 시계와 같은 방향으로 돌아가게 배치되었다[도3-123].[5] 동물의 형태는 매우 사실적이며 생동감이 넘친다. 십이지의 다음 층에는 24개의 전서체 글자가 있으나 해독이 불가능하다.

이 唐鏡의 다섯 번째 층에는 바로 여러 종류의 짐승들이 왼쪽을 향하여 돌아

是鏡包括乾象制作
甚鉅可云二十八宿羅
心胃昴實面逕建初尺
一尺三寸三分畫不
能容故縮成寸
六分其第一層
為四神次層
為八卦三層
為十二生肖四
層為二十八宿之
象六層二十
八宿星君之名
與博古畫中
二十八宿畫
星文者不同其
第四層篆文此
大同小異殊不可考

[도3-123] 唐二十八宿鏡 A

〈표 3〉 唐鏡에 쓰여진 28宿의 명칭과 禽獸

	東			北			西			南		
28宿	角亢	氐房心	尾箕	斗牛	女虛危	室壁	奎婁	胃昴畢	觜參	井鬼	柳星張	翼軫
五行	木金	土日月	火水	木金	土日月	火水	木金	土日月	火水	木金	土日月	火水
28禽	蛟龍	貉兔狐	虎豹	獬牛	蝠鼠燕	猪貐	狼狗	雉雞鳥	猴猿	犴羊	獐馬鹿	蛇蚓
	辰	卯	寅	丑	子	亥	戌	酉	申	未	午	巳

가듯 표현되어 있는데, 모두 28마리이다. 이 동물들 표현의 바로 밑층 둘레에는 그 명칭들과 宿의 별자리의 명칭, 그리고 五行이 번갈아가며 적혀 있어서 바로 이 짐승들이 28宿를 상징하는 동물임이 확인된다.

짐승의 명칭과 그 순서는 시계방향과 같이 돌면서 배치되었는데, 네 방향에 7宿씩 속한다. 그러나 이 동물들이 상징하는 별자리는 그 안쪽 둘레에 표현된 사신과 십이지의 방향과는 일치하지 않는 것을 알 수 있다. 예를 들어 龍 형상이 있는 부분을 보면, 그 위치는 십이지의 辰生肖와는 연결되지 않게 배치되어 있는 것이다(〈표 3〉).

이 唐鏡에 묘사된 28宿의 동물과 이미 관찰한 고려경의 36禽을 비교하여 보면, 각기 네 방향에서 둘씩 빠진 나머지 동물은 거의 동일하다. 즉 동쪽의 正東에 해당되는 卯生의 貉·兎·狐가 동일하나, 寅生에서는 狸가 빠지고 辰生에서는 魚가 빠졌다. 마찬가지로 나머지 방향에서도 正北의 子生, 正西의 酉生, 正南의 午生에 해당되는 세 짐승의 명칭은 36禽과 동일하나 나머지 십이지에서는 한 마리씩 빠져서 결국 28마리를 이루고 있다(〈표 3〉 참조). 따라서 唐時代에 28수를 상징하는 동물은 12生肖의 큰 범주에 속하는 동물이 더 세분화된 것을 알 수 있다. 28수의 동물에서 더 첨가되어 36금이 된 것인지, 36금에서 28수의 동물이 나온 것인지는 확실하지 않다. 여하튼 唐鏡 A의 짐승들의 모습에서 고려경에 표

현된 동물들의 원래 모습을 어느 정도 추측해 볼 수 있으며, 犴이라든가 楡(楡는 잘못 표기된 것으로 보임) 또는 獬와 같은 특이한 동물들의 형상을 어느 정도 상상할 수 있게 해 준다.

唐鏡의 28宿 동물의 순서와 高麗鏡 36禽의 배치를 비교하여 보면, 고려경은 중앙의 사신, 십이지의 방향과 종류가 일치되게 36금의 동물이 배치되어 있으나, 당경에서는 동물들이 시계방향으로 향해 있으면서도 그 별자리와 동물의 순서가 고려경에서는 시계 반대 방향의 순서로 돌아가고 있는 것을 알게 된다. 이와 같은 차이점에 대하여 명확한 해석을 할 수는 없으나, 고려경에 보이는 36금이 처음부터 별자리로서 인식되었기보다는 12生肖와 관련있는 지상의 여러 가지 동물로서 간주되었던 것이 아닌가 생각된다. 「中文大辭典」의 36禽 項에도 하늘의 별자리와의 관계에 대해서는 언급되지 않은 것을 알 수 있다.

위의 唐鏡과 비슷한 또 다른 唐二十八宿鏡을 참고로 살펴보면(이하 唐鏡 B라 함), 이 거울의 뒷면에는 28宿가 모두 별자리 형태로 표시된 것을 알 수 있다[도 3-124]. 그러나 그 별자리의 명칭은 적혀있지 않으므로 그 배치순서도 알기 어려우며, 또 오늘날 알려진 별자리의 형태와는 서로 부합되지 않아서 확인이 불가능하다. 앞으로 동양의 고대 天文思想에 대한 연구에 좋은 자료가 될 것으로 기대된다.

이 唐鏡 B의 뒷면에도 사신, 십이지 및 팔괘가 표현되었으나, 그 사이사이에 화려한 꽃그림이 장식되어 훨씬 장식적인 느낌을 준다. 배치순서는 앞의 唐鏡 A와 같으나 12생초에서는 동물의 움직이는 방향이 시계 반대방향으로 돌아가듯 묘사된 점이 특이하다. 이 경의 맨 가장자리 층에는 다음과 같은 篆書體의 긴 문구가 돌려져 있다.

[도3-124] 唐二十八宿鏡 B

長庚之英白虎之
精陰陽相資山川
效靈憲天之則法
地之寧分列八卦
順孝五行百靈
無以逃其狀萬
物不能違其
形得而寶之
福祿來成

此鏡圓徑漢
尺二尺二寸二分
縮作八寸三分
其第一層為
四神夾以
十二生肖夾以
層四花二
層十二生肖夾以
蒲桃三層八卦閒
以花四層廿八宿五
層篆銘五十四字

長庚之英 白虎之精 陰陽相資 山川效靈 憲天之則 法地之寧 分列八卦 順孝伍行 百靈無
以逃其狀 萬物不能遁其形 得而寶之 福祿來成

　　그 내용을 요약해 보면, "팔괘는 음양오행 및 천지자연의 형상을 본받아 이
루어진 것이기 때문에 온갖 신령들도 그 모습을 숨길 수 없게 되고, 만물 또한
그 형태를 감출 수 없게 되었으므로 이를 얻어 보배로 여기면 福祿이 와서 이루
어진다"는 의미로 풀이된다. 즉 만물의 원리가 조그만 圓形의 거울에 표현됨으
로써 모든 이치는 그에 따라 이루어진다는 것으로, 이 거울을 간직하거나 사용
하거나 걸어놓음으로써 고대 동양인들은 天文 五行사상의 宇宙觀的인 심오한
哲理에 힘입어 吉凶·壽福·守護 등의 역할의 본보기로 삼았던 것이다.

　　고려경의 뒷면 문양에서 가장 마지막 둘레층에는 24節氣의 명칭이 전서체
로 쓰여 있다. 그 방향은 중앙에 있는 사신의 동쪽에 해당되는 세 마리의 동물
밑으로부터 봄의 절기인 立春·雨水로 시작하여 시계방향으로 驚蟄·春分·淸
明·穀雨로 이어지고, 뱀같이 생긴 형상 밑으로는 여름의 절기인 立夏·小滿·芒
種·夏至·小暑·大暑가 있고, 서방의 虎가 상징하는 가을에는 세 마리의 원숭이
형상 밑에 立秋·處暑·白露·秋分·寒露·霜降이 있으며, 마지막으로 겨울의 계
절에는 立冬·小雪·大雪·冬至·小寒·大寒이 있다. 즉 우리의 일상생활과 직접
적인 관련이 있는 자연의 변화에 따른 네 계절의 절기가 소우주의 상징으로 나
타난 거울 뒷면 위에 제자리를 찾아서 표시된 것이다. 다시 말하면, 이 고려경
은 천지자연의 질서있게 정돈된 우주공간에 나타나는 만물의 형상과 이를 움직
이는 합리적인 법칙이 원형의 조그만 동경 위에 동물과 문자, 그리고 상징적 팔
괘로 표현된 것이다. 이러한 상징적인 세계는 고려인들의 圖讖思想의 유행과
도 관련시킬 수 있겠으나, 그보다도 더 근원적인 天人合一 사상 또는 天人相與

說과 관련이 있을 것으로 본다.[6] 이것은 유교적인 정치윤리관과도 직접적인 관련이 있다고 하겠다. 즉, 고려시대는 崔承老(927~989)가 조정에 상소를 올린 이후 成宗(재위 981~997) 때부터 유교적인 정치이념이 왕조의 기초 작업에 큰 영향을 주었고, 통치자의 德治는 天命에 의한 것이라는 도덕적 합리주의가 널리 실행되었던 것이다. 이러한 성격은 『高麗史』 기술에서도 天文志나 五行志의 내용에서 자연의 異變이나 천문의 운행, 그리고 오행의 순서와 그 속성에 따라 인간의 행위를 결부시켜 해석함으로써 인간사회에 경계와 통치자의 본보기로 삼았고, 또 군주의 도덕적인 수양을 강조하였던 것이다. 그리고 이러한 시대적인 배경과 사상이 거울과 같은 조그만 공예품에도 반영되었던 것으로 생각된다.

동경은 단순히 사물을 비쳐보는 거울이나 장식경으로서의 성격을 넘어서 무덤의 부장품으로서 고대인의 사후세계를 지켜주었고, 통치자의 권력과 왕위계승의 의미를 지녔으며,[7] 또는 富의 상징 등과도 연관되었다. 그러나 이와 같은 의미가 거울에 함축성있게 부여되면서 구체적으로 나타난 것이 四神, 八卦, 十干, 十二支, 三十六禽 및 天文에 대한 형상인 것이다. 따라서 이러한 동경을 통해 바로 동양인의 우주관적인 원리와 철학의 세계를 이해할 수 있으며, 또한 문양의 성격이나 禽獸의 표현에서 고려미술의 한 특징을 발견할 수도 있다.

이 고려경과 같은 36금의 형상이 표현된 중국의 예를 필자는 아직 발견하지 못하였으나, 이러한 형식이 중국경의 모방인지, 앞서 본 唐鏡과 같은 예에서 고려인들이 특별히 발전시킨 것인지는 좀 더 많은 자료의 수집에서 밝혀지리라 생각된다. 동양철학의 어려운 내용과 비교자료의 빈약으로 이 고려경의 연구에 부족한 점이 많겠으나, 앞으로의 동경 연구에 조그만 보탬이 되기를 바라는 바이다.

<div align="center">

· 追記 ·

</div>

 이 논문의 교정을 본 후 다음의 자료를 발견하여 추가로 소개하고자 한다[도 3-125]. 이것은 河北省 宣化에 있는 墓의 천장에 그려진 星象의 모사본이다. 시대는 12세기 초 遼代로서 당시에 알려진 12宮 28宿의 형상이 묘사되어 있어 이 논문에서 살펴본 唐鏡 B[도3-124]와 관련지을 수 있는 자료이다(「遼代彩繪星圖是我國天文史 上的重要發現」, 『文物』1975年 第8期, pp. 40-44 참조).

[도3-125] 宣化遼壁畵墓 출토 星象圖 摹本

1 銅鏡에 대한 연구는 매우 많으나 대표적인 문헌을 들어보면 다음과 같다. 樋口隆康,『古鏡』(新潮社, 1979);
張金儀, 「漢鏡所反映的神話傳說與神仙思想」,『故宮叢刊甲種之卄四』(臺北, 1981); B.A. Bulling, "The
Decoration of Some Mirrors of the Chou and Han Periods," *Artibus Asiae* Vol. XVIII.1 (1976) pp. 20-45; Nancy
Thompson, "The Evolution of the Tiang Lion and Grapewine Mirror," 및 Addendum, "The 'Jen Shou'
Mirrors," by Alexander Soper, *Artibus Asiae* Vol. XXIX. 1 (1967), pp. 25-66. 李蘭暎,『韓國의 銅鏡』韓國精神
文化研究院 研究論叢 83-13(1983); 동저,『高麗鏡 研究』, 통천문화사(2010) 등.

2 『朝鮮古蹟圖譜』九(朝鮮總督府, 1929), 도판 no. 3941; 이난영, 앞의 책(1983), 도판 97, 박물관 소장번호 덕
수614, 덕수570, 덕수5299.

3 『中文大辭典』卷1, p. 186,「三十六禽」項;『漢和大辭典』卷1, pp. 143-144, 12-763,「三十六禽」項.

4 「五行大義」는 隋代에 蕭吉이 撰한 書名이고,「琅琊大醉編」은 明代에 張鼎思가 撰한 책으로 經史의 고증을
수록하였으며,「止觀」은 아마도「摩訶止觀」을 일컫는 듯 天台宗의 觀心, 修行을 설명한 佛書로 隋의 智顗대
사가 설법한 것이라고 한다. 佛家에서 止觀은 많은 妄想을 억제하고 萬有의 진리를 觀照하여 깨닫는다는
뜻이다.

5 『金索』六 鏡鑑(1821年 刊).

6 李熙德,『高麗儒教의 政治思想의 研究 − 高麗時代 天文伍行說과 孝思想을 中心으로』(一潮閣, 1984), pp.
39-151.

7 弓裔의 부하였던 王建이 후에 高麗王朝를 세우게 될 것이라는 내용이 銅鏡에 새겨진 문장의 해석으로 예고
되었다는 기록이『高麗史』世家 卷第一 太祖條에 보인다(東亞大學校 古典研究室編,『譯註 高麗史』卷一, pp.
10-13).

이 책에 수록된 논문의 출전

제1부 한국조각사

동아시아 고대 불교조각의 흐름과 한국 불교조각의 변주(變奏):
「동아시아 고대 불교조각의 흐름에서 한국 삼국시대 불교조각의 變奏」, 『美術資料』 89, 2016. 6, pp. 29-52.

국보 제78호 금동반가사유상에 보이는 백제적 요소:
「국보 제78호 반가사유상에 보이는 百濟的 要所」, 『한일 국보 반가사유상의 만남』, 국립중앙박물관, 2016. 5, pp. 60-63.

통일신라 불교조각의 국제적 성격과 신라적 전개:
「통일신라 불교조각의 국제적 성격과 신라적 전개」, 『영원한 생명의 울림 통일신라 조각』 기획특별전 도록, 국립중앙박물관, 2018. 12, pp. 284-295.

경주 왕정골(王井谷) 석조불입상과 그 유형:
「慶州王井谷石彫佛立像とその類型」, 『高麗美術館研究紀要』第5號 有光教一先生白壽記念論叢, 社團法人高麗美術館, 2006. 11, pp. 283-302(한글과 일문 함께 수록).

고려 불교조각의 다양성과 변화:
"The Diversity and Transformation of Goryeo Buddhist Sculptures," *The Proceedings of the International Conference Dedicated to the Twentieth Anniversary of Diplomatic Relations between Hungary and The Republic of Korea(1989-2009)*, Eotvos Lorand University, Budapest, November 12~14, 2009, Budapest, 2010, pp. 65-76.

뉴욕 메트로폴리탄 박물관의 조선시대 가섭존자상(迦葉尊者像):
「뉴욕 메트로폴리탄 박물관의 조선시대 迦葉尊者像」, 『美術資料』 33, 1983. 12, pp. 59-65.

한국미술에서 일반조각의 전통:
새로 집필

한국불교조각 연구, 어떻게 할 것인가?:
「한국 불교조각 연구, 어떻게 할 것인가」, 『美術史學研究』 242 · 243, 2004. 3, pp. 77-104.

제2부 중국조각사

중국 불상의 시대적 전개:
京畿道博物館 · 中國 遼寧省博物館 · 日本 神奈川縣立歷史博物館, 「중국 불상양식의 흐름」, 『한 · 중 · 일 대표 유물이 한자리에-同과 異: 遼寧省 · 神奈川縣 · 京畿道 文物展』, 경기도박물관, 2002, pp. 164-172.

중국 고대의 주요 불상과 그 양식적 특징:
「中國의 佛像」,『博物館新聞』(國立中央博物館)에 1980년 5월부터 1982년 12월까지 연재한 원고(號數: 105, 106, 107, 109, 110, 112, 114, 115, 116, 121, 125, 129, 136號).

아육왕(阿育王) 조상 전설과 돈황 벽화 및 성도(成都) 서안로(西安路) 출토 불상:
蕉雨黃壽永博士古稀紀念論叢刊行委員會 編,「阿育王造像傳說과 敦煌壁畫」,『蕉雨黃壽永博士古稀紀念 美術史學論叢』, 通文館, 1988, pp. 853-866을 근간으로「신라 불교조각의 국제적 성격」,『2007 신라학 국제학술대회 논문집—세계 속의 신라, 신라 속의 세계—』제1집, 경주시·신라문화유산조사단, 2008, pp. 99-100;「고대 삼국의 불상」,『博物館紀要』21, 단국대학교 석주선기념박물관, 2006. 12, pp. 43-47의 내용을 추가함.

중국 사천성(四川省) 성도(成都) 출토 양대(梁代) 불비상(佛碑像) 측면의 신장상 고찰:
「中國 四川省 成都 出土 梁代 碑像 側面의 神將像 고찰」,『미술사연구』22, 2008. 12, pp. 7-26.

『유마힐경(維摩詰經)』의 나계범왕(螺髻梵王)과 그 도상:
「《維摩詰經》의 螺髻梵王과 그 圖像」,『震檀學報』71·72, 1991. 12, pp. 211-232[일문 번역문은「六世紀中國七尊像について-『維摩經』の螺髻梵王とその圖像-」,『佛教藝術』219, 1995. 3, pp. 40-55. 중문 번역문은「關于六世紀中國七尊像中的螺髻梵王之研究」,『敦煌研究』1998年 第2期(總第56期), pp. 72-79].

제3부 미술과 교류

동서양의 만남과 미술의 교류:
「동서양의 만남과 미술의 교류」,『미술사연구』23, 2009. 12, pp. 7-28.

능화문(菱花文)의 동서교류:
「菱花文의 東西交流」,『美術史學硏究』242·243, 2004. 9, pp. 63-93.

당(唐) 미술에 보이는 조우관식(鳥羽冠飾)의 고구려인:
「唐美術에 보이는 鳥羽冠飾의 高句麗人」,『李基白先生古稀紀念 韓國史學論叢』(上) 古代篇·高麗時代篇, 一潮閣, 1994, pp. 503-524.

고대 한일 미술 교섭사:
「고대 한일 미술 교섭사」,『韓國古代史研究』27, 2002. 9, pp. 257-308.

고려시대의 사신십이생초삼십육금경(四神十二生肖三十六禽鏡):
「高麗時代의 四神十二生肖36禽鏡」,『三佛金元龍教授停年退任紀念論叢』, 一志社, 1987. 8, pp. 5-21.

찾아보기

미술의 교류 아시아의 조각과 공예

초판 1쇄 인쇄 2020년 12월 21일
초판 1쇄 발행 2020년 12월 31일

지은이 김리나

발 행 인 한정희
발 행 처 경인문화사
편 집 유지혜 김지선 박지현 한주연
마 케 팅 전병관 하재일 유인순
출판번호 제406-1973-000003호
주 소 경기도 파주시 회동길 445-1 경인빌딩 B동 4층
전 화 031-955-9300 팩스 031-955-9310
홈페이지 www.kyuginp.co.kr
이 메 일 kyungin@kyunginp.co.kr

ISBN 978-89-499-4915-4 93600
값 39,000원